WHO'S WHO IN OPERA
歌劇人物的故事

Joyce Bourne

《導讀》

兩千五百張嘴的混聲合唱

莊裕安

一九九三年夏天，我從倫敦扛回四大冊十公斤重《葛羅富歌劇辭典》，曾以為這是個結束。

四百英鎊啊，不如買下折扣週的一整套嫁妝級威吉伍德骨磁餐具。在柯芬園廣場猶疑躊躇之間，唱片行傳來的一縷花腔女高音幫我下了決定。那時我已有二十巨冊一萬八千多頁葛羅富古典音樂辭典，但常常感覺不敷使用，台灣海盜的「一九六一年第五版」當然有一大段時差。九〇年代葛羅富集團大概覺得全部翻新工程太過浩大，便率先將歌劇與爵士樂兩項獨立更版。就那個夏天，確實是很過癮的第一手歌劇資料，尤其網路還沒那麼風行與迅速。

第一版葛羅富發行於一八七八年，就我猜想是時間的天字第一號，以近兩萬頁數來說，也可算是容量的天字第一號，大概沒有能超過它的音樂百科了。沒想到倫敦戰利品根本不是版本的終結，反而是購買各種歌劇百科的開始。

　　參考日本「音樂之友」資料的天同版九冊《世界名歌劇》，要買，讀母語當然比讀外語輕鬆，況且邵義強的文采斐然。《企鵝歌劇唱片指南》，要買，葛羅富根本不提唱片資訊，這也是英國百年老店「留聲機月刊」的菁華累積。伊丹・莫登的《歌劇錄音指南》，比「企鵝」多收不少「秦俑版」、「風衣版」稀奇錄音。《大都會歌劇唱片指南》、《大都會歌劇錄影帶指南》，要買，跟歐洲立場不同的美國觀點。

　　要買，要買，《大都會歌劇百科》、《史卡拉歌劇百科》，兩座頂尖歌劇院的追憶似水年華。《大都會偉大場景》，有很多攤開來跟枕頭一樣大的跨頁劇照。J・P・考區的《歌劇迷歐洲指南》、F・M・史托克戴爾的《歌劇指南》，結合自助觀光旅遊，有歌劇季時間表，交通食宿地圖電話資訊，乃至觀眾席票價圖表與音響評估。《維京歌劇指南》，順手丟入虛擬購物籃子的亞馬遜書店兩折特價書，便宜大碗又實用。

　　佛瑞德・普洛金的《歌劇一○一》、丹尼斯・福曼的《歌劇院一夜》、P・G・費爾汀的《歌劇院門票》，買錯但不後悔。《皇后的喉嚨》，酷兒歌劇論述。《沙灘上的歌劇》，有關格拉斯與司迪麥口香糖。《歌劇陷入危機》，下不了市的雞蛋水餃股。《莎士比亞與歌劇》，改編到底是招降還是叛變。《你的歌劇I.Q.有多高？》，一百三十套題庫挑戰你的歌劇武功。《歌劇院後台》，有些八卦但還不夠麻辣。

　　來了，來了，《音樂廳和歌劇院》、《歌劇界奇聞逸事》、《當胖婦人引吭高歌》、《西洋歌劇故事全集》，簡體書比飛彈更早大舉犯台。焦急，焦急，四十歲以下的新世代，上網時間多過看書時間。有了彈指春風、上沖下洗、無遠弗屆、肚大能容的搜索引擎與燒錄光碟，還需要買實體百科辭書等著餵蠹魚？幸好，幸好，除非你明確知道查閱範疇，也熟悉常逛的網站地圖，否則，否則，隨意瀏覽網站是人類有史以來最不文明而浪費生命的虛耗。你曾有過鍵入一個字彙，帶來兩千四百六十九個連結，三十七分鐘以後仍一無所獲的絕望經驗嗎？

　　天外有天，喬依思・伯恩（Joyce Bourne）的《Who's Who in Opera》，我沒買過。我有《牛津歌劇辭典》，不是Joyce Bourne當副手編的那本《牛津音樂辭典》，牛津還有一本給新鮮人的《音樂ABC》，當然，他們的音樂史名氣還要更大。一樣米飼百樣人，順手舉一個剛在亞馬遜看到的讀者書評。有位給《牛津音樂辭典》三顆星的樂迷說，他覺得辭典的內容還算實用，但掛名「Dictionary」虛有其表，充其量這只是一本「Collection of Musical Terms」。因為「Dictionary」要附有音標，你知道「sfortzando」、「fortissimo」是什麼意思，但你會發音嗎？他一定找瘋了，我還沒見過附有拉丁文或義大利文音標的英文音樂辭典。

　　商周把《Who's Who in Opera》翻成《歌劇人物的故事》，要比原名還精確一些。試想，一本收有兩千五百則人名的歌劇百科，竟然沒有阿藍尼亞、沒有阿巴多、沒有普契尼、沒有羅西尼、沒有卡拉絲、沒有卡拉揚，到底誰是「誰是誰」要收納的呢？

　　換一個本地的說法，這是一本不收凌波、不收樂蒂、不收周藍萍、不收李翰祥、不收楊麗花、不收陳亞蘭、不收俞麗拿、不收黃安源、更不收西崎崇子的人名辭典。祈禱你在走到收銀台前，已經耐心讀到這一段警告。那麼，它收些什麼辭彙呢？它收梁山伯、祝英台、四九、銀心、馬文才、祝父、祝母、老夫子、師母，只要有搭上一段詠嘆調的大小角色都有份。

　　台北（因為公視有錄影轉播，可擴充為台灣）上一個歌劇話題，是林懷民導演的《托斯卡》，下一個話題將會是首演的全本《崔斯坦與伊索德》，也許這是你馬上要查的條目。喬依思・伯恩這本人物誌，就介紹「崔斯坦與伊索德」、「崔斯坦」、「伊索德」、「布蘭甘妮」、「馬克王」、「庫文瑙」、「摩洛德」、「梅洛」、「牧羊人」（連這個無名小卒都有）九則。

　　倘若你沒有躬逢民國五十二年（西元一九六三年）的「梁祝狂歡節」，你應該看過吳奇隆與楊采妮、趙擎與賈靜雯、郎祖筠與夏禕，乃至凌波與胡錦的版本吧。總會哼一點「遠山含笑」、「十八相送」、「訪英台」、「樓台會」吧，這就是「經典」這個字眼的的最佳定義。關於這個家喻戶曉的故

事，請你用六百字寫下「梁山伯與祝英台」的介紹，用一千六字寫「梁山伯」的介紹，一千四百字寫「祝英台」，一千字寫「銀心」⋯⋯，八十個字寫「英台的母親」（這也是伯恩寫「牧羊人」的字數）。

你開始寫「梁山伯與祝英台」時，也許還順手，但寫「梁山伯」就有點吃力了，因爲你要避開已經寫過的故事與觀點，你總不能被讀者發現在同一本書裡自我抄襲。你往下寫「四九」、「銀心」，說不定開始疑惑，覺得他們好陌生，你其實並不那麼認識他們。寫到祝父、祝母，恐怕要把錄影帶來回倒帶重看一遍。

難怪，奉莫札特歌劇爲「神品」的人說，莫札特既天才又慷慨。他那源源不絕創造優美旋律本事，把別的作曲家可能要保留給男主角與女主角唱的絕頂詠歎調，輕輕率率就讓一個小園丁、小婢女給唱走。演出莫札特的歌劇，連排名順位第七、第八的小配角，都可以分到一首腳燈獨照全場聚焦的詠嘆調。

喬依思・伯恩的才情也許沒有莫札特高，但兩人做了類似的事，不分公卿廝婢每一個歌劇角色都有他們獨立的可貴生命。伯恩恐怕比莫札特還瘋狂，這本書收容了二百七十九齣歌劇的二千五百個角色。姑且折衷將一齣歌劇訂爲兩個小時，設若每天八小時都在聽唱片，二百七十九齣歌劇要七十天

才輪完一遍。要寫這樣的書，豈是聽一遍，兩遍，三遍，就寫得出來的。

再假設一個角色要寫一個小時，每天八小時不間歇寫作，也要三百一十二天才寫完，還不計跑圖書館查文獻的時間。容我推薦你閱讀賽門‧溫契斯特的《瘋子，教授，大字典》，或是喬納松‧葛林的《追逐太陽＼編字典的人與他們的字典》，才能玩味編字典的人，瀕臨精神崩潰邊緣的細膩與狂喜。

編百科的是瘋子，像我這樣愛買百科的人自然是傻子。希望你們還喜歡我這個弄臣小丑在歌劇紅幕還沒拉開前，所唱的一小段詠嘆調。倘若能夠，我願意，我願意當一個小小傀儡，寄居在莫札特的歌劇裡，寄居在喬依思‧伯恩的辭條裡。

（本文作者爲知名作家、歌劇名家）

《序》

George Christie

瀏覽這本書可以是樂趣、是求知、是解惑，當然也可能是受教。這是一本寫給歌劇迷的參考書，讓習慣於閱讀歌劇劇情大綱、但覺得此類角色闡述的書籍太貧乏的人，能夠獲得更有血有肉的人物介紹。

Joyce Bourne表明她的目的「並非分析音樂，而是專注於歌劇中的人物——彼此間的關係、對於故事結果的影響、他們的下場和人格發展……」，同時她也希望透過卜下文，簡短的介紹這些歌劇。

她選擇了一個浩大的工程，涵蓋接近兩百八十齣歌劇和超過兩千五百個人物。她清晰敏銳的筆觸應該能滿足所有對歌劇求知若渴的人。

這本書爲那些去觀賞歌劇、但沒做功課的人解決麻煩；也幫助那些不幸因爲演唱者只考慮到角色戲劇性等不專業的藉口，枉顧咬字清晰，因而聽不懂演出的人。

這本書將成爲歌劇益智問答玩家的寶典。事實上，這本書有可能讓歌劇益智問答絕跡，因爲你可以在書中輕鬆地找到所有答案。

我建議讀者瀏覽或反覆查閱伯恩醫生的作品，享受她研究的成果——同時能得到增長見聞、提升智慧的附加好處。

1998年書於格林登堡

《前言》

Joyce Bourne

　　與麥可‧甘迺迪（Michael Kennedy）合作二十年，編撰他的《牛津音樂字典》及《簡明》版本後，我感染上「詞典編纂癮」。同時，我察覺參考書籍的一處缺陷——舉例來說，世界首演的演員名單極爲難找。這本書的概念就此萌芽。

　　包含歌劇劇情大綱介紹的書相當普遍，情有可原，它們主要的討論層面是音樂。這本書不然——這裡沒有音樂分析、作曲家傳記，或作曲細節等。歌劇劇情大綱非常簡短，意在刻畫人物參與的事件背景。我專注的是歌劇角色、他們在劇情中的地位、彼此間的關係，以及對於故事結果的影響。我提及某些知名演出者，以及重要的詠嘆調和重唱，都包括英文翻譯。若我認爲直譯混淆難懂，則會用上英文歌詞〔譯注：翻譯版僅包括原文及中文翻譯〕。我納入能夠確定的角色首演者和歌劇首演年份。

　　歌劇大多是按照原文劇名編排，除非我覺得英文劇名較爲人熟知，例如 *The Merry Widow* 而不是 *Die lustige Witwe*（「風流寡婦」）。爲這些可能有疑點的詞條項目，我插入了參照。角色若有姓，即是依照姓編排，好比說「紐倫堡的名歌手」之伊娃（Eva），是列在 Pogner, Eva 下，因爲我認爲這讓人物間的關係較清楚，但再次，若我覺得此種方式反而容易造成混亂，我會例外處

理。有時兩者間很難抉擇，直覺和邏輯都是我賴以決定最佳方式的工具。在劇情大綱中，我於每個另外有詞條項目的角色旁打上星號，通常這足以指示他們在書中的位置。在角色項目中，我沒有用星號——不然整本書會充滿星號，似乎無益。我盡量避免使用略語，下筆時則是依照字的通用形式。書中附有略語清單〔譯注：中文翻譯未使用略語及星號〕。

曲目選擇方面，我盡力涵蓋能夠吸引不定期的歌劇觀眾也能吸引歌劇迷的代表作品。雖然我試著隱藏個人好惡，我憂心它們太容易現形。無可避免的，內容有所遺漏——另一位作者可能會包括完全不同的珍品，重點也不同。

我非常感激牛津大學出版社安格斯・菲利普斯（Angus Phillips）和妮可拉・畢昂（Nicola Bion）的鼓勵與熱誠，以及常被我忽視的親友之寬容體諒。有許多助我追蹤人物事實、拯救我免犯難為情的錯誤、幫我翻譯的人都需要感謝，包括我認真不懈的潤稿編輯羅雯娜・安克泰爾（Rowena Anketell）；莎莉・葛羅弗斯和瑞秋・歐克里（蕭特音樂出版）（Sally Groves；Rachel Oakley；Schott Music Publishers）；羅伯特・拉特瑞（賴斯・阿斯柯納斯公司，倫敦）（Robert Rattray；Lies Askonas Ltd.）；彼得・奧沃德和安・阿姆斯（EMI古典，倫敦）（Peter Alward；Anne Armes；EMI Classics）；艾卡・霍金斯（環球出版社〔倫敦〕）（Elka Hockings；Universal Edition）；海倫・安德森和安・理查斯（皇家歌劇柯芬園）（Helen

Anderson；Ann Richards；The Royal Opera, Covent Garden）；珍・李文斯頓（英國國家歌劇）（Jane Livingstone；English National Opera）；瑪麗・麥拉倫（Marie McLaughlin）；蘇珊・班莫特（布吉與霍克斯出版社）（Susan Bamert；Boosey & Hawkes）；保羅・杜赫斯特（Paul Dewhirst）；華倫婷娜・伊莉耶娃（莫斯科音樂學院書目編者）（Valentina Ilyeva；Moscow Conservatoire）；茱蒂・阿諾德太太（Mrs Judy Arnold）；查爾斯・麥克拉斯爵士（Sir Charles Mackerras）；阿蓮娜・南姆秋娃博士（里歐斯・雅納傑克基金會，布爾諾）（Dr Alena Němcová；Leoš Janáček Foundation, Brno）；查爾斯・奧斯本（Charles Osborne）；琳娜・瑞（國立威爾第研究院，巴馬）（Lina Re；Istituto Nazionale di Studi Verdiani）；奧嘉・莫吉守娃博士（斯梅塔納博物館，布拉格）（Dr Olga Mojžíšiová；Smetana Museum）；烏瑞克・赫斯勒博士和戴特勒夫・艾伯哈德（巴伐利亞國家歌劇，慕尼黑）（Dr Ulrike Hessler；Detlef Eberhard；Bayerische Staatsoper）；艾加・文森（文森和法瑞事務所，紐約）（Edgar Vincent；Vincent & Farrell Associates Inc., New York）；克里斯多佛・昂德伍德（Christopher Underwood）；倫敦柯芬園劇院博物館之全體職員（Theatre Museum）；皮耶・維道（巴黎歌劇圖書博物館）（Pierre Vidal；Musee Biblio Opera）；瓊・羅傑斯；簡・奧斯丁—希肯（佛羅里達州立大學音樂院，塔拉哈西）（Jan Austin-Hicken；School of Music, Florida State University）；施拉赫・約斯普爾太太（德州休斯頓拜勒醫學院）（Mrs Shelagh Yospur；Baylor College of Medicine）；傑洛德・哈根（Gerald

Hagan）；梅納德（法國國立圖書館，巴黎）（B. Menard；Bibliothèque Nationale de France）；大衛・凱恩斯（David Cairns）；紐約哥倫比亞大學哥倫比亞那圖書館的莉雅・普里亞卡斯和荷莉・哈斯威爾（Columbiana；Rhea Pliakas；Holly Haswell），以及音樂圖書館的尼克・派特森（Music Library；Nick Patterson）；亨佛利・伯頓（Humphrey Burton）；茱莉・葛溫太太（Mrs Julie Goodwin）；凱文・希加（Kevin Higa）；莎拉・威廉斯（牛津大學圖書館音樂部）（Sarah Williams；Music Section, Bodleian Library, Oxford）；彼得・尼克斯博士（奧地利戲劇博物館，維也納）（Dr Peter Nics；Österreichisches Theater Museum）；布萊恩・迪基（歐盟歌劇，巴登－巴登）（Brian Dickie；European Union Opera）；伊莉莎白・摩提默（Elizabeth Mortimer）（薩爾茲堡）；傑洛德・拉爾納（Gerald Larner）；安娜・皮亞・麥森博士（城市檔案處，蘇黎世）（Dr Anna Pia Maissen；Stadtarchiv, Zürich）；以及曼徹斯特皇家北方音樂學院圖書館的羅絲瑪莉・威廉森博士和她耐心的職員（Royal Nothern College of Music；Dr Rosemary Williamson）。

這本書是獻給麥可・甘迺迪，他盡到顧問編輯的責任，不斷添增他認為我應該納入書中的歌劇名單。從書的想法萌芽起，他就給予我無盡鼓勵。連我拖延處理他的作品，他也不失耐心（大部分時候）。不過我想那是應該的——畢竟是他把「癮」傳染給我。

1998書於曼徹斯特

歌劇名中英對照

Acis and Galatea「艾西斯與嘉拉提亞」

Adriana Lecouvreur「阿德麗亞娜‧勒庫赫」

Agrippina「阿格麗嬪娜」

ägyptische Helena, Die「埃及的海倫」

Aida「阿依達」

Akhnaten「阿肯納頓」

Albert Herring「艾伯特‧赫林」

Alceste「愛西絲蒂」

Alcina「阿希娜」

Amahl and the Night visitors「阿瑪爾與夜客」

Andrea Chénier「安德烈‧謝尼葉」

Anna Bolena「安娜‧波蓮娜」

Antony and Cleopatra「埃及艷后」

Arabella「阿拉貝拉」

Ariadne auf Naxos「納索斯島的亞莉阿德妮」

Ariodante「亞歷歐當德」

Armide「阿密德」

Aroldo「阿羅德」

Aufstieg und Fall der Stadt Mahagonny「馬哈哥尼市之興與亡」

ballo in maschera, Un「假面舞會」

barbiere di Siviglia, Il「塞爾維亞的理髮師」

Bartered Bride, The「交易新娘」

Bassarids, The「酒神的女祭司」

Bastien und Bastienne「巴斯欽與巴斯緹安」

Bear, The「熊」

Béatrice et Bénédict「碧雅翠斯和貝涅狄特」

Beggar's Opera, The「乞丐歌劇」

Belle Hélène, La「美麗的海倫」

Benvenuto Cellini「班文努多‧柴里尼」

Billy Budd「比利‧巴德」

Blond Eckbert「金髮艾克伯特」

bohème, La「波希米亞人」

bohème, La「波希米亞人」

Bohemian Girl, The「波西米亞姑娘」

Boréades, Les「波雷亞的兒子們」

Boris Godunov「鮑里斯‧顧德諾夫」

Calisto, La「卡麗絲托」

Capriccio「綺想曲」

Capuleti e i Montecchi, I「卡蒙情仇」

Carmen「卡門」

Castor et Pollux「卡斯特與波樂克斯」

Cavalleria rusticana「鄉間騎士」

Cendrillon「灰姑娘」

Cenerentola, La「灰姑娘」

Chérubin「奇魯賓」

clemenza di Tito, La「狄托王的仁慈」

Comte Ory, Le「歐利伯爵」

Consul, The「領事」

Contes d' Hoffmann, Les「霍夫曼故事」

Così fan tutte「女人皆如此」

Csárdásfürstin, Die「吉普賽公主」

Cunning Little vixen, The「狡猾的小雌狐」

Daphne「達芙妮」

Death in Venice「魂斷威尼斯」

Death of Klinghoffer, The「克林霍佛之死」

Demon, The「惡魔」

Dialogues des Carmélites, Les「加爾慕羅會修女的對話」

Dido and Aeneas「蒂朵與阿尼亞斯」

Don Carlos/Don Carlo「唐卡洛／斯」

Don Giovanni「唐喬望尼」

Don Pasquale「唐帕斯瓜雷」

Don Quichotte「唐吉訶德」

Duke Bluebeard's Castle「藍鬍子的城堡」

Egisto, L'「艾吉斯托」

Elegy for Young Lovers「年輕戀人之哀歌」

Elektra「伊萊克特拉」

elilsir d' amore, L'「愛情靈藥」

Enfant et les sortilèges, L'「小孩與魔法」

English Cat, The「英國貓」

Entführung aus dem Serail, Die「後宮誘逃」

特稿單目錄

Aaron 亞倫（1）（Aron）荀白克：「摩西與亞倫」（*Moses und Aron*）。男高音。摩西的哥哥。摩西要求亞倫運用雄辯的能力，說服以色列人追隨他擺脫奴隸身分。亞倫無法接受無形的神，因此當摩西前去領取刻有神旨的石板時，亞倫鑄造了一座金牛犢供人民膜拜。摩西回來憤而摔碎石板，責怪哥哥信念不夠。戴著鐐銬的亞倫來到摩西面前，摩西釋放他，但亞倫卻在枷鎖解除的一刻死去。首演者：（1954，音樂會形式）Helmut Krebs；（1957，舞台演出）Helmut Melchert。值得一提的是，歌劇劇名的亞倫拼法是用一個「a」，但角色卻是用兩個「a」。有種說法表示，因為荀白克相當迷信，覺得用兩個「a」劇名會有十三個字母，因此去掉一個「a」。另見菲力普·藍瑞吉（Philip Langridge）的特稿，第31頁。

（2）（Aronne〔Elisero〕）亞倫尼（艾里塞羅）。羅西尼：「摩西在埃及」（*Mosè in Egitto*）。男高音。摩西的哥哥，發現姪女和法老王之子躲在一起。首演者：（1818）Giuseppe Ciccimarra。

Abaris 阿巴里斯　拉摩：「波雷亞的兒子們」（*Les Boréades*）。男高音。阿波羅之子。大祭司阿德馬斯扶養他長大並隱藏他的身分。他愛上艾爾菲絲女王，兩人在他的血統公開後才結為連理。首演者：（1982，首次舞台演出）Philip Langridge。

Abigaille 艾比蓋兒　威爾第：「那布果」（*Nabucco*）。女高音。那布果的私生女，愛上希伯來人伊斯梅爾，但伊斯梅爾卻愛上她的妹妹費妮娜。艾比蓋兒試圖取代父親統治巴比倫，後來因罪惡感自殺。詠嘆調：「幸好我找到你，哦，致命文件」（*Ben io t'invenni, o fatal scritto!*）。首演者：（1842）Giuseppina Strepponi（後來嫁給威爾第）。

Abimélech 阿比梅勒奇　聖桑：「參孫與達麗拉」（*Samson et Dalila*）。男低音。迦薩之總督，嘲諷受奴役的希伯來人向神禱告卻沒有得到幫助。後來被希伯來人的領袖參孫殺死。首演者：（1877）Herr Dengler。

Achilla 阿奇拉　韓德爾：「朱里歐·西撒」（*Giulio Cesare*）。男低音。托勒梅歐之將軍兼顧問，被托勒梅歐欺瞞。後來幫助埃及艷后克麗奧派屈拉，抵抗托勒梅歐的攻擊而死。首演者：（1724）Giuseppe Boschi。

Achille(s) 亞吉力（1）葛路克：「依菲姬

妮在奧利」（*Iphigénie en Aulide*）。男高音。希臘英雄，和依菲姬妮有婚約，並助她免遭父親阿卡曼農犧牲。首演者：（1774）Joseph Legros。

（2）狄佩特：「普萊安國王」（*King Priam*）。男高音。希臘英雄，因同情普萊安國王送回其子赫陀的屍體，後被普萊安的次子巴黎士殺死。首演者：（1962）Richard Lewis。

***Acis and Galatea* 「艾西斯與嘉拉提亞」**
韓德爾（Handel）。腳本：約翰・蓋伊（John Gay）等；兩幕；1718年首演於倫敦附近之艾吉維爾・佳濃斯（Cannons, Edgware），導演可能爲約翰・克里斯多佛・佩普希（Johann Christoph Pepusch）。表演方式較類似假面劇或田園劇。

神話時期：海中仙女嘉拉提亞（Galatea）愛上牧羊人艾西斯（Acis）。巨人波利菲莫斯（Polyphemus）忌妒兩人的愛。倆人不顧警告，艾西斯被波利菲莫斯殺死，嘉拉提亞將他化爲一股清流。

Acis 艾西斯 韓德爾：「艾西斯與嘉拉提亞」（*Acis and Galatea*）。男高音。愛上嘉拉提亞的牧羊人，被巨人波利菲莫斯殺害。嘉拉提亞將他化爲一股清流。首演者：（1718）不詳。

Adalgisa 阿黛吉莎 貝利尼：「諾瑪」（*Norma*）。女高音（但常由次女高音演唱）。神殿的輔祭侍女。波里翁尼因愛上她而拋棄女祭司諾瑪。阿黛吉莎發現波里翁尼是諾瑪愛的人，深感惶恐，勸他返回諾瑪身邊但徒勞無功。二重唱（和諾瑪）：

「看，諾瑪，跪在你面前」（*Mira, o Norma, ai tuoi ginocchi*）。Ebe Stignani、Fedora Barbieri、Giulietta Simionato、Fiorenza Cossotto 和 Christa Ludwig 都曾和飾演諾瑪的卡拉絲（Maria Callas）同台演出這個角色。首演者：（1831）Giulia Grisi。

Adamas 阿德馬斯 拉摩：「波雷亞的兒子們」（*Les Boréades*）。男低音。阿波羅之大祭司，受托扶養阿波羅之子阿巴里斯。首演者：（1982，首次的舞台演出）Françoix Le Roux。

Adams, Rev. Horace 霍雷斯・亞當斯牧師
布瑞頓：「彼得・葛瑞姆斯」（*Peter Grimes*）。男高音。鎮上牧師，懷疑彼得・葛瑞姆斯和其學徒之死有關，帶領群眾前往葛瑞姆斯家監查新學徒約翰的安危。首演者：（1945）Tom Culbert。

Adelaide 阿黛雷德 理查・史特勞斯：「阿拉貝拉」（*Arabella*）。見*Waldner, Gräfin Adelaide*。

Adele 阿黛兒 （1）小約翰・史特勞斯：「蝙蝠」（*Die Fledermaus*）。女高音。艾森史坦家之侍女。她穿著向女主人「借來」的禮服和妹妹艾達一起參加歐洛夫斯基王子的舞會，並遇到艾森史坦。稍晚她拜訪同在舞會認識的典獄長，再度見到艾森史坦。最後誤會釐清。詠嘆調：「我親愛的侯爵」（又稱爲「笑之詠嘆調」）（*Mein Herr Marquis*）。首演者：（1874）Karoline Charles-Hirsch。

（2）（Adèle）羅西尼：「歐利伯爵」（*Le*

Comte Ory)。女高音。佛慕提耶女伯爵。哥哥隨十字軍出征時她留在城堡。愛慕者歐利伯爵隱藏身分追求她卻不得青睞。她後來嫁給歐利的隨從伊索里耶。首演者：（1828）Laure Cinti-Damoreau。

（3）貝利尼：「海盜」（Il pirata）。次女高音。依茉珍妮之侍女密友。首演者：（1827）Marietta Sacchi。

Adina 艾笛娜 董尼采第：「愛情靈藥」（L'elisir d'amore）。女高音。擁有農場的富裕年輕小姐。她覺得農夫內莫利諾追求她不夠積極，開始和士兵貝爾柯瑞打情罵俏來挑逗內莫利諾。但當她看到其他女孩子對內莫利諾有興趣，她才深深感到他的魅力，終於承認自己是愛著他的。二重唱（和內莫利諾）：「問那可人微風」（Chiedi all'aura lusinghiera）；二重唱（和杜卡馬拉）「我有錢而你美麗」（Io son ricco, tu sei bella）、「偉大愛情」（Quanto amore）。首演者：（1832）Sabina Heinefetter。

Admetus 阿德米特斯（義大利文作Admeto；法文作Admète）葛路克：「愛西絲蒂」（Alceste）。男高音。愛西絲蒂丈夫。除非有人代他犧牲，他即將死亡。首演者：（1767版本）Giuseppe Tibaldi；（1776版本）：Joseph Legros。

Adolar, Count of Nevers 阿朵拉，內弗斯伯爵 韋伯：「尤瑞安特」（Euryanthe）。男高音。和尤瑞安特有婚約。聽信敵人萊西亞特之言以為尤瑞安特對自己不忠，欲殺死她。後來真相大白，兩人快樂團圓。首演者：（1823）Anton Haizinger。

Adorno, Gabriele 加布里耶‧阿多諾 威爾第：「西蒙‧波卡奈格拉」（Simon Boccanegra）。男高音。熱那亞貴族（屬於貴族階層）。愛上艾蜜莉亞‧葛利茂迪，但不知道她是殺父仇人——總督西蒙‧波卡奈格拉的女兒。艾蜜莉亞要求監護人立刻讓她和加布里耶結為連理。加布里耶懷疑波卡奈格拉迷戀艾蜜莉亞，欲除之為快，遭艾蜜莉亞阻止，才得知其父女關係的真相。總督表示只要加布里耶能促成敵對貴族階層與平民之間的和平，就答應他和艾蜜莉亞的婚禮。加布里耶和艾蜜莉亞在總督被保羅下毒而死之前完婚。加布里耶‧阿多諾也被任命為總督繼承人。二重唱（和艾蜜莉亞）：「下凡天使」（Angiol che dall'empireo）。首演者：（1857版本）Carlo Negrini；（1881版本）：Francesco Tamagno。

Adriana Lecouvreur「阿德麗亞娜‧勒庫赫」 祁雷亞（Cilea）。腳本：亞圖羅‧克勞帝（Arturo Colautti）；四幕；1902年首演於米蘭，克婁封特‧康帕尼尼（Cleofonte Campanini）指揮。

巴黎，1730年：女演員阿德麗亞娜‧勒庫赫（Adriana Lecouvreur）告訴戲院總監密雄奈（Michonnet）她愛的是騎士莫里齊歐（Maurizio）。阿德麗亞娜並不知道莫里齊歐其實是薩克松尼伯爵。莫里齊歐來探望阿德麗亞娜，她送他一束紫蘿蘭。布雍王子（Prince de Bouillon）抄截到妻子寫給莫里齊歐約定幽會的紙條。布雍王妃（Princess de Bouillon）忌妒莫里齊歐可能愛上別的女人。莫里齊歐把紫蘿蘭送給王妃。他請阿德麗亞娜幫助王妃逃過丈夫捉

姦。兩個女人猜忌對方是莫里齊歐愛的人。王妃認出阿德麗亞娜的聲音，向她炫耀那束紫蘿蘭。阿德麗亞娜不甘示弱，影射王妃不守婦道。阿德麗亞娜在生日那天收到一盒紫蘿蘭，她以爲是莫里齊歐的禮物。事實上花是王妃送的，而且浸了毒藥。阿德麗亞娜因此死去。

Aegisth 艾吉斯特　理查‧史特勞斯：「伊萊克特拉」（*Elektra*）。男高音。克莉坦娜絲特拉女王之丈夫。女王原來的丈夫阿卡曼農離開去參加特洛伊戰爭後，艾吉斯特便成爲女王的愛人，兩人計畫在阿卡曼農回國後聯手害死他。艾吉斯特與女王一起住在皇宮，後來遭女王的兒子奧瑞斯特殺死。首演者：（1909）Johannes Sembach。

Aeneas 阿尼亞斯（1）阿尼耶（Énée）白遼士：「特洛伊人」（*Les Troyens*）。男高音。特洛伊英雄。赫陀的鬼魂勸他去義大利建立新的特洛伊。旅程中遇到暴風發生船難，阿尼亞斯來到迦太基城蒂朵女王的宮殿，兩人墜入愛河。他不情願地離開蒂朵繼續旅程。詠嘆調：「啊！當最終道別時刻來臨」（*Ah! quand viendra l'instant des suprêmes adieux*）；二重唱（和蒂朵）：「無盡愉悅狂喜之夜！」（*Nuit d'ivresse et d'extase infinie!*）。首演者：（1863）Jules-Sébastien Monjauze。

（2）菩賽爾：「蒂朵與阿尼亞斯」（*Dido and Aeneas*）。男高音／高音男中音。特洛伊王子。在前往義大利建立新特洛伊的途中抵達迦太基，愛上女王蒂朵。女法師遣派她「忠誠的小精靈」警告阿尼亞斯立刻離開迦太基，繼續前往義大利。首演者：

（1683/4）不知名的女學生。

Afron, Prince 阿弗龍王子　林姆斯基—高沙可夫：「金雞」（*The Golden Cockerel*）。男中音。沙皇多敦之子。死於戰場。首演者：（1909）不明。

Agamemnon 阿卡曼農（1）葛路克：「依菲姬妮在奧利」（*Iphigénie en Aulide*）。男中音。克莉坦娜絲特拉之丈夫、依菲姬妮之父親。女神黛安娜要求他犧牲依菲姬妮，才准希臘人前往特洛伊。阿卡曼農在對女兒的愛和安撫軍隊與眾神之間掙扎。首演者：（1774）Henri Larrivée。

（2）理查‧史特勞斯：「伊萊克特拉」（*Elektra*）。阿卡曼農不算是歌劇的角色，但歌劇一開始，運用幾小節的擬聲手法方式出現。他是伊萊克特拉的父親，在洗澡時被妻子克莉坦娜絲特拉和其愛人艾吉斯特殺害。歌劇的主題就是要爲阿卡曼農復仇。

Agathe 阿格莎　韋伯：「魔彈射手」（*Der Freischütz*）。女高音。庫諾之女，愛上麥克斯。詠嘆調：「儘管被雲隱藏」（*Und ob die Wolke sie verhülle*）；「睡意怎能來⋯⋯輕輕地、輕輕地」（*Wie nahte mir der Schlummer ... Leise, leise*）。首演者：（1821）Caroline Seidler。

Agave 阿蓋芙　亨采：「酒神的女祭司」（*The Bassarids*）。次女高音。底比斯之卡德莫斯王的女兒、王位繼承人潘修斯之母。她迷戀酒神及其世界，成爲酒神追隨者的領導。潘修斯前往酒神追隨者聚集的塞席

A

倫山時，阿蓋芙因爲認不出他是自己的兒子而殺死他。首演者：（1966）Kerstin Meyer。

Agrippina 「阿格麗嬪娜」 韓德爾（Handel）。腳本：文千佐・葛里曼尼（Vincenzo Grimani）；三幕；1709年於威尼斯首演。

羅馬，約西元50年：羅馬皇帝克勞帝歐（Claudio）的妻子阿格麗嬪娜（Agrippina），希望自己前任婚姻親生的兒子奈羅尼（Nerone）能夠繼承王位。克勞帝歐卻宣佈奧多尼（Ottone）爲繼承人。奧多尼和波佩亞（Poppea）相愛，阿格麗嬪娜告訴波佩亞，奧多尼已被王位沖昏了頭。阿格麗嬪娜教唆克勞帝歐命令波佩亞嫁給奈羅尼。但是奧多尼爲了和波佩亞成婚，寧可放棄繼承權，讓奈羅尼名正言順成爲繼承人，也實現阿格麗嬪娜所有的野心。

Agrippina 阿格麗嬪娜 韓德爾：「阿格麗嬪娜」）（*Agrippina*）。女高音／次女高音。羅馬皇帝克勞帝歐的妻子、奈羅尼之母。希望奈羅尼能繼承王位，而計畫敗壞克勞帝歐指派繼承人，奧多尼的名譽。首演者：（1709）Margherita Durastanti。

ägyptische Helena, Die 「埃及的海倫」理查・史特勞斯（Richard Strauss）。腳本：雨果・馮・霍夫曼斯托（Hugo von Hofmannsthal）；二幕；1928年於德勒斯登首演，富利茲・布煦（Fritz Busch）指揮。

地中海小島上的艾瑟拉（Aithra）宮殿，特洛伊戰爭後：特洛伊的海倫（Helen）失身給普萊安國王之子巴黎士（Paris）。在一艘船上，海倫的丈夫米奈勞斯（Menelaus）已經殺死巴黎士，並準備殺死海倫。女巫師艾瑟拉在她的宮殿中感傷愛人波賽墩（Poseidon）不在身邊。睿智的貽貝（the All-Wise Mussel）告知艾瑟拉即將發生的謀殺，她製造一場暴風雨。船失事後沖到小島上，米奈勞斯拖著海倫進入艾瑟拉的宮殿。海倫希望米奈勞斯忘記過去，但是米奈勞斯認爲她必須爲戰死特洛伊的人付出代價，並堅稱兩人的孩子荷蜜歐妮（Hermione）永不會再見到她。艾瑟拉給海倫忘憂水，好讓米奈勞斯忘記不愉快的過去，並且說服米奈勞斯背叛他的不是海倫 —— 海倫一直睡在這座宮殿裡。艾瑟拉的小精靈讓米奈勞斯分心，他以爲自己已經把海倫殺死 —— 手中的匕首就是見 —— 眼前的女人不可能是海倫。艾瑟拉給海倫更多忘憂水，送兩人進臥房。艾瑟拉召來族長奧泰爾（Altair）和他的兒子大悟（Daud），他們和族人對於海倫都無比尊敬。米奈勞斯誤認爲大悟是巴黎士而殺死他。海倫要求艾瑟拉給她恢復記憶的藥水，讓米奈勞斯相信自己確實是海倫。艾瑟拉阻止奧泰爾分開海倫和米奈勞斯。荷蜜歐妮被帶來見她美麗的母親，海倫和米奈勞斯重修舊好，一起展開新生。

Aida 「阿依達」 威爾第（Verdi）。腳本：安東尼歐・吉斯蘭宗尼（Antonio Ghislanzoni）；四幕；1871年於開羅首演，喬望尼・玻特西尼（Giovanni Bottesini）指揮（一位低音大提琴名家）。

埃及法老王年代：衣索匹亞國王阿蒙拿斯洛（Amonasro）的女兒阿依達（Aida

A

），是埃及國王之女安妮瑞絲（Amneris）的奴隸。領導埃及軍隊的拉達美斯（Radamès）想見心愛的阿依達。安妮瑞絲也愛著拉達美斯。拉達美斯勝利後，國王把安妮瑞絲許配給他，並准他任何願望，拉達美斯要求他釋放戰俘。婚禮前夕，大祭司倫米斐斯（Ramfis）陪同安妮瑞絲到神殿中整晚祈禱。阿依達準備和拉達美斯在河邊見最後一面，但是突然她父親出現。阿蒙拿斯洛知道，只要阿依達能從拉達美斯處獲得軍隊部署計畫，衣索匹亞人就可以打敗埃及人。拉達美斯和阿依達見面，她試圖說服他私奔。阿蒙拿斯洛在安妮瑞絲和埃及國王走出神殿時現身。拉達美斯阻止阿蒙拿斯洛殺害安妮瑞絲，自願成為因犯，讓阿蒙拿斯洛和阿依達逃走。拉達美斯將活埋於神壇下。他被關入墳墓時，發現阿依達已經躲在裡面等他。兩人會死在一起。

Aida 阿依達 威爾第：「阿依達」（*Aida*）。女高音。衣索匹亞國王阿蒙拿斯洛的女兒。埃及人戰勝衣索匹亞人時她被俘虜，成為埃及公主安妮瑞絲的奴隸。阿依達卡在對埃及軍隊隊長拉達美斯的愛，和對國家忠誠之間：她被要求利用拉達美斯得到埃及軍隊的部署計畫，幫助父親和衣索匹亞人打敗埃及人。她試著說服拉達美斯私奔，這樣他可以不必娶安妮瑞絲，她也不必為了父親欺騙愛人。他們正要離開時，阿依達的父親出現，欲殺死女兒的情敵安妮瑞絲。拉達美斯阻止阿蒙拿斯洛，讓他和阿依達逃跑，自願代替他們成為因犯。阿依達知道摯愛之人難逃一死，偷偷先躲進拉達美斯的墳墓。兩人將一同面對死

亡。詠嘆調：「征服者歸來！」（*Ritorna vincitor!*）；「噢我的故鄉」（*O patria mia*）；「再會了，噢，大地」（*O terra addio ...*）。著名的阿依達詮釋者包括：Emmy Destinn、Rose Bampton、Leonie Rysanek、Birgit Nilsson、Ingrid Bjoner、Amy Shuard、Zinka Milanov、Maria Callas、Gré Brouwenstijn、Renata Tebaldi、Martina Arroyo、 Leontyne Price、 Montserrat Caballé、Ghena Dimitrova、Aprile Millo、Elizabeth Vaughan、Jessye Norman、Rosalind Plowright、Josephine Barstow，及Mechtild Gessendorf。首演者：（1871）Antonietta Pozzoni-Anastasi（她是演出的第二人選——劇院總監想要 Teresa Stolz 出場，威爾第也選定她為六週後米蘭首演的演唱者，但是開羅付不起她要求的超高費用，因此威爾第決定讓 Pozzoni-Anastasi 演出。威爾第並沒有參加開羅的首演）。

Aithra 艾瑟拉 理查·史特勞斯：「埃及的海倫」（*Die ägyptische Helena*）。女高音。住在地中海小島宮殿裡的女巫師，由一群小精靈侍候。她因為愛人波賽墩不在身邊感到傷心。全知的貝殼（睿智的貽貝）告知艾瑟拉，在一艘船上，米奈勞斯即將殺死他美麗的妻子（特洛伊的海倫）。艾瑟拉製造一場暴風雨，船失事後米奈勞斯和海倫來到她的宮殿。米奈勞斯已經殺死引誘海倫的巴黎士，並仍想殺死海倫。海倫向艾瑟拉求助，艾瑟拉給海倫忘憂水，讓米奈勞斯喝下以忘記過去。她送兩人進臥房，但是米奈勞斯因為相信自己已經把海倫殺死，認不得眼前的女人就是海倫。艾瑟拉召喚族長奧泰爾和他的兒子大悟來到宮

A

殿，兩人都愛上海倫。打獵時米奈勞斯殺死大悟。艾瑟拉給海倫可以解除忘憂水效力的藥水，海倫讓米奈勞斯喝下，他認出自己美麗的妻子。詠嘆調：「飯菜已準備好」（Das Mahl ist gerichter）；「你的綠眼睛」（Ihr grünen Augen）。首演者：（1928）Maria Rajdl。在維也納首演的艾瑟拉是Margit Angerer；在慕尼黑首演的則是Hildegard Ranczak。這個奇特的角色在1997年，牛津郡賈辛頓歌劇團（Garsington Opera）舉行的英國首演中，是由Helen Field 演唱。

Akhnaten「阿肯納頓」 菲力普·葛拉斯（Philip Glass）。腳本：作曲家、夏隆·高德曼（Shalom Goldman）、羅伯特·以色列（Robert Israel），及理查·李道（Richard Riddell）；序幕、三幕、收場白；1984年於斯圖加特首演，丹尼斯·羅素·戴維斯（Denis Russell Davis）指揮。

埃及，西元前1375年：阿曼霍特普三世（Amenhotep III）逝世，他的遺孀女王泰（Tye）和兒子阿肯納頓（Akhnaten）加入送喪隊伍。阿肯納頓登基後，建造阿克塔頓碉堡神殿。他和妻子娜妃蒂娣（Nefertiti）變得迷信膜拜太陽神，日漸封閉，和人民疏遠。法老王朝因此被推翻。遊客參觀阿克塔頓的遺址時，可以見到阿肯納頓和娜妃蒂娣的鬼魂在城市廢墟中徘徊。

Akhnaten 阿肯納頓 葛拉斯：「阿肯納頓」（_Akhnaten_）。高男次中音。甫去世的阿曼霍特普三世之子、娜妃蒂娣之丈夫。阿肯納頓登基後建造阿克塔頓神殿，並和妻子禁閉於內。他們的王朝被推翻，城市燒成

平地。首演者：（1984）Paul Esswood。

Akhrosimova, Maria Dmitrievna 瑪莉亞·狄米特麗耶芙娜·阿克羅希莫娃 浦羅高菲夫：「戰爭與和平」（_War and Peace_）。女低音。娜塔夏的姑媽，試圖說服娜塔夏和已婚的安納托分開。首演者：（1945版）：不詳；（1946版）O. N. Golovina。

Aksinya 阿克辛娜 蕭士塔高維契：「姆山斯克地區的馬克白夫人」（_Lady Macbeth of the Mtsensk District_）。女高音。伊斯梅洛夫家的廚子。首演者：（1934）不明。

Albazar 阿爾巴札 羅西尼：「土耳其人在義大利」（_Il turco in Italia_）。男高音。年輕的土耳其人，拯救采達免受死刑，並帶她到那不勒斯。采達是被未婚夫，薩林王子判死刑，兩人後來團圓並一起離開義大利回到土耳其。首演者：（1814）Gaetano Pozzi。

Alberich 阿貝利希 華格納：「萊茵的黃金」（_Das Rheingold_）、「齊格菲」（_Siegfried_）及「諸神的黃昏」（_Götterdämmerung_）。低音男中音。尼伯龍根的矮神，迷魅之兄長，哈根的父親。四部「指環」（Der Ring des Nibelungen）歌劇的故事要從他說起：他偷取萊茵少女的黃金，製成指環，讓自己擁有統治世界的力量。

「萊茵的黃金」：阿貝利希在河底色瞇瞇地追著萊茵少女，看到她們守護的黃金。她們說將黃金製成指環的人，若宣誓放棄愛情就能夠統治世界。阿貝利希詛咒愛情，奪走黃金。他把黃金帶給懂得鑄造的弟弟迷魅，打成一頂有魔法的頭盔和一支

A

戒指。頭盔的法力讓戴的人能變成任何形態，不論大小。阿貝利希戴上戒指和頭盔，讓自己隱形，趁機廄打看不到他的弟弟。弗旦和羅格拜訪阿貝利希，他為了炫耀法力，變成一條蛇。他們激他無法變成非常小的動物，阿貝利希喃喃念咒，變成一隻蟾蜍。二位神明將阿貝利希捉住帶至山上，逼他交出黃金，脫下手上的戒指。阿貝利希詛咒戒指：戴上的人都會死。詠嘆調：「我能透過你得到全世界財富？」（*Der Welte Erbe gewänn' ich zu eigen durch dich?*）；「高居於輕柔微風的你」（*Die in linder Lüfte Wehn da oben ihr lebt*）；「我現在自由了嗎？」（*Bin ich nun frei?*）。

「齊格菲」：阿貝利希沒有出現於「女武神」（*Die Walküre*），在「齊格菲」中再度出場。一開始他躲在森林的懸崖後。沈睡的法夫納以龍的模樣守護著藏在森林附近一處洞穴的萊茵黃金。喬裝為流浪者的弗旦告訴阿貝利希，迷魅將帶一個年輕男孩前去屠龍，並拿走黃金。阿貝利希把龍叫醒，說假如龍把黃金給他，就不會被殺死。法夫納對阿貝利希的提議不感興趣，後來被齊格菲殺死。迷魅和阿貝利希爭吵黃金該屬誰。齊格菲拿著頭盔和戒指從洞穴中出來，讓阿貝利希咒罵不已。

「諸神的黃昏」：阿貝利希的兒子，哈根，計畫謀取齊格菲的頭盔和戒指。在睡夢中他聽到阿貝利希鼓動他殺死齊格菲並奪走戒指，如此一來，父子兩人就能夠毀滅諸神，成為世界的統治者。

首演者：「萊茵的黃金」（1869）Karl Fischer；「齊格菲」及「諸神的黃昏」（1876）Carl Hill。

Albert 艾伯特 （1）馬斯內：「維特」（*Werther*）。男中音。〔注：若維特是男中音（見「維特」），艾伯特則由男高音演唱〕。和夏綠特有婚約的年輕男子，婚後他懷疑維特愛上妻子。他借給維特之後自殺用的手槍。首演者：（1892）Franz Neidl。

（2）阿勒威：「猶太少女」（*La Juive*）。男低音。國王軍隊的中士、里歐波德王子之友。首演者：（1835）Ferdinand Prévôt。

***Albert Herring*「艾伯特・赫林」** 布瑞頓（Britten）。腳本：艾力克・克羅吉爾（Eric Crozier）；三幕；1947年於格林登堡首演，布瑞頓指揮。

蘇福克郡東部的集市小鎮，洛克斯佛（Loxford），1900年：新任五月女王的選舉會議在畢婁斯夫人（Lady Billows）家中舉行。每一位候選人都因為道德缺失而遭到反對。警長巴德（Budd）建議改選雜貨店老闆娘赫林太太（Mrs Herring）的兒子艾伯特・赫林（Albert Herring）為五月國王。南茜（Nancy）和席德（Sid）跟艾伯特說他不懂得享樂。在五月國王加冕典禮上，席德把酒加到艾伯特的檸檬汁裡。艾伯特為了縱慾享樂，於母親外出時離家。她以為艾伯特失蹤而且死了。全鎮正為艾伯特哀悼時，他突然出現。原來他拿著當選五月國王的部份獎金到酒館待了一整晚，令小鎮居民對他刮目相看。

Albert Herring 艾伯特・赫林 布瑞頓：「艾伯特・赫林」（*Albert Herring*）。見 *Herring, Albert*。

Albiani, Paolo 保羅・奧比亞尼 威爾第：「西蒙・波卡奈格拉」（*Simon Boccanegra*）。男中音。平民階層的鐵匠，幫助波卡奈格拉當上總督。他想娶艾蜜莉亞・葛利茂迪（波卡奈格拉的女兒，但兩人剛開始都不知情），艾蜜莉亞愛的是貴族階層的加布里耶・阿多諾。艾蜜莉亞被保羅綁架，但成功逃脫。波卡奈格拉誓言查出是誰侵犯艾蜜莉亞並予以懲罰。保羅決定害死波卡奈格拉，在其飲水中下毒。在所有人知道艾蜜莉亞原來是波卡奈格拉的女兒後，總督准許艾蜜莉亞與加布里耶結婚。保羅被判死刑，但他已達到目的，知道波卡奈格拉也將死去。首演者：（1857版本）Giacomo Vercellini；（1881版本）Federico Salvati。

Alceste 「愛西絲蒂」 葛路克（Gluck）。腳本：拉尼耶利・達・卡札比奇（Ranieri da Calzabigi）；三幕；1767年於維也納首演；法文版本1776年於巴黎首演，皮耶・蒙丹・白頓（Pierre Montan Berton）指揮。

神話時期：阿德米特斯（Admetus）快死了。宣示阿波羅（Apllo）神諭的祭師表示，假如有人代替阿德米特斯犧牲，他就可以活下來。他的妻子愛西絲蒂（Alceste）為了救丈夫獻身。在較早的義大利文版本中，阿波羅最後決定放過兩人。但是在修改過的法文版本中（1776），卻是赫丘力（Hercules）救了愛西絲蒂，打敗陰間的地獄鬼神，送她回阿德米特斯身邊。

Alceste 愛西絲蒂 葛路克：「愛西絲蒂」（*Alceste*）。女高音。阿德米特斯之妻子，願意犧牲自己交換丈夫性命。在較早的義大利文版本中，她獲得阿波羅赦免；在法文版本中，她是被赫丘力拯救。首演者：（1767）Antonia Bernasconi；（1776）Rosalie Levasseur 在巴黎首演法文版本。

Alcina 「阿希娜」 韓德爾（Handel）。腳本：安東尼歐・馬奇（Antonio Marchi）；三幕；1735年於倫敦首演。

阿希娜的魔島：魯吉耶羅（Ruggiero）被女巫師阿希娜（Alcina）囚禁在島上。和魯吉耶羅有婚約關係的布拉達曼特（Bradamante），喬裝成哥哥里奇亞多（Ricciardo）與監護人梅立索（Melisso）一起抵達小島。阿希娜的妹妹摩根娜（Morgana）發現兩人，並喜歡上「里奇亞多」。布拉達曼特以女兒身和魯吉耶羅見面，但魯吉耶羅卻認不出她，試著勸他們離開，以免阿希娜對他失去興趣。梅立索給魯吉耶羅一枚戒指，讓他恢復正常。摩根娜阻止阿希娜將魯吉耶羅變成動物。迷戀摩根娜的歐朗特（Oronte），準備和其他人一起離開小島。阿希娜想要留住魯吉耶羅，他戴的戒指發揮保護作用。臨走前，魯吉耶羅用戒指破除阿希娜的魔咒，讓她的囚犯恢復原形。

Alcina 阿希娜 韓德爾：「阿希娜」（*Alcina*）。女高音。愛上魯吉耶羅的女巫師。她將魯吉耶羅用魔咒困在小島上。每當她的愛人對她失去興趣，她就將他們轉化為小溪、動物或樹木。首演者：（1735）Anna Maria Strada del Pò。

Alcindoro (de Mittoneaux) 艾辛多羅・德・米同諾 浦契尼：「波希米亞人」（La bohème）。男低音。富裕、年紀大又自

以爲是的議員。仰慕繆賽塔，陪她去摩慕斯咖啡廳。此舉引起繆賽塔舊情人馬賽羅的注意。繆賽塔假裝鞋子擠腳，差遣艾辛多羅去找鞋匠修理。他達成任務回到咖啡廳後，發現不但繆賽塔隨馬賽洛一群人走了，而且他們還把帳單留給他付。首演者：（1896）Alessandro Polonini，他同時也首演劇中房東，班諾瓦（Benoît）（這兩個男低音角色常常是由同一演唱者擔任）。

Alcmene（Alkmene）愛克美娜 理查·史特勞斯：「達妮之愛」（*Die Liebe der Danae*）。次女高音。四位女王之中的朱彼得的舊情人。首演者：（1944）Maria Cornelius；（1952）Georgine von Milinkovic。

Alexis 亞歷克西斯 蘇利文：「魔法師」（*The Sorcerer*）。見*Poindextre, Alexis*。

Alfio 艾菲歐 馬司卡尼：「鄉間騎士」（*Cavalleria rusticana*）。男中音。村裡負責趕牲口的人、蘿拉的丈夫。蘿拉和情夫涂里杜舊情復燃，艾菲歐在決鬥中殺死涂里杜。首演者：（1890）Gaudenzio Salassa。

Alfonso, Don 唐阿方索 莫札特：「女人皆如此」（*Così fan tutte*）。男中音／男低音。玩世不恭的單身漢。他和兩個朋友打賭（古里耶摩和費爾蘭多），只要情況允許，所有的女人都會變心。他們同意讓他用一天證明這個理論。阿方索靠著兩人的配合，以及他們未婚妻侍女的協助，進行計畫贏得賭注，同時他也搞亂兩對情人的關係，讓他們愛錯了人。詠嘆調：「我要告

訴你」（*Vorrei dir*）。首演者：（1790）Francesco Bussani（他的妻子首演侍女戴絲萍娜）。另見湯瑪斯·艾倫（Thomas Allen）的特稿，第32頁。

Alfred 阿弗列德 小約翰史特勞斯：「蝙蝠」（*Die Fledermaus*）。男高音。蘿莎琳德的聲樂老師。他趁蘿莎琳德的丈夫加布里耶·馮·艾森史坦坐牢時，與她共度春宵。典獄長法蘭克在屋裡發現阿弗列德，誤以爲他是蓋布里耶而送他進監牢。詠嘆調：「喝吧，親愛的，快喝吧！」（*Trinke, Liebchen, trinke schnell!*）。首演者：（1874）Herr Rüdinger。

Alfredo 阿弗列多 威爾第：「茶花女」（*La traviata*）。見 *Germont, Alfredo*。

Alhambra del Bolero, Don 唐阿朗布拉·戴·波列路 蘇利文：「威尼斯船伕」（*The Gondoliers*）。低音男中音。知道嬰兒王子的身分、帶他到威尼斯的大審判官。詠嘆調：「我偷了王子」（*I stole the Prince*）。首演者：（1889）W. H. Denny。

Alice Ford 艾莉絲·福特 威爾第：「法斯塔夫」（*Falstaff*）。見*Ford, Alice*。

Alidoro 阿里多羅 羅西尼：「灰姑娘」（*La cenerentola*）。男低音。拉米洛王子的教師，有點神祕的人物。他剛到麥格尼菲可家時喬裝成乞丐，只有灰姑娘善待他。麥格尼菲可全家拋下灰姑娘去參加皇家舞會，阿里多羅出現護送她去舞會。詠嘆調：「天堂祕密深處」（*Là del ciel nell'arcano profondo*）。首演者：

（1817）Zenobio Vitarelli。

Aline 阿蘭 蘇利文：「魔法師」（*The Sorcerer*）。見Sangazure, Aline。

Alisa 艾麗莎 董尼采第：「拉美摩的露西亞」（*Lucia di Lammermoor*）。次女高音。露西亞的奶媽兼密友。著名六重唱之一角（和艾格多、恩立可、露西亞、雷蒙多、與亞圖羅），她的第一句詞是：「好似枯萎的玫瑰」（*Come rosa inaridita*）。首演者：（1835）Teresa Zappucci。

Aljeja 阿耶亞 楊納傑克：「死屋手記」（*From the House of the Dead*）。女高音（男高音也可）。（通常是）女飾男角。西伯利亞戰俘營的年輕韃靼囚犯，受到政治犯高揚奇考夫照顧，而學會閱讀寫字。他相當難過高揚奇考夫被釋放。首演者：（1930）Božena Žlábková。

Almaviva, Count 奧瑪維瓦伯爵 （1）羅西尼：「塞爾維亞的理髮師」（*Il barbiere di Siviglia*）。男高音。西班牙貴族，以學生林多羅的身分追求巴托羅醫生的被監護人羅辛娜，並獲得巴托羅的理髮師費加洛相助。他喬裝成醉酒的士兵進入巴托羅家，卻被羅辛娜認出。遭到逮捕後，他向軍官透露身分而獲釋。他第二次進入巴托羅家門，則是裝成音樂老師巴西里歐的學生，來幫羅辛娜上課。不巧的是，巴西里歐半夜也來到巴托羅家，他不得不離開。費加洛偷到陽台窗戶的鑰匙，但是情侶私奔的計畫仍被破壞。最後，費加洛找到願意幫兩人結婚的公證人。詠嘆調：「在那微笑天空中」（*Ecco ridente in cielo*）；六重唱（和羅辛娜、巴托羅、費加洛、巴西里歐，及貝爾塔）「嚇得無法動彈」（*Freddo ed immobile*）。這個男高音角色總是很受歡迎，重要的演唱者包括：Dino Borgioli、Fernando De Lucia、Heddle Nash、Giuseppe Di Stefano、Luigi Alva、Peter Schreier、Ryland Davies、Nicolai Gedda，以及Bruce Ford。首演者：（1816）Manuel García。

（2）莫札特：「費加洛婚禮」（*Le nozze di Figaro*）。男中音。娶了羅辛娜（伯爵夫人），但是卻四處留情而忽視她。試圖引誘伯爵夫人的侍女蘇珊娜，在差點被發現時躲到椅子後面。伯爵指控妻子和年輕士兵奇魯賓諾有姦情，發受衙令給奇魯賓諾，迫使他必須立刻加入軍隊而離開。伯爵一方面不放心妻子想要捉姦，自己也未放棄引誘蘇珊娜的企圖。蘇珊娜、伯爵夫人和費加洛共謀教訓伯爵，同時證明伯爵夫人的清白與他的荒唐。最終他乞求妻子原諒。詠嘆調：「難道我將見到……」（*Vedrò, mentr'io sospiro...*）；重唱（和伯爵夫人及其他角色）：「伯爵夫人，原諒我吧！」（*Contessa, perdono!*）。這個男中音角色相當受歡迎，最知名的演唱者包括：Roy Henderson、Matthieu Ahlersmeyer、George London、Sesto Bruscantini、Paul Schöffler、Gérard Souzay、Eberhard Wächter、Dietrich Fischer-Dieskau、Hermann Prey、Gabriel Bacquier、Tom Krause、Thomas Allen、James Morris，和Anthony Michaels-Moore——一名符其實的男中音名人榜。首演者：（1786）Stefano Mandini（他的妻子首演劇中瑪瑟琳娜）。

（3）柯瑞良諾：「凡爾賽的鬼魂」（*The*

Ghosts of Versailles）。男高音。費加洛和蘇珊娜結婚二十年後，奧瑪維瓦伯爵和羅辛娜仍然在一起。他的私生女和羅辛娜與奇魯賓諾的私生子相愛。作家波馬樹請他幫忙拯救瑪莉‧安東妮。首演者：（1991）Peter Kazaras。

Almaviva, Countess 奧瑪維瓦伯爵夫人
（1）羅西尼：「塞爾維亞的理髮師」（Il barbiere di Siviglia）。見Rosina（1）。
（2）莫札特：「費加洛婚禮」（Le nozze di Figaro）。見 Countess（1）。
（3）柯瑞良諾：「凡爾賽的鬼魂」（The Ghosts of Versailles）。見Rosina（2）。

Aloès 阿洛艾 夏布里耶：「星星」（L'Étoile）。女高音。馬塔欽國王大使艾希松的妻子。首演者：（1877）Mme Luge。

Alphise, Queen 艾爾菲絲女王 拉摩：「波雷亞的兒子們」（Les Boréades）。女高音。巴克翠亞的女王，必須嫁給波雷亞人，但是卻愛上身分不明的阿巴里斯。她寧可退位也不願放棄阿巴里斯。他的皇族血統公開後，兩人終能結爲連理。首演者：（1982，首次舞台演出）Jennifer Smith。

Alphonse XI, King of Castile 卡斯提亞國王，阿方瑟十一世 董尼采第：「寵姬」（La Favorite）。男中音。他想和妻子離婚，改娶情婦蕾歐諾。費南德也愛著蕾歐諾。但國王若離婚將被逐出教會，因此同意費南德和蕾歐諾結婚。詠嘆調：「蕾歐諾，來吧，跪在妳面前。」（Léonor, viens, j'aban-

donne）。首演者：（1840）Paul Barroilhet。

Altair 奧泰爾 理查‧史特勞斯：「埃及的海倫」（Die ägyptische Helena）。男中音。沙漠族長、大悟之父。女巫師艾瑟拉召喚他前去宮殿，他和兒子都愛上美麗的特洛伊的海倫。奧泰爾邀請海倫的丈夫米奈勞斯打獵，不料米奈勞斯卻殺死大悟。他們回到艾瑟拉的宮殿後，奧泰爾試圖阻撓海倫和米奈勞斯復合，艾瑟拉制止他。首演者：（1928）Friedrich Plaschke。

Altoum, Emperor 奧托姆皇帝 浦契尼：「杜蘭朵」（Turandot）。男高音。杜蘭朵公主之父。不知名的王子成功解開謎語後，奧托姆拒絕讓女兒反悔嫁給陌生人的誓言。首演者：（1926）Francesco Dominici。

Alvaro, Don 唐奧瓦洛 威爾第：「命運之力」（La forza del destino）。男高音。南美的混血王子，愛上卡拉查瓦侯爵的女兒蕾歐諾拉。侯爵禁止兩人結婚，他們決定私奔，卻被侯爵阻止。奧瓦洛將槍擲到地上以示投降，但槍走火打死侯爵。蕾歐諾拉的哥哥誓言報仇。情侶逃亡中走散，奧瓦洛以爲蕾歐諾拉已死，因此加入西班牙軍隊到義大利作戰。朋友卡洛照顧他養傷。卡洛其實正是蕾歐諾拉的哥哥。奧瓦洛將私人文件交給卡洛保管，他在其中發現妹妹的肖像，拆穿奧瓦洛的身份。巡邏軍隊打斷兩人決鬥，奧瓦洛以拉斐爾神父的身分躲到一間修道院。卡洛發現他後，兩人再次決鬥，結果卡洛受重傷。奧瓦洛要求附近洞穴的隱士赦免臨死的卡洛，認出隱

士為蕾歐諾拉。蕾歐諾拉替卡洛施行臨終聖禮時，被他刺死，倒入奧瓦洛的懷中。（最早的版本中，奧瓦洛跟著跳下懸崖，但威爾第在1869年米蘭演出前，將這部份改成同上。）詠嘆調：「上昇至天使胸口的妳」（*O tu che in seno agli angeli*）；二重唱（和卡洛）：「在這嚴肅時刻」（*Solenne in quest' ora*）。首演者：（1862）Enrico Tamberlick。

Alvise 奧菲斯 龐開利：「喬宮達」（*La gioconda*）。見*Badoero, Alvise*。

Alwa 艾華 貝爾格：「露露」（*Lulu*）。男高音。作曲家、熊博士的兒子，娶了露露。據說這是依據貝爾格創造的角色。首演者：（1937）Peter Baxeranos。

***Amahl and the Night Visitors* 「阿瑪爾與夜客」** 梅諾第（Menotti）。腳本：作曲家；一幕；1951年於美國國家廣播公司NBC電視台首演（首齣專為電視作的歌劇），湯瑪斯‧席珀斯（Thomas Schippers）指揮。

聖經時期：年幼的跛子阿瑪爾（Amahl）看到耀眼的星星。卡斯帕（Kaspar）、梅契歐爾（Melchior）和巴爾瑟札（Balthazar）三位智者帶著禮物前去拜謁初生耶穌，途中向阿瑪爾求宿。半夜阿瑪爾的母親（Mother）試圖偷取國王的禮物，母子倆有番掙扎。阿瑪爾獻上他的拐杖作為聖嬰的禮物，跛腳因而痊癒，他加入智者的旅程，送禮物給耶穌。

Amahl 阿瑪爾 梅諾第：「阿瑪爾與夜客」

（*Amahl and the Night Visitors*）。高音。大約十二歲的跛腳男孩。他看到耀眼星星。三位智者尋找初生耶穌途中要求他招待。他獻上拐杖作為聖嬰禮物，跛腳奇蹟般痊癒。首演者：（1951）Chet Allan。

Amaltea 阿瑪提亞 羅西尼：「摩西在埃及」（*Mosè in Egitto*）。見*Sinais*。

Amanda 阿曼達（原：克里托莉亞**Clitoria**）李格第：「極度恐怖」（*Le Grand Macabre*）。女高音。愛上阿爾曼多。整齣歌劇他們多半在墳墓中做愛，不知道週遭有大事發生。首演者：（1978）Elizabeth Söderström。

Amaranta 阿瑪倫塔 海頓：「忠誠受獎」（*La fedeltà premiata*）。女高音。驕傲的仕女，幫助惡人梅里貝歐試圖將一對情侶獻祭給海怪。後來嫁給佩魯切托伯爵。首演者：（1781）Teresa Taveggia。

Amastre 阿瑪絲特蕾 韓德爾：「瑟西」（*Serse*）。女中音。塔過爾（Tagor）之繼承人，被許配給瑟西。首演者：（1738）Maria Antonia Merighi。

Amelfa 阿梅法 林姆斯基－高沙可夫：「金雞」（*The Golden Cockerel*）。女低音。沙皇多敦之管家。首演者：（1909）不明。

Amelia 艾蜜莉亞（1）威爾第：「假面舞會」（*Un ballo in maschera*）。（美國版本也作艾蜜莉亞Amelia）女高音。先生是國王的秘書兼好友安葛斯壯姆隊長。古斯塔佛

斯國王愛上艾蜜莉亞。在斯德哥爾摩附近的野地，她終於向國王承認也愛著他，但是兩人還是必須放棄愛情，她將忠於丈夫。安葛斯壯姆出現，打斷這次會面。艾蜜莉亞用面紗遮臉，安葛斯壯姆自願護送她回城。途中計謀殺害國王的人扯下艾蜜莉亞的面紗，令她的丈夫大為震驚。她陪丈夫參加皇宮的假面舞會，安葛斯壯姆殺死國王。詠嘆調：「當香草在我手中」（*Come avrò di mia mano quell'erba*）；「允許我，主啊」（*Consentimi, O Signore*）——俗稱艾蜜莉亞之禱告；「在我死前，最後願望」（*Morrò, ma prima in grazia*）。首演者：（1859）Eugenia Julienne-Dejean。

（2）威爾第：「西蒙·波卡奈格拉」（*Simon Boccanegra*）。請見*Grimaldi, Amelia*。

Amenhotep III 阿曼霍特普三世 葛拉斯：「阿肯納頓」（*Akhnaten*）。法老王的統領者、女王泰之丈夫、阿肯納頓之父。歌劇開始時他剛去世。

Amenophis（Osiride）阿梅諾菲斯（歐西萊德） 羅西尼：「摩西在埃及」（*Mosè in Egitto*）。男高音。法老王之子。雖然父親希望他娶亞述人，他卻愛上摩西姊姊莉安的女兒安娜依絲。安娜依絲願意以死交換以色列人自由。阿梅諾菲斯舉劍攻擊摩西，遭閃電打死。首演者：（1818）Andrea Nozzari。

Amfortas 安姆佛塔斯 華格納：「帕西法爾」（*Parsifal*）。低音男中音。聖杯王國首位統治者提圖瑞爾之子。提圖瑞爾年紀太大，無法看護聖杯和聖矛，由兒子接替職務。安姆佛塔斯繼承王位後，決定殺死威脅聖杯的邪惡克林索。他帶著聖矛（耶穌釘在十字架上時，被這把矛刺傷身體側部）前往克林索的城堡，但受到孔德莉的法術誘惑，讓克林索趁機偷走聖矛，並且刺傷他。安姆佛塔斯的傷口無法癒合，總是很痛苦，每天只有在湖中洗澡時，才稍得舒緩。歌劇開始時，安姆佛塔斯的幻覺告訴他，只有一個因為「慈悲而有智慧的天真傻子」，才能夠從克林索手中奪回聖矛，癒合他的傷口。聖杯武士等待這個年輕人出現。孔德莉拿藥膏敷在安姆佛塔斯的傷口上（雖然當初是她讓他受傷）。提圖瑞爾要安姆佛塔斯拿出聖杯，但是安姆佛塔斯因為傷口變得虛弱，無法達成任務。他懇求父親施行神聖儀式，讓他死去。但是提圖瑞爾以年老為由拒絕。安姆佛塔斯建議不用把聖杯蓋起來，這樣就省去每天移動的痛苦。年輕武士們將聖杯擺在安姆佛塔斯面前，他困難地忍痛舉起聖杯，為麵包和酒祝聖，分給武士。安姆佛塔斯自己卻太虛弱無法領聖體，躺在擔架上被抬走。提圖瑞爾去世後，安姆佛塔斯感到自責——因為他拒絕每天搬移聖杯，讓父親得不到所需滋潤。安姆佛塔斯只想死去，求父親鬼魂替他向神說情。武士們力勸安姆佛塔斯在父親喪禮上施行祝聖禮，但是安姆佛塔斯躍起，扯掉身上繃帶，哀求武士殺了他。帕西法爾拿著聖矛出現，碰了安姆佛塔斯一下，立刻治癒他的傷口。安姆佛塔斯跪在帕西法爾面前，他將成為聖杯王國的新國王。詠嘆調：「不！別蓋了！」（*Nein! Lasst ihn unenthüllt!*）；「是的，唉！我的傷痛！父親……！最受佑的英雄！」（*Ja, Wehe! Weh' über mich! ... Mein Vater!*

A

Hochgesegneter der Helden!）。

歌劇開始時，安姆佛塔斯處於非常神聖的地位，負責看護聖杯，為武士們舉行聖餐儀式。但是他知道自己犯了罪，所以有個無法癒合的傷口，身體上的傷痛和心裡的罪惡感同樣令他難受。而在他為父親之死感到自責後，罪惡感又更深了。詮釋過安姆佛塔斯的知名聲樂家包括：Carl Perron、Anton van Rooy、Wälter Soomer、Theodor Scheidl、Heinrich Schlusnus、Jaro Prohaska、Georg Hann、Herbert Jansen、George London、Hans Hotter、Dietrich Fischer-Dieskau、 Eberhard Wachter、Siegmund Nimsgern、Thomas Stewart、Norman Bailey、Donald McIntyre，和 Bernd Weikl。首演者：（1882）Theodor Reichmann。

Amida 阿米達 卡瓦利：「奧明多」（*L'Ormindo*）。男高音。奧明多的朋友、西克蕾的舊情人。首演者：（1644）不詳。

Amina 阿米娜 貝利尼：「夢遊女」（*La sonnambula*）。女高音。由磨坊主人泰瑞莎扶養大的孤兒，劇名所指的夢遊女。她將嫁給農夫艾文諾（Elvino）。在非宗教婚禮時，魯道夫返回村莊。阿米娜夢遊到魯道夫酒館房間中，被人看到，艾文諾取消婚禮。直到他發現阿米娜夢遊走在磨坊屋頂上，才相信她的清白。詠嘆調：「我幾乎不敢相信」（*Ah! Non credea mirarti*）——夢遊者詠嘆調。近年來這個角色的知名詮釋者有 Maria Callas、Joan Sutherland，和 Renata Scotto。首演者：（1831）Giuditta Pasta。

Aminta 阿敏塔 理查·史特勞斯：「沈默的女人」（*Die schweigsame Frau*）。女高音。摩洛瑟斯爵士侄子亨利的妻子。她和丈夫帶領四處走的歌劇團。摩洛瑟斯剝奪亨利的繼承權，也不喜歡阿敏塔。摩洛瑟斯宣佈將娶妻，亨利和阿敏塔警覺必須有所行動，不然會失去遺產。阿敏塔喬裝成「甜蜜達」——一個安靜、賢淑的年輕女子，摩洛瑟斯決定和她結婚。假婚禮結束後，「甜蜜達」搖身一變成為吵雜、霸道又蠻橫的妻子，令摩洛瑟斯相當頭大。阿敏塔對欺騙老摩洛瑟斯、害他難過感到愧疚。最後她和亨利卸下喬裝，承認一切都是假的。所幸摩洛瑟斯開得起玩笑。首演者：（1935）Maria Cebotari。

Amneris 安妮瑞絲 威爾第：「阿依達」（*Aida*）。次女高音。埃及國王之女兒。她愛上軍隊隊長拉達美斯，但猜出對方愛的是自己的奴隸阿依達。安妮瑞絲假裝對阿依達友善，讓阿依達承認與拉達美斯的感情。拉達美斯凱旋歸國後，國王將安妮瑞絲許配給他，因為不敢得罪國王，拉達美斯接受安排。安妮瑞絲在婚禮前夕進入神殿整晚禱告。她與父親從神殿走出，看到最後一次幽會的拉達美斯和阿依達，以及阿依達的父親阿蒙拿斯洛。拉達美斯阻止阿蒙拿斯洛殺死安妮瑞絲。拉達美斯被關入神殿底下的墳墓，發現阿依達在等他，準備和他一起殉情。安妮瑞絲為自己害死的愛人祈禱，希望他能在天堂得到平靜。詠嘆調（和女奴隸一起）：「啊！來我這裡，來這裡我的愛」（*Ah! Vieni, vieni amor mio*）；二重唱（和阿依達）：「來，親愛的朋友」（*Vieni, o diletta*）；「害怕吧，奴

隸！」（*Trema, vil schiava*）。正如女高音熱愛演唱阿依達，次女高音則爭先恐後地詮釋安妮瑞絲。近年來知名演唱者包括：Giulietta Simionato、Constance Shacklock、Ebe Stignani、Irina Arkhipova、Oralia Dominguez、Fedora Barbieri、Jean Madeira、Grace Bumbry、Fiorenza Cossotto及Sally Burgess。首演者：（1871）Eleonora Grossi。

Amonasro 阿蒙拿斯洛 威爾第：「阿依達」（*Aida*）。男中音。衣索匹亞國王、阿依達的父親。衣索匹亞人戰敗給埃及人後，阿依達成為埃及公主安妮瑞絲的奴隸，而阿蒙拿斯洛則是喬裝成普通士兵，成為階下囚。他知道女兒愛上年輕的埃及軍隊隊長拉達美斯。埃及國王將女兒安妮瑞絲許配給拉達美斯。阿蒙拿斯洛試圖殺死女兒情敵，被拉達美斯阻止。拉達美斯讓阿依達和阿蒙拿斯洛逃走，自願代替他們成為囚犯。詠嘆調：「但是您，哦國王，偉大君主」（*Ma tu, Re, tu signore possente*）。幾乎每位知名的男中音——不論國籍——都曾研究、嘗試過這個向來很受歡迎的角色，包括：Rolando Panerai、Giuseppe Taddei、Lawrence Tibbett、Tito Gobbi、Leonard Warren、Ettore Bastianini、Tito Gobbi、George London、Robert Merrill、Cornell MacNeil、Sherrill Milnes及Piero Capuccilli。首演者：（1871）Francesco Steller。

Amor 愛神 （1）葛路克：「奧菲歐與尤麗黛絲」（*Orfeo ed Euridice*）。女高音。愛情之神。受奧菲歐的悲哀和激情詠嘆感動，讓尤麗黛絲復活。首演者：（1762義大利文版本）Lucia Clavareau；（1774法文版本）Rosalie Levasseur。

（2）蒙台威爾第：「波佩亞加冕」（*L'incoronazione di Poppea*）。女高音。愛神、命運之神和美德之神討論彼此的成功與失敗的經歷。愛神宣稱自己最偉大：接下來的歌劇將證明，愛情總是戰勝一切。首演者：（1643）不明。

Anaïs（Elcia）安娜依絲（艾西亞） 羅西尼：「摩西在埃及」（*Mosè in Egitto*）。女高音。米莉安的女兒、摩西的甥女，愛上法老王的兒子。她願意以死交換法老王允許摩西帶領以色列人離開埃及。首演者：（1818）Isabella Colbran（1822-1837年成為羅西尼夫人）。

Anastasia, Countess 安娜絲塔西亞女伯爵 卡爾曼：「吉普賽公主」（*Die Csárdásfürstin*）。見*Stasi, Countess*。

Anatol 安納托 巴伯：「凡妮莎」（*Vanessa*）。男高音。安納托的父親（兩人同名）二十年前遺棄凡妮莎。父親死後，安納托代他去探望凡妮莎，引誘了她的姪女艾莉卡。但是他和父親一樣愛上凡妮莎，因而拋棄艾莉卡與凡妮莎結婚，帶她去巴黎。首演者：（1958）Nicolai Gedda。

Anchise, Don 唐安奇賽 莫札特：「冒牌女園丁」（*La finta giardiniera*）。男高音。拉岡奈羅的市長。他的女僕瑟佩塔暗戀他，但是他卻愛上園丁的助手珊德琳娜，但不知她其實是薇奧蘭特女侯爵。首演者：（1775）可能是 Augustin Sutor。

Anckarstroem, Capt. 安葛斯壯姆隊長 威爾第：「假面舞會」（*Un ballo in maschera*）。（美國版本瑞納多Renato）男中音。國王古斯塔佛斯三世的秘書兼好友。國王卻暗戀他的妻子艾蜜莉亞。他揭發推翻國王的陰謀，警告國王時，發現國王和一位女士在一起，她立刻用面紗遮臉。安葛斯壯姆勸告國王回到皇宮以策安全，自己將護送戴著面紗的女士。途中他們遇到計謀殺害國王的人，女士的面紗被扯掉，戴著面紗的女士居然是自己的妻子，他大為震驚。儘管艾蜜莉亞堅稱沒有出軌，安葛斯壯姆仍發誓殺死國王報仇。夫妻兩人參加在皇宮舉行的假面舞會。安葛斯壯姆偽稱要警告國王有敵人，說服侍童奧斯卡描寫國王穿戴的假面而射殺他。國王死前發誓艾蜜莉亞沒有對不起丈夫。詠嘆調：「敬有你的生命」（*Alla vita che t'arride*）；「是你玷污那個靈魂」（*Eri tu che macchiavi quell'anima*）。幾乎所有知名的義大利男中音都曾演唱過這個角色，包括：Leonard Warren、Ettore Bastianini、Tito Gobbi、Robert Merrill、Cornell MacNeil、Sherrill Milnes、Piero Cappuccilli、Ingvar Wixell、Dietrich Fischer-Dieskau、Renato Bruson、Leo Nucci，和Giorgio Zancanaro。首演者：（1859）Leone Giraldoni。

Andrea 安德烈亞 威爾第：「西蒙·波卡奈格拉」（*Simon Boccanegra*）。見*Fiesco, Jacopo*。

Andrea Chénier「安德烈·謝尼葉」 喬坦諾（Giordano）。腳本：魯伊吉·伊立卡（Luigi Illica）；四幕；1896年米蘭首演，魯道夫·法拉利（Rodolfo Ferrari）指揮。

巴黎，十八世紀末（法國大革命前後）：在狄·庫依尼伯爵夫人（Contessa di Coigny）舉辦的舞會上，她的僕人傑哈德（Gerard）表示自己痛恨貴族，但他卻暗戀伯爵夫人的女兒瑪德蓮娜·狄·庫依尼（Maddalena di Coigny）。瑪德蓮娜和侍女貝兒西（Bersi）一起抵達舞會，席間客人還包括詩人安德烈·謝尼葉（*Andrea Chénier*）。五年後，謝尼葉被英克雷迪伯（Incredible）監視，他的朋友胡雪（Roucher）試圖說服他離開巴黎。但是謝尼葉接獲匿名女性（瑪德蓮娜）尋求庇護的信。傑哈德現在是革命政府成員，他想綁架瑪德蓮娜，但是被謝尼葉所傷。謝尼葉被逮捕，瑪德蓮娜懇求傑哈德救他。雖然謝尼葉替自己辯護，但是仍以反革命份子的罪名被判處死刑。傑哈德幫助瑪德蓮娜進入監牢，和謝尼葉死在一起。

Andrea Chénier 安德烈·謝尼葉 喬坦諾：「安德烈·謝尼葉」（*Andrea Chènier*）。見*Chénier, Andrea*。

Andres 安德烈斯 貝爾格：「伍采克」（*Wozzeck*）。男高音。一名士兵，伍采克的朋友。首演者：（1925）Gerhor Witting。

Andromache（Andromaca）安德柔瑪姬（安德柔瑪卡）（1）羅西尼：「娥蜜歐妮」（*Ermione*）。次女高音。被謀殺的赫陀之寡婦，兒子是愛斯臺納克斯。她接受賄賂答應嫁給荷蜜歐妮的丈夫皮胡斯。首演者：（1819）Rosmunda Pisaroni。

（2）狄佩特：「普萊安國王」（*King*

Priam）。女高音。底比斯王的女兒，赫陀的妻子。赫陀死後她被俘虜，嫁給亞吉力的兒子尼奧普托勒莫（又名皮胡斯——見〔1〕）。首演者：（1962）Josephine Veasey。

Andronico 安德隆尼柯 韓德爾：「帖木兒」（*Tamerlano*）。高男次中音。女飾男角（原閹人歌者）。希臘王子、韃靼皇帝帖木兒的盟友，愛上戰敗突厥皇帝巴哈載特的女兒阿絲泰莉亞。雖然帖木兒成爲他的情敵，但還是順利和阿絲泰莉亞結爲連理。首演者：（1724）Senesino（閹人歌者Francesco Bernardi）。

Angel, The 天使 梅湘：「阿西斯的聖法蘭西斯」（*Saint François d'Assise*）。女高音。女飾男角。爲聖法蘭西斯的心靈旅程護航（但是聖法蘭西斯和劇中其他角色多半看不到天使）。首演者：（1983）Christiane Eda-Pierre。

Angelica 安潔莉卡 韓德爾：「奧蘭多」（*Orlando*）。女高音。凱塞女王，因愛上梅多羅而背棄奧蘭多。奧蘭多難過得失去理性，不過幸好魔法師幫忙解決一切，最後祝福安潔莉卡和梅多羅。首演者：（1733）Anna Maria Strada del Pò。

Angelica, Suor 安潔莉卡修女 浦契尼：「安潔莉卡修女」（*Suor Angelica*）。女高音。出身佛羅倫斯望族的安潔莉卡有了私生子。讓家族蒙羞的她躲進修道院，但一直掛念著棄子。七年後她的姑姑拉‧吉亞公主拜訪她，當安潔莉卡問及兒子，姑姑嚴厲告訴她，小孩已在兩年前死去。公主離

開後，安潔莉卡服毒自盡，希望到天堂和孩子會合，可是她想起自殺是不可饒恕的大罪。她向聖母瑪莉亞祈禱請求寬恕，幻象中，聖母帶著她死去的兒子走向她。兒子將帶領她到天堂。詠嘆調：「沒有你的母親」（*Senza mamma*）。首演者：（1918）Geraldine Farrar。

Angelina 安潔莉娜 羅西尼：「灰姑娘」（*La Cenerentola*）。女低音。唐麥格尼菲可的繼女灰姑娘。麥格尼菲可的女兒讓她過著生不如死的日子。王子和隨從交換衣服，前來他們家。麥格尼菲可的女兒被介紹給王子（其實是隨從），受邀參加皇家舞會。灰姑娘受到「隨從」吸引，但是沒有被邀請。全家離開後，王子的老師出現，陪同灰姑娘前去舞會。眾人爲之驚艷，她和「隨從」墜入愛河，但是她必須在午夜前離開。臨走時她給「隨從」一對手鐲其中的一隻，自己留下另一隻，王子現在已深愛著她。他找到她，兩人相認將手鐲配對。婚禮上，灰姑娘請王子原諒她的繼父和姊妹。詠嘆調：「從前有個國王」（*Un a volta c'era un re*）；二重唱（和拉米洛王子）：「甜美的東西」（*Un soave non so che*）；重唱詠嘆調：「不再悲傷」（*Non più mesta*）。首演者：（1817）Geltrude Righetti-Giorgi。
另見*Cendrillon*。

Angelotti, Cesare 凱撒‧安傑洛帝 浦契尼：「托斯卡」（*Tosca*）。男低音。羅馬共和國的前任執政官，現爲政治犯。他逃出監獄來到聖安德烈亞教堂。妹妹阿塔文提侯爵夫人爲他留了一把通往附屬小禮拜堂

的鑰匙。他躲在裡面直到托斯卡離開，才現身於老友——畫家卡瓦拉多西。卡瓦拉多西給安傑洛帝食物並讓他藏在花園的井中，以躲避史卡皮亞男爵軍隊的追捕。托斯卡因為聽到卡瓦拉多西被折磨的慘叫聲，忍耐不住而說出安傑洛帝的藏身處。安傑洛帝被發現後自殺。首演者：（1900）Ruggero Galli。

***anima del filosofo, L'*「哲學的精神」**
海頓（Haydn）。見*Orfeo ed Euridice*。

Anita 安妮塔（1）克熱內克：「強尼擺架子」（*Jonny spielt auf*）。女高音。歌劇演唱家麥克斯為她寫了一齣新作品。她和小提琴家丹尼耶洛私通，但最後仍回到麥克斯身邊，他們一起到美國展開新生。首演者：（1927）Fanny Eleve。
（2）伯恩斯坦：「西城故事」（*West Side Story*）。次女高音（兼舞者）。瑪麗亞哥哥伯納多的女友。首演者：（1957）Chita Rivera。

Anna 安娜（1）理查·史特勞斯：「間奏曲」（*Intermezzo*）。次女高音。史托赫家的女僕，她幫女主人克莉絲汀·史托赫即將去維也納指揮的丈夫打包。首演者：（1924）Liesel von Schuch。史特勞斯是根據自己的女僕安娜·葛洛斯納（Anna Glossner）寫了這個角色，讓她相當不悅。
（2）馬希納：「漢斯·海林」（*Hans Heiling*）。女高音。漢斯·海林的新娘。她害怕海林，認識康拉德後旋愛上他。首演者：（1833）Therese Grünbaum。
（3）白遼士：「特洛伊人」（*Les Troyens*）。女低音。蒂朵的姊姊，勸蒂朵再婚。首演者：（1863）Mlle Dubois。

***Anna Bolena*「安娜·波蓮娜」**董尼采第（Donizetti）。腳本：費利奇·羅曼尼（Felice Romani）；兩幕；1830年於米蘭首演。

1536年英國：恩立可（Enrico）〔亨利八世Henry VIII〕對安娜·波蓮娜（Anne Boleyn）失去興趣，較偏愛喬望娜·西摩（Giovanna〔Jane〕Seymour）。在一場狩獵聚會上，安娜遇到她的初戀對象理卡多·波西（Riccardo〔Richard〕Percy）。他聽說安娜不快樂，質問她的哥哥羅徹福特勳爵（Rochefort）。羅徹福特安排波西和安娜會面，被同樣愛著安娜的斯梅頓（Smeton）偷聽到。安娜向波西坦承自己不快樂，他表示仍愛著她。國王發現他們在一起，指責安娜出軌，將她囚禁在倫敦塔，等候審判。喬望娜告訴安娜只要她承認有罪，國王就會饒她一命。波西表示願意代安娜受死，但是安娜仍和波西以及羅徹福特一起被帶上斷頭台，耳邊傳來恩立可和喬望娜將成婚的消息。

Anna Bolena 安娜·波蓮娜　董尼采第：「安娜·波蓮娜」（*Anna Bolena*）。見*Bolena, Anna*。

Anna, Donna 唐娜安娜　莫札特：「唐喬望尼」（*Don Giovanni*）。女高音。指揮官的女兒、唐奧塔維歐的未婚妻。唐喬望尼引誘她並殺死她父親。她誓言報仇，和奧塔維歐協同唐娜艾薇拉（她被唐喬望尼玩弄後拋棄）計畫證明唐喬望尼是兇手。他們戴

著面具來到宴會，指責唐喬望尼殺了人，但是他順利脫逃。唐喬望尼後來被唐娜安娜父親的雕像詛咒下地獄。她要求唐奧塔維歐等她服完喪再舉行婚禮。詠嘆調：「現在你知道誰想竊取我的節操」（*Or sai chi l'onore...*）；「別告訴我」（*Non mi dir*）。各國的義大利歌劇女高音都曾演唱過這個角色。知名的包括：Pauline Viardot-García、Ina Souez、Marianne Schech、Ljuba Welitsch、Elisabeth Rethberg、Gundula Janowitz、Elisabeth Grümmer、Sena Jurinac、Hilde Zadek、Suzanne Danco、Teresa Stich-Randall、Birgit Nilsson、Margaret Price、Anna Tomowa-Sintow、Cheryl Studer，和Karita Mattila。首演者：（1787）Teresa Saporiti。

Ännchen 安辰 韋伯：「魔彈射手」（*Der Freischütz*）。女高音。阿格莎的表親（阿格莎即將嫁給伐木工人麥克斯）。首演者：（1821）Johanne Eunicke。

Anne Trulove 安·真愛 史特拉汶斯基：「浪子的歷程」（*The Rake's Progress*）。見 *Trulove, Anne*。

Annina 安妮娜 （1）理查·史特勞斯：「玫瑰騎士」（*Der Rosenkavalier*）。次女高音。義大利策術家華薩奇的夥伴。她參與陷害男爵、讓蘇菲和奧塔維安在一起的計謀。首演者：（1911）Eraa Freund。

（2）威爾第：「茶花女」（*La traviata*）。女高音。薇奧蕾塔·瓦雷里的侍女。她告訴阿弗列多，女主人賣出家當才讓兩人過舒服日子。薇奧蕾塔臨死時，就是由安妮娜照顧。首演者：（1853）Carlotta Berini。

Annio 安尼歐 莫札特：「狄托王的仁慈」（*La clemenza di Tito*）。次女高音。女飾男角（偶爾由男高音演唱）。年輕的羅馬貴族，愛上朋友賽斯托的妹妹瑟薇莉亞。詠嘆調：「你遭背叛」（*Tu fosti tradito*）；二重唱（和瑟薇莉亞）：「我越聽你的話」（*Più che ascolto i sensi tuoi*）。首演者：（1791）Carolina Perini。

Antenor 安特諾 沃頓：「特洛伊魯斯與克瑞西達」（*Troilus and Cressida*）。男中音。特洛伊人的軍隊隊長，被希臘人俘虜，用來交換克瑞西達後獲釋。首演者：（1954）Geraint Evans。

Antonia 安東妮亞 奧芬巴赫：「霍夫曼故事」（*Les Contes d'Hoffmann*）。女高音。慕尼黑的歌手、克瑞斯佩的女兒。她有病在身，父親為保護她將她藏著。邪惡的迷樂可醫生逼她唱歌而害死她。首演者：（1881）Adèle Isaac。

Antonida 安東妮達 葛令卡：「為沙皇效命」（*A Life for the Tsar*）。女高音。伊凡·蘇薩寧的女兒，和梭比寧訂婚。她以為父親背叛沙皇，但後來頌揚他是英勇死亡。首演者：（1836）Mariya Stepanova。

Antonio 安東尼歐 （1）莫札特：「費加洛婚禮」（*Le nozze di Figaro*）。奧瑪維瓦家的園丁、芭芭琳娜的父親、蘇珊娜的叔父。他看到奇魯賓諾從伯爵夫人的窗戶逃出。

首演者：（1786）Francesco Bussani（他也首演巴托羅；他的妻子首演奇魯賓諾）。

（2）董尼采第：「夏米尼的琳達」（*Linda di Chamounix*）。男中音。一個貧窮的佃農、瑪德蓮娜的丈夫、琳達的父親。他隨著女兒到巴黎，誤以為她是卡洛的情婦。但是她後來回到家裡，卡洛緊跟在後，兩人結婚。首演者：（1842）Felice Varesi。

Antony and Cleopatra 「埃及艷后」 巴伯（Barber）。腳本：法蘭克‧柴菲瑞里（Franco Zeffirelli）；三幕；1966年於紐約首演，席珀斯（Thomas Schippers）指揮。

埃及與羅馬，西元43年：安東尼（Antony）將克麗奧派屈拉（Cleopatra）留在埃及，自己回到羅馬。羅馬人勸他娶凱撒奧克塔維斯（Octavius Caesar）的妹妹奧克塔薇亞（Octavia）。婚後，他決定回到摯愛的克麗奧派屈拉身邊。奧克塔維斯氣憤自己妹妹遭背叛，向安東尼宣戰。羅馬軍隊快到亞歷山大城時，克麗奧派屈拉表示將和愛人共生死。安東尼戰敗，勸部屬向皇帝求饒，自己躲到克麗奧派屈拉的宮殿。克麗奧派屈拉進入她的墳墓，安東尼以為她死了而自殺。垂死的他被抬到墳墓中，最後死在克麗奧派屈拉的懷裡。奧克塔維斯準備俘虜克麗奧派屈拉回羅馬，但她用腹蛇毒死自己。

Antony 安東尼 巴伯：「埃及艷后」（*Antony and Cleopatra*）。低音男中音。羅馬人勸他娶羅馬皇帝奧克塔維斯的妹妹奧克塔薇亞，來證實他對帝國的忠誠。安東尼離開新娘回到埃及皇后克麗奧派屈拉身邊。羅馬軍隊快抓到他時，他躲進克麗奧派屈拉的宮殿。但是他誤以為克麗奧派屈拉已死，因而自殺。最後死在克麗奧派屈拉的懷裡。首演者：（1966）Justino Díaz。

Anubis 安努比斯 伯特威索：「第二任剛太太」（*The Second Mrs. Kong*）。男中音。豺狼頭的船伕／剛之死。他引渡死人到陰影世界，要求他們重溫回憶，就此啓動歌劇的故事。首演者：（1994）Steven Page。

Apollo 阿波羅 （1）理查‧史特勞斯：「達芙妮」（*Daphne*）。男高音。他一開始以牧人身分出現在達芙妮家人面前。達芙妮的父親曾預言阿波羅會造訪他們，告訴達芙妮要好好照顧這個陌生人。阿波羅被達芙妮的美貌懾服而愛上她，先像個兄長般問候她。她受寵若驚，但仍聽父親的話招待阿波羅，告訴他大自然和太陽對她有多重要。他承諾太陽永遠會是她生命的一部份，並坦白自己愛著她。達芙妮感到害怕，無法了解他態度的改變。當她和扮成女人的柳基帕斯跳舞時，阿波羅揭穿他將他殺死。阿波羅了解達芙妮永遠不可能如他想要般愛他，於是請求宙斯讓他以不死的形態擁有達芙妮。她化為曾膜拜的月桂樹。詠嘆調：「我問候你……」（*Ich grüsse dich...*）；「我雙眼看到什麼？」（*Was erblicke ich?*）。這是歌劇中兩個類似英雄男高音（Heldentenor，譯注：音域寬闊、嗓音有力的男高音角色，一般男高音則較著重於抒情性）的角色之一。知名演唱者包括：Set Svanholm和James King。首演者：（1938）Torsten Ralf。

（2）蒙台威爾第：「奧菲歐」（*Orfeo*）。奧菲歐之父，帶領他到天堂和星星中的尤麗黛絲會面。1607年首演的角色名單上沒有這個人物，但是樂譜裡有。

（3）伯特威索：「奧菲歐斯的面具」（*The Mask of Orpheus*）。電子合成聲音，在奧菲歐斯出生時賦予他說話、詩和音樂的天分。

（4）葛路克：「愛西絲蒂」（*Alceste*）。宣示阿波羅神諭的祭師告訴阿德米特斯，假如有人代替他犧牲，他就可以活下來。首演者：（1767版本）不明；（1776版本）Mons. Moreau。

Apprentice 學徒 布瑞頓：「彼得·葛瑞姆斯」（*Peter Grimes*）。無聲角色。名為約翰的男孩、葛瑞姆斯的新學徒。他從葛瑞姆斯的小屋摔死。首演者：（1945）Leonard Thompson。

***Arabella*「阿拉貝拉」** 理查·史特勞斯（Strauss）。腳本：霍夫曼斯托（Hugo von Hofmannsthal）；三幕；1933年於德勒斯登首演，克萊門斯·克勞斯（Clemens Krauss）指揮。

維也納，1860年：阿拉貝拉（Arabella）是瓦德納伯爵（Waldner）和夫人阿黛雷德（Adelaide）的長女。他們境況拮据，住在維也納的一間旅館。因為無法負擔小女兒曾卡（Zdenka）也進入社交界，他們將她扮成男孩。阿拉貝拉必須嫁給有錢人，才能拯救全家。一名算命師（Fortune-Teller）告訴阿拉貝拉她的丈夫會是外國人。阿拉貝拉的追求者有三個伯爵——艾勒美（Elemer）、多明尼克（Dominik），和拉摩若（Lamoral）——以及一個軍官馬替歐（Matteo）。但是她拒絕所有人，選上富有克羅的亞地主曼德利卡（Mandryka）。他是看到她的相片而前來追求她的。曼德利卡偷聽到曾卡以阿拉貝拉的名義約馬替歐私會，傷心地在馬車夫舞會上和吉祥物菲雅克米莉（Fiakermilli）調情。事實上在黑暗房間中和馬替歐約會的，是愛著他的曾卡。幾經波折後，曾卡承認搞鬼，馬替歐發覺自己也愛曾卡，阿拉貝拉和曼德利卡言歸於好。

Arabella 阿拉貝拉 理查·史特勞斯：「阿拉貝拉」（*Arabella*）。女高音。瓦德納伯爵和夫人阿黛雷德的長女、曾卡的姊姊。她必須嫁給有錢人來幫助拮据的家人，但是卻堅持等候自己的「真命天子」。她拒絕多個追求她的伯爵，也看不上年輕軍官馬替歐（曾卡的暗戀對象），反而受到窗外一個陌生人吸引，心想這也許是她期待的人。那個人是看到她的相片，而前來追求她的富有克羅的亞地主曼德利卡。在年度的馬車夫舞會上，兩人互表愛意。之後阿拉貝拉回旅館休息，曼德利卡誤會他偷聽到的對話，以為她要和馬替歐私會，但是曾卡解釋一切，曼德利卡與阿拉貝拉確認對彼此的愛。詠嘆調：「但是真命天子」（*Aber der Richtige*）；「我的艾勒美！」（*Mein Elemer!*）；「幸好如此，曼德利卡」（*Das war sehr gut, Mandryka*）；二重唱（和曼德利卡）：「而你將是我的夫君」（*Und du wirst mein Gebieter sein*）。首演者：（1933）Viorica Ursuleac（後來嫁給首演的指揮克勞斯）。這個迷人角色的知名演唱者有Lotte Lehmann、Margarete Teschemacher、Maria

A

Reining、Maria Cebotari、Lisa Della Casa、Eleanor Steber、Gundula Janowitz、Caterina Ligendza、Lucia Popp、Felicity Lott、Ashley Putnam、Julia Varady 和 Kiri te Kanawa——名副其實的理查・史特勞斯女高音明星榜。

Arbace 阿爾巴奇 莫札特：「伊多美尼奧」（*Idomeneo*）。男高音。伊多美尼奧的密友。他告知大家國王的船沈了，伊多美尼奧可能已淹死。首演者：（1781）Domenico de Panzacchi。

Arbate 阿爾巴特 莫札特：「彭特王米特里達特」（*Mitridate, re di Ponte*）。女高音。女飾男角（原閹人歌者）。寧菲亞的總督，忠於米特里達特。首演者：（1770）Pietro Muschietti（閹人女高音）。

***Ariadne auf Naxos*「納索斯島的亞莉阿德妮」** 理查・史特勞斯（Richard Strauss）。腳本：霍夫曼斯托（Hugo von Hofmannsthal）；初版：兩幕及連接場景；第二版：序幕及一幕；初版1912年於斯圖加特（Stuttgart）首演，由理查・史特勞斯指揮；第二版1916年於維也納首演，法蘭茲・蕭克（Franz Schalk）指揮。〔注：在1912年的初版中，歌劇用莫里耶（Molière）的戲《中產貴族》（*Le Bourgeois Gentilhomme*）開場，接著是連接場景，然後才是歌劇「納索斯島的亞莉阿德妮」。但是這種編排不切實際，所以史特勞斯和霍夫曼斯托擬出第二版：捨棄一開始的戲，將連接場景加長變成序幕，然後是修改過的歌劇。這是以下描述的版本。〕

維也納（十七世紀）：一個新貴準備在家裡娛樂客人。歌劇團和喜劇表演團（commedia dell'arte troupe）同時排演。音樂總監（Music Master）向總管家（Major-Domo）抱怨，作曲家（Composer）的歌劇後面居然要跟著低俗的喜劇演出。場景是典型的混亂後台：作曲家要求做更多排演；演唱酒神巴克斯（Bacchus）的男高音不滿自己的假髮；演唱亞莉阿德妮（Ariadne）的女主角（Prima Donna）拒絕排練；舞蹈總監（Dancing Master）試著指導喜劇演員他們的動作。喜劇演員的領導人是澤繽涅塔（Zerbinetta），作曲家受她吸引。總管家出現宣佈，為了確保表演會在放煙火前結束，兩個團體必須同時演出。作曲家想到自己的音樂中得穿插小丑表演，大受打擊——音樂是神聖的藝術。澤繽涅塔嘲笑歌劇故事——沒有人會為愛而死。

納索斯島（Naxos）〔神話時期〕：亞莉阿德妮被鐵修斯（Theseus）遺棄。她睡覺時，回聲（Echo）、樹精（Dryad）和水精（Naiad）守護著她。亞莉阿德妮甦醒哭泣，只有死才能讓她解脫。澤繽涅塔和喜劇演員都無法鼓舞她。澤繽涅塔試著讓亞莉阿德妮換個角度看事情——舊的不去，新的不來，這是她的座右銘。亞莉阿德妮返回她的洞穴，年輕酒神出現。一開始亞莉阿德妮誤認他為鐵修斯，後以為他是死神。不過她逐漸放棄想死的念頭，快樂地和酒神一起尋找愛情。

Ariadne / Prima Donna 亞莉阿德妮／女主角 理查・史特勞斯：「納索斯島的亞莉阿德妮」（*Ariadne auf Naxos*）。女高音。在序幕中，女主角拒絕排練她即將演出的莊歌劇

（opera seria）的角色亞莉阿達妮。她無法接受這麼高貴的作品後面，將跟著一場低俗的喜劇演出。音樂總監試著說服她：藉由演出這個角色，她可以讓喜劇演員難看。在管家宣佈必須刪短歌劇後，女主角偷偷告訴音樂總監，應該裁掉男高音的角色——沒有人想聽他試著唱高音。莊歌劇的故事是亞莉阿達妮被鐵修斯遺棄。她只想死，因為再也找不到這樣的愛情。澤繽涅塔提出自己對生命和愛情的哲理——舊的不去，新的不來。當酒神抵達納索斯島，亞莉阿德妮先是誤以為鐵修斯回來了，後以為他是死神。不過她逐漸放棄想死的念頭，如澤繽涅塔建議，和酒神一起離開尋找新的愛情。詠嘆調：「有個地方」（*Es gibt ein Reich*）。從創作至今，許多偉大的史特勞斯女高音都演唱過這個角色，包括：Viorica Ursuleac、Germaine Lubin、Maria Reining、Lisa Della Casa、Christa Ludwig、Claire Watson、Gundula Janowitz、Jessye Norman、Heather Harper、Anna Tomowa-Sintow，和Anne Evans。首演者：（1912）Mizzi（Maria）Jeritza；（1916）Maria Jeritza。

Aricie 阿麗西 拉摩：「易波利與阿麗西」（*Hippolyte et Aricie*）。女高音。易波利的愛人，受女神黛安娜保護。她同意和易波利一起被放逐，後來兩人得到祝福，順利結為連理。首演者：（1733）Marie Pellissier。

Ariodante「**亞歷歐當德**」 韓德爾（Handel）。腳本：安東尼歐·薩維（Antonio Salvi）；三幕；1735年於倫敦首演。

中世紀蘇格蘭：蘇格蘭國王的女兒金妮芙拉（Ginevra），愛上亞歷歐當德王子（Ariodante），拒絕波里奈索（Polinesso）的追求。她的侍女黛琳達（Dalinda）愛著波里奈索，又被亞歷歐當德的弟弟路坎尼歐（Lurcanio）所愛。波里奈索試圖說服亞歷歐當德，金妮芙拉對他不忠。他要求黛琳娜扮成公主的樣子，讓他進入房間。亞歷歐當德看到兩人在一起，傷心欲絕，弟弟勸他復仇。國王宣佈亞歷歐當德為王位繼承人的同時，奧都瓦多（Odoardo）宣佈金妮芙拉不守婦道，而王子已死。黛琳娜告訴躲著的亞歷歐當德他被欺騙，而波里奈索將和金妮芙拉結婚。波里奈索將路坎尼歐殺死前，承認自己的罪行。國王赦免黛琳娜，她同意嫁給路坎尼歐。亞歷歐當德也回到金妮芙拉身邊。

Ariodante, Prince 亞歷歐當德王子 韓德爾：「亞歷歐當德」（*Ariodante*）。次女高音。女飾男角（原閹人歌者）。他愛上蘇格蘭國王的女兒金妮芙拉。波里奈索誤導他認為金妮芙拉不忠。他假傳自己的死訊。波里奈索臨死前說出真相，亞歷歐當德和金妮芙拉終能準備結婚。詠嘆調：「入夜後」（*Dopo notte*）。這個角色近年來的知名演唱者包括：Janet Baker和Ann Murray。首演者：（1735）Giovanni Carestini（閹人歌者）。

Ariodate 亞歷歐達特 韓德爾：「瑟西」（*Serse*）。男低音。一位王子、瑟西軍隊的領導人。首演者：（1738）Antonio Montagnana。

Aristaeus Hero 英雄亞里斯陶斯 伯特威索：「奧菲歐斯的面具」(*The Mask of Orpheus*)。啞劇演員。首演者：(1986) Robert Williams。

Aristaeus Man 男人亞里斯陶斯 伯特威索：「奧菲歐斯的面具」(*The Mask of Orpheus*)。高音男中音。和尤麗黛絲做愛，後告訴奧菲歐斯她死亡的消息。被自己養的蜜蜂螫死。首演者：(1986) Tom McDonnell。

Aristaeus Myth / Charon 神話亞里斯陶斯／查融 伯特威索：「奧菲歐斯的面具」(*The Mask of Orpheus*)。高音男中音。引渡奧菲歐斯過守誓河。首演者：(1986) Rodney Macann。

Arkel 阿寇 德布西：「佩利亞與梅莉桑」(*Pelléas et Mélisande*)。男低音。阿勒蒙德的國王、吉妮薇芙的父親、高勞和佩利亞的外公。首演者：(1902) Feliz Vieuille。

Armando 阿爾曼多（原：斯畢曼多 **Spermando**）。李格第：「極度恐怖」(*Le Grand Macabre*)。次女高音。女飾男角。愛上阿曼達。整齣歌劇兩人多半在墳墓中做愛，不知道週遭有大事發生。首演者：(1978) Kerstin Meyer。

Armed Men, Two 兩名武裝男子 莫札特：「魔笛」(*Die Zauberflöte*)。男高音和男低音。他們看守塔米諾接受試煉的神殿大門。首演者：(1791) Michael Kisler和Herr Moll。

Armide「阿密德」 葛路克（Gluck）。腳本：菲利普·其諾（Philippe Quinault）；五幕；1777年於巴黎首演，路易·喬瑟夫·法蘭克（Louis-Joseph Francœur）指揮。

　　大馬士革，1099年，十字軍初征期間：阿密德（Armide）迷惑許多騎士，但是無法迷倒最勇敢的雷諾（Renaud）。靠著她叔叔魔法師依德豪特（Hidraot）的幫助，阿密德讓雷諾陷入昏睡。但是她不忍心殺他，反而用法術讓他愛上自己。其他的騎士用鑽石作成的盾牌破除阿密德的法術，正如恨（Hatred）所預言，雷諾和他們離她而去。阿密德悲痛地毀掉魔法宮殿，出發尋找雷諾報仇。

Armide 阿密德 葛路克：「阿密德」(*Armide*)。女高音。異教女法師、大馬士革的公主。她愛上十字軍的勇敢騎士雷諾。靠著叔叔的法術幫忙，讓他愛上自己。雷諾被其他騎士救走離她而去。她誓言報仇。首演者：(1777) Rosalie Levasseur。

Arminda 阿爾敏達 莫札特：「冒牌女園丁」(*La finta giardiniera*)。女高音。市長的姪女、拉米洛仰慕的對象。首演者：(1775) 可能是Teresa Manservisi（她若不是首演這個角色，就是首演女僕瑟佩塔）。

Arnalta 阿爾諾塔 蒙台威爾第：「波佩亞加冕」(*L'incoronazione di Poppea*)。女低音。波佩亞的奶媽。首演者：(1643) 不詳。

Arnheim, Arline 阿琳·艾爾罕 巴爾甫：

「波希米亞姑娘」（*The Bohemian Girl*）。女高音。歌劇名的波希米亞姑娘、艾爾罕伯爵的女兒。小時候被吉普賽人拐走扶養長大，她愛上營地的一個士兵。吉普賽女王以不實罪名逮捕她。審判她的法官認出她是自己女兒。首演者：（1843）Miss Rainforth。

Arnheim, Count 艾爾罕伯爵 巴爾甫：「波希米亞姑娘」（*The Bohemian Girl*）。男中音。波希米亞姑娘阿琳（Arline）的父親。阿琳幼時被拐走，多年後他拯救因不實罪名受審判的女兒。首演者：（1843）Mr Borrani。

Arnold 阿諾德（1）羅西尼：「威廉·泰爾」（*Guillaume Tell*）。男高音。梅克陶的兒子，愛上瑪蒂黛公主。她的兄長是佔領阿諾德國家的奧地利管轄者。阿諾德的父親被俘虜並被殺死後，他幫助泰爾將奧地利人趕出國家。首演者：（1829）Adolphe Nourrit。

（2）亨采：「英國貓」（*The English Cat*）。男低音。帕夫勳爵的侄子。他擔心若帕夫和新婚妻子有小孩，自己會失去繼承權。首演者：（1983）Roland Brecht。

***Aroldo*「阿羅德」** 威爾第（Verdi）。腳本：法蘭契斯可·瑪莉亞·皮亞夫（Francesco Maria Piave）（改編自「史提費里歐」Stiffelio）；四幕；1857年於黎米尼（Rimini）首演，安傑羅·瑪利安尼（Angelo Mariani）指揮。

英格蘭和蘇格蘭，約西元1200年（十字軍東征時期）：薩克遜騎士阿羅德（Aroldo）從戰場返回妻子蜜娜（Mina）的身邊。她的父親艾格伯托（Egberto）不准她對阿羅德承認自己曾失身給一個士兵高文諾（Godvino）。艾格伯托向高文諾挑戰，卻被阿羅德阻止。阿羅德發現真相後，堅持要和高文諾決鬥，可是他想起自己有十字軍人的宗教誓言在身。他向蜜娜提出離婚，雖然她堅稱仍愛著他，只是一時糊塗被高文諾引誘。阿羅德決定要找出高文諾殺死他，但卻發現他的屍體——艾格伯托已經先他一步。阿羅德自我放逐，和戰友以及聖人布萊亞諾（Briano）一起退隱。艾格伯托和蜜娜也成為亡命之徒，他們來到阿羅德的小屋。阿羅德與蜜娜重修舊好。

（注：義大利觀眾無法接受威爾第較早的歌劇「史提費里歐」：內容有結了婚的神父、不忠的妻子，和願意原諒姦情的丈夫（神父）。歌劇的製作過程常受百般阻撓，幾乎不可能演出。1856年，皮亞夫建議威爾第把故事設在中世紀，將神父史提費里歐變成十字軍騎士阿羅德，並且大幅修改最後一幕。威爾第在配器方面做了一些變化，加入部份新的音樂，歌劇才得到熱烈迴響。現在「阿羅德」和「史提費里歐」都是固定戲碼。）

Aroldo 阿羅德 威爾第：「阿羅德」（*Aroldo*）。男高音。薩克遜騎士，妻子是蜜娜。他從十字軍東征返家，發現妻子和一名士兵高文諾有染。蜜娜的父親艾格伯托殺死高文諾。阿羅德堅持和蜜娜離婚，雖然她抗辯自己仍愛著他。阿羅德和戰友以及聖人布萊亞諾一起退隱，住在蘇格蘭羅莽湖畔的簡陋小屋。成為亡命之徒、四處

流浪的蜜娜找到他，兩人言歸於好。首演者：（1857）Emilio Pancani。另見 *Stiffelio*。

Arsace 阿爾薩奇 羅西尼：「塞米拉彌德」（*Semiramide*）。女低音。女飾男角。亞述軍隊的指揮官。被謀殺的國王尼諾的鬼魂告訴阿爾薩奇，自己和塞米拉彌德是他的父母；而塞米拉彌德和她的情人亞舒害死國王的兇手，阿爾薩奇必須報仇。他想要殺死亞舒，但是塞米拉彌德擋在中間，受到致命一擊。首演者：（1823）Rosa Mariani。

Arsamene 阿爾薩梅尼 韓德爾：「瑟西」（*Serse*）。次女高音。女飾男角。瑟西的弟弟和若繆達相愛。儘管遭到哥哥詭計阻撓，他還是順利和若繆達成親。首演者：（1738）Maria Antonia Marchesini。

Arthur 亞瑟 伯特威索：「圓桌武士嘉文」（*Gawain*）。男高音。羅格瑞斯的國王，嘉文從他的宮廷出發和綠衣武士會面。首演者：（1991）Richard Greager。

Arthur/Officer 1 亞瑟／軍官一 麥斯威爾戴維斯：「燈塔」（*The Lighthouse*）。男低音。燈塔管理員，拿著聖經教訓人的宗教狂熱份子。首演者：（1982）David Wilson Johnson。

見 *Arturo*。

Arturo 亞圖羅（1）貝利尼：「清教徒」（*I Puritani*）。見 Talbot（2）。

（2）董尼采第：「拉美摩的露西亞」（*Lucia di Lammermoor*）。見 *Bucklaw, Arthur*。

Arvidson, Mme 阿爾維森夫人 威爾第：「假面舞會」（*Un ballo in maschera*）。美國版本作烏麗卡（*Ulrica*）。女低音。黑人算命師。她被控告使用巫術將遭到放逐，但是侍童奧斯卡向國王求情。國王喬裝後到她的住處了解她的本領。她讀國王的手掌，告訴他即將被接下來第一個和他握手的人殺死。詠嘆調：「深谷之王，趕快吧！」（*Re dell'abisso, affrettati*）；「因此聽我說」（*Dunque ascoltate*）。 Marian Anderson 就是演唱這個角色，在1955年成為第一位於紐約大都會歌劇院登台的黑人演唱家。首演者：（1859）Zelinda Sbriscia。

Ascanio 阿斯坎尼歐 白遼士：「班文努多·柴里尼」（*Benvenuto Cellini*）。次女高音。女飾男角。柴里尼的學徒。首演者：（1838）Rosine Stoltz。

Aschenbach, Gustav von 古斯塔夫·馮·亞盛巴赫 布瑞頓：「魂斷威尼斯」（*Death in Venice*）。男高音。失去創作動力的小說家，到威尼斯尋找靈感。他見到年輕的波蘭男孩塔吉歐，深受他吸引。之後又認識許多奇怪的人物，有些令他焦慮不安。威尼斯爆發霍亂，嚇走許多遊客，但是亞盛巴赫對塔吉歐的愛使他留下來，儘管他仍不敢和男孩講話。最後他坐在沙灘上看塔吉歐和朋友玩耍時死去。詠嘆調：「我的心仍跳動，啊！平靜！」（*My mind beats on; Ah Serenissima!*）一般認為亞盛巴赫可能是依照布瑞頓所寫的角色——憂心文思不暢是兩人個性共通點之一，另外則是喜歡年輕男孩，雖然他們似乎都只是在遠處欣賞而已。成功詮釋這個角色的男高音包括：

Donald Grobe、Anthony Rolfe Johnson、Philip Langridge，和Robert Tear。首演者：（1973）Peter Pears。

Ashby 亞施比 浦契尼：「西方女郎」（*La fanciulla del West*）。男低音。威爾斯法爾哥交通公司的辦事員。他散佈強盜拉梅瑞斯在附近的消息，並提供由強盜舊情人寄出的照片，讓警長說服敏妮說出有關迪克‧強森的真實身分。首演者：（1910）Adamo Didur。

Ashton of Lammermoor, Lord Henry (Enrico) 拉美摩的亨利‧亞施頓勳爵（恩立可）董尼采第：「拉美摩的露西亞」（*Lucia di Lammermoor*）。男中音。露西亞的哥哥。他捲入反叛國王的政治陰謀中，損失大部份家產。為了脫身，他安排妹妹嫁給亞圖羅。但是他發現妹妹仍愛著家族的敵人艾格多，於是計謀向露西亞證明艾格多不忠。艾格多在露西亞婚禮剛結束時出現，露西亞因而發瘋。詠嘆調：「殘忍、致命的狂亂」（*Cruda, funesta smania*）；著名六重唱（和艾格多、露西亞、雷蒙多、亞圖羅和艾麗莎，他和艾格多以二重唱開頭）：「誰抵擋我的憤怒？」（*Chi raffrena il mio furore*）。首演者：（1835）Domenico Cosselli。

Ashton, Lucy (Lucia) 露西‧亞施頓（露西亞）董尼采第：「拉美摩的露西亞」（*Lucia di Lammermoor*）。女高音。恩立可的妹妹、歌劇劇名的露西亞。她愛著艾格多，但是為了拯救哥哥的政治未來和財富，被勸要嫁給亞圖羅。她誤信艾格多不忠所以簽署結婚證書，隨即艾格多出現，

以為她變心。他咒罵露西亞，使她發瘋而殺死新婚丈夫，然後崩潰死去。詠嘆調：「迷失於狂喜之時」（*Quando rapita in estasi...*）；知名的「發瘋場景」：「我被他甜美聲音擊中」（*Il dolce suono mi colpì di sua voce*）；六重唱（和艾格多、恩立可、雷蒙多、亞圖羅和艾麗莎）：「我希望恐懼能縮短我的生命」（*Io sperai che a me la vita tronca avesse il mio spavento*）。這是最著名的花腔女高音炫技角色之一。Joan Sutherland 也是靠這個角色，在1959年的柯芬園演出中一炮而紅、躍上國際舞台。首演者：（1835）Fanny Tacchinardi-Persiani。

Aspasia 阿絲帕西亞 莫札特：「彭特王米特里達特」（*Mitridate, re di Ponto*）。女高音。被許配給米特里達特，而她也是他兒子法爾納奇心儀的對象。但她愛的是米特里達特另一個兒子西法瑞。首演者：（1770）Antonia Bernasconi。

Assur, Prince 亞舒王子 羅西尼：「塞米拉彌德」（*Semiramide*）。男中音。塞米拉彌德的情人，和她聯手謀殺她的丈夫。首演者：（1823）Filippo Galli。

Asteria 阿絲泰莉亞 韓德爾：「帖木兒」（*Tamerlano*）。女高音。父親是被帖木兒軍隊打敗的突厥皇帝巴哈載特。她愛上帖木兒的盟友安德隆尼柯。帖木兒想要贏得她的愛未遂，她和安德隆尼柯終成眷屬。首演者：（1724）Francesca Cuzzoni。

Astradamors 亞斯特拉達摩斯 李格第：「極度恐怖」（*Le Grand Macabre*）。男低音。

一位占星家。他性慾旺盛的妻子梅絲卡琳娜覺得他無法滿足自己。首演者：（1978）Arne Tyrén。

Astrologer 占星家林姆斯基－高沙可夫：「金雞」（*The Golden Cockerel*）。女高音。女飾男角。他給沙皇多敦一隻金雞，用來警告沙皇有敵人。後來要求沙皇把新娘送他作爲獎賞。沙皇殺死他後，也被金雞殺死。首演者：（1909）Ivan Altchevsky。

Astynax 愛斯臺納克斯 羅西尼：「娥蜜歐妮」（*Ermione*）。無聲角色。赫陀和安德柔瑪姬的小兒子。希臘人要他死，以防他爲父報仇。

Atalanta 亞特蘭姐（1）韓德爾：「瑟西」（*Serse*）。女高音。若繆達的妹妹，愛上阿爾薩梅尼。首演者：（1738）Margherita Chimenti。

　（2）馬奧：「月亮升起了」（*The Rising of the Moon*）。見*Lillywhite, Atalanta*。

Athamas 阿撒馬斯 韓德爾：「施美樂」（*Semele*）。女中音。波奧西亞的王子，和施美樂有婚約。但施美樂的姊姊英諾也愛上他。最後和英諾結婚。首演者：（1744）不詳。

Attavanti Marchese 阿塔文提侯爵夫人 浦契尼：「托斯卡」（*Tosca*）。這位女士沒有出現於歌劇中，但是數度被其他角色提起。她的哥哥——政治犯安傑洛帝剛逃出監獄，被畫家卡瓦拉多西藏匿。教堂的司事指出卡瓦拉多西正在畫的聖母，很像常來教堂的侯爵夫人。托斯卡也極爲忌妒地評論這個相似處。

***Aufstieg und Fall der Stadt Mahagonny*「馬哈哥尼市之興與亡」**懷爾（Weill）。腳本：伯托特・布列希特（Bertolt Brecht）；三幕；1930年於萊比錫首演，古斯塔夫・布萊海（Gustav Brecher）指揮。

　現代美國城市，未指明年代：蕾歐凱蒂亞・貝格畢克（Leokadia Begbick）、崔尼提・摩西（Trinity Moses）和胖子（Fatty）躲避警察時貨車拋錨，決定在沙漠中建立新的城市。這裡沒有不愉快的事：大家都不用工作、只要享樂，這將是馬哈哥尼市。他們的宣傳引來許多人，包括吉姆・馬洪尼（Jim Mahony）和他的朋友。

　珍妮・史密斯（Jenny Smith）和一些女孩抵達城市，吉姆喜歡上珍妮。漸漸地，所有人都需要更多享受，馬哈哥尼市成爲荒淫之地。吉姆因爲付不出欠的酒錢被關進監牢，珍妮離他而去。審判後，他因爲犯下的種種罪行（包括誘拐珍妮）被判坐電椅。他呼籲大家思考「理想」之城的現況。吉姆死的時候，馬哈哥尼市被大火吞噬。

Auntie 阿姨 布瑞頓：「彼得・葛瑞姆斯」（*Peter Grime*）。女低音。「野豬」酒館的女店主。三重唱（和鮑斯與金恩）：「葛瑞姆斯在做運動」（*Grimes is at his exercise*）。首演者：（1945）Edith Coates。

Autonoe 奧陀妞 亨采：「酒神的女祭司」（*The Bassarids*）。女高音。阿蓋芙的姊姊、潘修斯的阿姨。首演者：（1966）Ingeborg Hallstein。

Avis 艾薇絲 史密絲:「毀滅者」(*The Wreckers*)。女高音。燈塔管理員的女兒,被愛人馬克遺棄。首演者:(1906)Luise Fladnitzer。

Azema, Princess 阿簪瑪公主 羅西尼:「塞米拉彌德」(*Semiramide*)。女高音。愛上亞舒王子。首演者:(1823)Matilde Spagna。

Azucena 阿祖森娜 威爾第:「遊唱詩人」(*Il trovatore*)。次女高音。吉普賽女人,住在比斯開的吉普賽營地。她的母親因為對狄・魯納伯爵的小兒子施毒眼魔法,被當作女巫燒死。阿祖森娜偷了伯爵的兒子,並把一個嬰兒丟到母親的火葬柴堆上,但是她神志不清,不確定燒死的是貴族的嬰兒還是自己的兒子。她告訴曼立可自己是他的母親,並且在他被年輕的狄・魯納伯爵所傷時照顧他。曼立可和阿祖森娜一同被逮捕,她被迫看曼立可的死刑。此時她表示多年前燒死的是自己的兒子——狄・魯納伯爵處死了他的親弟弟。詠嘆調(敘述母親死亡的過程):「火焰向上竄升」(*Stride la vampa!*)(她獨唱樂段的前後即是著名的打鐵合唱曲);二重唱(和曼立可):「所以我不是你兒子?」(*Non son tuo figlio?*);「讓我們回去山裡」(*Ai nostri monti ritorneremo*)。首演者:(1853)Emilia Goggi。

AARON

菲力普・藍瑞吉（**Philip Langridge**）談亞倫

From荀白克：「摩西與亞倫」（Schoenberg：*Moses und Aron*）

　　我承認，剛開始為了演唱而研究亞倫時，我覺得這個角色太困難。不純然是因為稜角畢露的聲樂語法──我看過寫作手法更突兀的音樂──而是音準調整的問題。許多樂段的演唱線條頗具抒情性，但是伴奏和絃的部分，卻是有的音剛好與演唱部扣合，有的音卻完全衝突。我開始練習每個樂句，一個音符一個音符地練，以確保音準。不僅如此，有些音要唱，有些要吹口哨，有些則要哼。我邊練邊彈伴奏的和絃，假如和絃有與演唱相同的音，我就把它圈起來。假如伴奏和絃與演唱的音衝突，我在上面打叉。我明白這個過程聽起來很冗長又繁複，但到後來反而是省了時間：因為我很清楚我演唱每個音符時週邊環繞的聲音，所以很有安全感。

　　我第一次演唱這個角色是在1984年，一場由蕭堤爵士指揮芝加哥交響樂團的音樂會，也灌錄了唱片。我現在覺得，相較於舞台演出，當時我比較沒有仔細思考掌握好亞倫的個性。直到在薩爾茲堡音樂節（1987）演出前，遇到現已故的尚─皮耶・龐耐（Jean-Pierre Ponnelle），我才了解該如何詮釋角色。龐耐說的第一件事（帶著美妙法國口音），是「遊樂人生」〔注：蓋希文歌劇「波吉與貝絲」的遊手好閒毒販（Sportin' Life, Gershwin：*Porgy and Bess*）〕。我認為他指的是能言善道、具說服力。這讓我有了詮釋亞倫的絕佳起點。畢竟，亞倫的說服力一定非常厲害，才能讓眾人忘卻他們的苦難邁向迦南！

　　我再次飾演這個角色，是1996年在巴黎的夏特雷劇院，和赫伯特・維尼克（Herbert Wernicke）合作。這次詮釋大不相同。合唱團位於舞台後端數個方形的洞中，好似他們是站在高樓裡，觀看下面發生的事。摩西在舞台前方，坐在一大疊聖經上，讓出整個舞台供我發揮。唯一的問題是要如何「說服」在後面的合唱團，同時隔著龐大樂團，向前面演唱！我感到非常孤立，幾乎像個尷尬的喜劇演員。此時我想起，荀白克原本寫的是一齣神劇，後來才加入舞台指示。

　　一旦掌握這點，詮釋就容易多了。我能夠了解眾人的兩難處境（被困在「逃亡」中），以及摩西被理想纏身，卻無法表達意念的感覺。亞倫則成了設法解決一切的人。不過，光是了解還不夠，演唱亞倫仍需要很強的說服力、機智，以及雄辯本領，另外更需要無止盡的精力和專注力。從演唱者的角度來看，舞台的安排其實非常合理，我們的演出因此頗為敏銳。畢竟，這部作品可說是重現聖經的歷史，真實性相當重要──我們無論演出喜劇或悲劇，都應該力求真實。因為假如我們能夠忠實詮釋每一個角色，就能夠發自內心進而打動人心。

DON ALFONSO

湯瑪斯·艾倫（Thomas Allen）談唐·阿方索

From莫札特：「女人皆如此」（Mozart：*Così fan tutte*）

　　一個人在成長過程中，總免不了感染憤世嫉俗的情緒。而我們常假設，隨著年紀增長和經歷挫折，憤世的硬殼也會越來越厚重。也因此，我們常認為唐·阿方索是個較為年長、較成熟的角色。

　　其實，演唱這個角色的最大挑戰，是如何運用乏味的時間：許多沒有演唱或是實際參與劇情發展的片段——換句話說，身為無言觀察者的時刻。我認為這才是支持派任生命經驗豐富的演唱者，飾演這個角色的最有力論點。因為確實很難找到年輕的男低音、男中音或是低音男中音，有足夠的自信能站在舞台上，似乎沒做什麼，卻安然自得。

　　觀察者的角色本身就非常有趣。只要運用適當的專注力——觀眾很容易發現演唱者是否趁表面上沒事的時候，關掉引擎在一旁休息——阿方索就會比一般印象中更有色彩。他是催化劑、操控兩位自滿學徒的木偶師傅，到了歌劇結尾時，他也承受五個人恍然大悟、互相怪罪的憤怒和指責。

　　就聲樂表現來說，這個角色遭到一、兩項誤解。選擇較低、成熟的嗓音通常是為了和詮釋古里耶摩時的男中音有所對比。角色的應用音域其實並不低，不像費加洛（Figaro）或是雷波瑞羅（Leporello），但是傳統的角色分派方式常導致此誤解。（董尼采第「愛情靈藥」的杜卡馬拉也常同樣被誤解。為了和貝爾柯瑞相區隔，這個角色帶有深重的喜劇色彩。但是演唱起來，稍微高一些的聲音卻反而比喜劇低音更為容易。）

　　我對阿方索的記憶可以回溯到身為格林登堡合唱團員的一季。那時，法國演唱家密歇·胡（Michel Roux）美好地詮釋角色〔「女人皆如此」，1969年〕。他表現出的十八世紀儀態令我深深著迷——如何優雅的拿拐杖，如何在向兩個天真的未婚妻透露她們愛人處境危險時，一邊女性化地揮著蕾絲手帕，一邊裝出悲傷的樣子。我自己向來很難接受劇中兩個未婚妻好騙的程度，也相信如我者不在少數。歌劇牽強的情節困擾我們，但無可否認地，音樂每一個音符都優美且恰到好處，包括以莫札特的標準來說，有點無聊的第二幕終曲。這段較像是出自薩利耶里〔注：安東尼歐·薩利耶里（Antonio Salieri），1750-1825，莫札特同期的維也納作曲家〕筆下、缺少香檳氣泡生氣的C大調音樂，其實是莫札特刻意為了描繪，演唱的六個人，嘴裡唱的是決心，卻不帶有一絲愉悅。樂團平板的伴奏也是意在告訴觀眾，這些角色將經歷無法回頭的轉變。除了莫札特還有哪個作曲家願意藉由壓抑自己的才華，來生動傳達故事訊息？

　　支持用男中音演唱阿方索的最後一點：第一幕阿方索、費奧笛麗姬和朵拉貝拉（Fiordiligi、Dorabella）優美三重唱，「願微風柔和」（Soave sia il vento）的第一句，用男中音來演唱豈不是容易多了？有太多的男低音阿方索都在此刻出了一身冷汗！

Baba the Turk 突厥人芭芭 史特拉汶斯基:「浪子的歷程」(*The Rake's Progress*)。次女高音。馬戲團裡有鬍子的女人。她得到影子尼克的幫助,嫁給湯姆・郝浪子。直到婚後她才把鬍子露出來。湯姆因為無法忍受她喋喋不休而冷落她,讓她氣得四處砸東西。為了阻止她碎碎唸個不停,他把假髮罩在她頭上。沒想到很久後假髮一拿開,她居然順著之前的句子繼續說下去。但是芭芭也有溫柔的一面。她發現湯姆的真愛是安,勸安拯救他,自己則回到馬戲團。詠嘆調:「來吧,甜心,來吧;被嘲弄!被虐待!被忽視!」(*Come, sweet, come; Scorned! Abused! Neglected!*) 首演者:(1951)Jennie Tourel。

Babette 芭貝特 亨采:「英國貓」(*The English Cat*)。次女高音。敏奈特的姊姊,被湯姆追求。首演者:(1983)Elisabeth Glauser。

Bacchus / Tenor 酒神巴克斯/男高音 理查・史特勞斯:「納索斯島的亞莉阿德妮」(*Ariadne auf Naxos*)。男高音。在序幕中,即將於莊歌劇中飾演酒神的男高音,抱怨他的假髮。他拒絕戴假髮,踢了假髮師傅一腳。在他知道必須縮短歌劇演出後,他告訴作曲家應該刪掉女高音的角色——除非不得已,沒有人願意讓那個女人上台。在歌劇中,他抵達納索斯島,想找女神色琦。他看到亞莉阿德妮,誤以為她就是女神,邀請她上他的船。他向她保證兩個人將展開新生。詠嘆調:「色琦,你能否聽見?」(*Circe, kannst du mich horen?*);二重唱(和亞莉阿德妮):「那是個魔咒!」(*Das waren Zauberworte!*)。太多男高音視這個角色為英雄男高音的領域,所以很少適當地抒情演唱它。知名的酒神包括:Richard Tauber、Peter Anders、Rudolf Schock、Torsten Ralf、Helge Roswaenge,和Jess Thomas。首演者:(1912年版本)Hermann Jadlowker;(1916年版本)Bela von Környey。

Badoero, Alvise 奧菲斯・巴多耶羅 龐開利:「喬宮達」(*La gioconda*)。男低音。宗教法庭的領導人之一。他的妻子蘿拉和恩佐相愛。首演者:(1876)Ormondo Maini。

Bailli, Le 法警 馬斯內:「維特」(*Werther*)。男低音。地方法官、鰥夫、夏綠特和蘇菲等的父親。首演者:(1892)Herr Forster。

Bajazet 巴哈載特 韓德爾：「帖木兒」（*Tamerlano*）。男高音。突厥皇帝，戰敗給韃靼人的領袖帖木兒，並被他俘虜。後服毒自盡。首演者：（1724）Francesco Borosini。

Baker, Steve 史蒂夫・貝克 凱恩：「演藝船」（*Show Boat*）。口述角色。棉花號上的演藝人員，和妻子茱麗・拉・馮恩搭檔。首演者：（1927）Charlie Ellis。

Balducci 鮑都奇 白遼士：「班文努多・柴里尼」（*Benvenuto Cellini*）。男低音。教皇的司庫、泰瑞莎的父親。他希望女兒嫁給柴里尼的對手費耶拉莫斯卡。首演者：（1838）Henri-Etienne Dérivis。

***ballo in maschera, Un* 「假面舞會」** 威爾第（Verdi）。腳本：安東尼歐・桑瑪（Antonio Somma）；三幕；1859年於羅馬首演，尤金尼歐・特吉亞尼（Eugenio Terziani）指揮。

（註：腳本是依據1792年瑞典國王古斯塔佛斯三世在假面舞會被謀殺的眞事改編。審查機構覺得這太聳動拒絕讓歌劇上演，因此威爾第和桑瑪把故事背景改設在殖民地時期的波士頓。現代演出通常使用瑞典版本，如以下所述。本書在每個角色後附有美國版本名字。）

斯德哥爾摩和周圍，十七世紀末期：瑞冰（Ribbing）和何恩（Horn）伯爵計畫推翻國王古斯塔佛斯三世（Gustavus Ⅲ）。國王暗戀著自己的秘書兼好友——安葛斯壯姆（Anckarstroem）的妻子艾蜜莉亞（Amelia）。算命師阿爾維森夫人（Mme Arvidson）被控使用巫術將遭到放逐，侍童奧斯卡（Oscar）向國王替她求情。國王喬裝請她讀自己的手掌。她警告他即將被接下來第一個和他握手的人殺死。安葛斯壯姆出現，兩人握手。艾蜜莉亞和國王在野地會面，她告訴他兩人必須放棄愛情，她將忠於丈夫。聽到安葛斯壯姆的聲音，她用面紗遮臉。安葛斯壯姆警告國王有推翻他的陰謀，勸他走安全的路線回到城中，自己護送戴著面紗的女士。中途艾蜜莉亞身分暴露，丈夫誓言復仇。夫妻兩人受邀參加皇宮的假面舞會。奧斯卡警告國王小心暗算，國王不理他，只想再見艾蜜莉亞一面。奧斯卡無意間透露國王戴的假面。安葛斯壯姆殺死國王。

Balstrode, Capt. 保斯卓德船長 布瑞頓：「彼得・葛瑞姆斯」（*Peter Grimes*）。男中音。退役的商船船長。葛瑞姆斯少數朋友之一。他幫助葛瑞姆斯把船駛回港口，並阻止鮑斯在野豬酒館裡攻擊他。保斯卓德和艾倫・歐爾芙德一起勸葛瑞姆斯把船在海裡弄沈，以避開認爲他害死學徒的憤怒暴民。詠嘆調：「我們活著，也讓別人活，然後看著」（*We live, and let live, and look*）。首演者：（1945）Roderick Jones。

Balthazar 巴爾瑟札（1）董尼采第：「寵姬」（*La Favorite*）。男低音。聖詹姆斯修道院的院長、院裡見習修道士費南德的父親。巴爾瑟札拿著教宗下的逐出教會命令去見國王。他告訴費南德國王最寵愛蕾歐諾。首演者：（1840）Nicolas-Prosper Levasseur。

（2）梅諾第：「阿瑪爾與夜客」（*Amahl*

and the Night Visitors）。男低音。尋找聖嬰
的三位智者之一。首演者：（1951年，電
視版本）Leon Lishner。

Banquo 班寇 威爾第：「馬克白」
（*Macbeth*）。男低音。軍隊將軍。女巫們告
訴馬克白，班寇不會當上國王，但是他的
後裔卻會，所以他必須死。他雖然被殺
死，但是他的兒子傅利恩斯順利逃脫，確
保王位繼承權。剛登基的馬克白在城堡宴
客，他看到班寇的鬼魂滿身是血坐在原來
的位置上，大爲震驚。首演者：（1847）
Michele Benedetti。

Barak the Dyer（Der Färber）染匠巴拉克
理查·史特勞斯：「沒有影子的女人」
（*Die Frau ohne Schatten*）。男中音。貧窮的
染匠，和妻子住在簡陋的屋子裡。他的三
個兄弟也和他們住在一起。他和妻子結婚
已經超過兩年，但是還沒有小孩。巴拉克
心地善良、有耐心、努力在市集工作。他
外出時，皇后和奶媽出現，告訴巴拉克的
妻子只要賣出影子（生育能力的象徵），就
可以享盡榮華富貴。巴拉克回家，發現只
得一個人睡。奶媽持續勸說巴拉克的妻子
賣出影子，巴拉克越來越傷心，以爲太太
不再愛他。當她騙他說已經賣出影子，他
威脅要殺了她。後來妻子坦承說謊。皇后
看出巴拉克很難過，無法接受自己既然爲
了影子造成其他人這麼多痛苦。在地下隔
間中，巴拉克和妻子分開。皇后和奶媽離
開回到魔法國度後，巴拉克和妻子團圓。
她身後出現影子，聽見兩人尚未出生的小
孩的聲音。詠嘆調：「托付予我」（*Mir
anvertraut*）。最受稱譽的巴拉克包括：

Friedrich Plaschke、Josef von Manowarda、
Paul Schöffler、Ludwig Weber、Dietrich
Fischer-Dieskau、Walter Berry、Gustav
Neidlinger、 Donald McIntyre、 Bernd
Weikl、Norman Bailey和Franz Grundheber。
首演者：（1919）Richard Mayr。

Barak's Wife 巴拉克的妻子 理查·史特勞
斯：「沒有影子的女人」（*Die Frau ohne
Schatten*）。見 *Dyer's Wife*。

Barbarina 芭芭琳娜 莫札特：「費加洛婚
禮」（*Le nozze di Figaro*）。女高音。園丁安
東尼歐的姪女、蘇珊娜的表妹、愛上奇魯
賓諾。她負責送蘇珊娜假裝要和奧瑪維瓦
幽會的紙條給他。詠嘆調：「我把它丢
了，我該糟了！」（*L'ho perduta, me meschi-
na!*）。許多女高音都靠這個角色初次嶄露
頭角。首演者：（1786）Anna Gottlieb（當
時年僅12歲！）。

Barber（Schneiderbart）理髮師 理查·
史特勞斯：「沈默的女人」（*D i e
schweigsame Frau*）。男中音。摩洛瑟斯爵士
的理髮師，懂得應付這個老水手。他自願
幫爵士找老婆：只有安靜的女人才適合他
這個無法忍受任何噪音的人。首演者：
（1935）Matthieu Ahlersmeyer。

***barbiere di Siviglia, II*「塞爾維亞的理髮師」**
羅西尼（Rossini）。腳本：西撒瑞·史特賓
尼（Cesare Sterbini）；兩幕；1816年於羅
馬首演，羅西尼指揮。
　塞爾維亞，17世紀：奧瑪維瓦伯爵
（Almaviva）喬裝成一名窮學生林多羅

（Lindoro），在羅辛娜（Rosina）窗外唱歌。她和年老的監護人巴托羅醫生（Bartolo）以及家庭女教師貝爾塔（Berta）住在一起。費加洛（Figaro）認出伯爵的真實身分，告訴他巴托羅自己想娶羅辛娜。奧瑪維瓦以別的喬裝進入巴托羅家中，但被羅辛娜認出是林多羅。他又裝成羅辛娜音樂老師——巴西里歐（Basilio）的學生，來幫她上課。上課中，巴托羅睡著時，兩人互表愛意。費加洛到巴托羅家幫他理髮，趁機偷到陽台窗戶的鑰匙，來幫林多羅和羅辛娜私奔。但是他們的計畫被破壞，伯爵向羅辛娜表明身分。費加洛哄一位公證人幫兩人結婚。巴托羅曉得自己落敗，祝福他們的婚姻。

Bardi, Guido 吉多・巴帝 曾林斯基：「翡冷翠悲劇」（*Eine florentinische Tragödie*）。男高音。翡冷翠公爵的兒子，他和絲綢商人西蒙尼的妻子碧安卡有染。西蒙尼發現兩人的姦情，和吉多決鬥並殺死他。首演者：(1917) Rudolf Ritter。

Bardolph 巴爾道夫（Bardolf） 威爾第：「法斯塔夫」（*Falstaff*）。男高音。法斯塔夫的追隨者兼飲酒夥伴。首演者：(1893) Paolo Pelagalli-Rossetti。

Barena 芭芮娜 楊納傑克：「顏如花」（*Jenůfa*）。女高音。布里亞磨坊的女僕人。首演者：(1904) Marie Tůmová。

Barnaba 巴爾納巴 龐開利：「喬宮達」（*La gioconda*）。男中音。宗教法庭的間諜。想要得到喬宮達但遭她拒絕。他設陷阱讓貴族恩佐和已經嫁給奧菲斯的愛人蘿拉會面，喬宮達幫兩人逃脫。為了換取恩佐的性命，喬宮達許身給巴爾納巴。但是她不願履行承諾而自殺。死前巴爾納巴怒吼著告訴她已經掐死她年老、失明的母親。首演者：(1876) Gottardo Aldighieri。

Baron 男爵 馬斯內：「奇魯賓」（*Chérubin*）。男中音。懷疑奇魯賓和妻子有染，挑戰他決鬥。首演者：(1905) Mons. Chalmin。

Baroncelli 巴隆切里 華格納：「黎恩濟」（*Rienzi*）。男高音。羅馬平民、黎恩濟的支持者。但後來反對黎恩濟並計謀殺害他。首演者：(1842) Friedrich Traugott Reinhold。

Baroness 男爵夫人（1）巴伯：「凡妮莎」（*Vanessa*）。女低音。年長的男爵夫人、凡妮莎的母親。首演者：(1958) Regina Resnik。

（2）馬斯內：「奇魯賓」（*Chérubin*）。女低音。強迫奇魯賓告訴她的丈夫兩人從未發生過關係。首演者：(1905) Blanche Deschamps-Jehin（她的丈夫指揮首演）。

***Bartered Bride, The*「交易新娘」**（Prodaná Nevĕsta） 史麥塔納（Smetana）。腳本：卡瑞・薩賓納（Karel Sabina）；三幕；1866年於布拉格首演（口述對白），史麥塔納指揮；確定版本（全部演唱）1870年於布拉格首演。

波希米亞：瑪仁卡（Mařenka）告訴情人顏尼克（Jeník），她的父親可能強迫她嫁給

米查（Micha）和哈塔（Hata）的兒子瓦塞克（Vašek）。瑪仁卡和顏尼克宣誓兩人的真愛不渝，雖然她對顏尼克的過去感到好奇。瑪仁卡的父母克魯辛納（Krušina）和露德蜜拉（Ludmila）和媒人凱考（Kecal）討論未來的女婿。瑪仁卡承認愛的是顏尼克。凱考試著收買顏尼克放棄瑪仁卡。瓦塞克遇到瑪仁卡但是沒認出她是自己的新娘。她趁機告訴他「瑪仁卡」愛著別人，假如被迫嫁給他，瑪仁卡會害死他。此時，顏尼克同意不娶瑪仁卡，但條件是她一定要嫁給「米查的兒子」。馬戲團來到當地，舞者艾絲美若達（Esmeralda）和馬戲團長（Circus Master）說服瓦塞克取代喝醉酒的馬戲團明星。瑪仁卡以為顏尼克背棄她，考慮嫁給瓦塞克。但米查和哈塔驚訝聽顏尼克稱自己是「米查的兒子」，有權娶瑪仁卡。事實上，他確實是米查的兒子，母親在米查和哈塔結婚時死去。顏尼克和瑪仁卡獲得米查的祝福。

Bartley 巴特里 佛漢威廉斯：「出海騎士」（*Riders to the Sea*）。男中音。一個漁夫。他是茉莉亞僅存的兒子，其他幾位兄弟全都已經死於船難。他堅持低潮時牽馬渡海去參加高威市集，終究也淹死了。首演者：（1937）Alan Coad。

Bartolo, Doctor 巴托羅醫生（1）羅西尼：「塞爾維亞的理髮師」（*Il barbiere di Siviglia*）。男低音。羅辛娜的監護人，想要娶羅辛娜，並試圖阻止她和奧瑪維瓦伯爵私奔。最後承認自己落敗，祝福他們的婚姻。詠嘆調：「我這種名望的醫生。」（*A un dottor della mia sorte*）；六重唱（和巴西

里歐、費加洛、伯爵、羅辛娜，與貝爾塔）：「嚇得無法動彈」（*Freddo ed immobile*）。這是知名的喜劇男低音角色。首演者：（1816）Bartolomeo Botticelli。

（2）莫札特：「費加洛婚禮」（*Le nozze di Figaro*）。男低音。羅辛娜（現為奧瑪維瓦伯爵夫人）的前監護人。其實他也是費加洛的父親。他同意和兒子的母親瑪瑟琳娜結婚。詠嘆調：「復仇」（*La vendetta*）。首演者：（1786）Francesco Bussani（他也首演安東尼歐；他的妻子則首演奇魯賓諾）。

Basilio, Don 唐巴西里歐（1）羅西尼：「塞爾維亞的理髮師」（*Il barbiere di Siviglia*）。男低音。羅辛娜的音樂老師。提供巴托羅阻撓伯爵追求羅辛娜的方法——就是抹黑伯爵的人格。詠嘆調：「污蔑之言像陣微風」（*La calunnia è un venticello*）；五重唱：「晚安，親愛的先生」（*Buona sera, mio signore*）。首演者：（1816）Zenobio Vitarelli。

（2）莫札特：「費加洛婚禮」（*Le nozze di Figaro*）。男高音。音樂教師。詠嘆調（常被省略）：「那幾年，少用理性的時候……」（*In quegl'anni, in cui val poco ...*）。其中知名的俄籍巴西里歐，是作曲家伊果‧史特拉汶斯基的父親費歐朵‧史特拉汶斯基。首演者：（1786）Michael Kelly（他也首演律師唐庫爾吉歐Don Curzio）。

Bassarids, The 「酒神的女祭司」 亨采（Henze）。腳本：奧登（W. H. Auden）和切斯特‧卡曼（Chester Kallman）；一幕（四個樂章）；1966年於薩爾茲堡首演，克

里斯多夫‧馮‧杜赫南宜（Christoph von Dohnanyi）指揮。

古希臘，酒神信徒（Bassarids/Bacchae）為戴歐尼修斯（Dionysus）的追隨者：底比斯之卡德莫斯王（Cadmus）讓位給孫子潘修斯（Pentheus）。潘修斯大為不滿母親阿蓋芙（Agave）、阿姨奧陀妞（Autonoe），和盲人先知臺瑞席亞斯（Tiresias）都崇拜戴歐尼修斯（Dionysus）。潘修斯命令護衛逮捕他們，但是卻無法從他們口中得知酒神追隨者的生活方式。喬裝的戴歐尼修斯讓潘修斯發覺自己下意識的性幻想。潘修斯扮成女人前往塞席倫山，想要親眼見識酒神追隨者的神祕生活。潘修斯的母親沒認出他是自己的兒子，帶領酒神信徒將他活生生撕裂殺死。卡德莫斯和他整個家族被趕出底比斯，他們的宮殿被燒成灰燼。

Bastien und Bastienne「巴斯欽與巴斯緹安」莫札特（Mozart）。腳本：費德利希‧威廉‧魏斯柯恩（Friedrich Wilhelm Weiskern）和約翰‧亨利‧繆勒（Johann Heinrich Muller），約翰‧安德拉斯‧夏赫特納（Johann Andreas Schachtner）修訂；一幕；1768年於維也納首演。

田園歌劇。巴斯欽（Bastien）對巴斯緹安（Bastienne）不忠。村裡的魔法師柯拉斯（Colas）用法術讓他們重修舊好。首演的地點可能是催眠師安東‧魅思摩醫生（Anton Mesmer）家的花園。見*Despina*。

Bastien 巴斯欽 莫札特：「巴斯欽與巴斯緹安」（*Bastien und Bastienne*）。男高音。和巴斯緹安相愛、但對她不忠的牧羊人。為了逼他就範，魔法師柯拉斯告訴他巴斯緹

安不再愛他。巴斯欽難過的要投水自盡。柯拉斯讓兩人重修舊好。首演者：（1768）不明。

Bastienne 巴斯緹安 莫札特：「巴斯欽與巴斯緹安」（*Bastien und Bastienne*）。女高音。一名牧羊女。她因為愛人出軌而傷心，向村裡的魔法師柯拉斯求助。他告訴她只要同樣冷淡地對待愛人，他就會回心轉意。兩人見面時爭吵，但是柯拉斯讓兩人重修舊好。首演者：（1768）不明。

Bayan 拜揚 葛令卡：「盧斯蘭與露德蜜拉」（*Ruslan and Lyudmila*）。男高音。一名遊唱樂師，他唱述盧斯蘭必須經歷的磨練，以及他最終贏得露德蜜拉的故事。首演者：（1842）不明。

Bear, The「熊」沃頓（Walton）。腳本：保羅‧丹（Paul Dehn）和作曲家；一幕；1967年於艾德伯音樂節首演，詹姆斯‧羅克哈特（James Lockhart）指揮。

1888年俄羅斯：守寡數個月、年輕美麗的波波娃夫人（Popova）發誓自己一輩子不會再婚。她的僕人路卡（Luka）告知地主斯米爾諾夫（Smirnov）將來到鎮上。波波娃的丈夫為他們的馬兒托比（Toby）買飼料時，曾欠斯米爾諾夫錢，她一時無法還債。斯米爾諾夫最初很嚴厲，但逐漸被年輕氣盛的寡婦吸引。他挑戰她進行決鬥來解決紛爭。當斯米爾諾夫為她示範握槍的正確方法時，她發現自己已愛上他。

Béatrice et Bénédict「碧雅翠斯和貝涅狄特」白遼士（Berlioz）。腳本：作曲家；二

B

幕；1862年於巴登─巴登（Baden-Baden）首演，白遼士指揮。

梅辛那，摩爾人之戰後：地方官雷歐納托（Leonato）的女兒艾蘿（Hero）將嫁給克勞帝歐（Claudio）。參加摩爾人之戰的克勞帝歐凱旋返鄉。碧雅翠斯（Beatrice）不承認自己很高興見到貝涅狄特（Benedict）歸來。唐佩德羅（Don Pedro）和克勞帝歐計謀幫他們發現他們其實愛著對方。貝涅狄特偷聽到有人談論碧雅翠斯愛上他，而碧雅翠斯也聽說貝涅狄特愛上她，讓艾蘿和她的女侍從烏蘇拉（Ursula）暗自覺得好笑。指揮桑瑪隆（Somarone）排練他為克勞帝歐和艾蘿寫的結婚進行曲。當他們簽署結婚證書後，主持人拿出另一份證書，隨便誰願意都可以簽。碧雅翠斯和貝涅狄特不情願地承認兩人確實愛著對方。

Béatrice碧雅翠斯 白遼士：「碧雅翠斯和貝涅狄特」（*Béatrice et Bénédict*）。次女高音。梅辛那地方長官，雷歐納托的姪女。她不願承認自己愛著一名年輕軍官貝涅狄特，兩人無時不刻地拌嘴。大家安排碧雅翠斯偷聽別人談論說貝涅狄特愛著她。詭計成功，兩人坦白其實是互相愛著對方的。首演者：（1862）Anne Charton-Demeur。

Beaumarchais 波馬榭 柯瑞良諾：「凡爾賽的鬼魂」（*The Ghosts of Versailles*）。男中音。「費加洛的婚禮」和「塞爾維亞的理髮師」兩齣歌劇都是依照他的劇作改編。他的鬼魂愛上皇后瑪莉・安東妮的鬼魂，因此號召他最喜歡的人費加洛以及奧瑪維瓦全家來幫他改變歷史。波馬榭將寫第三

齣劇作，藉此阻止他所愛的皇后被處死。但事與願違，最終他被迫安排瑪莉・安東妮的審判。雖然他無法成功救她，但是她透過劇作了解到該如何愛他，所以她可以受死，兩人將在天堂團圓。首演者：（1991）Håkan Hagegård。

Beaumont, Cornet John Stephen 掌旗官約翰・史帝文・波蒙 馬奧：「月亮升起了」（*The Rising of the Moon*）。男高音。他想加入槍騎兵，必須完成數樣接納儀式的試煉，其中一樣是要一晚征服三個女人。他輕鬆引誘兩名軍官的妻子，但當他要進入軍營副官的年輕女兒亞特蘭姐的房間時，卻被一名軍官和喜歡他的愛爾蘭女孩凱瑟琳打斷。隔天他宣佈自己的成功，但是為了保護所有人的名譽，他辭去官職，軍隊也離開小鎮。首演者：（1970）John Wakefield。

Beccavivi 貝卡維維 莫札特：「女人皆如此」（*Così fan tutte*）。戴絲萍娜喬裝成律師用的化名。

Beckmesser, Sixtus 賽克士斯・貝克馬瑟 華格納：「紐倫堡的名歌手」（*Die Meistersinger von Nürnberg*）。男中音。鎮上的執事，也是名歌手行會歌唱比賽的官方「評分員」。他堅決要保有自己在行會裡的職務，並且想娶伊娃。伊娃的父親魏特・波格納宣佈歌唱比賽的優勝者才可以娶伊娃。貝克馬瑟比賽的對手將是路過的年輕騎士瓦特。瓦特和伊娃相愛，為了娶她而準備加入名歌手的行會。瓦特考試時，貝克馬瑟被關進評審的隔間，但是整首歌中

他都用粉筆在黑板上紀錄瓦特的錯誤，弄出很大的噪音。瓦特還沒唱完，他就從隔間出來，高興地把黑板拿給大家看，並且描述瓦特在風格和寫作內容上的種種錯誤。其他的名歌手也不得不承認瓦特沒有通過考試。貝克馬瑟很氣薩克斯明顯幫瓦特說話。當晚，貝克馬瑟到伊娃窗下唱情歌，卻一直被薩克斯用鐵鎚打造新鞋的聲音打斷。瑪德琳和伊娃交換衣服，當伊娃準備和瓦特私奔時（但不成功），大衛看見貝克馬瑟好像在對他的瑪德琳唱情歌，揍了他一頓。隔天，滿身是傷的貝克馬瑟去找薩克斯，他看到店裡沒人，卻發現瓦特參加比賽的歌譜放在桌上。他以為這是薩克斯的歌，誤認為薩克斯也要參加比賽。薩克斯回來後，貝克馬瑟拿著譜指控他故意阻撓自己娶伊娃，他雖不承認也不否認，但告訴貝克馬瑟可以把譜帶走，並向他保證自己不會唱這首歌。貝克馬瑟感謝薩克斯，嚴肅地讚美他是個偉大的詩人，然後趕著回家背譜。比賽時貝克馬瑟一直看譜，顯然弄不懂這首歌，甚至請薩克斯幫他。詩人說沒人逼他要唱這首歌，是他的選擇。貝克馬瑟走上台，因為不懂歌詞的意思，演唱得荒腔走板，引起大家譏笑。他狂怒下台，責怪薩克斯害他丟臉，偷偷摸摸地離開。

由於華格納是出了名地恨樂評，他本來要將貝克馬瑟命名為魏特‧漢斯利希（Veit Hanslich），令人聯想到知名的維也納樂評艾德華‧漢斯利克（Eduard Hanslick）。漢斯利克讚頌布拉姆斯的音樂勝過華格納，因此有人認為這是華格納報復他的方法。另外，也有人推論貝克馬瑟代表華格納的反猶太主義。儘管角色的個性或音樂都沒

有能夠支持這一論調的特徵，但是真正想如此詮釋貝克馬瑟的製作人也總能合理辦到。這是個有趣的性格角色，而和許多喜劇角色一樣，它也有些悲劇成份（自食惡果的下場）。角色的優秀詮釋者為數不少，包括：Richard Mayr、Benno Kusche、Geraint Evans、Thomas Hemsley、Hermann Prey、Derek Hammond-Stroud，和 Thomas Allen。首演者：（1868）Gustav Hölzel。

Begbick, Leokadia 蕾歐凱蒂亞‧貝格畢克懷爾：「馬哈哥尼市之興與亡」（*Aufstieg und Fall der Stadt Mahagonny*）。次女高音。逃躲警察的三人之一。她和朋友崔尼提‧摩西和胖子決定在沙漠中建立新的城市，在這裡唯有享樂才重要——這將是馬哈哥尼市。首演者：（1930）不明。

Bégearss 貝杰斯 柯瑞良諾：「凡爾賽的鬼魂」（*The Ghosts of Versailles*）。男高音。奧瑪維瓦伯爵的朋友。伯爵將私生女許配給他，不知他其實是革命份子。首演者：（1991）Graham Clark。

***Beggar's Opera, The*「乞丐歌劇」** 蓋伊／佩普希（Gay/Pepusch）。腳本：蓋依；音樂由佩普希編寫；三幕；1728年於倫敦首演。

波莉‧皮勤（Polly Peachum）的母親皮勤太太（Mrs. Peachum）發現波莉和強盜麥基斯（Macheath）已經私訂終生。波莉的父親想送麥基斯上絞刑台，於是她叫麥基斯離開、躲起來。在一間酒館他認識兩個女孩，她們拿走他的槍。皮勤（Peachum）帶著手下出現逮捕他，關進新門監獄。典

獄長的女兒露西・洛奇（Lucy Lockit）是他玩弄後遺棄的舊情人。他現在同意娶露西。波莉出現尋找丈夫，和露西爭吵。露西幫麥基斯逃走，但他又被捕送回新門監獄。皮勤和洛奇送他到中央刑事法庭，將他關在死囚牢房中。他獲得緩刑，和波莉團圓。

Belcore 貝爾柯瑞 董尼采第：「愛情靈藥」（*L'elilsir d'amore*）。男中音。追求艾笛娜的士兵。她雖然答應嫁給他，但因為她真正愛的是貧窮的農夫內莫利諾，所以在婚禮上不斷延後簽署結婚證書。首演者：（1832）Henri-Bernard Dabadie。

Belfiore 貝菲歐瑞 （1）莫札特：「冒牌女園丁」（*La finta giardiniera*）。男高音。貝菲歐瑞伯爵，一個精神有點錯亂的年輕人、薇奧蘭特女侯爵的愛人。他刺傷薇奧蘭特，以為她死了而逃匿。她喬裝成市長家園丁的助手。貝菲歐瑞出現，有意成為市長姪女的未婚夫，但被控殺害女侯爵。薇奧蘭特公開身分才救了他。首演者：（1775）Johann Walleshauser。

（2）威爾第：「一日國王」（*Un giorno di regno*）。男中音。狄・貝菲歐瑞騎士是波蘭國王史丹尼斯勞的朋友。國王的王位可能不保，貝菲歐瑞為了引開注意力，喬裝成國王前往凱巴男爵在法國的城堡作客。他抵達後，發現自己的愛人相當憤怒：她以為遭貝菲歐瑞遺棄而準備嫁給當地的一個權貴。貝菲歐瑞禁止這起婚事——畢竟他是國王，大家都得聽他的。波蘭危機解除的消息傳至城堡，國王安全無虞，貝菲歐瑞終於能夠公開真實身分，和女侯爵結婚。首演者：（1840）Raffaele Ferlotti。

Belinda 貝琳達 菩賽爾：「蒂朵與阿尼亞斯」（*Dido and Aeneas*）。女高音。蒂朵女王的侍女兼密友。首演者：（1683/4）不知名的女學生。

Bella 貝拉 狄佩特：「仲夏婚禮」（*The Midsummer Marriage*）。女高音。費雪王的秘書。她和未婚夫傑克的關係很平淡踏實。首演者：（1955）Adèle Leigh。

***Belle Hélène, La* 「美麗的海倫」** 奧芬巴赫（Offenbach）。腳本：亨利・梅拉克（Henri Meilhac）和魯道維奇・阿勒威（Ludovic Halevy）；三幕；1864年於巴黎首演，林戴姆（Lindheim）指揮。

神話時期的希臘：米奈勞斯（Menelaus）的妻子海倫（Helen）和軟弱的丈夫過得不快樂。她聽說維納斯答應巴黎士（Paris）他將贏得世上最美麗的女人——除了她還會是誰？卡爾恰斯（Calchas）遇到一個牧羊人（巴黎士喬裝的），安排他贏得比賽，能夠和海倫獨處。米奈勞斯比預期早回家，海倫和巴黎士被捉姦在床，巴黎士倉皇逃離。在海灘上，米奈勞斯和海倫爭吵，奧瑞斯特（Orestes）認為他們觸怒了維納斯。一名祭司過來命令海倫跟他坐船去席絲拉島，以彌補她的罪過。他們離開後，祭司卸下偽裝——他正是巴黎士。特洛伊戰爭即將開始。

Belmonte 貝爾蒙特 莫札特：「後宮誘逃」（*Die Entführung aus dem Serail*）。男高音。愛上康絲坦姿的西班牙貴族。她和侍女一起

被綁架時,他出發去巴夏薩林的家找她。靠著隨從的幫助,他進入皇宮,救了兩位女士。詠嘆調:「我將在此再見到你」(*Hier soll ich dich denn sehen*);「哦!多麼惶恐,哦!多麼熱烈」(*O wie ängstlich, o wie feurig*);「當喜悅之淚泉湧而出」(*Wenn der Freude Tränen fliessen*)。首演者:(1782)Valentin Ademberger。

Ben 班 梅諾第:「電話」(*The Telephone*)。男中音。露西的男友。他每次要向她求婚時,都被她的電話打斷。最後他到外面的公共電話打給她求婚,她也答應了,條件是他永遠不能忘記她的電話號碼。首演者:(1947)Paul Kwartin。

Bénédict 貝涅狄特 白遼士:「碧雅翠斯和貝涅狄特」(*Béatrice et Bénédic*)。男高音。一名凱旋返鄉的年輕軍官。他愛著碧雅翠斯,但兩人總是不停拌嘴,所以他堅持要永遠做單身漢。朋友安排他偷聽別人談論說碧雅翠斯愛上他。這個計畫成功—他們互表愛意。首演者:(1862)Mons Montaubry。

Benny, Ben 班‧班尼 布瑞頓:「保羅‧班揚」(*Paul Bunyan*)。男低音。兩名爛廚師之一。每個人都抱怨他們的菜難吃,所以他和夥伴罷工。二重唱(和山姆‧夏爾奇Sam Sharkey):「山姆搞湯,班搞豆子。」(*Sam for soups, Ben for beans*)。首演者:(1941)Eugene Bonham。

Benoît 班諾瓦 浦契尼:「波希米亞人」(*La bohème*)。男低音。四個波希米亞人所住

的閣樓房東。耶誕夜他們拿著少許口糧和一瓶酒慶祝,他前來索取房租。他們付不出房租,但是請他喝酒。他吹噓自己的婚外情史,他們假裝看不慣一個已婚的人如此亂來,把他趕出去,仍是沒付房租。首演者:(1896)Alessandro Polonini(他也首演艾辛多羅)。

Bentson, Mistress 班森小姐 德利伯:「拉克美」(*Lakmé*)。次女高音。住在印度的英國女家庭教師。首演者:(1883)Mme Pierron。

***Benvenuto Cellini* 「班文努多‧柴里尼」** 白遼士(Berlioz)。腳本:雷昂‧德‧威利(Leon de Wailly)和奧古斯特‧巴比耶(Auguste Barbier);兩幕;1838年於巴黎首演,方斯瓦—安東‧阿貝內克(François-Antoine Habeneck)。

　　十六世紀中,羅馬:教皇克萊門七世(Clement)要求佛羅倫斯人班文努多‧柴里尼(Benvenuto Cellini)鑄造一座柏修斯的雕像。教皇的司庫鮑都奇(Balducci)希望未來的女婿費耶拉莫斯卡(Fieramosca)能贏得這項工作。鮑都奇的女兒泰瑞莎(Teresa)和柴里尼私奔的計畫被費耶拉莫斯卡偷聽到,他和他朋友龐貝歐(Pompeo)決定阻止他們。懺悔星期二的狂歡活動中有人打鬥,柴里尼殺死龐貝歐。他被捕後,逃回工作室,準備和泰瑞莎及學徒阿斯坎尼歐(Ascanio)一同前往佛羅倫斯,但是鮑都奇和費耶拉莫斯卡出現阻止。教皇急著想看柏修斯像,表示若柴里尼能當天完成雕像,可以獲得赦免娶泰瑞莎。柴里尼開始澆鑄,原料用完時,他把自己以

前的所有作品投入鑄造爐，如期完成雕像。

Benvenuto Cellini 班文努多．柴里尼 白遼士：「班文努多．柴里尼」（*Benvenuto Cellini*）。見 *Cellini, Benvenuto*。

Benvolio 班佛里歐 古諾：「羅密歐與茱麗葉」（*Romeo et Juliette*）。男高音。蒙太鳩的侄子、羅密歐的朋友。首演者：（1867）Mons. Laurent。

Beppe 貝佩 雷昂卡伐洛：「丑角」（*Pagliacci*）。男高音。坎尼歐戲班子的成員。戲裡的哈樂昆。首演者：（1892）Francesco Daddi。

Berenice 貝瑞妮絲 莫札特：「狄托王的仁慈」（*La clemenza di Tito*）。她其實沒有出現於歌劇中；她是酋大之阿格麗帕的女兒，被許配給狄托王。因此是引起薇泰莉亞忌妒的原因，但是等到薇泰莉亞安排好要暗殺狄托王時，狄托王已經有了別的皇后人選。

Bernardo 伯納多 伯恩斯坦：「西城故事」（*West Side Story*）。男中音。鯊魚幫的頭目。他的妹妹瑪麗亞嫁給敵對噴射幫的東尼。伯納多後被東尼所殺。首演者：（1957）Kenneth LeRoy。

Bersi 貝兒西 喬坦諾：「安德烈．謝尼葉」（*Andrea Chénier*）。次女高音。瑪德蓮娜．狄．庫依尼的混血侍女。首演者：（1896）Maddalena Ticci。

Berta 貝爾塔 羅西尼：「塞爾維亞的理髮師」（*Il barbiere di Siviglia*）。女高音／次女高音。羅辛娜的家庭女教師。詠嘆調：「這老頭想討老婆」（*Il vecchiotto cerca moglie*）。首演者：（1816）Elisabetta Loyselet。

Bertarido, King 貝塔里多王 韓德爾：「羅德琳達」（*Rodelinda*）。女低音。女飾男角（原閹人歌者）。隆巴帝的國王、羅德琳達的丈夫、弗拉維歐的父親。謠傳他死於戰場，他的敵人葛利茂多想娶羅德琳達。貝塔里多靠老友烏努佛的幫忙和妻子團圓。葛利茂多逮捕囚禁他。烏努佛助他逃脫。當葛利茂多的「朋友」加里鮑多想殺他時，貝塔里多插手阻止，殺死加里鮑多。葛利茂多宣佈退位，和貝塔里多的妹妹結婚。首演者：（1725）Senesino（閹人歌者 Francesco Bernadi）。

Bertha 貝兒莎 威爾：「金髮艾克伯特」（*Blond Eckbert*）。次女高音。金髮艾克伯特的妻子。她向朋友瓦特描述以前由老婦人撫養長大的日子。她生病死去後，老婦人告訴艾克伯特，貝兒莎其實是他的妹妹，小時候被他們父親遺棄。首演者：（1994）Anne-Marie Owens。

Bervoix, Flora 芙蘿拉．貝浮瓦 威爾第：「茶花女」（*La traviata*）。次女高音。薇奧蕾塔的好友。薇奧蕾塔同意離開阿弗列多時，就是投靠芙蘿拉。在芙蘿拉家中的宴會上，阿弗列多把賭博贏得的錢丟在薇奧蕾塔腳邊侮辱她。首演者：（1853）Speranza Giuseppini。

Bess 貝絲 蓋希文:「波吉與貝絲」(*Porgy and Bess*)。女高音。克朗的女友,被他拋棄。跛腳的波吉收留她,她去探望丈夫被克朗殺死的瑟蕊娜。貝絲漸漸愛上波吉,但是克朗要她回來。克朗在打鬥中被波吉殺死。波吉受警察偵訊時,貝絲前往紐約。詠嘆調:「我愛你,波吉」(*I loves you, Porgy*)。首演者:(1935)Anne Brown。

Bezukhov, Count Pierre 皮耶‧貝祖柯夫伯爵 浦羅高菲夫:「戰爭與和平」(*War and Peace*)。男高音。娜塔夏的姑媽的朋友,愛著娜塔夏。告訴娜塔夏她愛上的安納托已婚。法國人攻佔莫斯科後,他在城裡四處找她。首演者:(1945版本)不詳;(1946版本)Oles'(Olexander)Semenovych Chishko(他也是位小有名氣的作曲家)。

Bianca 碧安卡(1)布瑞頓:「強暴魯克瑞蒂亞」(*The Rape of Lucretia*)。次女高音。魯克瑞蒂亞的老奶媽。四重唱(和魯克瑞蒂亞、露西亞,及女聲解說員):「轉動輪子慢下」(*Their spinning wheel unwinds*)。首演者:(1946)Anna Pollak。
(2)曾林斯基:「翡冷翠悲劇」(*Eine florentinische Tragödie*)。女高音。絲綢商人西蒙尼的妻子,她和翡冷翠公爵的兒子吉多有染。西蒙尼發現兩人的姦情,和吉多決鬥並殺死他。碧安卡發現自己愛的還是丈夫,只是需要他表現自己的男子氣概。首演者:(1917)Helene Wildbrunn。

Bidebent, Raymond(Raimondo)雷蒙‧畢德班(雷蒙多) 董尼采第:「拉美摩的露西亞」(*Lucia di Lammermoor*)。男低音。拉美摩的牧師雷蒙多,提醒露西亞必須為家庭盡責,也有義務嫁給亞圖羅。之後他向婚禮客人宣佈露西亞殺死亞圖羅並已發瘋。知名六重唱的一角(和艾格多、恩立可、露西亞、亞圖羅和艾麗莎),他的第一句詞為:「多麼可怕的時刻」(*Qual terribile momento!*)。首演者:(1835)Carlo Porto(-Ottolini)。

Billows, Lady 畢婁斯夫人 布瑞頓:「艾伯特‧赫林」(*Albert Herring*)。女高音。年老的貴族。她家中舉行會議,決定選出五月國王。她提供二十五英鎊金幣作為獎金。詠嘆調:「這快樂的日子我們帶給你好消息」(*We bring great news to you upon this happy day*)。首演者:(1947)Joan Cross。

Billy Budd「比利‧巴德」 布瑞頓(Britten)。腳本:福斯特(E. M. Forster)和克羅吉爾(Eric Crozier);四幕(1960年修訂為兩幕);1951年於倫敦首演,布瑞頓指揮。

1797年法國戰爭時,皇家海軍艦艇不屈號上:在短序幕中,年老的威爾船長(Vere)回顧自己的事業,特別是1797年夏天發生的事。當時結束徵兵行動的小船返回不屈號。新兵接受邪惡的紀律官克拉葛(Claggart)的質詢。口吃很嚴重的新兵比利‧巴德(Billy Budd),帶領大家歌頌船長。比利發現斯窺克(Squeak)偷翻他的行囊,兩人打架,其實是克拉葛命令斯窺克監視比利。克拉葛向威爾報告打架事件,指控比利煽動船員叛變。威爾詢問比利時,他因為口吃解釋不清,情急之下打

了克拉葛,沒想到克拉葛倒下死去。雖然威爾心知這是個意外,但他仍覺得有責任軍法審判比利。比利被判死刑,他即將在桁端上吊死時,請求大家不要爲他叛變。比利生前最後的話是讚美威爾,但威爾知道是自己見死不救。

Billy Budd 比利・巴德 布瑞頓:「比利・巴德」(*Billy Budd*)。見*Budd, Billy*。

Birkenfeld, Marquise, de 德・伯肯費德侯爵夫人 董尼采第:「軍隊之花」(*La Fille du régiment*)。女高音。侯爵夫人宣稱被軍隊領養爲女兒的瑪莉,是她的姪女,帶她到自己的城堡居住,想替她找合適的夫婿。當軍隊抵達城堡時,侯爵夫人承認瑪莉其實是她的私生女。她看出瑪莉很愛士兵東尼歐,同意兩人結婚。首演者:(1840)Marie-Julienne Boulanger。

Biterolf 彼得若夫 華格納:「唐懷瑟」(*Tannhäuser*)。男低音。參加歌唱比賽的騎士、五名抒情詩人之一。他是唐懷瑟最強勁的對手,但和所有歌者一樣,他也對伊莉莎白充滿無上敬意。首演者:(1845)Michael Wächter。

Blanche 布蘭雪 (1) 浦朗克:「加爾慕羅會修女的對話」(*Les Dialogues des Carmélites*)。女高音。德・拉・佛斯侯爵的女兒、騎士的妹妹。她進入修道院尋求心靈上的平靜。修道院被掠奪時她逃回父親家。在她知道所有的修女都將上斷頭台後,她決定和她們一起受死。首演者:(1957)Virginia Zeany。

(2)蘇利文:「艾達公主」(*Princess Ida*)。布蘭雪夫人。女低音。抽象科學教授。艾達避難的女子學院堅固城堡(The Castle Adamant)之負責人。首演者:(1884)Rosina Brandram。

Blankytný 布朗克尼 楊納傑克:「布魯契克先生遊記」(*The Excursions of Mr Brouček*)。男高音。布魯契克在月球上遇到的人物。他是一個詩人,和艾瑟蕊亞有婚約。他在地球上的對應人物爲馬佐(布拉格、1888年)和派屈克(布拉格、1420年)。首演者:(1920)Miloslav Jeník。

Blazes/Officer 2 阿火╱軍官一 麥斯威爾戴維斯:「燈塔」(*The Lighthouse*)。男中音。燈塔管理員,脾氣暴躁、對同事的宗教狂熱感到沒耐心。首演者:(1982)Michael Rippon。

Blind Ballad-Singer 盲眼民謠歌手 布瑞頓:「葛洛麗安娜」(*Gloriana*)。男低音。在街頭唱歌、報告說艾塞克斯逃脫監禁,正在鼓動倫敦居民叛變。詠嘆調(民謠):「用武力結合」(*To bind by force*)。首演者:(1953)Inia te Wiata。

Blind, Dr 盲博士 小約翰・史特勞斯:「蝙蝠」(*Die Fledermaus*)。男高音。艾森史坦的律師。首演者:(1874)Herr Rott。

Blitch, Rev. Olin 歐林・布里奇牧師 符洛依德:「蘇珊娜」(*Susannah*)。低音男中音。路過的牧師,被蘇珊娜吸引。他鼓勵她參加教堂禮拜,承認村子長老指控她所

犯的「罪」。但是她逃離教堂，不願承認自己沒犯的罪。布里奇到蘇珊娜家安慰她，她忍不住哭泣後，他卻和她上床，發現她是處女。布里奇向村子長老辯護她的清白卻沒用。蘇珊娜的哥哥山姆射殺他。首演者：（1955）Mark Harrell。

Blondchen 布朗笙　莫札特：「後宮誘逃」（*Die Entführung aus dem Serail*）。女高音。康絲坦姿的英國侍女，愛著佩德里歐。她和主人一起被綁架關在巴夏薩林的皇宮，直到兩人的男友將她們救出。詠嘆調：「柔情和蜜語」（*Durch Zärtlichkeit und Schmeicheln*）；「如此喜樂，如此愉悅」（*Welche Wonne, welche Lust*）。首演者：（1782）Therese Teyber。

***Blond Eckbert* 「金髮艾克伯特」**　威爾（Weir）。腳本：作曲家；兩幕；1994年於倫敦首演，尚恩‧艾德華茲（Sian Edwards）指揮。

　　一隻鳥講故事給一條狗聽：艾克伯特（Eckbert）和他的妻子貝兒莎（Bertha）住在哈爾茲山裡。貝兒莎告訴他們的朋友瓦特（Walther），她小時候離開虐待她的父母，去和一名老婦人住。老婦人有一隻魔法鳥和一條魔法狗。瓦特說出狗的名字，引起艾克伯特的疑心，在打獵時殺死瓦特。貝兒莎生病也死了。艾克伯特離開山區遇到雨果（Hugo），覺得他長得像瓦特。在荒野裡艾克伯特找到貝兒莎描寫的老婦人。她告訴他瓦特、雨果和自己是同一人，而貝兒莎其實是他的妹妹。艾克伯特聞訊死去。

Bluebeard 藍鬍子　巴爾托克：「藍鬍子的城堡」（*Duke Bluebeard's Castle*）。男低音。他娶了茱蒂絲，把她帶到自己陰暗的城堡。她在不同的門後面發現折磨和流血的跡象。他勸她不要打開最後一扇門。藍鬍子以前的妻子從裡面出來。茱蒂絲必須隨著她們進門面對死亡，留下藍鬍子孤單一人。首演者：（1918）Oszkár Kalmán。

Blumenmädchen 花之少女　華格納：「帕西法爾」（*Parsifal*）。見*Flower Maidens*。

Bob Boles 巴伯‧鮑斯　布瑞頓：「彼得‧葛瑞姆斯」（*Peter Grimes*）。見*Boles, Bob*。

Boccanegra, Simon 西蒙‧波卡奈格拉　威爾第：「西蒙‧波卡奈格拉」（*Simon Boccanegra*）。男中音。一名平民階層的海盜，後成為總督、瑪麗亞（瑪蜜莉亞‧葛利茂迪）的父親。瑪麗亞的母親是貴族菲耶斯可的女兒，他不贊同兩人的關係。瑪麗亞死後，菲耶斯可責怪波卡奈格拉，而且不願意原諒他，除非他交出私生女。波卡奈格拉把女兒留給一個老婦人照顧，但是一天他出海回來後，發現老婦人死了而女兒失蹤。期間，波卡奈格拉主要靠著保羅‧奧比亞尼的支持已被選為總督。二十五年後，波卡奈格拉造訪葛利茂迪的皇宮，遇見伯爵的女兒艾蜜莉亞。她脖子上的項鍊墜子裡有母親的肖像，讓波卡奈格拉發現她正是自己失散多年的女兒。艾蜜莉亞的監護人安德烈亞，其實是化了名的菲耶斯可，她的未婚夫是加布里耶‧阿多諾（其父之死和波卡奈格拉有關）。她受保羅覬覦被他綁架後逃脫。波卡奈格拉誓言懲罰試圖傷害艾蜜莉亞的人。波

卡奈格拉喝了保羅下過毒的水。加布里耶發現總督昏沈無抵抗力，準備殺死他卻被艾蜜莉亞阻止，透露其實他是自己父親。波卡奈格拉身上毒藥藥性逐漸發作，他與得回孫女的菲斯可和解，艾蜜莉亞和加布里耶也順利完婚。臨死前波卡奈格拉指派加布里耶爲總督繼承人。詠嘆調：「女兒！……我因這稱謂顫抖」（*Figlia! a tal nome io palpito*）。首演者：（1857版本）Leone Giraldoni（兩年後他首演「假面舞會」的安葛斯壯姆／瑞納多；他的兒子，尤金尼歐Eugenio於1900年首演浦契尼「托絲卡」的史卡皮亞——雖然他們的名字聽起來像義大利人，但其實他們是法國人）；（1881版本）Victor Maurel。

bohème, La 「波希米亞人」 里昂卡維羅（Leoncavallo）。腳本：作曲家；四幕；1897年於威尼斯首演，亞歷山卓·波梅（Alessandro Pomé）指揮（他曾於1893年指揮浦契尼「曼儂·雷斯考」*Manon Lescaut*的首演）。

這齣歌劇和浦契尼版本的主要差異在於男主角是馬賽羅（Marcello）：朋友們聖誕夜在摩慕斯咖啡廳聚會。繆賽塔（Musetta）的富裕情人，看到她對馬賽羅有意思而趕她走。咪咪（Mimi）接受保羅伯爵（Paolo）的求婚，離開魯道夫（Rodolfo）；而繆賽塔因爲怕過窮日子，和馬賽羅分手。隔年聖誕他們團聚，病入膏肓的咪咪死去。

bohème, La 「波希米亞人」浦契尼（Puccini）。腳本：喬賽佩·賈柯撒（Giuseppe Giacosa）和伊立卡（Luigi Illica）；四幕；1896年於杜林首演，亞圖

羅·托斯卡尼尼（Arturo Toscanini）指揮。

巴黎，1830年：時值聖誕夜，魯道夫（Rodolfo）和馬賽羅（Marcello）在他們的閣樓房間裡。柯林（Colline）和蕭納德（Schaunard）帶著酒和少許口糧進來。他們進餐慶祝聖誕。房東班諾瓦（Benoit）試圖向他們要房租。朋友們前往摩慕斯咖啡廳，但魯道夫決定留下先把詩寫完。他寫作時住在鄰近房間的咪咪（Mimi）來敲門，她的蠟燭熄了。她準備離開時因咳嗽而必須休息，蠟燭又被吹熄，她也掉了鑰匙。他們摸黑尋找鑰匙時手碰在一起，互訴彼此的故事和夢想而表達愛意，並一同去咖啡廳。馬賽羅的舊情人繆賽塔（Musetta）和有錢的艾辛多羅（Alcindoro）也進到那。她刻意讓馬賽羅注意到她，他們顯然仍相愛。繆賽塔差遣艾辛多羅跑腿，與馬賽羅重修舊好，她加入其他人吃宵夜並與他們離開，把帳單留給艾辛多羅。兩個月後，虛弱咳嗽不止的咪咪到酒館找馬賽羅。她必須離開魯道夫——他忌妒心太重，兩人根本無法生活。魯道夫出現，他們惋惜地決定分手。兩人道別時，馬賽羅和繆賽塔在一旁爭吵。又過了幾個月，在閣樓裡，魯道夫掛記著咪咪，而馬賽羅想念繆賽塔。四個朋友耍寶試著逗自己開心。繆賽塔打斷他們：咪咪在樓下，她因爲肺癆快死了。他們幫她上樓躺到床上。朋友們離開讓魯道夫和咪咪重溫舊情。他們回來後魯道夫和他們講話。他最後發現咪咪已死。

Bohemian Girl, The 「波希米亞姑娘」 巴爾甫（Balfe）。腳本：阿弗列德·邦（Alfred Bunn）；三幕；1843年於倫敦首

演，巴爾甫指揮。

普雷斯堡（Pressburg）〔現伯拉第斯拉瓦（Bratislava）〕，十八世紀末：艾爾罕伯爵（Arnheim）的六歲女兒阿琳‧艾爾罕（Arline Arnheim）被綁架。她在吉普賽營地長大，十八歲時愛上一名躲在營地的波蘭士兵撒第斯（Thaddeus）。吉普賽女王（Queen of the Gypsies）也愛著撒第斯，以不實罪名逮捕阿琳。審判她的法官是艾爾罕伯爵，他認出她是自己的女兒。他接納撒第斯，皆大歡喜。

Boisfleury, Marquis de 德‧波弗勒利侯爵 董尼采第：「夏米尼的琳達」（*Linda di Chamounix*）。男中音。愛上琳達的年輕子爵，卡洛之叔父。首演者：（1842）奧古斯丁諾‧羅維瑞（Agostino Rovere）。

Bolena, Anna 安娜‧波蓮娜 董尼采第：「安娜‧波蓮娜」（*Anna Bolena*）。女高音。恩立可（亨利八世）的第二任妻子。國王對她失去興趣，較偏愛喬望娜‧西摩。她向初戀對象波西勳爵坦承自己不快樂，他則表示仍愛著她。國王迫切想找藉口指控安娜叛國，他發現兩人在一起，趁機將安娜因禁在倫敦塔，等候審判。喬望娜試圖說服安娜承認有罪，請求國王原諒以自救，但她拒絕。安娜被帶上斷頭台時，耳邊傳來國王和喬望娜將成婚的消息。詠嘆調：「上天請了結我長久痛苦」（*Cielo, a' miei lunghi spasimi*）——這首詠嘆調的旋律清楚是經花俏修飾的亨利‧畢夏普（Henry Bishop）「甜蜜家園」（*Home, sweet home*）一曲。這齣久被忽視的歌劇，1956年在董尼采第的故鄉貝爾加摩復演。當時觀眾包括

米蘭史卡拉歌劇院的指揮，吉安卓亞‧噶瓦策尼（Gianandrea Gavazzeni），他認為這齣歌劇極適合 Maria Callas 展現她的聲樂與戲劇天才，所以隔年在史卡拉為她安排演出。首演者：（1830）Giuditta Pasta。

Boles, Bob 巴伯‧鮑斯 布瑞頓「彼得‧葛瑞姆斯」（*Peter Grimes*）。男高音。信仰循道公會的漁夫。他脾氣暴躁，飲酒後尤其嚴重。他起頭迫害葛瑞姆斯，並試著在野豬酒館中攻擊葛瑞姆斯，但遭保斯卓德阻止。首演者：（1945）Morgan Jones。

Bolkonsky, Prince Andrei 安德列‧波康斯基王子 浦羅高菲夫：「戰爭與和平」（*War and Peace*）。男中音。尼克萊王子的兒子。他是一個鰥夫，愛上娜塔夏‧羅斯托娃。他的父親不贊同兩人的關係，堅持他們必須分開一年。在那期間，娜塔夏愛上安納托王子。她的姑媽和他們的朋友皮耶‧貝祖柯夫告訴她安納托已婚，皮耶並向她示愛。拿破崙過了邊境、佔據莫斯科，娜塔夏的家人帶著受傷的安德列一起逃亡。他傷重而死。首演者：（1945版本）A. P. Ivanov；（1946版本）L. E. Petrov。

Bolkonsky, Prince Nikolai 尼可萊‧波康斯基王子 浦羅高菲夫：「戰爭與和平」（*War and Peace*）。低音男中音。安德列的父親。首演者：（1945版本）N. D. Panchekhin；（1946版本）P. M. Zhuravlenko。

Bonze, The 僧侶 浦契尼：「蝴蝶夫人」（*Madama Butterfly*）。男低音。秋秋桑（蝴蝶）的叔父。他詛咒她為了嫁給平克頓而

改變信仰，和她斷絕關係，並勸她其他家人照辦。首演者：（1904）不詳。

Boréades, Les 「波雷亞的兒子們」拉摩（Rameau）。腳本：被認為是路易·德·卡烏撒克（Louis de Cahusac）；1964年於巴黎的廣播音樂會首演選曲；1982年於普羅旺斯之艾斯舉行戲劇首演，約翰·艾略特·賈第納（John Eliot Gardiner）指揮。

巴克翠亞古國：艾爾菲絲女王（Alphise）必須嫁給北風之神波雷亞的後裔。波雷亞人卡里西斯（Calisis）和波利雷（Borilee）想贏得她的芳心，但她卻愛上年輕的陌生人阿巴里斯（Abaris），不知他其實是由阿德馬斯（Adamas）撫養長大的阿波羅之子，有皇族血統。艾爾菲絲決定退位，卻被風吹走。阿巴里斯懇求阿波羅幫他找回愛人。他獲得魔法弓箭用來馴服風。阿波羅公開真相後，情侶終能結為連理。

Borilée 波利雷 拉摩：「波雷亞的兒子們」（*Les Boréades*）。男中音。波雷亞人，追求艾爾菲絲女王卻不成功。首演者：（1982年，戲劇）Gilles Cachemaille。

Boris 鮑里斯（1）楊納傑克：「卡嘉·卡巴諾瓦」（Katya Kabanova）。見*Grigorjevič, Boris*。

（2）蕭士塔高維契：「姆山斯克地區的馬克白夫人」（*Lady Macbeth of the Mtsensk District*）。見*Ismailov, Boris*。

（3）穆梭斯基：「鮑里斯·顧德諾夫」（*Boris Godunov*）。見*Godunov, Boris*。

Boris Godunov 「鮑里斯·顧德諾夫」穆梭斯基（Musorgsky）。腳本：作曲家；序幕和四幕；1874年於聖彼得堡首演（完整），艾德華·那普拉夫尼克（Eduard Napravnik）指揮。

俄羅斯，1598年：沙皇費歐朵（Fyodor）去世。民眾勸他的攝政者——特權貴族鮑里斯·顧德諾夫（Godunov）繼任王位。他答應但仍心存憂慮。六年後：年老的修道士皮門（Pimen）回憶王儲（伊凡四世的兒子、死去費歐多的弟弟）狄米屈（Dimitri）被謀殺的事。年輕的見習修士葛利格里（Grigori）想到自己和狄米屈年紀相仿。他由瓦爾蘭（Varlaam）和米撒伊（Missail）陪伴逃到波蘭招兵攻擊鮑里斯，好成為沙皇。在克里姆皇宮中，詹妮亞（Xenia）仍為死去的沙皇丈夫哀悼，她的奶媽和弟弟費歐朵（Fyodor）安慰她。鮑里斯的敵手舒伊斯基王子（Shuisky）宣佈有一個自稱為復活狄米屈（其實是葛利格里）的王位挑戰者出現。鮑里斯擺脫不了殺死年輕王儲的回憶。在波蘭，瑪琳娜公主（Marina）愛上「狄米屈」。她的耶穌會告解神父藍宮尼（Rangoni）提醒她若和「狄米屈」一同登基，有義務將俄國改變為信奉天主教。（這是作曲家修訂歌劇時添加的「波蘭場景」，為某些演出省略。）在莫斯科的聖巴佐大教堂外，饑民向鮑里斯要麵包。一個傻子指控鮑里斯謀殺。特權貴族們聚集在克里姆皇宮中，發了瘋的鮑里斯出現。皮門宣佈狄米屈仍在世，鮑里斯崩潰。他和費歐朵獨處，向男孩道別後死去。群眾迎接假的狄米屈，跟他進入莫斯科。

Boris Godunov 鮑里斯‧顧德諾夫 穆梭斯基：「鮑里斯‧顧德諾夫」（*Boris Godunov*）。見 *Godunov, Boris*。

Borromeo, Cardinal Carlo卡洛‧波若梅歐樞機主教 普費茲納：「帕勒斯特里納」（*Palestrina*）。男中音。羅馬樞機主教。勸帕勒斯特里納寫作彌撒說服教宗新的複音音樂也同樣具有虔誠意義。首演者：（1917）Fritz Feinhals。

Bottom 底子 （1）布瑞頓：「仲夏夜之夢」（*A Midsummer Night's Dream*）。低音男中音。一名編織工，為鐵修斯與喜波莉妲排練並表演戲劇的鄉下人之一。奧伯龍命令帕克給泰坦妮亞下魔汁，她受其影響而愛上戴著驢頭的底子。詠嘆調（飾皮拉莫斯〔Pyramus〕）：「淒厲夜晚」（*O grim-look'd night*）；「美月，感謝你的陽光」（*Sweet moon, I thank thee for thy sunny beams*）；重唱（和泰坦妮亞及眾仙女）：「歡呼，凡人，歡呼！」（*Hail, mortal, hail!*）首演者：（1960）Owen Brannigan。
　（2）菩賽爾：「仙后」（*The Fairy Queen*）。口述角色。類似（1）。首演者：（1692）不詳。

Bouillon, Prince de 布雍王子 祁雷亞：「阿德麗亞娜‧勒庫赫」（*Adriana Lecouvreur*）。男低音。業餘的化學家。妻子後來用他研發出的毒藥殺死情敵——女演員阿德麗亞娜‧勒庫赫。首演者：（1902）Edoardo Sottolana。

Bouillon, Princess de 布雍王妃 祁雷亞：「阿德麗亞娜‧勒庫赫」（*Adriana Lecouvreur*）。次女高音。她愛著莫里齊歐。因為忌妒莫里齊歐和女演員阿德麗亞娜‧勒庫赫的關係，送浸有毒藥的紫蘿蘭給情敵。阿德麗亞娜聞了花後死去。首演者：（1902）Edvige Ghibaudo。

Boum, General 布姆將軍 奧芬巴赫：「傑羅斯坦大公夫人」（*La Grande-Duchesse de Gerolstein*）。男中音。傑羅斯坦軍隊的指揮官。首演者：（1867）Mons. Couder。

Boy Apprentice 男孩學徒 布瑞頓：「彼得‧葛瑞姆斯」（*Peter Grimes*）。見 *Apprentice*。

Bradamante 布拉達曼特 韓德爾：「阿希娜」（*Alcina*）。次女高音。魯吉耶羅的未婚妻。她裝成「哥哥里奇亞多」要破除女巫師阿希娜的法術拯救魯吉耶羅。首演者：（1735）Caterina Negri。

Brandenburg, Cardinal Albrecht von 奧布瑞赫‧馮‧布蘭登堡樞機主教 辛德密特：「畫家馬蒂斯」（*Mathis der Maler*）。男高音。曼因茲的樞機大主教，喜歡藝術並支持馬蒂斯。由於他的主教轄區缺乏經費，助理勸他背棄守身誓言，娶路德教信徒黎丁格的女兒烏蘇拉。她雖然愛著馬蒂斯，卻願意為了信仰嫁給他，令他感動。樞機主教祝福她後決定退隱。首演者：（1938）Peter Baxevanos。

Brangäne 布蘭甘妮 華格納：「崔斯坦與伊索德」（*Tristan und Isolde*）。女高音（但

通常由次女高音演唱）。伊索德的侍女和密友。她陪同伊索德坐著崔斯坦的船去見馬克王。布蘭甘妮因爲不知道崔斯坦的過去（他殺死伊索德的前任未婚夫），困惑女主人爲何明顯厭惡崔斯坦。她被派去叫崔斯坦，卻必須和崔斯坦忠誠的朋友庫文瑙打交道，只得回去告訴伊索德她無法得到清楚答案，崔斯坦似乎不願前來。此刻伊索德告訴布蘭甘妮事情的來龍去脈，但遺漏承認她和崔斯坦儘管過去的不愉快，已經墜入情網。布蘭甘妮被要求去拿一盒藥水，很震驚看到伊索德居然拿出毒藥。伊索德請她幫忙調毒藥以服用，但是布蘭甘妮把毒藥換成春藥：她終於知道伊索德和崔斯坦相愛，但因爲伊索德將嫁給國王，而崔斯坦是國王忠心的侄子，兩人無法公開承認愛情。伊索德和崔斯坦一同服用藥水，兩人互表愛意。船駛入康沃爾、馬克王即將出現時，布蘭甘妮告訴女主人她做的好事。而她也發現自己只是讓情況變得更糟，因爲伊索德對未婚夫興趣缺缺。情侶約好在國王外出狩獵時偷偷見面，暗號是在四下無人時熄滅門口的燈火。布蘭甘妮不願意熄滅燈火，她擔心有陷阱，而主謀正是表面上爲崔斯坦好友的梅洛。她試圖警告女主人，但伊索德不聽，自己把燈火熄滅。愛人在一起時，布蘭甘妮負責把風，但他們不顧她警告馬克和隨從快到了。梅洛和崔斯坦打鬥，崔斯坦身受重傷。庫文瑙帶他回家，之後伊索德也被叫去。布蘭甘妮了解到唯一能補救一切的方法，就是向馬克承認自己搞鬼。馬克原諒大家，和布蘭甘妮一起去崔斯坦的莊園祝福愛人結爲連理。他們出發到不列顛尼，可是抵達時卻看見伊索德無知覺倒在崔斯

坦的屍體上。詠嘆調：「夜晚獨自看守」（*Einsam wachend in der Nacht*）。

布蘭甘妮可說是整齣歌劇大部分劇情的始作俑者：她滿心好意、希望伊索德和崔斯坦能滿足愛情而掉換藥水，也是她發現梅洛將背叛主人向國王告密。她盡力彌補、告訴國王實情，但爲時已晚，一切終以悲劇收場。布蘭甘妮吸引過許多優秀的演唱者，包括：Anny Helm、Margarete Klose、Maria Olczewska、Grace Hoffman、Kerstin Thorborg、Constance Shacklock、Blanche Thebom、Kerstin Meyer、Regina Resnik、Christa Ludwig、Yvonne Minton、Della Jones、Jane Henschel，和 Hanna Schwarz。首演者：（1865）Anna Deinat。

Brétigny, de 德·布雷提尼 馬斯內：「曼儂」（*Manon*）。男中音。富裕的貴族。他哄曼儂離開戴·格利尤，以享受自己能給她的榮華富貴。首演者：（1884）不明。

Briano 布萊亞諾 威爾第：「阿羅德」（*Aroldo*）。男低音。聖人，在十字軍東征時和騎士阿羅德成爲朋友。他陪著阿羅德在和不忠妻子離婚後自我放逐。首演者：（1857）G. B. Cornago。另見*Jorg*。

Brighella 布里蓋亞 理查·史特勞斯：「納索斯島的亞莉阿德妮」（*Ariadne auf Naxos*）。見*commedia dell'arte troupe*。

Bris, St 聖布黎 梅耶貝爾：「胡格諾教徒」（*Les Huguenots*）。見*Saint-Bris, Comte de*。

Brogni, Cardinal de 德·波羅尼樞機主教

阿勒威：「猶太少女」（*La Juive*）。男低音。議會主席。在艾雷亞哲的「女兒」瑞秋因為破誡被判死刑後，波羅尼才知道她是自己的女兒。首演者：（1835）Nicolas Levasseur。

Brook, Master 河先生 威爾第：「法斯塔夫」（*Falstaff*）。福特喬裝「幫助」法斯塔夫引誘自己妻子艾莉絲‧福特時所用的名字（義大利文為Signor Fontana）。

Brouček, Matěj 馬帝‧布魯契克 楊納傑克：「布魯契克先生遊記」（*The Excursions of Mr Brouček*）。男高音。房東，他在地方旅館喝了很多酒後，叫房客馬佐搬出去，並和馬佐的未婚妻、教堂司事的女兒瑪琳卡調情。布魯契克夢想到月球上生活，可以免去房客、繳稅等麻煩。他酒醉睡著，醒來後身在月球。每個他遇到的人都類似在地球上認識的人。他很快發覺月球上的日子並不好過——起碼他們的伙食很差，只有聞花香而已。他決定返回地球，但卻是回到十五世紀的布拉格。時值胡斯宗教改革戰爭，而每個他遇到的人，又和他以前認識的一樣。因為他拒絕參戰，以膽小罪名將於木桶內燒死。木桶起火後他醒來：人確實在木桶中——是他酒醉後掉入的酒館木桶。首演者：（1920）Mirko Stork。

Brown, Lucy 露西‧布朗 懷爾：「三便士歌劇」（*The Threepenny Opera*）。女高音。阿虎‧布朗的女兒。基本上和「乞丐歌劇」中的露西‧洛奇相同。首演者：（1928）Kate Kühl。

Brown, Tiger 阿虎‧布朗 懷爾：「三便士歌劇」（*The Threepenny Opera*）。男中音（兼任街頭歌手）。警察署長、露西的父親。逮捕麥基斯。和「乞丐歌劇」中的洛奇先生相同。首演者：（1928）Kurt Gerron。

Brünnhilde 布茹秀德 華格納：「女武神」（*Die Walküre*）、「齊格菲」（*Siegfried*）、「諸神的黃昏」（*Götterdämmerung*）。女高音。厄達和弗旦的女兒、九位女武神之一，最受父親寵愛。

「女武神」：布茹秀德首次在「指環」中出場時，她的父親弗旦請她保護齊格蒙。齊格蒙和洪頂的妻子齊格琳私奔，兩個男人將決鬥。弗旦的妻子婚姻女神芙莉卡出現，布茹秀德急忙離開，留下父親獨自面對「狂風怒雨」。布茹秀德回來時，弗旦撤回先前的請求，但是她感覺出他有些困擾，問他原因何在。此時弗旦利用最愛的女兒作為話筒，向她（觀眾）解釋她母親的身分，並敘述自己如何擁有受詛咒指環。現在他被迫要背棄自己的凡人兒子，齊格蒙。布茹秀德立即了解殺死齊格蒙是芙莉卡的意思，但當她告訴父親她會保護齊格蒙時，他大為生氣，而她也被迫同意聽他的話，雖然她知道那違背他的真正心意。傷心的布茹秀德離開父親去見逃亡中的齊格蒙和齊格琳。她告訴齊格蒙要帶他去諸神的城堡英靈殿（瓦哈拉），在那裡他可以找到父親，但是齊格琳必須留在凡間。齊格蒙拒絕留下齊格琳，儘管布茹秀德解釋說他處境危險，因為他的父親詛咒他的寶劍會在戰鬥中失靈。可是齊格蒙心意已決。布茹秀德此刻做出她最重要的決定，她將違抗父親，拯救齊格蒙和齊格琳

兩人。她叫他相信自己的寶劍，答應會在戰場上和他再見。洪頂找到情侶，和齊格蒙打鬥，布茹秀德保護著齊格蒙。當他準備把劍插入洪頂的胸口時，震怒的弗旦出現，把自己的矛放在齊格蒙面前，寶劍碰到矛而碎裂。洪頂殺死齊格蒙（而弗旦也殺死洪頂）。布茹秀德將齊格琳抱上她的馬奔回女武神之山。她的女武神姊妹們問候她。她請她們保護她——被違抗的父親一定不會原諒她——並且拯救懷孕的齊格琳。女武神們太害怕父親不敢幫助布茹秀德或齊格琳，於是布茹秀德命令齊格琳獨自逃跑，因為她的小孩會是世上最偉大的英雄。她將等候父親回來，面對自己行動的後果。弗旦出現，確實如她們預期般憤怒，女武神們請求他原諒女兒。但是他說布茹秀德違抗他必須受到處罰。布茹秀德面對父親，弗旦向大家宣佈他沒有這個女兒，她將被逐下凡間。她會沈睡在一座石頭上，第一個找到並叫醒她的人將擁有她。所有人替布茹秀德求情弗旦都聽不進去。布茹秀德和父親獨處時，請他解釋自己錯在哪裡。她知道父親改變心意不要她保護齊格蒙，但她也知道——如他自己所知——他純是因為芙莉卡要求才改變心意，她只不過遵從父親真正的意思罷了。但是弗旦仍堅持她必須為不當行為付出代價。布茹秀德接受自己的命運，但請父親答應她一項要求：她睡時身邊必須由火包圍，這樣她只會被一個勇敢、願意穿過火的英雄找到。他答應了，兩人溫柔地慢慢道別，弗旦將她放在石頭上，召喚羅格來用火圍住她。詠嘆調：「呵唷嗬呵！呵唷嗬呵！」（*Hoïotoho! Hoïotoho!*）；「很羞恥嗎，我做的事？」（*War er so schmählich, was

ich verbrach?）。

「齊格菲」：如預言所示，布茹秀德在石頭上被齊格蒙和齊格琳的兒子，齊格菲找到。他脫下她的盔甲，吻了她讓她醒來。她欣喜問候太陽。她想知道是誰叫醒她，而他說他是齊格菲，兩人互表愛意。不過，在注意到自己的盔甲和馬時，她身為女人的感覺和過去女神的身分交錯，讓她有點困惑。儘管如此，她仍答應齊格菲會永遠愛他。慢慢地她被他熱情的話征服，向英靈殿道別，她會永遠屬於齊格菲，而他也屬於她。詠嘆調：「問候您，太陽！問候您，光亮！」（*Heil dir, Sonne! Heil dir, Licht!*）；「過去一直是，現在也永遠是」（*Ewig war ich, ewig bin ich*）；二重唱（和齊格菲）：「孩童般的英雄！」（*O kindischer Held!*）。

「諸神的黃昏」：齊格菲坐著布茹秀德的馬葛拉尼去冒險，把金指環留給她。他不在時，布茹秀德的姊妹華超蒂請她把戒指丟回萊茵河，解除諸神所受的詛咒。但是她認為戒指是齊格菲愛的象徵，不願丟棄它。她聽到齊格菲的號角聲，趕去見他，卻只見到一個陌生人——其實是齊格菲戴著魔法頭盔偽裝成宮特的模樣。他在宮特和妹妹古楚妮的吉畢沖廳待了一陣子，而他們給他喝下忘記布茹秀德、改娶古楚妮的藥水。同時，他們計畫帶布茹秀德到他們家，讓宮特娶她，這是齊格菲的來意。如此一來吉畢沖的兄妹即可獲得指環。齊格菲領著不情願卻無法抵抗的布茹秀德去見真正的宮特。他們抵達吉畢沖，齊格菲戴著哈根（宮特同母異父的哥哥）夢寐以求的指環，布茹秀德被交給宮特。宮特以齊格菲的名字稱呼他，布茹秀德大為震

驚，瞪著這個領她來此地，卻好似不認識她的人。他不了解布茹秀德爲何困惑，指著宮特爲她的未婚夫。他指時布茹秀德看到他手指上的指環。她本以爲指環是被陌生人宮特拿走，她問齊格菲如何拿到指環。宮特顯然完全在狀況外，此時布茹秀德才發現確實是齊格菲——僞裝成宮特——從她手上脫下指環。布茹秀德發現面前不理睬她的人竟是齊格菲，實在無法忍受，而在不知眞相的情況下，她大爲憤怒，以爲齊格菲背叛她和別的女人在一起。忌妒狂怒的她告訴宮特，齊格菲已經和自己結婚，不能娶他的妹妹，他也因此不能娶自己。不明就裡的齊格菲敘述他如何從龍穴中拿走指環，也願意發誓自己沒做違背良心的事。悲痛的布茹秀德請諸神見證自己如何被侮辱。齊格菲用哈根的矛發誓從未和布茹秀德結婚，她推開他的手，把自己的手放在矛上，發誓齊格菲將被這把矛殺死。齊格菲建議宮特安撫情緒緊張的新娘，帶所有人去婚宴。布茹秀德譴責宮特利用齊格菲贏得她，清白的宮特向哈根——所有計畫的幕後主使人——求助。哈根斷言齊格菲必須死。他們會安排一場狩獵意外，這樣兩兄弟都可以擺脫嫌疑。布茹秀德只在乎報復，同意他們的安排。隔天，齊格菲與宮特和哈根外出打獵，哈根把先前藥水的解藥放在號角中讓齊格菲飲下，他記起過去，知道布茹秀德是對的——他確實背叛了她。他抬頭看兩隻烏鴉飛過頭頂，哈根把他的矛插進齊格菲的背。臨死時，齊格菲告訴不在身邊的布茹秀德他會再去找她。他的屍體被抬回吉畢沖廳。布茹秀德已聽萊茵少女說他們都被哈根騙了。她要求他們架起火葬台，把指環從齊格菲的手下脫下戴上。她騎上馬衝進繞著心愛英雄的火圈。萊茵河氾濫，萊茵少女游到布茹秀德身邊拿下她手上的指環。指環終於物歸原主，回到起點。煙火四起的英靈殿燃燒——諸神的黃昏來臨。詠嘆調：「你渴望新的冒險，親愛的英雄」（*Zu neuen Taten, teurer Helde*）；「像純淨陽光」（*Wie Sonne lauter*）；「葛拉尼，我的坐騎，我問候你」（*Grane, mein Ross, sei mir gegrüsst*）。

布茹秀德對任何女高音來說都是個長又累的角色。演唱者在擁體能與嗓音上都必須極具耐力，特別當四部歌劇如作曲家所希望在同一週演出時。這是「指環」的三個主角之一（其他兩角爲弗旦和齊格菲）。自從寫作後，這個角色已經有超過百年歷史，而每一代，不論在舞台上或錄音間中，都有令人記憶深刻的演出者（其中不乏拜魯特音樂節的老手）包括：Katharina Klafsky、Ellen Gulbrandson、Olive Fremstad、Nanny Larsén-Todsen、Frida Leider、Florence Austral、Marta Fuchs、Anny Konetzni、Florence Easton、Martha Mödl、Kirsten Flagstad、Astrid Varnay、Brigit Nilsson、Ludmila Dvořáková、Rita Hunter、Gwyneth Jones、Hildegard Behrens、Anne Evans，和Deborah Polaski。首演者：（1870年「女武神」）Sophie Stehle；（1876年「齊格菲」和「諸神的黃昏」）Amelia Materna。另見安·伊文斯（*Anne Evans*）的特稿，第60頁。

Bucklaw, Lord Arthur（Arturo）亞瑟·巴克勞勳爵（亞圖羅） 董尼采第：「拉美摩的露西亞」（*Lucia di Lammermoor*）。男高

音。露西亞同意嫁給他以拯救哥哥的財富和政治地位。知名六重唱的一角（和艾格多、恩立可、露西亞、雷蒙多和艾麗莎），他的第一句詞爲：「多麼可怕的時刻」（*Qual terribile momento*）。首演者：（1835）可能爲Achille Balestraccii。

Budd, Billy 比利・巴德 布瑞頓：「比利・巴德」（*Billy Budd*）。男中音。一名被徵入伍的一等水兵，有嚴重口吃。他很高興1797年法國戰爭時，能在英國皇家海軍艦艇不屈號上、威爾船長手下工作。邪惡的紀律官克拉葛，錯誤地懷疑比利試圖鼓動船員叛變，命令斯窺克監視他。比利發現斯窺克翻他的行李，指控他偷東西，兩人打架。克拉葛堅決要向船長證明比利是個惡勢力。比利想爲自己辯護，卻因爲口吃說不清楚，情急之下打了克拉葛。克拉葛倒下撞到頭而死。軍法審判決定處死比利。他被拴著等候受絞刑時，歌頌自己深愛水手生活，也很仰慕威爾船長。他知道其他船員想爲他復仇，但他堅持他們應該尊重船長、不要叛變，因爲他相信船長儘管沒有插手救他，仍是個好人。死前比利稱船長爲「明亮星星威爾」。詠嘆調：「比利・巴德，飛鳥之王！」（*Billy Budd, king of the birds!*）；「看哪！月光它溜進舷窗」（*Look! Through the port comes the moonshine astray*）。首演者：（1951）Theodor Uppman。另見西歐多・阿普曼（Theodor Uppman）的特稿，第59頁。

Budd, Supt. 警長巴德 布瑞頓：「艾伯特・赫林」（*Albert Herring*）。男低音。警察總長。他建議既然沒有合適的五月女王人選，大家應該改選五月國王，並推薦艾伯特・赫林爲最佳人選。首演者：（1947）NormanLumsden。

Bunthorne, Reginald 瑞吉諾德・邦宋 蘇利文：「耐心」（*Patience*）。男中音。愛上耐心的詩人，但耐心不愛他，反而和另一名詩人阿奇鮑德・葛羅斯文納結婚。首演者：（1881）George Grossmith。

Bunyan, John 約翰・班揚 佛漢威廉斯：「天路歷程」（*The Pilgrim's Progress*）。低音男中音。作家。他在貝德福監獄裡完成《天路歷程》一書。詠嘆調：「於是我醒來，見到那不過是場夢」（*So I awoke, and behold it was a dream*）；「好了，諸位，我已把夢告訴您」（*Now, hearer, I have told my dream to thee*）。首演者：（1951）Inia te Wiata。

Bunyan, Paul (the voice of) 保羅・班揚（之聲音）布瑞頓：「保羅・班揚」（*Paul Bunyan*）。口述。美國民間傳說的人物。他出生於月亮變藍的時後，長得和帝國大廈一樣高。他結婚後生了一女，名爲嬌小。他管理伐木工人的營地，告訴大家美國是機會之地，只要努力就能出頭。因爲無法實際在舞台上呈現一個「和帝國大廈一樣高」的人，所以布瑞頓明智地將保羅・班揚設計爲一個聲音——只聞其聲不見其人。首演者：（1941）Milton Warchoff。

Buonafede 坡納費德 海頓：「月亮世界」（*Il mondo della luna*）。男中音。芙拉米妮亞和克拉蕊絲的父親。他不贊同女兒結婚，卻被她們的男友矇騙答允，不過他最後仍

原諒所有人。首演者：（1777）Benedetto Bianchi。

Buryja, Jenůfa 顏如花‧布里亞 楊納傑克：「顏如花」（*Jenůfa*）。女高音。女司事（她嫁給顏如花的鰥夫父親）的繼女。她愛著史帝法，也懷了他的孩子，但是他不想定下來。顏如花的繼母，為了避免生私生子的醜聞和羞辱，把她關著直到她生下小孩，然後給她喝下強效安眠藥，自己把嬰兒拿到冰冷的河裡淹死。顏如花醒來發現小孩不見，繼母告訴她小孩夭折。拉卡向顏如花示愛，她同意嫁給他。冰融化後，嬰兒的屍體被發現。顏如花以為知道真相的拉卡將離開她，但是他沒有走，顏如花才初次承認自己愛他。詠嘆調（顏如花的禱告）：「萬福瑪莉亞」（*Zdrávas královno*）。在歌劇結束時，顏如花因為受了苦而更加懂事，也能原諒繼母。她了解到繼母行事的出發點是愛、是為了阻止她陷入自己曾有過的不幸婚姻。顏如花終能接受並回報拉卡的愛——他們在見識到人性沈淪的深淵後而能向上提昇。Maria Jeritza 是首位在維也納以及紐約大都會歌劇院演唱顏如花的歌者。令人印象深刻的英國演出者是Josephine Barstow（和她同台演唱女司事的是極佳的Pauline Tinsley，而Josephine Barstow後來也演唱了年長的那個角色）。知名的詮釋者有Tiana Lemnitz、Gré Brouwenstijn、Libuše Domanínská、Gabriela Beňačkova、Lorna Haywood、Ashley Putnam，和Roberta Alexander。首演者：（1904）Marie Kabeláčová。

Buryja, Grandmother 布里亞祖母 楊納傑克：「顏如花」（*Jenůfa*）。女低音。地方磨坊的主人、史帝法和拉卡兩個同母異父兒弟的祖母、女司事的婆婆。她的兩個兒子都已死：長子娶了已經有一子（拉卡）的寡婦，兩人的孩子即是史帝法。幼子（湯瑪斯）娶妻後，生了女兒顏如花。湯瑪妻子死後，他又娶了我們所知的女司事。首演者：（1904）Věra Pivoňková。

Buryja, Števa 史帝法‧布里亞 楊納傑克：「顏如花」（*Jenůfa*）。男高音。拉卡‧克萊門同母異父的弟弟、布里亞祖母的孫子。他和哥哥一樣愛著堂妹顏如花，她也懷了她的孩子。他接受入伍面試，但被拒絕，令他慶幸。顏如花希望這表示兩人可以結婚，但是史帝法不急——他喜歡自由自在、受女性歡迎。女司事禁止兩人考慮結婚，直到史帝法可以一年不喝醉酒。顏如花生下他們的小孩後，他清楚告訴顏如花的繼母，他無意娶顏如花並為小孩負責。而他甚至去和村長的女兒訂婚。首演者：（1904）Bohdan Procházka（又名Theodor Schütz）。

Buryjovka, Petrona 佩卓娜‧布里約夫卡 雅納傑克：「顏如花」（*Jenůfa*）。見 *Kostelnička*。

Butterfly 蝴蝶 浦契尼：「蝴蝶夫人」（*Madama Butterfly*）。女高音。人稱蝴蝶的十五歲藝妓，她的真名是秋秋桑。透過媒人安排，她即將和一名美國中尉平克頓結婚。平克頓玩笑看待這件事，但蝴蝶很認真。她已愛上他，也改變自己的信仰來舉行基督教婚禮，引來叔父的怒火，帶領全

家將她逐出家門。這讓她傷心，但是婚禮後平克頓安慰她，兩人唱著激情的二重唱上床。接下來我們看到蝴蝶時，平克頓回美國已經三年了。他答應蝴蝶會回來，但蝴蝶的侍女鈴木不相信他，然而蝴蝶對他堅信不移，等著他回來出現。平克頓的確回來了，但現在有了美國妻子，而他請美國大使夏普勒斯幫忙讓蝴蝶接受事實。夏普勒斯拿著平克頓解釋情況的信，來見蝴蝶。她一看到信就以為丈夫將回到她身邊，不論夏普勒斯怎麼試著告訴她實非如此，都徒勞無功，他們不是被其他人打斷，就是蝴蝶太過興奮而聽不進他的話。她把在平克頓離開後生下的小孩叫來見客，夏普勒斯因而無法說出實情。平克頓的船靠港的砲聲響起，蝴蝶和鈴木忙著打掃整理房子等他回來。夜晚降臨，兒子和侍女都睡著後，蝴蝶仍獨自等候，遠處可聽到無言聲音（無言合唱曲）。隔天早上，鈴木請她去休息，平克頓和夏普勒斯前來，平克頓終於了解自己造成多少痛苦。他無法面對蝴蝶，再次讓夏普勒斯收拾殘局。蝴蝶逐漸了解真相：平克頓想把兒子帶到美國讓他和美國妻子扶養。平克頓可以要回孩子，她說，但他得自己來領人。蝴蝶和兒子獨處時，她矇起小孩的眼睛，不讓他看到她將做的事。她用父親的武士刀自殺。詠嘆調：「美好的一天他會出現」（*Un bel di vedremo*）；「你的母親」（*Che tua madre*）；二重唱（和平克頓）：「愛我一點點」（*Vogliatemi bene*）。

在浦契尼所有女主角中，蝴蝶的人物刻劃或許最完整。在歌劇中她歷經一百八十度的轉變，從十五歲的女孩到激情、脆弱的女性，到富愛心的母親，而最後成為自我犧牲的悲劇女主角。Maria Callas 在舞台上僅演唱過蝴蝶三次，John Ardoin 描述她的詮釋為結合「阿敏娜〔「夢遊女」〕的天真⋯⋯吉兒達「弄臣」的轉變和背叛，以及薇奧蕾塔〔「茶花女」〕的激情與犧牲」——我也無法把角色描述得更好。演唱蝴蝶的女歌者一定必須既能演戲也能唱歌。很長一世系的義大利歌劇女高音都曾是優秀的蝴蝶詮釋者，包括Emmy Destinn、Geraldine Farrar（她1907年在紐約大都會的首演中和演唱平克頓的Enrico Caruso同台，從那之後到1922年她離開歌劇團期間，演唱角色近五百次）、Elisabeth Rethberg、Toti dal Monte、Maggie Teyte、Maria Cebotri、Joan Hammond、Licia Albanese、Joan Cross、Victoria de los Angeles、Sena Jurinac、Renata Scotto、Mirella Freni，和渡邊葉子（Yoko Watanabe）（她的外表和舉止都有明顯的優勢）。首演者：（1904）Rosina Storchio。

Bystrouška, Vixen 雌狐 · 尖耳 楊納傑克：「狡猾的小雌狐」（*The Cunning Little Vixen*）。女高音。她本來的名字是雌狐 · 快腳（Bystronožka），由於印刷時發生錯誤才變成尖耳，而原創者魯道夫 · 泰石諾赫利戴克（Rudolf Tešnohlídek）也將錯就錯。一隻年輕的幼狐，她和所有鳥類、昆蟲類以及其他動物同住在森林裡。她被林務員帶回家當作寵物感到淒慘。母雞群餵食時，她把他們的頭咬掉逃回森林。她遇到一隻狐狸，墜入愛河後懷孕。他們結婚，森林裡的動物都一起慶祝。家禽販子哈拉士塔在森林裡追雌狐，她的幼狐跑著躲起來。她絆了他一跤趁機咬死他的雞，

而他把她射死。年底時，林務員在回家的途中又在森林裡睡著。他看見一隻年輕的幼狐在玩耍——莫非是狡猾的小雌狐之女？演唱這個角色的女高音嗓音和體態都必須很敏捷。她從歌劇一開始天眞的幼狐，長大經歷愛情、婚姻、當母親最後死亡。因爲大自然隨著季節過去而再生，所以無論個體遭遇如何，宏觀來看，生命總是綿延不斷的。令人印象深刻的雌狐演出者有：Norma Burrowes、Lillian Watson、Lesley Garrett、Lucia Popp，和Rebecca Evans。這齣歌劇是靠著1956年瓦特・費森史坦（Walter Felsenstein）製作的知名柏林演出才受到國際重視。首演者：（1924）Hana Hrdličková。

BILL BUDD
西歐多・阿普曼（**Theodor Uppman**）談比利・巴德
From布瑞頓：「比利・巴德」（Britten：*Billy Budd*）

B

　　我是在「比利・巴德」1951年12月1號的首演短短六週前，被選為該劇的同名主角。布瑞頓的歌劇主角，幾乎總是寫給他認識並欣賞的演唱者，但到了1951年十月初，他還沒找到心中理想的比利。在全英國和歐陸舉行的試演都不順利，最後布瑞頓和皮爾斯決定轉向美國。二次大戰初期他們曾在美國待過三年，所以打電話請兩個朋友幫忙找人。其中一個朋友是阿弗列德・德瑞克（Alfred Drake），「奧克拉荷馬！」（*Oklahoma!*）克里（Curly）的首演者。

　　前年夏天我在德瑞克監製的百老匯音樂劇中飾演一個小角色。八月音樂劇收演後，我回到加州妻子和兩個孩子身邊，在飛機工廠工作，整天把七百磅重的油桶推到各部門。加州陽光將我裸露的上身曬成古銅色，我的頭髮也更金了，外型因而適合飾演比利。

　　布瑞頓想要一個看起來很天真，又充滿衝勁的抒情男中音演唱這個年輕水手角色。德瑞克立即想起我，來電請我參加試演。我馬上飛到紐約錄製試聽帶。大衛・韋伯斯特爵士David Webster，注：1944-1970年柯芬園皇家歌劇院的總監前來負責第二次試演，並拿著照片回英國給布瑞頓看。一週後我人已在倫敦，開始學習角色準備首演。

　　我到倫敦不久，布瑞頓和皮爾斯在維多利亞和艾伯特博物館舉行演唱會。演出後我去自我介紹，布瑞頓看了我一眼就說：「嗯，你看起來的確像比利！」接下來幾週我和數名教練日夜練習，因為我學習速度不快，過程相當辛苦，不過，這些教練仍幫我完成任務。

　　一天下午，班和彼得接我到他們的公寓，討論歌劇以及比利這個角色。「由內散發著光芒」，班強調，「你絕對不能負面。要一直保持樂觀感覺，連你知道你快死了時亦然。就算在最壞的情況下，你也一定要能夠微笑。絕對不要自憐。你愛你的船和船員，你一點兒也不相信有人會想傷害你。抬頭挺胸──絕不垂頭喪氣。」我飾演角色時總記得這些話。和班工作極具啟發性，他非常人道、直接又有耐心。

　　11月21號，流傳已久的謠言終獲得證實：首演的指揮，約瑟夫・克瑞普斯（Josef Krips）認為手寫的總譜太難閱讀，他沒時間學，決定退出。不過，令所有演出者和樂團高興的是，布瑞頓接手指揮。他很貼心，對大家幫助良多，排練的氣氛再理想不過了。聽到管絃樂團的配器是種激勵，每次排練我們都越來越興奮。

　　首演那晚像是個奇妙的夢。班非常快樂而每位演出者都了解自己參與了一齣偉大作品的世界首演。我永遠忘不了結束時令人感動的美好掌聲！

　　最讓我滿足的評語或許是之後班說的話。在我的妻子，金，和小孩終於能來看我後面幾場演出時，他說：「我不敢相信，我在寫「比利・巴德」的那些時候，泰德都一直在加州，而我們也會找到他！」還有什麼比聽到這更好呢？

BRÜNNHILDE
安·伊文斯（Anne Evans）談布茹秀德
From華格納：「指環」（Wagner：*Der Ring*）

　　歌劇曲目中應該沒有角色比「指環」的布茹秀德，需要演唱者付出更多的精力。最起碼，角色的音域極為廣泛。除了一開始「呵唷嗨呵！」（Hojotohos）的高音C以外，整齣「女武神」都規矩落入次女高音的音域。然而，「齊格菲」的布茹秀德卻是典型的女高音角色，特別在接近尾聲歡愉的幾頁間，樂句層層迭起直到拉長的高潮C音。「諸神的黃昏」的布茹秀德，則是結合其他兩劇的特色，演唱者必須具有高度的嗓音和體能耐力。幾乎——甚至可說完全沒有一位女高音，會覺得三個布茹秀德的難度相當。我所知道的每位女高音都認為「諸神的黃昏」的布茹秀德，在戲劇和音樂方面演唱起來最令人滿足。（有至少一次，拜魯特音樂節每齣歌劇都聘用不同的布茹秀德，就戲劇來說，這並不甚理想。）

　　布茹秀德演唱者不僅要掌控音符，她也必須掌控華格納自己寫的文字，這樣她才能用文字賦予人物生命。因為華格納的戲劇是從音樂，也是從文字衍生，兩者密不可分。布茹秀德必須讓嗓音染上不同色彩，以搭配和聲變化常反映出的氣氛和情境轉變。舉例來說，在「女武神」第二幕，布茹秀德告訴齊格蒙的「死亡預言」（Todesverkündigung）中，她必須採用較深沈、陰暗的音質，然後，當她漸漸了解到齊格蒙和齊格琳之間的偉大愛情時——一種她前所未懂過的情感——她必須非常柔和溫暖。在「齊格菲」中，布茹秀德親身體驗愛情，儘管嚴格來說，第三幕齊格菲和布茹秀德的那段長戲不算是情歌二重唱，只稱得上是兩人互相摸索探究的墜入情網二重唱。

　　到了「諸神的黃昏」第一幕結尾時，布茹秀德幾乎必須毫無縫隙地從狂喜轉變到低聲驚恐，因為她看到的不是預期的齊格菲，而是一個陌生人（齊格菲偽裝的宮特）。齊格菲／宮特脫下她手上指環，令她覺得像被強暴——她誤信指環能保護她不受凡人侵害。下一幕開始時，布茹秀德完全失去生氣。哈利·庫普佛（Harry Kupfer）製作的拜魯特演出〔1988年首演〕，用網子像頭被獵捕的動物般抬她出場，突顯她的羞辱。只有當宮特宣佈齊格菲將和古楚妮結婚時，布茹秀德才一下子活過來。她最初的反應是緊張，然後轉為暴怒。到了連環歌劇終了時，布茹秀德從「女武神」第二幕的不死野丫頭，成熟變為最睿智的凡人女性，衝進火葬台，跟隨齊格菲至死。音樂和文字穩健地攜手引導演唱者行駛過劇情的曲折起伏。

　　我總共參與過九場製作演出布茹秀德，每場都大不相同。假如我非得選一個最愛，我會選庫普佛的版本。他的人物一點也不死板，而是面對真實情況的真人。雖然不是每個人都滿意最終結果，但它讓我覺得受到啓發也很興奮。戲劇上那次製作的效果好到我覺得，就算音樂突然停止，戲也可以不受阻撓繼續演下去，因為人物間的關係太真實可信了。對我來說，布茹秀德這個角色是女高音曲目的聖母峰。我總是對它心存敬畏。

Cadmus 卡德莫斯（1）韓德爾：「施美樂」（*Semele*）。男低音。底比斯之王、英諾和施美樂的父親。首演者：（1744）Henry Reinhold。

（2）亨采：「酒神的女祭司」（*The Bassarids*）。男低音。底比斯王國的創建人，讓位給孫子潘修斯。首演者：（1966）Peter Lagger。

Caius, Dr 凱伊斯博士（1）威爾第：「法斯塔夫」（*Falstaff*）。男低音。一名年老的紳士福特選他為女兒南妮塔的夫婿。首演者：（1893）Giovanni Paroli（他於1887年首演「奧泰羅」的卡西歐）。

（2）倪可籟：「溫莎妙妻子」（*Die lustige Weiber von Windsor*）。見上（1）。

Calaf 卡拉夫 浦契尼：「杜蘭朵」（*Turandot*）。男高音。被放逐、盲眼的韃靼王提木兒之子。他看到來觀刑的杜蘭朵公主（一位無法解出她三個謎語的波斯王子將受死刑懲罰），對她一見鍾情，決定要贏得她的芳心。而唯一的方法就是成功解出她的謎語。因為擔心暴露自己和父親的身分會引來危險，卡拉夫自稱為不知名王子，敲鑼表示要參加猜謎。他的父親和奴隸女孩柳兒懇求他三思，但他不為所動。

他成功答出杜蘭朵的前兩個問題，她的第三個問題是：「會讓你著火的冰是什麼？」他回答：「杜蘭朵。」他勝出後，杜蘭朵卻不想履行嫁給他的承諾。卡拉夫給她最後一個機會：她必須在破曉前找出他的名字。假如她辦到，他願意受死，假如她失敗就將屬於他。他知道只有自己能告訴她答案。卡拉夫拒絕大臣的賄賂也不畏威脅。提木兒因為被人看見和卡拉夫交談而遭杜蘭朵逮捕，威脅要對他施酷刑，令卡拉夫擔憂。接著，柳兒出面表示只有她知道答案，然後用匕首自殺。卡拉夫責怪杜蘭朵害死奴隸女孩，然後吻了她。她回應他的吻，終於軟化。他告訴她自己的名字——把性命交在她手中。群眾聚集，杜蘭朵宣佈，不知名王子的姓名是愛。詠嘆調：「別哭，柳兒」（*Non piangere, Liù*）；「公主徹夜未眠」（*Nessun dorma*）。卡拉夫是浦契尼的最後一個偉大男高音角色，而所有知名的義大利歌劇男高音都曾演唱過它，包括：Giovanni Martinelli、Giacomo Lauri-Volpi、James McCracken、Franco Corelli、Mario del Monaco、Jussi Björling、José Carreras，和Plácido Domingo。動聽的「公主徹夜未眠」詠嘆調在帕華洛帝（Luciano Pavarotti）為1990年錄製義大利世界盃足球賽的主題曲後，舉世聞名，就連

一輩子未曾聽過歌劇的人也耳熟能詳。首演者：（1926）Miguel Fleta。

Calatrava, Marchese di 卡拉查瓦侯爵 威爾第：「命運之力」（*La forza del destino*）。男低音。蕾歐諾拉和卡洛的父親。不准女兒嫁給是混血兒的奧瓦洛。兩人準備私奔時，奧瓦洛的槍枝走火打死侯爵。首演者：（1862）Sig. Meo。

Calchas 卡爾恰斯（1）葛路克：「依菲姬妮在奧利」（*Iphigénie en Aulide*）。男低音。勸阿卡曼農犧牲女兒依菲姬妮的大祭司。首演者：（1774）Nicolas Gélin。

（2）奧芬巴赫：「美麗的海倫」（*La Belle Hélène*）。男低音。安排巴黎士在比賽中贏得海倫的朱彼得大祭司。首演者：（1864）Mons. Grenier。

另見*Calkas*。

Calisis 卡里西斯 拉摩：「波雷亞的兒子們」（*Les Boréades*）。男高音。一名波雷亞人，試著追求艾爾菲絲女王。首演者：（1982年，戲劇）John Aler。

***Calisto, La* 「卡麗絲托」** 卡瓦利（Cavalli）。腳本：喬望尼・佛斯提尼（Giovanni Faustini）；序幕和三幕；1651年於威尼斯首演。

傳說時期希臘：卡麗絲托（Callisto）是戴安娜（Diana）的追隨者。朱彼得（Jupiter）想贏得她，於是聽從摩丘力（Mercury）的意見，喬裝戴安娜下凡。但真正的戴安娜愛著恩戴米昂（Endymion）。愛著戴安娜的潘（Pan）捉走恩戴米昂。朱彼得的妻子茱諾（Juno）將卡麗絲托變為一頭熊。恩戴米昂被戴安娜救出。朱彼得因為無法化解妻子的法力，只好將卡麗絲托放在星星中，成為小熊星座。

Calkas 卡爾喀斯 沃頓：「特洛伊魯斯與克瑞西達」（*Troilus and Cressida*）。男低音。巴拉斯的大祭司、克瑞西達的父親。他告訴女兒他將投靠希臘人。投靠後，他勸克瑞西達嫁給希臘王子戴歐米德，並把特洛伊魯斯寫給她的情書藏起來。特洛伊魯斯到軍營和戴歐米德決鬥時，卡爾喀斯在他背後捅了一刀。首演者：（1954）Frederick Dalberg。

Callisto 卡麗絲托 卡瓦利：「卡麗絲托」（*La Calisto*）。女高音。追隨戴安娜的仙女。朱彼得愛上她，引起妻子茱諾的忌妒，將卡麗絲托化為一頭熊。朱彼得無法化解妻子的法力，只好將卡麗絲托放在星星中，成為小熊星座。首演者：（1651）不詳。

Camille 卡繆 雷哈爾：「風流寡婦」（*The Merry Widow*）。見*Rosillon, Camille de*。

Canio 坎尼歐 雷昂卡伐洛：「丑角」（*Pagliacci*）。男高音。涅達的丈夫，巡迴演出戲團的團長。戲團成員東尼歐也愛著涅達，告訴坎尼歐她和村民席維歐有染。在一場演出中，坎尼歐（飾演丑角帕里亞奇歐〔Pagliaccio〕）命令涅達（飾演哥倫布〔Columbine〕）說出情夫的名字。她拒絕，被坎尼歐刺傷。席維歐想救她，也被殺死。坎尼歐對觀眾說：「鬧劇結束了」（*La*

commedia è finita）。詠嘆調：「穿上彩衣」
（_Vesti la giubba_），他因為妻子的出軌而傷
心，但仍要準備扮演小丑時所唱。首演
者：（1892）Fiorello Giraud。

Capellio 卡佩里歐 貝利尼：「卡蒙情仇」
（_I Capuleti e i Montecchi_）。男低音。卡普列
家的大家長、茱麗葉塔的父親，將女兒嫁
給卡普列的貴族提鮑多。首演者：（1830）
Gaetano Antoldi。

Capito, Wolfgang 沃夫岡・卡皮托 辛德密
特：「畫家馬蒂斯」（_Mathis der Maler_）。男
高音。樞機主教的參事。他建議主教放棄
守身誓言而娶個富裕妻子。首演者：
（1938）Simons Bermanis。

Capriccio「綺想曲」 理查・史特勞斯
（Richard Strauss）。腳本：作曲家和克萊門
斯・克勞斯（Clemens Krauss）；一幕；
1942年於慕尼黑首演，克萊門斯・克勞斯
指揮。

巴黎，約1775年：瑪德蘭伯爵夫人
（Countess Madeleine）和她的哥哥（Count）
在他們別墅的宴會上聽弗拉曼（Flamand）
為夫人生日所作的六重奏。拉霍什（La
Roche）將製作一齣由奧利維耶（Olivier）
為慶祝所寫的戲。伯爵受到女演員克蕾蓉
（Clairon）吸引。拉霍什排戲時，奧利維耶
讀自己為伯爵夫人寫的十四行詩給她聽。
弗拉曼立刻將奧利維耶的文字譜成曲，唱
給瑪德蘭聽。詩人和音樂家爭論作品應該
屬於誰。弗拉曼向伯爵夫人示愛，表示想
娶她。她承諾明天早上十一點將在圖書室
給他答案。她叫人送上熱巧克力。拉霍什

請出芭蕾舞者、義大利男高音和女高音來
娛樂客人。在兩首八重奏（第一首通稱為
「談笑八重奏」，第二首通稱為「爭吵八重
奏」）演出間，大家討論音樂和文字的相對
重要性。拉霍什討論戲劇導演的工作，表
示當代缺少偉大藝術家。瑪德蘭建議弗拉
曼和奧利維耶寫一齣歌劇給他導演。伯爵
提出主題：今天發生的事。劇團離開前往
巴黎。伯爵夫人的總管家（Major Domo）
和佣人收拾東西準備她的晚餐。提詞人陶
佩先生（Mons. Taupe）醒來——他在數個
小時前睡著了。總管家把奧利維耶的口信帶
給伯爵夫人：他明早十一點會在圖書室等
她告訴他歌劇該如何收場。瑪德蘭和自己
鏡中倒影討論弗拉曼（音樂）和奧利維耶
（文字）的相對優劣處，思考該如何抉擇。

Captain （1）隊長 貝爾格：「伍采克」
（_Wozzeck_）。男高音。軍隊隊長。伍采克是
他的兵僕。隊長喜好自鳴清高地說教、討
論哲理。他奚落伍采克未婚生子。首演
者：（1925）Waldemar Henke。

（2）船長 亞當斯：「克林霍佛之死」
（_The Death of Klinghoffer_）。被恐怖份子脅持
的遊輪亞吉力・勞羅號的船長。他和恐怖
份子的領導協商：若他們讓船返回港口就
可以平安離開。到了亞歷山大港時，他告
訴克林霍佛太太她丈夫被殺害的消息。首
演者：（1991）James Maddalena。

Capulet, Count 卡普列伯爵 古諾：「羅密
歐與茱麗葉」（_Roméo et Juliette_）。男中音。茱
麗葉的父親、卡普列家族的領導，和蒙太鳩
家族敵對。首演者：（1867）Mons. Troy。

Capulet, Juliet 茱麗葉‧卡普列 （1）
（Juliette） 古諾：「羅密歐與茱麗葉」
（*Roméo et Juliette*）。女高音。卡普列伯爵
（見上方）的女兒。她認識並偷偷嫁給羅密
歐。他是父親的世仇，蒙太鳩的族人。羅
密歐殺死提鮑特後被放逐。茱麗葉的父親
計畫將她嫁給巴黎士伯爵，為了逃婚她服
下一種會失去知覺的藥水，讓家人以為她
死了。她被送進家族的墓室。看到她好像
死去的羅密歐吞下毒藥。她醒過來發現他
垂死，用他的劍自殺。二重唱（和羅密
歐）：「婚姻之夜，最甜蜜的愛情之夜」
（*Nuit d'hyménée, O douce nuit d'amour*）。首演
者：（1867）Maria Caroline Miolan-
Carvalho。

（2）（Giulietta） 貝利尼：「卡蒙情仇」
（*I Capuleti e i Montecchi*）。女高音。卡普列大
家長的女兒。她愛上羅密歐，但父親堅持
她嫁給提鮑多。為了逃婚她服下安眠藥陷
入昏迷。羅密歐以為她真的死了而服毒。
她恢復知覺後發現愛人垂死。詠嘆調：
「哦！多少次」（*O quante volte*）。首演者：
（1830）（Maria）Rosalbina Caradori-Allan。

***Capuleti e i Montecchi, I* 「卡蒙情仇」** 貝
利尼（Bellini）。腳本：羅曼尼（Felice
Romani）；兩幕；1830年於威尼斯首演，
貝利尼指揮。

威洛納（Verona），十三世紀：為了避免
戰爭，有人建議卡普列家的茱麗葉塔
（Capulet Giulietta）嫁給她所愛的羅密歐‧
蒙太鳩（Montague Romeo）。但是她的父親
卡佩里歐（Capellio）不肯，要她嫁給提鮑
多（Tebaldo）。羅密歐試圖勸她私奔但她不
願違抗父意，婚禮準備就緒。卡普列家的

醫生羅倫佐（Lorenzo）同情年輕愛侶的處
境，給茱麗葉塔一種讓她昏迷的安眠藥，
讓大家以為她死了。她被送進家族的墓
室，等待羅密歐去見她。羅密歐看到她
時，以為她真的死了而服毒。她恢復知覺
後發現垂死的羅密歐，撲到他了無生氣的
身體上。

Cardinal 樞機主教 麥斯威爾戴維斯：「塔
文納」（*Taverner*）。男高音。未被指名，但
應是沃西主教。他希望塔文納能繼續任職
宮廷音樂家，所以撤銷塔文納持異端邪說
的判決。首演者：（1972）John Lanigan。

Carlino 卡林諾 董尼采第：「唐帕斯瓜雷」
（*Don Pasquale*）。見*Notary*。

Carlos, Don 唐卡洛斯 （1）威爾第：「唐
卡洛斯」（*Don Carlos*）。男高音。西班牙王
儲、國王菲利普二世之子。他和法國的伊
莉莎白‧德‧瓦洛有婚約，他們的結合被
視為平息兩國戰火的希望。他們見面後相
愛，但卡洛斯的父親決定要自己娶伊莉莎
白。卡洛斯最親密的朋友波薩侯爵，勸他
去法蘭德斯幫助被西班牙壓迫的人民療
痛。卡洛斯求見王后，希望她勸父親准他
去法蘭德斯。菲利普懷疑兒子和妻子的關
係不倫。愛著卡洛斯的艾柏莉穿著王后的
衣服和他見面，卡洛斯對假的伊莉莎白傾
訴愛意。他驚恐發現眼前的人原來是艾柏
莉，她誓言要向國王告密。在判決儀式
上，卡洛斯違抗父親被捕。波薩擔心卡洛
斯的性命有危險，擋在他前面被射殺死。
艾柏莉幫卡洛斯逃走。在卡洛斯祖父的墓
前，卡洛斯向伊莉莎白道別，準備前往法

蘭德斯。國王和大審判官出現要逮捕他，皇帝的墳墓打開，卡洛斯被拉入內。詠嘆調：「我見到了她，而在她微笑中」（*Je l'ai vue, et dans son sourire*）；二重唱（和波薩）：「神，你織入我們的精神」（*Dieu, tu semas dans nos âmes*）；二重唱（和伊莉莎白）：「哦！失去的幸福，無價之寶！」（*O bien perdu ... Trésor sans prix!*）。首演者：（1867，法文版本）Jean Morère；（1884，義文版本）Francesco Tamagno。

（2）威爾第：「命運之力」（*La forza del destino*）。見*Vargas, Carlo di*。

（3）威爾第：「爾南尼」（*Ernani*）。西班牙國王卡洛五世。他熱情地愛著艾薇拉，而她也被她的監護人席瓦和爾南尼所愛。國王下令殺死爾南尼的父親後，爾南尼成為亡命之徒。艾薇拉拒絕和國王私奔。國王決定逮捕爾南尼，但他受助逃脫。卡洛登基為皇帝後，原諒爾南尼謀反，也同意他和艾薇拉結婚。詠嘆調：「跟我來吧，更明亮的曙光等著你」（*Vieni meco, sol di rose ...*）。首演者：（1844）Antonio Superchi。

（4）威爾第：「露意莎·米勒」（*Luisa Miller*）。男高音。「卡洛」是魯道夫向露意莎父親隱藏身分時用的化名。見*Walter, Rodolfo*。

Carlotta 卡洛塔 理查·史特勞斯：「沈默的女人」（*Die schweigsame Frau*）。次女高音。摩洛瑟斯的侄子亨利領導的遊唱劇團成員。她假裝是摩洛瑟斯的妻子人選，但是她膚淺的個性和濃厚的鄉下口音讓他倒胃。首演者：（1935）Marion Zunde。

Carmen 「卡門」 比才（Bizet）。腳本：梅拉克（Henri Meilhac）和阿勒威（Ludovic Halévy）；四幕；1875年於巴黎首演，戴洛夫瑞先生（Mons. Deloffre）指揮。

塞爾維亞，約1820年：卡門（Carmen）和其他女孩從煙草工廠走出，重騎兵團的下士唐荷西（Don José）和祖尼加隊長（Zuniga）一同出現。愛著荷西的蜜凱拉（Micaëla）帶來他母親的口信。卡門被控割傷另一個女孩的臉，荷西受命送她進監牢，但卻放她逃走。在黎亞斯·帕斯提亞（Pastiaś inn）旅店中，卡門、芙拉絲琪塔（Frasquita）、梅西蒂絲（Mercédès）和摩拉雷斯（Morales）坐著抽煙。鬥牛士艾斯卡密歐（Escamillo）走進來，被卡門吸引。走私販雷門達多（Rémendado）和丹卡伊瑞（Dancaïre）鼓動卡門勸荷西加入他們，他不情願地答應了。艾斯卡密歐抵達他們的山中營地找卡門，和荷西打鬥。蜜凱拉告訴荷西他母親性命垂危。他和她離開。在鬥牛場外，群眾等候艾斯卡密歐，他和卡門一起進來。荷西要卡門和他走，卡門因為現在愛的是艾斯卡密歐而拒絕，最後，荷西刺死她。

Carmen 卡門 比才：「卡門」（*Carmen*）。女高音（但通常由次女高音演唱）。一名吉普賽女郎，在地方上的煙草工廠工作，她視愛情為遊戲。工作休息時，女孩們聚集在廠外。卡門注意到一個年輕的重騎兵團下士唐荷西，他和營上士兵一同進城。卡門與他調情，丟給他一朵花，讓他愛上她。女人們趕著離開工廠，卡門被指控割傷另一個女孩的臉，荷西受命送她進監牢，但途中放她逃走。在一間旅店中，卡

門及朋友與士兵飲酒聊天。鬥牛士艾斯卡密歐進來,卡門被她吸引,但她在等荷西。荷西出現,卡門很氣他說要回去軍隊:若他愛她,就該留在她身邊,和她的朋友一起去山裡。她藉此勸他逃兵加入走私販。在山中營地裡,卡門和荷西爭吵不休。卡門用紙牌算命時,看到自己和情人將死,感到不舒服。接著艾斯卡密歐來找她,和荷西決鬥。卡門阻止兩個男人打鬥,然後和鬥牛士離開去鬥牛場觀看競賽。仍愛著卡門的荷西,忌妒艾斯卡密歐,混在鬥牛場的人群中等他們出現。他找到卡門,她告訴他已移情別戀愛上鬥牛士。荷西殺死她。詠嘆調:「愛情像隻叛逆的小鳥」(*L'amour est un Oiseau rebelle*)(哈巴奈拉舞曲)、「在塞爾維亞的城牆邊」(*Près des ramparts de Seville*)(賽桂第拉舞曲);二重唱(和艾斯卡密歐):「若你愛我」(*Si tu m'aimes*)。因為「卡門」最早是在維也納造成轟動,多以德文演出,許多德語演唱者都擔任過這個角色,包括女高音 Emmy Destinn 和 Marie Gutheil-Schoder。不過近五十年來,卡門則通常是由西班牙或義大利籍——應該說是義大利歌劇的女高音或次女高音詮釋(法籍卡門出奇地少,較容易想起的只有 Emma Calvé 和 Régine Crespin)。知名的有 Minnie Hauk、Giulietta Simionato、Jean Madeira、Rise Stevens、Victoria de los Angeles、Leontyne Price、Maria Callas、Grace Bumbry、Teresa Berganza、Sally Burgess、Maria Ewing,和 Waltraud Meier。首演者:(1875)Célestine Galli-Marié。

Carolina 卡若琳娜(1)祁馬洛沙:「祕婚記」(*Il matrimonio segreto*)。女高音。傑隆尼摩的幼女,偷偷嫁給保林諾。與她姊姊艾莉瑟塔有婚約的羅賓森伯爵,則偷偷愛著她。首演者:(1792)Irene Tomeoni。

(2)亨采:「年輕戀人之哀歌」(*Elegy for Young Lovers*)。女低音。馮‧克什泰騰伯爵夫人。擔任詩人密登霍弗不領薪的秘書。首演者:(1961)Lillian Benningsen。

Carruthers, Dame 卡魯瑟斯夫人 蘇利文:「英王衛士」(*The Yeomen of the Guard*)。女低音。倫敦塔的管家。詠嘆調:「當我們英勇的諾曼敵人」(*When our gallant Norman foes*);「夜晚再次鋪開她的柩衣」(*Night has spread her pall once more*)。首演者:(1888)Rosina Brandram。

Casilda 卡喜達 蘇利文:「威尼斯船伕」(*The Gondoliers*)。女高音。托羅廣場的公爵和夫人之女。她還是嬰兒時就被許配給同是嬰兒的巴拉塔利亞的王位繼承人。本來大家以為繼承人是船伕之一,但其實是公爵的鼓手侍童路易斯。卡喜達(所幸)正是和路易斯相愛。首演者:(1889)Decima Moore。

Caspar 卡斯帕 韋伯:「魔彈射手」(*Der Freischütz*)。男低音。林木工人,將自己賣給野獵人薩繆,但想把麥克斯換給他,而拿魔法子彈給麥克斯,結果被薩繆的最後一顆子彈殺死。首演者:(1821)Heinrich Blume。

Cassandra(Cassandre)卡珊德拉 白遼士:「特洛伊人」(*Les Troyens*)。次女高

音。特洛伊普萊安王的女兒，預言特洛伊將被毀滅。她不願被希臘人俘虜，勸特洛伊的女人隨同她集體自殺。她刺死自己。詠嘆調：「不幸國王！」（*Malheureux Roi!*）。首演者：（1890）Luise Reuss-Belce。

Cassio 卡西歐 威爾第：「奧泰羅」（*Othello*）。男高音。奧泰羅年輕的副手。奧泰羅讓他而不是伊亞果晉升，引起伊亞果的憎恨。伊亞果灌他喝了酒後，讓他在打鬥中傷了蒙塔諾，因而被奧泰羅開除，把他的職位給伊亞果。接著伊亞果煽動奧泰羅相信黛絲德夢娜受到卡西歐吸引。他先建議卡西歐請黛絲德蒙娜幫他向奧泰羅說情，之後又安排奧泰羅偷聽卡西歐談笑吹噓自己的情婦，讓奧泰羅誤信黛絲德夢娜就是其人。最後，伊亞果把偽稱從卡西歐手中拿到的手帕給奧泰羅看——手帕是奧泰羅送給妻子的禮物，奧泰羅更堅信妻子和卡西歐有染，計畫殺死兩人。首演者：（1887）Giovanni Paroli。

Castor 卡斯特 拉摩：「卡斯特與波樂克斯」（*Castor et Pollux*）。男高音。廷達瑞斯和麗妲的兒子、波樂克斯的孿生兄弟，泰拉伊一直愛著他。他死於戰場後下了海地士（Hades）。他無法接受波樂克斯願意代替他犧牲，只乞求回到凡間一天。朱彼得深受感動，讓兩兄弟都活回來，並賦予他們永生。首演者：（1737）Denis-François Tribou。

***Castor et Pollux* 「卡斯特與波樂克斯」** 拉摩（Rameau）。腳本：皮耶—喬瑟夫·伯納（Pierre-Joseph Bernard）；序幕和五幕；1737年於巴黎首演。

斯巴達與極樂淨土：卡斯特（Costor）在戰場上被殺，泰拉伊（Télaïre）爲他哀悼。她勸卡斯特的孿生兄弟波樂克斯（Pollux）請求其父朱彼得（Jupiter）讓卡斯特起死回生。波樂克斯因爲愛著泰拉伊而答應。朱彼得同意，但表示波樂克斯必須取代卡斯特到海地士，波克樂斯願意照辦。愛著波樂克斯的佛碧（Phébé）試圖阻止他，但他仍完成任務。卡斯特雖然很想回到泰拉伊身邊，卻無法接受兄弟的犧牲，只願意回到凡間一天。朱彼得受感動，讓兩兄弟都活回來，並賦予他們永生。

Castro, José 荷西·卡斯楚 浦契尼：「西方女郎」（*La fanciulla del West*）。男低音。拉梅瑞斯旗下的一名強盜。他被捕後自願帶領警長去強盜的巢穴。首演者：（1910）Edoardo Missiano。

Cathleen 凱瑟琳 （1）佛漢威廉斯：「出海騎士」（*Riders to the Sea*）。女高音。茉莉亞的女兒。她認出一具淹死屍體身上的衣服爲兄弟麥可所有。首演者：（1937）Jane Smith-Miller。

（2）馬奧：「月亮升起了」（*The Rising of the Moon*）。見 *Sweeney, Cathleen*。

***Cavalleria rusticana* 「鄉間騎士」** 馬司卡尼（Mascagni）。腳本：喬望尼·塔吉翁尼—托采第（Giovanni Targioni-Tozzetti）和吉多·梅納奇（Guido Menasci）；一幕；1890年於羅馬首演，雷歐坡多·穆儂尼（Leopoldo Mugnone）指揮。

西西里村莊，「現代」復活節：涂里杜（Turiddu）和蘿拉（Lola）通姦後與軍隊離開，而水性楊花的蘿拉則嫁給艾菲歐（Alfio）。涂里杜回來後引誘珊都莎（Santuzza）使她懷孕而被逐出教會。接著他與蘿拉舊情復燃。村民做禮拜時，珊都莎把悲哀眞相全盤說給涂里杜的媽媽露西亞（Lucia）聽。涂里杜出現，珊都莎向他示愛被他拒絕。爲了報復，她告訴艾菲歐妻子不忠。艾菲歐因而挑戰涂里杜決鬥而殺死他。

Cavaradossi, Mario 馬利歐・卡瓦拉多西

浦契尼：「托斯卡」（*Tosca*）。男高音。畫家、共和國的支持者，和托斯卡相愛。他在聖安德烈亞教堂畫聖母像時，安傑洛帝從附屬小禮堂走出。他是位逃獄的政治犯，若被抓會遭史卡皮亞男爵處死。卡瓦拉多西給他食物，建議他藏在別墅花園的井中，自己稍後會再去找他。托斯卡與情人相見，沒理由的忌妒、責怪他把聖母畫得像阿塔文提侯爵夫人（安傑洛帝的妹妹）。他安撫托斯卡離開。年老的司事進來，宣佈拿破崙戰敗的消息，爲了慶祝教堂的人將演唱感恩頌，托斯卡當晚也會在史卡皮亞的住處法爾尼斯宮演唱。史卡皮亞以協助政治逃犯罪名逮捕卡瓦拉多西，並把托斯卡帶到房間來見證情人受酷刑。卡瓦拉多西求托斯卡不要說出安傑洛帝的藏身處，繼續被折磨。在他死刑快到時，他獲准寫信給托斯卡，寫信時她出現，告訴他死刑只是做個樣子——史卡皮亞答應他們可以安全離開羅馬。他猜出托斯卡是委身給史卡皮亞才換來這個好處，傷心欲絕，直到托斯卡告訴他已殺死史卡皮亞，

兩人可以一同離開，不過他必須在被射到時先假裝倒下不動。托斯卡會告訴他行刑隊已經離開。他們討論他該怎麼倒下比較逼眞，要如何保持不動直到她表示安全。行刑隊走進，排好後開槍。卡瓦拉多西倒下，士兵離開。托斯卡跑到卡瓦拉多西身邊——但是他已死。詠嘆調：「隱藏的和諧」（*Recondita armonia*）；「星星在閃耀」（*E lucevan le stelle*）；二重唱（和托斯卡）：「哦！甜美雙手」（*O dolce mani*）。首演者：（1900）Emilio de Marchi（他1903年在紐約大都會的演唱片段，還保存在滾筒唱機上）。這是浦契尼最抒情、也最受歡迎的男高音角色之一。從創作以來知名的演唱者包括：Fernando de Lucia、Jan Kiepura、Alfred Piccaver、Beniamino Gigli、Helge Roswaenge、Giuseppe di Stefano、Jussi Björling、Ferruccio Tagliavini、Marto del Monaco、Carlo Bergonzi、Franco Corelli、Giuseppe Giacomini、Plácido Domingo、José Carreras、Franco Bonisolli，和Luciano Pavarotti。

Cecco 奇可 海頓：「月亮世界」（*Il mondo della luna*）。男高音。恩奈斯托的僕人。愛著坡納費德家的侍女莉瑟塔。幫主人騙坡納費德同意所有人的婚事。首演者：（1777）Leopoldo Dichtler。

Cecil, Robert 羅伯特・塞梭（1）伯里勳爵（Lord Burleigh）。董尼采第：「瑪麗亞・斯圖亞達」（*Maria Stuarda*）。男低音。勸伊莉莎白一世不要相信瑪麗・斯圖亞特，並陪女王去佛瑟林格城堡探望表親兼情敵。他鼓吹女王簽署瑪麗的死刑執行令。首演

者：（1834，飾藍伯托）Federico Crespi；
（1835）Pietro Novelli。

（2）塞梭勳爵（Lord Cecil）董尼采第：
「羅伯托・戴佛若」（*Roberto Devereux*）。男
高音。和饒雷一起告訴女王艾塞克斯被搜
身時，胸口藏有一條絲巾。女王認出絲巾
是莎拉・諾丁罕公爵夫人之物。首演者：
（1837）Sig. Barattini。

（3）羅伯特・塞梭爵士（Sir Robert
Cecil）。布瑞頓：「葛洛麗安娜」
（*Gloriana*）。男中音。議會大臣。警告女王
不應和艾塞克斯伯爵來往過密。詠嘆調：
「治理的藝術」（*The art of government*）。首
演者：（1953）Arnold Matters。

Celia 奇莉亞 海頓：「忠誠受獎」（*La
fedelta premiatà*）。女高音。費雷諾的愛人。
邪惡的祭司梅里貝歐威脅要犧牲她，並數
度逼她嫁給別人。費雷諾攻擊了海怪，戴
安娜祝福他和奇莉亞結婚。首演者：
（1781）Maria Jermoli。

Cellini, Benvenuto 班文努多・柴里尼 白
遼士：「班文努多・柴里尼」（*Benvenuto
Cellini*）。男高音。佛羅倫斯的金匠和金屬
器師傅，愛上羅馬教皇司庫的女兒泰瑞
莎。教皇克萊門七世委託他鑄造柏修斯的
雕像。他在打鬥中殺死一個人。若他能當
天完成雕像，即能獲得教皇赦免。柴里尼
用完所有原料，將自己先前的作品投入鑄
造爐，如期完成雕像。首演者：（1838）
Gilbert Duprez。

***Cendrillon* 「灰姑娘」** 馬斯內（Massenet）。
腳本：亨利・坎（Henri Cain）；四幕；

1899年於巴黎首演，亞歷山大・路易吉尼
（Alexandre Luigini）指揮。

灰姑娘的童話故事：潘道夫（Pandolfe）
和妻子德・拉・奧提耶夫人（Mme de la
Haltière）帶著她的女兒諾葉蜜（Noémie）
和桃樂西（Dorothée）去參加皇家舞會，
卻將灰姑娘（Cendrillon）留在家裡，她睡
著了。仙女教母（Fairy Godmother）出
現，給她一雙玻璃鞋送她去舞會，但告訴
她一定要在午夜前離開。白馬王子（Prince
Charming）愛上灰姑娘。午夜鐘響時她離
開，掉了一隻玻璃鞋。白馬王子在全國各
地尋找穿玻璃鞋合腳的女孩。結局皆大歡
喜。另見*Cenerentola, La*。

Cendrillon（Lucette）灰姑娘（露瑟） 馬
斯內：「灰姑娘」（*Cendrillon*）。女高音。
她的真名是露瑟，但被稱呼爲灰姑娘。潘
道夫的女兒、德・拉・奧提耶夫人的繼
女、諾葉蜜和桃樂西同父異母的妹妹。父
親雖很愛她，但遭第二任妻子欺壓。灰姑
娘沒有被安排參加皇家舞會，其他家人光
鮮地出門後她留在家裡，在壁爐旁睡著。
仙女教母出現，打扮灰姑娘去參加舞會，
並給她一雙玻璃鞋——鞋子有魔力，讓家
人無法認出她，但是她一定要在午夜前離
開。在舞會上王愛上她。午夜時她匆忙離
開，掉了一隻玻璃鞋。王子四處尋找失蹤
的「公主」，命令所有公主試穿玻璃鞋。灰
姑娘上前穿上鞋，所有的人都極爲高興。
詠嘆調：「你是我的白馬王子」（*Vous êtes
mon Prince Charmant*）。首演者：（1899）
Julia Guiraudon（她後來嫁給歌劇腳本作家
亨利・坎〔Henri Cain〕）。

Cenerentola, La 「灰姑娘」 羅西尼
（Rossini）。腳本：賈各伯・費瑞提（Jacopo
Ferretti）；兩幕；1817年於羅馬首演。

　　流傳已久的灰姑娘故事：克蘿琳達
（Clorinda）和提絲碧（Tisbe）憎恨她們同
母異父的妹妹安潔莉娜（人稱灰姑娘）。王
子和隨從丹丁尼（Dandini）交換衣服後一
同到來。灰姑娘愛上「隨從」（其實是王
子）。克蘿琳達和提絲碧被介紹給「王
子」，而她們的父親唐麥格尼菲可
（Magnifico）拒絕讓灰姑娘和其他家人一起
參加皇家舞會。全家離開後，王子的老師
阿里多羅（Alidoro）出現，陪同灰姑娘前
去舞會。舞會後，真正的王子出發找她。
在灰姑娘的家中他們認出對方。婚禮上，
灰姑娘請王子原諒她的繼父和姊妹。另見
Cendrillon。

Cenerentola 灰姑娘 羅西尼：「灰姑娘」
（*La Cendrillon*）。見*Angelina*。

Ceprano, Count and Countess 奇普拉諾
伯爵和伯爵夫人 威爾第：「弄臣」
（*Rigoletto*）。男低音和次女高音。曼求亞公
爵的客人。在公爵豪宅的舞會上，公爵看
上伯爵夫人。他的弄臣里哥列托指出這一
點，挑起伯爵的忌妒。伯爵為了報復里哥
列托，綁架他以為是里哥列托情婦的女子
（其實是他女兒），因而啟動歌劇接下來的
情節。首演者：Andrea Bellini和Luigia
Morselli。

'Chagrin, Chevalier' 「憂鬱騎士」 小約翰
史特勞斯：「蝙蝠」（*Die Fledermaus*）。典
獄長法蘭克參加歐洛夫斯基王子的舞會

時，用來隱藏身分的姓名。這表示他必須
說很破的法文。見*Frank*。

Charlotte 夏綠特 （1）馬斯內：「維特」
（*Werther*）。次女高音。法警的女兒、蘇菲
和另外六個弟妹的姊姊。她答應臨死的母
親會嫁給艾伯特，但是卻愛上維特。婚後
他繼續來探訪她，她必須要求他不要再
來。維特向她的丈夫借槍，讓她很擔憂。
她在維特的書房中發現他受槍傷垂死。她
承認愛著維特，他死在她懷裡。詠嘆調：
「維特……維特」（*Werther ... Werther*）（信
之詠嘆調）；「走吧！讓我的眼淚湧出」
（*Va! laisse couler les larmes*）。首演者：（1892）
Marie Renard。

　　（2）秦默曼：「軍士」（*Die Soldaten*）。見
Wesener, Charlotte。

Charmian 夏米安 巴伯：「埃及艷后」
（*Antony and Cleopatra*）。次女高音。埃及艷
后的侍女。首演者：（1966）Rosalind
Elias。

Charon 查融 （1）卡融特（Caronte）。孟
特威爾第：「奧菲歐」（*Orfeo*）。男低音。
拒絕載奧菲歐過冥河的船伕。首演者：
（1607）不詳。

　　（2）伯特威索：「奧菲歐斯的面具」
（*The Mask of Orpheus*）。見*Aristaeus Myth /
Charon*。

Chekalinsky 謝卡林斯基 柴科夫斯基：
「黑桃皇后」（*The Queen of Spades*）。男高
音。是位軍官、赫曼的朋友。首演者：
（1890）Vasili Vasilyev。

Chelio 謝利歐 浦羅高菲夫：「三橘之戀」（*The Love for Three Oranges*）。男低音。魔法師、國王的保護者。首演者：（1921）Mons. Cotreuil。

Chenier, Andrea 安德烈·謝尼葉 喬坦諾：「安德烈·謝尼葉」（*Andrea Chénier*）。男高音。詩人。在狄·庫依尼伯爵夫人家裡的宴會上，他朗誦一篇批評權勢者自私自利的詩。革命展開後，謝尼葉遭到監視，他的朋友胡雪建議他離開巴黎。但是謝尼葉想要找出是哪位女性寫信向他求助。結果是瑪德蓮娜·狄·庫依尼。伯爵夫人以前的僕人傑哈德，現在成了革命先鋒，支持羅伯斯比。他想綁架瑪德蓮娜，但是為謝尼葉所傷。傑哈德被自己對瑪德蓮娜的私慾蒙蔽，譴責謝尼葉為反革命份子。謝尼葉受審時激情地替自己辯護，但是儘管傑哈德這時想救他，仍被判處死刑。傑哈德幫助瑪德蓮娜進入監牢到謝尼葉身邊－她要和他一起死，兩人將永不分離。詠嘆調：「某日，在蔚藍天堂上」（*Un dì, all' azzurro spazio*）；「如同美好五月天」（*Come un del dì di Maggio*）；二重唱（和瑪德蓮娜）：「緊靠著你」（*Vicino a te*）。首演者：（1896）Giuseppe Borgatti。

Chernomor 徹諾魔 葛令卡：「盧斯蘭與露德蜜拉」（*Ruslan and Lyudmila*）。啞巴演員。邪惡的侏儒魔法師，對露德蜜拉下咒。鬍子是他法力的來源，盧斯蘭在拯救露德蜜拉時，將之切除。首演者：（1842）不明。

Chérubin 「奇魯賓」 馬斯內（Massenet）。腳本：亨利·坎（Henri Cain）和法蘭斯·德·夸賽（Francis de Croisset）；三幕；1905年於蒙地卡羅首演，雷昂·傑恩（Léon Jehin）指揮。

西班牙，18世紀：奇魯賓（Chérubin）——「費加洛婚禮」的奇魯賓諾（Cherubino），舉行宴會。他已經十七歲成年了，不再受哲學家（Philosopher）的監管。宴會多名客人誓言不會讓他靠近他們的女人。奇魯賓藏起一封給伯爵夫人（Countess）的情書，但是信被伯爵（Count）發現，他想殺了奇魯賓。公爵（Duke）的被監護人妮娜（Nina）稱那封信是給她的。謠傳在宴會表演的舞者昂索蕾雅德（L'Ensoleillad）將嫁給國王。奇魯賓在花園和舞者幽會。伯爵、男爵（Baron）和公爵都懷疑奇魯賓和他們的女人有染，要和他決鬥。伯爵夫人和男爵夫人（Baroness）強迫奇魯賓承認他和舞者在花園幽會，取消所有決鬥。國王宣佈要娶昂索蕾雅德。奇魯賓發現自己真正愛的是妮娜。

Chérubin 奇魯賓 馬斯內：「奇魯賓」（*Chérubin*）。女高音／次女高音。女飾男角。「費加洛婚禮」後的奇魯賓（奇魯賓諾）慶祝十七歲生日，不必再被監護人哲學家控制。他喜歡和女性調情的惡名惹來麻煩：宴會的男客人懷疑他和他們的女人有染，要和他決鬥。女士們強迫奇魯賓承認他是和舞者昂索蕾雅德在花園幽會，得以取消決鬥。國王召見舞者要和她成親，奇魯賓才發現自己真正愛的是妮娜——公爵的被監護人。公爵態度軟化，同意奇魯賓和妮娜結婚。首演者：（1905）Mary

Garden。她曾於1902年首演德布西的梅莉桑一腳；她喜歡演唱馬斯內的歌劇，但認為他是個軟弱、虛偽的人。她在自傳中描述，馬斯內會當面裝腔作勢地讚美一個人，卻在那個人背後罵他罵得體無完膚。她不認為馬斯內有德布西的「天才」。

Cherubino 奇魯賓諾（1）莫札特：「費加洛婚禮」（*Le nozze di Figaro*）。女高音／次女高音。女飾男角。迷戀奧瑪維瓦伯爵夫人的年輕男孩，被伯爵派去加入軍隊。他跳出伯爵夫人的臥房窗戶以躲避伯爵，卻被園丁安東尼歐發現，並向伯爵抱怨奇魯賓諾壓壞窗外的植物。安東尼歐的姪女芭芭琳娜愛著奇魯賓諾。詠嘆調：「我不再知道……」（*Non so più*）；「你了解」（*Voi che sapete*）。這個角色知名演唱者中，最為人稱著的有：Giuditta Pasta、Luise Helletsgrüber、Sena Jurinac、Hilde Gueden、Suzanne Danco、Christa Ludwig、Edith Mathis、Frederica von Stade、Tatyana Troyanos、Teresa Berganza、Anne Sofie von Otter、Susanne Mentzer、Barbara Bonney，和 Susan Graham。首演者：（1786）Dorotea Sardi-Bussani（她的丈夫首演劇中的巴托羅和安東尼歐）。

（2）柯瑞良諾：「凡爾賽的鬼魂」（*The Ghosts of Versailles*）。次女高音。女飾男角。他和羅辛娜（奧瑪維瓦伯爵夫人）多年前有染，生下一子雷昂。作家波馬榭向他們求助拯救瑪莉·安東妮改變她的歷史命運。首演者：（1991）Stella Zambalis。

Chiang Ch'ing（Mme Mao Tse-tung）江青（毛澤東夫人） 亞當斯：「尼克森在中國」（*Nixon in China*）。女高音。中國國家黨主席的妻子。美國人被帶去觀賞她編排的革命芭蕾表演。首演者：（1987）Trudy Ellen Craney。

Child（L'Enfant）小孩 拉威爾：「小孩與魔法」（*L'Enfant et les sortilèges*）。次女高音。他對母親無禮不乖而被懲罰。他因此發脾氣摔打傢俱、家中和花園裡的其他東西，並踢了貓咪。這些東西都活過來折磨他。他的寵物松鼠受傷了，他包紮它的腳掌。其他動物和傢俱被他這個有愛心的舉止感動，幫他找回母親。首演者：（1925）Marie-Thérèse Gauley。

Choregos 製作人 伯特威索：「矮子龐奇與茱蒂」（*Punch and Judy*）。低男中音。龐奇與茱蒂戲臺的操作員，負責評述劇情。他是龐奇的受害者之一，後以絞刑手傑克·開奇的姿態再現，被誘騙將絞索套在自己脖子上。首演者：（1968）Geoffrey Chard。

Chou En-lai 周恩來 亞當斯：「尼克森在中國」（*Nixon in China*）。男中音。中國總理，迎接尼克森總統抵達北京進行歷史性訪問。詠嘆調：「我很老睡不著」（*I am old and I cannot sleep*）。首演者：（1987）Sanford Sylvan。

Christine 克莉絲汀 理查·史特勞斯：「間奏曲」（*Intermezzo*）。見*Storch, Christine*。

Chrysopher 克瑞索佛 理查·史特勞斯：

「達妮之愛」（*Die Liebe der Danae*）。麥達斯王喬裝，和達妮名字初次見面時所用的名字。

Chrysothemis 克萊索泰米絲 理查·史特勞斯：「伊萊克特拉」（*Elektra*）。女高音。克莉坦娜絲特拉和被謀殺的阿卡曼農之女兒、伊萊克特拉和奧瑞斯特的姊姊。她和母親、母親的愛人兼殺夫共犯艾吉斯特一同住在皇宮裡。她是兩姊妹中較軟弱的人，希望能有小孩、過豐富的人生。她看見其他的女人生兒育女，自己卻得和妹妹一起像被關在籠子裡的鳥一樣坐以待斃。她害怕得兩腿發抖，想離開好似監獄的皇宮，也知道若不是因為伊萊克特拉的恨意，自己可以離開。她警告伊萊克特拉母后和艾吉斯特計畫將她關進塔裡。她曉得母親因為又做惡夢所以心情不好。奧瑞斯特已死的（假）消息傳到皇宮時，她想到要幫伊萊克特拉謀殺母親就惶恐不已。詠嘆調：「我無法像你般枯坐盯著黑暗」（*Ich kann nicht sitzen und ins Dunkel starren wie du*）。首演者：（1909）Margarethe Siems（她也首演如「玫瑰騎士」的元帥夫人〔1911〕和「納索斯島的亞莉阿德妮」的澤繽涅塔〔1912版本〕等不同的角色）。

Cieca, La 席夜卡（直譯為失明的女人）龐開利：「喬宮達」（*La gioconda*）。女低音。喬宮達年老、失明的母親。她給蘿拉一串念珠感激她保護自己免受暴民攻擊。後被巴爾納巴謀殺。首演者：（1876）Eufemia Barlani-Dini。

Cinna 秦納 史朋丁尼：「爐神貞女」（*La vestale*）。男高音／男中音。羅馬兵團的百人隊長、茱莉亞愛人李奇尼歐斯的朋友。首演者：（1807）François Lays（男中音）。

Cio-Cio-San 秋秋桑 浦契尼：「蝴蝶夫人」（*Madama Butterfly*）。見*Butterfly*。

Cipriano, Marquis 奇普利亞諾侯爵 陶瑪：「迷孃」（*Mignon*）。迷孃的父親羅薩里歐之真名。見*Lothario*。

Circus Master 馬戲團長 史麥塔納：「交易新娘」（*The Bartered Bride*）。男高音。到鎮上表演的馬戲團團長。首演者：（1866）Jindřich Mošna（知名的演員）。

Civry, Magda de 瑪格達·德·席芙莉 浦契尼：「燕子」（*La rondine*）。女高音。藍鮑多的情婦。她在巴黎的沙龍中宴客，其中有詩人普路尼耶。雖然情人送禮物哀求她，她仍不願嫁給他，解釋說她年少無知時，曾在布里耶的夜總會和一個不知名的男人跳舞。當他們四目交接，她了解自己一定要找到這樣的愛情才能結婚。藍鮑多老友的年輕兒子魯傑羅來找他。魯傑羅剛到巴黎，他們決定帶他去布里耶夜總會。瑪格達等到客人離開後，決定也要喬裝去夜總會。她認識魯傑羅和他共舞，兩人墜入情網。她告訴藍鮑多從今以後都不會和他回家，並且和魯傑羅到尼斯一間小別墅同居。他們在一起很快樂，但是瑪格達擔心魯傑羅對她賣笑的過去有微詞。他告訴她已寫信請父母同意兩人結婚，也確信他們會接受她為媳婦，可是瑪格達並不這麼認為。她的侍女莉瑟試圖進入演藝圈失敗

後，向瑪格達求回舊職。瑪格達告訴魯傑羅自己活在謊言中，無法嫁給他。心碎的她離開唯一真正愛過的男人，與莉瑟回到巴黎過和從前一樣的日子。詠嘆調：「或許，像隻燕子」（*Forse come la rondine*）；二重唱（和普路尼耶）：「誰能詮釋多瑞塔的美夢？」（*Chi il bel sogno di Doretta poté indovinar?*）；（和魯傑羅）：「但你如何能離開我？」（*Ma come puoi lasciarmi?*）。首演者：（1917）Gilda Dalla Rizza。

Claggart, John 克拉葛 布瑞頓：「比利・巴德」（*Billy Budd*）。男低音。英國皇家海軍艦艇不屈號上的紀律官。他是個疑心很重、殘暴的人，忌妒比利・巴德長得帥又人緣好。克拉葛盡力贏得船長威爾的信任，好在他面前貶低比利，並指派一名船員監視比利。比利發現監視者翻自己的東西，指控他偷竊，克拉葛報告船長比利鼓動船員叛變。克拉葛和比利一同面對船長，比利想為自己辯護，但是因為口吃講不清楚，情急之下打了克拉葛。克拉葛跌倒撞到頭而死。比利被判死刑。詠嘆調：「願我從未遇到你」（*Would that I never encountered you*）。成功飾演過這個角色的人有：Forbes Robinson、Michael Langdon、John Tomlinson，和 Richard Van Allan。首演者：（1951）Frederrick Dalberg。

Clairon 克蕾蓉 理查・史特勞斯：「綺想曲」（*Capriccio*）。女低音。伯爵的女演員朋友，他請她來參加妹妹瑪德蘭的生日宴會。她先前和詩人奧利維耶交往過。她參與排練生日慶祝的餘興節目，其中包括奧利維耶所寫、被弗拉曼譜成曲的情詩。雖然樂譜設定克蕾蓉為女低音，但角色的首演者是曾唱沙樂美（Salome）的女高音 Hildegarde Ranczak（1942）。這個角色更常次女高音演唱，知名的包括：Elisabeth Höngen、Christa Ludwig、Kirstin Meyer、Tatiana Troyanos、Trudeliese Schmidt、Anne Howells，和 Brigitte Fassbaender。

Clara 克拉拉（1）蓋希文：「波吉與貝絲」（*Porgy and Bess*）。女高音。漁夫杰克的妻子。暴風雨時她丈夫發生船難死去，留下她和嬰兒。詠嘆調：「夏日時光」（*Summertime*）。首演者：（1935）Abbie Mitchell）。

（2）曾林斯基：「侏儒」（*Der Zwerg*）。唐娜克拉拉。見 *Infanta*。

Clarice 克拉蕊絲（1）浦羅高菲夫：「三橘之戀」（*The Love for Three Oranges*）。女低音。公主、國王的姪女，希望繼承王位，是女巫法塔・魔根娜的邪惡共犯。首演者：（1921）Irene Pavlovska。

（2）海頓：「月亮世界」（*Il mondo della luna*）。女高音。坡納費德的女兒。父親不喜歡她的未婚夫。她幫忙騙父親同意婚事。首演者：（1777）Catharina Poschwa/Poschva。

Claudio 克勞帝歐（1）白遼士：「碧雅翠斯和貝涅狄特」（*Béatrice et Bénédict*）。男中音。從摩爾人之戰平安返鄉的軍官，將與梅辛那地方長官的女兒艾蘿結婚。首演者：（1862）Jules Lefort。

（2）韓德爾：「阿格麗嬪娜」（*Agrippina*）。男低音。羅馬皇帝、阿格麗

嬪娜的丈夫。任命奧多尼為王位繼承人，但妻子希望她先前婚姻所生的兒子奈羅尼能繼承王位。首演者：（1709）Antonio Francesco Carli。

Claudius 克勞帝歐斯 陶瑪：「哈姆雷特」（*Hamlet*）。男低音。已故丹麥國王之弟，他準備娶嫂嫂，也是哈姆雷特母親的葛楚德。克勞帝歐斯、葛楚德和大臣波隆尼歐斯共謀毒死國王以登上王位。國王的鬼魂告訴哈姆雷特實情後，哈姆雷特揭開叔叔的惡行，搶過王冠。首演者：（1868）Jules-Bernard Belval。

Clement VII, Pope 教皇克萊門七世 白遼士：「班文努多·柴里尼」（*Benvenuto Cellini*）。男低音。委託柴里尼鑄造柏修斯的雕像。首演者：（1838）Mons. Serda。

***clemenza di Tito, La* 「狄托王的仁慈」** 莫札特（Mozart）。腳本：凱特林諾·湯瑪索·馬佐拉（Caterino Tommaso Mazzolà）；兩幕；1791年於布拉格首演。

羅馬，元79-81年：薇泰莉亞（Vitellia）忌妒皇帝狄托（Tito）有意娶貝瑞妮絲（Berenice）。她和愛著自己的賽斯托（Sesto）共謀殺害狄托。安尼歐（Annio）想娶賽斯托的妹妹瑟薇莉亞（Servilia），但是狄托王改變心意不娶貝瑞妮絲而要娶瑟薇莉亞。她告訴皇帝自己愛的是安尼歐，他祝福他們，並決定娶薇泰莉亞。她不知道這項決定，繼續謀劃殺害狄托王，但是計畫失敗，他死裡逃生。普布里歐（Publio）以共犯罪名逮捕賽斯托，他被判死刑。狄托王為了讓人民知道他是個仁慈的君主而非獨裁者，撕掉賽斯托的死刑執行令。薇泰莉亞以為賽斯托會死，滿心悔恨地承認自己策劃陰謀。她也受惠於狄托王的仁慈。

Cleopatra 克麗奧派屈拉（1）巴伯：「埃及艷后」（*Antony and Cleopatra*）。女高音。埃及艷后，愛上羅馬人安東尼。安東尼被迫娶了皇帝的妹妹奧克塔薇亞，但他卻離開她回到克麗奧派屈拉身邊。羅馬軍隊逼近時，克麗奧派屈拉躲到她的紀念堂中。以為她已死的安東尼自殺，死在她懷中。首演者：（1966）Leontyne Price（紐約林肯中心新大都會歌劇院的開幕夜）。

（2）韓德爾：「朱里歐·西撒」（*Giulio Cesare*）。女高音。埃及女王、托勒梅歐的妹妹。托勒梅歐害死龐貝後，她加入西撒的陣營打敗哥哥，後被其軍隊俘虜，西撒救出她。詠嘆調：「我愛慕你，眼睛」（*V'adoro, prpille*）。首演者：（1724）Francesca Cuzzoni。

Climene 克莉梅妮 卡瓦利：「艾吉斯托」（*L'Egisto*）。女高音。愛著黎帝歐，因被綁架而和他分開。他受她的忠誠和悲哀感動，兩人團圓。首演者：（1643）不詳。

Clitemnestre 克莉坦娜絲特拉 葛路克：「依菲姬妮在奧利」（*Iphigénie en Aulide*）。女高音。阿卡曼農的妻子、依菲姬妮的母親。在阿卡曼農同意遵從女神黛安娜的要求，將女兒奉為祭品後，她試著保護女兒。首演者：（1774）Mlle du Plant。另見 *Klytämnestra*。

Clitoria 克里托莉亞 李格第：「極度恐怖」

（*Le Grand Macabre*）。見*Amanda*。

Clori 克蘿莉 卡瓦利：「艾吉斯托」
（*L'Egisto*）。女高音。為艾吉斯托所愛，他
們被海盜綁架而分開。後來愛上黎帝歐。
她憐憫因為傷心而發瘋的艾吉斯托，回到
他身邊，兩人再次成為愛人。首演者：
（1643）不詳。

Clorinda 克蘿琳達 羅西尼：「灰姑娘」
（*La Cendrillon*）。女高音。唐麥格尼菲可的
女兒、提絲碧的妹妹、安潔莉娜（灰姑娘）
同母異父的姊姊（傳統中兩個「醜姊姊」
之一）。首演者：（1817）Caterina Rossi。

Clotilde 克蘿提德 貝利尼：「諾瑪」
（*Norma*）。女高音。諾瑪的密友。首演
者：（1831）Marietta Sacchi。

Coigny, Contessa di 狄・庫依尼伯爵夫人
喬坦諾：「安德烈・謝尼葉」（*Andrea
Chénier*）。次女高音。瑪德蓮娜的母親。首
演者：（1896）黛拉・羅傑斯（Della
Rogers）。

**Coigny, Maddalena di 瑪德蓮娜・狄・庫
依尼** 喬坦諾：「安德烈・謝尼葉」（
Andrea Chénier）。女高音。伯爵夫人的女
兒。母親的僕人、也是革命先鋒的傑哈德
暗戀她。她愛上詩人安德烈・謝尼葉，並
求他保護自己。謝尼葉因為打傷傑哈德被
逮捕，並以反革命份子的罪名遭到判處死
刑。謝尼葉在牢裡等待行刑時，瑪德蓮娜
懇求傑哈德救他——她願意以身相許。傑
哈德無法阻止謝尼葉的死刑，但他幫助瑪

德蓮娜進入監牢，取代一名女死囚，以和
謝尼葉死在一起。詠嘆調：「我母親之死」
（*La mamma morte*）；二重唱（和謝尼
葉）：「緊靠著你」（*Vicino a te*）。首演
者：（1896）Evelina Carrera。

Colas 柯拉斯 莫札特：「巴斯欽與巴斯緹
安」（*Bastien und Bastienne*）。男低音。村裡
的魔法師。他告訴巴斯緹安該如何贏回不
忠的愛人巴斯欽，並且確保兩人重修舊
好。首演者：（1768）不明。

Collatinus 柯拉提努斯 布瑞頓：「強暴魯
克瑞蒂亞」（*The Rape of Lucretia*）。男低音。
羅馬將軍、魯克瑞蒂亞的丈夫。她丈夫不驚
訝聽說自己是唯一忠於出征丈夫的女人。塔
昆尼歐斯想證明她也會被誘惑，竟然強暴
她。柯拉提努斯被召回難過的魯克瑞蒂亞身
邊，也原諒了她。但她仍自殺。詠嘆調：
「會愛的人，創造」（*Those who love, create*）。
首演者：（1946）Owen Brannigan。

Colline 柯林 （1）浦契尼：「波希米亞人」
（*La bohème*）。男低音。哲學家。四個一起
住在巴黎一處閣樓的波希米亞人之一。雖
然他沒錢，卻很喜歡昂貴的衣服，他最珍
貴的財產是一件老舊但高雅的外套。咪咪
快死時，他向外套道別，感謝它忠心地跟
著自己，然後出去賣掉它替咪咪買藥。這
首短詠嘆調應該很出名。詠嘆調：「聽好
了，我的老外套」（*Vecchia zimarra, senti*）。
首演者：（1896）Michele Mazzara。
（2）雷昂卡伐洛：「波希米亞人」（*La
bohème*）。古斯塔佛・柯林（Gustavo
Colline）。男中音。類似（1）的角色。首

演者：（1897）Lucio Aristi。

Colonna, Adriano 阿德利亞諾·柯隆納
華格納：「黎恩濟」（*Rienzi*）。次女高音。
女飾男角。父親是領導貴族對抗羅馬平民
（由黎恩濟領導）的史帝法諾·柯隆納。阿
德利亞諾愛著黎恩濟的妹妹伊琳，他對父
親和黎恩濟的忠誠相互抵觸。不過，當父
親死於平民與貴族的打鬥中後，他不再支
持黎恩濟，並誓言復仇。雖然他警告黎恩
濟有暗殺他的陰謀，但為時已晚。陰謀者
煽動人民放火燃燒神殿，黎恩濟和伊琳受
困。阿德利亞諾試著救他們，卻因建築倒
塌而和他們一同喪生。詠嘆調：「正義之
神」（*Gerechter Gott*）。首演者：（1842）
Wilhelmine Schröder-Devrient（由於她習慣
當女主角而不滿變裝飾演男角，在排練時
惹出麻煩：有一次因為音樂上的問題，她
把譜丟到作曲家身上後氣沖沖地離開，不
過之後仍被哄回來繼續演出）。

Colonna, Stefano 史帝法諾·柯隆納 華格
納：「黎恩濟」（*Rienzi*）。男低音。貴族、
阿德利亞諾的父親。他領導羅馬貴族對抗
黎恩濟及其支持者，死於城裡的戰鬥中。
首演者：（1842）Wilhelm Dettmer。

Columbine（Columbina）哥倫布 雷昂卡
伐洛：「丑角」（*Pagliacci*）。見Nedda。

Commandant 司令官 理查·史特勞斯：
「和平之日」（*Friedenstag*）。男中音。被圍
困在城裡的司令官、瑪麗亞的丈夫。士兵
聚集在堡壘中，他們的彈藥已用完，城裡
的人快餓死了。一名軍官建議他們去地窖

拿更多彈藥，但是司令官有別的想法。他
接獲皇帝的旨意，命令他們不論代價都要
抵抗到底。人民派代表團懇求他投降，了
結他們的飢餓痛苦。他告訴他們會照辦，
但其實他不會向敵人投降，而要把他們所
在的堡壘炸毀，雖然他們也將一起死去。
他的妻子瑪麗亞到他身邊。她年紀比他小
很多，非常愛他。他盡力說服她逃到安全
的地方，但她堅持不與他分開。一名士兵
把點燃地窖火藥的導線拿給他時，象徵和
平的鐘聲響起。敵軍司令官好斯坦人領軍
進入堡壘。司令官以為他們不友善而拔
劍，但是瑪麗亞插手阻止打鬥。和平已經
降臨，兩名司令官擁抱，大家開始慶祝。
詠嘆調：「你們最老的幾個……忠誠跟隨
我」（*Ihr Alten habt ... mir treu gedient*）；二
重唱（和瑪麗亞）：「瑪麗亞，是你嗎？」
（*Maria, du?*）。首演者：（1938）Hans
Hotter。

commedia dell'arte troupe 喜劇表演團 理
查·史特勞斯：「納索斯島的亞莉阿德妮」
（*Ariadne auf Naxos*）。維也納富豪之一所雇
來娛樂客人的一群喜劇演員。他們的領導
是澤繽涅塔。男性演員包括哈樂昆、布里
蓋亞、楚法迪諾，和思卡拉慕奇歐。男演
員首演者分別為（1912版本）：Albin
Swoboda、Franz Schwerdt、Reinhold Fritz、
Georg Meader；（1916版本）：Herr
Neuber、Adolph Nemeth、Julius Betetto，和
Hermann Gallos。另見*Zerbinetta*。

Commendatore 指揮官 莫札特：「唐喬
望尼」（*Don Giovanni*）。男低音。唐娜安娜
的父親。唐喬望尼引誘他的女兒後殺死

他。他的墓園雕像活過來，接受喬望尼邀請他共享晚宴。在晚宴上他把不知悔過的喬望尼拖進地獄。首演者：（1787）Giuseppe Lolli（他也首演馬賽托Masetto）。

Composer（Komponist）作曲家　理查·史特勞斯：「納索斯島的亞莉阿德妮」（*Ariadne auf Naxos*）。女高音（或次女高音）。女飾男角。音樂總監的學生，他寫了一齣莊歌劇「納索斯島的亞莉阿德妮」要在維也納富豪的晚宴後表演給客人看。主人的總管家宣佈歌劇後面是喜劇表演團的娛樂節目。音樂總監感到錯愕——低俗的搞笑怎能跟在嚴肅藝術之後？總管家表示，既然是他的主人花錢，那就該由他決定演出的形式。作曲家本就心情鬱悶：他發現演奏他作品的音樂家正在為用餐客人伴奏，他無法和他們溝通；女主角拒絕排練亞莉阿德妮的角色；男主角怎麼講就是不懂酒神巴克斯是神，而不是「自大的小丑」。作曲家看到喜劇團的領導澤繽涅塔，認為她相當有魅力——直到他被告知她的演出將跟在歌劇後面。舞蹈總監提議說，既然歌劇有些片段相當沈悶無聊，不如由他的舞團做些表演，以免觀眾睡著，令作曲家大為震驚。作曲家的直覺是取消歌劇演出，但是老師勸告他無論歌劇被改成什麼樣子，有演出都比沒有好。所以他開始刪減大作的長度，男高音和女主角在旁建言，說應該刪短對方的角色。澤繽涅塔偷聽到作曲家討論亞莉阿德妮因為被愛人遺棄有意尋死，她解釋說女人個性並非如此，亞莉阿德妮亦然。她會說服亞莉阿德妮人生苦短，假如被一個愛人遺棄，只要再找另一個就行了。但是對作曲家而言，

音樂是神聖的藝術，他在娛樂節目快開始時傷心地離開舞台，希望自己不曾同意讓歌劇變成鬧劇。詠嘆調：「你，維納斯之子」（*Du, Venus' Sohn*）；「音樂是神聖的藝術」（*Musik ist eine heilige Kunst*）。在歌劇的第一個版本中，作曲家（口述角色）只短暫出現於連接場景。在第二個版本中，「他」在台上約四十分鐘，其中只有一半時間演唱，但是史特勞斯女高音仍相當喜愛這個角色。首演者：（1916）Lotte Lehmann（後來晉級為亞莉阿德妮）。其他令人印象深刻的演唱者包括，Irmgard Seefried、Christa Ludwig、Sena Jurinac、Trudeliese Schmidt、Tatyana Troyanos、Ann Murray，和Maria Ewing。另見珊娜·尤莉娜茲（Sena Jurinac）的特稿，第85頁。

Comte Ory, Le「歐利伯爵」　羅西尼（Rossini）。腳本：尤金·史各萊伯（Eugène Scribe）和查爾斯·嘉斯帕·德雷斯隆—波伊松（Charles Gaspard Delestre-Poirson）；兩幕；1828年於巴黎首演，阿貝內克（François-Antoine Habeneck）指揮。

土原，約1200年：佛慕提耶伯爵（Formoutiers）出征，留下妹妹阿黛兒（Adèle）和管家拉宮德（Ragonde）在城堡。女士們發誓在男人回來前要守身。歐利伯爵（Ory）喬裝成一名隱士，在朋友雷鮑（Raimbaud）的幫助下，試圖贏得阿黛兒的芳心，不知自己的隨從伊索里耶（Isolier）也愛著她。歐利被自己的教師（Tutor）認出揭穿後，改扮成修女帶著一群「修女」進入城堡。「修女們」在城堡酒窖裡喝得酩酊大醉。男人們從戰場回

來，歐利再次被揭穿，落荒而逃。阿黛兒決定嫁給忠心的伊索里耶。

Concepción 康賽瓊 拉威爾：「西班牙時刻」（*L'Heure espagnole*）。女高音。鐘錶師傅托克馬達的妻子。丈夫出門時她的情人來找她。她建議情人們藏在大鐘裡躲避她的丈夫。他發現他們後，她假裝他們是顧客。首演者：（1911）Geneviève Vix。

Constable 警察 佛漢威廉斯：「牲口販子休」（*Hugh the Drover*）。男低音。瑪麗的父親，希望她嫁給有錢的屠夫強。休被指控是間諜後，他將休關進監牢。首演者：（1924）Arthur G. Rees。

Constance 康絲坦思（1）浦朗克：「加爾慕羅會修女的對話」（*Les Dialogues des Carmélites*）。女高音。康絲坦思修女、年輕的新進修女，她預言自己將和布蘭雪死在一起。首演者：（1957）Eugenia Ratti。
（2）蘇利文：「魔法師」（*The Sorcerer*）。見*Partlet, Constance*。

Constanze 康絲坦姿 莫札特：「後宮誘逃」（*Die Entführung aus dem Serail*）。女高音。愛著貝爾蒙特的西班牙貴族夫人。她被綁架，和侍女布朗笙以及貝爾蒙特的隨從佩德里歐一起囚禁於巴夏薩林的屋子裡。巴夏向康絲坦姿多次求愛未遂，他的後宮管理人奧斯民覬覦布朗笙。貝爾蒙特想辦法救他們。詠嘆調：「告種折磨」（*Martern aller arten*）。首演者：（1782）Katharina Cavalieri。

***Consul, The* 「領事」** 梅諾第（Menotti）。腳本：作曲家；三幕；1950年於費城首演，雷曼·英格（Lehman Engel）指揮。

歐洲某處，二次大戰後：約翰·索瑞（John Sorel）為了躲避祕密警察必須離開國家，把妻子瑪格達·索瑞（Magda Sorel）和他們的嬰兒留給瑪格達的母親（Mother）照顧。瑪格達想見領事申請簽證加入丈夫，但總是被官僚的秘書官（Secretary）擋回。瑪格達被祕密警察監視。她的嬰兒死去。當這個消息傳到約翰耳中時，他冒生命危險回國和妻子在一起。他被逮捕。瑪格達因為知道他的下場而自殺。

***Contes d'Hoffmann, Les* 「霍夫曼故事」**（*The Tales of Hoffmann*）奧芬巴赫（Offenbach）。腳本：朱爾·巴比耶（Jules Barbier）；五幕；1881年於巴黎首演（不含威尼斯幕），朱爾·丹貝（Jules Danbé）指揮。

紐倫堡、慕尼黑、威尼斯，十九世紀：霍夫曼（Hoffmann）和尼克勞斯（Nicklausse）在紐倫堡的一間酒館裡飲酒。詩人摯愛的名女歌手史黛拉（Stella）也為林朵夫（Lindorf）所愛，而他計畫讓詩人難看。霍夫曼敘述自己以前的戀愛總是被林朵夫破壞。最早是奧琳匹雅（Olympia）。霍夫曼以為她是發明家史帕蘭札尼（Spalanzani）的女兒。發明家試圖收買發明娃娃眼睛的柯佩里斯（Coppelius）。奧琳匹雅唱歌時，史帕蘭札尼一直上緊她的發條，讓霍夫曼以為她是真人，被她迷住，但是柯佩里斯卻把她毀去。在慕尼黑，克瑞斯佩（Crespel）的女兒安東妮亞

（Antonia）因為有病在身，被父親藏著保護。但是她和霍夫曼墜入情網。邪惡的迷樂可醫生（Miracle）逼安東妮亞唱歌，害她耗盡體力而崩潰，醫生宣佈她已死。在威尼斯，霍夫曼喜歡美酒勝過美女。尼克勞斯和茱麗葉塔（Giulietta）合唱。巫師大博圖多（Dappertutto）用鑽石賄賂茱麗葉塔，要她拿霍夫曼的靈魂給他。霍夫曼又愛上她，並且在決鬥中殺死情敵史雷密（Schlemil）。他從史雷密身上拿到茱麗葉塔房間的鑰匙，可是她已經坐著平底船和皮弟奇納球（Pittichinaccio）漂走。聽完這些故事後，尼克勞斯指出霍夫曼的愛人其實都是史黛拉的化身。她走進酒館，但和林朵夫一同離開。尼克勞斯安慰霍夫曼說，他寫的詩將因為這些慘痛戀愛經驗而更美好。

Coppelius 柯佩里斯 奧芬巴赫：「霍夫曼故事」（*Les Contes d'Hoffmann*）。男中音。科學家、娃娃眼睛的發明人。霍夫曼愛上的奧琳匹雅就是戴著他發明的眼睛。柯佩里斯被敵手史帕蘭札尼欺騙後毀去奧琳匹雅。首演者：（1881）Alexandre Taskin。

Corcoran, Josephine 喬瑟芬·可可蘭 蘇利文：「圍兜號軍艦」（*HMS Pinafore*）。女高音。軍艦船長的女兒。她愛著水兵勞，父親反對兩人交往，希望她嫁給海軍大臣。詠嘆調：「哦愉悅，哦！意外狂喜」（*O joy, o rapture unforeseen*）。首演者：（1878）Emma Howson。

Corcoran, Capt. 可可蘭艦長（蘇利文：「圍兜號軍艦」（*HMS Pinafore*）。低音男中音。圍兜號軍艦的艦長、喬瑟芬的父親，希望她嫁給海軍大臣。不過船長原來小時候被掉包，其實只是個低階水兵。首演者：（1878）Rutland Barrington。

Cornelia 蔻妮莉亞 韓德爾：「朱里歐·西撒」（*Giulio Cesare*）。女低音。龐貝的寡婦。丈夫被西撒打敗後，她和兒子賽斯托·龐貝歐想與西撒談和，但是埃及國王托勒梅歐下令殺死她丈夫，她被送進後宮，兒子遭囚禁。西撒打敗托勒梅歐後，與埃及艷后一同接納他們母子。首演者：（1724）Anastasia Robinson。

Coroebus, Prince（Prince Chorèbe）柯瑞布斯王子（柯瑞貝王子） 白遼士：「特洛伊人」（*Les Troyens*）。男中音。普萊安國王之女，卡珊德拉的未婚夫。死於戰場。首演者：（1890）不明。

***Così fan tutte* 「女人皆如此」** 莫札特（Mozart）。腳本：羅倫佐·達·彭特（Lorenzo da Ponte）；兩幕；1790年於維也納首演。

那不勒斯，十八世紀：費爾蘭多（Ferrando）和古里耶摩（Guglielmo）向唐阿方索（Don Alfonso）誇耀他們的未婚妻姊妹朵拉貝拉（Dorabella）和費奧笛麗姬（Fiordiligi）很忠貞。阿方索和他們打賭說所有的女人其實都會變心。他買通她們的侍女戴絲萍娜（Despina）幫他證明這個論調。兩個阿爾班尼亞追求者出現（由費爾蘭多和古里耶摩喬裝）。費奧笛麗姬和朵拉貝拉逐漸動搖，配「錯」的兩對情侶簽署結婚證書。兩個男人因為阿方索的操控傷

透了心。樂隊宣佈女孩的未婚夫從戰場「回來」。「新郎」躲在旁邊的房間，穿上自己的制服現身問候他們忠心的愛人。阿方索把結婚證書拿給他們看，女孩子試圖辯解。男人們拔劍衝去找情敵，卻戴著部份阿爾班尼亞裝扮再次出現。真相終於大白。阿方索贏得賭注——但是現在誰該配給誰呢？

Costanza 柯絲坦莎 海頓：「無人島」（*L'isola disabitata*）。女高音。傑南多的妻子和妹妹席薇亞一起被他留在荒島上待了十三年。傑南多自己也被海盜囚禁，之後來救她，兩人團圓。首演者：（1779）Barbara Ripamonte。

Count 伯爵 （1）理查·史特勞斯：「綺想曲」（*Capriccio*）。男中音。瑪德蘭伯爵夫人的哥哥。他安排一群朋友為妹妹的生日演戲，他們在兄妹兩的別墅排練。席間客人包括知名的女演員克蕾蓉，伯爵受她吸引。詠嘆調（和克蕾蓉）：「歌劇是荒謬之物」（*Ein Oper ist ein absurdes Ding*）。首演者：Walter Höfermayer。

（2）馬斯內：「奇魯賓」（*Chérubin*）。男中音。他找到奇魯賓寫給伯爵夫人的情書，決定要殺了奇魯賓。首演者：（1905）Mons. Lequien。

Count Almaviva 奧瑪維瓦伯爵 （1）莫札特：「費加洛婚禮」（*Le nozze di Figaro*）。見*Almaviva, Count* (2)。

（2）羅西尼：「塞爾維亞的理髮師」（*Il barbiere di Siviglia*）。見*Almaviva, Count* (1)。

（3）柯瑞良諾：「凡爾賽的鬼魂」（*The Ghosts of Versailles*）。見*Almaviva, Count* (3)。

Countess 伯爵夫人 （1）莫札特：「費加洛婚禮」（*Le nozze di Figaro*）。女高音。羅辛娜·奧瑪維瓦伯爵夫人。她正是羅西尼「塞爾維亞的理髮師」中的羅辛娜，現嫁給伯爵。她受到丈夫冷落很不快樂。他懷疑她和一名年輕男子有染而感到不滿，但他自己卻覬覦其他女人，特別是她的侍女蘇珊娜。伯爵夫人和蘇珊娜計謀給奧瑪維瓦一個教訓。在一場複雜的花園戲中，她和蘇珊娜交換衣服，被伯爵指控和費加洛有染。真相大白後，伯爵必須向她道歉，兩人終於和好如初。詠嘆調：「容我，愛情……」（*Porgi amor ...*）；「黃金時刻何去」（*Dove sono i bei momenti*）。每個年代的偉大女高音都願意演唱這個角色，因為它涵蓋很多不同的情感：悲傷、幽默，以及最後一場戲的寬愛。二十世紀的偉大伯爵夫人包括：Margarete Teschmacher、Aulikki Rautawaara、Elisabeth Schwarzkopf、Lisa Della Casa、Sena Jurinac、Maria Stader、Hilde Gueden、Gundula Janowitz、Elisabeth Söderström、Ava June、Montserrat Caballé、Margaret Price、Kiri te Kanawa、Felicity Lott、Karita Mattila，和Joan Rogers。首演者：（1785）Lucia Laschi。

（2）理查·史特勞斯：「綺想曲」（*Capriccio*）。女高音。瑪德蘭伯爵夫人，一位年輕的寡婦。她無法在兩名追求者——詩人奧利維耶和音樂家弗拉曼——之間做出選擇。哥哥安排為她生日所寫的餘興表演，兩位追求者成為文字和音樂的代言人。她會選誰呢？史特勞斯寫作生涯中一直思考文字和音樂相對重要性的問題，而

在這齣歌劇裡他讓瑪德蘭伯爵夫人的兩名追求者代表歌劇的兩個層面，她的選擇將決定答案。她約弗拉曼和奧利維耶隔天早上在圖書室見面。獨自在月光下，伯爵夫人演唱一首長詠嘆調，和鏡中倒影爭論兩名追求者的相對優劣處。不過，觀眾最終仍只能揣測答案——又或許詠嘆調結尾，樂團引用的弗拉曼主題是個提示？詠嘆調：「十一點？……你的影像在我燃燒的胸中發亮」（*Morgen mittag um elf? ... Kein andres, das mir so im Herzen loht*）。這是史特勞斯最後一個刻劃妻子寶琳（Pauline）的偉大女高音角色，歌劇結尾的詠嘆調長達近二十分鐘。受讚美的伯爵夫人包括：Lisa Della Casa、契波塔莉、Gundula Janowitz、Dorothy Dow、Elisabeth Schwarzkopf、Anna Tomowa Sintow、Lucia Popp、Elisabeth Söderström、Kiri te Kanawa，和Felicity Lott——優秀史特勞斯女高音的名人榜，其中多位也是耀眼的莫札特伯爵夫人——見（1）。首演者：（1942）Viorica Ursuleac（首演指揮克萊門斯·克勞斯未來的妻子）。

（3）柴科夫斯基：「黑桃皇后」（*The Queen of Spades*）。次女高音。麗莎的祖母、年老的伯爵夫人。她年輕時在巴黎賭博得很兇、輸了不少錢。一名伯爵告訴她三張必贏紙牌的祕密。她把祕密告訴丈夫，後來又告訴情人。一個鬼警告她如果第三次說出祕密就會死。赫曼威脅她，她看到槍而嚇死。之後她以鬼的樣子出現在他面前，告訴他：「三、七、愛司」。但是她是騙他的，害他賭輸。詠嘆調：「我不敢在夜晚提他」（*Je crains de lui parler la nuit*）。柴科夫斯基這首詠嘆調是抄自葛雷特利（Grétry Richard）的「獅子心理查」（*Cœur-de-Lion*）。首演者：（1890）Mariya Slavina。

（4）馬斯內：「奇魯賓」（*Chérubin*）。女高音。奇魯賓的教母。他寫給她的情書被伯爵發現。首演者：（1905）Mme Doux。

Coyle, Mrs 寇尤太太 布瑞頓：「歐文·溫格瑞夫」（*Owen Wingrave*）。女高音。史班塞·寇尤的妻子。她是唯一支持歐文堅守自己原則的人。首演者：（電視，1971／舞台，1973）Heather Harper。

Coyle, Spencer 史班塞·寇尤 布瑞頓：「歐文·溫格瑞夫」（*Owen Wingrave*）。低音男中音。軍事補習機構的負責人。試著勸歐文繼續當軍人。首演者：（電視，1971／舞台，1973）John Shirley-Quirk。

Crawley, Frank 法蘭克·克勞里 喬瑟夫斯：「蕾貝卡」（*Rebecca*）。男高音。麥克辛·德·溫特在曼德里的莊園管理人。他對後來成為第二任德·溫特夫人的女孩表示友善。首演者：（1983）Geoffrey Pogson。

Creon 克里昂 （1）史特拉汶斯基：「伊底帕斯王」（*Oepidus Rex*）。低音男中音。伊底帕斯妻子柔卡絲塔的哥哥。他指控伊底帕斯謀篡底比斯王位。首演者：（1927）George Lanskoy（他也首演使者Messenger——這兩個角色通常由同一演唱者飾演）。

（2）克里昂特（Creonte）。海頓：「奧菲歐與尤麗黛絲」（*Orfeo ed Euridice*）。男低音。尤麗黛絲的父親。首演者：（1951）

Boris Christoff。

（3）凱魯碧尼：「梅蒂亞」（*Médée*）。男低音。科林斯的國王，女兒德琦準備嫁給把金羊毛帶回科林斯的阿哥號勇士傑生。首演者：（1797）Mons. Dessaules。

Crespel 克瑞斯佩 奧芬巴赫：「霍夫曼故事」（*Les Contes d'Hoffmann*）。男低音或低音男中音。製作小提琴的師傅、生病的安東妮亞之父。他為了保護她將她藏匿。首演者：（1881）Hypolite Belhomme。

Cressida 克瑞西達 沃頓：「特洛伊魯斯與克瑞西達」（*Troilus and Cressida*）。女高音／次女高音。巴拉斯的大祭司卡爾喀斯的女兒。她的丈夫死於特洛伊戰爭，而她準備立誓成為女祭司。剛開始她無法接受特洛伊王子特洛伊魯斯的愛，但是在叔叔騙她與王子共度一夜時，兩人承認相愛，她把自己的紅色絲巾送他。她被帶到希臘陣營交換特洛伊戰俘，也帶著絲巾象徵他們永遠的愛。可是她一直沒聽到特洛伊魯斯的消息，過了十個星期，只好不情願地同意嫁給希臘王子戴歐米德。特洛伊魯斯抵達營地，才發現原來克瑞西達的侍女把他的信都燒了。特洛伊魯斯和戴歐米德打鬥時，卡爾喀斯在他背後捅了一刀。克瑞西達不願留在希臘營地成為軍妓，用特洛伊魯斯的劍自殺。詠嘆調：「慢慢地想起來」（*Slowly it all comes back*）；「事到終來繞心頭」（*At the haunted end of the day*）。沃頓是依照 Elisabeth Schwarzkopf 的嗓音寫這個角色，雖然她從未在舞台上演唱過，但曾錄製過劇中幾首詠嘆調。（想必沃頓也會願意由卡拉絲演唱此角！）。1976年作曲家為

次女高音 Janet Baker 重寫克瑞西達的音樂，同年她在柯芬園詮釋這個角色。首演者：（1954）Magda Laszló。另見蘇珊娜·沃頓（*Susana Walton*）的特稿，第87頁。

Cripps, Mrs 克瑞普斯太太 蘇利文：「圍兜號軍艦」（*HMS Pinafore*）。見 *Little Buttercup*。

Croissy, Mme de 德·夸西女士 浦朗克：「加爾慕羅會修女的對話」（*Les Dielogues des Carmélites*）。女低音。年老的修院院長，她讓布蘭雪加入修道院後死去。臨死時她看到禮拜堂被摧毀的幻象。首演者：（1957）Gianni Pederzini。

Crown 克朗 蓋希文：「波吉與貝絲」（*Porgy and Bess*）。男中音。船上的裝卸工人。賭骰子時他殺死人，而拋棄女友貝絲逃逸。貝絲愛上波吉。克朗想要挽回貝絲時，被波吉殺死。首演者：（1935）Warren Colema。

***Csardasfurstin, Die* 「吉普賽公主」** （*The Csárdás Princess*）卡爾曼（Kálmán）。腳本：里歐·史坦（Leo Stein）和貝拉·顏巴克.（Bála Jenbach）；三幕；1915年於維也納首演，亞瑟·顧特曼（Arthur Guttmann）指揮。

布達佩斯和維也納，十八世紀：艾德文·朗諾德王子（Edwin Ronald）的父母，李珀一魏勒善王子和公主（Lippert-Wehlersheim），希望他娶安娜絲塔西亞女伯爵（絲塔西 Stasi）。但是他愛上歌舞秀歌手席娃·瓦瑞絲庫（Sylva Varescu）。他哄她簽

下結婚證書，約定他們必須在兩個月內結婚。但是她聽說艾德文已經和絲塔西訂婚，於是假裝是老友邦尼‧坎齊亞努伯爵（Boni Káncsiánu）的妻子參加他們的派對。邦尼和絲塔西互相吸引。艾德文發現他的母親原來曾是歌手，所以父母無法反對他娶席娃。邦尼和絲塔西也互表愛意。

Cunning Little Vixen, The（Příhody Lišky Bystroušky）「狡猾的小雌狐」 楊納傑克（Janáček）。腳本：作曲家；三幕；1924年於布爾諾首演，法蘭提榭克‧諾曼（František Neumann）指揮。

一座森林，夏天和秋天：鳥兒和昆蟲圍繞著打瞌睡的林務員（Forester），一隻青蛙跳到他鼻子上。雌狐尖耳（Vixen Bystrouska）被青蛙引過來，林務員將她捉住帶回家。她殺死公雞和所有母雞，咬斷繩索逃回森林。林務員和校長（Schoolmaster）與神父（Priest）打牌，林務員譏笑校長情場失意，卻被譏笑讓雌狐逃走。他們都穿過森林回家。雌狐遇到狐狸（Fox）兩人相愛後結婚，森林裡所有動物一同慶祝。林務員指控家禽販子哈拉士塔（Harašta）盜獵。雌狐將哈拉士塔引進森林，他跌倒時雌狐和家人殺死他所有的雞。火大的哈拉士塔殺死雌狐，娶了校長暗戀的吉普賽女孩，泰琳卡（Terinka）。林務員穿過森林回家，和往常一樣中途小睡片刻。他夢到森林裡所有的動物，包括一隻小雌狐和小青蛙——先前跳到他鼻子上的青蛙之孫子。大自然生生不息。

Cuno 庫諾 韋伯：「魔彈射手」（*Der Freischütz*）。男低音。林木工人之領袖、阿格莎的父親。女兒想嫁給麥克斯。首演者：（1821）Herr Wauer。

Curio 庫里歐 韓德爾：「朱里歐‧西撒」（*Giulio Cesare*）。男低音。羅馬護民官，想娶龐貝的寡婦蔻妮莉亞，但被她拒絕。首演者：（1724）John Lagarde（或Laguerre）。

Curzio, Don 唐庫爾吉歐 莫札特：「費加洛婚禮」（*Le nozze di Figaro*）。男高音。一名律師。首演者：（1786）Miahael Kelly（他也首演唐巴西里歐Basilio）。

Cyril 思若 蘇利文：「艾達公主」（*Princess Ida*）。男高音。希拉瑞安王子的朋友，幫他潛進堅固城堡尋找艾達。他喝醉酒害大家被發現逮著。首演者：（1884）Durward Lely。

THE COMPOSER

珊娜・尤莉娜茲（Sena Jurinac）談作曲家

From理查・史特勞斯：「納索斯島的亞莉阿德妮」（Richard：*Ariadne auf Naxos*）1916年版

「納索斯島的亞莉阿德妮」第二版本的作曲家，和史特勞斯其他的女高音角色不同，他只在序幕中出現，全部演唱時間不到二十分鐘。女高音究竟為何如此熱愛演唱這個角色？

首先，他演與唱起來都非常令人滿足。霍夫曼斯托美好的詞賦予演唱者很豐富的舞台表現空間，可以展露多變的情感，和「玫瑰騎士」的元帥夫人有異曲同工之妙處。我試想他是個年輕的舒伯特，一個理想主義者，而不像年輕的莫札特般完全務實，清楚知道什麼會賣座，幫他討生活。作曲家不懂得中庸之道──他或是絕對快樂或絕對悲傷、或上天堂或下地獄。他剛出現時滿懷衝勁，要寫齣歌劇（「納索斯島的亞莉阿德妮」）娛樂維也納富豪的客人。當他被告知歌劇與喜劇演員團的娛樂節目必須同步演出，以避開之後的煙火秀，所以他必須刪短作品時，他立刻消沉不已。音樂總監勸他說，搞藝術如同過日子，都免不了得妥協才能生存。作曲家遇到喜劇演員團的領導澤繽涅塔（Zerbinetta）時，剛開始看她不順眼，但他逐漸忘記討厭她的原因而愛上她──人生真美好。可是等他見到歌劇的男女主角，他又變得心灰意冷。動人的音樂和愛情讓他如上天堂般飄飄然；一旦回到現實他則悶悶不樂。這挺有笑果──我們可以看著這名年輕人微笑，但總帶有幾分同情。他不是個荒謬的人物，所以在被他逗笑的同時，我們也為他感到惋惜。

我第一次演唱作曲家這個角色是1947年在維也納，由約瑟夫・克利普斯（Josef Krips）指揮。當時我在沒有搭配樂團排練過的情況下，接替英加・翟芙莉（Irmgard Seefried）（我是她的頂替演唱者）獲得登台的機會。對我來說，翟芙莉至今仍是這個角色最頂級的詮釋者。她演唱任何角色都全力以赴，從不擔心在台上耗盡力氣，只擔心演出得體。我最後一次演唱作曲家是1980年，同樣在維也納。期間的三十三年，角色陪我踏遍歐洲，到了美國。我記憶猶深的演出，包括1953-1954年樂季在格林登堡、1964-1965樂季在薩爾茲堡，和1970年在我的家鄉，札格拉伯。我有幸能和一些非常優秀的音樂總監與澤繽涅塔同台──他們是作曲家主要的互動對象──並且曾與許多偉大的指揮和製作人共事。他們工作的方式不盡相同，但都努力從音樂的角度詮釋劇情，因此我自己的角色詮釋，不需要為不同演出做太多改變。現在這可行不通了，會惹火製作人！我認為現在的製作人脫離音樂和作曲家的原意，光在頭腦中擬定角色的詮釋方向。反觀我在格林登堡的製作人，卡爾・埃伯特（Carl Ebert）卻能夠準確傳達他想要的表現方式；薩爾茲堡的宮特・雷內特（Günther Rennert）「組織了我」──每次排練我可以調整我的詮釋，然後他再決定想採用哪一種。每位指揮選用的速度不同，所以歌者必須能夠以各種速度演唱，時快時慢。

這是個女飾男角，為此演出者必須學習舞台動作。飾演作曲家或奇魯賓諾（「費加洛婚禮」），和飾演費黛里奧（Fidelio）有很大的差異：前者是「男孩」，後者則是女人扮成的

男孩。演出者有些必要的技巧——年輕男子走路、挺直著背、動作明確的姿態。就聲音表現來說，角色也有不少陷阱。我知道現在這個角色偶爾由次女高音演唱，但有穩定的高音域確實非常重要。歌者一定要像演唱史特勞斯藝術歌曲一樣感覺音樂：儘管高音部份有些很難發聲的字，但因為歌詞和音樂緊密扣合，靠著節奏和拍子還是可以演唱得符合史特勞斯的原意。我向來只喜歡演唱個性上我能感同身受的角色，而這一直是我的最愛之一。

CRESSIDA

蘇珊娜・沃頓（Susana Walton）談克瑞西達

From沃頓：「特洛伊魯斯與克瑞西達」（Walton：*Troilus and Cressida*）

　　威廉・沃頓久尋不獲合適腳本的主要困難，似乎在於他需要一個符合他心中理想女性的女主角。沃頓當時的繆思，艾莉絲・溫伯恩（Alice Wimborne）寫信給他的腳本家，克里斯多佛・哈梭（Christopher Hassall）提到她正鼓勵威廉接受克里斯多佛改編的喬叟（Chaucer）作品，《特洛伊魯斯與克瑞西達》，因為克瑞西達才較像他所偏好、類似曼儂而非茱麗葉的女子。

　　喬叟筆下的克瑞西達是個受微妙騎士之愛情節束縛的人物。他將她理想化、為她抗辯，強調控制她的情緒是恐懼──對孤獨、年華老去、死亡和愛情的恐懼──從此衍生出她如此值得憐憫地渴望受保護。

　　威廉是依照許華茲柯普芙（Elisabeth Schwarzkopf）的嗓音寫作這個角色，他欣賞她，而她也剛嫁給他好友兼唱片界支持者，瓦特・賴格（Walter Legga）。對他來說，她嗓音的主要吸引力，是低音域濃郁的色彩和力道（或許因此埋下之後次女高音版本的種子？），加上她嘹亮高音的張力，能夠在樂團與她一起衝上高潮時，讓聽者得到額外的興奮感。不過，基於某些原因，許華茲柯普芙拒絕演唱這個角色──據說是因為她的英文不夠好。

　　威廉參加1954年柯芬園世界首演的排練時，因為氣憤指揮麥爾康・薩金特（Malcolm Sargent）不顧他精確的速度標記，幾乎毀掉一兩張椅子。麥爾康相當自豪他視譜的能力，頑固拒絕研習作品。當威廉抗議他速度處理不對時，他會抱怨樂譜字太小（他太虛榮不肯戴眼鏡），或是藉由改變配器反擊，也常叫樂團不要理「那老呆子」。

　　首演的克瑞西達是很討喜的匈牙利女高音，拉絲珞（Magda Laszló）。她和其他演唱者都因薩金特捉摸不定的速度改變和錯誤導引而相當頭痛。雖然她一句英文也不會說（還是由我這個阿根廷人指導語言！）卻唱作俱精彩。她看起來既飄逸又脆弱，讓首演觀眾感動落淚（1995年北方歌劇初次演出時，茱蒂絲・豪沃斯〔Judith Howarth〕也達到同樣效果）。

　　1956年米蘭史卡拉歌劇院的首演，女高音整晚高音都唱不準（因為月事到來！）。威廉坐在總監包廂、許華茲柯普芙和卡拉絲中間──兩個人都會是理想的克瑞西達──如坐針氈聽她們批評不幸的女高音，並預測憤怒的觀眾會在第一幕結束前就噓她下台，她們的預言也確實成真。

　　克瑞西達提供優秀女演唱者絕佳的表現機會，角色的情緒深廣：第一幕貞潔、膽怯的女祭司、第二幕激情的愛人，最終，在經歷逆境後，轉變為悲劇女主角，她臨終的犧牲行為令我們心酸。

Daland 達蘭德 華格納：「漂泊的荷蘭人」（*Der fliegende Holländer*）。男低音。挪威船長，珊塔的父親。因為天候不佳，他的船拋錨停泊在家附近的挪威外海。他看到荷蘭人的船從霧中靠近。荷蘭人問達蘭德是否願意把珊塔嫁給他換取財富，達蘭德答應了，帶他回家見她。詠嘆調：「你是否願意，我的孩子，歡迎這位陌生人？」（*Mögst du, mein Kind, den fremden Mann willkommen heissen?*）。首演者：（1843）Karl Risse。

Dalila（Delilah）達麗拉 聖桑：「參孫與達麗拉」（*Samson et Dalila*）。次女高音。遭希伯來人參孫拒絕的非利士人。為了報復，她引誘他後切掉他的頭髮——他過人神力的來源。詠嘆調：「你的聲音開啟我心」（*Mon cœur s'ouvre á ta voix*）——也常稱為「我心輕輕醒來」。這個角色知名的演唱者有：Ebe Stignani、Fedora Barbieri、Giulietta Simionato、Shirley Verrett、Agnes Baltsa，和Olga Borodina。首演者：（1877）Auguste von Müller。

Dalinda 黛琳達 韓德爾：「亞歷歐當德」（*Ariodante*）。女高音。蘇格蘭宮廷、金妮芙拉公主的侍女。誤導亞歷歐當德相信金妮芙拉不忠的幫兇，但最後釐清一切，嫁給亞歷歐當德的弟弟路坎尼歐。首演者：（1735）Cecilia Young。

Daly, Dr 達利博士 蘇利文：「魔法師」（*The Sorcerer*）。低音男中音。普洛佛里（Ploverleigh）的牧師。愛著康絲坦思‧帕特列。首演者：（1877）Rutland Barrington。

Danae 達妮 理查‧史特勞斯：「達妮之愛」（*Die Liebe der Danae*）。女高音。愛歐斯國王——波樂克斯的女兒。為了幫父親還債，她必須嫁個富裕的丈夫。她的表親都在幫她尋找合適人選，而世上最富有的人麥達斯國王，也準備來見她。先出現的是一個自稱為克瑞索佛的人——其實他正是喬裝的麥達斯——表示要引導達妮去見麥達斯。兩人互有好感。他領她去見朱彼得喬裝的「麥達斯」，而朱彼得發現達妮愛著真正的麥達斯。麥達斯不小心將達妮變成金像時，朱彼得要她在兩人間作選擇。她選了麥達斯，雖然他已失去點石成金的能力，兩人一同過著簡陋的日子。朱彼得去找他們，希望說服達妮跟自己走，過富裕生活，但她選擇快樂地留在麥達斯身邊。詠嘆調：「哦！黃金！甜美黃金！」

（*O Gold! O süsses Gold!*）；「你用平靜籠罩我」（*Wie umgibst du mich mit Frieden*）。首演者：（1944）Viorica Ursuleac；（1952）Annelies Kupper。

Dancaïre 丹卡伊瑞 比才：「卡門」（*Carmen*）。男高音。一名走私販，和卡門有往來。首演者：（1875）Mons. Potel。

Dancing Master 舞蹈總監 理查·史特勞斯：「納索斯島的亞莉阿德妮」（*Ariadne auf Naxos*）。（a）第一版本戲劇的口述角色。他受雇教導一個新貴焦丹先生（Mons. Jourdain）跳舞以學習成為紳士。首演者：（1912）Paul Biensfeldx；（b）第二版本歌劇的男高音。他指導喜劇演員如何跳舞。首演者：（1916）Georg Maikl。

Dandini 丹丁尼 羅西尼：「灰姑娘」（*La Cenerentola*）。男低音。拉米洛王子的隨從。他和王子交換衣服後造訪灰姑娘及家人，而她愛上「隨從」（其實是王子）。詠嘆調：「像隻蜜蜂」（*Come un'ape*）；二重唱（和麥格尼菲可）：「重要祕密」（*Un segreto d'importanza*）。首演者：（1817）Giuseppe de Begnis。

Daniello 丹尼耶洛 克熱內克：「強尼擺架子」（*Jonny spielt auf*）。男中音。一名超技小提琴家。爵士樂手強尼偷走他的小提琴。他被載著其他人前往美國追求新生的火車輾死。首演者：（1927）Theodor Horand。

Danilowitsch, Count Danilo 丹尼洛·丹尼洛維奇伯爵 雷哈爾：「風流寡婦」（*The Merry Widow*）。男高音／男中音。騎兵軍官、駐巴黎公使館的秘書長。「風流寡婦」漢娜的舊情人。因為她很富有，他基於原則不願娶她。他每晚都到夜總會和女孩子廝混。只有當漢娜保證再婚會讓她失去財富後，他才鬆口承認自己愛著她，然後卻發現她亡夫的遺囑規定財富會轉到新任丈夫手中！詠嘆調：「我現在去麥克辛那裡」（*Da geh' ich zu Maxim*）。首演者：（1905）Louis Treumann。

Dansker 丹斯柯 布瑞頓：「比利·巴德」（*Billy Budd*）。男低音。年老的水手，警告比利·巴德小心邪惡的紀律官克拉葛。比利被囚禁等候行刑時，丹斯柯帶著食物飲料去安慰他。首演者：（1951）Inia te Wiata。

Danvers, Mrs 丹佛斯太太 喬瑟夫斯：「蕾貝卡」（*Rebecca*）。次女高音。麥克辛·德·溫特和亡妻蕾貝卡所居住的曼德里豪宅之管家。德·溫特帶新婚妻子（女孩）來這裡。丹佛斯太太很鍾愛懷念蕾貝卡，因此儘可能找女孩的麻煩。她建議女孩依照一幅老的家族肖像製作曼德里宴會禮服，德·溫特看到大為光火——蕾貝卡之前是穿同樣的禮服參加宴會。蕾貝卡死因公開後，丹佛斯太太躲進蕾貝卡的舊房間中，房間跟著起火燒毀整棟房子。首演者：（1983）Ann Howard。

***Daphne* 「達芙妮」** 理查·史特勞斯（Richard Strauss）腳本：喬瑟夫·葛瑞果（Joseph Gregor）；一幕；1938年於德勒斯

登首演，卡爾・貝姆（Karl Böhm）指揮。

奧林帕斯仙境，神話時期：潘紐斯（Peneios）和蓋雅（Gaea）的女兒達芙妮（Daphne）喜好自然，不懂人類性愛慾望。全家和牧羊人準備酒神宴會。柳基帕斯（Leukippos）向她示愛，她卻無動於衷。她的侍女建議柳基帕斯打扮成女人來贏得達芙妮的愛。阿波羅（Apollo）喬裝成牧牛人出現。他也想追求達芙妮，表現出的熱情令她驚恐。宴會上，裝扮成女孩的柳基帕斯和達芙妮跳舞，忌妒的阿波羅揭穿他，停止慶祝活動。柳基帕斯指控阿波羅以假象追求達芙妮，阿波羅殺死他。此時才發現自己也愛著柳基帕斯的達芙妮，拒絕阿波羅。他請宙斯實現達芙妮與大自然合而為一的願望，她被化為一株月桂樹。

Daphne 達芙妮 理查・史特勞斯：「達芙妮」（*Daphne*）。女高音。潘紐斯和蓋雅的女兒。無邪的她與大自然、花朵和樹木有共鳴。世俗的享受，如即將舉行的酒神宴會引不起她的興趣。她和柳基帕斯是青梅竹馬的玩伴，她以兄長般看待他。柳基帕斯向她示愛令她驚訝而被拒絕。她的侍女們誓言幫他贏得她的芳心。阿波羅喬裝成牧牛人加入家人聚會，達芙妮的父親命令達芙妮照顧他。阿波羅被達芙妮的美貌懾服而愛上她，但是他的求愛令她害怕。在宴會上，她和扮成女人的柳基帕斯跳舞。忌妒的阿波羅揭穿並殺死他。此時達芙妮才了解自己愛著柳基帕斯。悔恨不已的阿波羅請求宙斯原諒，並要求他讓自己以非人類的形態擁有達芙妮。她唱著無言歌，漸漸化為一株月桂樹。詠嘆調：「請留步，親愛白日！」（*O bleib,*

geliebeter Tag!）；「傷心達芙妮！」（*Unheilvolle Daphne!*）；「我來了——我來了——綠色弟兄……」（*Ich komme - ich komme - Grünende Brüder ...*）；「月光音樂」——達芙妮的無言歌（*Mondlichtmusik*）。這個角色的詮釋者包括：Maria Cebotari、Hilde Gueden、Rose Bampton、Gina Cigna、Annelies Kupper、Ingrid Bjoner、Cheryl Studer、Roberta Alexander，和Helen Field。首演者：（1938）Margarete Teschemacher（首位德勒斯登的「綺想曲」伯爵夫人，也是知名的帕米娜和顏如花）。

Dappertutto 大博圖多 奧芬巴赫：「霍夫曼故事」（*Les Contes d'Hoffmann*）。男低音／低音男中音。巫師，賄賂茱麗葉塔為他拿走霍夫曼的靈魂。首演者：（1905）Maurice Renaud。

Dark Fiddler 黑提琴手 戴流士：「草地羅密歐與茱麗葉」（*A Village Romeo and Juliet*）。男中音。他擁有芙瑞莉和薩里兩人父親農場之間的土地。勸年輕情侶加入他流浪。首演者：（1907）Desider Zador。

Da-ud 大悟 理查・史特勞斯：「埃及的海倫」（*Die ägyptische Helena*）。男高音。酋長奧泰爾的兒子。打獵時，海倫的丈夫米奈勞斯覺得他長得像引誘海倫的巴黎士，所以殺死他。首演者：（1928）Guglielmo Fazzini。

Dauntless, Richard 理查・無畏 蘇利文：「律提格」（*Ruddigore*）。男高音。羅賓・橡果的義兄。他公開羅賓其實是男爵位及其

詛咒的真正繼承人魯夫文‧謀家拙德（Ruthven Murgatroyd）。他本想娶玫瑰，後將她讓給羅賓，自己選了一個伴娘。首演者：（1887）Durward Lely。

David 大衛 華格納：「紐倫堡的名歌手」（*Die Meistersinger von Nürnberg*）。男高音。漢斯‧薩克斯的學徒。他和伊娃的密友瑪德琳交往已久，雖然她年紀比他大。名歌手行會將舉辦納入新成員的考試，瑪德琳叫大衛確定瓦特獲勝（這樣他才能參加歌唱比賽，贏得和伊娃結婚的權利）。大衛向瓦特解釋他必須依照規則表創作歌曲。因為這些規則很複雜，大衛發現瓦特絕不可能記得住。接著他安排其他的學徒模擬歌唱比賽的過程，告訴瓦特有一名評分員會記錄他犯的錯誤。瓦特如大衛所料沒有通過考試，這讓瑪德琳對大衛不滿。大衛幫薩克斯準備好隔天比賽要穿的鞋後上床。他被窗外街上的噪音吵醒，看到貝克馬瑟在對瑪德琳唱情歌（但貝克馬瑟以為她是伊娃）。大衛衝出門要揍貝克馬瑟，卻被薩克斯拉開，把他趕進屋裡。隔天瑪德琳告訴他事情的來龍去脈，他雖然鬆了一口氣，但仍不知薩克斯對他前晚的行為會有什麼看法。他回到店裡，薩克斯正在讀一本大書，什麼也沒說，這讓大衛更加不安。他請薩克斯原諒他，但薩克斯只叫他唱自己寫的新詩。突然大衛想起今天是薩克斯的命名日，並把瑪德琳給他的花和緞帶送給師傅，同時建議薩克斯也參加歌唱比賽來贏得伊娃。大衛被派去準備陪師傅前往歌唱比賽現場，他再次出現時，很驚訝聽到薩克斯把自己從「學徒」升級為「熟工」。他等不及要告訴其他學徒和瑪德琳。當天事情結束後，大衛明顯感到驕傲能伺候像薩克斯一樣高尚的人。詠嘆調：「我來了，師傅！在這裡！」（*Gleich, Meister! Hier!*）；「名歌手的音調與旋律」（*Der Meister Tön' und Weisen*）；「在約旦的河岸上約翰站著」（*'Am Jordans Sankt Johannes stand'*）；五重唱（和薩克斯、伊娃、瓦特，以及瑪德琳），他的第一句詞是：「這麼早我是做夢還是醒了」（*Wach' ode träum' ich schon so früh?*）。這不是「偉大」的華格納角色，但是演起來蠻好玩，也有不少好的音樂可唱。頂尖的男高音如 Gerhard Stolze、Gerhard Unger、Anton Dermota、Peter Scherier，和 Graham Clark 都樂於專研它。首演者：（1868）Max Schlosser。

Deadeye, Dick 小眼迪克 蘇利文：「圍兜號軍艦」（*HMS Pinafore*）。男低音。洩漏喬瑟芬和勞夫私奔計畫，而害他們逃不成的一等水兵。首演者：（1878）Richard Temple。

Death 死神 （1）霍爾斯特：「塞維特麗」（*Sāvitri*）。男低音。降臨塞維特麗家要帶走她的丈夫。她沒有丈夫無法活下去的意念感動死神，讓她丈夫復活。首演者：（1916）Harrison Cook。

（2）烏爾曼：「亞特蘭提斯的皇帝」（*Der Kaiser von Atlantis*）。低音男中音。他怨恨新的機械化死亡取代舊的死亡方式而罷工。皇帝求他恢復以前的死法，死神表示若皇帝同意當他的第一個受害者就復工。首演者：（1944）Karel Berman（他也飾演擴音器）；（1975）Tom Haenen。

（3）麥斯威爾戴維斯：「塔文納」（*Taverner*）。見 *Jester*。

Death in Venice「魂斷威尼斯」 布瑞頓（Britten）。腳本：米凡尼·派柏（Myfanwy Piper）；兩幕；1973年於史內普（Snape）首演，史都華·貝德福（Steuart Bedford）指揮。

慕尼黑和威尼斯，1911年：作家亞盛巴赫（Aschenbach）尋找自己逐漸失去創作靈感。在墓園裡他遇到旅人（Traveller），建議他往南走。他決定去威尼斯，在船上遇到老紈褲（Elderly Fop）。年老船伕（Old Gondolier）載他到位於里朵的旅館。旅館經理（Hotel Manager）領他去房間。他觀察客人用餐，被波蘭家庭的俊美兒子塔吉歐（Tadzio）吸引。他看到男孩在海灘上玩耍，後來坐在海邊時又見到男孩。亞盛巴赫想和他講話，但鼓不起勇氣。他向自己承認愛上男孩。旅館理髮師（Hotel Barber）告訴他城裡爆發霍亂，所有人都準備離開。客人走光後，亞盛巴赫回到海邊。塔吉歐召喚他，但他已經死在椅子上。

Death of Klinghoffer, The「克林霍佛之死」亞當斯（Adams）。腳本：艾莉絲·顧德曼（Alice Goodman）；序幕和兩幕；1991年於布魯塞爾首演，肯特·長野（Kent Nagano）指揮。

美國及在亞吉力·勞羅號（Achille Lauro）上，1985年：依照遊輪遭挾持，一名猶太裔美籍乘客被殺害的真事改編。一家有錢的美國人計畫坐遊輪旅遊。在亞歷山大港外，亞吉力·勞羅號遭挾持，乘客被當作人質。船等候停靠到敘利亞的港口時，坐輪椅的雷昂·克林霍佛（Leon Klinghoffer）被隔離。恐怖份子內鬨，射殺克林霍佛，把屍體投入海裡。船長（Captain）和恐怖份子達成協議：船若回到亞歷山大港，他們就可平安下船。停靠後，船長必須告訴瑪莉蓮·克林霍佛（Marilyn Klinghoffer），她的丈夫已死。〔注：作曲家後來撤掉序幕。〕

Demetrius 狄米屈歐斯（1）布瑞頓：「仲夏夜之夢」（*A Midsummer Night's Dream*）。男中音。雅典人，愛著荷蜜亞，她卻愛萊山德。經過帕克造成的混亂後，有情人終成眷屬，狄米屈歐斯與海倫娜結合。四重唱（和海倫娜、萊山德，與荷蜜亞）：「我擁有的不擁有我」（*Mine own, but not mine own*）。首演者：（1960）Thomas Hemsley。

（2）菩賽爾：「仙后」（*The Fairy Queen*）。口述角色。類似上述（1）。首演者：（1692）不詳。

Demon, The「惡魔」魯賓斯坦（Rubinstein）。腳本：帕佛·維斯柯瓦托夫（Pavel Viskovatov）；序幕、三幕和「極點」，1875年於聖彼得堡首演，那普拉夫尼克（Eduard Nápravník）指揮。

惡魔（Demon），一名墮落天使看見古道王子（Gudal）的女兒塔瑪拉（Tamara）後愛上她。他殺死本要娶她的辛諾道王子（Sinodal）。她為了撫平未婚夫喪生的傷痛進入修道院，惡魔也跟隨在後。他們見面，惡魔吻了她，她死去。他現在擁有她的軀體，但她的靈魂被帶上天堂，再次留下惡魔孤單獨處，怨天尤地。

Demon 惡魔 魯賓斯坦：「惡魔」（*Demon*）。男中音。被懲罰受磨難的墮落天使。他安排殺死塔瑪拉的未婚夫後，似幻象般出現在她面前。只有她的愛能解除他的痛苦。一開始她拒絕他，但聽了他敘述自己永無止盡的痛苦而逐漸同情他。惡魔吻了塔瑪拉後，她死去。他再次必須孤獨永遠受苦。首演者：（1875）Ivan Mel'nikov。

Desdemona 黛絲德夢娜（1）威爾第：「奧泰羅」（*Otello*）。女高音。奧泰羅的妻子。她深深愛著丈夫，對他極為忠心，但他卻不必要地猜忌她與其他男人的關係。伊亞果急於取代卡西歐成為奧泰羅的副手，計謀讓奧泰羅相信黛絲德夢娜與卡西歐有染。黛絲德夢娜不疑有他，接受伊亞果的建議替卡西歐說情，加深奧泰羅的疑心。她鄭重駁回丈夫的指控，但他侮辱並打了她。她拿手帕給他擦汗，他把手帕丟到地上。黛絲德夢娜的侍女，也是伊亞果妻子的艾蜜莉亞收起手帕，伊亞果將之拿走，當作卡西歐不忠的證據。艾蜜莉亞幫黛絲德夢娜準備就寢，她想到死亡。她唱一首記憶中母親侍女曾唱過的歌（「柳樹之歌」），並向聖母瑪莉亞禱告。她將入睡時奧泰羅進來，彎腰吻她，但她察覺丈夫要殺死她。她為自己的清白辯解，求他手下留情，她不想死。奧泰羅用枕頭悶死她，艾蜜莉亞回到房間，驚叫呼救，但黛絲德夢娜將死。奧泰羅得知一切都是伊亞果搞鬼，妻子其實無辜，刺傷自己，死在她身邊。詠嘆調：「她哭著歌唱……柳樹！柳樹！」（*Piangea cantando ... Salce! Salce!*）；「萬福瑪莉亞」（*Ave Maria*）；二重唱（和奧泰羅）：「我的英豪戰士」（*Mio superbo guerrier! ...*）；四重唱（和奧泰羅、艾蜜莉亞，與伊亞果）：「賜予我甜美幸福的寬恕之語」（*Dammi la dolce e lieta parola del perdono*）。角色的知名詮釋者包括：Emma Albani、Emma Eames、Nellie Melba、Claudia Muzio、Dora Labette、Frances Alda、Eleanor Steber、Renata Tebaldi、Leonie Rysanek、Sylvia Sass、Gwyneth Jones、Mirella Freni、Margaret Price、Renata Scotto、Katia Ricciarelli、Kiri te Kanawa，和 Elena Prokina。首演者：（1887）Romilda Pantaleoni（首演指揮法蘭克·法奇歐〔Franco Faccio〕的情婦）。威爾第親選她擔任首演的黛絲德夢娜，但後來覺得她沒有真正了解該如何詮釋角色。她的事業也不如同劇其他首演者（塔瑪紐和莫雷）般成功。

（2）羅西尼：「奧泰羅」（*Otello*）。女高音。艾米洛的女兒。奧泰羅愛她但懷疑她不忠。他在她睡覺時潛進她的臥房刺死她。首演者：（1816）Isabella Colbran（1822-37年為羅西尼太太）。

Des Grieux, Chevalier 戴·格利尤騎士（1）馬斯內：「曼儂」（*Manon*）。男高音。戴·格利尤伯爵的兒子。看見曼儂後愛上她，勸她不要進修道院，而她也同意到巴黎和他同居。德·布雷提尼哄曼儂離開戴·格利尤，以享受自己能給她的榮華富貴。戴·格利尤決定成為神職人員。曼儂到他佈道的教堂看他。他試著抵抗她，但終承認仍深深愛著她，兩人再次私奔。他們到賭場找朋友，戴·格利尤被控作弊，和曼儂同遭逮捕。戴·格利尤的父親救了

他，但曼儂將被驅逐出境。他試著救出她，可是她的健康情況惡化，死在他懷裡。詠嘆調：「啊，飛走吧，甜美愛情模樣」（*Ah, fuyez douce image*）。首演者：（1884）Jean-Alexandre Talazac。

（2）浦契尼：「曼儂‧雷斯考」（*Manon Lescaut*）。男高音。和朋友在地方旅店飲酒時愛上年輕的曼儂‧雷斯考。她正在哥哥陪同下準備進修道院完成學業。她也愛上他，兩人私奔同居。當他的錢花完後，曼儂回到年老的仰慕者傑宏特的身邊。曼儂的哥哥告訴戴‧格利尤說曼儂仍愛著他，他決定找她回來。她同意回到他身邊，但堅持先收拾首飾而耽誤時間，使她以妓女罪名被逮捕。曼儂將被驅逐出境，戴‧格利尤懇求船長讓他上船。他們逃下船後在沙漠裡迷路，曼儂累得虛脫。戴‧格利尤拒絕丟下她，但離開她去找水。他回來時，曼儂死在他懷裡，而他也倒在她身旁。詠嘆調：「我從未見過這般女子！」（*Donna non vidi mai simile a questa!*）；「啊！別再靠近！」（*Ah! non v'avvicinate!*）。首演者：（1893）Giuseppe Cremonini。

Des Grieux, Comte 戴‧格利尤伯爵 馬斯內：「曼儂」（*Manon*）。男低音。戴‧格利尤騎士的父親。兒子被曼儂遺棄後，試著勸他不要成為神職人員。首演者：（1884）Mons. Cobalet。

De Sirieux 德‧西修 喬坦諾：「費朵拉」（*Fedora*）。男中音。一名法國外交官、後成為外交部長。費朵拉向他指控洛里斯‧伊潘諾夫伯爵為殺害她未婚夫的兇手。首演者：（1898）Delfino Menotto。

Despina 戴絲萍娜 莫札特：「女人皆如此」（*Così fan tutte*）。女高音。朵拉貝拉和費奧笛麗姬的侍女。受阿方索買通幫他向她們的未婚夫——古里耶摩和費爾蘭多，證明姊妹倆也可能變心。兩個「阿爾班尼亞人」（由費爾蘭多和古里耶摩喬裝）假裝服毒騙取姊妹倆的同情，戴絲萍娜扮成魅思摩醫生用磁鐵「治癒」他們。女孩們決定嫁給阿爾班尼亞人後，她偽裝成公證人貝卡維維拿結婚證書給他們簽。詠嘆調：「男人、軍人」（*In uomini, in soldati*）；「滿十五歲的女人」（*Una donna a quindici anni*）。雖然樂譜上指定這個角色為女高音，但它通常是由次女高音演唱。知名的詮釋者（女高音／次女高音）包括：Elisabeth Schumann、Roberta Peters、Emmy Loose、Graziella Sciutti、Hanni Steffek、Lucia Popp、Nan Merriman、Ileana Cotrubas、Reri Grist、Teresa Stratas、Marie McLaughlin、Lillian Watson、Ann Murray，和 Cecilia Bartoli。首演者：（1790）Dorothea Bussani（她的丈夫首演唐阿方索）。

Desportes, Baron 戴波提男爵 秦默曼：「軍士」（*Die Soldaten*）。男高音。法國軍隊的年輕貴族。他引誘瑪莉後將她交給自己的獵場看守人，她被他強暴。首演者：（1965）Anton de Ridder。

Devereux, Roberto, Earl of Essex 羅伯托‧戴佛若、艾塞克斯伯爵 （1）董尼采第：「羅伯托‧戴佛若」（*Roberto Devereux*）。男高音。羅伯托在愛爾蘭執行軍事任務失敗後回國，被敵人指控叛國。

他等待審判，擔心會被判死刑，只有女王介入才能救他一命。伊莉莎白塔（伊莉莎白一世）仍愛著他，但他愛著莎拉。莎拉在他出國時被迫嫁給他的朋友諾丁罕公爵。他把女王給他的戒指給了莎拉——女王曾承諾，若他把戒指還給她，就能保命。莎拉給他一條絲巾，他被搜身時，藏在胸口的絲巾被發現。他在倫敦塔等女王赦免。而女王則在等他把戒指還給她，好撤銷他的死刑。莎拉送回戒指，但太遲了——羅伯托已被處死。詠嘆調：「有如天使精靈」（*Come uno spirito angelico*）。首演者：（1837）Giovanni Basadonna。

（2）布瑞頓：「葛洛麗安娜」（*Gloriana*）。見*Essex, Earl of*。

Dew Fairy 露珠仙女 亨伯定克：「韓賽爾與葛麗特」（*Hänsel und Gretel*）。女高音。早晨降臨時，叫醒在森林中睡覺的孩子。首演者：（1893）可能為Hermine Finck（她首演女巫，而兩個角色通常由同一人飾演）。

de Winter, Maxim 麥克辛・德・溫特 喬瑟夫斯：「蕾貝卡」（*Rebecca*）。男中音。曼德里的主人。他美麗的妻子蕾貝卡不久前淹死。在蒙地卡羅他遇到女孩，和她結婚後同回曼德里。他很愛新婚妻子，但她認為他仍愛著蕾貝卡。麥克辛很生氣她穿著和蕾貝卡去年穿過同樣的禮服參加曼德里宴會。一艘船擱淺時，他去幫忙救援。蕾貝卡的船在海灣底被發現，她的屍體仍在船艙裡。麥克辛首次承認他痛恨蕾貝卡，因為她讓他戴綠帽子。她的一名情人指控麥克辛殺害她，不過他證明蕾貝卡是因為

知道自己患癌症將死而自殺。首演者：（1983）Peter Knapp。

de Winter, Mrs 德・溫特太太 喬瑟夫斯：「蕾貝卡」（*Rebecca*）。見*Girl, the*。

de Winter, Rebecca 蕾貝卡・德・溫特 喬瑟夫斯：「蕾貝卡」（*Rebecca*）。歌劇名的女子，但沒有出現於劇中。她是麥克辛・德・溫特的亡妻，歌劇裡一直有她的影子。

***Dialogues des Carmélites, Les* 「加爾慕羅會修女的對話」**（*Dialogues of the Carmelites*）浦朗克（Poulenc）。腳本：作曲家；三幕；1957年於米蘭首演，尼諾・聖佐紐（Nino Sanzogno）指揮。

康匹尼和巴黎，1789-92年間：德・拉・佛斯（de la Force）侯爵擔心自己的女兒布蘭雪（Blanche）太過敏感緊張。她宣佈要加入加爾慕羅教會，尋求心靈上的平靜。生病年老的修院院長，德・夸西女士（de Croissy）面試她。康絲坦思修女（Constance）看見自己將和布蘭雪死在一起的幻象。修院長請瑪莉院長（Marie）照顧布蘭雪。外來的黎朵茵夫人（Lidoine）成為新任修院院長。德・拉・佛斯騎士（Force）來探望妹妹，指責她是因為恐懼而不是虔誠才留在修道院。告解神父（Father Confessor）主持最後的彌撒，他必須躲起來。修道院被佔據後毀去。布蘭雪逃回父親家。她聽說修道院的人被逮捕、告解神父被判死刑。修院院長帶領修女走上斷頭台。康絲坦思是最後一位上台的，布蘭雪走到她身邊——如她預言，兩人將

死在一起。

Diana 戴安娜（1）卡瓦利：「卡麗絲托」（*La Calisto*）。女高音。貞潔的女神。潘婬著她，但她愛上恩戴米昂。首演者：（1651）不詳。

（2）葛路克：「依菲姬妮在陶利」（*Iphigénie en Tauride*）。女高音。拯救依菲姬妮的哥哥歐瑞斯特免於陶亞斯國王的要求而被犧牲。首演者：（1779）不明。

（3）海頓：「忠誠受獎」（*La fedeltà premiata*）。女高音。狩獵之女神，讓劇中所有愛人團圓。首演者：（1781）Constanza Valdesturla（她演唱兩個角色）。

（4）（Diane）拉摩：「易波利與阿麗西」（*Hippolyte et Aricie*）。女高音。發誓保護年輕情侶的女神。首演者：（1733）不詳。

***Dido and Aeneas* 「蒂朵與阿尼亞斯」** 菩賽爾（Purcell）。腳本：納恆·泰特（Nahum Tate）；三幕；可能為1683或1684年於倫敦卻爾西首演。

迦太基（Carthage），公元前十三世紀：特洛伊人戰敗給希臘人後，阿尼亞斯（Aeneas）揚帆前往義大利以建立新的特洛伊（羅馬）。途中他的船停靠到迦太基，女王蒂朵（Dido）愛上他。她的密友貝琳達（Belinda）和全宮廷都為她高興。一名女法師（Sorceress）計謀打擊蒂朵。阿尼亞斯聽到一個精靈叫他離開迦太基。他走時蒂朵死去。

Dido 蒂朵（1）白遼士：「特洛伊人」（*Les Troyens*）。次女高音。迦太基的女王、賽柯歐斯的寡婦，她的丈夫被她的哥哥所殺。

她收留在她城堡附近發生船難的特洛伊人，愛上他們的領袖阿尼亞斯。他離開她去完成在義大利建立新特洛伊的使命，她築起火葬台以毀去兩人所有回憶，用他的劍刺傷自己後登上火葬台。詠嘆調：「親愛的泰亞人！」（*Chers Tyriens!*）；「再會了，驕傲城市」（*Adieu, fière cité ...*）；二重唱（和阿尼亞斯）：「無盡愉悅狂喜之夜！」首演者：（1863）Anne Charton-Demeur。

（2）菩賽爾：「蒂朵與阿尼亞斯」（*Dido and Aeneas*）。女高音／次女高音。迦太基的女王，愛上特洛伊人阿尼亞斯。一名女法師計畫毀去蒂朵。蒂朵在阿尼亞斯離開迦太基時死去。詠嘆調：「在我入土後」（*When I am laid in earth*）（蒂朵的悲歌）。首演者：（1683/4）不知名的女學生。

Dikoj, Savël Prokofjevič 薩威·普羅柯菲維奇·狄可 楊納傑克：「卡嘉·卡巴諾瓦」（*Katya Kabanová*）。男低音。一名富有的商人、鮑里斯的叔叔、卡巴妮查的朋友。他酒醉後向卡巴妮查求愛被拒絕。他與年輕的辦事員凡尼亞·庫德利亞什爭辯暴風雨的特性。歌劇結束時，是狄可從伏加河中撈起卡嘉的屍體，抬到卡巴妮查面前。首演者：（1921）Rudolf Kaulfus。

Dimitri 狄米屈 穆梭斯基：「鮑里斯·顧德諾夫」（*Boris Godunov*）。見 *Grigori /Dimitri*。

Diomede 戴歐米德 沃頓：「特洛伊魯斯與克瑞西達」（*Troilus and Cressida*）。男中音。阿哥斯的希臘王子，愛著特洛伊人克

瑞西達。克瑞西達以爲特洛伊魯斯遺棄她，同意嫁給戴歐米德。特洛伊魯斯出現，和戴歐米德打鬥，被克瑞西達的父親，卡爾喀斯在背後捅了一刀。戴歐米德堅持克瑞西達留在軍營供希臘士兵蹂躪。首演者：（1954）Otakar Kraus。

Dionysus 戴歐尼修斯 亨采：「酒神的女祭司」（*The Bassarids*）。男高音。酒神信徒的領導者（希臘神話之戴歐尼修斯＝羅馬神話之巴克斯）。喬裝下的戴歐尼修斯讓潘修斯發現自己下意識的性幻想，並勸他扮成女人前往席塞倫山。潘修斯在那裡被殺死。首演者：（1966）Loren Driscoll。

Dircé（Glauce）德琦（葛勞瑟） 凱魯碧尼：「梅蒂亞」（*Médée*）。女高音。科林斯國王，克里昂的女兒，即將嫁給傑生。傑生兩個孩子的母親梅蒂亞，爲了報復傑生變心而毒死她。首演者：（1797）Mlle Rosine。

Diver, Jenny 珍妮·戴佛 懷爾：「三便士歌劇」（*The Threepenny Opera*）。女高音。受皮勤太太買通，而向警方洩漏麥基斯藏身之處的妓女。首演者：（1928）Lotte Lenya（於1926年和懷爾結婚）。

Doctor 醫生 貝爾格：「伍采克」（*Wozzeck*）。男低音。軍營的醫生。用伍采克進行飲食實驗。首演者：（1925）Martin Abendroth。

Dodon, Tsar 沙皇多敦 林姆斯基－高沙可夫：「金雞」（The Golden Cockerel）。男低音。占星家給他一隻可以示警的金雞。他領軍對抗敵人，遇到榭瑪卡女王。他和女王一同回到首都，占星家索求女王爲獎賞。多敦殺死他後，爲金雞所殺。首演者：（1909）Nikolay Speransky。

Dollarama, Mr 錢觀先生 伯特威索：「第二任剛太太」（*The Second Mrs Kong*）。男中音。死去的電影製作人。首演者：（1994）Robert Poulton。

Dollarama, Mrs 錢觀太太 伯特威索：「第二任剛太太」（*The Second Mrs Kong*）。見Inanna。

Dolokhov 多洛考夫 浦羅高菲夫：「戰爭與和平」（*War and Peace*）。男中音。軍官，是安納托·庫拉根的朋友。首演者：（1945版本）不詳；（1946版本）V. P. Runovsky。

Dominik 多明尼克 理查·史特勞斯：「阿拉貝拉」（*Arabella*）。男中音。三名追求阿拉貝拉但爲她拒絕的伯爵之一。阿拉貝拉的母親樂於和這名年輕伯爵調情，他對她說，她比女兒還美麗。首演者：（1933）Kurt Böhme。

Domšík of the Bell 掌鐘人 楊納傑克：「布魯契克先生遊記」（The Excursions of Mr Brouček）。男中音。孔卡的父親。他和回到1420年布拉格的布魯契克交友。後來在胡斯戰爭中死去。他其他的化身爲1888年布拉格的司事，和月球上的月官。首演者：（1920）Vilém Zítek。

Donati, Buoso 波索·多納提 浦契尼：
「強尼·史基奇」（*Gianni Schicchi*）。這個富
裕年老的人在歌劇開始時死去。他的親戚
聚在他床邊聽他的遺囑。謠傳他把所有財
富留給一所修道院。

***Don Carlos* 「唐卡洛斯」** 義大利文版本
作「唐卡洛」（*Don Carlo*）。威爾第
（Verdi）。腳本：喬瑟夫·梅西（Joseph
Méry）和卡繆·杜·洛克雷（Camille du
Locle）；杜·洛克雷（du Locle）修訂，安
傑羅·贊納迪尼（Angelo Zanardini）翻譯
為義大利文；五／四幕；1867年於巴黎首
演（法文版本），喬治·漢諾（Georges
Hainl）指揮（如下所述）；1884年於米蘭
首演（義大利文版本），法奇歐（Franco
Faccio）指揮。

法國和西班牙，約1560年：唐卡洛斯
（Don Carlos）到法國和未婚妻伊莉莎白·
德·瓦洛（Elisabeth de Valois）見面。她不
認識卡洛斯，他給她看西班牙王儲的肖
像，她才知道他的身分。她的僕人提鮑特
（Thibault）報告說伊莉莎白必須嫁給卡洛
斯的父親，國王菲利普二世（King Philip
II）。為了國家利益著想，她同意了。在聖
尤斯特修道院，皇帝卡洛五世的墳墓旁，
卡洛注意到一位修道士長得很像他已故的
祖父。卡洛斯最好的朋友羅德利果·德·
波薩侯爵（Posa）建議卡洛斯到法蘭德斯
去幫助受壓迫的人民。成為王后的伊莉莎
白和她的宮廷仕女在一起，其中有艾柏莉
公主（Eboli）。波薩帶來卡洛斯求見伊莉莎
白的信：他希望她能勸父親准他去法蘭德
斯。艾柏莉希望卡洛斯愛她。波薩向國王
遊說給予法蘭德斯人民自由，國王警告他

小心大審判官（Grand Inquisitor）。在菲利
普加冕典禮前夕，伊莉莎白請艾柏莉穿她
的衣服代替她參加慶祝活動。卡洛斯以為
她是伊莉莎白，向她傾訴愛意。艾柏莉掀
開面紗，令他大為驚恐。她了解到卡洛斯
與王后是情人，誓言向國王告密。在瓦拉
多里大教堂前，群眾聚集觀看判決儀式
（燒死異教徒的儀式）。卡洛斯請求父親派
他去法蘭德斯，但菲利普拒絕。卡洛斯揮
劍，被制伏後入獄。菲利普在妻子的珠寶
盒中找到卡洛斯的迷你肖像，指控她出
軌。艾柏莉承認是她告密，也透露她是國
王的情婦。波薩到監牢探望卡洛斯被射
殺。艾柏莉幫卡洛斯逃走。在聖尤斯特的
修道院前，卡洛斯向伊莉莎白道別。國王
和大審判官出現，卡洛斯向後退離他們，
皇帝卡洛五世的墳墓打開，年老的皇帝現
身將卡洛斯扯入修道院。

***Don Giovanni* 「唐喬望尼」** 莫札特
（Mozart）。腳本：達·彭特（Lorenzo da
Ponte）；兩幕；1787年於布拉格首演。

塞爾維亞，十七世紀：唐喬望尼（Don
Giovanni）進入指揮官（Commendatore）
的家中，準備引誘他的女兒唐娜安娜
（Anna）。雷波瑞羅（Leporello）在外面等
候主人。指揮官追捕唐喬望尼，被他殺
死。唐娜安娜與未婚夫唐奧塔維歐
（Ottavio）找到父親的屍體，誓言報復兇
手。被喬望尼玩弄過後拋棄的唐娜艾薇拉
（Elvira）在找他。雷波瑞羅試圖藉著描述
唐喬望尼的邪惡個性趕她走。喬望尼經過
慶祝馬賽托（Masetto）和采琳娜（Zerlina）
將結婚的宴會，看上年輕女孩。艾薇拉拯
救她免遭喬望尼踩躪。安娜認出喬望尼的

聲音為殺父兇手，與艾薇拉和奧塔維歐共謀揭穿喬望尼。三人戴著面具出現於喬望尼的宴席間，指控他是殺人犯，但他再次逃脫。喬望尼在墓園看到指揮官的雕像，雕像對他說話。喬望尼請它吃飯。在宴席上，喬望尼與雕像握手，被摔進地獄怒火中。

Don Pasquale「唐帕斯瓜雷」 董尼采第（Donizetti）。腳本：喬望尼·魯芬尼（Giovanni Ruffini）；三幕；1843年於巴黎首演。

羅馬，十九世紀初：帕斯瓜雷（Pasquale）問馬拉泰斯塔醫生（Malatesta）自己生下直系繼承人的機會如何——他想剝奪侄子恩奈斯托（Ernesto）的繼承權。恩奈斯托和諾琳娜（Norina）相愛。馬拉泰斯塔推薦「妹妹索芙蓉妮亞」（Sofronia）為帕斯瓜雷的新娘，並請諾琳娜協助教訓老人。矇著眼、嫻靜的「索芙蓉妮亞」（喬裝的諾琳娜）被帶來見帕斯瓜雷。「公證人」（Notary）（馬拉泰斯塔的表親）擬定結婚證書，內容將帕斯瓜雷一半財產分給新娘。「婚後」，索芙蓉妮亞變得霸道奢侈，花了很多錢令帕斯瓜雷心疼。她刻意讓帕斯瓜雷知道自己要到花園幽會。他發現「妻子」和恩奈斯托在一起。馬拉泰斯塔勸他離婚，讓諾琳娜與恩奈斯托結婚。帕斯瓜雷慶幸恢復單身，祝福兩個年輕人。

Don Quichotte「唐吉訶德」 馬斯內（Massenet）。腳本：亨利·坎（Henri Cain）；五幕；1910年於蒙地卡羅首演，雷昂·傑恩（Léon Jéhin）指揮。

西班牙，中世紀：唐吉訶德（Don Quichotte）和僕人三丘·潘薩（Sancho Panza）抵達廣場，有四個男人在那裡向杜琴妮（Dulcinée）示好。唐吉訶德對她唱情歌，引起一個追求者忌妒，挑戰他決鬥。杜琴妮阻止兩人打架，派唐吉訶德去找她被強盜偷走的項鍊。唐吉訶德在霧中誤以為風車是巨人，攻擊它們而被一片翼板勾住。強盜受唐吉訶德的騎士精神感召，把偷走的項鍊給他。他將之還給杜琴妮，但她仍拒絕嫁給他。唐吉訶德死去，想像在天堂見到杜琴妮。

Donner 東那 華格納：「萊茵的黃金」（_Das Rheingold_）。低音男中音。雷神。芙莉卡、芙瑞亞和弗洛的兄弟、弗旦的小叔。他總認為很多事都可以用打雷解決：巨人要帶走芙瑞亞時，他就是用雷威脅他們；在羅格無法適時化解情況時，他也想用雷打他，每次都被弗旦制止。巨人帶走芙瑞亞後，他則變得消沈，願意拿任何東西換回妹妹。東那命令弗洛指出彩虹橋的方向，讓諸神走到英靈殿。詠嘆調：「空氣中瀰漫悶熱薄霧」（_Schwüles Gedünst schwebt in der Luft_）。首演者：（1869）Karl Heinrich。

Dorabella 朵拉貝拉 莫札特：「女人皆如此」（_Così fan tutte_）。女高音／次女高音。費奧笛麗姬的妹妹。她和費爾蘭多有婚約，而他的朋友古里耶摩是姊姊的未婚夫。玩世不恭的唐阿方索堅決向朋友證明所有的女人都容易變心，並買通姊妹們的侍女，戴絲萍娜幫忙。他騙姊妹們接受兩名「阿爾班尼亞人」的追求（由她們的未婚夫喬裝）。一開始兩姊妹拒絕他們，但是

朵拉貝拉先動搖，決定「我要較黑的那個！」但這個人其實是她姊姊的未婚夫，古里耶摩。費奧笛麗姬也軟化後，戴絲萍娜假扮的公證人幫他們舉行假婚禮。結婚證書才剛簽好，真正的未婚夫就從戰場回來。朵拉貝拉會和誰在一起呢？詠嘆調：「願那陣陣難耐痛苦」（*Smanie implacabile*）；「愛情像個小偷」（*È amore un ladroncello*）。朵拉貝拉是姊妹中較軟弱——或較花心的人，畢竟是她先接受「阿爾班尼亞人」的追求。樂譜上標定朵拉貝拉為女高音，但這是歌劇曲目中多個被次女高音奪佔的女高音角色之一。過去五十年的知名朵拉貝拉有：Blanche Thebom、Christa Ludwig、Nan Merriman、Tatyana Troyanos、Teresa Berganza、Janet Baker、Brigitte Fassbaender、Frederica von Stade、Maria Ewing、Anne Howells、Marie McLarmore、Murray、Jennifer Larmore，和Susan Graham（有些也是成功的戴絲萍娜）。首演者：（1790）Louise Villeneuve（她的姊姊首演費奧笛麗姬）。

Dörfling, Field Marshal 杜爾福林陸軍元帥
亨采：「宏堡王子」（*Der Prinz von Homburg*）。男中音。王子蔑視他的戰場命令，但他為王子的誠實折服而撕毀死刑執行令。首演者：（1960）Herbert Fliether。

Dorinda 朵琳達 韓德爾：「奧蘭多」（*Orlando*）。女高音。愛著梅多羅的牧羊女，非常忌妒他與安潔莉卡的感情。首演者：（1733）Celeste Gismondi。

Dorothée 桃樂西 馬斯內：「灰姑娘」（*Cendrillon*）。次女高音。德·拉·奧提耶夫人的女兒、諾葉蜜的姊姊、灰姑娘同父異母的姊姊。首演者：（1899）Marie de Lisle。

Dosifei 道西菲 穆梭斯基：「柯凡斯基事件」（*Khovanshchina*）。男低音。一名僧侶、舊信徒的領導人。他們和柯凡斯基家立場相同，寧可與他們同死也不願被沙皇軍隊俘虜。首演者：（1886）不詳；（1911）Fyodor Chaliapin（這成為他最知名且精彩的角色）。

Doubek 杜貝克 楊納傑克：「命運」（*Osud*）。男童高音／男高音。蜜拉（Míla）和志夫尼（Živný）的私生子。首演者：（1934，廣播）不詳；（1958，舞台）米蓮娜·宜柯瓦（Milena Jilková）／波胡米爾·庫費爾斯（Bohumir Kurfirst）。

Douphol, Baron 杜佛男爵 威爾第：「茶花女」。男中音。薇奧蕾塔的「保護者」。薇奧蕾塔離開阿弗列多時，寫信告訴他自己決定回到杜佛身邊。首演者：（1853）法蘭契斯可·德拉哥內（Francesco Dragone）。

***Dreigroschenoper, Die* 「三便士歌劇」**（懷爾）。見 *Threepenny Opera, The*。

Drum-major 軍樂隊指揮 貝爾格：「伍采克」。男高音。他和伍采克的女友，瑪莉有染，兩個男人打鬥。首演者：（1925）富利茲·蘇特（Fritz Soot）。

Drummer 鼓手 烏爾曼:「亞特蘭提斯的皇帝」(Der Kaiser von Atlantis)。次女高音。宣佈國家進入完全戰爭狀態,詔示所有的人必須尊敬皇帝。首演者:(1944)希兒達·阿倫森—林特(Hilde Aronson-Lindt);(1975)英格·弗洛利希(Inge Frohlich)。

Drusilla 茱西拉 蒙台威爾第:「波佩亞加冕」(L'incoronazione di Poppea)。女高音。奈羅尼之皇后奧塔薇亞的侍女。被誤控想殺死波佩亞。首演者:(1643)不詳。

Dryad 樹精 理查·史特勞斯:「納索斯島的亞莉阿德妮」(Ariadne auf Naxos)。女低音。三名守護亞莉阿德妮在納索斯島上睡覺的仙女之一。三重唱(和水精及回聲):「美麗的奇蹟!」(Ein schönes Wunder!)。首演者:(1912)Lilly Hoffmann-Onegin;(1916)Hermine Kittel。

Duke 公爵 馬斯內:「奇魯賓」(Chérubin)。男高音。妮娜的監護人。他不贊同奇魯賓和妮娜交往,但最終仍答應兩人結婚。首演者:(1905)Mons. Nerval。

***Duke Bluebeard's Castle* 「藍鬍子的城堡」** 巴爾托克(Bartók)。腳本:貝拉·巴拉茲(Béla Balézs);一幕;1918年於布達佩斯首演,艾吉斯托·探戈(Egisto Tango)指揮。
傳奇時期:茱蒂絲(Judith)嫁給藍鬍子(Bluebeard),和他回到他陰暗潮溼的城堡。寬廣大廳裡有七扇門。她想打開門讓光線和溫暖空氣進來。藍鬍子給她一把鑰匙,她打開第一扇門,發現裡面的牆上都是血,這是

個酷刑室。第二扇門後是藍鬍子的軍械庫,也是血跡斑斑。第三扇門裡藏有同樣沾了血的珠寶和華服,第四扇門後是花園(裡面的玫瑰花瓣上有血),第五扇門後是藍鬍子的國度(天上的雲是血紅色)。雖然藍鬍子不願意她打開第六扇門,她還是開了,看到一個淚水之湖。茱蒂絲質問藍鬍子,才曉得他殺了以前的妻子。第七扇門自己打開,藍鬍子的三名前妻走出。他讓茱蒂絲穿戴上從寶庫裡拿出的禮服、首飾和皇冠,她跟其他妻子一起走入第七扇門。門在她們身後關起,再次留下藍鬍子孤單一人。

Dulcamara 杜卡馬拉 董尼采第:「愛情靈藥」(L'elisir d'amore)。男低音。一名江湖郎中。他賣愛情靈藥給內莫利諾幫他贏得艾笛娜的芳心。靈藥其實是酒,但內莫利諾因之變得大膽。艾笛娜聽杜卡馬拉說出事情真相,承認自己愛著內莫利諾。詠嘆調:「聽好、聽好,噢村民們」(Uditi, edite, o rustici)。受讚譽的杜卡馬拉,傑倫特·伊文斯爵士(Sir Geraint Evans),正是用這個角色作爲他1994年在柯芬園皇家歌劇院的告別演出。首演者:(1832)Giuseppe Frezzolini。

Dulcinee 杜琴妮 馬斯內:「唐吉訶德」(Don Quichotte)。女低音。很多男人仰慕她想娶她。她拒絕唐吉訶德求婚,派他去找自己據稱是被強盜偷走的項鍊。他歸還項鍊時,她吻了他,但仍拒絕嫁給他。詠嘆調:「他是個瘋狂天才」(C'est un fou sublime)。首演者:(1910)Lucy Arbell。

Duncan, King 鄧肯 威爾第:「馬克白」

（*Macbeth*）。無聲角色。蘇格蘭國王、麥爾康之父。他宣佈馬克白爲考多爾領主，馬克白想當國王而刺死他。首演者：（1847）不詳。

Dunstable, The Duke of 當斯特伯公爵 蘇利文：「耐心」（*Patience*）。男高音。重騎兵中尉，向珍求婚。首演者：（1881）Durward Lely。

Durham, Lady Harriet 哈麗葉・杜仁姆夫人 符洛妥（Flotow）：「瑪莎」（*Martha*）。見*Martha* (1)。

Dutchman 荷蘭人 華格納：「漂泊的荷蘭人」（*Der fiegende Holländer*）。男中音。很久很久以前，荷蘭人試著在暴風中駛過好望角，發誓就算得航海一輩子也要成功。魔鬼聽到後，懲罰他必須永遠航海，除非他找到一個會對他忠心一輩子的女子，才能獲得解脫。每七年他可以靠岸尋找這個女子。七年的時間到了，他航到挪威海岸，與達蘭德的船並行。兩人見面後，他請達蘭德允許他認識並迎娶他的女兒珊塔，願意給達蘭德大筆財富。達蘭德帶荷蘭人回家見女兒，她認出他正是家中一幅畫像裡的人。兩人一見鍾情，但荷蘭人偷聽到艾力克表示愛著珊塔，以爲她不忠。他相信自己注定接下來的七年仍必須不停航行，揚帆離去。珊塔跳進海裡想跟他去。他的船漸漸下沈，兩人的身影從中升起。詠嘆調：「時間到了」（*Die frist ist um*）；「穿過狂風暴雨前進」（*Durch Sturm und bösen Wind verschlagen*）；二重唱（和珊塔）：「如同隔著久遠時間」（*Wie aus der ferne längst vergang'ner Zeiten*）。首演者：（1843）Michael Wächter（他的妻子首演珊塔的奶媽瑪麗）。

Dwarf 侏儒 曾林斯基：「侏儒」（*Der Zwerg*）。男高音。侏儒不知道自己畸形，被當成生日禮物送給公主唐娜克拉拉。兩人成爲玩伴，他愛上她。克拉拉送他一朵白玫瑰，代表對他只有無邪的感情。他掀開遮住皇宮一面鏡子的簾幕，初次看到自己的倒影。震驚的他求克拉拉告訴他自己外表並非如此。她殘酷地說會繼續和他玩耍，但只是當他作動物，而不是人類。心碎的侏儒緊握著白玫瑰死去。首演者：（1922）Karl Schroder。

Dyer's Wife（Die Farberin）染匠的妻子 理查・史特勞斯：「沒有影子的女人」（*Die Frau ohne Schatten*）。女高音。她和染匠巴拉克結婚已經超過兩年，但是沒有小孩。巴拉克的三個兄弟和他們一起住在簡陋的屋子。她有點兇悍，但是很愛丈夫。巴拉克外出賣布料時，皇后和奶媽來找她。皇后急著要有影子（生育能力的象徵），奶媽建議染匠的妻子賣出影子可以換來榮華富貴。她很想過好日子，一度騙丈夫已經賣出影子。巴拉克想到不能有自己的家庭，氣得要殺她。後來她坦承說謊。巴拉克與妻子被超自然力量分開，兩人唱出對彼此的愛。皇后了解到奪走妻子的影子將造成很大痛苦，取消計畫。巴拉克和妻子團圓，聽到兩人尚未出生的小孩的聲音。詠嘆調：「巴拉克，我沒那麼做！」（*Barak, ich hab' es nicht getan!*）；二重唱（和巴拉克）：「嫁給你／娶了你」（*Dir ange-*

traut）。首演者：（1919）Lotte Lehmann。首演後，這個角色就是理查史特勞斯女高音的最愛，知名演唱者包括：Eva von der Osten、Viorica Ursuleac、Rosa Pauly、Marianne Schech、Leonie Rysanek、Christel Goltz、Elisabeth Höngen、Birgit Nilsson、Inge Borkh、Christa Ludwig、Gwyneth Jones（見*Empress*）、Hildegard Behrens、Pauline Tinsley，和Eva Marton。

Eboli, Princess 艾柏莉公主 威爾第：「唐卡洛斯」(*Don Carlos*)。次女高音。伊莉莎白·德·瓦洛（後來成為西班牙王后）的侍女。她愛上西班牙王儲唐卡洛斯。卡洛斯本和伊莉莎白有婚約，後來父親決定自己娶她。在國王加晃典禮前夕，伊莉莎白請艾柏莉代替她參加慶祝活動。艾柏莉穿著女王的衣服、戴著面具出席假面舞會。卡洛斯以為她是伊莉莎白，向她傾訴愛意。艾柏莉發現他和王后是情人，堅持向國王告密（她自己曾和國王有染）。當她向伊莉莎白承認煽動國王妒火、請求她原諒時，伊莉莎白給她兩條路：流亡或進入修女院。在離開前，她幫助被父親囚禁的卡洛斯逃出監獄。詠嘆調（和合唱團）：「在仙幻宮殿中」(*Au palais des fees*)──通稱為面紗之歌，這首優美詠嘆調音域寬廣，很適合次女高音炫技；「哦！致命獻禮」(*O don fatal*)。艾柏莉傳統的造型是戴著眼罩，不過這個設計的真實性具有爭議。有人說她是因為幼時眼睛受傷所以要戴眼罩遮掩；或是為了遮掩斜視；或只是為了效果。首演者：（1867，法文版本）Pauline Gueymard-Lauters；（1884，義文版本）Giuseppina Pasqua。

Ecclitico, Dr 艾克利提可博士 海頓：「月亮世界」(*Il mondo della luna*)。男高音。占星家，愛著坡納費德的女兒克拉蕊絲，但坡納費德反對兩人的婚事。他和朋友一起送坡納費德上「月亮」──其實是他的花園裝飾成月亮的樣子。在這裡，坡納費德同意女兒婚事。首演者：（1777）Guglielmo Jermoli（他的妻子首演坡納費德的侍女莉瑟塔）。

Echo 回聲 理查·史特勞斯：「納索斯島的亞莉阿德妮」(*Ariadne auf Naxos*)。女高音。三個守護亞莉阿德妮在納索斯島上睡覺的仙女之一。三重唱（和樹精及水精）：「美麗的奇蹟！」(*Ein schönes Wunder！*) 首演者：（1912）Erna Ellmenreich；（1916）Carola Jovanovič。

Eckbert, Blond 金髮艾克伯特 威爾：「金髮艾克伯特」(*Blond Eckbert*)。男中音。貝兒莎的丈夫，他們遠離人群而居，唯一的朋友是瓦特。但艾克伯特懷疑瓦特和妻子的友誼而殺死他。貝兒莎死後，艾克伯特走到荒野，遇見扶養貝兒莎長大的老婦人。她告訴艾克伯特，其實貝兒莎是他的妹妹，小時候遭他們的父親遺棄。震驚的

艾克伯特發瘋死去。首演者：（1994）
Nicholas Folwell。

Edgardo 艾格多 董尼采第：「拉美摩的露
西亞」（*Lucia di Lammermoor*）。見
Ravenswood, Edgar。

Edmondo 艾蒙多 浦契尼：「曼儂‧雷斯
考」（*Manon Lescaut*）。男高音。學生、
戴‧格利尤的朋友。詠嘆調（和學生合唱
團）：「嗨，溫柔夜晚」（*Ave, sera gen-
tile*）。首演者：（1893）Roberto Ramini。

Edrisi 艾德黎西 席馬諾夫斯基：「羅傑國
王」）（*King Roger*）。男高音。阿拉伯先知，
警告羅傑國王有名牧羊人在宣揚美與享樂
的新信仰。首演者：（1926）Maurcy
Janowski。

Eduigi 伊杜怡姬 韓德爾：「羅德琳達」
（*Rodelinda*）。女高音。隆巴帝國王貝塔里
多的妹妹。首演者：（1725）Anna
Vincenza Dotti。

**Edwin Ronald, Prince 艾德文‧朗諾德王
子** 卡爾曼：「吉普賽公主」（*Die
Csárdásfürstin*）。男高音。李珀一魏勒善王
子和公主的兒子。父母希望他娶表親絲塔
西，但是他愛著歌舞秀歌手席娃。在他發
現母親年輕時也是歌手後，父母再沒有立
場反對他的婚姻。首演者：（1915）Karl
Bachmann。

Egberto 艾格伯托 威爾第：「阿羅德」
（*Aroldo*）。男中音。年老的騎士、蜜娜的父

親。他的女兒趁丈夫與十字軍出征時出
軌。他殺死女兒的情人。首演者：（1857）
Ferri Gaetano。另見*Stankar, Count*。

Egisto, L' 「艾吉斯托」 卡瓦利
（Cavalli）。腳本：佛斯提尼（Giovanni
Faustini）；序幕和三幕；1643年於威尼斯
首演。

神話時期的希臘：艾吉斯托（Egisto）與
克蘿莉（Clori），和黎帝歐（Lidio）與克莉
梅妮（Climene）兩對情侶被海盜綁架而分
開。艾吉斯托與克莉梅妮逃出後去尋找愛
人。但是克蘿莉與黎帝歐墜入情網。克莉
梅妮無法殺死黎帝歐，想要代替他死。黎
帝歐受她的情操感動，再次愛上她。而克
蘿莉憐憫發瘋的艾吉斯托，也回到他身
邊。

Egisto 艾吉斯托 卡瓦利：「艾吉斯托」
（*L'Egisto*）。男高音。阿波羅的後裔、克蘿
莉的愛人。他們被海盜分開。他傷心得發
瘋，後來克蘿莉回到他身邊。首演者：
（1643）不詳。

Eglantine 艾格蘭婷 韋伯：「尤瑞安特」
（*Euryanthe*）。次女高音。尤瑞安特的客
人，表面上為她的朋友。艾格蘭婷愛著尤
瑞安特的未婚夫阿朵拉，勸她違背他的信
任，他因而以為她不忠。阿朵拉發現真相
後，艾格蘭婷被將娶她的男人殺死。首演
者：（1823）Thérèse Grünbaum。

**Eisenstein, Gabriel von 加布里耶‧馮‧艾
森史坦** 小約翰‧史特勞斯：「蝙蝠」（*Die
Fledermaus*）。男高音。蘿莎琳德的丈夫。

他犯了輕微的罪，必須坐一陣子的牢。朋友佛克醫生來領他準備入獄，兩人假裝一同去監牢。其實他們去參加歐洛夫斯基王子的舞會。艾森史坦以「雷納侯爵」的身分認識「憂鬱騎士」，兩人用很破的法文交談。他和一位戴著假面的匈牙利女伯爵調情，未知她正是自己的妻子。他認出一名客人是妻子的侍女阿黛兒。早上六點他離開去監獄，到那裡後發現「憂鬱騎士」原來是典獄長法蘭克，而自己的牢房已經有人——妻子的歌唱老師阿弗列德。蘿莎琳德和佛克都到了監獄，釐清所有誤會。首演者：（1874）Jani Szika。

Eisenstein, Rosalinde von 蘿莎琳德‧馮‧艾森史坦 小約翰‧史特勞斯：「蝙蝠」（*Die Fledermaus*）。女高音。加布里耶‧馮‧艾森史坦的妻子。他離開去坐牢時，她的歌唱老師阿弗列德來對她唱情歌。她戴著假面裝扮成一名匈牙利女伯爵去參加歐洛夫斯基王子的舞會，騙過丈夫。同在舞會的還有向她「借了」禮服的侍女阿黛兒。詠嘆調：「祖國的曲調」（*Klänge der Heimat*）——恰爾達斯舞曲（Csárdás）。首演者：（1874）Marie Geistinger。

Eisslinger, Ulrich 烏利希‧艾斯林格 華格納：「紐倫堡的名歌手」（*Die Meistersinger von Nürnberg*）。男高音。名歌手之一，他的職業是雜貨商。首演者：（1868）Herr Hoppe。

Elcia 艾西亞 羅西尼：「摩西在埃及」（*Mosé in Egitto*）。見 *Anaïs*。

Elderly Fop 老紈褲 布瑞頓：「魂斷威尼斯」（*Death in Venice*）。低音男中音。亞盛巴赫前往威尼斯的同船乘客。他領唱一首關於威尼斯生活的歌。首演者：（1973）John Shirley-Quirk。

Elders 長老們 符洛依德：「蘇珊娜」（*Susannah*）。村裡的四名長老（麥克連、葛里頓、黑斯和歐特）。他們找尋適合進行共同受洗禮的水池時，從樹後看到蘇珊娜在裸泳。因為她的樣子挑起他們的情慾，他們指控她不知羞恥，鼓動村民譴責她，逼她承認罪孽深重。首演者：（1955）（依序）Harrison Fisher、Kenneth Nelson、Dayton Smith，和 Lee Liming。

Eléazer 艾雷亞哲 阿勒威：「猶太少女」（*La Juive*）。男高音。猶太金匠、瑞秋的父親。詠嘆調：「瑞秋，當神以睿智」（*Rachel, quand du Seigneur*）。這是 Enrico Caruso 最愛的角色之一。首演者：（1835）Adolphe Nourrit（角色是為他而作。據猜測他寫了歌劇的某些片段，包括上述的知名詠嘆調）。

Elegy for Young Lovers「年輕戀人之哀歌」 亨采（Henze）。腳本：奧登（W. H. Auden）和切斯特‧卡曼（Chester Kallman）；五幕；1961年於史威慶根（Schwetzingen）首演，亨利希‧班德（Heinrich Bender）指揮。

　　奧地利阿爾卑斯山區，1910年：詩人密登霍弗（Mittenhofer）每年都來此寫春天的詩，隨行的是他的秘書卡若琳娜（Carolina）、他的醫生賴許曼

（Reischmann），和他年輕的女伴伊莉莎白・辛默（Elizabeth Zimmer）。醫生的兒子東尼（Toni Reischmann）也在。旅館的客人包括喜達・麥克（Hilda Mack），她的新婚丈夫四十年前在他們渡蜜月時，死於鎚角山上。失去理智的她仍等待他回來。導遊喬瑟夫・毛瑞（Joseph Maurer）告訴他們有人在冰河下發現一具屍體。伊莉莎白安慰喜達。東尼愛上伊莉莎白，令詩人大為光火。愛人們出發上山，但被風雪困住，接受他們將死於山上的命運。密登霍弗的詩篇反映這些事件。

Elektra 「**伊萊克特拉**」 理查・史特勞斯（Richard Strauss）。腳本：霍夫曼斯托（Hugo von Hofmannsthal）；一幕；1909年於德勒斯登首演，恩斯特・馮・舒赫（Ernst von Schuch）指揮。

麥肯那（Mycenae），古代：女王克莉坦娜絲特拉（Klytämnestra）和艾吉斯特（Aegisth）謀殺她的丈夫阿卡曼農（Agamemnon）。克莉坦娜絲特拉有兩個女兒克萊索泰米絲（Chrysothemis）和伊萊克特拉（Elektra）。後者等待弟弟奧瑞斯特（Orestes）回來，希望為父報仇。克莉坦娜絲特拉叫伊萊克特拉解讀自己的惡夢。伊萊克特拉告訴她只有用活人當祭品才能停止惡夢，而祭品正是女王自己。奧瑞斯特已死的假消息傳來皇宮，伊萊克特拉知道她必須親手殺死仇人。奧瑞斯特出現，她勸他為父親報仇。他進入皇宮，裡面立刻傳出克莉坦娜絲特拉的尖叫聲。艾吉斯特出現，也同被殺死。伊萊克特拉高興地跳舞死去。

Elektra 伊萊克特拉 理查・史特勞斯：「伊萊克特拉」（*Elektra*）。女高音。克莉坦娜絲特拉和阿卡曼農的三個子女之一，她的姊姊是克萊索泰米絲，弟弟是奧瑞斯特。阿卡曼農從特洛伊戰爭回來時，發現妻子與情人艾吉斯特同住在皇宮裡。艾吉斯特和克莉坦娜絲特拉在阿卡曼農洗澡時殺死他。伊萊克特拉把奧瑞斯特送到安全的地方，自己與姊姊留在皇宮。伊萊克特拉被迫像隻野獸般住在院子裡。只有最年輕的一個侍女尊敬她，提醒別人她仍是公主。她因對父親忠心而遭到毆打。伊萊克特拉埋藏殺死父親的斧頭，決意某天用它為父報仇。克莉坦娜絲特拉問伊萊克特拉要如何解決自己的惡夢，女兒說唯有犧牲女王自己。奧瑞斯特已死的（假）消息傳來皇宮，伊萊克特拉知道她必須親手殺死仇人，因為姊姊太害怕無法幫她。一個男人走進院子，伊萊克特拉逐漸認出他是弟弟。她不接受他的擁抱，慚愧自己露宿於外的髒亂模樣。她說服他有責任為父親報仇。他在皇宮裡殺死克莉坦娜絲特拉時，艾吉斯特抵達大門，伊萊克特拉自願點燈領他進入皇宮，然後聽他尖叫著跟隨母親步上黃泉路。伊萊克特拉狂喜勝利地跳舞，最終崩潰死去。詠嘆調：「孤獨！唉，完全孤獨」（*Allein! Weh, ganz allein*）；「多少血必須湧出」（*Was bluten muss?*）；「奧瑞斯特！奧瑞斯特！」（*Orest! Orest!*）著名的認弟場景，此時伊萊克特拉發現奧瑞斯特已死的消息不實，他可以幫自己為父報仇。

儘管伊萊克特拉狂亂地呼喊咆哮，念念不忘復仇，她許多行為背後的動機卻是愛：對死去父親阿卡曼農的愛（麥可・甘

迪迪稱她為「史特勞斯的布茹秀德……典型的戀父癖者」）；對軟弱姊姊克萊索泰米絲的愛（雖然在姊姊拒絕幫忙殺害仇人後，伊萊克特拉曾詛咒她）；以及對弟弟奧瑞斯特的愛——她總是以他的安全為優先考量，並一直相信他會回來。這是史特勞斯最早期幾個強力戲劇性女高音角色之一，許多優秀的藝術家都曾飾演過她，包括：Marie Gutheil-Schoder、Rosa Pauly、Erna Schlüter、Astrid Varnay、Ingrid Bjoner、Inge Borkh、Christel Goltz、Birgit、Anja Silja、Gwyneth Jones，和Eva Marton。首演者：（1909）Annie Krull。另見*Elettra*。

Elemer 艾勒美 理查·史特勞斯：「阿拉貝拉」（*Arabella*）。男高音。三名追求阿拉貝拉的伯爵之一。她或許對他最有好感，同意在「弟弟曾克」（brother Zdenko）陪同下，跟他去坐雪橇玩。不過最後阿拉貝拉仍因為曼德利卡而拒絕了他。首演者：（1933）Karl Albrecht-Streib。

Elena 艾倫娜 包益多：「梅菲斯特費勒」（*Mefistofele*）。見*Helen of Troy* (4)。

Elettra 伊萊特拉 莫札特：「伊多美尼奧」（*Idomeneo*）。女高音。希臘公主、阿卡曼農的女兒。她愛著伊多美尼奧的兒子伊達曼特，但知道他將與特洛伊公主伊莉亞在一起。詠嘆調：「噢！狂亂」（*Oh smania!*）。首演者：（1781）Elisabeth Wendling。
　　另見*Elektra*。

Elisabeth 伊莉莎白（1）華格納：「唐懷瑟」（*Tannhäuser*）。女高音。地主伯爵的姪女。伊莉莎白與唐懷瑟相愛已久，但他受維納斯誘惑離開，她等著他。他回來參加年度歌唱大賽，地主伯爵有信心唐懷瑟會勝出，宣佈贏家可以和伊莉莎白結婚。與維納斯過的縱慾生活影響唐懷瑟，他讚頌愛情的性慾層面，令所有人震驚厭惡，其他騎士威脅要殺了他。伊莉莎白擋在唐懷瑟前面，願意代他受死。唐懷瑟被送去羅馬尋求赦免，伊莉莎白等著他，但覺得他回來的機會渺茫，在他快抵達前死去。她的靈魂回應沃夫蘭姆的禱告，賜予唐懷瑟渴求的赦免，他倒在她的棺木上死去。詠嘆調：「親愛的歌唱大廳，我再次問候你」（*Dich, teure Halle, grüsse' ich wieder...*）；「偉大聖母，聽我懇求！」（*Allmächt'ge Jungfrau, hör' mein Flehen!*）。這個角色知名的演唱者有：Meta Seinemeyer、Maria Reining、Maria Müller、Trude Eipperle、Marianne Schech、Leonie Rysanek、Anja Silja、Elisabeth Grümmer、Birgit Nilsson，和Mechthild Gessendorf。首演者：（1845）Johanna Wagner。

（2）威爾第：「唐卡洛斯」（*Don Carlos*）。見*Valois, Elisabeth de*。

（3）亨采：「年輕戀人之哀歌」（*Elegy for Young Lovers*）。見*Zimmer, Elisabeth*。

（4）馬奧：「月亮升起了」（*The Rising of the Moon*）。見*Zastrow, Frau Elisabeth von*。

（5）英國女王伊莉莎白一世，見*Elisabetta* (1)-(3)。

Elisabetta 伊莉莎白塔（1）董尼采第：「瑪麗亞·斯圖亞達」（*Maria Stuarda*）。女高音。英國女王伊莉莎白一世、亨利八世

和安·布林的女兒。她下令將表親瑪麗·斯圖亞特囚禁在佛瑟林格城堡。瑪麗是她的王位競爭人和情敵（為萊斯特所愛）。萊斯特懇求女王接見瑪麗。她同意了，兩人非史實的會面相當知名。伊莉莎白指控瑪麗叛國並且涉嫌謀殺親夫鄧利。瑪麗稱伊莉莎白為惡毒的雜種。在塞梭的勸說下，伊莉莎白簽署瑪麗的死刑執行令。首演者：（1834，飾伊琳）Anna del Serre；（1835）Maria Malibran。

（2）董尼采第：「羅伯托·戴佛若」（*Roberto Devereux*）。女高音。女王仍愛著艾塞克斯伯爵戴佛若。她給他一只戒指，承諾若他將戒指還給她，她會救他一命。他從愛爾蘭回國，被敵人指控叛國。女王雖不相信他叛國，但懷疑他愛上別人。戴佛若被捕時，胸口藏著的絲巾被發現，女王看到絲巾，認出是諾丁罕公爵夫人莎拉之物，印證她的疑心。艾塞克斯等候被處死，而女王則等他把戒指還給她，好撤銷他的死刑。但是莎拉送回戒指為時已晚，艾塞克斯被處死。詠嘆調：「他的愛對我是種幸福」（*L'amor suo mi fe'beata*）；「活吧，忘恩負義之人，在她身邊」（*Vivi ingrato, a lei d'accanto*）。首演者：（1837）Giuseppina Ronzi de Begnis。

（3）布瑞頓：「葛洛麗安娜」（*Gloriana*）。女高音。女王伊莉莎白一世。塞梭警告女王小心艾塞克斯，但她向他保證兩人雖然親密，她無意嫁人。女王出席諾瑞奇假面劇演出。在白廳的舞會上，女王穿上艾塞克斯伯爵夫人的衣服，可笑的模樣讓自己受羞辱。她派任艾塞克斯為愛爾蘭總督。他征服泰隆的任務失敗後回國，在女王換衣服、沒戴假髮時闖進房見

她。最終她有責任簽署艾塞克斯的死刑執行令。在歌劇的口述收場白中，女王向國會下院談話。詠嘆調：「聽好了，閣下！」（*Hark, sir!*）；「在我加冕時得到這只戒指」（*This ring I had at my crowning*）；「君主以築權於競爭之上為安」（*On rivalries 'tis safe for kings to base their power*）。首演者：（1953）Joan Cross（Josephine Barstow在1990年初見的北方歌劇製作中，也有令人印象深刻的表現）。

Elisetta 艾莉瑟塔　祁馬洛沙：「祕婚記」（*Il matrimonio segreto*）。次女高音。傑隆尼摩的長女。父親要她嫁給羅賓森伯爵。首演者：（1792）Giuseppina Nettelet。

***elisir d'amore, L'* 「愛情靈藥」**　董尼采第（Donizetti）。腳本：羅曼尼（Felice Romani）；兩幕；1832年於米蘭首演。

一個義大利村莊，十九世紀：貧窮的內莫利諾（Nemorino）愛著富裕的農場主人艾笛娜（Adina），但太害羞不敢告訴她。軍士貝爾柯瑞（Belcore）向她求婚，而她也答應了。難過的內莫利諾決定去從軍，並且向江湖郎中杜卡馬拉（Dulcamara）買愛情藥水好讓他贏回艾笛娜。在婚宴上，艾笛娜拖延簽署結婚證書，等內莫利諾出現。但是內莫利諾繼承了一筆錢，變得非常受女孩歡迎。當艾笛娜看到他被女孩包圍，才了解自己芳心所屬，付錢讓他除役，並承認愛他。

Elizabeth I of England 英國女王伊莉莎白一世　董尼采第：「瑪麗亞·斯圖亞達」（*Maria Stuarda*）、董尼采第：「羅伯托·戴

佛若」（*Roberto Devereux*）、布瑞頓：「葛洛麗安娜」（*Gloriana*）。見 *Elisabetta* (1) - (3)。

'Elle' 「她」 浦朗克：「人類的聲音」（*La Voix humaine*）。女高音。歌劇中唯一的角色。女子被愛人遺棄，無法接受事實，在他結婚前夕與他通電話。首演者：（1959）Denise Duval。

Elmiro 艾米洛 羅西尼：「奧泰羅」（*Otello*）。男低音。黛絲德夢娜的父親，希望她嫁給羅德利果。首演者：（1816）Michele Benedetti。

Elsa von Brabant 艾莎・馮・布拉班特 華格納：「羅恩格林」（*Lohengrin*）。女高音。泰拉蒙德的被監護人、布拉班特爵位繼承人葛特費利德的姊姊。泰拉蒙德（錯誤地）懷疑她殺死弟弟，但他同時也愛著她，不滿遭她拒絕。他做出指控，她受亨利希國王審判，卻不願為自己辯護。她描述自己夢到有名騎士願意保護她。因應她的禱告，羅恩格林出現，準備衛護她，宣佈她無罪。羅恩格林向她求婚，她同意，他告訴她永遠不能問他的名字或來自何處，她同意這個條件。嫁給泰拉蒙德的歐爾楚德，利用艾莎天真的個性，讓她懷疑羅恩格林的人格，並打擊她對自己英雄的信任。婚禮後，艾莎克制不住，開始問羅恩格林他的過去以及該如何稱呼他。儘管羅恩格林警告她要信任他，她還是問個不停。泰拉蒙德及隨從出現準備打鬥，終止他們的對話。羅恩格林殺死泰拉蒙德，然後在國王面前指控艾莎違背他的信任，所有人譴責她。羅恩格林說出自己的名字

時，一艘船和一隻天鵝出現。艾莎發現她的好奇心與追問，讓她失去真正愛的男人。天鵝化為她的弟弟──羅恩格林破解歐爾楚德下在他身上的咒語。羅恩格林揚帆而去，艾莎倒在弟弟懷中。詠嘆調：「當所有希望破滅時」（*Einsam in trüben Tagen*）；二重唱（和羅恩格林）：「在我心中一把熱火熊熊燃燒」（*Fühl ich zu dir so süss mein Herz entbrennen*）。知名的艾莎詮釋者包括：Lilian Nordica、Emma Eames、Maria Müller、Eleanor Steber、Maria Reining、Eleanor Steber、Helen Traubel、Birgit Nilsson、Elisabeth Grümmer、Heather Harper、Hannelore Bode、Gundula Janowitz、Cheryl Studer，和Karita Mattila。首演者：（1850）Rosa Agthe（後為Rosa Agthe-Milde）。

Elvino 艾文諾 貝利尼：「夢遊女」（*La sonnambula*）。男高音。富有的年輕農夫，將和阿米娜結婚，但不知道她會夢遊。有人看到她在魯道夫的房間裡，艾文諾指控她不忠，決定改娶麗莎。後來他看到阿米娜夢遊走在磨坊的屋頂上，才相信她的清白。她醒過來被他抱在懷裡。首演者：（1831）Giovanni Battista Rubini。

Elvira 艾薇拉 (1) 莫札特：「唐喬望尼」（*Don Giovanni*）。女高音。布爾果斯的女士唐娜艾薇拉，被唐喬望尼玩弄後拋棄。她到塞爾維亞來找喬望尼，儘管他惡名昭彰（他的僕人雷波瑞羅，為她詳述一切）。她拯救年輕將結婚的采琳娜免遭喬望尼的毒手，並幫助唐娜安娜和奧塔維歐揭穿喬望尼殺人的罪行。詠嘆調：「我遭背叛」

（*Mi tradì*）（這首詠嘆調為1788年的維也納首演後所作）。這是另一個被指定為女高音，但同樣適合擁有穩健高音之次女高音演唱的角色。近年來，Agnes Baltsa、Maria Ewing、Della Jones、Waltraud Meier，和Felicity Palmer等次女高音都演唱過艾薇拉。首演者：（1787）Catarina Micelli。

（2）貝利尼：「清教徒」（*I Puritani*）。見*Walton, Elvira*。

（3）羅西尼：「阿爾及利亞的義大利少女」（*L'italiana in Algeri*）。女高音。阿爾及利亞酋長穆斯塔法的妻子。他不再愛她，命令自己的奴隸娶她。但伊莎貝拉離開他後，他請求她的原諒。首演者：（1813）Luttgard Annibaldi。

（4）威爾第：「爾南尼」（*Ernani*）。女高音。她的監護人，年老的大公席瓦想娶她。她也為西班牙國王唐卡洛斯，和被卡洛斯放逐的爾南尼所愛。在艾薇拉和席瓦準備婚禮時，爾南尼潛進想綁架她，卻被席瓦逮著。爾南尼拒絕和席瓦決鬥，但答應若席瓦想要，他願意交出性命。卡洛登基成為皇帝，原諒爾南尼並同意他和艾薇拉結婚。婚禮後，席瓦報復，艾薇拉撲倒在爾南尼的屍體上。詠嘆調：「爾南尼！爾南尼！和我一同飛走」（*Ernani! Ernani! involami*）首演者：（1844）Sofia Loewe（Loevve）（因為她不贊成以三重唱結束歌劇，要求腳本作家替她寫一首特別詠嘆調，但威爾第不同意。首演時，她刻意搗蛋，整晚音都唱太低）。艾薇拉是依照維特·雨果（Victor Hugo）劇作「爾南尼」（*Hernani*）中的唐娜索（Doña Sol）所寫。

Elviro 艾維洛 韓德爾：「瑟西」（*Serse*）。

男低音。瑟西弟弟阿爾薩梅尼的僕人。首演者：（1738）不詳。

Emilia 艾蜜莉亞（1）威爾第：「奧泰羅」（*Otello*）。次女高音。伊亞果的妻子、黛絲德夢娜的侍女。最後她揭露是丈夫煽動奧泰羅猜忌妻子，但太遲了——奧泰羅已殺死黛絲德夢娜。首演者：（1887）Ginevra Petrovich。

（2）羅西尼：「奧泰羅」（*Otello*）。女高音。黛絲德夢娜的密友。首演者：（1816）Maria Manzi。

Emperor 皇帝（1）理查·史特勞斯：「沒有影子的女人」（*Die Frau ohne Schatten*）。男高音。東南群島的皇帝。一天外出狩獵時，他瞄準一隻羚羊，結果羚羊恢復原貌——她是精靈世界之主凱寇巴德的女兒。皇帝和她結婚，兩人相愛，但是卻沒有小孩。凱寇巴德傳話說，假如皇后沒有投下影子（懷孕），皇帝就會變成石頭。事情果然發生了。只有在皇后拒絕接受另一個女人的影子、證明她懂得仁慈對待比自己不幸的人之後，父親才原諒她，而讓皇帝活回來。詠嘆調：「留下來看」（*Bleib und wache*）；「獵鷹，獵鷹」（*Falke, falke*）；「水晶心粉碎時」（*Wenn das Herz aus Kristall zerbricht*）。首演者：（1919）Karl Aagad-Oestvig。

（2）烏爾曼：「亞特蘭提斯的皇帝」（*Der Kaiser von Atlantis*）。見*Uberall, Emperor*。

Empress 皇后 理查·史特勞斯：「沒有影子的女人」（*Die Frau ohne Schatten*）。女

高音。精靈世界之主凱寇巴德的女兒、歌劇名所指的沒有影子的女人。在嫁給皇帝後，她仍是半人半精靈。雖然兩人很恩愛，但是她沒有小孩。父親派使者告訴她，假如她不能在三天內投出影子——代表生育能力——皇帝將會變成石頭。皇后和奶媽到凡間拜訪染匠巴拉克和妻子的簡陋住所。他們也沒有小孩，不過染匠妻子有影子，而奶媽想買她的影子給皇后。剛開始皇后認為這個方法很棒，但漸漸體會到單純、有尊嚴的巴拉克，將因為無法生小孩而非常難過。她了解若奪走妻子的影子，會使兩人決裂。不論代價，皇后都拒絕造成如此嚴重的傷痛。她看到丈夫變成石頭時，決心稍微動搖，然後表示寧可和丈夫一起死。在做出這起無上的犧牲後，她身後出現影子，皇帝也活過來，耳邊傳來他們尚未出生小孩的聲音。詠嘆調：「我的愛在那兒嗎？」（*Ist mein Liebster dahin?*）；「啊，我的丈夫」（*Wehe, mein Mann*）；「父親，是你嗎？」（*Vater, bist du?*）。知名的皇后包括：Viorica Ursuleac、Elisabeth Rethberg、Ingrid Bjoner、Leonie Rysanek（有次她曾同時演唱染匠妻子和皇后，因為皇后的演唱者啞了嗓子，只能對嘴表演！）、Julia Varady、Anne Evans，和Cheryl Studer。首演者：（1919）Maria Jeritza。

Endymion（Endimione）恩戴米昂 卡瓦利：「卡麗絲托」（*La Calisto*）。女低音。女飾男角。愛上女神戴安娜的牧羊人。被忌妒的潘捉走，後為戴安娜所救。首演者：（1651）不詳。

Enfant et les sortilèges, L'「小孩與魔法」拉威爾（Ravel）。腳本：可列特（席東尼一加布里耶·可列特）（Colette〔Sidonie-Gabrielle Colette〕）；兩幕；1925年於蒙地卡羅首演，維特·德·薩巴塔（Victor de Sabata）指揮。

一間古老的諾曼鄉村別墅：對母親（Mother）無禮不乖而被懲罰的小孩（Child），發脾氣摔東西並傷了貓咪。這些被虐待的東西都活過來反欺負他。貓咪和伴侶唱歌，在花園裡，樹木和其他動物也加入折磨他的行列，唱述小孩如何壞心對待它們。害怕的小孩呼喊母親。一隻受傷的松鼠出現，小孩包紮它的腳掌。其他動物受他這個充滿愛心的舉止感動，幫他一起找母親。她走近時，小孩跑進她懷裡。活過來的東西有：路易十五世年代的椅子（Louis XV Chair）〔女高音〕、中式茶杯（Chinese Cup）〔次女高音〕、沙發椅（Armchair）〔男低音〕、茶壺（Teapot）〔男高音〕、大擺鐘（Grandfather Clock）〔男中音〕；另外還有其他許多動物。

English Cat, The「英國貓」 亨采（Henze）。腳本：艾德華·龐德（Edward Bond）；兩幕；1983年於史威慶根（Schwetzingen）首演，丹尼斯·羅素·戴維斯（Dennis Russell Davies）指揮。

帕夫勳爵（Puff），皇家老鼠保護協會的理事長，將娶敏奈特（Minette），希望能有繼承者。他的侄子阿諾德（Arnold）當心會失去遺產，試圖阻止婚禮未遂。不過，敏奈特仍受到舊愛湯姆（Tom）吸引。帕夫發現他們在一起，開始辦離婚手續。湯姆原來是一位富有貴族失散已久的

兒子。他聽說帕夫的主人準備淹死敏奈特，決定改追求她的姊姊芭貝特（Babette）。即將繼承父親財產的湯姆被殺死。

Enrichetta di Francia 法國的恩莉奇塔 貝利尼：「清教徒」（*I Puritani*）。女高音。法國的亨莉葉塔·瑪莉亞、英王查爾斯一世的寡婦王后。亞圖羅幫她逃走。首演者：（1835）Mlle Amigo（兩姊妹之一，姊姊為次女高音、妹妹為女高音，無法確定是誰首演這個角色）。

Enrico 恩立可（1）董尼采第：「拉美摩的露西亞」（*Lucia di Lammermoor*）。見 *Ashton of Lammermoor, Lord Henry*。

（2）董尼采第：「安娜·波蓮娜」（*Anna Bolena*）。男低音。亨利八世。英國國王對第二任妻子安娜·波蓮娜（安·波林）逐漸失去興趣，現在較偏愛喬望娜·西摩。為了指控安娜叛國，他鼓勵安娜的舊情人波西勳爵回到她身邊。當他發現兩人清白地在一起時，趁機將安娜因禁在倫敦塔，等候審判。雖然波西、安娜的哥哥羅徹福特和她的隨從都為她辯解，國王仍送她上斷頭台受死。首演者：（1830）Filippo Galli。

（3）海頓：「無人島」（*L'isola disabitata*）。男低音。傑南多的朋友，陪他去荒島拯救妻子，愛上她的妹妹。首演者：（1779）Benedetto Bianchi。

Ensoleillad, L' 昂索蕾雅德 馬斯內：「奇魯賓」（*Chérubin*）。女高音。在奇魯賓的宴會上表演的芭蕾舞者。國王指定的新娘。首演者：（1905）Lina Cavalieri。

Entführung aus dem Serail, Die 「後宮誘逃」 莫札特（Mozart）。腳本：顧特利伯·史蒂芬尼（Gottlieb Stephanie）；三幕；1782年於維也納首演。

土耳其：康絲坦姿（Constanze）被海盜綁架，貝爾蒙特（Belmonte）正在找她。他抵達巴夏薩林（Selim）的房子，認為愛人可能在此。遇到奧斯民（Osmin），巴夏後宮的管理人。奧斯民愛上康絲坦姿的侍女布朗笙（Blondchen），而她和貝爾蒙特的隨從佩德里歐（Pedrillo）相愛。佩德里歐向貝爾蒙特保證，康絲坦姿雖然被薩林追求，仍忠於他。貝爾蒙特和佩德里歐騙奧斯民讓他們溜進皇宮。佩德里歐找到布朗笙，告訴她主人在皇宮裡。奧斯民被下了藥，愛人們團圓。當他們準備下梯子逃去搭船回家時，奧斯民醒來阻止他們。巴夏大方地放過所有人。

Enzo Grimaldi 恩佐·葛利茂迪 龐開利：「喬宮達」（*La gioconda*）見 *Grimaldi, Enzo*。

Erda 厄達 華格納：「萊茵的黃金」（*Das Rheingold*）、「齊格菲」（*Siegfried*）。女低音。大地女神、三名編繩女的母親。她也和弗旦生了九名女武神。只有當她預見災難時才從大地升起。

「萊茵的黃金」（*Das Rheingold*）：她初次出現，是在弗旦拒絕將指環交給巨人作為建築英靈殿的報酬時。厄達警告他會被阿貝利希下在指環上的詛咒所害，也會造成大地以及他自己的毀滅。

「齊格菲」（*Siegfried*）：弗旦召喚厄達從地底前來，請問她自己該如何克服恐懼。他也告訴她，在替他生了九名女武神後，

她已失去利用價值。詠嘆調：「順從，弗旦，順從」（*Weiche, Wotan, weiche!*）；「你呼喚的歌聲強有力」（*Stark ruft das Lied*）。

首演者：（1869，「萊茵的黃金」）Therese Seehofer；（1876，「齊格菲」）Luise Jaide。

Ericlea 艾莉克蕾亞　蒙台威爾第：「尤里西返鄉」（*Il ritorno d'Ulisse in patria*）。次女高音。潘妮洛普的奶媽。首演者：（1640）不詳。

Erik 艾力克　華格納：「漂泊的荷蘭人」（*Der fliegende Holländer*）。男高音。獵人。他愛著達蘭德的女兒珊塔，想娶她。荷蘭人偷聽到艾力克勸珊塔嫁給他，以為她背叛自己。詠嘆調：「你難道不再記得那天」（*Willst jenes tag du nicht mehr entsinnen*）。首演者：（1843）Herr Reinhold。

Erika 艾莉卡　巴伯：「凡妮莎」（*Vanessa*）。次女高音。凡妮莎的姪女。被娶了姑媽的安納托引誘後遺棄。艾莉卡等著他回來。首演者：（1958）Rosalind Elias。

Erisbe 艾芮絲碧　卡瓦利：「奧明多」（*L'Ormindo*）。女高音。年老的哈利亞德諾國王之妻子。她愛上奧明多，後發現他是國王失散多年的兒子。國王下令毒死他們，不過最終原諒他們。首演者：（1644）不詳。

Ermione 「娥蜜歐妮」　羅西尼（Rossini）。腳本：安德列亞·雷翁尼·托托拉（Andrea Leone Tottola）；兩幕；1819年於那不勒斯首演。

希臘，艾匹魯斯（Epirus），約公元前430年：奧瑞斯特（Oreates）帶領希臘代表團到皮胡斯（Pyrrhus）的宮廷。他們要愛斯臺納克斯（Astynax）的命，以防他報仇。皮胡斯賄賂男孩的母親，安德柔瑪姬（Andromache）嫁給他。遭他背叛的妻子荷蜜歐妮（Hermione）（娥蜜歐妮）知道奧瑞斯特愛著她，說服他殺死皮胡斯。但是在他辦到後，她卻非常憤怒，因為她仍愛著丈夫而已經改變心意。希臘人帶著奧瑞斯特逃離宮廷。

Ernani 「爾南尼」　威爾第（Verdi）。腳本：皮亞夫（Francesco Maria Piave）；四部；1844年於威尼斯首演，魯伊吉·卡爾康諾（Luigi Carcano）指揮（第一小提琴手）。

西班牙，1519年：艾薇拉（Elvira）的監護人席瓦（Silva）想娶她。強盜爾南尼（Ernani）愛著她，計畫綁架她。西班牙國王卡洛（Carlo）試著勸她和自己私奔，但是爾南尼出現阻止他們。席瓦發現這麼多人和她在一起，兇性大發，直到他發現唐卡洛的身分。爾南尼死亡的謠言四起，席瓦和艾薇拉繼續準備婚禮。爾南尼喬裝出現，席瓦捉到他和艾薇拉熱情相擁。席瓦拒絕將爾南尼交給國王——他是客人，必須受到保護。卡洛俘虜艾薇拉。席瓦挑戰爾南尼決鬥，爾南尼拒絕，但同意在報復殺父仇人卡洛後把命還給席瓦。爾南尼給席瓦一支號角——席瓦要討他的命時只須吹號角即可。他們一同計畫救出艾薇拉。卡洛偷聽到席瓦和爾南尼計畫謀殺他。他

譴責兩人，但是在艾薇拉哀求下原諒他們，甚至同意爾南尼和艾薇拉結婚。眾人慶祝時，席瓦因爲娶不到艾薇拉，吹響號角。爾南尼不願被別人殺死，刺死自己。

Ernani 爾南尼 威爾第：「爾南尼」（*Ernani*）。男高音。約翰・阿拉岡（John of Aragon）。他的父親塞哥維亞公爵，被當今國王唐卡洛的父親下令殺死。卡洛將爾南尼放逐，他成爲強盜頭子。他們計畫綁架由席瓦監護、爾南尼所愛的艾薇拉。席瓦自己想娶艾薇拉。卡洛登基爲皇帝後，原諒爾南尼計謀殺害自己，同意他和艾薇拉結婚。在婚禮慶祝活動上，席瓦因爲得不到艾薇拉做新娘，既忌妒又失意，要爾南尼死。爾南尼不願被殺，拿過席瓦給他的劍自殺。詠嘆調：「如同滋潤低垂花苞的露珠」（*Come rugiada al cespite*）；二重唱（和艾薇拉）：「啊，死會是種幸福」（*Ah, morir potessi adesso*）。首演者：（1844）Carlo Guasco（根據威爾第首演後不久寫的一封信透露，他嗓音沙啞，整晚都唱得很差）。

Ernesto恩奈斯托（1）貝利尼：「海盜」（*Il pirata*）。男中音。考朵拉的公爵他娶了依茉珍妮。她的愛人、也是恩奈斯托政治對手的瓜提耶羅，因爲爭奪西西里王位失敗而被迫流亡。兩個男人遇到後打鬥，恩奈斯托被殺。首演者：（1827）Antonio Tamburini。

（2）董尼采第：「唐帕斯瓜雷」（*Don Pasquale*）。男高音。唐帕斯瓜雷的侄子，他愛著諾琳娜，但叔父不喜歡她，因此他將被剝奪繼承權。帕斯瓜雷受騙假娶了完全不適合的女人，他慶幸恢復單身，同意諾琳娜與恩奈斯托結婚。詠嘆調：「尋找遙遠國度」（*Cercherò lontana terra*）；「四月中的夜晚如此溫柔！」（*Com'è gentil la notte a mezzo april!*）。首演者：（1843）Giovanni Matteo Mario（諾琳娜的首演者，茱麗亞・格黎西（Giulia Grisi）之長年伴侶）。

（3）海頓：「月亮世界」（*Il mondo della luna*）。女高音。女飾男角（原由閹人歌者演唱）。騎士，愛著坡納費德的女兒芙拉米妮亞，但爲坡納費德反對。他幫忙騙坡納費德同意婚事。首演者：（1777）Pietro Gherardi（女中音閹人歌者）。

***Erwartung*「期待」（Expectation）** 荀白克（Schoenberg）。腳本：瑪莉・帕本海姆（Marie Pappenheim）；一幕；1924年於布拉格首演，曾林斯基（Alexander von Zemlinsky）指揮。

女子（Woman）進入森林尋找她的愛人感到害怕——或許這只是惡夢？她聽到沙沙聲、鳥兒聒噪、有人哭泣。她絆了一跤、跌倒、呼救。她確定愛人和別的女人在一起。然後她看見他沾滿血的屍體。

Escamillo 艾斯卡密歐 比才：「卡門」（*Carmen*）。男中音。一名英俊的鬥牛士，他很清楚自己長得不錯也能吸引女性。他在黎亞斯・帕斯提亞的酒店遇到卡門後愛上她。她本要入獄，但押送她的軍人唐荷西愛上她而讓她逃走。在這時卡門仍愛著荷西，對艾斯卡密歐沒意思。荷西逃兵和卡門與她的走私販朋友去山中營地。艾斯卡密歐到那裡找卡門，從忌妒的荷西手中贏得她的心。她和艾斯卡密歐一起前往塞

爾維亞去看他的鬥牛賽。她驕傲地陪他光榮出場，但他進去鬥牛場時她卻等在外面而被荷西殺死。詠嘆調：「我能回敬你」（*Votre toast je peux vous le rendre*）；二重唱（和卡門）：「若你愛我卡門」（*Si tu m'aimes Carmen*）。首演者：（1875）Jacques Bouhy。

Eschenbach, Wolfram von 沃夫蘭姆·馮·艾盛巴赫 華格納：「唐懷瑟」（*Tannhäuser*）。男中音。騎士。唐懷瑟受誘惑離開他與其他抒情詩人去維納斯山。沃夫蘭姆也愛著伊莉莎白，但告訴唐懷瑟伊莉莎白很想他，勸他隨他們回到瓦特堡。唐懷瑟前去羅馬尋求赦免時，沃夫蘭姆陪伊莉莎白一起等他回來。在伊莉莎白放棄希望死去後，沃夫蘭姆迎接唐懷瑟，並向伊莉莎白的靈魂禱告，求她原諒唐懷瑟。詠嘆調：「是魔法，還是神聖力量」（*War's Zauber, war es reine Macht*）；「看著這高尚圈子」（*Blick' ich umher in diesem edlen Kreiser*）；「你，神聖愛情」（*Dir, hohe Liebe*）；「哦！傍晚星星，如此純潔美麗」（*O du, mein holder Abendstern*）。首演者：（1845）Anton Mitterwurzer。

Esmeralda 艾絲美若達 史麥塔納：「交易新娘」（*The Bartered Bride*）。女高音。到鎮上表演的馬戲團舞者。首演者：（1866）Terezie Ledererová。

Essex, Earl of 艾塞克斯伯爵 （1）布瑞頓：「葛洛麗安娜」（*Gloriana*）。男高音。羅伯特·戴佛若、法蘭西絲的丈夫、潘妮洛普·里奇夫人的哥哥。艾塞克斯是女王伊莉莎白最欣賞的大臣，求她讓自己出任愛爾蘭總督。女王試圖羞辱他的妻子（但只羞辱到自己）之後，如他所願派他去愛爾蘭。他沒有達成在那裡的任務而返回倫敦，並在女王衣衫不整、沒戴假髮時闖進房見她。艾塞克斯煽動倫敦居民叛變，以叛國罪名被逮捕判處死刑。伊莉莎白簽署他的死刑執行令。詠嘆調（第二首魯特歌）：「那樣的人能快樂」（*Happy were he*）。首演者：（1953）Peter Pears。

（2）董尼采第：「羅伯托·戴佛若」（*Roberto Devereux*）。見*Devereux, Roberto*。

Essex, Lady 艾塞克斯夫人 布瑞頓：「葛洛麗安娜」（*Gloriana*）。次女高音。法蘭西絲·艾塞克斯伯爵夫人。她的丈夫是女王最寵信的人，女王也忌妒她。在白廳宮的舞會上，女王命令所有的女士換衣服。艾塞克斯夫人美麗的禮服不見了，原來是女王把它拿去穿，但是由於衣服太不合身，她看起來極度可笑。女王難為情的程度不下於艾塞克斯夫人。首演者：（1953）Monica Sinclair。

Etherea 艾瑟蕊亞 楊納傑克：「布魯契克先生遊記」（*The Excursions of Mr Brouček*）。女高音。繆思，月球上詩人布朗克尼的未婚妻。她的其他化身為瑪琳卡和孔卡。首演者：（1920）Emma Miřiovská。

Étoile, L' 「星星」 夏布里耶（Chabrier）。腳本：尤金·勒泰希耶（Eugène Leterrier）和艾伯特·范路（Albert Vanloo）；三幕；1877年於巴黎首演，雷昂·羅克（Leon Rocques）指揮。

俄夫國王（Ouf）生日那天四處遊蕩尋找可以處死的人。艾希松（Hérisson）和阿洛艾（Aloès）在他們秘書塔皮歐卡（Tapioco）的陪同下遇到俄夫。他們本希望俄夫娶他們國王馬塔欽的女兒勞拉公主（Laoula）。每個人都喬裝成別人，女士們交換衣服。小販拉祖里（Lazuli）和兩位女士調情，國王責罵他時，他侮辱國王，提供國王處死的對象。國王的星象學家西羅可（Siroco）警告國王不可衝動──星象顯示拉祖里死了國王也活不久。拉祖里計畫與勞拉私奔，不過，急於有繼承人的國王，准許拉祖里和勞拉結婚，並指派他們為王位繼承人。

Eudoxie, Princess 娥多喜公主　阿勒威：「猶太少女」（*La Juive*）。女高音。里歐波德王子的妻子。他喬裝成「山繆」（Samuel），引誘猶太少女瑞秋。首演者：（1835）Julie Dorus-Gras。

***Eugene Onegin*「尤金‧奧尼根」**　柴科夫斯基（Tchaikovsky）。腳本：作曲家；三幕；1879年於莫斯科（由莫斯科音樂學院學生）首演，尼可拉‧魯賓斯坦（Nikolai Rubinstein）指揮；1881年於莫斯科職業首演，恩利可‧貝維納尼（Enrico Bevignani）指揮。

　　拉林莊園與聖彼得堡，十八世紀末：塔蒂雅娜（Tatyana）與奧嘉（Olga）一起唱歌，聽眾是她們的母親拉林娜夫人（Mme Larina）與年老的奶媽菲莉普耶夫娜（Filipyevna）。鄰居連斯基（Lensky）與朋友奧尼根（Onegin）前來。奧尼根與塔蒂雅娜一見鍾情，她寫信告訴他自己的感覺。幾天後他來看她，殘酷地拒絕她，令她覺得羞辱。在塔蒂雅娜的聖名日宴會上，崔凱特（Triquet）唱歌給憂鬱的她聽。感到無聊的奧尼根生氣連斯基帶他來參加宴會，於是與奧嘉調情，引起連斯基不悅，挑戰他決鬥。他們於破曉時會面，奧尼根的男僕吉優（Guillot）陪伴他，札瑞斯基（Zaretsky）陪同連斯基。奧尼根殺死連斯基。他離開當地，塔蒂雅娜嫁給葛瑞民王子（Gremin）。多年後，在聖彼得堡的一場宴會上，塔蒂雅娜與奧尼根再次見面，他承認愛著她。她也仍愛著他，但必須忠於丈夫，請他離開。

Eumete（Eumaeus）尤梅特（尤茂斯）　蒙台威爾第：「尤里西返鄉」（*Il ritorno d'Ulisse in patria*）。男高音。畜豬人、之前為尤里西忠心的僕人，告訴尤里西他的妻子多年來一直為他守身。首演者：（1640）不詳。

Euridice 尤麗黛絲（1）葛路克：「奧菲歐與尤麗黛絲」（*Orfeo ed Euridice*）。女高音。音樂家奧菲歐死去的妻子。他靠著愛神的幫助將她從海地士救回。首演者：（義文版本，1762）Marianna Bianchi；（法文版本，1774）Sophie Arnould。

　　（2）海頓：「奧菲歐與尤麗黛絲」（*Orfeo ed Euridice*）。女高音。克里昂的女兒。父親准她嫁給奧菲歐。她踩到一條蛇被咬後死去。奧菲歐找到她時，她故意站到他前面逼他看她，造成自己的死亡。海頓的故事版本寫作後160年才首次演出。首演者：（1951）Maria Callas。

　　（3）蒙台威爾第：「奧菲歐」（*Orfeo*）。

女高音。首演者：（1607）可能爲閹人歌者Girolamo Bacchini。

（4）奧芬巴赫：「奧菲歐斯在地府」（*Orpheus in the Underworld*）。見*Eurydice*。

Euridice Hero 英雄尤麗黛絲 伯特威索：「奧菲歐斯的面具」（*The Mask of Orpheus*）。啞劇演員。首演者：（1986）Zena Dilke。

Euridice Woman 女人尤麗黛絲 伯特威索：「奧菲歐斯的面具」（*The Mask of Orpheus*）。次女高音。她死去後，奧菲歐斯到地府找她。首演者：（1986）Jean Rigby。

Euridice Myth/Persephone 神話尤麗黛絲／泊瑟芬 伯特威索：「奧菲歐斯的面具」（*The Mask of Orpheus*）。次女高音。跟著奧菲歐斯離開地府。他以爲她是眞的尤麗黛絲。首演者：（1986）Ethna Robinson。

Eurimaco（Eurymachus）尤利馬可（尤利馬可斯） 蒙台威爾第：「尤里西返鄉」（*Il ritorno d'Ulisse in patria*）。男高音。潘妮洛普追求者之一的隨從，她的侍女梅蘭桃的愛人。首演者：（1640）不詳。

Europa 歐羅巴 理查‧史特勞斯：「達妮之愛」（*Die Liebe der Danae*）。女高音。四位女王之一，曾是朱彼得的愛人。首演者：（1944）Stefania Fratnikova；（1952）Esther Rethy。

Euryanthe「尤瑞安特」 韋伯（Weber）腳本：豪民納‧馮‧謝吉（Helmine von Chézy）；三幕；1823年於維也納首演，韋伯指揮。

法國，十二世紀初：萊西亞特（Lysiar）和敵對貴族阿朵拉（Adolar）打賭，能證明阿朵拉的未婚妻尤瑞安特（Euryanthe）不忠。愛著阿朵拉的艾格蘭婷（Eglantine）說服尤瑞安特，告訴她阿朵拉姊姊自殺的祕密：她服下藏在戒指裡的毒藥而死。艾格蘭婷從屍體上拿走戒指，從墳墓中出來時遇到萊西亞特。萊西亞特用戒指向阿朵拉證明，尤瑞安特因爲愛著他（萊西亞特），所以背棄阿朵拉的信任。阿朵拉帶尤瑞安特到山中準備殺死她。她救了他免遭蛇吻，他可憐她，只將她丢在山裡。國王路易六世外出打獵時發現她。阿朵拉質問即將娶艾格蘭婷的萊西亞特。國王出現，告訴阿朵拉眞相。萊西亞特殺死艾格蘭婷。尤瑞安特與阿朵拉快樂團圓。

Euryanthe of Savoy 尤瑞安特‧薩佛耶 韋伯：「尤瑞安特」（*Euryanthe*）。女高音。阿朵拉的未婚妻。他被騙相信尤瑞安特對他不忠，有意殺死她，但最後只將她留在山中。阿朵拉得知眞相後，和尤瑞安特快樂團圓。首演者：（1823）Henriette Sontag。

Eurydice 尤瑞黛絲 （1）奧芬巴赫：「奧菲歐斯在地府」（*Orpheus in the Underworld*）。女高音。奧菲歐斯的妻子，他們對彼此感到厭倦，她和普魯陀有染，跟著他下地府。奧菲歐斯不情願地去救她時，朱彼得安排奧菲歐斯看她，確保她必須永遠待在地府。這順了每個人的意，只有輿論（Public Opinion）不以爲然。首演

者：（1858）Lise Tautin。

（2）伯特威索：「第二任剛太太」（*The Second Mrs Kong*）。女高音。「奧菲歐斯永遠失去她」，但剛幫他找她。首演者：（1994）Lisa Pulman。另見*Euridice*。

Eva 伊娃 華格納：「紐倫堡的名歌手」（*Die Meistersinger von Nürnberg*）。見*Pogner, Eva*。

Evadne 伊瓦德妮 沃頓：「特洛伊魯斯與克瑞西達」（*Troilus and Cressida*）。次女高音。克瑞西達的女僕。伊瓦德妮聽從克瑞西達父親的命令，燒掉特洛伊魯斯寄給她的信，導致她相信被特洛伊魯斯遺棄。詠嘆調：「夜夜如此」（*Night after night the same*）。首演者：（1954）Monica Sinclair。

Evangelist 傳道 佛漢威廉斯：「天路歷程」（*The Pilgrim's Progress*）男低音。指引天路客去窄門。天路客在居謙谷中受傷後，傳道給他恩言之鑰，後來他用鑰匙打開牢門。詠嘆調：「願你忠貞至死不渝」（*Be thou faithful unto death*）。首演者：（1951）Norman Walker。

Excursions of Mr Brouček, The 「布魯契克先生遊記」（*Výlety páně Broučkovy*）楊納傑克（Janáček）。腳本：作曲家、維特·戴克（Viktor Dyk）、法蘭提榭克·普羅查茲卡（František Prochazka）等人；兩部（四幕）；1920年於布拉格首演，奧圖卡·歐斯契（Otakar Ostrčil）指揮。

布拉格、1888年，月球，和布拉格、1420年：旅館主人福爾佛（Würfl）看著布魯契克先生（Broučekl）喝酒、夢想在月球上生活。酒醉朦朧中，他發現自己確實到了月球。他遇到詩人布朗克尼（Blankytný）和其未婚妻艾瑟蕊亞（Etherea）。他們恰好像布魯契克的房客馬佐（Mazal）和未婚妻、教堂司事（Sacristan）的女兒瑪琳卡（Málinka），以及艾瑟蕊亞的父親月官（Lunobar）（像司事）。艾瑟蕊亞和布魯契克一起去藝術神殿，神殿的總督像是酒店主人。布魯契克覺得月球上的日子很可怕，逃回地球。可是他回到的是1420年的布拉格，時值胡斯宗教改革戰爭。掌鐘人（Domšik）（另一個司事的化身）把他從國王文瑟斯拉的皇宮帶回家。再次每個人都像他在現實生活中認識的人：掌鐘人的女兒孔卡（Kunka）像瑪琳卡、胡斯教的領導派屈克（Petřik）像馬佐。掌鐘人在維護胡斯教的戰爭中被殺。布魯契克拒絕參戰，以膽小罪名被判將於木桶內燒死。木桶起火後他醒來——人在他酒醉後掉入的酒館木桶中。

Fabrizio 法布里奇歐 羅西尼:「鵲賊」
(*La gazza ladra*)。見*Vingradito, Fabrizio*。

Fafner 法夫納 華格納:「萊茵的黃金」
(*Das Rheingold*)、「齊格菲」(*Siegfried*)。男
低音。一名巨人、法梭特的哥哥。

「萊茵的黃金」:法夫納與法梭特受弗旦
雇用建築英靈殿城堡,作爲諸神的碉堡。
他們的報酬將是弗旦的小姨子芙萊亞。建
築完工後,弗旦遲遲不願付款,法夫納失
去耐心。在聽說阿貝利希從萊茵少女偷取
一大堆黃金後,法夫納決定他不要芙萊亞
而要黃金,並帶芙萊亞到他們的洞穴作爲
抵押,讓弗旦思考該如何奪取阿貝利希的
黃金。弗旦偷了黃金,同意和巨人交易。
法夫納讓芙萊亞站在他與法梭特中間,表
示黃金必須多到完全藏住她爲止。除了弗
旦手上的戒指以外,所有的黃金都用完,
法夫納堅持他用戒指堵住黃金牆上最後一
個缺口。芙萊亞被釋放。法夫納開始把黃
金收起來,但法梭特想將戒指據爲己有。
兩人打鬥,法夫納殺死法梭特——阿貝利
希下在戒指上的詛咒生效。詠嘆調:「聽
好,弗旦,聽我們說」(*Hör', Wotan, der
Harrenden Wort!*)。

「齊格菲」:法夫納在森林洞穴中變成一
隻龍以保護黃金(難不成他知道魔法頭盔

的祕密?)弗旦警告法夫納有一名英雄將
前來奪取指環。法夫納被齊格菲的號角聲
吵醒。他蓄勢待發要攻擊齊格菲時,齊格
菲用劍刺進龍的心。法夫納死前告訴齊格
菲他殺死了自己的兄弟、也是唯一剩下的
巨人,法梭特,並且警告齊格菲叫他來洞
穴的人計畫殺死他。

首演者:(「萊茵的黃金」,1869)
Kaspar Bausewein;(「齊格菲」,1876)
Georg Unger。

Fairfax, Col. 菲爾法克斯上校 蘇利文:
「英王衛士」(*The Yeomen of the Guard*)。男
高音。蒙冤入獄的他被判死刑。他想娶妻
以有個法定繼承人。他娶了矇著眼的艾
西·梅納德。之後他被士官梅若釋放,並
裝成梅若的兒子雷納德。艾西愛上雷納
德,後來發現雷納德正是她沒見過的丈
夫,令她鬆了一口氣。詠嘆調:「生命是
種恩惠嗎?」(*Is life a boon?*);「擺脫殘酷
束縛」(*Free from his fetters grim*)。首演者:
(1888)Courtice(Charlie)Pounds。

**Fairy Godmother(La Fée)仙女教母
(仙女)** 馬斯內:「灰姑娘」
(*Cendrillon*)。女高音。出現在灰姑娘面
前,給她一雙有魔法的玻璃鞋——穿上它

家人就無法認出她——並送她去皇家舞會,告訴她必須在午夜前離開。首演者:(1899)Georgette Bréjean-Gravière(後嫁給作曲家查爾斯·席維〔Charles Silver〕而改用布瑞尚—席維〔Bréjean-Silver〕)。

***Fairy Queen, The*「仙后」** 菩賽爾(Purcell)。腳本:無名氏;序幕和五幕;1692年於倫敦首演。

劇情基本上與「仲夏夜之夢」相同,不過莎翁劇中的角色是由演員飾演,而菩賽爾的音樂則是以獨立完整的假面劇穿插在戲劇各幕之間演出。在最後一幕中,奧伯龍呈上一個中國假面給公爵及其追隨者,慶祝婚姻。因此「仙后」正確說來應該算是一齣「半歌劇」(semi-opera)。

Falke Dr 佛克醫生 小約翰·史特勞斯:「蝙蝠」(*Die Fledermaus*)。男中音。艾森史坦家的朋友。他來找艾森史坦,帶他去坐牢,但其實他安排兩人途中先去參加歐洛夫斯基王子的舞會。在那裡佛克計畫報復艾森史坦,因為有次化妝舞會後,艾森史坦讓扮成蝙蝠的他獨自走路回家,變成全村的笑柄。詠嘆調:「兄弟與姊妹情誼」(*Brüderlein und Schwesterlein*)。首演者:(1874)Ferdinand Lebrecht。

***Falstaff*「法斯塔夫」** 威爾第(Verdi)。腳本:包益多(Arrigo Boito);三幕;1893年於米蘭首演,艾德華多·馬司凱洛尼(Edoardo Mascheroni)指揮。

溫莎,十五世紀初(亨利五世王朝):法斯塔夫(Falstaff)、皮斯托(Pistol)和巴爾道夫(Bardolph)在襪帶酒館喝酒。凱伊斯博士(Caius)打斷他們。法斯塔夫計畫引誘福特(Ford)與佩吉(Page)的妻子,以掌握她們丈夫的錢。艾莉絲·福特(Alice Ford)和梅格·佩吉(Meg Page)決定給法斯塔夫一個教訓。福特偷聽到法斯塔夫的計畫。福特的女兒南妮塔(Nannetta)溜開去和愛人芬頓(Fenton)獨處。兩位女士請奎克利太太(Mistress Quickly)幫忙,她帶她們的答覆給法斯塔夫,約他與艾莉絲見面。福特喬裝為河先生(Brook)自願幫法斯塔夫引誘艾莉絲,兩人一同去見她。法斯塔夫對她示愛,但外面傳來福特的聲音,他趕快躲到屏風後面。接著他被推到洗衣籃中,南妮塔與芬頓取代他躲到屏風後面,被尋找法斯塔夫的福特「發現」。同時,洗衣籃中的東西被倒入河裡。溼透了又冷得發抖的法斯塔夫抵達襪帶酒館,奎克利太太給他一封信,表示艾莉絲願意午夜和他在溫莎公園見面,但他必須裝扮成在森林中出沒的黑獵人鬼魂。女士和她們的丈夫都穿上偽裝,法斯塔夫試著向艾莉絲求愛,卻被這些「森林鬼魂」嚇得半死。南妮塔和芬頓悄悄溜走,其他人則繼續嚇法斯塔夫。他們拿掉面具,法斯塔夫發現自己被要了,不過坦然接受一切。福特祝福女兒和心愛的男人結婚。

Falstaff, Sir John 約翰·法斯塔夫爵士(1)威爾第:「法斯塔夫」(*Falstaff*)。男中音。法斯塔夫與朋友皮斯托和巴爾道夫喝酒,發現不夠錢付帳。不過他有個計畫:他認為兩位富有的女士愛著他,希望能引誘她們以得到她們丈夫的錢。他的目標艾莉絲·福特和梅格·佩吉比較事故,決定

給法斯塔夫一個教訓。兩位女士靠著奎克利太太的幫助，安排法斯塔夫與艾莉絲在她家會面。她的丈夫偷聽到這個計畫，喬裝鼓勵法斯塔夫，並陪他去家中看看妻子會不會出軌。他想捉艾莉絲與法斯塔夫的姦未遂。艾莉絲讓他看法斯塔夫爬上岸——他藏在洗衣籃中被倒進河裡。他們安排法斯塔夫午夜到溫莎公園與艾莉絲見面，但他必須裝扮成傳說中在森林出沒的黑獵人鬼魂。女士們、福特的女兒和她的情人，以及其他男人都戴上偽裝折磨法斯塔夫。最後他們拿掉面具，法斯塔夫發現自己被耍了，不過仍坦然接受一切。詠嘆調：「你的榮譽！惡棍！」（L'Onore! Ladri!）；「當我還是諾福克公爵的隨從時」（Quand'ero paggio del Duca di Norfolk）；「偷兒的圈子、可恨的圈子」（Mondo ladro. Mondo rubaldo）；「全世界不過只有荒唐事」（Tutto nel mondo è burla）——這是歌劇最後一場戲中，所有角色都加入演唱的驚人賦格曲。首演者：（1893）Victor Maurel，六年前他首演「奧泰羅」的伊亞果一角。雖然這兩個角色南轅北轍，但都需要唱作俱佳的演出者，而Maurel確實如此，他演戲和唱歌的能力都受威爾第讚賞。不過，他差一點沒能參加首演，因為他好似認為自己擁有角色的專利，想獲得未來義大利或國外演出的專屬權利（以及過多的費用），這讓威爾第大為光火，準備取消在史卡拉歌劇院的首演，甚至完全放棄作品。莫雷最終讓步，首演的表現極為成功。之後許多男中音都和威爾第的胖爵士有了親密關係：Mariano Stabile 從1921年初次演唱法斯塔夫（由托斯卡尼尼指揮）到1960年之間，一共演唱角色1200次，許多人認為他的詮釋無人能超越。之前他演唱過福特，也不是最後一個從福特晉級到法斯塔夫的男中音，如Antonio Pini-Corsi、Leonard Warren，和Tito Gobbi（另一位伊亞果）；1930年代後期的知名德籍法斯塔夫是偉大的華格納男中音，Hans Hotter；最常被聯想到的英籍法斯塔夫是Geraint Evans。

（2）倪可籟：「溫莎妙妻子」（Die lustige Weiber von Windsor）。男低音。同上（1）的角色。首演者：（1849）August Zschiesche。

***fanciulla del West, La*「西方女郎」** 浦契尼（Puccini）。腳本：貴福・齊文尼尼（Guelfo Civinini）和卡洛・贊嘉里尼（Carlo Zangarini）；三幕；1910年於紐約首演，托斯卡尼尼（Arturo Toscanini）指揮。

加州，1849-50年：金礦工人很尊敬敏妮（Minnie），他們到她的酒館飲酒打牌，酒保尼克（Nick）替他們服務。警長傑克・蘭斯（Jack Rance）想娶敏妮，與同樣喜歡敏妮的資深礦工索諾拉（Sonora）打架。亞施比（Ashby）告訴大家通緝犯強盜拉梅瑞斯（Ramerrez）在附近。敏妮唸給礦工聽時，一名陌生人進來酒館。他是迪克・強森（Dick Jonhson）（即拉梅瑞斯），敏妮以前見過他。強盜團的一名成員荷西・卡斯楚（José Castro）被捕並被帶進酒館。他想辦法告訴強森強盜計畫掠奪酒館，偷取礦工的黃金。敏妮與強森獨處，邀他稍晚到她的小屋。敏妮的侍女娃可（Wowkle）和印第安愛人野兔比利（Billy Jackrabbit）即將結婚。強森來與敏妮共進晚餐。他要

走時，外面起了大風雪，敏妮建議他待到天亮。敏妮聽到蘭斯和其他礦工前來，讓強森躲起來。蘭斯聯絡到強森前任女友妮娜・密蕭托里娜（Nina Micheltorina），知道強森即是強盜拉梅瑞斯。他甚至有強森的照片可以證明給敏妮看。他們離開後，強森向敏妮坦白，解釋他為何走入綠林，她告訴他必須離開。他一走出小屋就被蘭斯的手下射傷。敏妮將他藏在閣樓中。蘭斯來搜敏妮的小屋沒找到人，但血從閣樓滴到他手中，暴露強森的藏身處。敏妮向蘭斯提議，用強森和自己做賭注與他打牌。她作弊贏了，強森獲得自由。在礦工營地附近，蘭斯無法了解敏妮為何較喜歡強盜，仍試著逮捕他。強森被捉到後礦工準備吊死他。敏妮拿著槍出現，提醒他們她總是對他們伸出援手，請他們救她的愛人。他們軟化放了強森，讓他和敏妮離開國家。

Faninal 泛尼瑙 理查・史特勞斯：「玫瑰騎士」（*Der Rosenkavalier*）。男中音。軍火商新貴、蘇菲的父親。剛成為有錢人的他急於與貴族掛鉤，所以答應將女兒許配給粗俗的奧克斯男爵。首演者：（1911）Karl Scheidemantel。

Faninal, Sophie von 蘇菲・馮・泛尼瑙 理查・史特勞斯：「玫瑰騎士」（*Der Rosenkavalier*）。女高音。新貴泛尼瑙的十五歲女兒。父親將她許配給奧克斯男爵。她與監護人一同等待奧克斯前來。先來的是他的玫瑰騎士（奧塔維安），獻給她傳統的銀玫瑰。兩人四目交接，一見鍾情。他們在談話時，泛尼瑙的總管家宣佈奧克斯來

訪。粗俗、色瞇瞇的男爵令蘇菲噁心，他試著要她坐在自己腿上，表示她現已是他的人。蘇菲情緒激動，奧塔維安很憤怒，終於拔出劍來，輕輕劃傷男爵的手臂。華薩奇和安妮娜衝進來幫他，順便告訴他「瑪莉安黛」晚上要在旅店與他約會。蘇菲斬釘截鐵告訴父親不願意嫁給奧克斯，泛尼瑙威脅送她進修道院。奧克斯與「瑪莉安黛」的鬧劇結束後，一名僕人請蘇菲與父親到旅店，奧克斯被披露為名符其實的野蠻人。蘇菲和奧塔維安團圓並得到她父親的祝福。二重唱（和奧塔維安）：「我被賜予此榮譽……」（*Mir ist die Ehre widerfahen ...*）——精彩的獻玫瑰場景；三重唱（和元帥夫人與奧塔維安）：「瑪莉・泰瑞莎！……我對自己發誓！」（*Marie Theres'! ... Hab' mir's gelobt*）；二重唱（與奧塔維安）：「我心中只有你……這是場夢」（*Spür' nur dich ... Ist ein Traum*）。與角色關係密切的演唱者包括Elisabeth Schumann、Hilde Gueden、Adèle Kern、Rita Streich、Robert Perters、Helen Donath、Judith Blegen、Lucia Popp、Ruth Welting，和Barbara Bonney。首演者：（1911）Minnie Nast。

Farfarello 法法瑞羅 浦羅高菲夫：「三橘之戀」（*The Love for Three Oranges*）。男低音。一個魔鬼，用大風箱把王子吹出去找三個橘子。首演者：（1921）不詳。

Farlaf 法爾拉夫 葛令卡：「盧斯蘭與露德蜜拉」（*Ruslan and Lyudmila*）。女低音。王子，曾追求露德蜜拉。和女法師共謀從盧斯蘭手中奪過露德蜜拉。首演者：（1842）

Domenico Tosi。

Farnace 法爾納奇 莫札特：「彭特王米特里達特」（*Mitridate, re di Ponto*）。男聲女高音。米特里達特的長子、西法瑞的哥哥。愛著父親的未婚妻，但她愛著弟弟。他最後娶了伊絲梅妮。首演者：（1770）Giuseppe Cicognani（女中音閹人歌者），近年來成功的演唱者為德籍高次中音（或男聲女中音）Jochen Kowalski。

Fasolt 法梭特 華格納：「萊茵的黃金」（*Das Rheingold*）。男低音。巨人。他與哥哥法夫納受弗旦之託，建築英靈殿作為諸神的碉堡。他們的費用將是弗旦的小姨子芙萊亞。建築完工後，弗旦遲遲不願付款。這時法梭特已迷上芙萊亞，變得憤怒。巨人們聽說有關萊茵黃金的事，決定不要芙萊亞而要黃金。經過幾番協商思考後，弗旦同意交出從阿貝利希處偷來的黃金，包括受阿貝利希詛咒的指環。法梭特與法夫納為了爭奪指環打鬥，法梭特被殺死，成為指環詛咒的首位受害者。詠嘆調：「住手！別碰她」（*Halt! Nicht sie berührt!*）。首演者：（1869）Herr Petzer。

Father 父親 夏邦悌埃：「露意絲」（*Louise*）。男低音。他比露意絲的母親更不願意她去和貧窮詩人朱利安同居。首演者：（1900）Lucien Fugère。

Fatima 法蒂瑪 韋伯：「奧伯龍」（*Oberon*）。女高音。萊莎的侍女。謝拉斯民愛上她。首演者：（1826）Lucia Elizabeth Vestris。

Fatty（Willy）胖子（威利） 懷爾：「馬哈哥尼市之興與亡」（*Aufstieg und Fall der Stadt Mahagonny*）。男高音。「管帳的」。他幫忙創立馬哈哥尼市，這裡人人都不須工作，只要享樂。首演者：（1930）Hans Fleischer。

Faust「浮士德」 古諾（Gounod）。腳本：巴比耶（Jules Barbier）和密榭‧卡瑞（Michel Carré）；五幕；1859年於巴黎首演，戴洛夫瑞（Mons. Deloffre）指揮。

德國，十六世紀：魔鬼梅菲斯特費勒斯（Méphistophélès）願意滿足浮士德（Faust）對肉慾享受的渴求，以換取浮士德到地府幫助他。浮士德同意，被化為一名英俊年輕的貴族。在市集，華倫亭（Valentin）請朋友華格納（Wagner）與席保（Siebel）在他外出時，幫忙照顧妹妹瑪格麗特（Marguerite）。梅菲斯特費勒斯與浮士德加入他們，浮士德和席保都愛上瑪格麗特。席保送花給她，梅菲斯特費勒斯留了一盒珠寶。瑪格麗特很喜歡珠寶盒。她的監護人瑪莎‧史薇蘭（Marthe Schwerlein）受梅菲斯特費勒斯吸引，而瑪格麗特為浮士德征服。她懷了浮士德的小孩，但遭所有朋友唾棄，只有席保守在她身邊。華倫亭作戰回來，浮士德承認是自己毀了瑪格麗特。兩人打鬥，華倫亭被殺死。女巫安息夜裡，浮士德看見瑪格麗特因殺死小孩入獄的幻象。梅菲斯特費勒斯幫他拿到她牢房的鑰匙。她拒絕隨他逃跑。浮士德無助地看著瑪格麗特的靈魂升上天。

Faust 浮士德（1）古諾：「浮士德」（*Faust*）。男高音。年老的哲學家浮士德博

士，同意到地府幫助梅菲斯特費勒斯（魔鬼），以滿足對青春肉慾享受的渴望。浮士德遇到瑪格麗特，士兵華倫亭的妹妹，兩人相愛。她懷了他的小孩，但因殺死小孩入獄。梅菲斯特費勒斯幫他進入牢房。她拒絕隨他們逃跑，祈求神的憐憫後死去。浮士德禱告時，她的靈魂升上天。首演者：（1859）Joseph-Théodore-Désiré Barbot（他只有三週的時間揣摩角色，原先的演唱者Hector Gruyer，因為能力不足，被臨時換掉）。

（2）包益多：「梅菲斯特費勒」（Mefistofele）。年老的博士和魔鬼（梅菲斯特費勒）達成協議：用靈魂交換一刻純真喜樂。他愛上瑪格麗塔，但她蒙冤入獄後死去。在古希臘，浮士德愛上特洛伊的海倫（艾倫娜）。但當他快死時，他了解魔鬼給他的生活方式太過空虛。他請求神的原諒和救贖，因而打敗梅菲斯特費勒。首演者：（1868）Sig. Spallazzi。

（3）浦羅高菲夫：「烈性天使」（The Fiery Angel）。男中音。魯普瑞希特與亨利希決鬥後，在旅店療傷時遇到浮士德。首演者：（1954/1955）不明。

Favell, Jack 傑克‧法維爾 喬瑟夫斯：「蕾貝卡」（Rebecca）。男中音。已故蕾貝卡的舊情人。他指控她的丈夫麥克辛‧德‧溫特害死她。首演者：（1983）Malcolm Rivers。

Favorite, La「寵姬」（The Favourite） 董尼采第（Donizetti）。腳本：阿方瑟‧羅耶（Alphonse Royer）、古斯塔夫‧瓦葉斯（Gustav Vaez），和史各萊伯（Eugène

Scribe）；四幕；1840年於巴黎首演，阿貝內克（François-Antoine Habeneck）指揮。

卡斯提亞（Castile），1340年：修道院長巴爾瑟札（Balthazar）的兒子費南德（Fernand）表示因為愛上一名不知名的女子，必須放棄神職。費南德被帶到雷昂島，蕾歐諾‧狄‧古斯曼（Léonor di Guzman）的密友茵內絲（Inès）接見他。蕾歐諾（Léonor）知道費南德的心意，但沒有告訴他自己是國王阿方瑟十一世（Alphonse XI）的寵姬，他想與王后離婚娶她。巴爾瑟札去宮廷，告知國王若與妻子離婚就會被逐出教會。費南德擊敗摩爾人後，要求與蕾歐諾結婚。國王同意，認為這可以解決自己的困境。蕾歐諾請茵內絲傳信給費南德，透露自己的身分。費南德沒接到信，他們舉行婚禮。巴爾瑟札告訴兒子真相。費南德離開回去當修士。他準備接受神職時，蕾歐諾出現——病入膏肓的她，希望見他最後一面。兩人互表愛意，她死在他腳邊。

Fay, Morgan le 仙女摩根 伯特威索：「圓桌武士嘉文」（Gawain）。見Morgan le Fay。

fedeltà premiata, La「忠誠受獎」（Fidelity Rewarded）海頓（Haydn）。腳本：海頓和一名不詳的作者；三幕；1781年於艾斯特哈札（Eszterháza）首演。

拿坡里附近、傳說中的庫美（Cumae）：費雷諾（Fileno）和奇莉亞（Celia）寧可分手也不願被犧牲以平撫海怪。戴安娜（Diana）神殿的祭司梅里貝歐（Melibeo）和他暗戀的阿瑪倫塔（Amaranta）試圖安排奇莉亞嫁給阿瑪倫塔的哥哥林多羅

（Lindoro），他則愛著善變的妮琳娜（Nerina）。以為費雷諾已死的奇莉亞，被牧神撒泰兒所救。梅里貝歐擔心阿瑪倫塔現在較喜歡佩魯切托伯爵（Perrucchetto），計謀將奇莉亞和佩魯切托送作堆犧牲給海怪。費雷諾準備犧牲自己拯救奇莉亞，攻擊海怪，結果它變成一處洞穴，戴安娜從中走出。女神讓費雷諾和奇莉亞、妮琳娜和林多羅，以及阿瑪倫塔和佩魯切托結為連理。

Federica 費德莉卡 威爾第：「露意莎·米勒」（*Luisa Miller*）。見*Ostheim, Federica, Duchess of*。

Fedora 「**費朵拉**」喬坦諾（Giordano）。腳本：克勞帝；三幕；1898年於米蘭首演，喬坦諾指揮。

聖彼得堡、巴黎、瑞士，十九世紀末：費朵拉·羅曼諾夫公主（Fedora Romanov）去探望她的未婚夫法第米羅伯爵（Vladimiro）。他受了致命傷；攻擊者已經逃逸無蹤，據稱其中包括洛里斯·伊潘諾夫伯爵（Loris Ipanov）。費朵拉誓言報復。在巴黎，她成功讓洛里斯愛上她，然後把他交給警察。洛里斯承認犯罪，但表示是為了榮譽：他發現妻子和法第米羅有染。此時費朵拉也已經愛上洛里斯，和他到瑞士居住。她從法國外長德·西修（De Sirieux）處得知因為她的指引，他們發現計謀殺害她未婚夫的兩個人——其中一人被捕，一人在逃——在逃者即是洛里斯。洛里斯的弟弟在牢裡溺死、他們的母親傷心而死的消息傳至瑞士。洛里斯醒悟是費朵拉害了他的家人而咒罵她。她服毒自殺，臨死時請求洛里斯的原諒。

Fedora 費朵拉 喬坦諾：「費朵拉」（*Fedora*）。見*Romanov, Fedora*。

Feldmarschallin, The (Marie Therese, Princess von Werdenberg) 陸軍元帥夫人（瑪莉·泰瑞莎·馮·沃登伯格公主） 理查·史特勞斯：「玫瑰騎士」（*Der Rosenkavalier*）。見*Marschallin, The*。

Female Chorus 女聲解說員 布瑞頓：「強暴魯克瑞蒂亞」（*The Rape of Lucretia*）。女高音。劇情評述者。她與男聲解說員敘述歌劇的歷史背景，描寫臺上臺下發生的事件，並引述基督教義為愛與寬恕基礎的理念。詠嘆調：「她沈睡如夜晚玫瑰」（*She sleeps as a rose upon the night*）。首演者：（1946）Joan Cross。

Fenena 費妮娜 威爾第：「那布果」（*Nabucco*）。次女高音。那布果的小女兒、艾比蓋兒的妹妹。姊姊很忌妒她。私下同情希伯來人的費妮娜，在遭到大祭司札卡利亞挾持時，釋放被關在神殿中的希伯來人。首演者：（1842）Giovannina Bellinzaghi。

Fennimore芬妮摩爾 戴流士：「芬尼摩爾與蓋達」（*Fennimore and Gerda*）。女高音。戴流士歌劇的女主角。1919年於法蘭克福首演，古斯塔夫·布萊海（Gustav Brecher）指揮。她嫁給艾力克·沃歐，但愛上尼歐斯（Robert von Scheidt首演）。艾力克被殺後，她叫尼歐斯離開。他娶了青少女蓋達。首演者：（1919）Emma Holt。

Fenton 芬頓（1）威爾第：「法斯塔夫」（*Falstaff*）。男高音。愛著福特家女兒南妮塔的年輕人（不過在莎士比亞原作中，他愛著佩吉家的女兒——另見下〔2〕）。詠嘆調：「愛人的雙唇唱著溫柔的歌」（*Dal labbro il canto estasia*）；二重唱（和南妮塔）：「火熱的雙唇！」（*Labba di foco!*）。首演者：（1893）Edoardo Garbin。

（2）倪可籟：「溫莎妙妻子」（*Die lustige Weiber von Windsor*）。男高音。愛著安娜·賴赫（佩吉）。見（1）。首演者：（1849）Julius Pfister。

Fernand 費南德 董尼采第：「寵姬」（*La Favorite*）。男高音。年輕的見習修士，父親巴爾瑟札，是他的修道院院長。他看見並愛上一名女子，但不知道她是國王的寵姬。他離開修道院去雷昂島，蕾歐諾與他見面，但沒有告訴他自己的地位。他得到國王的許可和蕾歐諾結婚，婚禮後才聽父親說新婚妻子的真正身分。他回到修道院。在他準備接受神職時，病重的蕾歐諾來見他最後一面。兩人互表愛意，她死在他腳邊。詠嘆調：「是的，你的聲音激發我」（*Oui, ta voix m'inspire*）；「如此純潔的天使」（*Ange si pure*）。首演者：（1840）Gilbert-Louis Duprez。

Fernandez, Rambaldo 藍鮑多·費南德茲
浦契尼：「燕子」（*La rondine*）。男中音。一名富裕的巴黎銀行家，愛著瑪格達·德·席芙莉。他送她一大堆首飾，但瑪格達清楚表示她在尋找年輕時經歷過的真愛。他在瑪格達的沙龍時，老友的兒子，魯傑羅來找他。藍鮑多很快發現瑪格達愛上魯傑羅。雖然他讓瑪格達知道仍希望她回到身邊，她卻沒興趣。首演者：（1917）Gustave Huberdeau。

Fernando費南多（1）羅西尼：「鵲賊」（*La gazza ladra*）。見*Villabella, Fernando*。

（2）貝多芬：「費黛里奧」（*Fidelio*）。男低音。唐費南多（Don Fernando）。國王的大臣。他及時趕到監獄釋放犯人，包括他的老友佛羅瑞斯坦。詠嘆調：「謹遵最偉大國王之意願」（*Der besten König's Wink und Wille*）。首演者：（1805）Herr Weinkopf。

Ferrando 費爾蘭多（1）莫札特：「女人皆如此」（*Così fan tutte*）。男高音。朵拉貝拉的未婚夫，他的朋友古里耶摩則是她姊姊費奧笛麗姬的未婚夫。唐阿方索和他們打賭說所有的女人都會變心。費爾蘭多和古里耶摩假裝離開去打仗，然後喬裝成阿爾班尼亞人，由唐阿方索當作老友介紹給姊妹們。兩個女人漸漸接受追求，但是卻愛上「不對」的男人——費奧笛麗姬和費爾蘭多配成對。四人準備一起結婚，費爾蘭多用化名森普容尼歐進行假儀式。此時費爾蘭多和古里耶摩從戰場「回來」找原來的情人！最後誰會配給誰呢？詠嘆調：「愛情的氣息」（*Un'aura amorosa*）；「啊，我看見」（*Ah, lo veggio*）。這是個很受抒情男高音歡迎的角色，演唱過的有，Richard Tucker、 Ernst Haefliger、 Léopold Simoneau、Anton Dermota、Heddle Nash、Luigi Alva、Richard Lewis、Alfredo Kraus、Leopold Simoneau、George Shirley、Peter Scheier、Nicolai Gedda、Alexander Young、David Rendall、Max-René Cosotto、John

Aler、Ryland Davies，和Kurt Streit。首演者：（1790）Vincenzo Calvesi。

（2）威爾第：「遊唱詩人」（*Il trovatore*）。狄魯納伯爵軍隊的隊長。他敘述吉普賽女人阿祖森娜，把嬰兒放到母親火葬台上燒死的故事，就此展開歌劇的核心身分混淆劇情。首演者：（1853）Arcangelo Balderi。

Fevronia 費朗妮亞　林姆斯基－高沙可夫：「隱城基特茲與少女費朗妮亞的傳奇」）（*The Legend of the Invisible City of Kitezh and the Maiden Fevronia*）。女高音。住在森林中的少女。她愛上一名獵人，後來發現他是瓦賽佛洛德王子，神聖基特茲城的統治者之一。她在他們的婚禮上遭韃靼人綁架，但順利逃脫，並與王子於天堂團圓。首演者：（1907）Mariya Kuznetsova。

Fiakermilli 菲雅克米莉　理查・史特勞斯：「阿拉貝拉」（*Arabella*）。女高音。維也納馬車夫舞會的吉祥物。曼德利卡誤以為阿拉貝拉不忠時，和她調情。她演唱一首有很多真假音變換、需要靈活嗓音控制的花腔詠嘆調。詠嘆調：「維也納的紳士了解星象」（*Die Wiener Herrn verstehn sich auf die Astronomie*）。近年來這個角色的優秀演唱者有：Edita Gruberova、Lillian Watson、Natalie Dessay，和Inger Dam-Jensen。首演者：（1933）Ellice Illiard。

Fidalma 菲道瑪　祁馬洛沙：「祕婚記」（*Il matrimonio segreto*）。女低音。傑隆尼摩的妹妹，幫他管家。她愛上年輕的辦事員保林諾，而他已經偷偷和她的姪女卡若琳娜結婚。首演者：（1792）Dorothea Bussani。

Fidelio「費黛里奧」貝多芬（Beethoven）。腳本：約瑟夫・桑萊特（Joseph Sonnleither）和吉歐格・費瑞德利希・特萊舍（Georg Friedrich Treitsche）；三幕由史帝芬・馮・布魯寧（Stefan von Breuning）改編為兩幕；1805年於維也納首演，貝多芬指揮。

塞爾維亞附近的碉堡，十八世紀：佛羅瑞斯坦（Florestan）被政治對手唐皮薩羅（Pizarro）祕密囚禁。獄卒羅可（Rocco）負責監視關著他的地牢。佛羅瑞斯坦的妻子蕾歐諾蕊（Leonore）喬裝成男人費黛里奧來當羅可的助手。年輕的看守人亞秦諾（Jaquino）愛著羅可的女兒瑪澤琳（Marzelline），但她看上「年輕男子」費黛里奧。費黛里奧偷聽到皮薩羅計畫在國王的大臣，唐費南多（Don Fernando）來審查監獄前殺死佛羅瑞斯坦。她說服羅可暫時讓囚犯到院子裡走動，自己幫他挖掘為地牢裡特殊囚犯準備的墳墓。她發現地牢裡的囚犯果然是丈夫，決定拯救他。皮薩羅威脅刺死佛羅瑞斯坦時，她拿著槍擋在兩人中間。號角聲響——大臣抵達。皮薩羅逃逸，佛羅瑞斯坦與蕾歐諾蕊團圓。囚犯與他們的家人加入兩人聽大臣演說。大臣認出佛羅瑞斯坦，讓蕾歐諾蕊解開他的枷鎖。所有人一同歌頌高尚的蕾歐諾蕊。

Fidelio 費黛里奧　貝多芬：「費黛里奧」（*Fidelio*）。見*Leonore*。

Fieramosca 費耶拉莫斯卡　白遼士：「班文努多・柴里尼」（*Benvenuto Cellini*）。男中音。教皇的雕刻家，但教皇卻選用柴里

尼幫他鑄造雕像。首演者：（1838）Jean-Etienne Massol。

Fiery Angel, The（Ognennyj Angel）「烈性天使」 浦羅高菲夫（Prokofiev）。腳本：作曲家；五幕；1954年於巴黎首演（音樂會），查爾斯‧布魯克（Charles Bruck）指揮；1955年於威尼斯首演（舞台），聖佐紐（Nino Sanzogno）指揮。

德國，十六世紀：魯普瑞希特（Ruprecht）愛上據說是女巫的蕾娜塔（Renata）。她在尋找亨利希伯爵（Heinrich），相信他是自己的守護天使，他和她交往一年後遺棄她。魯普瑞希特與蕾娜塔試著用魔法找亨利希，並向阿格利帕‧馮‧奈陶山姆（Agrippa von Nettelsheim）求助。他們遇到亨利希時，魯普瑞希特與他決鬥後受傷。愧疚的蕾娜塔答應會愛他照顧他。他痊癒後，蕾娜塔離開進入修道院贖罪。魯普瑞希特遇到浮士德（Faust）與梅菲斯特費勒斯（Mephistopheles）。在修道院中，蕾娜塔仍念念不忘她的天使，她的描述帶壞其他修女。魯普瑞希特與梅菲斯特費勒看著她被處死。

Fiesco, Jacopo 亞各伯‧菲耶斯可 威爾第：「西蒙‧波卡奈格拉」（*Simon Boccanegra*）。男低音。瑪麗亞的父親。貴族的他不贊同女兒和平民階層的波卡奈格拉交往。瑪麗亞死後，菲耶斯可不願原諒波卡奈格拉，除非他交出私生女兒，但是小瑪麗亞卻失蹤了。更讓菲耶斯可憤怒的，是波卡奈格拉被選爲總督。沒人知道波卡奈格拉的女兒被葛利茂迪領養成爲艾蜜莉亞‧葛利茂迪。二十五年後，在葛利茂迪的皇宮中，艾蜜莉亞和波卡奈格拉見面，他發現她是自己失散已久的女兒。艾蜜莉亞的監護人安德烈亞，其實是化了名的菲耶斯可（他不知艾蜜莉亞爲自己孫女）。波卡奈格拉被下毒垂死時，告訴菲耶斯可艾蜜莉亞是他的孫女，兩個男人終於在波卡奈格拉死前和解。詠嘆調：「受折磨的心靈」（*Il lacerato spirito*）。首演者：（1857）Giuseppe Echeverria；（1881）Édouard de Reszke。

Figaro 費加洛（1）羅西尼：「塞爾維亞的理髮師」（*Il barbiere di Siviglia*）。男中音。固定爲巴托羅醫生刮鬍子的理髮師。他幫助奧瑪維瓦伯爵和巴托羅的被監護人，羅辛娜會面，但巴托羅也想娶羅辛娜。費加洛趁著替巴托羅刮鬍子時，偷取陽台窗戶的鑰匙，好讓年輕情侶私奔，但是他們的計畫被破壞。最後費加洛找到願意主持婚禮的公證人。詠嘆調（所有喜歌劇詠嘆調中，最受歡迎的一首）：「爲雜工讓路」（*Largo al factotum*）；六重唱（和伯爵、羅辛娜、巴托羅、巴西里歐，與貝爾塔）：「嚇得無法動彈」（*Freddo ed immobile*）。這個角色常吸引最優秀的男中音，讓他們盡情享受逗趣表演。值得一提的是，並非所有的男中音都會也試著詮釋莫札特的費加洛。知名的羅西尼費加洛包括：Giuseppe Taddei、Ettore Bastianini、Tito Gobbi、Sherrill Milnes、Renato Capecchi、Sesto Bruscantini、Hermann Prey、Piero Cappuccilli、John Rawnsley、Samuel Ramey，和Thomas Hampson。首演者：（1816）Luigi Zamboni。

（2）莫札特：「費加洛婚禮」（*Le nozze di Figaro*）。男中音。同上的理髮師，現爲

奧瑪維瓦伯爵的隨從。他即將和伯爵夫人的侍女蘇珊娜結婚，但伯爵也覬覦蘇珊娜。他和蘇珊娜婚後將繼續住在伯爵家，伺候主人。為了方便受使喚，他們在靠近伯爵夫婦的房間準備婚禮。費加洛幫助伯爵夫人和蘇珊娜向伯爵證明妻子沒有出軌，最終也幫伯爵夫婦和好。詠嘆調：「你不用再去」（*Non più andrai*）；「暫時睜開你的雙眼」（*Aprite un po' quegli occhi*）。雖然這仍是個喜劇人物，但固定飾演他的聲樂家，不見得也會嘗試羅西尼的理髮師。知名演唱者有：Willi Domgraf-Fassbänder、Mariano Stabile、Erich Kunz、Paul Schöffler、Rolando Panerai、Giuseppe Taddei、Titta Ruffo、Cesare Siepi、Sesto Bruscantini、Walter Berry、Giuseppe Taddei、Hermann Prey、Geraint Evons、John Rawnsley、Claudio Desderi、Ruggero Raimondi，和 Bryn Terfel（只有Bruscantini、Taddei、Prey 和 Rawnsley重複出現於兩份名單上，不過想必還有其他這裡遺漏的人）。首演者：（1786）Francesco Benucci。

（3）柯瑞良諾：「凡爾賽的鬼魂」（*The Ghosts of Versailles*）。男中音。奧瑪維瓦伯爵的隨從，和蘇珊娜結婚已經二十年了。他是他的創造者，波馬榭最喜歡的人物。波馬榭的鬼魂請他幫忙改變歷史，以拯救愛人瑪莉·安東尼免上斷頭台。費加洛試著拯救她，以及和她一起被捕的奧瑪維瓦全家卻慘敗。首演者：（1991）Gino Quilico。

Fileno 費雷諾 海頓：「忠誠受獎」（*La fedeltà premiata*）。男高音。奇莉亞的愛人，受威脅要被犧牲給戴安娜神殿附近的海怪。他攻擊了海怪，戴安娜祝福他和奇莉亞結婚。首演者：（1781）Guglielmo Jermoli。

Filipyevna 莉普耶夫娜 柴科夫斯基：「尤金·奧尼根」（*Eugene Onegin*）。次女高音。拉林家年老的奶媽。深深迷戀奧尼根的塔蒂雅娜，請奶媽描述年輕時的戀情與婚姻，然後請她拿紙筆來，好寫信給奧尼根。首演者：（1879）Zinaida Konshina。

***Fille du régiment, La*「軍隊之花」** 董尼采第（Donizetti）。腳本：尚一方斯瓦一阿弗列德·拜亞德（Jean-François-Alfred Bayard）和朱爾一亨利·費挪·德·聖喬治（Jules-Henri Vernoy de Saint-Georges）；兩幕；1840年於巴黎首演。

瑞士提洛爾（Tyrol），1815年：幼時被遺棄在戰場上的瑪莉（Marie），由法國軍隊第二十一團領養為「女兒」。她告訴蘇匹斯（Sulpice）自己愛上東尼歐（Tonio），因為他在她差點掉下懸崖時救了她。為了能有權娶瑪莉，東尼歐立刻入伍成為擲彈兵。德·伯肯費德侯爵夫人（de Birkenfeld）宣稱是瑪莉的姑媽，將她帶離軍隊到自己的城堡。瑪莉拒絕順從侯爵夫人，嫁給德·克拉肯索普公爵夫人（de Krakenthorp）的兒子。受傷的蘇匹斯來到城堡，整個軍團緊跟在後。東尼歐懇求侯爵夫人讓他娶瑪莉。侯爵夫人承認瑪莉其實是她的私生女，同意兩人結婚。

Finn 芬 葛令卡：「盧斯蘭與露德蜜拉」（*Ruslan and Lyudmila*）。男高音。心地善良

的魔法師。他幫助盧斯蘭找到被綁架的露德蜜拉，並提供可以破除露德蜜拉身上邪惡咒語的戒指。詠嘆調（所有歌劇曲目中最長的一首）：「親愛的孩子，我早已忘記自己沈悶的家園」（*Lyubyézni sin! Oozh ya zabíl otchízni dálnoï oogryúmi kraï*）。首演者：（1842）Leon Leonov（他是愛爾蘭作曲家／鋼琴家約翰・費爾德〔John Field〕的私生子）。

finta giardiniera, La 「冒牌女園丁」 莫札特（Mozart）。腳本：喬賽佩・佩卓賽里尼（Giuseppe Petrosellini）；三幕；1775年於慕尼黑首演。

拉岡奈羅（Lagonero），十八世紀中：拉岡奈羅的市長唐安奇賽（Don Anchise），愛上園丁的助手珊德琳娜（Sandrina）。她其實是薇奧蘭特女侯爵，喬裝以尋找精神有點錯亂的愛人貝菲歐瑞（Belfiore）。貝菲歐瑞以為自己刺死薇奧蘭特，躲了起來。陪著珊德琳娜的是喬裝成納爾多（Nardo）的僕人羅貝多。安奇賽的姪女阿爾敏達（Arminda），準備迎接未婚夫，讓愛慕她的拉米洛（Romiro）相當焦慮。未婚夫原來正是貝菲歐瑞，安奇賽要以謀殺失蹤的薇奧蘭特之罪名逮捕他。珊德琳娜為了救他必須公開身分。阿爾敏達和愛著安奇賽的女僕人瑟佩塔（Serpetta）共謀要將珊德琳娜丟在森林裡，納爾多偷聽到她們的計畫，救了主人。珊德琳娜似乎也和貝菲歐瑞一樣發了瘋，但是他們清醒過來，墜入愛河。阿爾敏達委身嫁給拉米洛，瑟佩塔嫁給納爾多。唯獨剩下市長孤身期待別的年輕女孩出現。

Fiordiligi 費奧笛麗姬 莫札特：「女人皆如此」（*Così fan tutte*）。女高音。朵拉貝拉的姊姊、古里耶摩的未婚妻。憤世嫉俗的唐阿方索堅決向朋友證明所有的女人都容易變心。他靠著姊妹倆的侍女戴絲絲萍娜幫忙，騙她們接受兩個外國人的追求（其實是她們的未婚夫所喬裝）。費奧笛麗姬決意忠於古里耶摩，教訓朵拉貝拉心志不堅。但是她自己也漸漸軟化，愛上「較白的那個」。不過這個人是她妹妹的未婚夫費爾蘭多。四人舉行假婚禮，但是才剛簽完結婚證書，真正的未婚夫就出現。男人們會作何反應，而費奧笛麗姬又會選擇誰呢？詠嘆調：「如磐石般」（*Come scoglio*）；「憐憫我」（*Per pietà*）。這兩首詠嘆調極具挑戰性，音域相當廣，演唱者必須有穩健的高音，也要能向下延伸。她是兩姊妹中較嚴肅的人，試著控制先動搖的妹妹。知名的詮釋者來自各國，包括：Florence Easton、Ina Souez、Jarmila Novotna、Joan Cross、Eleanor Steber、Susanne Danco、Lisa Della Casa、Elisabeth Schwarzkopf、Sena Jurinac、Margaret Price、Pilar Lorengar、Elizabeth Harwood、Gundula Janowitz、Irmgard Seefried、Karita Mattila、Carol Vaness、Kiri te Kanawa、Felicity Lott、Amanda Roocroft、Renée Fleming、Barbara Fritoli，和Solveig Kringelborn。首演者：（1790）Adriana Ferrarese del Bene（她和Lorenzo da Ponte 有過一段狂熱的戀情。她的妹妹首演朵拉貝拉一角）。

Fiorilla 費歐莉拉 羅西尼：「土耳其人在義大利」（*Il turco in Italia*）。女高音。義大利女貴族、傑隆尼歐的妻子，她仍喜歡與其他男人調情。土耳其王子薩林受她吸引，

但無法捨棄舊情人采達。納奇索也愛著費歐莉拉。在一場假面舞會上，兩個女子穿著一樣的衣服，三個男人也是，造成場面混亂。詩人普洛斯多奇摩急於以喜劇收場，幫情侶配對，勸傑隆尼歐原諒費歐莉拉的不忠。首演者：（1814）Francesca Maffei-Festa。

Fisher, King 費雪王 狄佩特：「仲夏婚禮」（*The Midsummer Marriage*）。男中音。企業鉅子、珍妮佛的父親。他脾氣相當火爆，反對女兒和馬克結婚。當她失蹤尋找精神上的滿足時，他以為她是和馬克私奔，試著追回她。費雪王請有預知能力的索索絲翠絲夫人幫他，但被警告不要干預大自然或試著改變其結果。他想殺死馬克，自己卻先死亡（可能是心臟病發）。首演者：（1955）Otakar Kraus。

Flamand 弗拉曼 理查‧史特勞斯：「綺想曲」（*Capriccio*）。男高音。音樂家。他愛上瑪德蘭伯爵夫人。在她的別墅聽六重奏時，他發現詩人奧利維耶也愛著她——她會如何選擇？兩個男人代表歌劇的兩個元素：文字與音樂。弗拉曼自然偏好音樂，當奧利維耶宣稱文字為最重要的元素時，他反駁說：「音樂先於文字。」（*Prima la musica - dopo le parole*）。奧利維耶寫了一首詩給瑪德蘭，而弗拉曼將它譜成曲作為生日獻禮，讓詩人極為不悅難過，並引起冗長的爭論：作品現在屬誰，詩人或作曲家？伯爵夫人說這是兩人給她的禮物，所以不再屬於他們任何人。弗拉曼向她示愛，表示願意娶她，請她答覆。她答應隔天早上十一點在圖書室中給他答案。詠嘆

調：「我背叛了自己的感情！」（*Verraten hab' ich meine Gefühle!*）。首演者：（1942）Horst Taubmann。

Flaminia 芙拉米妮亞 海頓：「月亮世界」（*Il mondo della luna*）。女高音。坡納費德的女兒、克拉蕊絲的妹妹。她愛著恩奈斯托，但父親不贊同。她幫忙騙父親答應婚事。首演者：（1777）Maria Anna Puttler。

Flavio 弗拉維歐 韓德爾：「羅德琳達」（*Rodelinda*）。無聲角色。隆巴帝的貝塔里多國王和羅德琳達王后之幼子。首演者：（1725）不詳。

Fleance 傅利恩斯 威爾第：「馬克白」（*Macbeth*）。無聲角色。小孩、班寇的兒子。父親被謀殺時他成功逃脫。首演者：（1847）不詳。最知名的傅利恩斯是十二歲的George Christie〔譯注：名歌劇製作人〕，他在格林登堡歌劇團1947年的愛丁堡演出中飾演這個角色——他唯一一次的歌劇演出！

***Fledermaus, Die* 「蝙蝠」** 小約翰‧史特勞斯（J. Strauss II）。腳本：卡爾‧哈夫納（Carl Haffner）和理查‧吉內（Richard Genée）；三幕；1874年於維也納首演，小約翰史特勞斯指揮。

維也納，十九世紀末：蘿莎琳德的丈夫加布里耶‧馮‧艾森史坦（Gabriel von Eisenstein）犯了小罪必須坐牢，他的律師盲博士（Dr Blind）無法讓他脫罪。蘿莎琳德的歌唱老師阿弗列德（Alfred），準備好好利用她丈夫不在的機會。侍女阿黛兒

（Adele）想參加歐洛夫斯基王子（Orlofsky）的舞會。艾森史坦的朋友佛克醫生（Falke），幫他騙妻子以為他當晚要入獄，其實兩人去了王子的舞會。典獄長法蘭克（Frank）抵達艾森史坦家要領走犯人。他看到蘿莎琳德與阿弗列德在一起，以為他是她丈夫，送他進牢。在舞會上，佛克向王子解釋他要報復艾森史坦，因為有次艾森史坦讓扮成蝙蝠的他獨自走過維也納的大街回家。阿黛兒穿著向女主人「借來」的禮服，和妹妹艾達（Ida）抵達舞會。客人還包括一名戴著假面的匈牙利女伯爵，艾森史坦與她調情，不知道她其實是自己的妻子。王子介紹他認識「憂鬱騎士」（法蘭克所喬裝）。早上六點艾森史坦與法蘭克雙雙趕去監獄，不知道對方的身分。在監獄中，獄卒傅洛石（Frosch）試著阻止阿弗列德唱歌。法蘭克坐在桌邊睡著。阿黛兒和艾達出現，要找「憂鬱」。艾森史坦很驚訝發現「憂鬱」就是典獄長，而自己的牢房已經關了人！蘿莎琳德前來，化解所有誤會。佛克承認一切都是他的安排。

fliegende Holländer, Der 「漂泊的荷蘭人」 華格納（Wagner）。腳本：作曲家；三幕；1843年於德勒斯登首演，華格納指揮。

挪威，十八世紀：達蘭德（Daland）的船因為暴風雨拋錨在挪威外海。舵手（Steersman）負責守望。荷蘭人（Dutchman）的船出現。荷蘭人以大筆財富要求達蘭德將女兒許配給他，達蘭德同意了。在達蘭德的家中，他的女兒珊塔（Senta）對牆上一幅男人的畫像著迷。她的奶媽瑪麗（Mary）和其他女孩因此開她的玩笑。想娶珊塔的艾力克（Erik）宣佈

達蘭德回返。達蘭德與荷蘭人走進，珊塔認出他正是畫像裡的人。兩人一見鍾情，她決定拯救他。荷蘭人偷聽到艾力克勸珊塔嫁他，以為遭她背叛，也相信自己厄運已定，揚帆離去。珊塔跳進海裡追他。荷蘭人的船漸漸下沈，他與珊塔的身影從船的殘骸中升起。

Flint, Mr 傅林特先生 布瑞頓：「比利·巴德」（*Billy Budd*）。低音男中音。不屈號軍艦上的航海長。首演者：（1951）Geraint Evans。

Flora 芙蘿拉（1）布瑞頓：「旋轉螺絲」（*The Turn of the Screw*）。女高音。受女家庭教師照顧的小孩、邁爾斯的姊姊。詠嘆調：「娃娃要睡覺」（*Dolly must sleep*）。首演者：（1954）Olive Dwyer。

（2）威爾第：「茶花女」（*La traviata*）。見*Bervoix, Flora*。

（3）梅諾第：「靈媒」（*The Medium*）。女低音。夢妮卡的母親。她用芙蘿拉夫人（芭芭）之名舉行通靈會。有次通靈時她感到冰冷的手掐住她的脖子，大為驚恐。她指責啞巴僕人托比，他無法否認。托比躲在簾幕後面，她以為他是鬼，感到害怕而射殺他。首演者：（1946）Claramae Turner。

florentinische Tragödie, Eine 「翡冷翠悲劇」 曾林斯基（Zemlinsky）。腳本：由麥克斯·麥耶菲德（Max Meyerfield）翻譯自奧斯卡·王爾德（Oscar Wilde）的一幕劇作；一幕；1917年於斯圖加特首演，麥克斯·馮·席林格斯（Max von Schillings）指

揮。

佛羅倫斯，十六世紀：絲綢商人西蒙尼（Simone）發現妻子碧安卡（Bianca）與佛羅倫斯公爵的兒子吉多・巴帝（Bardi）在一起。兩人剛開始禮貌地交談，但漸漸表露真正心意，而後決鬥。碧安卡最初幫吉多加油，但當西蒙尼殺死她的愛人後，她發現自己愛的是丈夫，只是需要他表現自己的男子氣概。

Florestan 佛羅瑞斯坦 貝多芬：「費黛里奧」（*Fidelio*）。男高音。西班牙貴族、蕾歐諾蕊的丈夫。他被敵人唐皮薩羅祕密囚禁。蕾歐諾蕊喬裝成男人（費黛里奧）來當監獄獄卒的助手。她確認丈夫即是被關在地牢中的特殊犯人，並幫忙挖他的墳墓。她想辦法送一些麵包和水給他，不過佛羅瑞斯坦沒認出她。正當國王的大臣來釋放佛羅瑞斯坦與其他囚犯時，蕾歐諾蕊阻止皮薩羅刺殺佛羅瑞斯坦。詠嘆調：「神啊！這裡如此之暗！」（*Gott! Welch' Dunkel hier!*）；二重唱（和蕾歐諾蕊）：「哦，莫名喜悅！」（*O namenlose Freude!*）。這個角色困難的音域幾乎高到屬於英雄男高音的範圍，因此男高音的嗓音必須具有相當耐力。知名的佛羅瑞斯坦包括：Enrico Tamberlik、Julius Patzak、Torsten Ralf、Jan Peerce、 Wolfgang Windgassen、 Ernst Haefliger、Jon Vickers、James McCracken，和Anton de Ridder。首演者：（1805）Friedrich Christan Demmer。

Florestine 佛羅瑞絲婷 柯瑞良諾：「凡爾賽的鬼魂」（*The Ghosts of Versailles*）。女高音／次女高音。奧瑪維瓦伯爵和一位不知名「女貴族」的私生女。雷昂愛著她，但父親將她許配給貝杰斯，一名地下革命份子。首演者：（1991）Tracy Dahl。

Florian 佛羅里安 蘇利文：「艾達公主」（*Princess Ida*）。男中音。希拉瑞安王子的朋友，幫他潛進堅固城堡尋找艾達。首演者：（1884）Charles Ryley。

Flosshilde 芙蘿絲秀德 華格納：「萊茵的黃金」（*Das Rheingold*）、「諸神的黃昏」（*Götterdämmerung*）。次女高音。三名萊茵少女之一。首演者：（「萊茵的黃金」，1869）Fraulein Ritter；（「諸神的黃昏」，1876）Marie Lammert。見 *Rhinemaidens*。

Flower Maidens 花之少女 華格納：「帕西法爾」（*Parsifal*）。六名女高音。這些少女住在克林索的魔法花園中，試著勾引聖杯武士，挑起他們對肉慾享受的興趣。帕西法爾遇到她們時，她們挑逗他，在發現他樂於和她們玩耍後，她們試著引誘他。少女們互相爭吵，每個都說自己最漂亮。孔德莉召喚帕西法爾時，少女們立刻直立走開，留下他返回城堡。首演者：（1882）Fräulein Horsen、Meta、Pringle、André、Galfy，和Belce小姐。在首演的節目單中，她們的角色是「克林索的魔法少女」（Klingsor's Zaubermädchen）。

Flute 笛子（1）布瑞頓：「仲夏夜之夢」（*A Midsummer Night's Dream*）。男高音。風箱製造工、是名鄉下人。參與為鐵修斯與喜波莉姐表演的戲劇。詠嘆調（飾提絲碧）：「睡著了嗎，吾愛？」（*Asleep, my*

love?)。首演者：（1960）Peter Pears。

（2）菩賽爾：「仙后」（*The Fairy Queen*）。口述角色。類似上述（1）。首演者：（1692）不詳。

Fluth, Frau 弗路斯夫人 倪可籟：「溫莎妙妻子」（*Die lustige Weiber von Windsor*）。女高音。對應艾莉絲・福特的角色。首演者：（1849）Leopoldine Tuczek。

Fluth, Herr 弗路斯先生 倪可籟：「溫莎妙妻子」（*Die lustige Weiber von Windsor*）。男中音。對應福特的角色。首演者：（1849）Julius Krauser。

Foltz, Hans 漢斯・佛茲 華格納：「紐倫堡的名歌手」（*Die Meistersinger von Nürnberg*）。男低音。名歌手之一，他的職業是銅器工匠。首演者：（1868）Herr Hayn。

Fontana, Signor 河先生 威爾第：「法斯塔夫」（*Falstaff*）。喬裝的福特用這個名字（義大利文的Master Brook），去拜訪法斯塔夫，自願幫他引誘妻子艾莉絲・福特。見 *Ford*。

Force, Chevalier de la 德・拉・佛斯騎士 浦朗克：「加爾慕羅會修女的對話」（*Les Dialogues des Carmélites*）。男高音。侯爵的兒子、布蘭雪的哥哥。首演者：（1957）Nicola Filacuridi。

Force, Marquis de la 德・拉・佛斯侯爵 浦朗克：「加爾慕羅會修女的對話」（*Les*

Dialogues des Carmélites）。男中音。布蘭雪和騎士的父親。首演者：（1957）Scipio Colombo。

Ford 福特 威爾第：「法斯塔夫」（*Falstaff*）。男中音。艾莉絲的丈夫、南妮塔的父親。他希望女兒嫁給年老的凱伊斯博士。他偷聽到法斯塔夫引誘他妻子的計畫，自願喬裝幫他（以監看妻子的反應）。他陪法斯塔夫去福特家，出聲打斷會面。法斯塔夫被推進洗衣籃中，倒入河裡，艾莉絲指給丈夫看胖爵士辛苦地爬回岸上。福特加入女士們再次教訓法斯塔夫，但自己也被騙准許女兒嫁給心愛的男人芬頓：數對情侶戴著偽裝被帶到他面前，他祝福他們結婚，結果發現自己讓凱伊斯與巴爾道夫「結婚」，而南妮塔則嫁給了芬頓。他與法斯塔夫同樣坦然接受結局。詠嘆調：「我在做夢嗎？還是眞的……？我感到兩隻巨大的角……」（*È sogno? O realtà ... Due rami enormi crescon ...*）——通稱爲福特的忌妒詠嘆調。首演者（1893）：Antonio Pini-Corsi，後來他也成爲知名的法斯塔夫，如同其他優秀的福特詮釋者：Mariano Stabile、Leonard Warren，和Tito Gobbi。

Ford, Alice 艾莉絲・福特 威爾第：「法斯塔夫」（*Falstaff*）。女高音。福特的妻子、南妮塔的母親。她答應幫女兒嫁給心愛的年輕人芬頓，而不是福特選中的年老凱伊斯博士。法斯塔夫計畫引誘艾莉絲以獲得她丈夫的錢。她請奎克利太太和梅格・佩吉幫忙，想辦法教訓法斯塔夫。福特聽說法斯塔夫的意圖，擔心妻子會不忠。艾莉絲安排法斯塔夫在丈夫外出的兩到三點之

間見她。梅格假裝聽到福特前來，她們讓法斯塔夫躲到屏風後面。奎克利太太宣佈福特真的在家中。法斯塔夫快速被塞進洗衣籃中，南妮塔和芬頓取代他在屏風後的位置。福特聽到屏風後面傳出親吻的聲音，拉下屏風，露出女兒和男朋友。法斯塔夫去哪了？艾莉絲帶丈夫到窗口，洗衣籃裡的東西剛從窗戶被丟出去，而胖爵士正在下面掙扎著爬回河岸上。艾莉絲和法斯塔夫再次約見面——午夜在溫莎公園。每個人都穿戴面具和戲服，法斯塔夫被所有人欺負折磨，直到最後他發現一切都是玩笑，也坦然承受。詠嘆調（和其他女士）：「溫莎妙妻子們，時候已到！（*Gaie comari di Windsor! è l'ora!*）」；「我會帶著小精靈」（*Avrò con me del putti*）。近年來，Elisabeth Schwarzkopf、Giulietta Simionato，和Regina Resnik都是知名的艾莉絲‧福特。首演者：（1893）Emma Zilli。

Ford, Nannetta 南妮塔‧福特 威爾第：「法斯塔夫」（*Falstaff*）。女高音。福特和艾莉絲的女兒。她的父親希望她嫁給年老的凱伊斯博士，但她愛著年輕的芬頓。她與芬頓加入母親教訓法斯塔夫，以及懷疑妻子的福特。在最後一場戲中，南妮塔、芬頓與朋友們交換衣服，而喬裝下的她巧妙逃避嫁給凱伊斯。她的父親祝福面前的情侶（他以為是女兒和凱伊斯），同時仙女和精靈繞著糊塗的法斯塔夫跳舞。當真相大白後，福特大方接受結局。詠嘆調：「乘著風的呼吸」（*Sul fil d'un soffio etesio*）；二重唱（和芬頓）：「火熱的雙唇！」（*Labbra di foco*）。首演者：（1893）Adelina Stehle。

Foreign Princess 外國公主 德弗札克：「水妖魯莎卡」（*Rusalka*）。女高音。忌妒情敵魯莎卡，她向王子揭露魯莎卡的身分，逼魯莎卡打破誓言與王子交談而害死他。首演者：（1901）Marie Kubátová。

Forester 林務員 楊納傑克：「狡猾的小雌狐」（*The Cunning Little Vixen*）。低音男中音。又名獵場管理員。他每天都穿過森林，常常在回家途中停下來小睡片刻，告訴太太被工作耽擱。他捉住雌狐把她帶回家當寵物，但她逃回森林。他和朋友校長打牌，互相消遣：他譏笑校長追女朋友不靈光，校長譏笑他讓雌狐逃走。歌劇的故事是跟著林務員穿過森林而展開。首演者：（1924）Arnold Flögl。

Formoutiers, Countess of 佛慕提耶女伯爵 羅西尼：「歐利伯爵」（*Le Comte Ory*）。見 *Adele* (2)。

Forth, Sir Riccardo 理卡多‧佛爾斯爵士 貝利尼：「清教徒」（*I Puritani*）。男中音。清教徒上校，被選為艾薇拉的丈夫。她愛上騎士亞圖羅而拒絕他。首演者：（1835）Antonio Tamburini。

Fortuna 命運之神 蒙台威爾第：「波佩亞加冕」（*L'incoronazione di Poppea*）。女高音。在歌劇序幕中爭辯自身成功和他人失敗經驗的女神之一。首演者：（1643）不明。

Fortune-Teller 算命師 (1) 理查‧史特勞斯：「阿拉貝拉」（*Arabella*）。女高音。歌

劇開始時，阿拉貝拉的母親，阿黛雷德正在請教算命師。算命師說她的丈夫因為賭博將輸更多錢。不過，紙牌顯示有個陌生人即將從遠處來訪，要娶阿拉貝拉。許多知名女高音事業走下坡後，都極樂意演唱這個角色，包括Martha Modl。首演者：（1933）Jessyka Koettrik。

（2）馬悌努：「茱麗葉塔」（*Julietta*）。密榭在尋找茱麗葉塔的途中遇見她。她無法預知未來，只能看見過去。首演者：（1938）不明。

***forza del destino, La*「命運之力」（*Force of Destiny, The*）** 威爾第（Verdi）。腳本：皮亞夫（Francesco Maria Piave）；四幕；1862年首演於聖彼得堡，威爾第指揮。

西班牙和義大利，十八世紀中葉：西班牙卡拉查瓦侯爵（Vargas）的女兒蕾歐諾拉‧迪‧瓦爾葛斯（Calatrava）準備和奧瓦洛（Alvaro）私奔。他的槍走火打死侯爵。蕾歐諾拉的哥哥卡洛‧迪‧瓦爾葛斯誓言報仇，並追緝蕾歐諾拉和奧瓦洛。蕾歐諾拉和情人走散，來到一間旅店。吉普賽人普瑞姬歐西亞（Preziosilla）提起義大利的戰爭。蕾歐諾拉在旅店看到卡洛而逃走，向一所修道院求助。葛帝亞諾神父（Padre Guardiano）准許她以懺悔者的身分住在神聖的洞穴裡。奧瓦洛加入西班牙軍隊到義大利作戰，他和卡洛互相謊報身分而結為好友。奧瓦洛受傷時受到卡洛照顧，他翻閱奧瓦洛的私人文件發現妹妹的肖像，向奧瓦洛挑戰。兩人的決鬥被巡邏軍隊打斷，奧瓦洛躲到一所修道院。五年後，梅利東尼修士（Fra Melitone）和修道院長談話時，卡洛現身求見拉斐爾神父（奧瓦洛）。兩人再度打鬥，卡洛嚴重受傷，奧瓦洛向附近洞穴的隱士求助。他和蕾歐諾拉相認。卡洛死前刺傷妹妹，她死在奧瓦洛的懷中。

Four Kings 四位國王 理查‧史特勞斯：「達妮之愛」（*Die Liebe der Danae*）。兩名男高音、兩名男低音。波樂克斯國王的侄子。國王想幫女兒達妮找富裕的丈夫。首演者：（1944）Walter Carnuth、Joszi Trojan-Regar、Theo Reuter，和Georg Wieter；（1952）August Jaresch、Erich Majkut、Harald Pröglhof，和Franz Bierbach。

Four Queens 四位女王 理查‧史特勞斯：「達妮之愛」（*Die Liebe der Danae*）。四位國王的妻子。見*Alcmene*、*Europa*、*Leda*和*Semele*（2）。

Fox 狐狸 楊納傑克：「狡猾的小雌狐」（*The Cunning Little Vixen*）。女高音。女飾男角。他的真名是 Zlatohřbítek。他愛上雌狐，她懷孕後結婚，和幼狐一起住在森林裡。為了能和雌狐的音色有更清楚的對比，狐狸一角常由次女高音或偶而由男高音演唱。首演者：（1924）Božena Snopková。

Francis, Saint 聖法蘭西斯 梅湘：「阿西斯的聖法蘭西斯」（*Saint François d'Assise*）。男中音。阿西斯的聖法蘭西斯禱告，求神幫他達到精神上的仁慈境界。一名天使鼓勵他經歷不同磨練。聖法蘭西斯

找到力量,擁抱一個瘋瘋病人,令他痊癒。神回應他的禱告,讓他身上出現聖痕,能夠體驗耶穌在十字架上所感受的痛苦與平靜。首演者:(1983)José van Dam。

Frank 法蘭克 小約翰・史特勞斯:「蝙蝠」(*Die Fledermaus*)。男中音。艾森史坦將去他管理的監獄坐牢。兩人在歐洛夫斯基王子的舞會上結識,但不知對方身分,互被介紹為法國貴族(法蘭克是「憂鬱騎士」),所以必須用很破的法文交談。在監獄中,他們很驚訝以真實身分再次相見。首演者:(1874)Herr Friese。

Franz 法蘭茲 理查・史特勞斯:「間奏曲」(*Intermezzo*)。見*Storch, Franz*。

Frasquita 芙拉絲琪塔 比才:「卡門」(*Carmen*)。女高音。吉普賽女孩、卡門的朋友。首演者:(1875)Mme Ducasse。

***Frau ohne Schatten,Die*「沒有影子的女人」** 理查・史特勞斯(Richard Strauss)。腳本:霍夫曼斯托(Hugo von Hofmannsthal);三幕;1919年於維也納首演,蕭克(Franz Schalk)指揮。

傳奇中的地方與時間:東南群島的皇帝(Emperor)娶了精靈世界主宰凱寇巴德(Keikobad)的女兒,但是她還沒有投下影子(懷孕)。精靈使者(Spirit Messenger)告訴她的奶媽(Nurse)除非皇后(Emperess)投下影子,不然皇帝會變成石頭。皇后和奶媽造訪染匠巴拉克(Barak)簡陋的小屋。巴拉克的妻子,染匠的妻子(Dyer's Wife)雖然也沒懷孕,但人類的她已有影子。奶媽告訴巴拉克的妻子若是賣出影子,就可換來享不盡的榮華富貴,她必須三天不和巴拉克相好。巴拉克被趕去睡單人床,皇后看到他傷心的樣子,感到愧疚,但也擔心自己的丈夫會變成石頭。妻子告訴巴拉克她已經賣了影子,他舉起劍要砍她,劍卻被奪走。她了解到自己原來很愛丈夫,而皇后也取消奶媽的交易。奶媽帶領皇后回到凱寇巴德的世界。在神殿裡,她聽到巴拉克和妻子在尋找對方。現在痛恨所有人的奶媽,讓巴拉克和妻子走上相反的方向。凱寇巴德的使者譴責奶媽,判她必須永遠於所恨的人之間流浪。皇后被鼓動飲用生命之泉的水,這會給她染匠妻子的影子。她拒絕,皇帝變成石頭。她表示願意與丈夫同死。突然她有了影子,皇帝也活了過來——凱寇巴德原諒她,因為她學會了為人之道。她和皇帝、巴拉克和妻子都團圓,他們尚未出生的小孩歌頌他們。

Frederic 費瑞德利克 蘇利文:「潘贊斯的海盜」(*The Pirates of Penzance*)。男高音。海盜學徒。他假設自己現已滿二十一歲,可以擺脫海盜控制,但後來發現他是二月二十九號出生,所以他要等到1940年才能過二十一歲生日!為了逃避年老奶媽的熱情追求,他公開招親,梅葆自願嫁給他。詠嘆調:「哦,難道沒有任何勇敢少女?」(*Oh, is there not one maiden breast?*)。首演者:(紐約,1879)Hugh Talbot。

Frédéric 費瑞德利克 (1)德利伯:「拉克美」(*Lakmé*)。男中音。英國軍官,提醒朋

友傑若德身為軍人的責任。首演者：
（1883）Mons. Barré。

（2）陶瑪：「迷孃」（*Mignon*）。男高音
或女低音。年輕貴族，愛上流浪演員之一
的菲琳。首演者：（1866）Mons. Vois。

Freia 芙萊亞 華格納：「萊茵的黃金」
（*Das Rheingold*）。女高音。青春與美的女
神。芙莉卡、弗洛與東那的妹妹、弗旦的
小姨。弗旦答應將芙萊亞送給巨人作為建
築英靈殿的報酬。她的哥哥保護她，東那
用打雷槌威脅巨人。「指環」的結局與
芙萊亞獲得拯救息息相關：弗旦被迫將受
詛咒的黃金指環，而不是芙萊亞交給巨
人，埋下諸神毀滅的種子。首演者：
（1869）Henriette Müller。

***Freischütz, Der*「魔彈射手」韋伯**
（Weber）。腳本：約翰・費瑞德利希・金德
（Johann Friedrich Kind）；三幕；1821年於
柏林首演，韋伯指揮。

波希米亞，十七世紀中：農夫基利安
（Kilian）在射擊比賽中打敗林木工人麥克
斯（Max）。阿格莎（Agathe）的父親林木
工頭庫諾（Cuno），警告麥克斯若他在奧
圖卡王子（Ottokar）前輸掉射擊比賽，將
無法娶阿格莎。卡斯帕（Caspar）給麥克
斯一把裝有魔法子彈的槍，子彈是在野狼
谷所鑄。野獵人薩繆（Samiel）住在那裡，
卡斯帕將自己賣給他，並計畫拿麥克斯頂
替。阿格莎與表親安辰（Annchen）警告麥
克斯不要去野狼谷，但他不聽。他與卡斯
帕鑄造七顆魔法子彈，六顆將聽他指揮，
但第七顆將受薩繆控制。麥克斯用六顆子
彈打獵，留下最後一顆在射擊比賽使用。

他瞄準一隻鴿子，阿格莎與隱士（Hermit）
抵達，叫他不要開火，但他已經扣下板
機。卡斯帕受致命傷倒下。心滿意足的薩
繆釋放麥克斯。王子聽說麥克斯使用魔法
子彈，將他放逐。隱士出面勸王子原諒麥
克斯在比賽中用魔法子彈，令阿格莎鬆了
一口氣。

Fricka 芙莉卡 華格納：「萊茵的黃金」
（*Das Rheingold*）、「女武神」（*Die
Walküre*）。次女高音。婚姻之女神、弗旦的
妻子。芙萊亞、東那和弗洛的姊妹。

「萊茵的黃金」：丈夫與巨人的約定令芙
莉卡相當憤怒——弗旦答應把芙萊亞送給
巨人當作建築英靈殿的報酬。芙莉卡盡量
安慰妹妹。她聽羅格提到萊茵的黃金，想
要將之據為己有。巨人把芙萊亞擄走為人
質，讓弗旦思考是否要用黃金換回小姨
子。巨人得到黃金，放回芙萊亞後，芙莉
卡加入弗旦一同領導諸神走過彩虹橋到英
靈殿。詠嘆調（與弗旦）：「弗旦！夫
君，醒來！」（*Wotan! Gemahl! erwache!*）。

「女武神」：身為婚姻女神，芙莉卡支持
洪頂有權報復妻子齊格琳與她哥哥齊格蒙
的不倫之戀。芙莉卡與弗旦的關係惡化，
她乘坐由公羊拉著的車子到女武神（弗旦
與厄達生的九個女兒）的山上找他。弗旦
拒絕幫洪頂報仇或譴責雙胞胎的戀情，芙
莉卡暴怒罵他，數落他的不忠。她逼弗旦
答應起碼不會在打鬥中保護齊格蒙，也禁
止布茹秀德插手，警告他若不聽她的話，
諸神將承受可怕後果。他答應——洪頂殺
死齊格蒙，而弗旦殺死洪頂。詠嘆調：
「所以永恆之神都結束了嗎？」（*So ist es
denn aus mit den ewigen Götten?*）。首演者：

（「萊茵的黃金」，1869）Sophie Stehle；
（「女武神」，1870）Anna Kaufmann。

***Friedenstag* 「和平之日」** 理查・史特勞
斯（Richard Strauss）。腳本：葛瑞果
（Joseph Gregor）；一幕；1938年於慕尼黑
首演，克萊門斯・克勞斯（Clemens Krauss）
指揮。

一座被圍困的城市，1648年：時值三十
年戰爭末期，日期是十月二十四號。人民
挨餓、軍隊瀕臨瓦解。少校請司令官
（Commandant）投降拯救大家，但他辦不
到，他會戰到最後。他準備炸毀堡壘，讓
所有人選擇離開或留下。他的妻子瑪麗亞
（Maria）選擇留在丈夫身邊，雖然她也會
死。他們將點燃火藥時，象徵和平的鐘聲
響起。司令官認為有詐，看見敵軍司令官
好斯坦人（Holsteiner）前來而拔劍。瑪麗
亞插手阻止他們打鬥，兩人和解。一切皆
喜樂和平。

**Friedrich Artur, Prince of Homburg 費瑞德
利希・亞瑟・宏堡王子** 亨采：「宏堡王子」
（*Der Prinz von Homburg*）。男中音／男高
音。騎兵隊的將軍。因為蔑視杜爾福林元
帥的命令而被判死刑。他拒絕為了自救做
出不榮譽的事。王子的態度令元帥折服，
他撕毀死刑執行令。王子因而能與選舉人
的姪女娜塔莉公主結婚。首演者：（1960）
Vladimir Ruzdjak。

**Friedrich Wilhelm, Elector of Brandenburg
費瑞德利希・威廉・布蘭登堡選舉人** 亨
采：「宏堡王子」（*Der Prinz von
Homburg*）。男高音。將妻子的姪女娜塔莉

公主許配給宏堡王子。王子蔑視元帥的戰
場命令，被選舉人判死刑。首演者：
（1960）Helmut Melchert。

Frith 佛利斯 喬瑟夫斯：「蕾貝卡」
（*Rebecca*）。男中音。德・溫特老家，曼德
里的男管家。首演者：（1983）James
Thornton。

Fritz 佛利茲 奧芬巴赫：「傑羅斯坦大公
夫人」（*La Grande-Duchesse de Gerolstein*）。
男高音。傑羅斯坦軍隊的年輕新兵與婉達
相愛。大公夫人愛上他，讓他升級為將
軍。他從戰場凱旋歸來，仍愛著婉達。被
拒絕的大公夫人把他降級回到小兵。首演
者：（1867）José Dupuis。

Froh 弗洛 華格納：「萊茵的黃金」（*Das
Rheingold*）。男高音。光與歡樂之神。東
那、芙莉卡和芙萊亞的兄弟、弗旦的小
叔。他幫東那從巨人手中救出芙瑞亞。與
哥哥一樣，芙萊亞即將被巨人拐走時他也
非常難過，並懇求弗旦將黃金指環代替芙
萊亞交給巨人作為報酬。他很高興她安然
歸來。弗洛聽東那命令，喚出讓諸神走到
英靈殿的彩虹橋。首演者：（1869）Franz
Nachbaur。

***From the House of the Dead*（*Z mrtvého
domu*）「死屋手記」** 楊納傑克（Janáček）。
腳本：作曲家；三幕；1930年於布爾諾
（Brno）首演，布日提斯拉夫・巴卡拉
（Břetislav Bakala）指揮。

西伯利亞，十九世紀：囚犯們照顧斷了
翅膀的寵物老鷹。有些囚犯在營地已經渡

過許多年。新的囚犯，貴族亞歷山大・高揚奇考夫（Alexandr Gorjančikov）抵達，宣稱自己是政治犯，囚犯營司令官下令鞭打他。有些囚犯在戶外工作，有些在室內。路卡・庫茲密奇（Luka Kuzmič）（真名為費卡・摩洛佐夫〔Filka Morozov〕）和斯庫拉托夫（Skuratov）爭吵。兩人回想年輕時光，路卡敘述他殺死一名監獄官而被鞭打的事件。高揚奇考夫在河邊工作，自願教年輕男孩阿耶拉（Aljeja）識字。斯庫拉托夫敘述他的女友被家人逼迫嫁給別人，但他殺死那個男人，因而被判無期徒刑。其他囚犯在臨時搭的舞台上演兩齣戲。第二齣戲結束後，囚犯做鳥獸散。短胖的囚犯傷了阿耶拉，他被送到監獄醫院。老人石士考夫（Šiškov）講他的故事：他被迫娶了一個大家都以為失身給費卡・摩洛佐夫的女孩，但在新婚之夜他發現女孩是處女。之後她承認愛著費卡，與他有染。受到羞辱的石士考夫殺死她。現在他發現臥病在床垂死的路卡，正是費卡・摩洛佐夫。司令官喝醉酒，釋放高揚奇考夫，阿耶拉從醫院出來與他道別。他離開時，囚犯們將老鷹放生，它振翅飛向自由——與高揚奇考夫一樣。

Frosch 傅洛石 小約翰・史特勞斯：「蝙蝠」（*Die Fledermaus*）。口述角色。獄卒。他無法阻止阿弗列德在牢房中唱歌。這個角色提供喜劇演員很好的發揮機會。首演者：（1874）Herr Schreiber。

Frugola 芙勾拉（直譯為翻查者） 浦契尼：「外套」（*Il tabarro*）。次女高音。裝卸工陶帕的妻子。夫妻倆夢想在鄉間有棟小屋。她的最愛是自己的貓。首演者：（1918）Alice Gentle。

Furies 復仇之神 葛路克：「奧菲歐與尤麗黛絲」（*Orfeo ed Euridice*）。合唱團：女高音、女中音、男高音、男低音。復仇之神住在海地斯，看守地府的入口。奧菲歐前來尋找尤麗黛絲時他們威脅他，但後來受他美妙的音樂感動而讓他進入地府找愛人。

Fyodor 費歐朵 穆梭斯基：「鮑里斯・顧德諾夫」（*Boris Godunov*）。次女高音。女飾男角。鮑里斯・顧德諾夫的兒子、詹妮亞的弟弟。父親發瘋死時他在其身邊。首演者：（1874）不明。

Gaea 蓋雅 理查・史特勞斯：「達芙妮」（*Daphne*）。女低音（或次女高音）。潘紐斯的妻子、達芙妮的母親。她偷聽到達芙妮對青梅竹馬的好友柳基帕斯，表示沒興趣接受他激情的愛意。蓋雅告訴女兒某天她會發現真愛。二重唱（和達芙妮）：「達芙妮！母親！」（*Daphne! Mutter!*）。不少知名的演唱者都曾擔任過這個短但令人滿足的角色，包括 Jean Maderia 和 Marjana Lipovšek。首演者：（1938）Helene Jung（她也是「埃及的海倫」（*Die ägyptische*）之貼貝和「沈默的女人」（*Die schweigsame Frau*）之管家兩角的首演者）。

Galatea 嘉拉提亞 韓德爾：「艾西斯與嘉拉提亞」（*Acis and Galatea*）。女高音。半神的海中仙女，愛上牧羊人艾西斯。艾西斯被巨人波利菲莫斯所殺。傷心欲絕的嘉拉提亞將艾西斯化為一股清流。首演者：（1718）可能為 Margherita de l'Epine，腳本作家佩普希（J.C. Pepusch）之妻子。

Galitsky, Prince Vladimir 法第米爾・嘉利斯基王子 包羅定：「伊果王子」（*Prince Igor*）。男低音。伊果王子的妻子，雅羅絲拉芙娜之哥哥。他是一個揮霍墮落的人。伊果與兒子去抵抗波洛夫茲人時，將國家交給嘉利斯基統治，並請他照顧雅羅絲拉芙娜。首演者：（1890）Fyodor Stravinsky（作曲家 Igor Stravinsky 的父親）。

Gama, King 迦瑪國王 蘇利文：「艾達公主」（*Princess Ida*）。男中音。艾達公主的父親。首演者：（1884）George Grossmith。

Gamekeeper 獵場管理員 楊納傑克：「狡猾的小雌狐」（*The Cunning Little Vixen*）。見 *Forester*。

Gamuret 嘉穆瑞特 華格納：「帕西法爾」（*Parsifal*）。帕西法爾的父親。他沒有出現於歌劇中。帕西法爾不知父親是誰，但孔德莉向他與古尼曼茲解釋嘉穆瑞特在帕西法爾出生前死於戰場。另見 *Herzeleide*。

Garibaldo 加里鮑多 韓德爾：「羅德琳達」（*Rodelinda*）。男低音。杜林公爵。葛利茂多的朋友（葛利茂多因為聽說羅德琳達的丈夫，貝塔里多已死而想娶她）。加里鮑多假裝愛上國王的妹妹伊杜怡姬，好繼承皇家財產。他試圖殺死葛利茂多，自己卻為貝塔里多所殺。首演者：（1725）Giuseppi Boschi。

Gawain「圓桌武士嘉文」伯特威索（Birtwistle）。腳本：大衛‧哈森特（David Harsent）；兩幕；1991年於倫敦首演，艾爾加‧豪沃斯（Elgar Howarth）指揮。

　　仙女摩根（Morgan）操控並評述劇情。新年，綠衣武士（Green Knight）到亞瑟王（Arthur）與妻子葛雯妮薇（Guinevere）的宮廷，請人挑戰用斧頭砍他的脖子，並在一年後讓他回敬一刀。以禮貌著稱的武士嘉文（Arthur）接受挑戰，砍斷他的頭。綠衣武士拾著仍會說話的頭，告訴嘉文到綠禮拜堂與他見面。隨著季節變更，嘉文出發。他受到柏提拉克爵士與德‧奧德瑟夫人（de Hautdesert）的款待，女主人並試著引誘他。嘉文戴著夫人送他的防身襪帶前往綠禮拜堂。綠衣武士的第三刀輕劃了嘉文脖子，然後露出真正身分──柏提拉克爵士。嘉文回到亞瑟王的宮廷，因為自己膽怯戴著襪帶而感到羞愧。　．

Gawain 嘉文 伯特威索：「圓桌武士嘉文」（*Gawain*）。男中音。亞瑟王宮廷的武士。一年前他砍斷綠衣武士的頭，現在必須接受綠衣武士回敬他一刀。德‧奧德瑟夫人送他的防身襪帶救了他一命，他發現綠衣武士原是柏提拉克‧德‧奧德瑟爵士。首演者：（1991）François le Roux。

gazza ladra, La「鵲賊」羅西尼（Rossini）。腳本：喬望尼‧蓋拉迪尼（Giovanni Gherardini）；兩幕；1817年於米蘭首演。

　　巴黎附近村子，過去：強尼托‧溫格拉迪托（Giannetto Vingradito）愛著父親法布里奇歐‧溫格拉迪托家中的女傭，妮涅塔‧維拉貝拉（Ninetta Villabella）。她的父親是士兵費南多‧維拉貝拉（Fernando Villabella）。法布里奇歐（Fabrizio Vingradito）妻子露西亞‧溫格拉迪托（Lucia Vingrandito）指控妮涅塔弄掉一支銀叉子。伊薩可（Isacco）來兜售貨品，但年輕的僕人皮波（Pippo）叫他離開。妮涅塔的父親來看她，他被判死刑但逃走。他拿一支銀叉子和一只銀湯匙給妮涅塔去變賣以資助他。家中養的喜鵲偷走一只銀湯匙，露西亞再次指責妮涅塔，而皮波說看見妮涅塔賣有 F.V. 縮寫字樣的銀器給伊薩可，進一步證明她的罪行。妮涅塔入獄。露西亞告訴費南多女兒的處境，他試著救她時，自己卻也被捕。刑前妮涅塔在教堂外禱告。皮波爬到教堂塔尖，發現喜鵲巢中的銀器。妮涅塔獲救，她的父親也得到赦免。

Geisterbote精靈使者 理查‧史特勞斯：「沒有影子的女人」（*Die Frau ohne Schatten*）。見*Spirit Messenger*。

Gellner, Vincenzo 文千索‧蓋納 卡塔拉尼：「娃莉」（*La Wally*）。男中音。娃莉的父親選他為女婿，但娃莉拒絕他。他試著殺死她心愛的人。首演者：（1892）Arturo Pessina。

Geneviève 吉妮薇芙 德布西：「佩利亞與梅莉桑」（*Pelléas et Mélisand*）。女低音。阿寇國王的女兒、高勞和佩利亞的母親（兩人同母異父）。首演者：（1902）Jeanne Gerville-Réache。

Gérald 傑若德 德利伯：「拉克美」

（*Lakmé*）。男高音。駐印度的英國軍官。他闖入神聖樹林，看見拉克美而愛上她，引起她婆羅門僧侶父親的怒火。雖然他很愛拉克美，但在被提醒自己身爲軍人的責任後，他回到軍隊。拉克美服毒自盡。首演者：（1883）Jean-Alexandre Talazac。

Gérard, Carlo 卡羅·傑哈德 喬坦諾：「安德烈·謝尼葉」（*Andrea Chénier*）。男中音。狄·庫依尼伯爵夫人的僕人。他是農民革命的領導人，暗戀著伯爵夫人的女兒瑪德蓮娜。瑪德蓮娜愛上詩人謝尼葉。謝尼葉被逮捕，瑪德蓮娜懇求傑哈德釋放他。傑哈德雖然未能救謝尼葉，但他幫助瑪德蓮娜進入監牢，以和謝尼葉死在一起。詠嘆調：「國家的敵人」（*Nemico della patria*）。首演者：（1896）Mario Sammarco。

Gerda 蓋達 戴流士：「芬尼摩爾與蓋達」（*Fennimore and Gerda*）。女高音。歌劇的配角。芬尼摩爾的愛人尼歐斯被她拒絕後，娶了年輕的蓋達。首演者：（1919）Elizabeth Kandt。見 *Fennimore*。

Gerhilde 葛秀德 華格納：「女武神」（*Die Walküre*）。見 *Valkyries*。

Germont, Alfredo 阿弗列多·蓋爾蒙 威爾第：「茶花女」（*La traviata*）。男高音。喬吉歐·蓋爾蒙的兒子，常被稱爲小蓋爾蒙。阿弗列多與交際花薇奧蕾塔·瓦雷里在她家的宴會上相識，他暗自愛慕她已久，最近她生病時，他每天都去問候她。阿弗列多向她表白，建議她放棄現有的生活，與他同居，但她拒絕考慮。接下來我們看見阿弗列多，是在他與薇奧蕾塔的鄉間別墅，兩人已經同居三個月。他外出打獵，薇奧蕾塔的侍女從巴黎回來，阿弗列多質問她時，她承認自己去變賣女主人的財產，以支付他們的開銷，而可賣的東西現已所剩無幾。難過的阿弗列多趕去巴黎籌錢。他回來前，薇奧蕾塔與他的父親見面，喬吉歐勸她爲了他們家的榮譽離開阿弗列多。她熱烈地懇求阿弗列多宣誓愛她，然後衝出房間。僕人拿她的信給阿弗列多：她決定回到巴黎的護花使者杜佛男爵身邊。他的父親此刻進房來，也無法安慰他。阿弗列多看到薇奧蕾塔桌上的芙蘿拉宴會邀請函，他衝去那裡，堅信可以找到她。在宴會上，他一直待在牌桌，很清楚薇奧蕾塔進來，但表現得漠不關心。客人們去用餐，阿弗列多與薇奧蕾塔獨處，她不願改變心意。阿弗列多請其他客人見證，將賭贏的錢丟到薇奧蕾塔身上，表示自己不再欠她什麼。六個月後，薇奧蕾塔因肺癆快死了。她接獲大蓋爾蒙的信：阿弗列多在宴會後離國，現在他聽父親說薇奧蕾塔爲他們家所做的犧牲，正趕去她身邊。他抵達，兩人熱情地重逢，再次互表愛意並談論未來的計畫。可是阿弗列多看出事情不對，安妮娜回答他的質詢，表示薇奧蕾塔將死。她告訴他自己體力逐漸恢復，卻倒下死去。詠嘆調：「讓我們舉起滿溢酒杯」（*Libiamo ne' lieti calici*）——知名的「飲酒歌」〔*Brindisi*〕；「快樂日子」（*Un dì felice*）；「遠離她……我的熱情心靈」（*Lunge da lei ... De miei bollenti spiriti*）；二重唱（與薇奧蕾塔）：「讓我們離開巴黎，親愛的」（*Parigi, o cara*）。

阿弗列多的角色與他父親和薇奧蕾塔一樣，每一幕都有所演變。在第一幕中他是個無憂無慮的花花公子；在第二幕中他從快樂的伴侶變為被拋棄、憂傷難撫的情人，又變為滿心報復的男人——這個被拒絕的男人公眾侮辱心愛的女人，他的怒火似乎更勝地獄烈火；到了最後一幕，在他知道薇奧蕾塔行事的原因後，他既是熱情的追求者，既是寬容的兒子，最終成了喪偶的愛人。阿弗列多是威爾第當時寫過，提供男高音最多表現天分機會的角色——最起碼它有較多的獨唱詠嘆調——所有偉大的男高音都等不及演唱它，包括：Jan Peerce、Helge Roswaenge、Tito Schipa、Giuseppe di Stefano、Richard Tucker、Fritz Wunderlich、Carlo Bergonzi、Nicolai Gedda、Franco Bonisolli、Plácido Domingo、Alfredo Kraus、Luciano Pavarotti、Dennis O'Neill、José Carreras、Frank Lopardo，和Roberto Alagna。首演者：（1853）Lodovico Graziani。

Germont, Giorgio 喬吉歐·蓋爾蒙 威爾第：「茶花女」（*La traviata*）。男中音。阿弗列多的父親，通稱大蓋爾蒙。他拜訪薇奧蕾塔，要求她犧牲自己離開兒子。他認為他兒子的事業因為她的名聲受到影響。另外，他的女兒有樁良好婚事，但卻可能她哥哥與交際花同居而被破壞——雖然薇奧蕾塔是名高級、受歡迎的交際花——過去一百年來的社會道德改變至此。蓋爾蒙請薇奧蕾塔犧牲，但也對她感到抱歉，欣賞她的尊嚴，並相信她愛著阿弗列多。但是，儘管他聽說她不久人世，仍殘酷地告訴她，隨著她老去、艷光消滅，阿弗列多

也會對她失去興趣，所以為何不乾脆走條正路，替他的家人著想？薇奧蕾塔最終讓步，但請蓋爾蒙答應在她死後，會向阿弗列多解釋她的原因。她前去巴黎後，蓋爾蒙盡力安慰兒子，建議他最好回家，但阿弗列多聽不進去。在芙蘿拉的宴會上，蓋爾蒙看到兒子侮辱薇奧蕾塔，責罵他如此不紳士的行為，與他斷絕父子關係。數月後，蓋爾蒙的良心不安。他寫信給阿弗列多，表明真相，並寫信給薇奧蕾塔，解釋已向阿弗列多坦白。他趕在薇奧蕾塔死前抵達，如女兒般擁抱她。詠嘆調：「神賜我女兒，如天使般純潔」（*Pura siccome un angelo*）；「普羅旺斯的海洋與土地」（*Di Provenza il mar, il suol*）。

在第二幕開始時，大蓋爾蒙或許有些假正經，但我們必須了解他是個符合那個時代的人物：家族榮譽重於一切，他願意要求任何人犧牲任何事讓女兒嫁給好人家。而他可能真心相信阿弗列多與交際花分開比較好。儘管如此，他仍能夠欣賞薇奧蕾塔的情操，對她感到抱歉。而在他要求她做出如此悲哀犧牲的同時，也答應她某天會告訴阿弗列多實情。確實，六個月後，他告訴兒子全部真相。查爾斯·奧斯本（Charles Osborne）在他的《威爾第歌劇大全》（*The Complete Operas of Verdi*）一書中，完好地總結這個角色，他尖銳寫道：普羅旺斯「油膩不化的感傷正適合大蓋爾蒙」。喬吉歐·蓋爾蒙不是個特別有意思的人物，但他與薇奧蕾塔對手戲中的兩首詠嘆調，仍吸引了不少男中音。其中包括：Mattia Battistini、Robert Merrill、Paolo Silveri、Carlo Tagliabue、Titta Ruffo、Ettore Bastianini、Heinrich Schlusnus、Leonard

Warren、Tito Gobbi、Renato Capecchi、Sherrill Milnes、Dietrich Fisher-Dieskau、Rolando Panerai、Sesto Bruscantini、Leo Nucci、Renato Bruson，和 Dmitri Hvorostovsky。首演者：（1853）Felice Varesi。

Gernando 傑南多　海頓：「無人島」（*L'isola disabitata*）。男高音。柯絲坦莎的丈夫。十三年前他把妻子和她的妹妹留在無人島上，現救她離開。首演者：（1779）Andrea Totti。

Geronimo 傑隆尼摩　祁馬洛沙：「祕婚記」（*Il matrimonio segreto*）。男低音。耳聾的富商。他要長女艾莉瑟塔嫁給羅賓森伯爵。他的幼女卡若琳娜已祕密嫁給他的辦事員。首演者：（1792）Giambattista Serafino Blasi。

Geronio 傑隆尼歐　羅西尼：「土耳其人在義大利」（*Il turco in Italia*）。男低音。費歐莉拉的丈夫，想給花心的妻子一個教訓，禁止男人出入家門。土耳其王子薩林前來，成為她最新的目標，但是王子無法在費歐莉拉與舊情人采達之間做出選擇。傑隆尼歐喬裝成薩林參加假面舞會，而兩位女士也穿著一樣的衣服，造成場面混亂。最終是詩人普洛斯多奇摩解決一切。傑隆尼歐原諒妻子，兩人團圓。首演者：（1814）Luigi Pacini。

Geronte 傑宏特　浦契尼：「曼儂·雷斯考」（*Manon Lescaut*）。見*Ravoir, Geronte di*。

Gertrud 葛楚德　亨伯定克：「韓賽爾與葛麗特」（*Hänsel und Gretel*）。女低音。彼得的妻子、韓賽爾與葛麗特的母親。她沒有食物給家人，於是派小孩到邪惡女巫居住的幽森史坦森林採草莓。首演者：（1893）Luise Tibelti。

Gertrude 葛楚德　（1）古諾：「羅密歐與茱麗葉」（*Roméo et Juliette*）。次女高音。茱麗葉的奶媽。首演者：（1867）Mme Duclos。

（2）陶瑪：「哈姆雷特」（*Hamlet*）。次女高音。王后。哈姆雷特最近才守寡的母親，即將嫁給克勞帝歐斯，她的亡夫（國王）的弟弟。她與克勞帝歐斯共謀害死丈夫，她很害怕哈姆雷特會發現真相並尋仇——他確實辦到。首演者：（1868）Pauline Guéymard-Lauters。

Geschwitz, Countess 蓋史維茲女伯爵　貝爾格：「露露」（*Lulu*）。次女高音。受露露吸引的女同性戀者。她試著從開膛手傑克手中拯救露露，也被他殺死。首演者：（1937）Maria Bernhard。

Gessler 蓋斯勒　羅西尼：「威廉·泰爾」（*Guillaume Tell*）。男低音。瑞士史維茲與烏里兩州的殘暴奧地利州長。妹妹是為瑞士人阿諾德所愛的瑪蒂黛公主。在泰爾拯救逃離奧地利軍隊的牧羊人後，蓋斯勒挑戰泰爾射置於兒子頭頂的蘋果以自救。首演者：（1829）Alexandre Prévot/Prévost，他的兒子首演柳托德（Leuthold）。

Ghita 姬塔　曾林斯基：「侏儒」（*Der Zwerg*）。女高音。公主唐娜克拉拉的侍

女。她被命令拿鏡子給侏儒看，但仁慈的她不願意。在侏儒意外看到自己後，她安慰心碎的他，但他死去。首演者：（1922）Käthe Herwig。

Ghost of Hamlet's Father 哈姆雷特之父的鬼魂 陶瑪：「哈姆雷特」（*Hamlet*）。男低音。他出現在兒子哈姆雷特之前，告訴他國王的弟弟、最近娶了他母親葛楚德的克勞帝歐斯，是殺死國王的兇手。首演者：（1868）Mons. David。

Ghost of Hector 赫陀的鬼魂 白遼士：「特洛伊人」（*Les Troyens*）。見 *Hector* (2)。

***Ghosts of Versailles, The* 「凡爾賽的鬼魂」** 柯瑞良諾（Corigliano）。腳本：威廉・霍夫曼（William M. Hoffman）；兩幕；1991年於紐約首演，詹姆斯・李汶（James Levine）指揮。

凡爾賽宮，現代：波馬樹（Beaumarchais）的鬼魂希望拯救所愛的瑪莉・安東妮（Maria Antoninette）皇后。他號召自己最喜歡的人物費加洛（Figaro）和其他早年劇作角色，來幫他用作品改變歷史。國王路易十六世帶領其他宮廷鬼魂去觀賞戲劇表演，劇情設在費加洛和蘇珊娜（Susanna）婚後二十年。奧瑪維瓦（Almaviva）現在是西班牙駐法國大使。羅辛娜（Rosina）生了奇魯賓諾（Cherubino）的兒子雷昂（Leon）。奧瑪維瓦則和外面的女人有了私生女佛羅瑞絲婷（Florestine）。雷昂愛著佛羅瑞絲婷，但她的父親已將她許配給朋友貝杰斯（Bégearss）（他其實是地下革命份子）。一晚在土耳其大使館中，巴夏蘇利曼

（Pasha Suleyman）的客人，包括奧瑪維瓦全家，欣賞著埃及歌手薩蜜拉（Samira）的演出。革命份子破門而入，逮捕所有的貴族。瑪莉・安東妮逃脫未遂，要求波馬樹重新安排她的審判。他無法救她或和她關在一起的奧瑪維瓦一家人。他向費加洛和瑪莉・安東妮道別，但是她告訴他，自己透過劇作已經學會該如何愛他。她被處死，和波馬樹在天堂團圓。

Giannetta 薔奈塔 （1）董尼采第：「愛情靈藥」（*L'elilsir d'amore*）。女高音。農家女。內莫利諾從富有的叔父繼承財產後，她對他投懷送抱，引起艾笛娜的忌妒。首演者：（1832）不明。

（2）蘇利文：「威尼斯船伕」（*The Gondoliers*）。女高音。被船伕馬可選為妻子。詠嘆調：「仁慈閣下，您不可能忍心」（*Kind Sir, you cannot have the heart*）；二重唱（和泰莎）：「我親愛的……勿忘你娶了我」（*O my darling … do not forget you married me*）。首演者：（1889）Geraldine Ulmar。

Giannetto 強尼托 羅西尼：「鵲賊」（*La gazza ladra*）。見 *Vingradito, Giannetto*。

***Gianni Schicchi* 「強尼・史基奇」** 浦契尼（Puccini）：「三聯獨幕歌劇」，第三部。腳本：喬瓦秦諾・佛札諾（Giovacchino Forzano）；一幕；1918年於紐約首演，羅貝多・莫蘭宗尼（Roberto Moranzoni）指揮。

佛羅倫斯，十三世紀末：富裕的老人波索・多納提（Buoso Donati）剛死，他的家人聚在他死去的床邊，每個人都希望能獲得遺產。謠傳他把所有財富留給一所修道

院。多納提年老表親吉塔（Zita）的外甥黎努奇歐（Rinuccio）找到遺囑，但不准其他人讀，除非他們承諾在得到錢後，會讓他娶勞瑞塔‧史基奇（Lauretta Schicchi），窮人強尼‧史基奇（Gianni Schicchi）的女兒。多納提確實將錢送給教會。黎努奇歐請狡猾的史基奇前來，他表示為了勞瑞塔好，會幫助他們。他建議他們隱藏多納提死去的消息，讓他扮成多納提立下新的遺囑。每個人都試著賄賂史基奇分最多錢給他。新遺囑擬定：大部分的遺產留給「我的老友強尼‧史基奇」。親戚們若要插手，也必須公開他們的詭計，所以無法可施。史基奇祝福勞瑞塔與黎努奇歐結婚。

Gianni Schicchi 強尼‧史基奇 浦契尼：「強尼‧史基奇」（*Gianni Schicchi*）。見 *Schicchi, Gianni*。

Gil, Count 吉歐伯爵 沃爾夫—菲拉利：「蘇珊娜的祕密」（*Il segreto di Susanna*）。男中音。蘇珊娜的丈夫。他察覺屋子裡有煙草的味道，但他不抽煙，所以懷疑妻子有祕密情人。當她一直溜出外面時，他假設她是去與情人見面。有天他突然回家，發現她的祕密：她就是抽煙的人。伯爵大大鬆了一口氣，決定自己也開始抽煙。首演者：（1909）Herr Brodersen。

Gilda 吉兒達 威爾第：「弄臣」（*Rigoletto*）。女高音。駝背的宮廷弄臣里哥列托的女兒。自她母親死後，深愛她的父親就將她藏在家中，由奶媽喬望娜照顧。放蕩的曼求亞公爵在教堂見到她，受她吸引。他溜進屋子，自我介紹為瓜提耶‧毛戴。兩人聽到有人前來而被打斷，公爵離開。但來者並非吉兒達的父親，而是為了報復遭里哥列托尖牙利嘴羞辱的其他廷臣。他們不知弄臣的背景，假設吉兒達是他的情婦，準備綁架她。她被帶到公爵宮殿，公爵露出真面目，引她失身。里哥列托聽說後決意報仇，雇用了一名殺手。吉兒達偷聽到殺死公爵並將屍體交給她父親的計畫，決定代他犧牲。她穿著男孩的衣服，代替公爵被殺。她父親打開布袋，以為裡面是公爵的屍體，卻發現垂死的女兒。詠嘆調：「親愛的名字……」（*Caro nome ...*）；二重唱（和里哥列托）：「哭吧，孩子，哭吧」（*Piangi, fanciulla, piangi*）；四重唱（和里哥列托、公爵，與瑪德蓮娜）：「可愛的愛情女兒」（*Bella figlia dell'amore*）。除了上述的詠嘆調，歌劇缺少讓女高音展示技巧的機會，主要是以頻繁的二重唱與重唱為架構。吉兒達與里哥列托的父女關係，是威爾第多齣歌劇的核心。首演者：（1851）Teresa Brambilla。

Ginevra 金妮芙拉 韓德爾：「亞歷歐當德」（*Ariodante*）。女高音。蘇格蘭王的女兒。她愛上亞歷歐當德王子。波里奈索想娶她，因此騙亞歷歐當德說金妮芙拉對他不忠。波里奈索被亞歷歐當德的弟弟路坎尼歐殺成重傷，死前透露真相。亞歷歐當德和金妮芙拉準備成婚。首演者：（1735）Anna Marua Strada。

***gioconda, La* 「喬宮達」**（直譯為「快樂的女孩」）龐開利（Ponchielle）。腳本：「多比亞‧哥里歐」（Tobia Gorrio）即亞里哥‧包益多〔Arrigo Boito〕）；四幕；1876年於米蘭

首演，法蘭克·法契歐（Franco Faccio）指揮。

威尼斯，17世紀：間諜巴爾納巴（Barnaba）被喬宮達（Gioconda）拒絕。他鼓動暴民相信喬宮達年老失明的母親席夜卡（La Cieca）是女巫並攻擊她。席夜卡被喬宮達所愛、身著喬裝的恩佐·葛利茂迪（Enzo Grimaldi）拯救，後為奧菲斯·巴多耶羅（Alvise Badoero）和他戴著面具的妻子蘿拉（Laura）釋放。席夜卡給蘿拉一串念珠以示感激。巴爾納巴知道恩佐的真正身分，也知道他是蘿拉的愛人，於是安排兩人會面。恩佐和蘿拉在船上會面，熱情地擁抱。喬宮達也來到船上，準備向情敵爭取恩佐的愛。奧菲斯的船駛近，蘿拉求助祈禱，喬宮達認出母親的念珠，幫助蘿拉逃脫。奧菲斯誓言報復不忠的妻子，欲讓她喝下毒藥。喬宮達將毒藥換成麻醉藥。奧菲斯發現蘿拉，以為她死了。他招呼客人觀賞著名的「時鐘之舞」。客人被告知蘿拉已死，恩佐試圖刺殺奧菲斯，被侍衛抓走。喬宮達為了拯救恩佐，答應委身巴爾納巴。恩佐和蘿拉逃走，向喬宮達表示感激。喬宮達寧可自殺也不願履行對巴爾納巴的承諾。她死前，巴爾納巴告訴她已經掐死她的母親。

Gioconda, La 喬宮達 龐開利：「喬宮達」（*La gioconda*）。女高音。席夜卡的女兒、愛著貴族恩佐。但是他愛的是已婚的蘿拉。蘿拉和丈夫從被巴爾納巴鼓動的暴民手中拯救席夜卡。喬宮達為了表達感激，幫助恩佐和蘿拉逃脫，並委身巴爾納巴。但她不願履行承諾而自殺。詠嘆調：「自殺！…在這恐怖時刻」（*Suicidio! ... in questa fieri*

momenti）。首演者：（1876）Sig.a Mariani-Masi。

Giorgetta 喬潔塔 浦契尼：「外套」（*Il tabarro*）。女高音。密樹的妻子，他們在巴黎的塞納河上有一艘平底載貨船。她比丈夫年輕許多，兩人唯一的小孩已死。她和船上的一名裝卸工魯伊吉有染。密樹不知她為何開始冷淡回應自己求愛。魯伊吉、其他工人與她一起討論彼此的夢想與希望，而她承認自己夢想回到出生地巴黎的喧鬧生活。她希望密樹會賣掉船，搬回城裡。每當魯伊吉可以安全到房間找喬潔塔時，她會點一支火柴打暗號。一晚她回房後，疑心的丈夫留在甲板上監視她的窗戶。密樹點燃煙斗，無意間給了魯伊吉暗號，然後在魯伊吉出現時殺死他。喬潔塔回到甲板上，請丈夫像以前一樣用外套包住她取暖。他敞開外套，露出她愛人的屍體。首演者：（1918）Claudia Muzio。

Giorgio 喬吉歐 貝利尼：「清教徒」（*I Puritani*）。見 *Walton, Giorgio*。

giorno di regno, Un* 或 *finto Stanislao, Il
「一日國王」或「偽裝史丹尼斯勞」威爾第（Verdi）。腳本：羅曼尼（Felice Romani）；兩幕；1840年於米蘭首演，威爾第指揮。

法國，布賀斯（Brest），1733年：波蘭的政局不穩，國王史丹尼斯勞（Stanislao）可能被迫遜位。為了引開注意力，國王的朋友貝菲歐瑞（Belfiore）喬裝成國王前往狄·凱巴男爵（di Kelbar）在法國的城堡。這裡，男爵的女兒茉麗葉塔·狄·凱巴

（Giulietta di Kelbar）正被迫嫁給年老的拉羅卡（La Rocca）（她愛的是其侄子）；而貝菲歐瑞的愛人戴‧波吉歐侯爵夫人（Marchesa del Poggio），將賭氣嫁給她不愛的布賀斯司令（她以爲遭貝菲歐瑞遺棄）。身爲「國王」，貝菲歐瑞禁止這兩起婚事。波蘭危機解除的消息傳至布賀斯，貝菲歐瑞在當了一天忙碌的「國王」後，終於能夠公開眞實身分，自己娶得女侯爵。

Giovanna 喬望娜（1）威爾第：「弄臣」（*Rigoletto*）。次女高音。里哥列托女兒吉兒達的奶媽。首演者：（1851）Laura Saint。
（2）董尼采第：「安娜‧波蓮娜」（*Anna Bolena*）。見 *Seymour, Giovanna (Jane)*。

Giove 朱偉　卡瓦利：「卡麗絲托」（*La Calisto*）。見 *Jupiter* (5)。

Giovanni, Don 唐喬望尼　莫札特：「唐喬望尼」（*Don Giovanni*）。男中音。一位喜好勾引女性的年輕貴族。喬望尼引誘了唐娜安娜後，被她的父親追出家門，然後將之殺害。他的僕人雷波瑞羅必須協助他冒險。被喬望尼玩弄過後拋棄的唐娜艾薇拉來找他。他的下一個目標是年輕、即將結婚的采琳娜，但艾薇拉拯救她。安娜和她的朋友揭穿喬望尼爲殺人兇手。他再次逃脫時，於墓園看到她父親的雕像，雕像對他說話，而喬望尼請它吃飯。在他們的宴席上，喬望尼與指揮官雕像握手，被摔進地獄烈火。詠嘆調：「如今美酒」（*Finch'han dal vino*）——通稱爲香檳詠嘆調；「來窗邊」（*Deh vieni alla finestra*）；二重唱（和采琳娜）：「在那裡你將把手給我」（*Là ci darem la mano*）。唐喬望尼確實是個殘酷的人，只要滿足自己的色慾，不在乎傷害別人。他不吝用暴力脅迫僕人幫他使壞，在試圖引誘馬賽托的未婚妻采琳娜時，也無所謂讓可憐無辜的馬賽托挨揍。不過來自世界各地的男中音都爭先恐後地詮釋這個惡棍，包括：Mattia Battistini、John Brownlee（非常早期的格林登堡喬望尼）、Ezio Pinza、Matthieu Ahlersmeyer、Tito Gobbi、Mariano Stabile、Giuseppe Taddei、Cesare Siepi、George London、Dietrich Fisher-Dieskau、Eberhard Wächter、Nicolai Ghiaurov、Kim Borg、Ruggero Raimondi、Bernd Weikl、Benjamin Luxon、Thomas Allen、Samuel Ramey、Ferruccio Furlanetto，和Bryn Terfel。首演者：（1787）Luigi Bassi。

Girl, the 女孩（1）喬瑟夫斯：「蕾貝卡」（*Rebecca*）。女高音（第二任德‧溫特太太）。范‧霍普太太的同伴，她認識最近喪妻的麥克辛‧德‧溫特並愛上他。他們婚後一同回到曼德里，但她認爲他永遠忘不了亡妻蕾貝卡。管家丹佛斯太太也打擊她的自信，強調她無法取代蕾貝卡。她穿著一件依照老舊家族肖像製作的禮服參加曼德里宴會——是丹佛斯太太的建議，麥克辛大爲光火——蕾貝卡之前也穿過同樣禮服。暴風雨後，蕾貝卡的船在海灣底被發現，她的屍體在船艙裡。麥克辛承認他很恨第一任妻子，但她是因爲知道自己患癌症將死才自殺。現在他和女孩能夠平靜相愛，然而曼德里起火，干擾他們。首演者：（1983）Gillian Sullivan。
（2）烏爾曼：「亞特蘭提斯的皇帝」

（*Der Kaiser von Atlantis*）。女高音。她愛上敵營的士兵。首演者：（1944）Marion Podolier；（1975）Roberta Alexander。

Giulia 茱莉亞 史朋丁尼：「爐神貞女」（*La vestale*）。女高音。被父親逼迫成為爐神貞女，她仍愛著李奇尼歐斯。兩人在她守護聖火的夜晚會面。等他們注意到聖火熄滅已經太遲，茱莉亞被判死刑——她不願說出愛人的名字。在她走下墓室的同時，閃電點燃聖火，爐神原諒她，她與李奇尼歐斯得以團圓。這是 Rosa Ponselle 與 Maria Callas 的知名角色。詠嘆調：「你，我心存惶恐懇求」（*Te che invoco con orrore*）。首演者：（1807）Alexandrine Caroline Branchu。

Giulietta 茱麗葉塔（1）貝利尼：「卡蒙情仇」（*I Capuleti e i Montecchi*）。見 *Capulet, Juliet*（2）。

（2）奧芬巴赫：「霍夫曼故事」（*Les Contes d'Hoffmann*）（首演時省略這場戲）。女高音。霍夫曼在威尼斯愛上她。巫師大博圖多答應她只要為他奪來霍夫曼的靈魂，就會給她一顆鑽石。霍夫曼殺死情敵，獲得茱麗葉塔房間鑰匙，但只來得及見到她和別人乘坐平底船漂走。二重唱（和尼克勞斯）：「美好夜晚，哦！愛之夜晚」（*Belle nuit, ô nuit d'amour*）——知名的船歌。首演者：（1905）不明。

Giulio Cesare 「朱里歐·西撒」 韓德爾（Handel）。腳本：尼可拉·法蘭契斯可·海姆（Nicola Francesco Haym）；三幕；1724年於倫敦首演。

埃及，公元48年：朱里歐·西撒（Giulio Cesare）（凱撒大帝）打敗龐貝後回到埃及。龐貝的妻兒，蔻妮莉亞（Cornelia）和賽斯托（Sesto）同意與西撒講和。托勒梅歐（Tolomeo）命人殺死龐貝。托勒梅歐的妹妹克麗奧派屈拉（Cleopatra）來找西撒希望借他之力報復哥哥。西撒受她的美豔迷惑。托勒梅歐下令逮捕賽斯托，並將蔻妮莉亞送進國王後宮。阿奇拉（Achilla）告訴蔻妮莉亞若嫁給他就可以獲得自由，但她拒絕。克麗奧派屈拉在密友尼瑞諾（Nireno）的幫助下繼續引誘西撒，卻為庫里歐（Curio）干預，她才承認真實身分。她勸西撒離開，以免遭受攻擊。西撒的死訊傳出後，克麗奧派屈拉逃到羅馬陣營。阿奇拉要求得到蔻妮莉亞為殺死西撒的獎賞，但托勒梅歐將他革職。阿奇拉領軍加入克麗奧派屈拉抵抗托勒梅歐，但她被托勒梅歐的士兵俘虜。西撒原來沒死，前來拯救克麗奧派屈拉。賽斯托殺死托勒梅歐，西撒和克麗奧派屈拉和平接納他與母親。

Giulio Cesare 朱里歐·西撒 韓德爾：「朱里歐·西撒」（*Giulio Cesare*）。女低音。女飾男角（原閹人歌者）。朱里歐·西撒（凱撒大帝）打敗龐貝後回到埃及。埃及國王托勒梅歐命人殺死龐貝後，克麗奧派屈拉加入西撒希望打敗托勒梅歐。克麗奧派屈拉被托勒梅歐的士兵俘虜。西撒拯救了她。詠嘆調：「他安靜離去」（*Va tacito*）。首演者：（1724）Senesino（Francesco Bernardi，這名閹人女中音首演過多個韓德爾角色）。

Glaša 葛拉莎 楊納傑克:「卡嘉·卡巴諾瓦」(*Katya Kabanova*)。次女高音。卡巴諾夫家的僕人。提崇試著去找卡嘉阻止她投河自盡時,即是由葛拉莎陪伴。首演者:(1921) Lidka Šebestlová。

Glauce 葛勞瑟 凱魯碧尼:「梅蒂亞」(*Médée*)。見*Dirce*。

Glawari, Hanna 漢娜·葛拉娃莉 雷哈爾:「風流寡婦」(*The Merry Widow*)。女高音。歌劇名的風流寡婦。她的亡夫留了一大筆錢給她,但是若她再嫁給一個外國人,她的祖國龐特魏德羅就會流失所有財產。她想嫁給舊情人丹尼洛伯爵,但是他不願被看作是貪圖她的錢。只有當他發現漢娜若結婚就會損失財富,才同意娶她。而在確定丹尼洛的心意後,她承認她的財富將會轉到新任丈夫手中!詠嘆調:「很久以前有個薇拉」(*Es lebt' eine Vilja*)——薇拉是傳說中的森林精靈。首演者:(1905) Mizzi Günther。另見阿黛兒·李(Adèle Leigh)的特稿,第167頁。

Gloriana 「葛洛麗安娜」 布瑞頓(Britten)。腳本:威廉·浦洛摩(William Plomer);三幕;1953年於倫敦首演,約翰·浦利查德(John Pritchard)指揮。

英國,女王伊莉莎白一世統治末期:艾塞克斯伯爵(Essex)求女王伊莉莎白(Elisabeth)(葛洛麗安娜)派任他為愛爾蘭總督。她由艾塞克斯、塞梭(Cecil)和蒙焦耶(Mountjoy)陪同齊去諾維奇。蒙焦耶不滿饒雷(Raleigh)對女王有影響力。艾塞克斯的妹妹潘妮洛普(Lady Rich)(里奇夫人)是蒙焦耶的情人。他們和艾塞克斯以及他的妻子法蘭西絲·艾塞克斯夫人(Lady Essex)謀劃誰將繼承女王。艾塞克斯被派去愛爾蘭,但任務失敗。他在女王沒戴假髮時闖進房見她。艾塞克斯煽動倫敦居民叛變。一名盲眼民謠歌手告訴街頭群眾這個消息。艾塞克斯以叛國罪名被判死刑,女王簽署他的死刑執行令。

Gobineau, Mr and Mrs 高賓瑙夫婦 梅諾第:「靈媒」(*The Medium*)。男中音和女高音。這對夫婦是芙蘿拉夫人通靈會的常客,為了接觸在法國家中花園噴泉淹死的女兒。首演者:(1946) Jacques LaRochelle和Beverley Dame。

Godunov, Boris 鮑里斯·顧德諾夫 穆梭斯基:「鮑里斯·顧德諾夫」(*Boris Godunov*)。男低音。年輕剛去世的沙皇費歐朵(伊凡四世的長子)之攝政者。民眾勸鮑里斯當新任沙皇,未知他謀殺了本可以繼承哥哥的王儲狄米屈。鮑里斯有兩個小孩:嫁給沙皇的女兒詹妮亞,和也名為費歐朵的兒子。當一名自稱為復活王儲的王位挑戰者出現時,鮑里斯被罪惡感掩沒而發瘋,向兒子道別後死去。

俄、美和英籍男低音都曾成功演唱過這個角色,如 Fyodor Chaliapin、Alexander Kipnis、 George London、 Yevgeny Nesterenko、Nicola Rossi-Lemini、Robert Lloyd(首位在基洛夫歌劇院演唱這個角色的英國人〔1990年〕)、John Tomlinson、Paata Burchuladze。不過有大約二十年的時間(1950到1970年代),這幾乎是保加利亞籍男低音的專屬角色,其中又以Boris

Christoff、 Nicolai Ghiaurov和 Nicola Ghiuselev 最為人稱道，而他們在演唱這個角色前，也都曾演唱過歌劇裡的其他較小角色。首演者：（1874）Ivan Mel'nikov。

Godvino 高文諾 威爾第：「阿羅德」（*Aroldo*）。男高音。年輕的騎士。他趁蜜娜的丈夫阿羅德參加十字軍出征時，和她發生關係。後來為蜜娜的父親所殺。首演者：（1857）Poggiali Salvatore。另見 *Raffaele*（1）。

Go-Go, Prince 勾勾王子 李格第：「極度恐怖」（*Le Grand Macabre*）。女高音（女飾男角）或高次中音。統治布勒蓋國的男孩王子，國家充滿農民與怪獸（如同布勒蓋的畫）。他與大臣辦家家酒玩時，祕密警察喬裝成小鳥進來，警告他人民起義叛亂。首演者：（1978）Gunilla Slättegård。

Golaud 高勞 德布西：「佩利亞與梅莉桑」（*Pelléas et Mélisande*）。男中音。阿寇國王的外孫、佩利亞同母異父的哥哥，他先前的婚姻育有一子伊尼歐德。他外出打獵時遇到梅莉桑，迷路的她四處流浪。他帶她回家娶了她，將她介紹給佩利亞。高勞摔馬受傷，梅莉桑照顧他時，他注意到她沒有戴他送的戒指——她與佩利亞出遊時弄丟了。高勞懷疑她和弟弟有染，叫年幼的兒子監視他們，但伊尼歐德沒發現什麼不當舉止。之後高勞看到兩人熱情地道別，他殺死佩利亞。首演者：（1902）Hector Dufranne。

Golden Cockerel, The （金雞） 林姆斯基

一高沙可夫（Rimsky-Korsakov）。腳本：瓦第米爾‧貝斯基（Vladimir Bel'sky）；序幕、三幕和收場白，1909年於莫斯科首演，艾彌爾‧庫培（Emil Cooper）指揮。

傳奇中的俄羅斯：占星家（Astrologer）給沙皇多敦（Dodon）和他的兒子格威敦（Gvidon）與阿弗龍（Afron）一隻可以示警或預測和平的金雞（Golden Cockerel）。阿梅法（Amelfa）哄沙皇入睡，但金雞吵醒他。他派兒子領軍，自己和波肯（Polkan）出發。他們被打敗，兩個兒子在戰場上殺死對方。榭瑪卡女王（Shemakha）出現，引誘多敦後同意嫁給他。他們回返首都時，占星家索求獎賞：和女王結婚。多敦殺死他，卻被榭瑪卡拒絕。金雞啄了多敦的頭，他死去；女王和金雞消失。占星家告訴觀眾一切都是假象。

Golden Cockerel 金雞 林姆斯基一高沙可夫：「金雞」（*The Golden Cockerel*）。女高音。女飾男角。警告沙皇有敵人。後啄了沙皇的頭殺死他。首演者：（1909）不明。

Golitsyn, Prince Vassily 瓦西里‧郭利欽王子 穆梭斯基：「柯凡斯基事件」（*Khovanshchina*）。男高音。攝政者、沙皇女兒的舊情人。他被判流亡。首演者：（1886）Ivan Yershov。

Gomez, Don Inigo 唐伊尼果‧高梅茲 拉威爾：「西班牙時刻」（*L'Heure espagnole*）。男低音。一名銀行家，來拜訪時鐘師傅的妻子康賽瓊。她為了不讓其他情人發現他，建議他躲進一座時鐘。有些肥胖的他卡在裡

面，無法爬出來和她幽會。首演者：（1911）
Hector Dufranne。

Gondoliers, The 或 The King of Barataria
「威尼斯船伕」或「巴拉塔利亞王」蘇利文
（Sullivan）。腳本：吉伯特（W. S.
Gilbert）；兩幕；1889年於倫敦首演，蘇
利文指揮。

威尼斯與巴拉塔利亞島，十八世紀：船
伕馬可和喬賽佩·帕米耶里（Giuseppe
Palmieri）矇著眼選新娘。喬賽佩捉到泰莎
（Tessa），而馬可捉到薔奈塔（Gianetta）。
托羅廣場（Plaza-Toro）公爵和公爵夫人與
女兒卡喜達（Casilda）和他們的鼓手路易
斯（Luiz）抵達。卡喜達還是嬰兒時就和
巴拉塔利亞的王位繼承人結親，除了唐阿
朗布拉（Don Alhambra）和繼承人年老的
奶媽以外，沒有人知道他的真正身分。奶
媽是路易斯的母親，她證實兩名船伕之一
即是繼承人。卡喜達和路易斯祕密相愛。
馬可和喬賽佩知道兩人有一人是繼承人，
決定聯手治國，揚帆前往巴拉塔利亞。他
們的妻子很難過一人的丈夫幼時已和卡喜
達結婚。這時路易斯的母親，茵妮絲
（Inez）承認她掉換了嬰兒——她的「兒子」
路易斯才是真正的王子。三對情侶快樂地
維持現狀。

Gonzalve 龔薩維 拉威爾：「西班牙時刻」
（L'Heure espagnole）。男高音。愛著時鐘師傅
托克馬達之妻子，康賽瓊的詩人。他趁她丈
夫外出時來與她約會，但她身邊已有一名年
老的銀行家和年輕的顧客。他躲在一座時鐘
裡，當她丈夫回來時，他假裝是顧客買下那
座鐘。首演者：（1911）Fernand Francell。

Gorislava 高瑞絲拉娃 葛令卡：「盧斯蘭
與露德蜜拉」（Ruslan and Lyudmila）。女高
音。年輕的侍女，愛著拉特米爾王子。首
演者：（1842）Emiliya Lileyeva。

**Gorjančikov, Alexandr Petrovich 亞歷山
大·佩特洛維奇·高揚奇考夫** 楊納傑克：
「死屋手記」（From the House of the Dead）。
男低音。貴族政治犯，剛進囚犯營就被司
令官下令鞭打。高揚奇考夫和年輕的韃韃
人阿耶拉成為朋友，並教他識字。司令官
後來釋放他。首演者：（1930）Vlastimil
Šíma。

Goro 吾郎 浦契尼：「蝴蝶夫人」
（Madama Butterfly）。男高音。媒人，他安
排美國海軍士官平克頓，與十五歲日本女
孩、朋友稱蝴蝶的秋秋桑結婚。在平克頓
好似遺棄蝴蝶，她開始缺錢，吾郎介紹富
有的日本王子山鳥給她認識，並勸她嫁給
他。首演者：（1904）Gaetano Pini-Corsi
（與首演浦契尼「波希米亞人」蕭納德和威
爾第「法斯塔夫」福特的Antonio Pini-Corsi
〔1858-1918〕無關）。

Gossips 閒嘴 布瑞頓：「諾亞洪水」
（Noye's Fludde）。四名女孩女高音。諾亞太
太的朋友，她大部分時間都與她們飲酒聊
天。首演者：（1958）Penelope Allen、
Doreen Metcalfe、Dawn Mendham、Beverley
Newman。

Götterdämmerung 「諸神的黃昏」 華格
納（Wagner）。腳本：作曲家；序幕和三
幕；1876年於拜魯特首演，漢斯·李希特

（Hans Richter）指揮（1876年於維也納音樂會演出選曲）。「尼布龍根的指環」連環歌劇最後一部。

女武神之石、吉畢沖宮廷，以及萊茵河附近的一座森林，神話時期：編繩女（Norn）編織連結過去未來世界知識的繩子。繩子斷了——連結不再。布茹秀德（Brünnhilde）和齊格菲（Siegfried）從巨石下來。他準備騎她的馬葛拉尼（Grane）離開。他把金指環留給她象徵他的忠心。在吉畢沖宮廷，哈根（Hagen）計畫偷取他以爲在阿貝利希（Alberich）手中的指環。哈根說服宮特（Gunther）和古楚妮（Gutrune）他們必須結婚以獲得子民尊重，並提議布茹秀德與齊格菲爲他們的對象。宮特將讓齊格菲喝下忘記過去愛人的藥水，然後利用他贏得布茹秀德。齊格菲抵達，透露有關指環與魔法頭盔的事。他喝下藥水，立刻愛上古楚妮，完全忘記布茹秀德。他自願用頭盔喬裝成宮特，追求布茹秀德。兩個男人出發前往布茹秀德的巨石。布茹秀德等待齊格菲回來時，姊姊華超蒂（Waltraute）來看她，表示她們父親弗旦（Wotan）在英靈殿等待他的末日來臨。布茹秀德是否能把戒指還給萊茵少女，解除諸神所受的詛咒？布茹秀德不願放棄象徵齊格菲之愛的指環。她聽到齊格菲的號角聲，趕去見他，卻只被「宮特」脫下她手上戒指，逼她隨他去。他們前往吉畢沖宮廷。在那裡，阿貝利希造訪睡夢中的哈根，勸他必須繼續兩人奪回黃金的計畫。齊格菲回來，宮特帶著布茹秀德，哈根召見封臣來迎接他們。布茹秀德看到齊格菲手上的指環，稱他爲自己丈夫，但他否認這個身分，離開去安排與古楚妮的婚事。

遭排斥又心慌意亂的布茹秀德告訴哈根齊格菲的背部是他的弱點。布茹秀德與宮特誓言報復齊格菲，並呼喚弗旦幫他們。準備舉行婚禮的齊格菲與古楚妮進來，哈根逼布茹秀德與宮特結婚。之後，齊格菲出外打獵，在河岸遇到萊茵少女。她們警告他若保有指環就會死。他告訴打獵同伴自己的一生時，弗旦的烏鴉從他頭上飛過，齊格菲抬頭觀看，哈根把矛插進齊格菲的背。他的屍體被抬回給古楚妮，哈根與宮特爭奪指環，哈根殺死宮特。哈根伸手要拿指環時，齊格菲的屍體抬起手來。布茹秀德命令旁人將齊格菲的屍體置於火葬台上，她戴上指環，騎上馬衝進火圈。大火延燒毀掉吉畢沖宮廷以及英靈殿。萊茵河氾濫，熄滅烈火，水中可見哈根與萊茵少女的身影。萊茵少女勝利地取回她們的黃金。

Gottfried, Duke of Brabant 葛特費利德・布拉班特公爵　華格納：「羅恩格林」（*Lohengrin*）。無聲角色。艾莎的弟弟、兩人已故父親爵位的法定繼承人。邪惡的歐爾楚德希望丈夫能繼承領土，將葛特費利德變成天鵝。歌劇結束時葛特費利德以天鵝的模樣、牽著載羅恩格林離開的船出現。他恢復原形，抱住倒下的姊姊。首演者：（1850）不詳。

Governess 女家庭教師　布瑞頓：「旋轉螺絲」（*The Turn of the Screw*）。女高音。受雇教導住在布萊的兩名孤兒。她接到的命令是永遠不得打擾孩子的監護人。當她發現死去的男僕昆特和女教師潔梭小姐化成鬼回來，對小孩有邪惡影響時，她寫信給

監護人。邁爾斯偷了信。她逼他承認是昆特逼他偷信，他死在她懷裡。詠嘆調：「迷失在我的迷宮裡」（*Lost in my labyrinth*）；「先生～親愛的先生～我親愛的先生」（*Sir - dear Sir - my dear Sir*）；「哦！邁爾斯，我無法忍受失去你」（*O Miles, I caanot bear to lose you*）。這個角色吸引過許多具聲望的演唱者，包括：Elisabeth Söderström、Heather Harper、Felicity Lott、Helen Donath、Catherine Wilson、Valerie Masterson，和Joan Rodgers。首演者：（1954）Jennifer Vyvyan。

Grand Duchess of Gérolstein 傑羅斯坦大公夫人 奧芬巴赫：「傑羅斯坦大公夫人」（*La Grande-Duchesse de Gérolstein*）。女高音。她閱兵時看上新兵佛利茲，升他為將軍。他領軍作戰，令指揮官布姆將軍大為不滿。佛利茲凱旋歸來後，拒絕大公夫人而和女友婉達相守。大公夫人與布姆共謀打擊佛利茲，將他降級為小兵。大公夫人嫁給一名王子。詠嘆調：「告訴他」（*Dîtes-lui*）。首演者：（1867）Hortense Schneider。

***Grand-Duchess of Gérolstein, La* 「傑羅斯坦大公夫人」** 奧芬巴赫（Offenbach）。腳本：梅拉克（Henri Meilhac）和阿勒威（Lodovic Halévy）；三幕；1867年於巴黎首演，奧芬巴赫指揮。

神話中的傑羅斯坦（Gérolstein），1720年：大公夫人（Grand Duchess），愛上小兵佛利茲（Fritz），他愛著婉達（Wanda）。大公夫人升他為將軍，他從戰場凱旋歸來。軍隊指揮官布姆將軍（Boume）謀劃打擊佛利茲。大公夫人因為佛利茲對她興趣缺缺而不悅，與布姆聯手讓佛利茲降級。他又成了小兵，與婉達結婚。大公夫人嫁給一名王子。

Grand Inquisitor 大審判官 威爾第：「唐卡洛斯」（*Don Carlos*）。男低音。年約九十歲的老人，他眼睛已瞎，有時需人扶持，但個性仍很強勢。國王請教他該如何對待同情法蘭德斯異教徒的兒子。大審判官指出，上帝為了拯救世界獻上兒子，所以菲利普若為了國家犧牲兒子也是情有可原。大審判官想譴責波薩侯爵，卻不為國王聽信。卡洛斯出發去法蘭德斯前，在祖父墳旁向伊莉莎白告別。菲利普命令大審判官抓住兒子懲罰他。大審判官伸出手時，卡洛斯死去的祖父從墓中出來將卡洛斯拉進安全的修道院中。詠嘆調：「在這美麗的國度」（*Dans ce beau pays*）。首演者：（1867）Mons. David；（1884）Francesco Navarini。

***Grand Macabre, Le* 「極度恐怖」** 李格第（Ligeti）。腳本：作曲家和麥可·梅什柯（Michael Meschke）；兩幕；1978年於斯德哥爾摩首演，豪沃斯（Elgar Howarth）指揮。

布勒蓋國（Breughelland），未指明年代：晶克羅札爾（Nekrotzar）預測世界將於午夜毀滅，逼壺兒皮耶（Piet the Pot）幫他實現預言。亞斯特拉達摩斯（Astradamors）為了逃離性慾過盛有怪癖的妻子梅絲卡琳娜（Mescalina）而裝死。她用一隻蜘蛛讓他活過來。她不滿他在床上的表現，求維納斯（Venus）送一個合適的男人給她。維

納斯派晶克羅札爾前來，她在高潮時死去，令她的丈夫鬆了一口氣。男孩王子勾勾王子（Go-Go）與大臣辦家家酒玩時，祕密警察喬裝成小鳥衝進來，警告他人民起義叛亂。晶克羅札爾宣佈世界末日降臨，隨即因為醉酒昏倒，人們恐慌四散。梅絲卡琳娜在前往喪禮的路上認出晶克羅札爾為害死她的人，爬出靈車追他。阿曼達（Amanda）與阿爾曼多（Armando）從躲藏處現身，他們一直在裡面做愛，完全不知道週遭發生的事。世界是否毀滅了，還是他們都復活了？

Grane 葛拉尼 華格納：「女武神」（*Die Walküre*）、「諸神的黃昏」（*Götterdämmerung*）。布茹秀德的馬，她騎著它帶著有身孕的齊格琳去女武神之石。在「指環」的最後一場戲中，布茹秀德騎著葛拉尼衝上齊格菲的火葬台。

Green Knight/Sir Bertilak de Hautdesert 綠衣武士／柏提拉克・德・奧德瑟爵士 伯特威索：「圓桌武士嘉文」（*Gawain*）。男低音。他挑戰亞瑟王宮廷的任何一人用斧頭砍他的脖子，並在一年後受他回敬一刀。嘉文砍斷他的頭，後來經過他的城堡去赴綠衣武士的約，未知城堡主人與綠衣武士是同一人。首演者：（1991）John Tomlinson。

Gregor, Albert 艾伯特・葛瑞果 楊納傑克：「馬克羅普洛斯事件」（*The Markropulos Case*）。男高音。蘇格蘭聲樂家艾莉安・麥葛瑞果的後裔。她與捷克男爵普魯斯戀愛，生了一個兒子費迪南・麥葛瑞果。男爵沒有留下遺囑去世後，他的財產轉移到兄弟家中。葛瑞果家質疑遺囑，已經與普魯斯家訴訟了一百年。現在的案件主角是艾伯特・葛瑞果與亞若斯拉夫・普魯斯。聲樂家艾蜜莉亞・馬帝確認葛瑞果家的歷史，告訴律師在哪裡可以找到普魯斯男爵的遺囑，證實葛瑞果的繼承權。首演者：（1926）Emil Olšovský。

Gremin, Prince 葛瑞民王子 柴科夫斯基：「尤金・奧尼根」（*Eugene Onegin*）。男低音。退役的貴族將軍。塔蒂雅娜被奧尼根拒絕後嫁給他。兩年後，在葛瑞民的聖彼得堡皇宮，奧尼根認識公主（葛瑞民的妻子），發現她正是塔蒂雅娜，而他其實還愛著她。葛瑞民告訴已相識多年的奧尼根，雖然自己與妻子年齡有差距，但婚姻令他相當快樂。詠嘆調：「愛情不分老少」（*Lyubvi vse vozastï pokorni*）。首演者：（1879）Vasily Makhalov。

Grenvil, Dr 葛蘭維歐醫生 威爾第：「茶花女」（*La traviata*）。男低音。薇奧蕾塔的朋友兼醫生。她因肺癆垂死時受他治療。首演者：（1853）Andrea Bellini。

Gretel 葛麗特 亨伯定克：「韓賽爾與葛麗特」（*Hänsel und Gretel*）。女高音。葛楚德與彼得的女兒、韓賽爾的妹妹。因為家裡沒有食物，母親派她與哥哥到森林中採草莓。他們迷路，感到害怕。睡魔讓他們睡著，天使守護他們。醒來後他們看到一間薑餅屋及欄杆。他們嚼了薑餅被女巫捉住，韓賽爾被關入籠裡。葛麗特救了他，將女巫推進烤箱。烤箱爆炸，薑餅欄杆變

成一排曾被女巫捉住烘烤的小孩。二重唱（與韓賽爾）：「在夜晚我入睡時」（*Abends wenn ich schlafen gehn*）。首演者：（1893）Marie Kayser（她在頗為突然的情況下接過角色——見*Hänsel*）。

Grieux, Chevalier Des 戴‧格利尤騎士(1)
浦契尼：「曼儂‧雷斯考」（*Manon Lescaut*）。見*Des Grieux, Chevalier* (2)。

（2）馬斯內：「曼儂」（*Manon*）。見*Des Grieux, Chevalier* (1)。

Grigori/Dimitri 葛利格里／狄米屈 穆梭斯基：「鮑里斯‧顧德諾夫」（*Boris Godunov*）。男高音。見習修士。葛利格里聽師父皮門說年輕王儲狄米屈被謀殺的事情。他想到自己年齡和王儲相同，於是冒用王儲的身分，打敗現任沙皇，鮑里斯‧顧德諾夫而登上俄羅斯王位。首演者：（1874）Fyodor Komissarzhevsky。

Grigorjevič, Boris 鮑里斯‧葛利果耶維奇 楊納傑克：「卡嘉‧卡巴諾瓦」（*Katya Kabanová*）。男高音。富有商人狄可的侄子。他祖母的遺囑規定，只要他和妹妹與狄可同住並尊敬長者，父母雙亡的他們就不愁吃穿。他為了妹妹著想，被迫與叔父住，並忍受他的羞辱。鮑里斯告訴朋友凡尼亞‧庫德利亞什，他愛上有夫之婦卡嘉‧卡巴諾瓦。兩人一晚趁她丈夫外出洽商時會面，互表愛意。在卡嘉的丈夫發現這件事後，鮑里斯的叔叔趕他去西伯利亞。鮑里斯與卡嘉見最後一面道別。首演者：（1921）Karel Zavřel。

Grimaldi, Amelia 艾蜜莉亞‧葛利茂迪 威爾第：「西蒙‧波卡奈格拉」（*Simon Boccanegra*）。女高音。波卡奈格拉和已故瑪麗亞（菲耶斯可的女兒）之私生女。母親死後她四處流浪，被葛利茂迪伯爵認為女兒撫養長大。安德烈亞（菲耶斯可的化名——他不知艾蜜莉亞是他的孫女）成為她的監護人。多年後，她和波卡奈格拉（現為總督）見面。她講出自己被領養的故事，並給波卡奈格拉看項鍊墜子裡的生母肖像。波卡奈格拉認出他的瑪麗亞，了解眼前即是失散已久的女兒。她將嫁給貴族加布里耶‧阿多諾。保羅‧奧比亞尼想娶艾蜜莉亞未遂，對總督下毒。波卡奈格拉知道自己將死，告訴菲耶斯可真相，兩人和解。艾蜜莉亞和加布里耶完婚，臨死前波卡奈格拉宣佈加布里耶為他的繼承人。詠嘆調：「在這黑暗時刻…」（*Come in quest' ora bruna*）；二重唱（和阿多諾）：「來看那蔚藍海洋閃爍」（*Vieni a mirar la cerual marina tremolante*）。首演者：（1857）Luigia Bendazzi；（1881）：Anna d'Angeri。

Grimaldi, Enzo 恩佐‧葛利茂迪 龐開利：「喬宮達」（*La gioconda*）。男高音。熱內亞的王子，他喬裝成一名船長。喬宮達愛著他，但他愛著嫁給奧菲斯的蘿拉。間諜巴爾納巴計畫謀害恩佐，但他和蘿拉靠著喬宮達幫助逃脫。首演者：（1876）Julián Gayarre。

Grimes, Peter 彼得‧葛瑞姆斯 布瑞頓「彼得‧葛瑞姆斯」（*Peter Grimes*）。男高音。漁夫。他的學徒死了——是第二個死

掉的──儘管死因審問判定是「意外情況」，鎮上的人還是懷疑葛瑞姆斯搞鬼。雖然法庭建議葛瑞姆斯以後不要雇人，他還是堅持要找新學徒。葛瑞姆斯僅有的朋友是寡婦女校長艾倫‧歐爾芙德（他想娶她），和退休的保斯卓德船長。地方上其他居民不信任也不喜歡他：葛瑞姆斯是個獨來獨往、不擅社交的人。他唯一的夢想是捕魚存夠錢和艾倫結婚。葛瑞姆斯注意到一大群魚（「整個海在沸騰」），不顧天氣惡劣和其他風險，下決心要有所捕獲。他叫新學徒約翰換衣服準備出海。約翰意外從他們的懸崖小屋摔死，鎮上居民齊步去找葛瑞姆斯，只有艾倫和保斯卓德相信他的清白。但是他們也知道鎮民已經容他不得，無法救他。保斯卓德勸葛瑞姆斯把船駛到海裡弄沈，艾倫看著他幫葛瑞姆斯把船推出海。詠嘆調：「何處是平安避風港？」（*What harbour shelters peace?*）；「大熊座和金牛七星」（*Now the Great Bear and Pleiades*）；「在夢裡我建造了更親切家園」（*In dreams I've built myself some kindlier home*）。許多優秀的英國演唱家都曾飾演過這個角色，包括：Philip Langridge、Anthony Rolfe Johnson、Anthony Roden、Jeffrey Lawton。其他英語國籍的優秀詮釋者有加拿大的Jon Vickers、美國的Ben Heppner，和澳洲的Ronald Dowd。首演者：（1945）Peter Pears。另見麥可‧甘迺迪（Michael Kennedy）的特稿，第165頁。

Grimgerde 葛琳潔兒德　華格納：「女武神」（*Die Walküre*）。見*Valkyries*。

Grimoaldo 葛利茂多　韓德爾：「羅德琳達」（*Rodelinda*）。男高音。班尼文多公爵。在聽到貝塔里多國王逝世的謠言後，他決定和皇后羅德琳達結婚，藉而繼承王位。她要求他必須先殺死她的兒子，也就是王位的真正繼承人，但他辦不到。當葛利茂多被「朋友」加里鮑多攻擊時，貝塔里多從躲藏處現身阻止，殺死加里鮑多。葛利茂多宣佈退位，和貝塔里多的妹妹結婚。首演者：（1725）Francesco Borosini。

Grishka 葛利希卡　林姆斯基─高沙可夫：「隱城基特茲與少女費朗妮亞的傳奇」（*The Legend of the Invisible City of Kitezh*）。見*Kuterma, Grishka*。

Grose, Mrs 葛羅斯太太　布瑞頓：「旋轉螺絲」（*The Turn of the Screw*）。女高音。布萊的管家。她負責照顧芙蘿拉和邁爾斯兩個小孩，並歡迎女家庭教師前來。她認出在屋子和花園遊蕩的鬼魂，是死去的男僕昆特和女教師潔梭小姐，告訴女家庭教師他們的故事。剛開始她懷疑鬼魂對小孩的影響力，但逐漸相信確有其事，帶著芙蘿拉離開布萊，以躲開他們的邪惡控制。詠嘆調：「天啊，他的可恨行為難道無止盡？」（*Dear God is there no end to his dreadful ways?*）。首演者：（1954）Joan Cross。

Grosvenor, Archibald 阿奇鮑德‧葛羅斯文納　蘇利文：「耐心」（*Patience*）。低音男中音。一名美感詩人，他同意放棄自己不切實際的想法。耐心覺得有義務愛他。詠嘆調：「求你可愛女孩」（*Prithee pretty maiden*）。首演者：（1881）Ruthland Barrington。

Gualtiero 瓜提耶羅（1）貝利尼：「清教徒」（*I Puritani*）。見*Walton, Lord Gualtiero*。
（2）貝利尼：「海盜」（*Il pirata*）。男高音。前為蒙陶托伯爵、依茉珍妮的愛人、恩奈斯托的政治對手。在爭奪西西里王位失敗後，瓜提耶羅開始流亡，過著海盜般的生活，依茉珍妮被迫嫁給恩奈斯托。他在恩奈斯托與依茉珍妮居住的城堡附近發生船難，兩個男人打鬥，恩奈斯托被殺。瓜提耶羅自首，向依茉珍妮告別。首演者：（1827）Giovanni Battista Rubini。

Guardiano, Padre 葛帝亞諾神父 威爾第：「命運之力」（*La forza del destino*）。男低音。聖方濟各會的修士兼修道院院長。蕾歐諾拉到他的修道院求助並祈求心靈平靜。他了解她的痛苦、善待她，並警告她為自己設定的獨居生活會非常寂寞。但是她以為愛人奧瓦洛已死，堅信那是她要的生活，葛帝亞諾於是同意她的要求。蕾歐諾拉將獨自住在神聖的洞穴中，除了每天送食物的葛帝亞諾以外，她不會見到任何人。葛帝亞諾警告修道院的修士不要挖掘她的身分和過去。二重唱（和蕾歐諾拉）：「我的靈魂更為寧靜」（*Più tranquilla l'alma sento*）。這首二重唱隸屬威爾第多齣歌劇的父女二重唱傳統。首演者：（1862）Gian Francesco Angelini。

Gudal, Prince 古道王子 魯賓斯坦：「惡魔」（*The Demon*）。男低音。高加索王子、塔瑪拉公主的父親。惡魔看中他女兒。首演者：（1875）Osip Petrov。

Guglielmo 古里耶摩 莫札特：「女人皆如此」（*Così fan tutte*）。男中音。和費奧笛麗姬有婚約，朋友費爾蘭多則是她妹妹的未婚夫。唐阿方索和兩人打賭表示能證明所有的女人，包括兩姊妹都容易變心。古里耶摩和費爾蘭多假裝出征，然後喬裝成阿爾班尼亞人出現，追求對方的未婚妻。古里耶摩最後贏得朵拉貝拉的芳心。她把裝有費爾蘭多肖像的項鍊墜子送他，代表自己的情意。姊妹的侍女戴絲萍娜假扮公證人為四人舉行婚禮。情侶們簽署結婚證書後（古里耶摩的化名是提吉歐），兩個男人離開房間，恢復本尊，假裝從戰場回來找原來的未婚妻。一切陷入混亂——誰該配給誰呢？詠嘆調：「別不情願」（*Non siate retrosi*）；「親愛的女士，你對男人總是如此」（*Donne mie, la fate a tanti*）。如同男高音熱愛演唱費爾蘭多一樣，嗓音較低的男中音或低音男中音都受這個角色吸引。知名的包括：Roy Henderson、Willi Domgraf-Fassbänder、Rolando Panerai、Erich Kunz、Sesto Bruscantini、Walter Berry、Hermann Prey、Sherrill Milnes、Geraint Evans、Knut Skram、Håkan Hagegård、Thomas Allen、Thomas Hampson、Michaels-Moore、Simon Keenlyside，和 Gerald Finley。首演者：（1790）Francesco Benucci。

Guido Bardi 吉多‧巴帝 曾林斯基：「翡冷翠悲劇」（*Eine florentinische Tragödie*）。見*Bardi, Guido*。

Guillaume Tell 「威廉‧泰爾」 羅西尼（Rossini）。腳本：艾提安‧德‧朱伊（Étienne de Jouy）和易波利特‧路易斯—佛羅宏‧畢（Hippolyte Louis-Florent Bis）；四幕；1829年於巴黎首演，阿貝內

克（François-Antoine Habeneck）指揮。

瑞士，十三世紀：梅克陶（Melcthal）的兒子阿諾德（Arnold）愛著哈布斯堡的瑪蒂黛公主（Mathilde）。威廉·泰爾（William Tell）希望解放國家免受奧地利統治。柳托德（Leuthold）殺死一名攻擊女兒的軍人後，被奧地利軍隊追捕。泰爾划船帶他渡過激流。沒有人願意告訴奧地利統治者泰爾的名字，因此他們將梅克陶帶走作為人質。奧地利州長蓋斯勒（Gessler）下令處死梅克陶，阿諾德誓言復仇。泰爾被認出是救了柳托德的人。蓋斯勒表示若他能射中置於兒子，傑米·泰爾（Jemmy Tell）頭頂的蘋果就可以逃過一命。他射中蘋果，卻放下準備射蓋斯勒的箭。泰爾入獄。他坐船被送到別的地方時起了暴風雨，他獲釋以掌舵。他們抵達岸邊，傑米拿弓箭給父親，泰爾射死蓋斯勒。阿諾德與他的軍人攻佔城堡，確保國家自由。

Guillaume Tell 威廉·泰爾 羅西尼：「威廉·泰爾」（*Guillaume Tell*）。見 *Tell, Guillaume*。

Guillot 吉優 柴科夫斯基：「尤金·奧尼根」（*Eugene Onegin*）。無聲角色。奧尼根的法國男僕。奧尼根與連斯基決鬥時，他是奧尼根的後援。首演者：（1879）莫斯科音樂學院的學生。

Guinevere 葛雯妮薇 伯特威索：「圓桌武士嘉文」（*Gawain*）。女高音。洛格瑞斯之亞瑟王的妻子。首演者：（1991）Penelope Walmsley-Clark。

Gunther 宮特 華格納：「諸神的黃昏」（*Götterdämmerung*）。男中音。吉畢沖的國王、古楚妮的哥哥、哈根同母異父的弟弟。哈根建議宮特應該結婚以提升他在人民心中的地位，並推薦布茹秀德為理想新娘人選。她睡在一座巨石上，被火焰圍繞。宮特並非英雄，認為自己無法突破大火贏得新娘，但是哈根叫他放心，表示有人會代他完成任務。那個人是齊格菲，而齊格菲的報酬，將是與古楚妮結婚。齊格菲抵達，宮特友好歡迎他。葛楚妮讓齊格菲喝下忘記布茹秀德的藥水，他愛上古楚妮。宮特描寫自己選定的新娘給齊格菲聽，他樂於幫主人贏得新娘。齊格菲戴上魔法頭盔喬裝成宮特出發，之後帶著不情願的布茹秀德回來。高興的宮特將布茹秀德介紹給所有人。她拒絕嫁給他，認為儘管齊格菲似乎背叛她，兩人確實已經結婚，宮特必須聽齊格菲發誓不是布茹秀德的丈夫才能娶她，或同意齊格菲與古楚妮結婚。齊格菲欣然答應，用哈根的矛發誓。布茹秀德用同一把矛發誓報復齊格菲。哈根告訴宮特，解除羞辱的唯一途徑，就是殺死齊格菲。宮特不確定這是最好方法，想到妹妹會傷心，但他太軟弱，無法抗拒哈根和布茹秀德。隔天打獵時，哈根殺死齊格菲，此時宮特已發覺哈根玩弄他們利己。宮特命令他的封臣抬齊格菲的屍體回吉畢沖廳。在那裡他試圖阻止哈根從齊格菲屍體手上偷取戒指，但哈根用劍殺死他。首演者：（1876）Eugen Gura。

Gurnemanz 古尼曼茲 華格納：「帕西法爾」（*Parsifal*）。男低音。資深的聖杯武

士。在歌劇開始時，我們聽古尼曼茲說之前發生的事：提圖瑞爾如何成為聖杯國王，以及他的兒子安姆佛塔斯為何有個無法癒合的傷口。古尼曼茲很難過見到聖杯國王身心承受嚴重痛苦。剛開始他為孔德莉辯護，向武士們指出每當孔德莉長時間不在，他們就會發生不幸。但一名武士臆測或許是孔德莉造成這些災難（確實是她害安姆佛塔斯受傷：邪惡的魔法師克林索趁她引誘安姆佛塔斯時刺傷他），而古尼曼茲最後也必須承認孔德莉或許身懷詛咒。古尼曼茲描寫安姆佛塔斯的幻象給武士們聽：只有一個「天真傻子」才能救他。帕西法爾出現時，剛殺死一隻天鵝，古尼曼茲訓誡他說神的萬物都同等重要，而帕西法爾也感到悔恨。古尼曼茲漸漸相信帕西法爾說不定正是安姆佛塔斯的拯救者——他的天真和傻氣都很明顯，因為他既不知道自己的名字，也不知道聖杯是什麼東西。多年後，年老的古尼曼茲住在森林的小屋裡，發現垂死的孔德莉並救了她。她堅持待在他身邊服侍他。孔德莉告訴他有人進森林來，古尼曼茲很驚訝那人居然是帕西法爾，更驚訝他完全不知道當天是復活節前的星期五。帕西法爾認出古尼曼茲，解釋自己在找安葛佛塔斯，好把聖矛還給他。古尼曼茲告訴帕西法爾提圖瑞爾已死，而安姆佛塔斯已承諾，不論多痛苦都將在父親的喪禮上拿出聖杯。他帶帕西法爾去見安姆佛塔斯，帕西法爾用聖矛碰了安姆佛塔斯的傷口，將之癒合。帕西法爾被尊崇為新的聖杯監護者。詠嘆調：「哦！神奇傷人之神聖聖矛！」（*O wunden-wundervoller heiliger Speer!*）；「提圖瑞爾，如神英雄」（*Titurel, der fromme Held*）；

「哦！慈悲！無邊恩惠！」（*O Gnade! Höchstes Heil!*）。

身為資深的聖杯武士，古尼曼茲幫觀眾理解歌劇的故事，敘述歌劇開始前發生的事件（若非如此，觀眾會很難看懂）。他對孔德莉的態度模稜兩可——好似從不知道她是邪是正，對她的觀點也時常改變。最後是他認出帕西法爾為安姆佛塔斯幻象中的「天真傻子」，也樂於引導帕西法爾去見病重的武士。知名的古尼曼茲為數不少，包括：Richard Mayr、Alexander Kipnis、Josef von Manowarda、 Ludwig Weber、 Josef Greindl、Jerome Hines、Hans Hotter、Franz Mazura、Hans Sotin、Theo Adam、和 Manfred Schenk。首演者：（1882）Emil Scaria。

Gustavus III 古斯塔佛斯三世 威爾第：「假面舞會」（*Un ballo in maschera*）。美國版本為理卡多·沃瑞克伯爵（Riccardo, Count of Warwick）。男高音。瑞典的國王（美國版本為波士頓的總督）。他暗戀艾蜜莉亞，自己忠心秘書兼好友安葛斯壯姆的妻子。他和艾蜜莉亞在城外野地會面，兩人互表愛意，但是她告訴他會忠於丈夫。安葛斯壯姆打斷會面，警告國王有推翻他的陰謀，勸他走安全的路線立刻回到城中。安葛斯壯姆發現和國王見面的女士是自己的妻子，誓言將報復。夫妻兩人受邀參加國王在皇宮舉辦的假面舞會。國王的侍童奧斯卡無意間透露國王的喬裝，安葛斯壯姆射殺國王。古斯塔佛斯死前向老友宣誓艾蜜莉亞沒有出軌，並請求現場所有人不要為他復仇。詠嘆調：「我將在狂喜中再見到她」（*La rivedrà nell'estasi*）；「啊，殘忍

的人，讓我想起他」（*Ah crudele, e mel ram-memori*）。首演者：（1859）Gaetano Fraschini。

Gustl 小古斯塔夫 雷哈爾：「微笑之國」（*The Land of Smiles*）。見*Pottenstein, Gustav von*。

Gutrune 古楚妮 華格納：「諸神的黃昏」（*Götterdämmerung*）。女高音。吉畢沖人、宮特的妹妹、哈根同母異父的妹妹。哈根建議古楚妮應該結婚，她聽說齊格菲後，視他爲理想丈夫人選。齊格菲來拜訪他們時，古楚妮讓他喝下忘記布茹秀德及兩人愛情的藥水。齊格菲愛上古楚妮。被當作宮特新娘帶到吉畢沖廳的布茹秀德，堅稱已與齊格菲結婚。儘管齊格菲不停否認，古楚妮起了疑心。哈根與封臣們打獵回來時，抬著齊格菲的屍體。古楚妮悲痛欲絕，但布茹秀德不屑地推開她，好似她是個愚蠢的小女孩。古楚妮不接受哥哥的同情，了解自己與他協同哈根害死了齊格

菲。首演者：（1876）Matilde Weckerlin。

Guzman, Léonor de 蕾歐諾·狄·古斯曼 董尼采第：「寵姬」（*La Favorite*）。次女高音。她是國王的寵姬——他想與王后離婚改娶她。她與密友茵內絲住在雷昂島上。不知道她身分但愛上她的費南德離開修道院前來找她。她不願他被矇在鼓裡而與她結婚，但是她沒能成功告訴他眞相。婚禮後，他的父親告訴他新婚妻子是國王的情婦。費南德逃回修道院。病入膏肓的蕾歐諾喬裝成見習修女，去見費南德最後一面。兩人互表愛意，她死在他腳邊。詠嘆調：「哦，我的費南德」（*Ô mon Fernand*）。首演者：（1840）Rosine Stoltz。

Gvidon 格威敦 林姆斯基—高沙可夫 The「金雞」（*Golden Cockerel*）。男高音。沙皇多敦兒子、阿弗龍的弟弟。死於戰場。首演者：（1909）不明。

PETER GRIMES
麥可‧甘迺迪（Michael Kennedy）談彼得‧葛瑞姆斯
From布瑞頓：「彼得‧葛瑞姆斯」（Britten：*Peter Grimes*）

　　彼得‧葛瑞姆斯是英雄，還是反英雄——這正是布瑞頓首齣偉大歌劇問題的癥結。歌劇從開演就相當成功，以致於連公車司機快到伊斯靈頓（Islington，薩德勒泉歌劇院所在之倫敦郊區）時，都會喊道：「前往薩德勒泉看虐待狂漁夫的請在下站下車。」但是布瑞頓筆下的葛瑞姆斯，究竟是不是虐待狂？在喬治‧克拉伯（George Crabbe）的詩《自治區》（The Borough）中，他確實是（布瑞頓和皮爾斯即是依照這篇詩編撰出劇情，再由蒙太古‧史賴特寫作腳本）。克拉伯的葛瑞姆斯痛恨自己的父親、賭博、酗酒、變成偷捕漁夫，然後從救貧院僱了三名學徒在漁船上幫忙。三個學徒死亡的情形都有些可疑。葛瑞姆斯受他們的鬼魂糾纏，最後發了瘋，無人哀悼地孤獨死在精神病院。

　　布瑞頓的葛瑞姆斯是個大不相同的人物，經歷多次轉變才成為我們今天所熟悉的葛瑞姆斯：一個被東海岸漁村居民迫害到死的局外人。在1942年的第一批手稿中，布瑞頓接受學徒是被謀殺的。但是在同居人皮爾斯的影響下，布瑞頓逐漸以不同的眼光看葛瑞姆斯，身為「對抗群眾的個體」，葛瑞姆斯「可說是諷刺地影射我們自己的狀況。我們無法安心當個認真的反對者……我們感到非常緊張。我想一部份是因為這個感覺，我們才決定將葛瑞姆斯刻劃成這個充滿遠見與衝突、受折磨的理想主義者，而不是克拉伯筆下的惡棍。」

　　布瑞頓沒明說的，是「局外人」葛瑞姆斯，象徵「同性戀者」布瑞頓。姑且不論在1943年同性戀是犯法的，布瑞頓也絕不可能公開承認自己的身分。他了解有些人會從葛瑞姆斯和學徒的主題中察覺同性情色的暗示，因此他刻意設法消除這一點。在早期手稿的小屋場景中（第二幕第二場），葛瑞姆斯對學徒說：「工作、別瞪。你寧可我愛你嗎？你很年輕可愛。但你一定得愛我，你為何不愛我？愛我吧，媽的。」之後的手稿則將這場戲寫得較為暴力。葛瑞姆斯在小屋裡追著男孩跑，邊拿繩子甩他，喊說：「老天有眼，我會揍到你改。跳吧，來玩啊。」專業作曲家布瑞頓恰好知道1945年的觀眾對隱含的性內容接受程度有多高。透過布瑞頓與生俱來的戲劇天才，觀眾——完全因為音樂的力量——被葛瑞姆斯的命運感動，而忽視他個性上的情感缺陷。布瑞頓將葛瑞姆斯寫成一個有遠見的人，但並非所有人都會同意他是個理想主義者，他應該說是個實際的人——好友保斯卓德船長勸他向女校長，艾倫‧歐爾芙德求婚，葛瑞姆斯說在他存夠錢、能堵住他痛恨的自治區居民八卦之前，他不會考慮結婚。

　　葛瑞姆斯和布瑞頓同樣被罪惡感吞噬。雖然第一個學徒將死於海上時，葛瑞姆斯憐憫他——讓他喝最後剩下的水——死因審問也正確判定他無罪，但他之後的行為卻像個有罪的人（「案子仍縈繞人們心中，」他唱道）。對第二個學徒，他或許肢體上較為殘暴，不過艾倫在男孩身上發現的瘀傷，可能確實只是來自葛瑞姆斯說的勞動「碰撞」。他發怒時打了艾倫，但暴風雨時，他衝進野豬酒館，唱的卻是大熊座和金牛七星引動人類的悲哀。（客

人的回應是：「他不是瘋了就是醉了。」）葛瑞姆斯不聽忠告──驗屍官說：「別再僱學徒了，找個漁夫幫你，」幾小時後，葛瑞姆斯又想辦法安排救貧院的男孩幫他。歌劇中他唯一的動力，就是捕魚賺錢，他也被呈現為一個努力、會捕魚的人。「看，這正是我們的良機，」他在小屋裡告訴第二個學徒，「整個海在沸騰。去拿魚網。」自治區其他人都沒發現魚群，只忙著獵捕葛瑞姆斯這條大魚。

罪惡感把葛瑞姆斯逼瘋，讓他軟弱遵從保斯卓德的自殺建議，把船航到海裡弄沈。但他是為了什麼感到罪惡呢？因為他害第二個男孩墜落懸崖摔死？沒錯，也因為他──無意間──總能夠影響別人。在發瘋場景中，他精神錯亂地唱道：「第一個死了，就那樣死了。另一個滑跤也死了。第三個也會⋯⋯意外情況。」但是布瑞頓的朋友，艾德華・薩克維威斯特（Edward Sackville-West）在1945年的一本歌劇手冊中寫說：「我們不應該忽視葛瑞姆斯確實犯了過失殺人罪，」接著描述葛瑞姆斯的「易怒個性」和「無法控制的火爆脾氣」。布瑞頓一定讀過也想必贊同這篇文章。所以葛瑞姆斯的真實性格仍是個謎，而或許這才是偉大歌劇作曲家布瑞頓的原意。「案子仍縈繞人們心中。」

HANNA GLAWARI

阿黛兒·李（Adèle Leigh）談漢娜·葛拉娃莉

From雷哈爾：「風流寡婦」（Leha'r：*The Merry Widow*）

自從我在早期的唱片上，聽到許華茲柯普芙（Elisabeth Schwarzkopf）演唱漢娜·葛拉娃莉這個角色後，我就渴望演唱她。我一直與雷哈爾的音樂有共鳴，認為演唱輕歌劇是種相當特別的藝術。你必須用嗓音「演戲」，而這正是許華茲柯普芙的表現。我從未聽過任何人如她般演唱「薇拉」（Vilja）。

當我受紐約市立歌劇院之聘，演唱繆賽塔與奧塔維安時，另外獲得漢娜·葛拉娃莉的演出機會，我必須在短短五天內學會角色，並用英文演唱。我決定穿著白衣——而不是通常的黑衣出場，我一身白絲緞，頸上臂上戴著許多閃亮珠寶，頭髮中插滿頭飾（羽毛和亮片）走下樓梯到舞台。我不但樂於唱這個角色，也樂於演它，清楚知道這就是我的角色。我將所有佳評寄給我在倫敦的經紀人，瓊·英潘（Joan Ingpen），她的丈夫是維也納經紀人，阿弗列德·迪耶茲（Alfred Dietz）。他說：「啊，親愛的，你的漢娜在美國甚至倫敦可能不錯，但在維也納……」。

我參加柯芬園歌劇團十年後離開，前往歐陸試運氣。赫伯·葛拉夫（Herbert Graf）是蘇黎世歌劇院的總監，他聘我演唱多個角色。他的助理是洛特菲·曼蘇利（Lotfi Mansouri）（現為舊金山歌劇的總監），我與他合作很愉快。或許我能說服葛拉夫先生讓我試著於蘇黎世演唱漢娜？「好吧，」他同意，「但你穿得黑衣出場！」

曼蘇利教我了解漢娜並非典型的歌劇女主角。她是個年輕、充滿活力、有主見的女子。歌劇為何叫做「風流寡婦」？嗯，雖然她剛喪夫也在守寡，但她不算很愛富有的老公。她只是因為丹尼洛的叔叔曾告訴他：「她配不上你……你必須娶『身分較高』的人」，才嫁給死去的丈夫——這些事情發生在歌劇開幕前。現在她極為富有、快活，在巴黎享樂。她與丹尼洛於祖國龐特魏德羅的大使館再見，是兩人自從多年前相戀分手後首次。我的蘇黎世漢娜頗為成功，但我心中仍燃燒著到維也納演唱她的慾望——雷哈爾就是在那裡靠著這齣輕歌劇闖出名號。有天我接到弗列迪〔注：阿弗列德〕·迪耶茲的電話：我是否能隔天到維也納試演？我抵達時，他們要求我唱「蝙蝠」的恰爾達斯舞曲，並聘我於除夕夜演唱蘿莎琳德。之後我回到蘇黎世等候——一等就是六個月。電話響了，另一端的迪列茲說：「他們請你在六月的最後一個星期六來『情報客串演出』『寡婦』。」那是樂季的最後一場演出，所以我不知道有沒有人會來觀察我，決定是否喜歡我到願意再次聘我上場。他們確實喜歡我，特別是當晚觀眾，我必須安可「薇拉」一曲。在維也納國民歌劇院舞台上演唱漢娜·葛拉娃莉，獲得如此在行觀眾熱烈的掌聲——他們對作品的了解比你還深——我感覺自己終於成功了。

Hagen 哈根 華格納:「諸神的黃昏」
（*Götterdämmerung*）。男低音。宮特與古楚
妮同母異父的哥哥、阿貝利希的私生子。
根據哈根的說法,他們的母親是葛琳秀
德。哈根是家中邪惡的成員。他不惜手
段、無所謂利用任何人來贏得父親從萊茵
少女手中偷取的黃金。因此,他建議宮特
娶布茹秀德,而古楚妮可以嫁給齊格菲—
—這樣財富就可以回到他們家。對哈根來
說,布茹秀德與齊格菲已經結婚的事實不
構成問題。齊格菲冒險途中抵達吉畢沖
廳,哈根開始他的計畫。首先齊格菲被下
藥,使他忘記布茹秀德而愛上古楚妮。接
著,齊格菲戴著魔法頭盔喬裝成宮特,被
派去接布茹秀德。他們不在時,阿貝利希
造訪睡夢中的哈根,告訴兒子只要他忠
心,兩人將一同從弗旦手中接管世界。他
們必須在布茹秀德遵從弗旦的意思,將指
環還給萊茵少女前奪過它。阿貝利希逼哈
根誓言效忠他。齊格菲回來,宮特和心慌
意亂的布茹秀德跟隨在後。兩對情侶一同
安排婚事。哈根拿自己的矛給齊格菲發誓
從未與布茹秀德結婚,而她用同一把矛發
誓報復齊格菲:願齊格菲死於矛下。哈根
成功地讓曾經相愛的兩人反目成仇。隔天
打獵時,哈根殺死齊格菲,試圖偷取屍體
手上的戒指,宮特想阻止他,但被他殺

死。回到吉畢沖廳中,哈根承認——應該
說是誇耀他殺死齊格菲。哈根再次伸手要
拿指環,齊格菲的屍體舉起手來,令他驚
恐不已而退開。在布茹秀德燃起齊格菲的
火葬台、萊茵河氾濫沖熄烈火後,哈根看
到河中的萊茵少女舉起布茹秀德終於丟還
給她們的指環。他跳進水中,萊茵少女將
他拉到河底。詠嘆調:「我坐著看」（*Hier
sitz ich zur Wacht*）;三重唱（和布茹秀德
與宮特）:「就是如此」（*So soll es sein*）。

哈根是全部「指環」中最壞心的人物。
其他許多人物,主要因為貪婪都時而行為
不檢,但只有哈根是從內到外地邪惡。對
嗓音低沉的男低音來說,這是個極具挑戰
性的角色。知名的哈根包括:Édouard De
Reszke、Richard Mayr、Walter Soomer、Josef
von Manowarda、Alexander Kipnis、Ludwig
Hofmann、Ludwig Weber、Josef Greindl、
Gottlob Frick、Karl Ridderbusch、Fritz
Hübner、Aage Haugland、John Tomlinson、
Eric Halfvarson,和Kurt Rydl。首演者:
（1876）Gustav Siehr。

Hagenbach, Giuseppe 喬賽佩‧哈根巴赫
卡塔拉尼:「娃莉」（*Wally*）。男高音。娃
莉愛著他,但他笑她,於是她下令殺死
他,不過接著又後悔而拯救他。他們一起

死於雪崩。首演者：（1892）Manual Suagnes。

Haltière, Mme de la 德‧拉‧奧提耶夫人 馬斯內：「灰姑娘」（*Cendrillon*）。次女高音。潘道夫的第二任妻子、諾葉蜜和桃樂西的母親、灰姑娘的繼母。她管丈夫管得相當兇，對灰姑娘也很壞。首演者：（1899）Blanche Deschamps-Jéhin。

Haly 哈里 羅西尼：「阿爾及利亞的義大利少女」（*L'italiana in Algeri*）。男低音。阿爾及利亞酋長穆斯塔法的僕人。聽命替主人找一個義大利女人當妻子。詠嘆調：「義大利的女人」（*Le femmine d'Italia*）。首演者：（1813）Giuseppe Spirito。

Ham and Mrs Ham 漢姆與漢姆太太 布瑞頓：「諾亞洪水」（*Noye's Fludde*）。男童男高音與女童女高音。諾亞的兒子與媳婦。他們幫忙建造方舟。首演者：（1958）Marcus Norman 與 Katherine Dyson。

***Hamlet*「哈姆雷特」** 陶瑪（Thomas）。腳本：巴比耶（Jules Barbier）和卡瑞（Michel Carré）；五幕；1868年於巴黎首演，漢諾（George Hainl）指揮。

丹麥：丹麥國王死後沒多久，王后葛楚德（Gertrude）就嫁給國王的弟弟，克勞帝歐斯（Claudius）。她的兒子哈姆雷特（Hamlet）愛著奧菲莉亞（Ophélie）（雷厄特〔Laërte〕的妹妹、波隆尼歐斯（Polonius）的女兒）。哈姆雷特父親的鬼魂告訴他自己是被克勞帝歐斯所殺，要求他復仇。哈姆雷特指示一個巡迴劇團演出模擬國王之謀殺的戲。演出讓克勞帝歐斯不悅，哈姆雷特指控他犯下類似罪行，摘下他的王冠。哈姆雷特憂心父親之死，拒絕娶奧菲莉亞，她因此發瘋，投湖自盡。雷厄特怪哈姆雷特害死妹妹，兩人準備決鬥時，奧菲莉亞的屍體被抬進來。哈姆雷特決定自殺。

Hamlet 哈姆雷特 陶瑪：「哈姆雷特」（*Hamlet*）。男中音。丹麥王子、已故國王和葛楚德之子。他很難過父親屍骨未寒，母親就準備嫁給他的叔父克勞帝歐斯。哈姆雷特父親的鬼魂告訴他自己是被克勞帝歐斯殺害，葛楚德與波隆尼歐斯是幫兇。哈姆雷特愛著波隆尼歐斯的女兒，奧菲莉亞。他必須為父報仇。他邀請一個巡迴劇團娛樂婚禮客人，指示他們演出關於一名國王被下毒害死的戲——演出到此刻時，哈姆雷特指控克勞帝歐斯殺死他的父親，奪過王冠。哈姆雷特憂心這些事件，並驚訝奧菲莉亞的父親也參與謀殺，忽視了她，逼她發瘋而投水自盡。她的哥哥雷厄特將與哈姆雷特決鬥時，不知她已死的哈姆雷特看見她的屍體被抬進來。哈姆雷特決定自殺。值得一提的是，莎士比亞的劇中有許多靜止、個人沈思的時刻，但歌劇的腳本作家卻賦予哈姆雷特更強烈的個性，將戲變為更戲劇化的歌劇。首演者：（1868）Jean-Baptiste Faure。

Hannah, Dame 漢娜夫人 蘇利文：「律提格」（*Ruddigore*）。女低音。已故的羅德利克‧謀家拙德之舊情人。他從自己的肖像浮現，他們認出對方。首演者：（1887）Rosina Brandram。

Hänsel 韓賽爾 亨伯定克：「韓賽爾與葛麗特」（*Hänsel und Gretel*）。次女高音。女扮男角。葛楚德與彼得的女兒、葛麗特的哥哥。他幫父親製作掃把賣錢。與妹妹一起被派到森林中採草莓。他們迷路，睡魔讓他們睡著，天使守護他們。隔天早上他們醒來後，被女巫捉住，她將韓賽爾關在籠子裡，準備先餵胖他再烤他。葛麗特救了他，將女巫推進烤箱。二重唱（與韓賽爾）：「在夜晚我入睡時」（*Abends wenn ich schlafen gehn*）。首演者：（1893）Fräulein Schubert（她本要首演葛麗特，但因為韓賽爾的演唱者，理查史特勞斯未來的妻子Pauline de Ahna生病，才臨時接過女扮男角）。

Hänsel und Gretel 「韓賽爾與葛麗特」
亨伯定克（Humperdinck）。腳本：阿黛海德・魏特（Adelheid Wette）（亨伯定克的妹妹）；三幕；1893年於威瑪首演，理查史特勞斯指揮。

德國，中世紀：家裡很窮的韓賽爾幫父親彼得（Peter）製作掃把賣錢，葛麗特負責編織。因為家裡沒有食物，母親葛楚德（Gertrud）派小孩去採草莓。彼得很驚恐聽說他們走進伊森史坦森林——那是女巫（Witch）居住的地方，她捉小孩，將他們烤成薑餅。彼得與葛楚德出發尋找孩子。在森林中小孩們迷路，感到害怕。一個睡魔（Sandman）將沙子丟入他們眼睛，他們禱告後睡著，天使守護他們。早上露珠仙女（Dew Fairy）叫醒他們。他們看到一間薑餅屋及欄杆，咬了薑餅一口。女巫捉住他們，把韓賽爾關在籠子裡。葛麗特將女巫推進烤箱。烤箱爆炸時，薑餅欄杆變成一排被女巫捉住烘烤的小孩。

Hans Heiling 「漢斯・海林」 馬希納（Marschner）。腳本：菲利普・艾都華・戴夫林（Philipp Eduard Devrient）；三幕；1833年於柏林首演。

漢斯・海林是大地精靈之后（Queen of the Earth Spirits）之凡人兒子。他離開地府去住在安娜（Anna）附近。她害怕海林，但他需要她的愛才能真正成為凡人。在村子的遊樂會上，安娜與康拉德（Konrad）共舞。安娜在森林中迷路，遇到精靈之后，她堅持她放棄海林。康拉德在林子裡找到她，兩人互表愛意。海林刺傷康拉德，但他沒死，與安娜安排婚禮。海林請精靈們幫助他。當他準備二度攻擊康拉德時，精靈之后提醒他曾答應若心碎了就會回到她身邊。

Harašta 哈拉士塔 楊納傑克：「狡猾的小雌狐」（*The Cunning Little Vixen*）。男低音。一名小販或家禽販子。他想娶吉普賽女孩泰琳卡。雌狐在森林中絆倒他，殺死他所有的雞，而他射殺雌狐。首演者：（1924）Ferdinand Pour。

Hariadeno, King 哈利亞德諾國王 卡瓦利：「奧明多」（*L'Ormindo*）。男低音。毛利坦尼亞（Mauritania）的國王、艾芮絲碧的丈夫，她愛上奧明多。他原來是國王失散多年的兒子。國王先下令毒死他們，後來原諒他們，並讓位給奧明多。首演者：（1644）不詳。

Harlequin 哈樂昆 （1）亞樂奇諾

（Arlecchino）雷昂卡伐洛：「丑角」
（*Pagliacci*）。見 *Beppe*。

　（2）理查·史特勞斯：「納索斯島的亞
莉阿德妮」（*Ariadne auf Naxos*）。見 *commedia dell'arte troupe*。

Hata 哈塔　史麥塔納：「交易新娘」（*The Bartered Bride*）。次女高音。米查的妻子、瓦塞克的母親、顏尼克的繼母。首演者：（1866）Marie Pisařovicová。

Hate-Good, Lord 惡善勳爵　佛漢威廉斯：「天路歷程」（*The Pilgrim's Progress*）。男低音。因為天路客拒絕參與提供他的享樂活動，勳爵譴責他死在盧華市。首演者：（1951）Rhydderch Davies。

Hatred（La Haine）恨　葛路克：「阿密德」（*Armide*）。女低音。警告阿密德雷諾會離開她。首演者：（1777）Mlle Durancy。

Haudy, Capt. 奧迪隊長　秦默曼：「軍士」（*Die Soldaten*）。男中音。法國軍隊的軍官。瑪莉另一名情人。首演者：（1965）Gerd Nienstedt。

Hauk-Šendorf, Count Maximilian 麥克西米連·郝克－申朵夫伯爵　楊納傑克：「馬克羅普洛斯事件」（*The markropulos Case*）。男高音。年老的前外交官，現在有些頭腦不清。年輕時郝克曾與西班牙吉普賽女孩尤珍妮亞·蒙泰茲相愛，她已於多年前去世。五十年後，他在布拉格觀賞聲樂家艾蜜莉亞·馬帝演出歌劇。他覺得她與過去的愛人極為相似，到化妝室見她。令她所

有訪客驚訝的是，她似乎知道他是誰，也歡迎他——兩人甚至擁抱。郝克不敢相信艾蜜莉亞與尤珍妮亞是同一個人。首演者：（1926）Václav Šindler。對性格男高音來說，這是個極為討喜的角色。另見耐吉·道格拉斯（*Nigel Douglas*）的特稿，第184頁。

Hautdesert, Sir Bertilak de 柏提拉克·德·奧德瑟爵士　伯特威索：「圓桌武士嘉文」（*Gawain*）。見 *Green Knight*。

Hautdesert, Lady de 德·奧德瑟夫人　伯特威索：「圓桌武士嘉文」（*Gawain*）。次女高音。喬裝的綠衣武士之妻子。她送防身襪帶給嘉文，保護他在履行約定，讓綠衣武士用斧頭砍他的脖子時不會受傷。首演者：（1991）Elizabeth Lawrence。

Hawks, Capt. Andy 安迪·霍克斯船長　凱恩：「演藝船」（*Show Boat*）。口述角色。密西西比河上之演藝船，棉花號的船長。帕爾喜安的丈夫、木蘭的父親。首演者：（1927）Charles Winninger。

Hawks, Magnolia 木蘭·霍克斯　凱恩：「演藝船」（*Show Boat*）。女高音。帕爾喜安與安迪·霍克斯的女兒。父親是演藝船棉花號的船長。她愛上賭徒蓋羅德·雷芬瑙，儘管父母反對仍嫁給他。她與丈夫成為船上主要演藝人員。他們生了一個女兒，金兒。蓋羅德輸光所有的錢，他們離船，而蓋羅德在芝加哥拋棄母女倆。木蘭找到一份唱歌的工作。多年後，她與金兒成了新裝潢演藝船上的明星，蓋羅德回到

她們身邊。二重唱（和雷芬瑠）：「相信」（*Make believe*）；「你是愛情」（*You are love*）；「我爲何愛你？」（*Why do I love you?*）首演者：（1927）Norma Terris。

Hawks, Parthy Ann 帕爾喜安·霍克斯 凱恩：「演藝船」（*Show Boat*）。口述角色。演藝船棉花號之船長的妻子。她不贊同女兒木蘭與賭徒蓋羅德·雷芬瑠的關係。首演者：（1927）Edna May Oliver。

He-Ancient 他一古人 狄佩特：「仲夏婚禮」（*The Midsummer Marriage*）。男低音。神殿的祭司，他似乎以前就認識馬克。首演者：（1955）Michael Langdon。

Heavenly Beings, Two 兩名天人 佛漢威廉斯：「天路歷程」（*The Pilgrim's Progress*）。女高音和女低音。她們在居謙谷中照顧受傷的天路客，給他一杯生命之水。首演者：（1951）Elisabeth Abercrombie和Monica Sinclair。

Hebe 希碧 蘇利文：「圍兜號軍艦」（*HMS Pinafore*）。次女高音。喬瑟夫·波特爵士的表親，最後成了唯一能和他結婚的女人。首演者：（1878）Jessie Bond。

Hector 赫陀（1）狄佩特：「普萊安國王」（*King Priam*）。男中音。普萊安國王與赫谷芭女王的長子、巴黎士的哥哥。在特洛伊戰爭中，赫陀殺死亞吉力的朋友帕愁克勒斯，亞吉力爲復仇殺死赫陀。首演者：（1962）Victor Godfrey。

（2）白遼士：「特洛伊人」（*Les Troyens*）。

男低音。普萊安國王長子赫陀之鬼魂。他死於特洛伊戰爭，其鬼魂勸阿尼亞斯到義大利建立新的特洛伊。首演者：（1890）不明。

Hecuba 赫谷芭 狄佩特：「普萊安國王」（*King Priam*）。女高音。普萊安國王的妻子、赫陀與巴黎士的母親。巴黎士出生時，赫谷芭做夢預見巴黎士將造成普萊安喪命。她願意殺死兒子，但普萊安讓牧羊人帶走嬰兒。首演者：（1962）Mary Collier。

Heerrufer 傳令官 華格納：「羅恩格林」（*Lohengrin*）。男中音。國王的傳令官。他召喚羅恩格林前來衛護艾莎的榮譽。這個小角色是很多男中音成名的跳板，包括Dietrich Fischer-Dieskau（1954年於拜魯特音樂節演唱）、Eberhard Wächter、Tom Krause、Ingvar Wixell、Bernd Weikl，和Anthony Michaels-Moore。首演者：（1850）Herr Pätsch。

Heiling, Hans 漢斯·海林 馬希納：「漢斯·海林」（*Hans Heiling*）。男中音。大地精靈之后的兒子。他離開地府去住在安娜附近，但答應母親若心碎了就會回到她身邊。安娜遇見康拉德，兩人墜入情網。漢斯攻擊康拉德，但他逃過一命。當海林準備二度攻擊康拉德時，精靈之后提醒海林他的承諾。首演者：（1833）Eduard Devrient（歌劇的腳本作家）。

Heinrich 亨利希（1）華格納：「羅恩格林」（*Lohengrin*）。男低音。薩克松尼的亨利希·德·弗格勒國王。他到布拉班特召募

騎士與他共同抵抗匈牙利人入侵日耳曼。羅恩格林在國王面前公開他的身分。詠嘆調：「神祝福你們，布拉班特德高望重的人民！」（*Gott grüss' euch, lieve Männer von Brabant!*）；「感謝你，親愛的布拉班特人」（*Habt Dank, ihr Lieben von Brabant*）。這個角色的知名演唱者有：Josef von Manowarda、Josef Greindl、Gottlob Frick、Ludwig Weber、Theo Adam、Karl Ridderbusch、Kurt Böhme、Hans Sotin、Matti Salminen，和Manfred Schenk。首演者：（1850）August Höfer。

（2）浦羅高菲夫：「烈性天使」（*The Fiery Angel*）。無聲角色。亨利希伯爵。蕾娜塔相信他是自己的守護天使。亨利希與魯普瑞希特相遇時決鬥，亨利希殺傷魯普瑞希特。首演者：（1954）不詳。

Helen of Troy 特洛伊的海倫（1）（Hélène）奧芬巴赫：「美麗的海倫」（*La Belle Hélène*）。女高音。王后、米奈勞斯的妻子。她和在比賽中贏得她的巴黎士被丈夫捉姦在床。一名祭司（巴黎士所喬裝）命令她坐船去席絲拉島，她照辦而引發特洛伊戰爭。首演者：（1864）Hortense Schneider。

（2）狄佩特：「普萊安國王」（*King Priam*）。次女高音。希臘國王米奈勞斯的妻子。她被巴黎士誘拐到特洛伊而展開特洛伊戰爭。首演者：（1962）Margreta Elkins。

（3）（Helena）理查·史特勞斯：「埃及的海倫」（*Die ägyptische Helena*）。女高音。米奈勞斯的妻子、荷蜜歐妮的母親。歌劇一開始，海倫和米奈勞斯在一艘船上，米奈勞斯拿著匕首逼近海倫，因為她失身給巴黎士，他準備殺死她（他已經殺死巴黎士）。女巫師艾瑟拉製造一場暴風雨，讓船在她的宮殿附近失事，救了海倫。艾瑟拉向海倫示好，給她一種藥水——忘憂水。海倫讓米奈勞斯喝下，他卻忘記自己沒有殺死海倫，認為眼前的女人是別人。艾瑟拉拿出第二種藥水解決一切，海倫與米奈勞斯和好。詠嘆調：「第二個新婚夜！神奇的夜晚！」（*Zweite Brautnacht! Zaubernacht!*）。首演者：（1928）Elisabeth Rethberg。她不是史特勞斯的理想人選。雖然她的嗓音很優美，但是史特勞斯希望演出美麗海倫的人，外表應該更耀眼。史特勞斯是依照Maria Jeritza 寫的海倫，而她也演出了史特勞斯指揮的維也納首演。其他的知名海倫還包括：Viorica Ursuleac、Leonie Rysanek，和Gwyneth Jones。在1997年賈辛頓歌劇團舉行的英國首演中 Susan Bullock 也成功詮釋這個角色。

（4）包益多：「梅菲斯特費勒」（*Mefistofele*）。女高音。特洛伊的海倫。浮士德在梅菲斯特費勒的影響下體驗古希臘時愛上她。首演者：（1868）Mlle Reboux。

Helena 海倫娜（1）布瑞頓：「仲夏夜之夢」（*A Midsummer Night's Dream*）。女高音。愛著狄米屈歐斯，但他愛著她的朋友荷蜜亞。帕克造成許多混亂，最終愛人們配對成功與伴侶和好，海倫娜與狄米屈歐斯終成眷屬。四重唱（和荷蜜亞、狄米屈歐斯與萊山德）：「我擁有的不擁有我」（*Mine own, and not mine own*）。首演者：（1960）April Cantelo。

（2）菩賽爾：「仙后」（*The Fairy Queen*）。口述角色。同上述（1）。首演者：（1692）不詳。另見*Helen of Troy (3)*。

Hélène（Elena）艾蓮（艾蓮娜） 威爾第：「西西里晚禱」（*Les Vêpres siciliennes*）。女高音。女公爵，她的哥哥是被刺殺身亡的奧地利費瑞德利克公爵。她愛著年輕的西西里人昂利。她同意幫西西里愛國者普羅西達推翻法國人統治。在省長住所舉行的假面舞會上，他們謀劃刺殺省長蒙特佛。此時昂利得知自己是蒙特佛的私生子，阻止刺殺行動。他們被捕入獄，昂利去探望艾蓮，說出他與蒙特佛的關係，她原諒他。蒙特佛同意只要昂利認他為父親，就准許昂利與艾蓮結婚。眾人安排婚禮，但是在最後一刻，普羅西達告訴艾蓮她的婚禮鐘聲將是西西里人起義的訊號。她盡力阻止婚禮但無用。鐘聲響起，法國人被屠殺。詠嘆調：「感謝，年輕朋友們」（*Merci, jeunes amies*）。這首詠嘆調通稱為波麗露舞曲（但威爾第的樂譜中標之為西西里舞曲），是絕佳的炫技作，大部分位於高音域。首演者：（1855）Sophie Cruvelli（她在排練期間失蹤數天，令大家驚慌失措：原來她和未來的丈夫，德·威吉耶男爵去渡假了）。

Helmwige 海姆薇格 華格納：「女武神」（*Die Walküre*）。見 *Valkyries*。

Helson, Hel 海爾·海爾森 布瑞頓：「保羅·班揚」（*Paul Bunyan*）。男中音。伐木工人，被瑞典國王派去美國，成為保羅·班揚的工頭。試圖煽動工人反叛班揚以奪

篡他的地位，但後來兩人和好，一同努力建立未來的美國。首演者：（1941）Bliss Woodward。

Henri（Arrigo）昂利（阿利果） 威爾第：「西西里晚禱」（*Les Vêpres siciliennes*）。男高音。年輕的西西里人，愛著艾蓮（被刺殺身亡的奧地利費瑞德利克公爵之妹妹）。自法國人佔據西西里後，即是巴勒摩省長的蒙特佛，警告昂利離她遠一點，但他不聽。蒙特佛質問昂利的身世，昂利發現自己是省長的私生子。他拒絕認父，但當艾蓮與其他人共謀殺害蒙特佛時，他仍插手阻止。西西里人譴責昂利叛國，艾蓮入獄。昂利去探望她，說出事情真相，她原諒他的干預。他同意認蒙特佛為父親，以換得艾蓮的自由，省長同意他們結婚。艾蓮太遲聽說她的婚禮鐘聲將是西西里人起義的訊號，法國人被屠殺。詠嘆調：「噢悲痛之日」（*O jour de peine*）。首演者：（1855）Louis Gueymard。

Henry 亨利 理查·史特勞斯：「沈默的女人」（*Die schweigsame Frau*）。見*Morosus, Henry*。

Henry VIII, King 國王亨利八世 董尼采第：「安娜·波蓮娜」（*Anna Bolena*）。見*Enrico (2)*。

Herald 傳令官 華格納：「羅恩格林」（*Lohengrin*）。見 *Heerrufer*。

Hérisson de Porc Épic 艾希松·德·玻可皮克 夏布里耶：「星星」（*L'Étoile*）。男高

音。阿洛艾的丈夫。馬塔欽國王的大使。國王的女兒勞拉被許配給鄰國的國王俄夫。夫婦倆陪公主去見俄夫，但她卻愛上小販。首演者：（1877）Alfred Joly。

Hermann 赫曼 柴科夫斯基：「黑桃皇后」（*The Queen of Spades*）。男高音。俄羅斯軍官，他戀愛了，但對象居然是葉列茲基王子的未婚妻，麗莎。她的祖母，年老的伯爵夫人年輕時住在巴黎，賭博賭得很兇，人稱她為黑桃皇后。在她輸光丈夫財產後，一名伯爵告訴她三張必贏紙牌的祕密。她把祕密告訴丈夫和一個情人，但是一個鬼警告她不可再告訴別人。赫曼決心找出祕密，以贏錢好配上麗莎。他躲在伯爵夫人的房間，等她獨處時威脅她透露祕密。她很害怕而倒下死去。麗莎請赫曼離開後投水自盡。伯爵夫人的鬼魂告訴赫曼：「三、七、愛司」。他押注在這三張牌上，贏了前兩把，但當他把所有家當押在第三張牌上時，牌卻不是愛司，而是黑桃皇后——伯爵夫人騙了他。他自殺。詠嘆調：「我甚至不知她的芳名」（*Ya imeni yeyo ne znayu*）；「人生是什麼？不過是遊戲！」（*Chto nasha zhizn? Ingra!*）。首演者：（1890）Nikolay Figner（他當時懷孕的妻子首演麗莎）。

Hermia 荷蜜亞（1）布瑞頓：「仲夏夜之夢」（*A Midsummer Night's Dream*）。次女高音。愛著萊山德，但父親希望她嫁給狄米屈歐斯。最後一切順利解決，狄米屈歐斯愛上海倫娜，鐵修斯准許荷蜜亞與萊山德結婚。詠嘆調：「傀儡？為何如此？」（*Puppet? Why so?*）；四重唱（和海倫娜、狄米屈歐斯與萊山德）：「我擁有的不擁有我」（*Mine own, and not mine own*）。首演者：（1960）Marjorie Thomas。

（2）菩賽爾：「仙后」（*The Fairy Queen*）。口述角色。同上述（1）。首演者：（1692）不詳。

Hermione 荷蜜歐妮（1）羅西尼：「娥蜜歐妮」（*Ermione*）。女高音。（即劇名的娥蜜歐妮）。皮胡斯的妻子。她的丈夫娶了安德柔瑪姬，被謀殺的赫陀之寡婦。荷蜜歐妮請愛著她的奧瑞斯特殺死丈夫。他聽話辦妥後，荷蜜歐妮相當憤怒，因為她發現自己仍愛著丈夫，已改變主意。她下令逮捕奧瑞斯特。首演者：（1819）Isabella Colbran（1822-1837年為羅西尼夫人）。

（2）理查史特勞斯：「埃及的海倫」（*Die ägyptische Helena*）。女高音。海倫和米奈勞斯的女兒。一開始父親禁止她和母親見面，因為母親和巴黎士有姦情（米奈勞斯已殺死巴黎士）。但最後父母靠著女巫師艾瑟拉的幫忙和好，她也和美麗的母親相見。首演者：（1928）Annaliese Petrich。

Hermit 隱士 韋伯：「魔彈射手」（*Der Freischütz*）。男低音。陪阿格莎去觀看麥克斯參加射擊比賽。首演者：（1821）Herr Gern。

Héro 艾蘿 白遼士：「碧雅翠斯和貝涅狄特」（*Béatrice and Bénédict*）。女高音。梅辛那地方長官雷歐納托的女兒，將嫁給從摩爾人之戰返鄉的克勞帝歐。和女侍從烏蘇拉二重唱：「和平寧靜夜晚」（*Nuit paisible et sereine*）。首演者：（1862）Mlle Montrose。

Herod 希律 （1）希律德斯（Herodes）。理查·史特勞斯：「莎樂美」（*Salome*）。男高音。希律安提帕斯，猶太地方的羅馬統治者四分王。他的第二任妻子是希羅底亞斯，他迷戀著十六歲的繼女莎樂美。先知約翰能因爲譴責希羅底亞斯罪孽深重而被他囚禁，不過他仍有些敬畏約翰能爲神之僕人。希律很迷信，精神頗爲錯亂，一天到晚擔心風向和月相。不過他對莎樂美的慾望仍主導一切。他說：「爲我跳舞吧，莎樂美，」她拒絕了，金銀財寶也無法打動她，於是他承諾，只要她爲他跳舞，就答允她任何要求。她跳舞，他著迷興奮地看著她。然後她說出要求：用銀托盤呈上約翰能的頭。希律不敢相信自己的耳朵。他可以給她珠寶、自己的白孔雀，甚至聖殿的幕。但是莎樂美心意已決，最終軟弱不願再爭吵的希律，派劊子手到水槽執行她的願望，同時也與她斷絕關係，告訴希羅底亞斯她是「一個怪物，你的女兒」。莎樂美的墮落行爲達到高潮時，希律再也看不下去，命令士兵殺死她。詠嘆調：「莎樂美，來，與我飲酒」（*Salome, komm, trink Wein mit mir*）；「莎樂美，爲我跳舞」（*Salome, tanz für mich*）。首演者（1905）：Karl Burrian，在排練時他爲其他演出者立下典範。當時許多人覺得音樂太困難，想要退出，但是Burrian（作曲家艾密歐·布里安的叔父）已經將譜背起來，破除音樂「太困難」的說詞。角色現已成爲許多男高音的最愛之一，包括Julius Patazak、Max Lorenz、Ramon Vinay、Richard Lewis、Helmut Melchert，以及近年來的Emile Belcourt、Nigel Douglas、Manfred Jung、Robert Tear，以及Kenneth Riegel。另見羅伯特·提爾（Robert Tear）的特稿，第183頁。

（2）（Hérode）馬斯內：「希羅底亞」（*Hérodiade*）。男中音。猶太地方的羅馬統治者、希羅底亞的丈夫、莎樂美的繼父。下令砍去莎樂美與尙（施洗約翰）的頭。首演者：（1881）Mons. Manoury。

***Hérodiade*「希羅底亞」** 馬斯內（Massenet）。腳本：保羅·米利耶（Paul Milliet）和「昂利·葛瑞蒙」（Henri Grémont），喬治·哈特曼（Georges Hartmann），馬斯內的出版商；四幕；1881年於布魯塞爾首演（三幕），喬瑟夫·杜邦（Joseph Dupont）指揮；1884年於巴黎首演（四幕的最後修訂版）。

聖經時期：希律（Hérode）的妻子希羅底亞（Hérodiade）痛恨尙（John the Baptist）（施洗約翰）、他宣揚的救世主降臨理念，以及對她的侮辱。但是莎樂美（Salomé）向法努奧（Phanuel）承認她愛著尙。希律受莎樂美吸引。希羅底亞不知莎樂美是自己失散多年的女兒，視她爲爭搶希律之愛的情敵。莎樂美拒絕希律求愛，他下令砍去莎樂美與施洗約翰的頭。莎樂美想得到希羅底亞的頭，以報復她害死尙，但在發現希羅底亞是自己母親後自殺。

Herodias 希羅底亞斯 （1）理查·史特勞斯：「莎樂美」（*Salome*）。次女高音。猶太四分王希律的第二任妻子、十六歲莎樂美的母親。她冷酷無情——爲了嫁給希律她殺死第一任丈夫，希律的哥哥。約翰能因爲譴責希羅底亞斯而被希律囚禁，她鼓動丈夫將約翰能交給猶太人。希羅底亞斯知道丈夫迷戀女兒，看不起他，卻很驕傲

女兒能夠反抗他。希羅底亞斯支持莎樂美拒絕跳舞給希律看，也贊同她提出的獎賞要求：用銀托盤呈上約翰能的頭——畢竟先知侮辱了她的母親，希律的妻子。她樂見希律與莎樂美的情感鬥爭，直到最後他讓步接受她的駭人請求。希羅底亞斯把希律手上的戒指拿下送給劊子手，代表命令是希律下的，必須被執行。希律指出莎樂美確實是她母親的女兒。首演者（1905）：Irene von Chavanne。

（2）希羅底亞（Hérodiade）馬斯內：「希羅底亞」（Hérodiade）。次女高音。希律的第二任妻子，莎樂美失散多年的母親。她不知道莎樂美是自己女兒，忌妒希律迷戀她。她鼓動希律砍去莎樂美與施洗約翰的頭。莎樂美發現希羅底亞是她的母親後自殺。首演者：（1881）Blanche Deschamps–Jéhin。

Herring, Albert 艾伯特·赫林　布瑞頓：「艾伯特·赫林」（Albert Herring）。男高音。赫林太太的兒子。他幫母親管理雜貨店，完全受她控制。看到席德和南茜在一起讓他覺得自己錯失某些東西，但是「媽」絕對不會准他交女朋友。他不安地發現自己當選五月國王——母親逼他接受這項榮譽，因為可以贏得二十五英鎊金幣。在加冕典禮上，席德在他的檸檬汁裡加了酒。艾伯特覺得蠻喜歡酒味，越喝越醉，接著擺脫束縛去縱慾享樂。大家以為他失蹤而且死了，正為他哀悼時他悄悄出現。艾伯特不太記得前一晚的事，只承認有喝酒而且和女孩子在一起，花了不少獎金。他喜歡自己新得的自由，再也不願受母親控制。詠嘆調：「他太忙了」（He's much too busy）；「乖寶寶艾伯特！」（Albert the Good!）；「上帝幫助」（Heaven helps those）；「我不是全部記得」（I can't remember everything）。首演者：（1947）Peter Pears。

Herring, Mrs 赫林太太　布瑞頓：「艾伯特·赫林」（Albert Herring）。次女高音。地方的雜貨店老闆娘。她管兒子艾伯特管得非常緊，堅持他接受五月國王的榮譽，因為有二十五英鎊金幣獎金。艾伯特失蹤被認為死亡時，她真的很難過——畢竟他是她唯一的兒子——也悲痛地哀悼他。可是一等到艾伯特現身，她又變回霸道的母親。當他表明再也不願受她控制時，她完全不知所措。詠嘆調：「有框好的」（There's one in a frame）。首演者：（1947）Betsy de la Porte。

Herrmann 赫曼　華格納：「唐懷瑟」（Tannhäuser）。見Landgrave, Herrmann the。

Herzeleide 荷朵賴德　華格納：「帕西法爾」（Parsifal）。意指「心之悲」（Heart's Sorrow）。帕西法爾的母親，她沒有出現於歌劇中。帕西法爾被問及時，告訴古尼曼茲她的名字，但表示不知父親是誰。另見Gamuret。

Heure Espagnole, L' 「西班牙時刻」　拉威爾（Ravel）。腳本：法蘭克—諾罕（雷葛蘭）（Franc-Nohain〔M. E. Legrand〕）；一幕；1911年於巴黎首演，法蘭茲·盧曼（Franz Rulhmann）指揮。

托雷多（Toledo），十八世紀：時鐘師傅

托克馬達（Torquemada）每週幫鎮上所有時鐘對時一次。他請妻子康賽瓊（Conoepción）招呼拿錶來修理的拉米洛（Ramiro）。康賽瓊在等她的愛人，詩人龔薩維（Gonzalve）。她支開拉米洛，請他搬時鐘上下樓。銀行家唐高梅茲（Don Gomez）也來向她求愛，必須躲到一座時鐘裡面，但有些胖的他卡住。龔薩維躲進另一座時鐘。拉米洛繼續搬時鐘上上下下，裡面裝著康賽瓊的情人。康賽瓊建議拉米洛與她上樓——不用拿時鐘了。托克馬達回來，時鐘裡的兩個人假裝是顧客，買下他們的鐘。拉米洛幫高梅茲爬出時鐘後離開。既然所有的時鐘都賣掉了，拉米洛答應每天早上會來找康賽瓊，告訴她正確的時間。

Hidraot 依德豪特　葛路克：「阿密德」（*Armide*）。男中音。大馬士革的國王、阿密德的叔叔、魔法師。對十字軍武士雷諾施咒，讓他愛上阿密德。首演者：（1777）Nicolas Gélin。

High Priest of Dagon 達宮神的大祭司　聖桑：「參孫與達麗拉」（*Samson et Dalila*）。男中音。非利士人的大祭司。命令達麗拉找出參孫過人神力的祕密。首演者：（1877）Mons. Milde。

Hilarion, Prince 希拉瑞安王子　蘇利文：「艾達公主」（*Princess Ida*）。男高音。希德布蘭國王的兒子。他還是嬰兒時就和艾達訂婚。她逃婚躲起來，而他溜進堅固城堡找她。首演者：（1884）Henry Bracy。

Hilda 喜達　亨采：「年輕戀人之哀歌」（*Elegy for Young Lovers*）。見*Mack, Frau Hilda*。

Hildebrand, King 希德布蘭　國王蘇利文：「艾達公主」（*Princess Ida*）。低音男中音。他的兒子希拉瑞安幼時和艾達訂婚。首演者：（1884）Ruthland Barrington。

Hippolyta 喜波莉姐　布瑞頓：「仲夏夜之夢」（*A Midsummer Night's Dream*）。女低音。亞馬遜女王、鐵修斯的未婚妻。首演者：（1960）Johanna Peters。菩賽爾的「仙后」（*The Fairy Queen*）沒有喜波莉姐這個角色。

Hippolyte 易波利　拉摩：「易波利與阿麗西」（*Hippolyte et Aricie*）。男高音。鐵西耶的兒子、菲德兒的繼子。繼母愛著他，但他愛著阿麗西。他的父親誤會他有意殺死繼母，將他放逐。最後誤會釐清，易波利與阿麗西團圓。首演者：（1733）Denis-François Tribou。

Hippolyte et Aricie 「易波利與阿麗西」拉摩（Rameau）。腳本：西蒙—約瑟夫·佩葛林（Simon-Joseph Pellegrin）；序幕和五幕；1733年於巴黎首演。

　　斯巴達（Sparta）、海地士（Hades）與阿麗西亞（Aricia）的森林：女神戴安娜（Diana）宣誓保護易波利（Hippolyte）與阿麗西（Aricie）。鐵西耶（Thésée）〔鐵修斯（Theseus）〕強迫敵人後裔的阿麗西發誓守身。她與易波利相愛。易波利的繼母，菲德兒（Phèdre）也愛著他，不滿戴

安娜保護年輕情侶。在海地士的鐵修斯聽說家中有變。菲德兒將王位及自己獻給易波利，但遭他拒絕。暴怒的她要求他殺了她。他拒絕時，鐵修斯出現，以為易波利想殺死繼母。阿麗西同意與他一起流放，但是易波利被怪物帶走，好似喪生。他的繼母公開真相。阿麗西傷心不已，但是當戴安娜介紹她的未婚夫時，她發現他正是易波利，眾人慶祝兩人結合。

***HMS Pinafore*或*The Lass that loved a Sailor*「圍兜號軍艦」或「愛上水手的女孩」**蘇利文（Sullivan）。腳本：吉伯特（W. S. Gibert）；兩幕；1878年於倫敦首演，蘇利文指揮。

在波茲茅斯港（Portsmouth）的一艘軍艦上，十九世紀中：克瑞普斯太太（Mrs Cripps）（人稱小黃花（Little Buttercup））在船上賣東西。水手，勞夫·拉克斯卓（Ralph Rackstraw）愛著可可蘭艦長（Capt Corcoran）的女兒，喬瑟芬·可可蘭（Josephine Corcorm）。但是艦長希望她嫁給海軍大臣，喬瑟夫·波特爵士（Joseph Porter）。勞夫的所有朋友（除了小眼迪克（Dick Deadeye））都幫他和喬瑟芬當晚上岸偷偷結婚。迪克告訴她的父親，他試著阻止他們私奔。克瑞普斯太太承認曾將嬰兒時的勞夫和艦長掉換，所以勞夫才是艦長，而可可蘭只是個水手。因此喬瑟芬可以嫁給勞夫，她的父親和克瑞普斯太太結婚，而大臣被留給表親希碧（Hebe）處置。

Hobson, Jim 吉姆·霍布森　布瑞頓：「彼得·葛瑞姆斯」（*Peter Grimes*）。男低音。一名信差。他不願意去領葛瑞姆斯的新學徒，後因為艾倫·歐爾芙德自願陪他一起，才把男孩帶來。首演者：（1945）Frank Vaughan。

Hoffmann 霍夫曼　奧芬巴赫：「霍夫曼故事」（*Les Contes d'Hoffmann*）。男高音。一名詩人（根據真人霍夫曼所寫）。他愛上的名女歌手，史黛拉也為林朵夫所愛。霍夫曼向朋友尼克勞斯敘述自己的戀愛史：從奧琳匹雅到安東妮亞到茱麗葉塔，每次都以心碎收場。尼克勞斯指出霍夫曼的愛人其實都是史黛拉的化身，並安慰霍夫曼，這些經驗將讓他成為更優秀的詩人。

Hohenzollern, Count 侯亨佐冷伯爵　亨采：「宏堡王子」（*Der Prinz von Homburg*）。男高音。選舉人的隨員、王子的朋友。首演者：（1960）Heinz Hoppe。

Holsteiner, Der 好斯坦人　理查·史特勞斯：「和平之日」（*Friedenstag*）。男低音。圍攻堡壘的軍隊司令官。和平鐘聲響起後他進入堡壘，司令官以為他是前來戰鬥而拔劍。但是司令官的妻子瑪麗亞阻止他們打鬥，兩個男人和平擁抱。首演者：（1938）Ludwig Weber。

Horn, Count 何恩伯爵　威爾第：「假面舞會」（*Un ballo in maschera*）。美國版本作湯姆（Tom）。男低音。古斯塔佛斯國王的敵人、計畫推翻他。首演者：（1859）Giovanni Bernardoni。

Hotel Barber 旅館理髮師　布瑞頓：「魂斷威尼斯」（*Death in Venice*）。低音男中音。

在里朵的旅館爲亞盛巴赫理髮，並告訴他威尼斯爆發霍亂疫情。首演者：（1973）John Shirley-Quirk。

Hotel Manager 旅館經理　布瑞頓：「魂斷威尼斯」（*Death in Venice*）。低音男中音。里朵旅館的經理。亞盛巴赫想離開威尼斯時，經理爲他保留房間。首演者：（1973）John Shirley-Quirk。

Housekeeper 管家　理查·史特勞斯：「沈默的女人」（*Die schweigsame Frau*）。女低音。退役海軍上將，摩洛瑟斯爵士的管家。他無法忍受任何噪音。她告訴他的理髮師很願意嫁給他，但是理髮師知道摩洛瑟斯不會考慮她。首演者：（1935）Helene Jung。

Hugh the Drover　「牲口販子休」　佛漢威廉斯（Vaughan Williams）。腳本：哈若德·柴爾德（Harold Child）；兩幕；1924年於倫敦首演，魏定頓（S. P. Waddington）指揮。

科茲窩德（Cotsword）一小鎮，約1812年（拿破崙戰爭時期）：警察（Constable）的女兒瑪麗（Mary）要與屠夫強（John）結婚。外地人牲口販子休（Hugh）愛上她，請她與自己跑路。休與強打鬥，爭奪瑪麗。強打輸，指控休爲法國間諜。警察將休關進監牢，瑪麗偷了父親的鑰匙要放他。強去看瑪麗，發現她不見了。警察與珍姑媽（Aunt Jane）發現她與休一起坐在監獄中。強鼓動士兵逮捕休，但一名軍人認出他是忠誠的老友。強被強制徵召入伍。瑪麗與休出發一同展開新生。

Hugh 休　佛漢威廉斯：「牲口販子休」（*Hugh the Drover*）。男高音。牲口販子，對瑪麗一見鍾情，與她的未婚夫強打架爭奪她。強指控休是法國間諜，他被關進監牢。士兵抵達，認出他是忠誠的英國人。他被釋放，與瑪麗離開小鎮一起在公路上展開新生。詠嘆調：「他們中午叫你嗎？」（*Do they call you in the noon-day?*）；「我快樂受死」（*Gaily I go to die*）。首演者：（1924）John Dean。

Hugo 雨果　威爾：「金髮艾克伯特」（*Blond Eckbert*）。男高音。他在森林中遇見艾克伯特，和他交朋友。艾克伯特覺得他長得像自己殺死的瓦特。另見*Walther* (3)。首演者：（1994）Christopher Ventris。

***Huguenots, Les*「胡格諾教徒」**　梅耶貝爾（Meyerbeer）。腳本：史各萊伯（Eugeène Scribe）與艾密歐·德尙（Émile Deschamps）；五幕；1836年於巴黎首演，阿貝內克（Antoine Habeneck）指揮。

法國，1572年：胡格諾教徒勞伍·德·南吉（Raoul de Nangis）接受天主教徒德·內佛伯爵（de Nevers）邀請參加宴會，令他的僕人馬賽（Marcel）驚慌。勞伍愛上天主教徒領導，聖布黎（de Saint-Bris）的女兒，華倫婷·德·聖布黎（Valentine de Bris），但不知她的身分。她求內佛解除兩人婚約，並透過瑪格麗特·德·瓦洛（Marguerite de Valois）的侍從烏本（Urbain）送信給勞伍。瑪格麗特鼓勵勞伍與華倫婷相愛。勞伍同意娶華倫婷，以促進胡格諾與天主教徒間的和平，但他不知道她與內佛仍有婚約，而內佛也有意娶她。勞伍拜

訪華倫婷與內佛的家，他們聽見聖布黎進來，華倫婷讓勞伍躲起來，而他偷聽到殺害胡格諾教徒的陰謀。他警告他們。內佛被殺死。聖布黎命令手下開槍。勞伍與華倫婷都受了致命傷。

Hunding 洪頂 華格納：「女武神」（*Die Walküre*）。男低音。一名凡人、齊格琳的丈夫。他們住在一間小屋，裡面一棵巨大的白蠟樹穿透屋頂。他是一個身材壯碩、像戰士般的男人，齊格琳很怕他。一晚他回家，發現裡面有個陌生人（齊格蒙），他注意到陌生人與妻子長得很像。洪頂疑心他來路不明，也看出他與齊格琳顯然彼此吸引。洪頂質問齊格蒙的背景，以及他為何在此。齊格蒙敘述他在森林中迷路，為了保護一個女孩而殺死她的兄弟，然後被他們的親戚追殺。洪頂了解這就是他與獵人手下追了一天的男人。不過，洪頂尊重禮遇客人的法則，告訴齊格蒙他可以過夜，但明天兩人將決鬥至死方休。齊格琳為丈夫調製睡前飲料，在裡面下了藥。洪頂就寢。隔天早上他醒來發現妻子與陌生人不見了。他出發追他們，呼喚婚姻之神芙莉卡支持他。兩個男人遇見後打鬥。當齊格蒙要把劍刺進洪頂身上時，弗旦出現，齊格蒙的劍碰到弗旦的矛而碎裂，洪頂殺死齊格蒙。弗旦指了洪頂一下，他也倒下死去。詠嘆調：「我的家庭神聖」（*Heilig ist mein Herd*）。雖然這個角色偏小（洪頂出場時間只有第一幕的一半，以及第二幕中短短殺死齊格蒙的場景），但仍吸引許多優秀的男低音，其中多位也曾在事業稍早或晚研究弗旦。這些包括Walter Soomer、Josef von Manowarda、Josef Greindl、Gottlob Frick、Martti Talvela、Karl Ridderbusch、Matti Salminen、Matthias Hölle、Hans Sotin、Manfred Schenk和John Tomlinson。首演者：（1870）Kasper Bausewein。

Huon, Sir 翁爵士 韋伯：「奧伯龍」（*Oberon*）。男高音。波爾多的騎士。他殺死法蘭克之查理曼皇帝的兒子，被驅逐到巴格達。他必須殺死坐在回教國王右手邊的人，然後娶國王的女兒。他雖成功，但除了他以外所有人都被海盜俘虜，他拯救他們。奧伯龍用這對情侶表現出的忠誠作為與愛人泰坦妮亞和解的理由。首演者：（1826）John Braham。

Hymen 海門 菩賽爾：「仙后」（*The Fairy Queen*）。男低音。婚姻之神。首演者：（1692）不詳。

HEROD
羅伯特・提爾（**Robert Tear**）談希律
From理查・史特勞斯：「莎樂美」（Richard Strauss：*Salome*）

「你爸爸是個趕駱駝的。」希律王忘不了他的身世背景。他的妻子希羅底亞斯（Herodias），在他們婚後每天都提醒他。不平等是希律面臨的主要問題。生為駱駝伕的兒子，他無法窺探王族階層的祕密。他是個外人。同時，因為是入侵者賜給他的地位，人民也不信任他。他的個性較像農夫。他觀察天氣，在星象中尋找徵兆；迷信的他會因為月光照到他的方式古怪而變得歇斯底里。地上的血讓他的恐懼感突然發作。他可說是擁有錯誤的脾氣在錯誤的時機當錯了官。傷腦筋的妻子帶來一個任性的青少年女兒（莎樂美），輕描淡寫地說來，他的家庭並不和樂。

飾演希律的困難，在於瘋狂的張力很容易變得黑白單調。請勿模仿無聲電影技巧。儘管如此，這仍是個演起來非常好玩的角色。我想，對未來四分王的最好忠告，是將你認為恰當的坐立不安小動作演技使用比例，再調低兩度。希律的演法，應該是充滿強烈內在真實性。他必須散發色慾，好似那是他發明的一般，憎恨與恐懼亦然。

希律唱起來也令人愉快。絕對不能用吼的。他擁有史特勞斯寫過最抒情的一些聲樂線條：「莎樂美，來，與我飲酒」（Salome, come drink wine with me.）就是這類流暢但雄壯樂段的絕佳例子。我不認為希律是個喜劇角色。的確時候看似如此，但那會失去悲劇四人行的一角。不，他是個逼真的人物，一個能引起同情的怪物。

演唱這個角色負擔很重。樂團總是太大聲。而因為音樂複雜，所以執行必須準確。不經心的演唱者要注意一個陷阱。在莎樂美的舞蹈到珠寶詠嘆調之間，他已經幾乎耗盡所有精力。莎樂美對施洗約翰之人頭唱的情歌，讓希律有約二十分鐘可以休息。此刻嗓音正必須放鬆。因為他還要唱一系列的高音A以及結尾的降B——相當殘忍。降B有時候感覺像是個發不出的音。

MAXIMILIAN HAUK-ŠENDORF

耐吉‧道格拉斯（**Nigel Douglas**）談麥克西米連‧郝克—申朵夫

From楊納傑克：「馬克羅普洛斯事件」（Janáček：*The Makropulos Case*）

斯拉夫音樂富有許多供性格男高音發揮的稜角分明小品角色，但就我的經驗，沒有任何角色能與郝克（「馬克羅普洛斯事件」）比擬：以平均在台上每分鐘可能帶給觀眾的衝擊來說，這是個袖珍大作。

我總覺得為演出角色描繪其過去供自己參考，是件有趣的事，因此我想像了郝克的早年生涯。1870年，他二十歲時旅行到安達魯西亞（Andalusia），與一個叫做尤珍妮亞‧蒙泰茲（Eugenia Montez）的吉普賽女孩談了場轟轟烈烈的戀愛。他的家人拉他回到布拉格，讓他娶了平板無趣、但門當戶對的女孩，騙他說心愛的吉普賽女孩已死。之後五十年一晃而過，郝克自己說他似乎都在夢遊——直到前晚，在布拉格歌劇院的舞台上，他失去已久的愛人好像投胎轉世，出現在他面前。

第二幕開始十分鐘後，郝克蹣跚出場，觀眾與艾蜜莉亞‧馬帝（Emilia Marty）同樣感到困惑——這個瘋老頭是誰？他可憐兮兮地哭著，和周遭人事物似乎毫無邏輯關聯。但當他想盡辦法試著讓馬帝了解，他曾經為了一個和她長得一模一樣的女子犧牲一切時，楊納傑克突然揭露年輕郝克的形象。樂團沒有徵兆地爆發出熱情的佛朗明哥節奏，老頭子暫時重返舊時性感煥發的自我。短短二十幾小節後，他回到現實，悲歎自己頭腦不清——弦樂器痛苦地勾勒他的心態——艾蜜莉亞終於明白了，用她以前的暱稱「麥克西」（Maxi）喊他。兩人重現過去熱情的擁抱，雖然幾分鐘後她的溫柔不再，他必須老態龍鍾地離開，回到醉生夢死的世界，觀眾卻見證整齣歌劇中，艾蜜莉亞唯一沒有輕蔑對待同類的時刻。

很自然地，每位導演都會從不同角度處理如此多面的人物，可想而知當今有些人，甚至會搞出讓郝克當個末期梅毒患者這類「迷人」的點子。好在我很幸運，由兩位相信利用音樂作為詮釋出發點的導演指引。大衛‧龐特尼（David Pountney）和尼克勞斯‧冷霍夫（Nikolaus Lehnhoff）的解讀對比鮮明——龐特尼強調角色糊塗可愛的特質，而冷霍夫則視他為一個過氣的花公子，介於布瑞頓（Britten）「魂斷威尼斯」的老納褲（Elderly Fop）與「歌舞秀」（Cabaret）的司儀（Master of Ceremonies）之間的人物——不過因為兩種詮釋都符合楊納傑克的靈感，所以演起來極具成就感。

若我必須用一個詞總結郝克，我會說「卓別林似的」（Chaplinesque）。觀眾應該不知該笑他還是為他掉淚，而雖然他在第三幕第二次出場的滑稽意味較我描述的場景要多，但他仍是個悲喜並具的人物。演他的訣竅——就我相信——是儘管在你最巍巍顫顫的時候，也絕對不能忘記你曾經是個了不得的男人。

Iago 伊亞果（1）威爾第：「奧泰羅」（*Otello*）。男中音。黛絲德夢娜侍女艾蜜莉亞的丈夫、奧泰羅的少尉。他恨奧泰羅，也恨越過自己被奧泰羅晉升爲上尉的年輕卡西歐。他利用熱烈愛著黛絲德夢娜（奧泰羅妻子）的年輕威尼斯人羅德利果，讓卡西歐降級。伊亞果誓言效忠奧泰羅後，開始策劃提出偽證影射黛絲德夢娜和卡西歐爲情人。他逼艾蜜莉亞交過黛絲德夢娜的手帕，讓他拿去給奧泰羅看，假裝是從卡西歐手中拿到手帕。他成功說服忌妒的摩爾人決定殺死卡西歐和妻子。伊亞果負責除掉卡西歐——他會逼羅德利果殺了卡西歐；奧泰羅可以自己處理黛絲德夢娜。奧泰羅悶死妻子後，才聽說卡西歐已殺死羅德利果，而一切都是伊亞果編出的謊言。詠嘆調：「我相信殘酷上帝」（*Credo in un Dio crudel*）；「在夜裡，卡西歐沈睡」（*Era la notte, Cassio dormì*）；二重唱（和奧泰羅——兩人的發誓歌）：「是的，蒼天碎雲爲證，我發誓！」（*Sì, per ciel marmoreo giuro!*）。這是另一個精彩的威爾第男中音角色。首演者：（1887）Victor Maurel（據當時報導，他的演出絕佳，搶了所有鋒頭，好似成爲歌劇最重要的人物——確實玻益多和威爾第都曾考慮將歌劇命名爲「伊亞果」）。許多義大利歌劇的男中音都熱衷於演唱這個角色，包括：Mariano Stabile、Antonio Scotti、Titta Ruffo、Tito Gobbi、Lawrence Tibbett、Paul Schöffler、Otaker Kraus、Piero Cappuccilli、Peter Glossop、 Delme Bryn-Jones、 Sergei Leiferkus、Ruggero Raimondi，和Donald Maxwell。

（2）威爾第：「奧泰羅」（*Otello*）。男高音。協助羅德利果謀反奧泰羅，因爲知道黛絲德夢娜愛著摩爾人。他告訴奧泰羅黛絲德夢娜對他不忠。首演者：（1816）Giuseppe Ciccimarra。

Ida 艾達（1）小約翰·史特勞斯：「蝙蝠」（*Die Fledermaus*）。女高音。阿黛兒（蘿莎琳德的侍女）的妹妹。艾達邀阿黛兒一起參加歐洛夫斯基王子的舞會。首演者：（1874）不明。

（2）蘇利文：「艾達公主」（*Princess Ida*）。女高音。艾達公主、迦瑪國王的女兒。她幼時被許配給希拉瑞安王子。爲了逃婚，她二十一歲時進入堅固城堡女子學院。希拉瑞安到那裡找她。首演者：（1884）Leonora Braham。

Idamante 伊達曼特 莫札特：「伊多美尼奧」（*Idomeneo*）。女高音／次女高音（女飾

男角）。伊多美尼奧的兒子。兩個女人愛著他：伊萊特拉以及被俘虜的伊莉亞。他以為已死的父親出現在海邊，他不了解父親為何推開他。原來伊多美尼奧因為海神救了他一命，答應會將抵達克里特島後，第一個見到的人犧牲給海神。伊多美尼奧為了解救伊達曼特，引起海神怒火，但伊莉亞自願代他犧牲，安撫海神。海神同意若伊多美尼奧讓位給伊達曼特，就取消犧牲的要求。詠嘆調：「別害怕」（*Non temer*）。這是帕華洛帝唯一在格林登堡演唱過的角色（1964）。首演者：（1781）閹人歌者Vincenzo dal/del Prato。

Idomeneo「伊多美尼奧」莫札特（Mozart）。腳本：強巴提斯塔·瓦瑞斯可（Giambattista Varesco）；三幕；1781年於慕尼黑首演，克瑞斯廷·坎納畢希（Christian Cannabich）指揮。

克里特島，特洛伊戰爭後：克里特國王伊多美尼奧（Idomeneo）送特洛伊普萊安國王的女兒伊莉亞（Ilia）回家。她愛上伊多美尼奧的兒子伊達曼特（Idamante），而希臘公主伊萊特拉（Elettra）想嫁給他。阿爾巴奇（Arbace）宣佈伊多美尼奧的船沈了，但海神救了國王，不過要求他犧牲靠岸後第一個遇到的人。那人不巧正是伊達曼特，伊多美尼奧認出兒子後極為憂心。他計畫送兒子和伊萊特拉一同離開，令伊莉亞傷心，露出對伊達曼特的愛。海神憤怒伊多美尼奧試著違背諾言，刮起暴風並派怪獸恐嚇人民。伊莉亞承認愛著伊達曼特，雖然他也愛著她，卻離開去攻擊怪獸。伊達曼特知道父親拒絕他的原因後回來，願意被犧牲以安撫海神。伊莉亞自願

代替伊達曼特，海神受到感動，同意若伊多美尼奧讓位給伊達曼特和伊莉亞就解除他的承諾。只有伊萊特拉反對。

Idomeneo 伊多美尼奧 莫札特：「伊多美尼奧」（*Idomeneo*）。男高音。克里特國王、伊達曼特的父親。他從特洛伊戰爭返回克里特島時，海神拯救他免死於船難。海神要求他犧牲靠岸後第一個遇到的人。那人不巧正是伊達曼特，憂心的伊多美尼奧試著將兒子送走以救他。海神憤怒伊多美尼奧不守諾言，刮起暴風並派怪獸恐嚇人民。伊達曼特殺死怪獸，海神同意接受伊多美尼奧以讓位取代犧牲兒子的承諾。詠嘆調：「海裡逃生」（*Fuor del mar*）。這個角色的詮釋者有：Franz Klarwein、Richard Lewis、George Shireley、Nicolai Gedda、Wies?aw Ochmaan，和Anthony Rolfe Johnson。首演者：（1781）66歲的Anton Raaff。

Ighino 伊吉諾 普費茲納：「帕勒斯特里納」（*Palestrina*）。女高音。女飾男角。作曲家帕勒斯特里納十五歲的兒子。首演者：（1917）Maria Ivogün。

Igor, Prince of Seversk 伊果·塞佛斯王子 包羅定：「伊果王子」（*Prince Igor*）。男中音。雅羅絲拉芙娜的丈夫、法第米爾的父親。他與兒子一同領軍對抗韃靼族的波洛夫茲人，被敵人領袖康查克汗俘虜。康查克的奴隸表演波洛夫茲舞曲（通稱為韃靼人舞曲）娛樂他。他逃脫以拯救家園，與妻子團聚。首演者：（1890）Ivan Alexandrovich Mel'nikov。

Ilia 伊莉亞 莫札特:「伊多美尼奧」（*Idomeneo*）。女高音。特洛伊國王普萊安的女兒,被伊多美尼奧送去克里特島。她愛上他的兒子伊達曼特,自願代替他成為海神要求的祭品。海神受她心意感動而軟化,伊多美尼奧退位給伊達曼特和伊莉亞。詠嘆調:「溫和微風」（*Zeffiretti lusinghieri*）。首演者:（1781）Dorothea Wendling。

Imogene 依茉珍妮 貝利尼:「海盜」（*Il pirata*）。女高音。恩奈斯托的妻子。她真正的愛人瓜提耶羅,爭奪西西里王位失敗後開始流亡,因此她被逼嫁給恩奈斯托。瓜提耶羅在恩奈斯托的城堡附近發生船難,兩個男人相遇打鬥,恩奈斯托被殺。瓜提耶羅自首。首演者:（1827）Henriette Mérie-Lalande。

Inanna 茵南娜 伯特威索:「第二任剛太太」（*The Second Mrs Kong*）。女低音。錢觀太太。死去的前任選美皇后。試著引誘剛但失敗。首演者:（1994）Phyllis Cannan。

***incoronazione di Poppea, L'* 「波佩亞加冕」** 蒙台威爾第（Monteverdi）。腳本:喬望尼·法蘭契斯可·布瑟奈洛（Giovanni Francesco Busenello）;序幕和三幕;1643年於威尼斯首演。

羅馬,西元65年:在序幕中,愛神（Amor）宣稱自己比命運之神（Fortune）或美德之神（Vitue）都要偉大,如同接下來的歌劇將證明。奧多尼（Ottone）發現妻子波佩亞（Poppea）和皇帝奈羅尼（奈羅）（Nerone）有染。波佩亞的奶媽阿爾諾塔（Arnalta）警告說她想成為皇后的野心只會惹來麻煩,但是波佩亞確信愛神站在她這邊。奈羅尼的妻子奧塔薇亞（Ottavia）覺得丈夫的行為令她受辱。皇帝以前的教師塞尼加（Seneca）向他曉明大義,使他光火。波佩亞安撫他,建議殺死塞尼加,老哲學家卻歡迎死亡,認為這是禁慾的表現。奧多尼看上奧塔薇亞的侍女茱西拉（Drusilla）,但奧塔薇亞勸他盡責殺了波佩亞。茱西拉把衣服給奧多尼,讓他扮成自己試圖殺死波佩亞,但他被愛神阻止。茱西拉因此被逮捕,奈羅尼判她死刑。奧多尼承認自己才有罪,兩人都被奈羅尼放逐。奈羅尼名正言順地和奧塔薇亞離婚,迎娶波佩亞。奧塔薇亞向奈羅尼和羅馬告別。奈羅尼宣佈波佩亞為皇后——愛神果然勝利。

Incredible 英克雷迪伯 喬坦諾「安德烈·謝尼葉」（*Andrea Chénier*）。男高音。大革命的間諜,他勸傑哈德寫下對謝尼葉的控訴。首演者:（1896）Enrico Giordano。

Inès 茵內絲 董尼采第:「寵姬」（*La Favorite*）。女高音。國王的情婦,蕾歐諾之密友。詠嘆調（與合唱團）:「明亮陽光」（*Rayons dorés*）。首演者:（1840）Mlle Elian/Eliam。

Inez 茵妮絲（1）蘇利文:「威尼斯船伕」（*The Gondoliers*）。口述角色。巴拉塔利亞嬰兒王子的養母。她將王子和自己的兒子路易斯掉換,以防止王子被海盜擄走。首演者:（1889）Annie Bernard。

（2）威爾第：「遊唱詩人」（*Il trova-tore*）。女高音。蕾歐諾拉的密友，聽她承認愛著遊唱詩人曼立可。首演者：（1853）Francesca Quadri。

Infanta 公主　曾林斯基：「侏儒」（*Der Zwerg*）。女高音。公主唐娜克拉拉生日時得到一個侏儒爲玩具。他不知道自己外型異常而愛上克拉拉。他看到自己的倒影大爲震驚。公主殘酷地告訴他會繼續和他玩耍，如同和動物一樣——她不認爲他是人類。首演者：（1922）Erna Schröder。

Inkslinger, Johnny 強尼・英克司令　布瑞頓：「保羅・班揚」（*Paul Bunyan*）。男高音。管帳的知識分子、詩人。他負責改善伐木營地的伙食標準，但他定不下來，認爲他的人生應該不只是在營地發展而已。他離開去好萊塢工作。詠嘆調：「在邊遠的鄉間」（*It was out in the sticks*）。首演者：（1941）William Hess。

Ino 英諾　韓德爾：「施美樂」（*Semele*）。女低音。施美樂的姊姊。首演者：（1744）Esther Young。

Intermezzo **「間奏曲」**　理查・史特勞斯（Richard Strauss）。腳本：作曲家；兩幕；1924年於德勒斯登首演，布照（Fritz Busch）指揮。

地湖與維也納，1902年代：指揮家羅伯特・史托赫（Robert *Storch*）與妻子克莉絲汀・史托赫（Christine *Storch*）和兩人的兒子法蘭茲（Franz）住在地湖邊的別墅。他將前往維也納指揮，她與侍女安娜（Anna）幫他收拾行李。克莉絲汀抱怨她責任繁重。羅伯特不在時，她去坐雪橇玩，和魯莫男爵（Baron Lummer）相撞。她幫他在當地租房子，答應羅伯請特提拔魯莫男爵的事業。有位蜜姿・麥爾（Mieze Maier）的人寫信給她丈夫，用親密字眼向他要歌劇的票。克莉絲汀立刻往最壞的地方想，叫安娜收拾行李，並派電報給羅伯特說要離婚。急得發慌的羅伯特與朋友史托羅（Stroh）見面——其實信是寫給後者，蜜姿・麥爾搞混兩人的名字。史托羅解釋誤會，羅伯特回到家與妻子熱情團圓。

Iolanthe **或** *The Peer and the Peri* **「艾奧蘭特」或「議員與仙女」**　蘇利文（Sullivan）。腳本：吉伯特（W. S. Gilbert）；兩幕；1882年於倫敦首演，蘇利文指揮。

桃花源與倫敦，幻想中的年代：艾奧蘭特（Iolanthe）二十五年前因爲嫁給凡人被逐出仙境。仙女們勸仙后（Queen）原諒她，只要她不和丈夫連絡。她二十四歲的兒子，史追風（Strephon）只有上半身是仙人。他愛著大法官的被監護人菲莉絲（Phyllis），而兩名伯爵托洛勒（Tolloler）和蒙塔拉拉（Mountararat）也愛著她。仙后派史追風去上議院製造混亂。仙女一個接著一個愛上議員。仙后制止她們，強調自己都能抵抗哨兵威利斯（Willis）的追求。年老的大法官（Lord Chancellor）相信妻子已死，想娶菲莉絲。艾奧蘭特質問他，因而打破對仙后的承諾，而大法官認出艾奧蘭特是自己失散多年的妻子。大法官說服仙后改變「不嫁給凡人的仙女都得死」的規定。所有仙女與凡人此時都快樂地配對，威利斯也實現跟仙后在一起的願望。

Iolanthe 艾奧蘭特 蘇利文：「艾奧蘭特」（*Iolanthe*）。次女高音。她因爲嫁給凡人被逐出仙境。她半仙的兒子，史追風愛著大法官的被監護人菲莉絲。他不知道也想娶菲莉絲的大法官，是自己的父親。艾奧蘭特現身於丈夫面前，爲兒子說情。詠嘆調：「他愛著！若在過去」（*He loves! If in bygone years*）。首演者：（1882）Jessie Bond。

Ipanov, Count Loris 洛里斯‧伊潘諾夫伯爵 喬坦諾：「費朵拉」（*Fedora*）。男高音。費朵拉以爲他是殺害未婚夫的兇手，發誓要讓他愛上自己以誘他承認罪行，卻眞的愛上他。他承認有罪，但表示出發點是榮譽：他發現他的妻子和費朵拉的未婚夫有染。費朵拉無法停止自己引起的犯罪調查。洛里斯的弟弟以共犯身分被捕，溺死於監獄中，他們的母親也傷心而死。洛里斯指控費朵拉毀了他全家。她服毒自殺，洛里斯在她臨死時答應原諒她。詠嘆調：「愛情不准你不愛」（*Amor ti vieta ...*）。首演者：（1898）Enrico Caruso。

Iphigénie 依菲姬妮（1）葛路克：「依菲姬妮在奧利」（*Iphigénie en Aulide*）。女高音。阿卡曼農與克莉坦娜絲特拉的女兒、亞吉力的未婚妻。女神戴安娜要求希臘人犧牲依菲姬妮，才允許他們前往特洛伊。她願意遵從父親的希望以安撫軍心，但亞吉力救了她。首演者：（1774）Sophie Arnould。

（2）葛路克：「依菲姬妮在陶利」（*Iphigénie en Tauride*）。女高音。依菲姬妮成爲女神戴安娜的女祭司。她依國王要求

準備犧牲奧瑞斯特時，認出他爲自己的弟弟。首演者：（1779）Rosalie Levasseur。Maria Callas 曾於1957年在米蘭史卡拉歌劇院演唱過這個角色。

***Iphigénie en Aulide*「依菲姬妮在奧利」** 葛路克（Gluck）。腳本：勒布朗‧杜‧胡葉（M. F. L. Lebland du Roullet）；三幕；1774年於巴黎首演，葛路克指揮。

特洛伊戰爭期間，奧利島：女神黛安娜（Diana）諭示希臘人，必須犧牲克莉坦娜絲特拉（Clitemnestre）與阿卡曼農（Agamemnon）的女兒依菲姬妮（Iphigenie），才能繼續前往特洛伊。大祭司卡爾恰斯（Calchas）勸他們照辦。依菲姬妮的未婚夫亞吉力（Achille）試著保護她，但她同意父親的請求。希臘人準備祭台時，亞吉力領軍前來與阿卡曼農抗爭，拯救依菲姬妮。卡爾恰斯宣佈神明已滿足，願意起風讓他們前往特洛伊，避開一場殺戮。

***Iphigénie en Tauride*「依菲姬妮在陶利」** 葛路克（Gluck）。腳本：尼可拉―方斯瓦‧吉亞（Nicholas-François Guillard）；四幕；1779年於巴黎首演，法蘭克（Louis–Joseph Francoeur）指揮。

特洛伊戰爭後，陶利島：依菲姬妮（Iphigénie）成爲女神戴安娜（Diana）的女祭司。她夢見父母死去。奧瑞斯特（Oreste）與朋友皮拉德（Pylade）抵達陶利島，國王陶亞斯（Thoas）要求拿他們做祭品。喬裝的奧瑞斯特告訴她姊姊依菲姬妮，父母的死因，而她的弟弟（也就是他自己）已經身亡。依菲姬妮聽國王命令準備犧牲陌生

人時，認出奧瑞斯特。皮拉德殺死野蠻的陶亞斯。戴安娜赦免奧瑞斯特。

Iras 伊拉絲 巴伯：「埃及艷后」（*Antony and Cleopatra*）。女高音。埃及艷后的侍女。首演者：（1966）Belén Amparàn。

Irene 伊琳 韓德爾：「帖木兒」（*Tamerlano*）。女低音。特瑞畢松的公主，被許配給帖木兒。首演者：（1724）Anna Vincenza Dotti。

Iro（Irus）伊羅（伊魯斯） 蒙台威爾第：「尤里西返鄉」（*Il ritorno d'Ulisse in patria*）。男高音。弄臣兼貪食者。提供滑稽場面的喜劇角色，被尤里西殺死。首演者：（1640）不詳。

Isabella 伊莎貝拉 羅西尼：「阿爾及利亞的義大利少女」（*L'italiana in Algeri*）。女低音。義大利女士。她和她年老的追求者塔戴歐在阿爾及利亞附近發生船難。她假裝是塔戴歐的姪女。阿爾及利亞的酋長穆斯塔法覺得她很美，但她只想找到心愛的林多羅。林多羅被迫娶酋長不再愛的妻子。伊莎貝拉和林多羅見面，重申對彼此的愛，計畫一同逃走。穆斯塔法用餐時，他們坐義大利人的船離開。詠嘆調（和合唱團）：「殘酷命運！」（*Crude sorte!*）；「想想你的國家」（*Pensa alla patria*）。首演者：（1813）Marietta Marcolini。

Isacco 伊薩可 羅西尼：「鵲賊」（*La gazza ladra*）。男高音。流動小販。妮涅塔賣掉一些銀餐具給他替父親籌錢。另一名佣人皮

波看到她的行為，天真地告訴她的女主人。首演者：（1817）Francesco Biscottini。

Ismaele 伊斯梅爾 威爾第：「那布果」（*Nabucco*）。男高音。耶路撒冷國王的侄子，愛上巴比倫國王的女兒費妮娜（她暗地同情希伯來人的處境）。費妮娜的姊姊艾比蓋兒愛上伊斯梅爾，忌恨他愛上妹妹。首演者：（1842）Corrado Miraglia。

Ismailov, Boris 鮑里斯・伊斯梅洛夫 蕭士塔高維契：「姆山斯克地區的馬克白夫人」（*Lady Macbeth of the Mtsensk District*）。男低音。商人，他的兒子辛諾威娶了凱特琳娜。鮑里斯也對凱特琳娜有意思。他發現她和一名僕人有染。凱特琳娜在鮑里斯最喜歡的食物香菇中，加了老鼠藥把他毒死。首演者：（1934）Georgy Orlov。

Ismailov, Zinovy 辛諾威・伊斯梅洛夫 蕭士塔高維契：「姆山斯克地區的馬克白夫人」（*Lady Macbeth of the Mtsensk District*）。男高音。鮑里斯的兒子、凱特琳娜的丈夫。他外出時她愛上一名僕人。他返家後鞭打妻子時，被她和她的愛人害死，兩人把他的屍體藏在地窖裡。首演者：（1934）Stepan Balashov。

Ismailov, Katerina 凱特琳娜・伊斯梅洛夫 蕭士塔高維契：「姆山斯克地區的馬克白夫人」（*Lady Macbeth of the Mtsensk District*）。女高音。辛諾威・伊斯梅洛夫的妻子。公公鮑里斯覬覦她的美色。當丈夫外出工作時，她愛上家裡新聘的僕人瑟

吉。鮑里斯發現兩人有染後，被她毒死。丈夫回來後鞭打她，被瑟吉和她聯手殺死。他們將辛諾威的屍體放在地窖裡。在凱特琳娜和瑟吉婚禮前的慶祝活動上，有人發現屍體，兩人坦承犯罪。瑟吉在前往西伯利亞的途中迷戀上另一名女囚犯。妒火中燒的凱特琳娜將情敵推落橋下，然後跳河自盡。首演者：（1934）A. I. Sokolova。

Ismene 伊絲梅妮 莫札特：「彭特王米特里達特」（*Mitridate, re di Ponto*）。女高音。帕爾西亞王的女兒，被米特里達特選為長子法爾納奇的新娘。首演者：（1770）Anna Francesca Varese。

isola disabitata, L'「無人島」 海頓（Haydn）。腳本：皮耶卓‧梅塔斯塔修（Pietro Metastasio）；兩幕（部）；1779年於艾斯特哈札（Eszterháza）首演。

姊妹柯絲坦莎（Costanza）和席薇亞（Silvia）被柯絲坦莎的丈夫傑南多（Gernando）留在無人島上。他和朋友恩利可（Enrico）遭海盜囚禁十三年後逃脫，到島上找她們。席薇亞和恩利可墜入情網。傑南多以為柯絲坦莎已死，決定獨自留在島上等死。不過他和妻子重聚，快樂化解所有誤會。

Isolde 伊索德 華格納：「崔斯坦與伊索德」（*Tristan und Isolde*）。女高音。愛爾蘭公主。歌劇剛開始時，她由侍女兼密友布蘭甘妮陪伴乘船從愛爾蘭前往康沃爾。崔斯坦護送她去見並嫁給他的叔父馬克王。歌劇開始前，伊索德本和摩洛德有婚約，但

他與崔斯坦打鬥喪命。崔斯坦也受了傷，來找伊索德治療（傳聞她擁有魔法的治療功力）。一開始她沒發現崔斯坦正是殺害未婚夫的兇手，後來她看到崔斯坦的劍缺了一截，剛好和在摩洛德頭骨上找到的碎片相符。伊索德想殺死崔斯坦報仇，但她望著他的雙眼而愛上他，下不了手。現在她正準備去嫁給國王。船靠近康沃爾海岸時，伊索德變得焦慮，不想和馬克見面。她差遣布蘭甘妮去叫崔斯坦，但他拒絕見她。伊索德決定既然他對自己沒興趣，他必須死而不能把她送給年老的叔父，她因為沒有他的愛也寧可死。布蘭甘妮被派去拿伊索德母親給她的一盒藥水，伊索德拿出毒藥，命令布蘭甘妮把藥水調成飲料。崔斯坦來叫她準備晉見國王。伊索德表示，既然她饒了他一命，兩人應該喝一杯和好酒。他們一起喝下藥水，但是布蘭甘妮把毒藥換成春藥。崔斯坦和伊索德不再矜持，熱情地擁抱。崔斯坦的僕人兼朋友，庫文瑙趕來告訴他們馬克王將上船，伊索德想到自己的處境昏了過去。在國王的城堡裡，伊索德和崔斯坦約定晚上會面，暗號是伊索德將熄滅門外的燈火，表示崔斯坦可以安全前來。布蘭甘妮不願熄滅燈火，說她擔心有人設陷要讓國王發現他們的姦情。伊索德不顧布蘭甘妮警告，自己把火滅掉。崔斯坦進來，他們激情做愛，再次不聽布蘭甘妮警告有危險。只有庫文瑙突然出現才讓兩人清醒：梅洛背叛了朋友崔斯坦，馬克正前來捉姦。梅洛挑戰崔斯坦決鬥，而崔斯坦刻意倒在梅洛的劍上。他受了重傷，被庫文瑙帶回崔斯坦在不列顛尼的卡瑞爾莊園。伊索德被請去該地，因為她曾治癒過他。庫文瑙來接她

去見伊索德，可是當她到時，他死在她懷裡。失魂落魄的她先是請求他醒來，後罵他遺棄自己，最後倒在他的屍體上。她醒過來看見布蘭甘妮在她身旁。和她同來的是知道春藥真相、要祝福他們的馬克。但是伊索德只想和崔斯坦團聚，若不能同生也要共死——這是她知名的「愛之死」（Liebestod）詠嘆調。詠嘆調：「他從床上抬頭望」（Von seinem Lager blickt' er her）；「哦！盲目雙眼！」（O blinde Augen!）；「輕柔溫和」（Mild und leise）（「愛之死」詠嘆調）；二重唱（和崔斯坦）：「崔斯坦！伊索德！……親愛的無信之人！」（Tristan! ... Isolde! ... Treuloser Holder!）；「哦！永恆夜晚」（O ew'ge Nacht ...）。

我們可以爭辯伊索德和布茹秀德的相對難度，但是兩個角色無疑都是女高音曲目的極致巔峰。雖然伊索德被濃縮在一齣歌劇中，不像布茹秀德是橫跨三齣歌劇，這個角色仍需要詮釋者付出極大的精力。除了嗓音和肢體的耐力以外，情感表現更是重要。因為伊索德的行為都是由情感而不是頭腦驅動——她常以直覺面對外在處境和自己的內在情緒，所以詮釋者一定要能夠演出各種不同的情感：憤怒、憂慮、激情、絕望。同時，這個角色對任何女高音的嗓音也都是極高的挑戰。自從歌劇首演後，每一代都出過多位知名的伊索德，包括，Emma Albani、Lilli Lehmann、Rosa Sucher、Marie Wittich（首位的莎樂美）、Nanny Larsen-Todsrn、Florence Austral、Kirsten Flagstad、Frida Leidér、Sylvia Fisher、Helen Traubel、Astrid Varnay、Birgit Nilsson、Catarina Ligendza、Johanna Meier、Anna Evans，和Waltraud Meier（許

多也都是同等知名的布茹秀德）。首演者：（1865）Malvina Schnorr von Carolsfeld（她的丈夫首演崔斯坦）。

Isolier 伊索里耶　羅西尼：「歐利伯爵」（Le Comte Ory）。次女高音。女飾男角。歐利伯爵的隨從。他愛上伯爵追求的伯爵夫人阿黛兒，並且打敗主人贏得美人心。首演者：（1828）Constance Jawureck。

Isotta 依索塔　理查・史特勞斯：「沈默的女人」（Die schweigsame Frau）。女高音。摩洛瑟斯侄子亨利領導的遊唱劇團成員。她裝成摩洛瑟斯的妻子人選，但是她聒噪的講話聲音和天馬行空的想法，讓摩洛瑟斯難以接受。首演者：（1935）Erna Sack。

italiana in Algeri, L' 「阿爾及利亞的義大利少女」羅西尼（Rossini）。腳本：安傑羅・安內拉（Angelo Anella）；兩幕；1813年於威尼斯首演。

阿爾及利亞，未指明年代：穆斯塔法（Mustafà）與不再愛他的妻子艾薇拉（Elvira）。穆斯塔法的手下俘虜了一名義大利人林多羅（Lindoro），他被命令娶艾薇拉。祖瑪（Zulma）告訴艾薇拉應該遵守婦道聽從安排。穆斯塔法要求哈里（Haly）幫他找個義大利女人。附近船難留下的囚犯中，包括伊莎貝拉（Isabella）和她的年老追求者塔戴歐（Taddeo）。伊莎貝拉來找林多羅，穆斯塔法覺得她長得不錯。林多羅和伊莎貝拉見面計畫一起逃走。林多羅讓穆斯塔法相信伊莎貝拉愛他，只是在等他「寬心」——他必須吃、喝、保持沈默。穆斯塔法用餐時，義大利人坐船離

開。他回頭去懇求艾薇拉的原諒。

Italian Singer 義大利歌手（1）理查·史特勞斯：「玫瑰騎士」（*Der Rosenkavalier*）。男高音。參加元帥夫人的早晨聚會，唱歌給在場的僕人與商人聽，奧克斯男爵粗魯打斷他。詠嘆調：「我胸口嚴謹戒備」（*Di rigori armato il seno*）——歌詞完整抄自「中產貴族」（莫里耶〔Molière〕，1670年）結尾的芭蕾片段，音樂為盧利（Lully）所作。許多有野心的年輕男高音都靠這個角色初次引人注意（1978年帕華洛帝即是以此首次於薩爾茲堡音樂節參加歌劇演出）。首演者：（1911）Fritz Soot（他後來有個長且成功的事業，演出過如「費黛里奧」的佛羅瑞斯坦和帕

西法爾等角色）。

（2）理查·史特勞斯：「綺想曲」（*Capriccio*）。女高音或義大利男高音。受拉霍什邀請娛樂伯爵夫人家中客人的藝術家。兩個角色的這場對手戲通常極為逗趣。二重唱：「再會，我的生命，再會」（*Addio, mia vita, addio*）。首演者：（1942）Franz Klarwein，他後來改演Flamand和Irma Beilke。

Italian Tenor 義大利男高音 理查·史特勞斯：「綺想曲」（*Capriccio*）。見*Italian Singer*（2）。

Ivan Susanin 「伊凡·蘇薩寧」葛令卡（Glinka）。見*Life for the Tsar, A*。

Jack 傑克 狄佩特：「仲夏婚禮」（*The Midsummer Marriage*）。男高音。技工、貝拉的男朋友。珍妮佛的父親要找女兒時，即是請他幫忙打開大門。首演者：（1955）John Lanigan。

Jack Point 傑克・彭因特 蘇利文：「英王衛士」（*The Yeomen of the Guard*）。見*Point, Jack*。

Jackrabbit, Billy 野兔比利 浦契尼：「西方女郎」（*La fanciulla del West*）。男低音。印第安人。敏妮的侍女，娃可的愛人。首演者：（1910）Georges Bourgeois。

Jack the Ripper 開膛手傑克 貝爾格：「露露」（*Lulu*）。男中音。露露的最後一位恩客（熊博士的化身），他殺死她後再殺死蓋史維茲女伯爵。首演者：（1937）Ager Stig。見*Schon, Dr*。

Jaffett and Mrs Jaffett 賈菲與賈菲太太 布瑞頓：「諾亞洪水」（*Noye's Fludde*）。男童男高音與女童女高音。諾亞的兒子與媳婦。他們幫忙建造方舟。首演者：（1958）Michael Crawford 與 Marilyn Baker。

Jake 杰克 蓋希文：「波吉與貝絲」（*Porgy and Bess*）。男中音。漁夫、克拉拉的丈夫。暴風雨時他死於船難。首演者：（1935）Edward（Eddie）Matthews。

Jane, Aunt 珍姑媽 佛漢威廉斯：「牲口販子休」（*Hugh the Drover*）。女低音。警察的妹妹、瑪麗的姑媽。詠嘆調：「生命一定充滿憂慮」（*Life must be full of care*）；「留在我們身邊，瑪麗」（*Stay with us, Mary*）——這首詠嘆調是1956年修訂時添加。首演者：（1924）Mona Benson。

Jane, Lady 珍夫人 蘇利文：「耐心」（*Patience*）。次女高音。年長的貴夫人，她希望釣到邦宋為丈夫。詠嘆調：「黑髮已銀白」（*Silvered is the raven hair*）。首演者：（1881）Alice Barnett。

Jano 亞諾 楊納傑克：「顏如花」（*Jenůfa*）。女高音。女飾男角。年輕的牧牛工，顏如花教他識字。首演者：（1904）Marie Čenská。

Jaquino 亞秦諾 貝多芬：「費黛里奧」（*Fidelio*）。男高音。獄卒羅可的年輕助理（看守人），愛著羅可的女兒瑪澤琳。四重

唱（和瑪澤琳、羅可，與蕾歐諾蕊）：
「如此美妙感覺」（*Mir ist so wunderbar*）。首
演者：（1805）Herr Caché。

Jarno 哈爾諾 陶瑪：「迷孃」（*Mignon*）。
男低音。俘虜迷孃的吉普賽人領袖。首演
者：（1866）不明。

Jason 傑生 凱魯碧尼：「梅蒂亞」
（*Médée*）。男高音。阿哥號勇士的領導人。
他靠著梅蒂亞的幫助，從科爾奇斯拿走金
羊毛，她也為他生了兩個兒子。他遺棄梅
蒂亞準備娶科林斯的國王之女德琦。梅蒂
亞決心復仇，先毒死德琦，然後殺死自己
孩子。首演者：（1797）Pierre Gaveaux。

Javotte 嘉佛 馬斯內：「曼儂」
（*Manon*）。次／女高音。陪摩方添和德·
布雷提尼飲酒的三名放蕩女子之一。首演
者：（1884）Mlle Chevalier。

Jean 尚 馬斯內：「希羅底亞」
（*Hérodiade*）。男高音。施洗約翰，莎樂美
愛著他，但被他拒絕。他侮辱莎樂美的母
親希羅底亞，她鼓動丈夫下令處死尚與莎
樂美。首演者：（1881）Edmond
Verguet。另見 *Jochanaan*。

***Její pastorkyňa* 「她的繼女」** 楊納傑克
（Janáček）。見 *Jenůfa*。

Jemmy 傑米 羅西尼：「威廉·泰爾」
（*Guillaume Tell*）。見 *Tell, Jemmy*。

Jenifer 珍妮佛 狄佩特：「仲夏婚禮」
（*The Midsummer Marriage*）。女高音。費雪
王的女兒，將和未婚夫馬克結婚。她可說
是位前衛的女性主義者，堅持不要讓自己
被馬克的天生男性特質掩沒。「我要真
理，不要愛情，」她延後婚禮出發「尋找
自我」時這樣說。她父親以為她和馬克私
奔，試圖追回她，但無法打開她進入後消
失的大門。她和馬克最終在找到各自想要
的事物後團圓。首演者：（1955）Joan
Sutherland（她四年後於柯芬園演唱露西亞
而一夕成名）。

Jeník 顏尼克 史麥塔納：「交易新娘」
（*The Bartered Bride*）。男高音。米查和第一
任妻子所生的兒子、哈塔的繼子。他和瑪
仁卡相愛，但她不知道他的過去。顏尼克
同意不娶瑪仁卡，但條件是她一定要嫁給
「米查的兒子」——只有他知道實情。真相
大白後，米查祝福顏尼克和瑪仁卡。首演
者：（1866）Jindřich Polák。

***Jenůfa* 「顏如花」** 楊納傑克（Janáček）。腳
本：作曲家；三幕；1904年於伯恩（Brno）
諾首演，西若·梅托戴依·赫拉茲迪拉
（Cyril Metoděj Hrazdira）指揮。

摩拉維亞一村莊，十九世紀末：同母異
父的兄弟，史帝法·布里亞（Števa Buryja）
和拉卡·克萊門（Laca Klemeň）都愛上顏
如花·布里亞（Jenůfa Buryja）。她的繼母
是人稱女司事（Kostelnička）的寡婦佩卓
娜·布里約夫卡。顏如花懷了史帝法的孩
子，但女司事禁止兩人結婚，要等史帝法
不酗酒再說。拉卡吃哥哥的醋，劃傷顏如
花的臉頰。女司事知道顏如花懷孕後，將
她關在小屋裡，直到她生下一個男嬰。史

帝法拒絕娶顏如花，女司事只好寄望拉卡。顏如花生了小孩讓他不高興，於是女司事騙他說小孩死了。她給顏如花喝下安眠藥，把嬰兒在冰冷的河裡淹死，告訴顏如花小孩夭折。拉卡向顏如花求婚。大家開始安排婚禮，但這時女司事卻滿心悔恨。村長和夫人以及他們的女兒卡羅卡（Karolka）（她和史帝法訂了婚）來觀禮。布里亞祖母（Grandmother Buryja）祝福情侶時，年輕的農場工人亞諾（Jano）跑進來宣佈在融冰下發現一具嬰兒屍體。女司事承認犯罪，被帶去受審。但顏如花原諒了她。

Jenůfa 顏如花 楊納傑克：「顏如花」（*Jenůfa*）。見*Buryja, Jenůfa*。

Jessel, Miss 潔梭小姐 布瑞頓：「旋轉螺絲」（*The Turn of the Screw*）。女高音。布萊家小孩的前任家庭教師。她懷了男僕昆特的小孩而死去。他也死了，兩人變成鬼來纏擾小孩。詠嘆調：「我的悲劇如此開始」（*Here my tragedy began*）；二重唱（和昆特）：「我尋找順從四處跟隨我的朋友」（*I seek a friend obedient to follow where I lead*）。首演者：（1954）Arda Mandikian。

Jester 弄臣 麥斯威爾戴維斯：「塔文納」（*Taverner*）。男中音。旁觀國王與主教爭論是否該與羅馬決裂，指出他們的論調都是以利己為出發點的角色。原來他是死神，後來敗壞塔文納。首演者：（1972）Benjamin Luxon。

Ježibaba 耶芝芭芭 德弗札克：「水妖魯莎卡」（*Rusalka*）。次女高音。將魯莎卡化為人類的女巫，條件是她必須裝啞，不然就得死。首演者：（1901）Růžena Bradáčová。

Jocasta, Queen 柔卡絲塔女王 史特拉汶斯基：「伊底帕斯王」（*Oepidus Rex*）。次女高音。克里昂的妹妹、底比斯先王萊瑤斯的寡婦、現為伊底帕斯的妻子。她求問傳神諭者，得知丈夫是被兒子所殺。但她知道丈夫是在十字路口被盜賊殺死。伊底帕斯承認他曾在十字路口殺死一名老人。真相逐漸顯露：伊底帕斯殺死自己的父親然後娶了母親。柔卡斯塔承受不了事情的真相而自殺。首演者：（1927）Hélène Sadoven。

Jochanaan 約翰能 理查‧史特勞斯：「莎樂美」（*Salome*）。男中音。施洗約翰。他因為侮辱希律的第二任妻子希羅底亞斯，而被囚禁在宮殿庭院下的水槽裡。他讚美上帝、預言彌賽亞降臨的聲音從水槽傳出。莎樂美為他的聲音著迷，哄納拉伯斯打開水槽放先知出來，讓她看他、摸他。約翰能出現，譴責她的母親與繼父。莎樂美說她是希羅底亞斯的女兒，他禁止她靠近，稱她為「所多瑪的女兒」。莎樂美試著引誘他無效，他發誓她永遠不能親他的嘴，責罵她是通姦者的女兒，建議她求神原諒。他回到地底水槽，聲音繼續傳出。猶太人爭論先知見過上帝的可能性。約翰能再次出現時，只有他的頭被呈上來滿足莎樂美的噁心慾望。詠嘆調：「他在哪裡？……她在哪裡……？」（*Wo ist er? ... wo ist sie ...?*）。首演者：（1905）Carl Perron

（他曾於1911年首演「玫瑰騎士」的奧克斯男爵）。另見 *Jean*。

Joe 喬 凱恩：「演藝船」（*Show Boat*）。低音男中音。棉花號上的黑人僕人、昆妮的丈夫。詠嘆調：「河老人」（*Ol' Man River*）；二重唱（與昆妮）：「啊仍適合我」（*Ah still suits me*）。這個角色由 Paul Robeson 唱紅，他是歌劇1928年倫敦首演的喬。首演者：（1927）Jules Bledsoe。

John 強 佛漢威廉斯：「牲口販子休」（*Hugh the Drover*）。低音男中音。富有的屠夫，本要依照瑪麗父親的意思與她結婚。他與牲口販子休打鬥爭取她。強打輸後指控休是法國間諜。他被強迫徵召入伍。首演者：（1924）Gavin Gordon-Brown。

John the Baptist 施洗約翰（1）理查·史特勞斯：「莎樂美」（*Salome*）。見 *Jochanaan*。

（2）馬斯內：「希羅底亞」（*Hérodiade*）。見 *Jean*。

Johnson, Dick 迪克·強森 浦契尼：「西方女郎」（*La fanciulla del West*）。男高音。人稱拉梅瑞斯的強盜。警長傑克·蘭斯追捕他。強森的舊情人提供照片給蘭斯以證明強森的身分。強森抵達敏妮的酒館，受她歡迎，當警長試著質詢強森時，敏妮為他擔保。她邀他稍晚到她的小屋與她共進晚餐。他們吃飯聊天，很快就互表愛意。外面下著雪，敏妮建議他待到天亮。蘭斯前來警告她危險的強盜在附近，她讓強森藏在窗簾後面。在她看到「拉梅瑞斯」的照片後，她要求強森離開。他承認最初是來搶她，但已經愛上她，願意改邪歸正。他一走出小屋就被警長的手下射傷。敏妮拉他回房裡，幫他爬上梯子到閣樓裡。蘭斯再次來訪，但沒發現什麼，直到他要走時，血從閣樓滴下，暴露強森的藏身處。敏妮說服蘭斯與她玩撲克牌，贏家將決定強森的命運。敏妮作弊贏了，蘭斯離開。但蘭斯告訴手下在哪裡可以找到強森，他們逮捕他。他們準備吊死他時，敏妮干預，他們因為愛她尊重她，同意放強森走。強森和敏妮離開一同展開新生。詠嘆調：「哦，別害怕……」（*Oh, non temete*）；「我是個惡棍，我知道，我知道！」（*Sono un dannato! Io so, Io so!*）；「讓她認為我自由遠走」（*Ch'ella mi creda libero e lontano*）。這是另一個絕佳的浦契尼男高音角色，從創作以來就吸引了所有最偉大的義大利歌劇男高音。首演者：（1910）Enrico Caruso。

Jonny 強尼 克熱內克：「強尼擺架子」（*Jonny spielt auf*）。男中音。黑人爵士樂小提琴手。他偷了丹尼耶洛的小提琴，領導其他樂手與他們的朋友到美國展開新生。首演者：（1927）Max Spilcker。

***Jonny speilt auf* 「強尼擺架子」** 克熱內克（Krenek）。腳本：作曲家；兩部（十一段場景）；1927年於萊比錫首演，布萊海（Gustav Brecher）指揮。

巴黎及阿爾卑斯山區，1920年代中期：作曲家麥克斯（Max）在冰河上遇見歌劇女主角安妮塔（Anita）。兩人在她的歐洲住所談戀愛，麥克斯受激發寫了一齣新歌

劇。安妮塔到巴黎參加歌劇首演，與小提琴手丹尼耶洛（Daniello）私通。丹尼耶洛的小提琴被旅館的爵士樂手強尼（Jonny）偷走。房間女僕怡芳（Yvonne）被控偷琴而遭到解雇，於是成為安妮塔的侍女與她去德國。麥克斯等安妮塔回來，但在聽說她不忠後返回阿爾卑斯山。他在廣播上聽到安妮塔演唱他歌劇的一首詠嘆調，決定與她復合。強尼拉小提琴帶領所有人前往美國展開新生，丹尼耶洛被他們的火車輾斃。

Jorg 約格 威爾第：「史提費里歐」（*Stiffelio*）。男低音。年老的牧師。他建議史提費里歐可以讀聖經的某段內容來公開原諒妻子的姦情。首演者：（1850）Francesco Reduzzi。另見 *Briano*。

José, Don 唐荷西 比才：「卡門」（*Carmen*）。男高音。重騎兵團的一名下士。他看到卡門從她工作的煙草工廠中走出來。她和他調情並丟一朵花給他。蜜凱拉帶著荷西母親的信來見他，信中說可以娶蜜凱拉為妻。他考慮時卡門再次出現，她打傷另一個女孩，荷西受命送她進監牢。他擋不住她誘惑說他們可以當情人，讓她逃走。他因為粗心犯錯入獄，出獄後他到黎亞斯·帕斯提亞的酒店去找卡門。他們跳舞，他說必須回到軍營，讓卡門生氣，她希望他留在身邊。荷西的長官對卡門露出興趣，引起他的忌妒而打了長官。如此他沒有選擇只好逃兵和卡門的走私販朋友到山中。蜜凱拉在那裡找到他，告訴他年老母親垂死。他和蜜凱拉離開前，先與同樣愛著卡門的鬥牛士，艾斯卡密歐打

了一架。之後，荷西跟著卡門和艾斯卡密歐去鬥牛場。卡門告訴荷西不再愛他時，他殺死她。詠嘆調：「你丟給我的那朵花」（*La fleur que tu m'avais jétee*）——通稱為「花之歌」。和女主角一樣，這個角色也不常受法籍演唱者重視，通常是由義大利歌劇男高音演唱，例如Baniamino Gigli、Fernando De Lucia、Giuseppe di Stefanao、Mario del Monaco、Nicolai Gedda、Franco Corelli、Jon Vickers、James McCracken、Dennis O'Neill、Luis Lima、Placido Domingo，和 José Carreras。首演者：（1875）Paul Lhérie。

Josephine 喬瑟芬 蘇利文：「圍兜號軍艦」（*HMS Pinafore*）。見*Corcoran, Josephine*。

Jourdain, Mons. 焦丹先生 理查·史特勞斯：「納索斯島的亞莉阿德妮」（*Ariadne auf Naxos*）。口述角色。1912年第一版的戲劇劇名所指的中產貴族。在第二版中，他成為維也納最富有的人之一（但從未出現在舞台上）。歌劇團和喜劇演員團即是在他家為他的客人表演。首演者：（1912）Victor Arnold。

Jowler, Col. Lord Francis 法蘭西斯·焦勒上校／勳爵 馬奧：「月亮升起了」（*The Rising of the Moon*）。男中音。皇家槍騎兵第三十一團駐愛爾蘭的軍官。首演者：（1970）Richard Van Allan。

Jowler, Lady Eugenia 尤金妮亞·焦勒夫人 馬奧：「月亮升起了」（*The Rising of the Moon*）。焦勒上校的妻子。她被想加入槍騎

兵的年輕掌旗官，選中為征服的對象。首演者：（1970）Rae Woodland。

Judith 茱蒂絲 巴爾托克：「藍鬍子的城堡」（*Duke Bluebeard's Castle*）。次女高音。藍鬍子的新妻子，不顧家人勸阻而嫁給他。她逐漸了解到藍鬍子謀殺了以前的妻子，而自己也將面臨同樣命運。首演者：（1918）Olga Haselbeck。

Judy 茱蒂 伯特威索：「矮子龐奇與茱蒂」（*Punch and Judy*）。次女高音。龐奇的妻子。被他殺死後，在他的夢魘中化身為算命師尋仇。首演者：（1968）Maureen Morelle。

***Juive, La* 「猶太少女」** 阿勒威（Halévy）。腳本：史各萊伯（Eugène Scribe）；五幕；1835年於巴黎首演，阿貝內克（François-Antoine Habeneck）指揮。

瑞士康士坦思（Constance），1414年：猶太人金匠艾雷亞哲（Eléazar）的女兒，瑞秋（Rachel）愛著為父親工作的「山繆」（Samuel）。他其實是領導軍隊戰勝胡斯教徒的年輕將軍，里歐波德王子（Léopold）。里歐波德要他的一名部下，艾伯特（Albert）保密。市議長魯吉耶羅（Ruggiero）威脅以在基督徒節日工作之罪名處死艾雷亞哲，不過艾雷亞哲羅馬的老友，德·波羅尼樞機主教（de Brogni）為他辯護。「山繆」承認自己為基督徒，也無法娶瑞秋——他已經和娥多喜公主（Eudoxie）結婚。瑞秋譴責他引誘猶太女孩，德·波羅尼以觸犯神誡判他們死刑。為了拯救丈夫，娥多喜勸瑞秋撤回控訴。

樞機主教告訴瑞秋她只要改變信仰就可逃過一死，但她拒絕。當瑞秋被丟進滾燙的鐵鍋中時，艾雷亞哲公開她其實不是猶太人，而是多年前羅馬被掠奪時，他拯救的德·波羅尼之女。

Julia 茱莉亞（1）史朋丁尼：「爐神貞女」（*La vestale*）。見*Giulia*。

（2）符洛妥：「瑪莎」（*Martha*）。見*Nancy*（1）。

Julian, Mrs 朱里安太太 布瑞頓：「歐文·溫格瑞夫」（*Owen Wingrave*）。女高音。一名寄居溫格瑞夫家的寡婦、凱特的母親。多年前她的哥哥是溫格瑞夫小姐的情人。他們住在帕拉摩爾。首演者：（1971，電視）Jennifer Vyvyan；（1973）Janice Chapman。

Julian, Kate 凱特·朱里安 布瑞頓：「歐文·溫格瑞夫」（*Owen Wingrave*）。次女高音。朱里安太太的女兒。歐文·溫格瑞夫公認的未婚妻。他因為拒絕當軍人，被祖父剝奪繼承權，令她很擔心。她罵他膽小，激他到鬼屋睡覺以證明膽量。夜裡她去看他，發現他已死。首演者：（1971，電視／1973）Janet Baker。

Julie 茱麗 凱恩：「演藝船」（*Show Boat*）。見*La Verne, Julie*。

Julien 朱利安 夏邦悌埃：「露意絲」（*Louise*）。年輕、身無分文的詩人，愛著露意絲。她離家去蒙馬特與他同居。首演者：（1900）Adolphe Maréchal。

Juliet 茱麗葉 （1）古諾：「羅密歐與茱麗葉」（*Roméo et Juliette*）。見*Capulet, Juliet* (1)。

（2）貝利尼：「卡蒙情仇」（*I Capuleti e i Montecchi*）。見*Capulet, Juliet* (2)。

***Julietta*「茱麗葉塔」** 馬悌努（Martinů）。腳本：作曲家；三幕；1938年於布拉格首演，瓦斯拉夫‧塔利希（Václav Talich）指揮。

密樹（Michel）是一名巴黎書販，多年前他在海岸小鎮聽到一個女孩唱歌，她的歌聲一直縈繞在他心頭。他造訪小鎮找她。小鎮看起來一樣，但所有的居民都沒有記憶，只為當下而活。他們覺得他能記得過去很了不起，立刻派任他為司令官——卻又忘記這件事。他終於找到唱歌的女孩，茱麗葉塔（Julietta）。他的回憶與她的幻想是歌劇超現實劇情的基礎。

Julietta 茱麗葉塔 馬悌努：「茱麗葉塔」（*Julietta*）。女高音。她的歌聲多年來一直縈繞在巴黎書販密樹的心頭。他回到她居住的海邊小鎮找她。茱麗葉塔在森林中遇見密樹，好似歡迎舊識般問候他。兩人激情做愛後爭吵，她離開，他開槍射她。他殺了她嗎？首演者：（1938）Ada Horáková。

Juliette 茱麗葉 古諾：「羅密歐與茱麗葉」（*Roméo et Juliette*）。見*Capulet, Juliet* (1)。

Julyan, Col. 朱里安上校 喬瑟夫斯：「蕾貝卡」（*Rebecca*）。低音男中音。德‧溫特老家曼德里所在之郡的警察總長。首演

者：（1983）John Gilbert。

Junius 朱尼歐斯 布瑞頓：「強暴魯克瑞蒂亞」（*The Rape of Lucretia*）。男中音。羅馬將軍。他得知妻子於他不在時出軌，被塔昆尼歐斯恥笑為「烏龜」。首演者：（1946）Edmund Donlevy。

Juno 茱諾 （1）韓德爾：「施美樂」（*Semele*）。女低音。眾神之王，朱彼得的妻子。首演者：（1744）Esther Young。

（2）卡瓦利：「卡麗絲托」（*La Calisto*）。女高音。忌妒丈夫迷戀卡麗絲托，將她變成熊。首演者：（1651）不詳。

Jupiter 朱彼得 （1）（Giove）蒙台威爾第：「尤里西返鄉」（*Il ritorno d'Ulisse in patria*）。男高音。他讚許海神將幫助尤里西回到伊撒卡的菲西亞人變成石頭。首演者：（1640）不詳。

（2）奧芬巴赫：「奧菲歐斯在地府」（*Orpheus in the Underworld*）。男中音。眾神之王愛著尤麗黛絲。為了確保她留在身邊，他安排雷聲嚇得奧菲歐斯在領導尤麗黛絲離開地府時回頭看她。首演者：（1858）Mons. Désiré。

（3）韓德爾：「施美樂」（*Semele*）。男低音。眾神之王、茱諾的丈夫。首演者：（1744）John Beard。

（4）拉摩：「卡斯特與波樂克斯」（*Castor et Pollux*）。男低音。波樂克斯之父。他最後答應讓波樂克斯的攣生兄弟卡斯特起死回生。首演者：（1737）不詳。

（5）（Giove）卡瓦利：「卡麗絲托」

（Calisto）。男低音。下凡和卡麗絲托相好。他妒火中燒的妻子將卡麗絲托化為熊。朱彼得只好將她放在星星中成為小熊星座。首演者：（1651）不詳。

（6）理查·史特勞斯：「達妮之愛」（Die Liebe der Danae）。男中音。他穿著一身黃金來見達妮，她以為他是麥達斯。她愛上「克瑞索佛」（喬裝的麥達斯）。朱彼得發現後，試著用財富引誘她，但儘管麥達斯已經失去點石成金的能力，達妮仍留在他身邊。朱彼得承認自己落敗。詠嘆調：「無信達妮！」（Treulose Danae!）；「你也是神所創造」（Auch dich schuf der Gott）。首演者：（1944）Hans Hotter；（1952）Paul Schöffler。

Kabanicha 卡巴妮查 楊納傑克:「卡嘉·卡巴諾瓦」(*Katya Kabanová*)。女低音。全名是瑪爾法·伊格娜泰芙娜·卡巴諾瓦(Marfa Ignatěvna Kabanova)。她是非常富有的商人之寡婦、提崇的母親、娃爾華拉的養母。卡嘉嫁給軟弱的提崇,是她的媳婦。卡巴妮查是個刻薄霸道的女人,憎恨兒子娶妻,也討厭卡嘉。在從教堂回家的途中,她指控提崇結婚後就不尊重她,告訴他應該對妻子兇一點。她叫他去附近的市集,卡嘉表示想跟他去,也遭到她的冷言冷語。在離開前,提崇必須當母親的面,命令妻子尊敬順從婆婆,在他外出期間,不得與其他男人交談。卡嘉擁抱他,卡巴妮查罵她不知羞恥,指出這是她的丈夫而非情人。提崇走後,她一直批評卡嘉表現得不夠傷心。喝醉酒的狄可來拜訪卡巴妮查,向她求愛但被拒絕。卡嘉與娃爾華拉趁機溜去見情人。提崇回來後,愧疚的卡嘉向他與婆婆承認自己出軌,然後衝到外面的風雨裡。提崇去找她,但當他們發現河裡有人時,卡巴妮查拉住他,表示妻子不值得他費事。屍體被抬進來放在卡巴妮查面前,她諷刺地鞠躬感謝大家關心幫忙。

表面上,卡巴妮查與「顏如花」的女司事個性類似,但兩人有處關鍵性的差異:女司事真心愛著顏如花,她的一切行為都是發自那份愛,而卡巴妮查卻是個心存怨恨、不懂得愛的女人,認為自己的地位受媳婦威脅,因此不惜一切羞辱她。近年來角色的詮釋者包括:Ludmila Komancová、Rita Gorr、Leonie Rysanek、Pauline Tineley、Felicity Palmer,和Eva Randová。首演者:(1921)Marie Hladikova。

Kabanova, Katya 卡嘉·卡巴諾瓦 楊納傑克:「卡嘉·卡巴諾瓦」(*Katya Kabanová*)。女高音。提崇的妻子、卡巴妮查的媳婦。她的婚姻不如她所期待般快樂:提崇是個軟弱的人,被母親掌控,卡巴妮查同時也輕蔑卡嘉對丈夫的愛,譴責兩人不尊敬她。卡嘉注意到鮑里斯(婆婆朋友狄可的侄子)觀察她從教堂走回家。她與娃爾華拉(卡巴妮查的養女)獨處時,承認自己不快樂、不自由——小時候她喜歡像小鳥般自由自在——在夢中她感到被人擁抱,希望能夠追求對另一個男人的愛。提崇被母親派去辦事,離開前,他必須指示妻子在他外出期間該如何自持,這件事讓卡嘉覺得受辱。娃爾華拉鼓勵卡嘉去見鮑里斯,她也要見她的情人。卡嘉和鮑里斯坦承相愛。之後卡嘉愧疚不已,幾乎到了失神的地步,所以提崇回來後,

她向他與婆婆承認自己出軌，透露鮑里斯為她的情人。她衝到外面跑向伏加河。她聽見丈夫喊她，但是鮑里斯出現，兩人互相安慰，同時也接受他們必須分開。孤單的她無法面對未來一舉一動都得受殘暴的卡巴妮查控制。她想不到別的出路，只好跳入河裡。詠嘆調：「他們爲何如此」（*Pročse tak chovaji?*）。

這個角色的知名演唱者有：Rose Pauly、Amy Shuard（1951年英國首演以及1961年紐約首演的卡嘉）、Libuše Domanínská（受讚譽的顏如花）、Helena Tattermuchova、Ludmilla Dvořáková、Elisabeth Södertröm、Elena Prokina、Eva Jenis，和 Nancy Gustafson。楊納傑克不吝於承認他熱愛並欣賞「蝴蝶夫人」，鮑里斯向凡尼亞坦白愛著卡嘉那場戲之音樂，顯然受到蝴蝶出場音樂的影響。卡嘉與鮑里斯，娃爾華拉與凡尼亞的雙二重唱，則令人想起浦契尼「波希米亞人」之咪咪與魯道夫，繆賽塔與馬賽羅的雙二重唱。首演者：（1921）Marie Veselá。

Kabanov, Tichon Ivanyč 提崇‧伊凡尼志‧卡巴諾夫 楊納傑克：「卡嘉‧卡巴諾瓦」（*Katya Kabanová*）。男高音。卡嘉的丈夫、卡巴妮查的兒子。這個軟弱的男人完全受母親掌控，造成他與妻子的關係惡化。母親派他外出辦事，告訴他要指示卡嘉如何在他外出時管好自己。他軟弱地反對，但最後仍照常依母親的話做，也因此侮辱了卡嘉。他回來後，卡嘉向他與卡巴妮查承認趁他不在時和鮑里斯偷情。她衝出去，儘管遭到母親阻止，提崇仍與僕人葛拉莎一同去找她。他太遲了——卡嘉的屍體漂浮在河裡。連在此刻，他都受母親主導，她說卡嘉不值得他麻煩，使他不敢去撈回她的屍體。首演者：（1921）Pavel Jeral。

Kaiser 皇帝 烏爾曼：「亞特蘭提斯的皇帝」（*Der Kaiser von Atlantis*）。見 *Überall, Emperor*。

***Kaiser von Atlantis, Der* 或 *Der Tod dankt ab* 「亞特蘭提斯的皇帝」或「死亡退位」** 烏爾曼（Ullmann）。腳本：彼得‧奇安（Petr Kien）；四段場景；1944年於泰瑞賢市集中營彩排，卡瑞‧夏赫特（Karel Schachter）指揮；1975年於阿姆斯特丹首演，凱瑞‧伍德沃德（Kerry Woodward）指揮。

現代：亞特蘭提斯王國侵略所有鄰近國家。至上皇帝（Uberall）統治各地，雖然那裡的人民都死光了。擴音器（Loudspeaker）描述生命與死亡已失去原有意義。死神（Death）不喜歡這種理念，宣佈從今起大家都不會死。他怨恨新的機械化死亡方式使得舊的死亡方式沒落。鼓手（Drummer）試著叫所有人遵從皇帝，但至上知道若沒有死亡，他就不能控制別人。比如說，女孩（Gril）愛上敵營的士兵（Soldier），但皇帝無計可施。他求死神恢復以前的死法。死神同意：條件是皇帝必須先死。剛開始皇帝抗拒，但最後仍同意，因而承認他也是凡人。〔註：這齣歌劇作於泰瑞賢市（泰瑞辛）「Theresienstadt（Terezin）」的集中營。由於皇帝的角色顯然影射希特勒，所以預定的1944年首演，只進行了彩排就遭禁。之後不久烏爾曼與奇安都被送去奧希

維茲,在那裡喪生。〕

Kancsianu, Count Boni 邦尼‧坎齊亞努伯爵　卡爾曼:「吉普賽公主」(*Die Csárdásfürstin*)。男高音/男中音。歌舞秀女歌手席娃的仰慕者。他陪她去參加艾德文王子家中的舞會(她和王子相愛),受王子父母中意的媳婦吸引。首演者:(1915)Josef König。

Karolka 卡羅卡　楊納傑克:「顏如花」(*Jenůfa*)。次女高音。村長的女兒。史帝法拒絕顏如花後和她訂婚。首演者:(1904)Růžena Kasparová。

Kaspar, King 卡斯帕王　梅諾第:「阿瑪爾與夜客」(*Amahl and the Night Visitors*)。男高音。尋找初生耶穌的三王之一。首演者:(1951,電視)Andrew McKinley。

Kate 凱特　布瑞頓:「歐文‧溫格瑞夫」)(*Owen Wingrave*)。見 *Julian, Kate*。

Katerina Ismailova 「凱特琳娜‧伊斯梅洛夫」　蕭士塔高維契(Shostakovich)。「姆山斯克地區的馬克白夫人」修訂後1963年以這個劇名於莫斯科首演。

Katisha 凱蒂莎　蘇利文:「天皇」(*The Mikado*)。女低音。年老的女士,希望嫁給天皇年輕的兒子南嘰噗。最後受騙嫁給滑稽的可可。詠嘆調:「心不會碎!」(*Hearts do not break!*)首演者:(1885)Rosina Brandram。

Katya Kabanova 「卡嘉‧卡巴諾瓦」　楊納傑克(Janáček)。腳本:作曲家;三幕;1921年於布爾諾首演,法蘭提樹克‧諾曼(František Neumann)指揮。

　　俄羅斯卡里諾夫(Kalinov),十九世紀中:卡嘉‧卡巴諾瓦(Katya Kabanová)嫁給提崇‧卡巴諾夫(Kabanov),他的母親是人稱卡巴妮查(Kabanicha)的瑪爾法。鮑里斯‧葛利果耶維奇(Boris Grigorjevič),狄可(Dikoj)的侄子告訴朋友凡尼亞‧庫德利亞什(Váňa Kudrjáš)——與卡巴諾夫家的養女娃爾華拉(Varvara)是情侶——他暗戀卡嘉。卡嘉告訴娃爾華拉她的祕密慾望。提崇外出辦事時,卡嘉與娃爾華拉溜出門去見他們的愛人。娃爾華拉與凡尼亞去散步,留下卡嘉與鮑里斯獨處,兩人互表愛意。兩週後在一場暴風雨中,凡尼亞與朋友庫利根(Kuligin)找遮蔽。娃爾華拉、之後鮑里斯加入他們。娃爾華拉告訴鮑里斯她擔心卡嘉:感到愧疚的她害怕提崇回來。提崇抵家後,她向他與婆婆承認自己出軌,然後衝出家門。她沒有回來,提崇與僕人葛拉莎(Glaša)去找她,卡嘉遇到被叔父送去西伯利亞的鮑里斯。她與他道別,然後投入伏加河自盡。

Katya Kabanova 卡嘉‧卡巴諾瓦　楊納傑克:「卡嘉‧卡巴諾瓦」(*Katya Kabanová*)。見 *Kabanová, Katya*。

Kecal 凱考　史麥塔納:「交易新娘」(*The Bartered Bride*)。男低音。媒人。瑪仁卡的父母替她選丈夫時曾詢問凱考的意見——他們希望她嫁給米查和哈塔的兒子,瓦塞克。凱考勸瑪仁卡的情人,顏尼克放棄

她。他不知道顏尼克也是米查的兒子。首演者：（1866）František Hynek。

Keene, Ned 奈德·金恩 布瑞頓：「彼得·葛瑞姆斯」（*Peter Grimes*）。男中音。藥劑師兼庸醫。供藥給賽德里太太。他替葛瑞姆斯找到新學徒。在野豬酒館時，為了分散大家的注意力，避免不愉快的場面，他帶頭唱「老喬出海捕魚」（*Old Joe has gone fishing*）。首演者：（1945）Edmund Donlevy。

Keikobad 凱寇巴德 理查·史特勞斯：「沒有影子的女人」（*Die Frau ohne Schatten*）。精靈世界的主人、皇后的父親。他沒有在歌劇中出現，但他的命令展開歌劇劇情。精靈使者代表他傳訊給皇后的奶媽：假如皇后不能在三天內投下影子（懷孕），她的丈夫將會變成石頭。

Kelbar, Baron di 狄·凱巴男爵 威爾第：「一日國王」（*Un giorno di regno*）。男低音。布賀斯一座城堡的主人、茱麗葉塔的父親。他以為接待的客人是波蘭國王，後發現他原來只是想娶自己姪女的狄·貝菲歐瑞騎士。首演者：（1840）Raffaele Scalese。〔註：Sesto Bruscantini 曾在1981年的魏克斯福音樂節演唱這個角色。他也是當時演出的製作人，證明歌劇喜感豐富，很值得演出。〕

Kelbar, Giulietta di 茱麗葉塔·狄·凱巴 威爾第：「一日國王」（*Un giorno di regno*）。次女高音。男爵的女兒。她被迫嫁給年老的司庫，拉羅卡。冒牌的波蘭國王

禁止這起婚事，她終能和愛人拉羅卡的姪子團圓。首演者：（1840）Luigia Abbadia。

Kennedy, Hannah (Anna) 漢娜（安娜）·甘迺迪 董尼采第：「瑪麗亞·斯圖亞達」（*Maria Stuarda*）。次女高音。瑪麗·斯圖亞特的侍女。瑪麗被處死前的最後願望就是希望漢娜能陪她走上斷頭台。首演者：（1835）Teresa Moja。

Ketch, Jack 傑克·開奇 伯特威索：「矮子龐奇與茱蒂」（*Punch and Judy*）。見 *Choregos*。

***Khovanshchina* 「柯凡斯基事件」** 穆梭斯基（Musorgsky）。腳本：作曲家與斯塔索夫（Vladimir V. Stasov）；五幕；1886年由音樂戲劇愛好會於聖彼得堡首演，艾都華·郭德史坦（Eduard Goldstein）指揮；1911年於聖彼得堡專業首演，艾伯特·柯茨（Albert Coates）指揮。

俄羅斯，1682-9年（彼得大帝即位期間）：特權貴族夏克洛維提（Shaklovity）警告其他統治貴族——伊凡·柯凡斯基王子（Ivan Khovansky）與他的兒子安德烈·柯凡斯基（Andrei Khovansky）謀劃造反。柯凡斯基決意消除王室敵人。一名僧侶、舊信徒反動份子，道西菲（Dosifei）警告將有動亂。攝政者、沙皇女兒的舊情人瓦西里·郭利欽王子（Golitsyn）支持沙皇彼得的西式新理念。安德烈的舊情人瑪爾法（Marfa）預言郭利欽將失權。他與柯凡斯基家的人和道西菲見面時，夏克洛維提打斷他們，宣佈柯凡斯基家被譴責為叛國

者,沙皇的軍隊正逼近。女侍者招呼柯凡斯基時,夏克洛維提殺死他。郭利欽離國流亡。舊信徒敗局已定,準備自殺。瑪爾法、道西菲和安德烈加入他們。沙皇軍隊抵達時剛好看見他們喪生火窟。

Khovansky, Prince Ivan 伊凡·柯凡斯基王子 穆梭斯基:「柯凡斯基事件」(*Khovanshchina*)。男低音。安德烈的父親、史特瑞徒步槍隊的隊長、反動份子。他決意消除王室敵人。他被夏克洛維提謀殺。首演者:(1886)不詳;(1911)Sharonoff。

Khovansky, Prince Andrei 安德烈·柯凡斯基王子 穆梭斯基:「柯凡斯基事件」(*Khovanshchina*)。男高音。史特瑞基步槍隊隊長伊凡·柯凡斯基的兒子。舊信徒瑪爾法是他以前的情人。他加入瑪爾法及其他人自殺,不願被沙皇軍隊俘虜。首演者:(1886)不詳;(1911)Lobinsky。

Kilian 基利安 韋伯:「魔彈射手」(*Der Freischütz*)。男高音。富有的農夫,在射擊比賽中打敗林木工人麥克斯。首演者:(1821)Herr Wiedermann。

King 國王 麥斯威爾戴維斯:「塔文納」(*Taverner*)。男低音。沒有指名,但應是亨利八世。他想與羅馬分裂以擺脫妻子。首演者:(1972)Noel Mangin。

King Fisher 費雪王 狄佩特:「仲夏婚禮」(*The Midsummer Marriage*)。見*Fisher, King*。

King of Clubs 梅花王 浦羅高菲夫:「三橘之戀」(*The Love for Three Oranges*)。男低音。不會笑的王子之父親。王子的憂鬱症若無法治癒則會死。首演者:(1921)Mons. Dusseau。

King of Egypt 埃及國王 威爾第:「阿依達」(*Aida*)。男低音。安妮瑞絲的父親。他將女兒許配給拉達美斯,勝利的埃及軍隊隊長。首演者:(1871)Tommaso Costa。

King of Scotland 蘇格蘭國王 韓德爾:「亞歷歐當德」(*Ariodante*)。男低音。金妮芙拉的父親。亞歷歐當德愛上他的女兒。首演者:(1735)Gustavus Waltz(曾經有人相信他是韓德爾的廚子——據說韓德爾曾講過:「葛路克的對位寫作和我的廚子華爾茲差不多。」這個故事的真實性從未被證實。)

King Priam **「普萊安國王」** 提佩特(Tippett)。腳本:作曲家;三幕;1962年於康文區首演,浦利查德(John Pritchard)指揮。

特洛伊,約公元前十二世紀:巴黎士(Paris)出生時,他的母親赫谷芭(Hecuba)夢見他將造成父親普萊安(Priam)死亡,於是下令將嬰兒殺死。但是嬰兒被牧羊人帶走,之後普萊安認他為兒子,並帶他去特洛伊。他的哥哥赫陀(Hector)娶了安德柔瑪姬(Andromache)。兩兄弟爭吵,巴黎士去希臘,愛上海倫(Helen)(斯巴達人米奈勞斯的妻子)。他將海倫帶到特洛伊,因而引發特洛伊戰爭。戰時,希臘英

雄亞吉力（Achilles）與國王阿卡曼農（Agamenon）爭吵。普萊安有意立刻攻擊，以利用兩名希臘人的分歧。他命令兩個兒子參加戰鬥。亞吉力與朋友帕愁克勒斯（Patroclus）討論他們戰後返鄉的機率。帕愁克勒斯穿著亞吉力的盔甲鼓舞希臘軍隊，但赫陀殺死他（以為殺死的是亞吉力）。亞吉力為了報仇殺死赫陀。巴黎士告訴父親赫陀的死訊，普萊安偷偷求亞吉力歸還兒子的屍體。亞吉力可憐他而照辦。特洛伊燃燒時，普萊安已不問世事。巴黎士殺死亞吉力。普萊安被亞吉力的兒子，尼奧普托勒莫（Neoptolemus）殺死。

King Roger 「羅傑國王」（Król Roger）

席馬諾夫斯基（Szymanowski）。腳本：亞羅斯拉夫‧伊瓦芝介維奇（Jaroslav Iwaszkiewicz）和作曲家；三幕；1926年於華沙首演，艾密歐‧牟里納斯基（Emil Młynarski）指揮。

西西里，十二世紀：阿拉伯先知艾德黎西（Edrisi）向羅傑國王（Roger）描述一名牧羊人（Shepherd）在宣揚美與享樂的哲學。教會視他為威脅，神父請國王逮捕牧羊人。羅傑的妻子羅珊娜（Roxana）要求羅傑先聽過牧羊人的理念再做決定。他們邀請牧羊人到城堡作客。羅珊娜和全宮廷的人都迷上他與他的教條，隨著他離開。羅傑尋找他們，找到後也隨他們去。牧羊人以酒神身分出現在羅傑面前，他的追隨者歌唱跳舞，然後與羅珊娜離開。羅傑留下，只有他成功抵抗誘惑。

Kissinger, Henry 亨利‧季辛吉　亞當斯：「尼克森在中國」（*Nixon in China*）。男低音。美國國務卿（1973-7），他陪同總統尼克森訪問中國。首演者：（1987）Thomas Hammons。

Klemeň Laca 拉卡‧克萊門　楊納傑克：「顏如花」（*Jenůfa*）。男高音。史帝法同母異父的弟弟、布里亞祖母的孫子。他愛著表妹顏如花（沒有血緣關係），因為顏如花愛上哥哥而吃醋。為了讓史帝法不喜歡她，他衝動地用刀劃傷她的臉，卻立即後悔。他的嬸嬸，女司事告訴他顏如花生下史帝法的小孩，但嬰兒已死。他向顏如花求婚而她也答應了，雖然她並不真的愛他。顏如花小孩的屍體被發現、女司事承認謀殺後，拉卡非常溫柔且體諒地守在顏如花身邊，仍要和她結婚。在受了這麼多苦之後，她發現拉卡正是自己的真愛。首演者：（1904）Alois Staněk-Doubravsky。

Klinghoffer, Leon 雷昂‧克林霍佛　亞當斯：「克林霍佛之死」（*The Death of Klinghoffer*）。男低音。亞吉力‧勞羅號上富裕的猶太裔美籍乘客，因半身不遂必須坐輪椅。巴勒斯坦恐怖份子挾持遊輪後射殺他，把屍體丟入海裡。首演者：（1991）Sanford Sylvan。

Klinghoffer, Marilyn 瑪莉蓮‧克林霍佛　亞當斯：「克林霍佛之死」（*The Death of Klinghoffer*）。女低音。她的丈夫是半身不遂、在遊輪上被恐怖份子射殺的雷昂‧克林霍佛。首演者：（1991）Sheila Nadler。

Klingsor 克林索　華格納：「帕西法爾」（*Parsifal*）。男低音。邪惡的魔法師，誓言

摧毀拒絕他的聖杯武士。他想加入他們，但知道自己罪惡、淫亂的生活方式不為他們所接受，連自我閹割也無效。他住在蒙撒華的城堡，和武士們隔了一座山。他修建了一間魔法花園，並用魔法訓練裡面的花之少女引誘聖杯武士。武士的領袖安姆佛塔斯，帶著刺穿十字架上耶穌身體側面的聖矛，到克林索的城堡準備殺死他。但是受克林索控制的孔德莉誘惑安姆佛塔斯，克林索趁機偷走聖矛，刺傷安姆佛塔斯，造成一個無法癒合的傷口。克林索看到帕西法爾出現，知道這個青年將治癒安姆佛塔斯。他召來孔德莉，命令她阻止帕西法爾搗亂他的計畫，讓帕西法爾永遠受他控制。孔德莉引誘帕西法爾不成，克林索拿著聖矛準備攻擊帕西法爾。他擲出聖矛，卻驚恐看到聖矛停在帕西法爾頭上半空中。帕西法爾握住聖矛劃了十字，克林索和城堡隨即消失。詠嘆調：「時機成熟了——我的魔法城堡引誘傻子」（*Die Zeit ist da - Schon lockt mein Zauberschloss den Toren*）；「極大痛苦！」（*Furchtbare Not!*）。近年來詮釋這個角色的演唱者包括：Hermann Uhde、Gustav Neidlinger（1950和1960年代間，他有超過十年都在拜魯特音樂節演唱這個角色）、Donald McIntyre，和Franz Mazura。首演者：（1882）Carl Hill。

Klytämnestra, Queen 克莉坦娜絲特拉女王 理查·史特勞斯：「伊萊克特拉」（*Elektra*）。次女高音或女低音。她是阿卡曼農的妻子、伊萊克特拉、克萊索泰米絲和奧瑞斯特的母親。她幫情人艾吉斯特趁阿卡曼農洗澡時殺死他，兩人同住在皇宮中。他們將伊萊克特拉趕到外面像隻野獸般住在院子裡。克莉坦娜絲特拉過的生活讓她有些憔悴，她的眼皮太重幾乎張不開，身上的珠寶讓她舉步若艱，必須靠在拐杖和侍女身上才能行動。她夢到離開的奧瑞斯特回來找她報仇，惡夢讓她睡不著——有東西爬過她身上，她感覺內臟骨髓融化，好似身體正逐漸腐爛。她問伊萊克特拉要如何停止惡夢，伊萊克特拉告訴她唯有犧牲一個女人才行：犧牲克莉坦娜絲特拉自己。女王極為驚慌：她既痛恨又害怕伊萊克特拉。她聽說奧瑞斯特已死，她首次能放鬆大笑——現在她安全了。但這消息不實，奧瑞斯特回來殺死她和艾吉斯特。詠嘆調：「我不聽你說！」（*Ich will nichts* hören!）；「我的夜晚不平靜」（*Ich habe keine guten Nächte*）。在歌劇的三個女主角中，克莉坦娜絲特拉提供演唱者最大的發揮空間，但他們必須抵抗一直存在、表現得過於做作的誘惑。這個角色是某些次女高音的代表作，如Elisabeth Höngen、Jean Madeira、Martha Mödl、Regina Resnik、Maureen Forrester（她1989年在匹茲堡擔任這個角色時，已經幾乎六十歲）、Chrita Ludwig、Brigitte Fassbaender，和Marjana Lipovšek。首演者：（1909）Ernestine Schumann-Heink）據稱她曾說永遠不願再演唱這個角色：「太可怕了」。另外一個可能是編造的故事說，預演時史特勞斯向樂團池喊道：「再大聲一些！我還是聽得見海因克小姐！」）。另見*Clitemnestre*。

Ko-Ko 可可 蘇利文：「天皇」（*The Mikado*）。男中音。大劊子手動爵。洋洋的監護人，兩人有婚約。他受騙娶了年老的

凱蒂莎，讓洋洋能與南嘰噗結婚。詠嘆調：「我有一張小清單」（*I've got a little list*）；「在一棵河邊的樹上……嘀嘀柳兒」（*On a tree by a river ... titiwillow*）。首演者：（1885）George Grossmith。

Kolenatý, Dr 柯雷納提博士　楊納傑克：「馬克羅普洛斯事件」（*The markropulos Case*）。低音男中音。律師，受當代的葛瑞果與普魯斯家成員之託，試著解決持續百年的普魯斯財產繼承權訴訟案。聲樂家艾蜜莉亞・馬帝告訴柯雷納提她能提出葛瑞果身分的證明，確認他的繼承權屬實。她告訴律師在哪裡可以找到普魯斯的遺囑。首演者：（1926）Ferdinand Pour。

Kong 剛　伯特威索：「第二任剛太太」（*The Second Mrs Kong*）。男高音。「一個想法」──1933年影片「大金剛」（*King Kong*）的主角。他愛上威梅爾（Vermeer）畫作「戴著珍珠耳環的女孩」中的女孩。兩人相遇，但由於他們都只是「想法」，並非真人，無法實現愛情。首演者：（1994）Philip Langridge。

Konrad 康拉德　馬希納：「漢斯・海林」（*Hans Heiling*）。男高音。獵人。海林的新娘安娜在森林裡迷路時遇見他。兩人相愛。海林刺傷他，但他逃過一命，並與安娜計畫結婚。海林的母親救了他免受海林二度攻擊。首演者：（1833）Karl Adam Bader。

Kontchak, Khan 康查克汗　包羅定：「伊果王子」（*Prince Igor*）。男低音。波洛夫茲人的領袖、康查柯芙娜的父親。他俘虜伊果王子和兒子（後者愛上他的女兒），命令奴隸表演波洛夫茲舞曲娛樂戰俘。他其實暗自欣賞伊果王子，視他為優秀的領導者。首演者：（1890）Mikhail Mikhaylovich Koryakin。

Kontchakovna 康查柯芙娜　包羅定：「伊果王子」（*Prince Igor*）。次女高音或女低音。波洛夫茲人領袖康查克汗的女兒。她愛上被俘虜的法第米爾，伊果王子之子。首演者：（1890）Mariya Slavina。

Kostelnička（Petrona Buryjovka）女司事（佩卓娜・布里約夫卡）楊納傑克：「顏如花」（*Jenůfa*）。女高音。布里亞祖母幼子湯瑪斯的寡婦、他的女兒顏如花的繼母。她是村子教堂的司事。她不贊同顏如花和史帝法相愛，因為他有酗酒的習慣。她禁止兩人在史帝法戒酒前結婚。這個表面上對繼女相當嚴厲且無理的舉止，在第一幕她的詠嘆調被重新納入後才得到解釋。她描寫自己與和顏如花父親的不幸婚姻，他即是喝酒花光她的錢，她希望能阻止繼女步上同樣命運。女司事發現顏如花懷孕後，把繼女藏起來以逃避未婚生子帶來的羞辱。她察覺史帝法無意負起婚姻和小孩的責任，只好寄望在拉卡身上。他願意娶心愛已久的顏如花，但卻不願意接納史帝法的小孩。女司事不計一切要確保顏如花幸福，於是把嬰兒淹死，騙顏如花和拉卡小孩夭折，如此兩人就可舉行婚禮。但是嬰兒的屍體被發現，顏如花被控是兇手，女司事必須承認犯罪。顏如花了解繼母的所作所為都是以愛為出發點，原諒了她。她

被村長帶走接受審判。詠嘆調：「我們可能這樣過一輩子」（*A tak bychom sli celým životem*）。首演者：（1904）Leopolda Hanusova-Svobodová）。其他知名的詮釋者還有：Naděžda Kinplová、Sylvia Fisher、Amy Shuard、Sena Jurinac、Astrid Varnay、Pauline Tinsley、Eva Randova，和Anja Silja。另見Chales Mackerras的特稿，第215頁。

Kothner, Fritz 費利茲·柯斯納 華格納：「紐倫堡的名歌手」（*Die Meistersinger von Nürnberg*）。男低音。烘焙師傅。他是資深的名歌手，負責唸行會規則給新進成員聽。受邀參加歌唱比賽的名歌手聽他點名報到。其中一位名歌手因病缺席，柯斯納請他的學徒慰問他。柯斯納請其他名歌手提出歌唱比賽的參賽者人選，因為優勝者可以娶伊娃，他特別提醒大家參賽者必須是單身漢。他很氣伊娃的父親波格納推薦年輕的騎士，瓦特·馮·史陶辛參加比賽。柯斯納堅持瓦特必須和其他人一樣先通過考試，不能因為是貴族就獲得優待加入行會。學徒們舉起寫著規則的板子，柯斯納讀給瓦特聽。瓦特的演唱引起其他名歌手喧譁，讓柯斯納無法控制考試過程。詠嘆調：「為了讓你安穩行進，古記譜法有規矩」（*Was euch zum Leide Richt, und Schnur, vernehmt nun aus der Tabulatur*）。首演者：（1868）Karl Fischer。

Krakenthorp, Duchess de 德·克拉肯索普公爵夫人 董尼采第：「軍隊之花」（*La Fille du régiment*）。女高音。德·伯肯費德侯爵夫人的朋友。侯爵夫人希望她的「姪女」瑪莉嫁給公爵夫人的兒子。首演者：

（1840）Mlle Blanchard。

Kristina 克莉絲蒂娜 楊納傑克：「馬克羅普洛斯事件」（*The markropulos Case*）。次女高音。維泰克的女兒。父親是柯雷納提律師的書記。她是聲樂學生，很迷知名的歌劇演唱家艾蜜莉亞·馬帝，常去旁聽她排練。克莉絲蒂娜與顏尼克·普魯斯相愛（他的父親是長年訴訟的一方），但告訴他兩人必須分手，好讓她專注於生命中更重要的事——她的音樂。首演者：（1926）Jožka Mattesová。

***Król Roger* 「羅傑國王」** 席馬諾夫斯基（Szymanowski）。見*King Roger*。

Krušina 克魯辛納 史麥塔納：「交易新娘」（*The Bartered Bride*）。男中音。農夫、露德蜜拉的丈夫、瑪仁卡的父親。他欠地主米查錢，於是要女兒嫁給米查的兒子，瓦塞克來抵消債務。首演者：（1866）Josef Paleček。

Kudrjáš, Váňa 凡尼亞·庫德利亞什 楊納傑克：「卡嘉·卡巴諾瓦」（*Katya Kabanová*）。男高音。受雇於狄可的工程師兼老師。他愛著卡巴諾夫家的養女，娃爾華拉。鮑里斯告訴他自己愛著卡嘉。庫德利亞什與狄可爭辯暴風雨的特性：凡尼亞知道暴風雨是空氣中的電流所造成，要求老闆架設避雷針；狄可相信暴風雨是神對世間罪惡行為發怒。在卡嘉承認通姦，而娃爾華拉因為涉嫌被處罰後，庫德利亞什決定他們必須擺脫她家的壓抑氣氛，兩人逃到莫斯科。詠嘆調；「花園裡的早晨」

K

（*Po zahrádce děvucha již ráno*）。首演者：（1921）Valentin Šindler。

Kuligin 庫利根 楊納傑克：「卡嘉·卡巴諾瓦」（*Katya Kabanová*）。男中音。凡尼亞·庫德利亞什的朋友。首演者：（1921）René Milan。

Kundry 孔德莉 華格納：「帕西法爾」（*Parsifal*）。女高音。她因為恥笑釘在十字架上的耶穌，被詛咒必須流浪尋求救贖。她受邪惡的魔法師克林索控制，幫他毀滅反對他的聖杯武士。武士的國王，安姆佛塔斯帶著聖矛到克林索的城堡來殺他。孔德莉被迫誘惑安姆佛塔斯，兩人在一起時，克林索趁機偷走聖矛，並且刺傷安姆佛塔斯，造成一個無法癒合的傷口。孔德莉試著找到能夠癒合安姆佛塔斯傷口的草藥或藥膏，拿給古尼曼茲來減輕自己的罪惡感。武士們想叫她說出她如何涉及安姆佛塔斯受傷的經過，但她頑固不語。帕西法爾出現後，孔德莉明顯知道他的背景——其實比他自己知道的還要多。克林索命令她引誘帕西法爾，雖然她不想參與毀害帕西法爾的計畫，但是她擺脫不了克林索的控制，只好順從。她告訴帕西法爾他的名字，說記得他還是嬰兒的時候，也知道他的母親刻意保護他不問世事。她吻了他卻遭他拒絕。她喊出安姆佛塔斯的名字，孔德莉發現帕西法爾知道是她引誘安姆佛塔斯害他受傷。她拒絕帶帕西法爾去見安姆佛塔斯，並大叫會詛咒武士們的路。堅決殺死帕西法爾的克林索拿聖矛擲向他，但是帕西法爾接住聖矛，克林索和城堡都消失了。孔德莉聽見帕西法爾離開。多年後，古尼曼茲在森林裡發現垂死的孔德莉，延長她的生命。她堅持留在他身邊服侍他。她告訴古尼曼茲一個年輕人進入森林，後認出那人即是拿著聖矛的帕西法爾。她為帕西法爾洗腳，並用自己的頭髮將之拭乾，帕西法爾隨即為她施行洗禮。他們和古尼曼茲一起去武士的城堡，及時趕上提圖瑞爾的喪禮。帕西法爾用聖矛癒合安姆佛塔斯的傷口。他掀開聖杯的罩子時，孔德莉倒地死去。詠嘆調：「不，帕西法爾，你這天真傻子！」（*Nein, Parsifal, du tör'ger Reiner!*）；「殘酷的人！若你心中有感」（*Grausamer! Fühlst du im Herzen nur and'rer Schmerzen*）。

孔德莉是個極不尋常的人物，不同於華格納歌劇的任何女性角色。她亦正亦邪──她對造成安姆佛塔斯痛苦深感愧疚，盡力幫他找藥膏，但是她卻受克林索的邪惡控制而不得不替他毀滅聖杯武士。從以下的歌唱者名單即可看出，女高音和次女高音都能成功演唱這個角色；在戲劇方面，演唱者要能演得氣勢十足，但也必須小心不要過於濫情。詮釋者包括：Rosa Sucher、Anna von Mildenburg（馬勒的情婦）、Olive Fremstad、Ellen Gulbrandson、Maria Wittich（理查·史特勞斯「莎樂美」同名主角的首演者，雖然她一度抗議自己是個淑女，不能演唱那種角色！）、Marie Brema、Eva von der Osten（「玫瑰騎士」奧克塔維安的首演者）、Marta Fuchs、Martha Mödl、Astrid Varnay、Régine Crespin、Christa Ludwig、Amy Shuard、Ludmila Dvořáková、Gwyneth Jones、Janis Martin、Rita Gorr、Eva Randová、Leonie Rysanek、Anne Evans，和Waltraud Meier。首演者：（1882）Amelia Materna。

Kunka 孔卡 楊納傑克：「布魯契克先生遊記」（The Excursions of Mr Brouček）。女高音。十五世紀胡斯教掌鐘人的女兒。她的其他化身為瑪琳卡（布拉格、1888年）和艾瑟蕊亞（月球）。首演者：（1920）Emma Miřiovská。

Kuragin, Prince Anatol 安納托·庫拉根
浦羅高菲夫：「戰爭與和平」（War and Peace）。男高音。雖然已婚，他仍贏得娜塔夏的心，並想和她私奔。首演者：（1945版本）不詳；（1946版本）F. A. Andrukovich。

Kurwenal 庫文瑙 華格納：「崔斯坦與伊索德」（Tristan und Isolde）。男中音。崔斯坦的僕人之一，也是他最親密的朋友。他和主人一起護送伊索德到康沃爾去嫁給崔斯坦的叔父，馬克王。當布蘭甘妮帶著伊索德的口訊叫崔斯坦去見她時，庫文瑙很生氣，怎麼有人敢對他的主人如此無禮？下船前，伊索德和崔斯坦受到布蘭甘妮給他們服下的春藥影響而互表愛意，並安排當晚在國王城堡中會面。庫文瑙前來警告他們馬克王快到了。崔斯坦重傷在背叛者梅洛劍下後，庫文瑙載著主人回到不列顛尼卡瑞爾的莊園，細心奉獻地照顧他。他請伊索德來治療崔斯坦，很傷心主人傷勢正快速惡化。庫文瑙終於看到伊索德的船緩緩靠近，描寫情景給崔斯坦聽。他趕著去接伊索德，崔斯坦死在伊索德的懷裡。馬克王和梅洛也前來卡瑞爾，庫文瑙責怪梅洛背叛害死主人，殺死他但自己也受致命傷。他死在崔斯坦身邊——實為忠心至死

不渝的僕人。詠嘆調：「上去！上去，女士們！」（Auf! Auf! Ihr Frauen!）；「主人！崔斯坦！可怕魔法！」（Mein Herre! Tristan! Schrecklicher Zauber!）；二重唱（和崔斯坦）：「你在哪兒？平和、安全又自由！」（Wo du bist? In Frieden, sicher und frei!）。這個角色為人稱道的詮釋者有David Bispham、Jaro Prohaska、Hans Hotter、Gustav Neidlinger、Dietrich Fisher-Dieskau、Walter Berry、Eberhard Wächter、Hermann Becht、Donald McInmann，和Falk Struckman，其中多後來也成為知名的弗旦。首演者：（1865）Anton Mitterwurzer。

Kuterma, Grishka 葛利希卡·庫特馬 林姆斯基高沙可夫：「隱城基特茲與少女費朗妮亞的傳奇」（The Legend of the Invisible City of Kitezh）。男高音。遊手好閒的醉鬼，他詛咒費朗妮亞和瓦賽佛洛德王子的婚禮。和費朗妮亞同被俘虜後發瘋。首演者：（1907）Ivan Yershov。

Kutuzov, Field Marshal Prince Mikhail 陸軍元帥米凱爾·庫土佐夫王子 浦羅高菲夫：「戰爭與和平」（War and Peace）。男低音。他於鮑羅定諾（Borodino）一役戰敗後，決定寧可棄守莫斯科也不要在城中被法軍打敗。拿破崙的軍隊因而佔據莫斯科。首演者：（1945版本）A. S. Pirogov；（1946版本）N. N. Butyagin。

Kuzmič, Luka 路卡·庫茲密奇 楊納傑克：「死屋手記」（From the House of the Dead）。見Morozov, Filka。

K

KOSTELNIČKA
查爾斯‧麥克拉斯爵士（**Sir Charles Mackerras**）談女司事
From楊納傑克：「顏如花」（Jaňcek：*Jenůfa*）

任何熟悉並愛上楊納傑克歌劇——特別是「顏如花」的人，都認為女司事是所有歌劇曲目中，最有趣亦不尋常的角色。不過由於歌劇沒有清楚交代她的生平，我們似乎很難理解她的許多行為。歌劇腳本改編自嘉布里葉拉‧普萊索娃（Gabriela Preissová）的一齣戲。在1930年歌劇出名後，她寫了一則短篇小說，敘述歌劇的故事，同時添加一些事前事後的細節。

原著戲劇和歌劇名為《她的繼女》（*Její Pastorkyn'a*）。英文和德文國家現在通用「顏如花」為歌劇名，也把故事核心從女司事身上移開。許多人以為她的名字是「柯斯特妮池卡」（Kostelnička），但這是她的職務稱呼——地方教堂的座椅管理人，或女司事。她名叫佩卓娜‧布里克夫卡（婚前名為斯隆柯娃〔Slomkova〕），是地方法官的第二個女兒，嫁給磨坊主人英俊但放蕩的兒子，亦即顏如花的鰥夫父親。

在歌劇中，她被刻劃成一個陰沈、對凡事皆不以為然的女家長（史帝法稱她為「女巫」）。若楊納傑克保留她描寫自己不幸婚姻的詠嘆調〔注：現在有些演出納入這首詠嘆調〕，我們可能會比較體諒她。她認為顏如花和史帝法將重蹈自己的覆轍。但她不知道顏如花已經懷孕，禁止兩人結婚等於是逼迫顏如花必須未婚生子。好似為了彌補先前的操之過急，她安排顏如花祕密生下小孩。

在史帝法承認和另一個女孩訂婚後，女司事把顏如花嫁人的希望寄放在他同母異父的哥哥，拉卡身上。雖然拉卡用刀劃傷顏如花的臉，其實卻一直愛著她。不過，他很震驚聽女司事說顏如花生了小孩，女司事只好在他準備離開時，倉促編出嬰兒夭折的謊言。如此一來，她必須讓謊言成真，淹死小孩，並欺騙自己世上唯一愛的人——顏如花。最終，小鎮上高尚的道德維護者，被自己的鹵莽行為所困，成為騙子和殺人犯。

楊納傑克沒有在歌劇中明說女司事的罪行受到什麼樣的懲罰，不過從她情緒惡化的模樣，我們可以觀察出她的良知已經給予她夠重的懲罰。在普萊索娃後來的小說中，她僅坐了兩年牢即返家，和顏如花與拉卡共度餘生。

我所知道最令人感動的女司事詮釋者，應該非尤莉娜茲莫屬。她到了事業晚期才演唱這個角色，而年輕時她曾數次演唱顏如花，或許因此真正能夠理解歌劇兩個女主角之間的衝突。

Laca 拉卡 楊納傑克:「顏如花」（*Jenůfa*）。見*Klemeň, Laca*。

Lacy, Beatrice 碧翠絲・雷西 喬瑟夫斯:「蕾貝卡」（*Rebecca*）。次女高音。翟歐斯・雷西的妻子、麥克辛・德・溫特的姊姊。她友善迎接新任德・溫特太太,樂於見到她與蕾貝卡大不相同。首演者:（1983）Linda Hibberd。

Lacy, Giles 翟歐斯・雷西 喬瑟夫斯:「蕾貝卡」（*Rebecca*）。低音男中音。麥克辛・德・溫特的姊姊碧翠絲之丈夫。首演者:（1983）Thomas Lawlor。

***Lady Macbeth of the Mtsensk District* (*Ledi Makbet Mtsenskago Uezda*)「姆山斯克地區的馬克白夫人」** 蕭士塔高維契（Shostakovich）。腳本:作曲家和亞歷山大・普瑞斯（Aleksandr Preis）;四幕;1934年於列寧格勒（聖彼得堡）首演,山繆・薩穆蘇（Samuil Samosud）指揮。

俄羅斯,1865年:卡塔琳娜・伊斯麥洛娃（Katerina Ismailova）嫁給鮑里斯・伊斯梅洛夫（Boris）的兒子辛諾威（Zinovy）,但兩人婚姻並不快樂。丈夫外出工作時,卡塔琳娜阻止僕人瑟吉（Sergei）騷擾廚子阿克辛娜（Aksinya）。鮑里斯覬覦卡塔琳娜的美色,叫她回房。瑟吉跟著她進房,兩人做愛。鮑里斯發現瑟吉從她的房間出來,告訴兒子要他回家。凱特琳娜在公公的香菇中下毒害死他。辛諾威回來後,看到瑟吉的皮帶在她房間,用皮帶鞭打她。她和瑟吉殺死丈夫,把屍體藏在地窖裡。兩人準備結婚,但是在婚禮前的慶祝活動上,一名醉漢為了找酒發現地窖裡的屍體。凱特琳娜和瑟吉坦承犯罪而被逮捕。兩人在前往西伯利亞的途中走散,瑟吉迷戀上一名年輕女囚索妮耶卡（Sonyetka）。凱特琳娜將情敵推到河裡,然後也跳河自盡。

Laërte 雷厄特 （1）陶瑪:「哈姆雷特」（*Hamlet*）。男高音。奧菲莉亞的哥哥、波隆尼歐斯的兒子。兩個小孩不知父親參與殺害國王（哈姆雷特的父親）的陰謀。他責怪哈姆雷特拒絕妹妹,害她發瘋自殺。首演者:（1868）Mons.Collin。

（2）陶瑪:「迷孃」（*Mignon*）。男高音。巡迴劇團的一名演員。首演者:（1866）Mons. Couderc。

***Lakmé*「拉克美」** 德利伯（Delibes）。腳本:艾德蒙・岡迪內（Edmond Gondinet）

和菲利普·吉爾（Philippe Gille）；三幕；1883年於巴黎首演，丹貝（Jules Danbé）指揮。

印度，十九世紀中：一名英國軍官傑若德（Gérald）和朋友，與他們的家庭教師班森小姐（Bentson）誤闖神聖樹林。他看見拉克美（Lakmé）及她的侍女瑪莉卡（Mallika），他愛上前者。她是婆羅門僧侶尼拉坎薩（Nilakantha）的女兒，他決意懲罰褻瀆聖地的傑若德。尼拉坎薩跟蹤傑若德與另一名軍官費瑞德利克（Fréderic）到擁擠的市場，命令拉克美唱歌吸引他們的注意，以認出他們。拉克美警告傑若德注意父親的計畫。傑若德受輕傷後，拉克美在森林小屋中照顧他。費瑞德利克到那裡找傑若德，提醒他身為軍人的責任。傑若德與費瑞德利克離開，拉克美的父親發現她已服毒自盡。

Lakmé 拉克美　德利伯：「拉克美」（*Lakmé*）。女高音。她的父親是狂熱的婆羅門僧侶尼拉坎薩。她愛上年輕的英國軍官傑若德，令父親大為不滿。傑若德聽勸回到軍隊後，拉克美知道自己已失去他，服毒自盡。詠嘆調：「年輕印度女孩在何處？」（*Où va la jeune Hindoue?*）──知名的鐘之歌。首演者：（1883）Marie van Zandt。

Lamoral 拉摩若　理查·史特勞斯：「阿拉貝拉」（*Arabella*）。愛著阿拉貝拉的三名伯爵之一。首演者：（1933）Arno Schellenberg。

Landgrave, Hermann the 地主伯爵赫曼

華格納：「唐懷瑟」（*Tannhäuser*）。男低音。蘇林吉亞的地主伯爵、騎士和抒情詩人的領導人。唐懷瑟即是離開他們去與維納斯同住。赫曼是伊莉莎白的叔叔，他宣佈將把她嫁給瓦特堡大廳歌唱比賽的優勝者。首演者：（1845）Wihelm Georg Dettmer。

Land of Smiles, The 「微笑之國」　雷哈爾（Lehár）。腳本：路德維希·赫爾澤（Ludwig Herzer）和費利茲·貝達─魯納（Fritz Beda-Löhner）；三幕；1929年於柏林首演。

維也納和北京，1912年：古斯塔夫·馮·波登史坦伯爵（Gustav〔Gustl〕von Pottenstein）愛慕麗莎·利希廷菲斯（Lisa Lichtenfels），費迪南·利希廷菲斯（Ferdinand Lichtenfels）的女兒。他告白時，麗莎表示無法接受他為丈夫。王公蘇重（Sou-Chong）來拜訪麗莎，兩人的對話因為他的拘謹正式很不自然。蘇重聽說他被任命為國家宰相，必須立刻回國。他與麗莎互表愛意，她隨他去北京。他的妹妹蜜兒（Mi）羨慕麗莎等西方女孩擁有的自由。小古斯塔夫來看他們，與蜜兒萌生情意。蘇重的叔父常（Tschang）堅持他要遵守中國傳統娶四個妻子。麗莎威脅要離開他。小古斯塔夫答應助她逃走，蜜兒雖然很難過將失去兩人，還是答應幫忙。蘇重試著阻止他們離開，不過也接受這是唯一的方法。與失去愛人的蜜兒彼此安慰。

Laoula, Princess 公主勞拉　夏布里耶：「星星」（*L'Étoile*）。女高音。俄夫國王鄰國之馬塔欽國王的女兒。她被許配給俄夫，但在去見國王的途中，她愛上一名小販拉

祖里。俄夫同意兩人結婚，指派年輕情侶爲他的繼承人。首演者：（1877）Berthe Stuart。

Larina, Mme 拉林娜夫人 柴科夫斯基：「尤金‧奧尼根」（*Eugene Onegin*）。次女高音。地主、塔蒂雅娜與奧嘉的母親。地方的農夫將收成帶來並跳舞給她看。她的鄰居連斯基帶著朋友尤金‧奧尼根來拜訪她。她問候客人後，請女兒招呼他們。爲塔蒂雅娜的生日舉辦宴會，連斯基與奧尼根也被邀請。她相當不悅兩個男人爭吵並決鬥，不敢相信這種事會發生在自己家中。首演者：（1879）Maria Raine。

La Roche 拉霍什 理查‧史特勞斯：「綺想曲」（*Capriccio*）。男低音。劇院總監，受伯爵邀請在妹妹生日那天到她的別墅，伯爵要拉霍什製作一齣戲娛樂她。排練時有人建議依照當天的事件寫齣歌劇。拉霍什演唱一首令人折服的長詠嘆調：參與娛樂節目的客人談笑爭論戲劇製作的方式，他漸漸忍受不了他們愚昧地認爲演員才是戲劇的靈魂人物——畢竟這些年輕人根本不懂製作的藝術。詠嘆調：「夠了，你們這些愚昧的傻子！」（*Hola, ihr Streiter in Apoll!*）。據說這個角色是根據知名的製作人麥克斯‧萊因哈特（Max Reinhardt）所作。他從無能的製作人手中救了「玫瑰騎士」，史特勞斯爲了感激他，將「納索斯島的亞莉阿德妮」獻給他。知名的拉霍什包括：Paul Schoffler、Hans Hotter（他只錄過而不曾在舞台上演唱過這個角色）、Karl Ridderbusch、Benno Kusch、Manfred Jungwirth、 Ernst Gutstein、 Marius Rintzler、Theo Adam，和Stafford Dean。首演者：（1942）Georg Hann。

Lastouc, Ruggero 魯傑羅‧拉斯圖 浦契尼：「燕子」（*La rondine*）。男高音。他的父親是瑪格達愛人，藍鮑多的老友。魯傑羅去瑪格達的沙龍，告訴她和她的客人自己剛到巴黎。他的侍女莉瑟建議他去布里耶夜總會，他們一起向女主人告辭。客人離開後，瑪格達也喬裝去夜總會。在那裡她認識魯傑羅，兩人共舞後相愛，令藍鮑多傷心。他們決定到尼斯同居。魯傑羅寫信告訴家人自己很幸福，但瑪格達了解他的家人若知道她的過去就不會接納她。她告訴魯傑羅永遠無法嫁給他而必須離開他。二重唱（和瑪格達）：「但你如何能離開我？」（*Ma come puoi lasciarmi*）。首演者：（1917）Tito Schipa。

Laura 蘿拉 龐開利：「喬宮達」（*La gioconda*）。次女高音。奧菲斯的妻子，之前愛著恩佐。喬宮達的母親給她一串念珠，被喬宮達認出，因此在她和恩佐被間諜巴爾納巴陷害時幫助他們逃脫。首演者：（1876）Maria Biancolini-Rodriguez。

Lauretta 勞瑞塔 浦契尼：「強尼‧史基奇」（*Gianni Schicchi*）。見 *Schicchi, Lauretta*。

La Verne, Julie 茱麗‧拉‧馮恩 凱恩：「演藝船」（*Show Boat*）。次女高音。史帝夫‧貝克的妻子，兩人是棉花號上的主要演藝人員。一名心存忌妒的水手公開茱麗是黑人混血兒的事，由於不同種族的婚姻違法，茱麗和史帝夫被迫離船。多年後她

在夜總會演唱，但把工作讓給被丈夫遺棄又有小女兒要扶養的木蘭·雷芬瑞（婚前名霍克斯）。詠嘆調：「無法不愛那男人」（*Can't help lovin' dat man*）；「比爾」（*Bill*）。首演者：（1927）Helen Morgan。

Lawrence 羅倫斯（1）史密絲：「毀滅者」（*The Wreckers*）。男中音。燈塔管理員、艾薇絲的父親。女兒是馬克的舊愛。首演者：（1906）不明。

（2）（Laurence）古諾：「羅密歐與茱麗葉」（*Roméo et Juliette*）。男低音。羅倫斯修士。他同意祕密幫羅密歐和茱麗葉結婚。當羅密歐被放逐而茱麗葉被卡普列逼迫嫁給巴黎士時，羅倫斯修士給茱麗葉讓她假死的藥水。她因而能夠逃避婚姻，被送進家族墓室，等待羅密歐出現。首演者：（1867）Mons. Cazaux。

Lazuli 拉祖里　夏布里耶：「星星」（*L'Étoile*）。次女高音。女飾男角。小販，他遇到並愛上公主勞拉，俄夫國王的未婚妻。國王最後同意他們結婚，並指派他為繼承人。首演者：（1877）Paola Marié。

Leader of the Players 樂團團長　布瑞頓：「魂斷威尼斯」（*Death in Venice*）。低音男中音。他的巡迴樂團娛樂亞盛巴赫所住旅館的客人。首演者：（1973）John Shirley Quirk。

Leandro 黎安卓　浦羅高菲夫：「三橘之戀」（*The Love for Three Oranges*）。男中音。國家首相（黑桃王），想繼承梅花王的王位，因此不願意王子的憂鬱症痊癒。首演者：

（1921）Hector Dufranne。

Lechmere 雷屈米爾　布瑞頓：「歐文·溫格瑞夫」（*Owen Wingrave*）。男高音。歐文在寇尤補習機構的年輕同學。他等不及上戰場。首演者：（1971，電視／1973）Nigel Douglas。

Lecouvreur, Adriana 阿德麗亞娜·勒庫赫　祁雷亞：「阿德麗亞娜·勒庫赫」（*Adriana Lecouvreur*）。女高音。女演員（真有其人，她生於1692-1730年，但歌劇的劇情純粹是虛構）。她愛上莫里齊歐，不知他其實是波蘭王位的繼承人薩克松尼伯爵。她送他一束紫蘿蘭，而他把花轉送給情人，布雍王妃。王妃把花拿給阿德麗亞娜看，報復她批評自己不守婦道。阿德麗亞娜在生日那天收到一盒紫蘿蘭——花是王妃送的，而且浸了毒藥。阿德麗亞娜聞了花後死去。詠嘆調：「看哪：我幾乎沒有呼吸」（*Ecco: respiro appena*）。首演者：（1902）Angelica Pandolfini。

Leda 麗妲　理查·史特勞斯：「達妮之愛」（*Die Liebe der Danae*）。女低音。四位女王之一、朱彼得的舊情人。首演者：（1944）Anka Jelacic；（1952）Sieglinde Wagner。

***Legend of the Invisible City of Kitezh and the Maiden Fevronia, The（Skazaniye o nevidimom grade Kitezke i deve Fevronii）*「隱城基特茲與少女費朗妮亞的傳奇」**林姆斯基－高沙可夫（Rimsky-Korsakov）。腳本：貝斯基（Vladimir Bel'sky）；四幕；1907年於聖彼得堡首演，菲利克斯·布魯

門菲德（Felix Blumenfeld）指揮。

傳奇中的俄羅斯：費朗妮亞（Fevronia）發現她的未婚夫是尤里王子（Yury）的兒子瓦賽佛洛德王子（Vesvolod），也是神聖基特茲城的統治者之一。醉鬼葛利希卡‧庫特馬（Grishka Kuterma）詛咒他們的婚禮。韃靼人掠奪城市，俘虜費朗妮亞，並將庫特馬帶走做嚮導。瓦賽佛洛德領導人民抵抗敵人。尤里的禱告得到回應，城市被籠罩在金霧中消失到天堂。瓦賽佛洛德被殺，庫特馬與費朗妮亞逃脫。庫特馬發瘋，急忙離開費朗妮亞。瓦賽佛洛德的靈魂帶領她到天堂與他團圓。

Leicester, Earl of（Robert Dudley） 萊斯特伯爵（羅伯特‧達德利） 董尼采第：「瑪麗亞‧斯圖亞達」（*Maria Stuarda*）。男高音。英國女王伊莉莎白一世指派他為駐法國大使。被關在佛瑟林格城堡的瑪麗‧斯圖亞特向萊斯特求助，他懇求女王去見瑪麗。他幫瑪麗準備迎接女王，建議她請女王原諒。兩個女人的會面是場災難，女王不聽萊斯特為瑪麗求情，簽署她的死刑執行令。女王懷疑萊斯特愛著瑪麗，命令他觀看死刑。首演者：（1834，邦戴蒙特〔Buondelmonte〕）Francesco Pedrazzi；（1835）Domenico Reina。

Leila 蕾伊拉 比才：「採珠人」（*The Pearl Fishers*）。女高音。梵天的年輕女祭司。納迪爾與祖爾嘉兩個好友，因為同時愛上她而反目成仇。詠嘆調：「很久很久以前，在黑夜裡」（*Comme autrefois dans la nuit sombre*）。首演者：（1863）Léontine de Maësen。

Leitmetzerin, Marianne 瑪莉安‧萊梅澤林 理查‧史特勞斯：「玫瑰騎士」（*Der Rosenkavalier*）。女高音。蘇菲‧馮‧泛尼瑙的監護人。首演者：（1911）Riza Eibenschütz（值得一提的是她也首演「莎樂美」的隨從一角，雖然角色被設定為女低音，以及「伊萊克特拉」的侍女總管〔女高音〕，而萊梅澤林這個角色則被設定為「高女高音」）。

Lena, Mme 蓮娜夫人 伯特威索：「第二任剛太太」（*The Second Mrs. Kong*）。次女高音。「慣例出現的人面獅身像」，看管生死兩界之間的關卡。首演者：（1994）Nuala Willis。

Lensky, Vladimir 瓦帝米爾‧連斯基 柴科夫斯基：「尤金‧奧尼根」（*Eugene Onegin*）。男高音。拉林家的鄰居。他帶朋友尤金‧奧尼根去拜訪他們。他承認愛著拉林家較小的女兒奧嘉。在塔蒂雅娜的生日宴會上，奧尼根與奧嘉調情，惹惱連斯基，跟他決鬥。兩人發現事情有些過火——畢竟這項「罪行」並不需要以決鬥解決，但榮譽心使他們無法反悔。連斯基等待奧尼根抵達決鬥場地時，唱歌向奧嘉道別。奧尼根很驚恐在決鬥中殺死連斯基。詠嘆調：「你匆匆往何處去」（*Kuda, kuda vï udalilis*）。首演者：（1879）Mikhail Ivanovich Medvyedev（Bernstein）。

Léon 雷昂（1）柯瑞良諾：「凡爾賽的鬼魂」（*The Ghosts of Versailles*）。男高音。羅辛娜（奧瑪維瓦伯爵夫人）和奇魯賓諾的私生子。他愛上伯爵的私生女佛羅瑞絲婷。

首演者：（1991）Neil Rosenshein。

（2）梅湘：「阿西斯的聖法蘭西斯」（*Saint François d'Assise*）。男中音。修士雷昂。聖法蘭西斯向他解釋自己藉由受苦獲得極樂的哲理。首演者：（1983）Philippe Duminy。

Leone 雷翁尼　韓德爾：「帖木兒」（*Tamerlano*）。男低音。帖木兒和安德隆尼柯的朋友。首演者：（1724）Giuseppe Boschi。

Leonato 雷歐納托　白遼士：「碧雅翠斯和貝涅狄特」（*Béatrice et Bénédict*）。口述角色。梅辛那的地方長官、艾羅的父親。首演者：（1862）Mons. Guerrin。

Leonora 蕾歐諾拉　（1）威爾第：「遊唱詩人」（*Il trovatore*）。女高音。女公爵、亞拉岡公主的女伴。狄·魯納伯爵和遊唱詩人曼立可都愛著她——她聽見後者在她窗外唱情歌而愛上他。兩個男人作戰打鬥，她以為曼立可被殺，決定進入修道院，曼立可現身阻止她。兩人將結婚時，曼立可聽說他視作母親的吉普賽女人阿祖森娜，被伯爵的士兵逮捕。他去救她，但也被捉住，和她關在一起。蕾歐諾拉為了救他，答應獻身給伯爵，但是她服下藏在戒指中的毒藥，以逃避承諾。她釋放曼立可時，死在他腳邊。詠嘆調：「那是個寧靜夜晚」（*Tacea la notte placida*）；「乘著愛情的紅粉翅膀」（*D'amor sull'ali rosee*）——襯托這首詠嘆調的是知名的「求主垂憐」（*Miserere*）（由在牢房裡的曼立可和合唱團演唱）。首演者：（1853）Rosina Penco。

（2）董尼采第：「寵姬」（*La Favorite*）。見 *Guzman, Léonor di*。

（3）威爾第：「命運之力」（*La forza del destino*）。見 *Vargas, Donna Leonora di*。

另見 *Leonore*。

Leonore 蕾歐諾蕊　貝多芬：「費黛里奧」（*Fidelio*）。女高音。佛羅瑞斯坦的妻子。她喬裝成年輕男子費黛里奧，去當獄卒羅可的助理，以拯救蒙冤入獄的丈夫。羅可的女兒愛上費黛里奧。在地牢中，蕾歐諾蕊發現丈夫即將被殺，而且她還負責挖了他的墳墓。她拿麵包和水給虛弱的丈夫，但他沒認出她來。皮薩羅前來刺殺佛羅瑞斯坦時，她擋在兩人中間。所有人歌頌這位女英雄，她被賜予解開丈夫枷鎖、放他自由的殊榮。詠嘆調：「可恨的男人！」（*Abscheulicher!*）；二重唱（與佛羅瑞斯坦）：「哦，莫名喜悅！」（*O namenlose freude*）；重唱（和佛羅瑞斯坦等）：「哦神啊，如此時刻」（*O Gott, welch' ein Augenblick*）。蕾歐諾蕊不是個容易刻劃的角色，演起來和唱起來都極具挑戰性。儘管如此，願意嘗試這個角色的女高音為數不少，其中也有多位不算是英雄女高音的演唱者，包括：Lotte Lehmann（1927-1937年間薩爾茲堡音樂節固定的蕾歐諾蕊）、Lucie Weidt、Hilde Konetzni、Rose Bampton、Kirsten Flagstad、Martha Mödl、Christel Goltz、Eran Schlüter、Leonie Rysanek、Galina Vishnevskaya、Sena Jurinac、Christa Ludwig、Birgit Nilsson、Gwyneth Jones、Elsabeth Söderström，和 Anna Evans。首演者：（1805）Anna Milder。

Léopold 里歐波德（1）阿勒威：「猶太少女」（*La Juive*）。男高音。帝國的王子，娶了娥多喜。他化名爲「山繆」受雇於艾雷亞哲，引誘他的女兒瑞秋。她撤銷對他的指控，救他免被處死。首演者：（1835）Mons. Lafond。

（2）理查·史特勞斯：「玫瑰騎士」（*Der Rosenkavalier*）。無聲角色。眞正名字爲Leupold，他是奧克斯男爵之私生子。在歌劇中被稱爲他的貼身僕人。首演者：（1911）Theodor Heuser。

Leper, The 痲瘋病人 梅湘：「阿西斯的聖法蘭西斯」（*Saint François d'Assise*）。男高音。聖法蘭西斯前去痲瘋病人聚集處。痲瘋病人忿忿不平，怨嘆自己的命運，只有在聽到天使的聲音後才平靜下來。聖法蘭西斯擁抱他，令他痊癒。首演者：（1983）Kenneth Riegel。

Leporello 雷波瑞羅 莫札特：「唐喬望尼」（*Don Giovanni*）。男低音。唐喬望尼的僕人。雷波瑞羅必須協助喬望尼求愛，在他引誘女人時替他把風。他試著說服唐娜艾薇拉，喬望尼個性不善，舉出主人所有的情色戰果，包括在西班牙征服過一千零三名女子。雷波瑞羅被迫和主人交換衣服，讓他進行另一次引誘行動。唐娜安娜等人執意揭穿喬望尼爲殺人犯的人，錯認他是喬望尼，害他落荒而逃。在墓園中指揮官雕像對他們說話時，他深感驚恐，但無法阻止喬望尼邀請它吃飯。喬望尼下地獄後，雷波瑞羅出發尋找新的主人。詠嘆調：「我親愛的女士，我有一份名單」（*Madamina, il catalogo è questo*）——通稱爲名單詠嘆調。首演者：（1787）Felice Ponziani。另見特菲爾（*Bryn Terfel*）的特稿，第237頁。

Lescaut 雷斯考（1）馬斯內：「曼儂」（*Manon*）。男中音。皇家侍衛、曼儂、雷斯考的表親。在他護送曼儂前往修道院的途中，她愛上戴·格利尤，並和他到巴黎同居。當她和愛人分別以賣春及賭博作弊的罪名被逮捕時，雷斯考幫他們逃脫，不過爲時已晚：因爲曼儂快死了。首演者：（1884）Alexandre Taskin。

（2）浦契尼：「曼儂·雷斯考」（*Manon Lescaut*）。男中音。國王侍衛隊的隊長、曼儂的哥哥（見上）。護送妹妹去修道院完成學業。她和戴·格利尤私奔，但在他花完所有的錢後，她遺棄他去找有錢的情人。雷斯考知道妹妹不快樂，告訴戴·格利尤如何找她。她以賣春罪名被驅逐出境時，雷斯考幫戴·格利尤救她。首演者：（1893）Achille Moro。

Lescaut, Manon 曼儂·雷斯考（1）馬斯內：「曼儂」（*Manon*）。女高音。前往修道院的途中，她到阿緬附近等表親雷斯考護送她走完剩下的路程。她在馬車停靠的旅店遇到並愛上戴·格利尤騎士。德·布雷提尼到曼儂和情人巴黎的家中，勸她來和自己過榮華富貴的日子。生活富裕的曼儂偷聽到戴·格利尤伯爵告訴德·布雷提尼，兒子將成爲神職人員。曼儂知道他在聖蘇匹斯佈道，跑去看他。他無法抗拒她，兩人再次私奔。他們到賭場找她的表親和他的朋友，摩方添慘輸給戴·格利尤後，指控他和曼儂作弊，他們被逮捕。

戴·格利尤雖被釋放，但是曼儂將以賣春罪名被驅逐出境。雷斯考和戴·格利尤幫她逃出，她死在戴·格利尤懷裡。詠嘆調：「再會了，我們的小桌」（*Adieu, notre petite table*）。首演者：（1884）Marie Heilbronn。

（2）浦契尼：「曼儂·雷斯考」（*Manon Lescaut*）。女高音。她在哥哥的陪同下準備進修道院完成學業。途中停靠在旅店時，她遇到英俊的戴·格利尤和富有的傑宏特，兩人都愛上她。她則愛上戴·格利尤，兩人私奔同居。戴·格利尤的錢花完後，渴望過華貴生活的曼儂跑去和傑宏特住。他送她很多禮物，但曼儂總記得和戴·格利尤在一起比較快樂。曼儂的哥哥來看她，聽她說希望回到真愛身邊。雷斯考告訴戴·格利尤，他來找她。雖然她很樂意跟他走，但也捨不得首飾。她收拾首飾嚴重耽誤時間——傑宏特報警說她是妓女，她被逮捕。曼儂被送上驅逐出境的船，戴·格利尤也上船，並和雷斯考一同救了她。他們在沙漠裡迷路，累得虛脫的曼儂求戴·格利尤丟下她自救。他試著找水不成，回到曼儂身邊時，她已快死了。詠嘆調：「看吧，我說到做到」（*Vedete? Io son fedele*）；「在這柔細飾帶中」（*In quelle trine morbide*）；「孤獨、迷失、被遺棄」（*Sola, perduta, abbandonata*）；二重唱（和戴·格利尤）：「讓步，我是你的！」（*Cedi, son tua!*）。首演者：（1893）Cesira Ferrani（三年後她首演「波希米亞人」的咪咪一角）。

Leukippos 柳基帕斯　理查·史特勞斯：「達芙妮」（*Daphne*）。男高音。牧羊人、達芙妮青梅竹馬的玩伴，兩人以兄妹相待。柳基帕斯試著向達芙妮示愛。她抵抗他的擁抱，表示對他沒有愛情。她的侍女建議他扮成女人，先贏得她的友情。這點他辦到，在她父親為迎接太陽神阿波羅安排的酒神宴會上與她共舞。阿波羅也愛上達芙妮，揭穿柳基帕斯的偽裝，兩人打鬥而柳基帕斯被殺死。此時達芙妮才了解自己其實愛著柳基帕斯。二重唱（和達芙妮）：「柳基帕斯，是你嗎？是的，是我」（*Leuikippos, du? Ja, ich selbst*）。在歌劇的兩個英雄男高音角色中，柳基帕斯需要較抒情的演唱方式，知名的演唱者有Anton Dermota和Fritz Wunderlich。首演者：（1938）Martin Kremer。

Leuthold 柳托德　羅西尼：「威廉·泰爾」（*Guillaume Tell*）。男低音。牧羊人，他殺死攻擊女兒的奧地利士兵。泰爾划船載他渡過激流，幫他逃過追捕。首演者：（1829）Ferdinand Prévot。他的父親首演蓋斯勒一角。

Lichtenfels, Count Ferdinand 費迪南·利希廷菲斯伯爵　雷哈爾：「微笑之國」（*The Land of Smiles*）。口述角色。軍隊中尉、麗莎的父親。首演者：（1929）不明。

Lichtenfels, Lisa 麗莎·利希廷菲斯　雷哈爾：「微笑之國」（*The Land of Smiles*）。女高音。費迪南伯爵的女兒。小古斯塔夫愛著她，但她婉轉拒絕他求婚。她愛上王公蘇重，與他去北京。文化差異造成兩人感情不順，特別因為他的叔父堅持他娶四個妻子。無法忍受現實又想家的麗莎，很感

激小古斯塔夫來看他們。他自願助她逃離皇宮。蘇重發現他們的計畫後，承認這是唯一的解決之道，與麗莎恩愛地告別。首演者：（1929）Vera Schwarz。

Licinius 李奇尼歐斯 史朋丁尼：「爐神貞女」（*La vestale*）。男高音。勝利的羅馬將軍，愛著成為爐神貞女的茱莉亞。兩人在她守護聖火的夜晚會面。他們沒注意到聖火，讓它熄滅而犯下死罪。他受助逃走，但她被判死刑。在最後一刻，閃電點燃聖火，愛人們得以團圓。首演者：（1807）Étienne Laîné。

Lidio 黎帝歐 卡瓦利：「卡麗絲托」（*L'Egisto*）。女中音。女飾男角。愛著克莉梅妮，但因為被綁架而和她分開。他愛上朋友的未婚妻克蘿莉——朋友和克蘿莉也分開了。但是他受到克莉梅妮的忠心感動而回到她身邊。首演者：（1643）不詳。

Lidoine, Mme 黎朵茵夫人 浦朗克：「加爾慕羅會修女的對話」（*Les Dialogues des Carmélites*）。女高音。德·夸西女士死後的新任修院院長。首演者：（1957）Leyla Gencer。

Liebe der Danae, Die 「達妮之愛」理查·史特勞斯（Richard Strauss）。腳本：葛瑞果（Joseph Gregor）；三幕；1944年於薩爾茲堡（Salzburg）首演（僅彩排），克萊門斯·克勞斯（Clemens Krauss）指揮；1952年於薩爾茲堡演出，克萊門斯·克勞斯指揮。〔註：1944年首演排練期間，納粹黨因為攻擊希特勒的炸彈計畫下令關閉所有劇院。地方官員准許歌劇在薩爾茲堡彩排給主要是軍人的觀眾看——這是非正式的首演，歌劇後於1952年，同在薩爾茲堡正式首演。〕

神話時期：波樂克斯國王（Pollux）想拖延債主，請自己的四個侄子——四位國王（Four Kings）幫女兒達妮（Danae）找個富裕的丈夫。麥達斯國王（Midas）慕名而來。達妮和侍女然瑟（Xanthe）討論，追求者一定要能給她如夢想般多的黃金。克瑞索佛（Chrysopher）出現，自稱是麥達斯的朋友，要安排她見國王——其實他正是麥達斯。達妮和克瑞索佛彼此有好感。他們一同離開去見「真正的麥達斯」——其實是達妮夢到過的朱彼得（Jupiter）喬裝。朱彼得進到達妮的房間，四位女王（Four Queens）正在佈置新婚床。因為他曾是她們的愛人，被她們認出。朱彼得警告麥達斯若繼續追求達妮，會將他變回原來的趕驢人。麥達斯為了向達妮證實自己身分，把房間所有東西都變成金的。他擁抱達妮，卻讓她成了金像。朱彼得要她選擇他或麥達斯。她選了麥達斯後恢復生命。麥達斯因為愛她而失去點石成金的能力。在沙漠中，麥達斯告訴達妮，朱彼得在看到她的肖像後就篡了他的位。摩丘力（Mercury）出現於朱彼得面前，說眾神都在笑他無法贏得達妮。朱彼得去探望麥達斯和達妮，必須承認失敗——達妮雖然貧困但和麥達斯在一起很快樂。

Life for the Tsar, A（***Zhizn' za tsarya***）「為沙皇效命」葛令卡（Glinka）。腳本：喬歐吉·費歐朵羅維奇·羅森（Georgy Fyodorovich Rosen），收場白：瓦西里·朱

考夫斯基（Vasily Zhukovsky），葛令卡修訂，修道院場景（首演後添加）：奈斯特‧庫柯尼克（Nestor Kukolnik）；四幕和收場白；1836年於聖彼得堡首演，凱特林諾‧卡佛斯（Catterino Cavos）指揮。

俄羅斯和波蘭，1613年：伊凡‧蘇薩寧（Ivan Susanin）在國家安定之前，不准女兒安東妮達（Antonida）與梭比寧（Sobinin）結婚。梭比寧從戰場回來，宣佈羅曼諾夫家的成員被選為沙皇。在波蘭碉堡中舉行的舞會上，眾人堅信能擊敗俄羅斯人。沙皇人選確定的消息傳來後，士兵出動尋找並逮捕他。他們抵達蘇薩寧的小屋，命令他說出新任沙皇的下落。蘇薩寧派他的被監護人凡雅（Vanya）去警告沙皇，然後誤導波蘭人進入森林。凡雅到修道院示警。蘇薩寧確定沙皇安全後，承認說謊被殺。在莫斯科，梭比寧、安東妮達和凡雅告訴群眾蘇薩寧英勇喪命的事蹟。

Lighthouse, The 「燈塔」麥斯威爾戴維斯（Maxwell Davies）。腳本：作曲家；序幕和一幕；1980年於愛丁堡首演，理查‧杜法羅（Richard Duffalo）指揮。

愛丁堡和一處燈塔，二十世紀初：三名燈塔管理員失蹤了，愛丁堡的法庭聽取三名軍官的證詞。三名軍官成為管理員亞瑟（Arthur）、阿火（Blazes）和山迪（Sandy）。他們已經住在一起數月，關係變得緊張。他們想起過去的陰影，每個人都認為自己將被「怪獸」帶走。怪獸靠近，它的眼睛其實是救援船的燈。三個人變回軍官，他們搜查燈塔卻只找到老鼠。

Lillas Pastia 黎亞斯‧帕斯提亞 比才：

「卡門」（*Carmen*）。見*Pastia, Lillas*。

Lillywhite, Atalanta 亞特蘭妲‧利立懷特 馬奧：「月亮升起了」（*The Rising of the Moon*）。女高音。皇家槍騎兵第三十一團，駐愛爾蘭軍營之副官的女兒。首演者：（1970）Annon Lee Silver。

Lillywhite, Capt. 亞特蘭妲‧利立懷特 馬奧：「月亮升起了」（*The Rising of the Moon*）。女高音。皇家槍騎兵第三十一團，駐愛爾蘭軍營之副官。亞特蘭妲的父親。首演者：（1970）John Fryatt。

Lina 琳娜 威爾第：「史提費里歐」（*Stiffelio*）。女高音。史坦卡伯爵的女兒、新教牧師史提費里歐的妻子。他外出傳教時，琳娜與一名年輕貴族通姦。她不聽父親忠告，向丈夫坦承出軌。遭到背叛而傷心欲絕的史提費里歐要和她離婚，並逼她簽署解除婚姻的文件。她請他以牧師而不是自己丈夫的身分聽她告解。琳娜愛的告白感動了史提費里歐，他在教堂讀經時公開原諒她的姦情。首演者：（1850）Marietta Gazzaniga（-Malaspina）。另見*Mina*。

Linda di Chamounix 夏米尼的琳達 董尼采第：「夏米尼的琳達」（*Linda di Chamounix*）。女高音。貧窮農夫安東尼歐和瑪德蓮娜的女兒。她愛上年輕的畫家卡洛，卻不知他其實是狄‧席瓦子爵。他想娶琳達，但遭母親反對。琳達聽說卡洛將娶別人而發瘋，不過卡洛找到她，表示母親已經同意兩人結婚。她恢復正常，快樂

和卡洛結爲連理。歌劇首演的觀衆無福聽到琳達偉大的花腔詠嘆調「靈魂之光」（*O luce di quest'anima*），因爲這首歌是爲稍晚的巴黎首演而作。首演者：（1842）Eugenia Tadolini（巴黎的首演者爲Fanny Tacchinardi-Persiani，她也是1835年拉美摩的露西亞之首演者）。

Linda di Chamounix 「夏米尼的琳達」董尼采第（Donizetti）。腳本：蓋塔諾・羅西（Gaetano Rossi）；三幕；1842年於維也納首演，董尼采第指揮。

巴黎和法國阿爾卑斯山區，約1760年：一個貧窮的佃農安東尼歐（Anotonio）和妻子瑪德蓮娜（Maddalena）擔心他們會被逐出家園。德・波弗勒利侯爵（de Boisfleury）表示願意讓他們的女兒琳達（Linda）在自己的城堡受教育。子爵卡洛・狄・席瓦（Sirval）來找琳達，不過因爲他擔心自己的身分會妨礙兩人感情，只說他是畫家卡洛。省長（the Prefect）告誡琳達的父母，若她到巴黎，最好是和他的哥哥住。琳達和年輕朋友皮羅托（Pierotto）動身前往巴黎。省長的哥哥去世後，琳達搬去和卡洛住。卡洛知道母親希望他娶個有錢的仕女。安東尼歐來探望琳達，憤怒女兒甘願做卡洛的情婦。琳達和皮羅托見面，他告訴她卡洛將娶別人。這個消息讓琳達發瘋。她和皮羅托回到夏米尼，而得到母親的許可——能夠娶琳達卡洛也來找她。兩人快樂團圓。

Lindorf 林朵夫　奧芬巴赫：「霍夫曼故事」（*Les Contes d'Hoffmann*）。男中音。紐倫堡的參議員，愛著霍夫曼所愛的女歌手史黛拉。

從霍夫曼敘述他以往的戀愛故事可以聽出，他總是被林朵夫的化身打敗：柯佩里斯、迷樂可醫生，和大博圖多。首演者：（1881）Alexandre Taskin。

Lindoro 林多羅　（1）海頓：「忠誠受獎」（*La fedeltà premiata*）。男高音。黛安娜神殿的助理、阿瑪倫塔的哥哥。他剛被妮琳娜拋棄，不過兩人最終仍團圓。首演者：（1781）Leopoldo Dichtler。

（2）羅西尼：「阿爾及利亞的義大利少女」（*L'italiana in Algeri*）。男高音。愛著伊莎貝拉的義大利人。他被穆斯塔法的手下俘虜成爲奴隸，並被命令要娶穆斯塔法不再愛的妻子，艾薇拉。伊莎貝拉抵達酋長家中，和林多羅重申對彼此的愛，一同計畫逃走。詠嘆調：「爲美人憔悴」（*Languir per una bella*）；「哦，我心因喜樂歡躍」（*Ah come il cor di giubilo esulte*）。首演者：（1813）Serafino Gentile。

（3）羅西尼：「塞爾維亞的理髮師」（*Il barbiere di Siviglia*）。奧瑪維瓦伯爵喬裝成一名學生來追求羅辛娜用的化名。

Linetta, Princess 琳涅塔公主　浦羅高菲夫：「三橘之戀」（*The Love for Three Oranges*）。女低音。第一個橘子中的公主，後來渴死。首演者：（1921）不詳。

Lippert-Wehlerscheim, Prince Leopold Maria and Princess Anhilte von und zu 李珀—魏勒善王子和公主　卡爾曼：「吉普賽公主」（*Die Csárdásfürstin*）。口述角色。艾德文・朗諾德王子的父母。他們希望他娶表親，安娜絲塔西亞女伯爵（絲塔西），

反對他愛上歌舞秀女歌手。不過原來艾德文的母親婚前也曾是歌手，所以他們沒有立場反對他的婚事。首演者：（1915）Max Brod和Gusti Macha。

Lisa 麗莎 （1）柴科夫斯基：「黑桃皇后」（*The Queen of Spades*）。女高音。年老的伯爵夫人之孫女，最近與葉列茲基王子訂婚。（在腳本依據的普希金小說中，麗莎是伯爵夫人的被監護人。但為了突顯赫曼急於賭博贏錢的理由——以提高身分好配得上社會地位較高的麗莎——她被升級為伯爵夫人的親人）。赫曼看見她後愛上她。她無法拒絕他示愛。她給赫曼自己房間的鑰匙，他穿過伯爵夫人的房間去找麗莎，並要求老太太說出三張紙牌的祕密。伯爵夫人被嚇死，麗莎了解到，儘管赫曼真心愛她，卻也利用了她接觸伯爵夫人以滿足他的賭慾。她跳到冬季運河裡自盡。詠嘆調：「為何流淚？」（*Zachem zhe eti slyozi?*）；「啊，我因悲傷疲倦」（*Akh, istomilas ya gorem*）。首演者：（1890）Medea Mei-Figner（當時她懷有身孕，她的丈夫首演赫曼）。

（2）貝利尼：「夢遊女」（*La sonnanmbula*）。女高音。村裡旅店的主人。愛著艾文諾而忌妒將和他結婚的阿米娜。盡她所能挑撥兩人感情。首演者：（1831）Elisa Taccani。

（3）雷哈爾：「微笑之國」（*The Land of Smiles*）。見*Lichtenfels, Lisa*。

Lisetta 莉瑟塔 海頓：「月亮世界」（*Il mondo della luna*）。次女高音。芙拉米妮亞和克拉蕊絲的侍女。她愛著恩奈斯托的僕人奇可。恩奈斯托愛著芙拉米妮亞。首演者：（1777）Maria Jermoli（她的丈夫首演愛著克拉蕊絲的艾克利提可）。

Lisette 莉瑟 浦契尼：「燕子」（*La rondine*）。女高音。瑪格達·德·席芙莉的侍女。她和詩人普路尼耶決定同居。他試著讓她成為女演員卻不成功。她回去當瑪格達的侍女。首演者：（1917）Ines Maria Ferraris。

Little Buttercup 小黃花 蘇利文：「圍兜號軍艦」（*HMS Pinafore*）。女低音。克瑞普斯太太的暱稱。她對調當時還是嬰兒的一等水手和艦長。真相公開後，艦長被降級，她與他結婚。詠嘆調：「人稱我為小黃花」（*I'm called Little Buttercup*）。首演者：（1878）Harriet Everard。

Liù 柳兒 浦契尼：「杜蘭朵」（*Turandot*）。女高音。盲眼的提木兒王和他兒子卡拉夫（現為不知名王子）之奴隸女孩。她暗戀卡拉夫。在提木兒被推翻開始流亡後，她跟著照顧他，做他的嚮導。他們遇見以為已死的卡拉夫，他問柳兒為何如此善待父親，她回答說因為卡拉夫曾對她微笑。杜蘭朵的衛兵逮捕她和提木兒，想逼老人講出不知名王子的姓名。柳兒擔心提木兒受傷，表示只有她知道不知名王子的身分。他們對她施酷刑，她也堅決不說。杜蘭朵召喚劊子手前來，但柳兒搶過士兵的一把匕首自殺。人群抬走她的屍體，傷心的提木兒跟隨在後（這齣歌劇浦契尼只完成到柳兒的送喪音樂，首演時指揮托斯卡尼尼即是在此放下指揮棒。）詠

嘆調：「主子，請聽我說！」（*Signore, ascolta!*）；「你如此被冰緊封」（*Tu, che di gel sei cinta*）。溫柔、忠心的柳兒恰好與冰山女王杜蘭朵成強烈對比；而如同杜蘭朵總是吸引戲劇女高音，柳兒則吸引許多抒情女高音。柳兒有兩首很美的詠嘆調，數位德國演唱者，包括 Lotte Schöne 和 Elisabeth Schwarzkopf 都曾在舞台上以及錄音間詮釋過她（Schwarzkopf 的唱片是由 Maria Callas 演唱杜蘭朵）。其他的演唱者還有：Mafalda Favero（她是和Eva Turner飾演的杜蘭朵同台，也是知名的曼儂・雷斯考）、Magda Olivero、Raina Kabaivanska、Anna Moffo、Cynthia Haymon，和Yoko Watanabe。首演者：（1926）Maria Zamboni。

Lockit, Lucy 露西・洛奇 蓋依：「乞丐歌劇」（*The Beggar's Opera*）。女高音。新門典獄長的女兒。她的前夫，強盜麥基斯被逮捕關進新門。露西和麥基斯的新任妻子，波莉・皮勤見面爭吵。首演者：（1728）依格頓太太（Mrs Eagleton）。另見*Brown, Lucy*。

Lockit, Mr 洛奇先生 蓋依：「乞丐歌劇」（*The Bagger's Opera*）。男中音。新門監獄的典獄長。他的女兒露西是強盜麥基斯的首任妻子（其現任妻子為波莉・皮勤）。首演者：（1728）Mr. Hall。另見*Brown, Tiger*。

Lodovico 羅多維可 威爾第：「奧泰羅」（*Otello*）。男低音。威尼斯共和國的大使。首演者：（1887）Francesco Navarrini。

Loge 羅格 華格納：「萊茵的黃金」（*Das Rheingold*）。男高音。火神，也是最工於心計的神。羅格鼓動弗旦拿芙萊亞作為巨人建造英靈殿的報酬，表示屆時他會有辦法脫身。羅格帶來阿貝利希偷了萊茵少女黃金的消息，並解釋指環的法力。巨人在偷聽到這件事後（羅格故意要他們聽見），決定拿黃金代替芙萊亞。羅格陪弗旦去找阿貝利希，以偷取黃金。在他們帶著黃金回來後，羅格聽從巨人的指示，幫忙將黃金堆在芙萊亞前面。芙萊亞獲釋後，弗旦準備離開，羅格隨著諸神走過彩虹橋進入英靈殿，但只有他察覺到，諸神因為貪圖統治世界，正加速自己的毀滅。詠嘆調：「我遍尋不著」（*Umsonnst such' ich*）；「誰不感到驚奇」（*Wenn doch fasste nicht Wunder*）；「他們快步邁向毀滅」（*Ihrem Ende eilen sie zu*）。

羅格沒有出現於「指環」接下來的部份，不過在「女武神」中，當弗旦判定女兒布茹秀德必須睡在巨石上時，他就是召喚羅格來製造火圈圍住她，以確保只有真正的英雄才能穿過火圈得到她。對性格男高音來說，羅格是個難得的好角色，許多人也將他變成專長。近年來這些包括Emile Belcourt、Heinz Zednik、Robert Tear、Graham Clark、Kenneth Riegel、Philip Langridge，和Nigel Douglas。除此之外，多位公開為英雄男高音的演唱者，也曾在事業後期「降格」（slummed it一套Alan Blyth說的話）演唱羅格，想必他們都挺享受這個改變。這些包括：Wolfgang Windgassen、Jess Thomas、Manfred Jung，和Siefried Jerusalem（通常為齊格菲或崔斯坦的演唱者）。首演者：（1869）Heinrich Vogl。

Lohengrin「**羅恩格林**」華格納（Wagner）。腳本：作曲家；三幕；1850年於威瑪（Weimar）首演，法蘭茲‧李斯特（Franz Liszt）指揮。

安特沃普（Antwerp），十世紀上半：薩克松尼的國王亨利希（Heinrich）到布拉班特召募士兵抵抗匈牙利人入侵。他聽說費德利希‧馮‧泰拉蒙德（Telramund）在被心愛的女子、也是他被監護人的艾莎（Elsa）拒絕後，娶了歐爾楚德（Ortrud）。泰拉蒙德懷疑艾莎因為想獨自繼承已故父親的土地，殺死了弟弟葛特費利德（Gottfried）。泰拉蒙德認為現在自己有權取代艾莎繼承爵位。艾莎夢到有名騎士——羅恩格林（Lohengrin）會保護她。國王的傳令官（Heerrufer）召喚騎士現身，他坐著由天鵝牽的船前來。他答應為艾莎而戰並娶她，條件是她永遠不能問他的名字或來自何方。羅恩格林戰勝，但饒了泰拉蒙德一命。傳令官宣佈羅恩格林將統治布拉班特，而泰拉蒙德將被放逐。羅恩格林娶了艾莎後，領導布拉班特的人上戰場。泰拉蒙德指控妻子謊稱艾莎謀害弟弟。他要向艾莎證明羅恩格林是用巫術贏得決鬥。歐爾楚德因為想和泰拉蒙德共同統治布拉班特的計畫不成功，告訴艾莎她的騎士既然來得容易，去得恐怕也很容易。羅恩格林和艾莎快到教堂時，歐爾楚德和泰拉蒙德試著破壞艾莎對無名英雄的信任。在新房中，艾莎的疑心越來越重，終於問了丈夫他的名字。泰拉蒙德闖進房裡，羅恩格林殺死他。羅恩格林在亨利希面前說出他的名字和背景，然後宣佈他必須離開。歐爾楚德勝利地承認是她讓葛特費利德變成一隻天鵝消失。羅恩格林禱告，牽著他船的

天鵝化為葛特費利德，布拉班特的法定統治者。歐爾楚德昏厥、羅恩格林離開，艾莎倒入弟弟懷中。〔註：歌劇第三幕開始，合唱團演唱知名的結婚進行曲，「夫妻兩人，請入內」（*Treulich geführt ziehet dahin*）。〕

Lohengrin 羅恩格林 華格納：「羅恩格林」（Lohengrin）。男高音。他以不知名的騎士身分出現來衛護艾莎——她被泰拉蒙德指控殺死弟弟。騎士之後會娶艾莎，但她絕對不能問他的名字或來自何方。他為她戰勝，泰拉蒙德被放逐。婚禮後，艾莎忍不住問了問題。羅恩格林在國王及眾騎士前表示他會公開身分然後離開。他說他來自蒙撒華，他的父親帕西法爾是那裡的聖杯之王，他是聖杯騎士。他講完後，一隻天鵝牽著船緩緩游來，羅恩格林向艾莎道別時，歐爾楚德出現，勝利地承認她用魔法將葛特費利德變成那隻天鵝。羅恩格林禱告，天鵝變回葛特費利德，一隻鴿子飛來引導羅恩格林乘船離開。詠嘆調：「感謝你，親愛的天鵝！」（*Nun sei bedankt, mein lieber Schwan!*）；「你是否願與我分享甜美香氣？」（*Atmest du nicht mir die süssen Düfte?*）；「在遠方國度」（*In fernen Land*）。羅恩格林是華格納最抒情的男高音角色，不一定要英雄男高音才能發揮得當。（樂評Charles Osborne曾寫道，他聽過最令人感動的羅恩格林是澳洲男高音Ronald Dowd，而他也是個知名的葛瑞姆斯演唱者！）知名的角色詮釋者有：Jean de Reszke、Max Lorenz、Lauritz Melchior、Leo Slezak（傳說有次演出，他沒來得及踏進船裡，隨著船消失到舞台側翼後面，他好似

錯過公車般問：「下一隻天鵝什麼時候
走？」〔*Wenn geht der nächste Schwann?*〕）、
Rudolf Schock、Wolfgang Windgassen、
Sándor Kónya、Jess Thomas、James King、
René Kollo、Gösta Winbergh、Paul Frey、
Peter Hofmann、Siegfried Jerusalem和Alberto
Remedios。首演者：（1850）Karl Beck。

Lola 蘿拉　馬司卡尼：「鄉間騎士」
（*Cavalleria rusticana*）。次女高音。艾菲歐的
妻子。她和涂里杜舊情復燃，艾菲歐發現
後，在決鬥中殺死涂里杜。首演者：
（1890）Annetta Guli。

Lord Chancellor 大法官　蘇利文：「艾奧
蘭特」（*Iolanthe*）。男中音。菲莉絲的監護
人，想娶她。他以為妻子艾奧蘭特已死，
但她現身於他面前，為同樣愛著菲莉絲的
兒子說情。詠嘆調：「法律真實呈現」
（*The law is the true embodiment*）；「你睡不
著時」（*When you're lying awake*）（惡夢
歌）。首演者：（1882）George
Grossmith。

Lorenzo 羅倫佐　貝利尼：「卡蒙情仇」（*I
Capuleti e i Montecchi*）。男中音。卡普列家
的醫生。他同情茱麗葉塔和其蒙太鳩情
人，羅密歐的處境，給她服下安眠藥假死
以逃避和提鮑多結婚。首演者：（1830）
Rainieri Pocchini Cavalieri。

Lothario 羅薩里歐　陶瑪：「迷孃」
（*Mignon*）。男低音。流浪樂師，精神有點
錯亂，尋找失散多年的女兒。他從一群吉
普賽人手中救出迷孃。在義大利他聽說一

位侯爵妻子去世的故事，了解他正是奇普
利亞諾侯爵，而迷孃是他的女兒。他恢復
正常。首演者：（1866）Eugène Battaille。

Loudspeaker 擴音器　烏爾曼：「亞特蘭提
斯的皇帝」（*Der Kaiser von Atlantis*）。低音男
中音。介紹劇中人物與劇情。首演者：
（1944）Karel Berman（他也飾演死神一
角）；（1975）可能為Tom Haenen。

Louis, King 國王路易（1）韋伯：「尤瑞
安特」（*Euryanthe*）。男低音。路易六世。
告訴尤瑞安特的未婚夫，事實並非如他所
信，尤瑞安特沒有背叛他。首演者：
（1823）Herr Seipelt。

（2）柯瑞良諾：「凡爾賽的鬼魂」
（*The Ghosts of Versailles*）。路易十六世。瑪
莉·安東妮皇后被處死的丈夫。他的鬼魂
帶領其他宮廷鬼魂去觀賞波馬榭的新戲。
首演者：（1991）James Courtney。

***Louise* 「露意絲」**　夏邦悌埃
（Charpentier）。腳本：作曲家；四幕；
1900年於巴黎首演，安德烈·梅薩熱
（André Messager）指揮。

　　當代巴黎：露意絲（Louise）愛著身無分
文的詩人朱利安（Julien）以及他的生活方
式，但仍忠於富愛心的勞工階級父母。最
終她離開他們去和詩人同居。在一場嘉年
華會上，露意絲的母親告訴她父親病重，
她應該回去見他。他恢復健康，與露意絲
的母親一同試著勸她留在家裡，但她已經
見識到另一種生活，所以與父母大吵一
架，然後離開去找朱利安。

Louise 露意絲 夏邦悌埃：「露意絲」
（*Louise*）。女高音。父母為勞工階級的露意
絲，愛上身無分文的詩人朱利安。雖然父
母反對，她離開去蒙馬特與他同居。在一
場嘉年華會上，她遇到母親，聽說父親病
重。她回家去見他。他恢復健康，試著將
露意絲留在家裡，但巴黎的日子召喚她，
她回到朱利安身邊。詠嘆調：「那天之後」
（*Depuis le jour*）。首演者：（1900）Marthe
Rioton。

***Love for Three Oranges, The（Lyubov k
trem Apelsinam）***「三橘之戀」浦羅高菲夫
（Prokofiev）。腳本：作曲家；序幕和四
幕；1921年於芝加哥首演，浦羅高菲夫指
揮。

「很久很久以前」：梅花王（King of
Club'）的兒子—王子（Prince）患有憂鬱
症，若是一直笑不出來就會死。這正合黎
安卓（Leandro）的心意：他想和國王的姪
女克拉蕊絲（Clarice）繼承王位。女巫法
塔·魔根娜（Fata Morgana）堅決阻止國王
的魔法師謝利歐（Chelio）想辦法解決問
題。王子第一次笑是法塔·魔根娜跌倒
時。她對他施魔咒：王子將流浪四方尋找
三個橘子。魔鬼法法瑞羅（Farfarello）把王
子和楚法迪諾（Truffaldino）吹走出發。王
子在一座城堡中找到橘子，但謝利歐警告
他必須在靠近水的地方剝開橘子。楚法迪
諾趁王子睡著時剝開兩個橘子，裡面走出
琳涅塔（Linetta）和妮可列塔（Nicoletta）
兩位公主，她們都渴死了。王子醒來發現
楚法迪諾不見了，身旁有兩位死公主。他
剝開第三個橘子，裡面是妮涅塔（Ninetta）
公主，兩人一見鍾情。旁觀者拿水給公

主，救了她一命。想要嫁給王子的斯美若
蒂娜（Smeraldina）把妮涅塔變成老鼠，自
己取代她。他們回到皇宮，王座上有一隻
大老鼠，謝利歐將它變回公主。法塔·魔
根娜與她的共犯逃逸，其他人祝賀王子和
公主。

Lucette 露瑟 馬斯內：「灰姑娘」
（*Cendrillon*）。見*Cendrillon*。

Lucia 露西亞（1）布瑞頓：「強暴魯克瑞
蒂亞」（*The Rape of Lucretia*）。女高音。魯
克瑞蒂亞的侍女兼密友。四重唱（和魯克
瑞蒂亞、碧安卡，及女聲解說員）：「轉
動輪子慢下」。首演者（1946）：Margaret
Ritchie。

（2）董尼采第：「拉美摩的露西亞」
（*Lucia di Lammermoor*）。見*Ashton, Lucy*。

（3）羅西尼：「鵲賊」（*La gazza ladra*）。
見*Vingradito, Lucia*。

（4）馬司卡尼：「鄉間騎士」（*Cavalleria
rusticana*）。女低音。媽媽露西亞、涂里杜
的母親。兒子拒絕了懷孕的珊都莎。她一
方面愛著兒子，二方面也為女孩感到難
過。首演者：（1890）Frederica Casali。

Lucia di Lammermoor「拉美摩的露西亞」
董尼采第（Donizetti）。腳本：薩瓦多雷·
卡瑪拉諾（Salvatore Cammarano）；三幕；
1835年於拿坡里首演。

蘇格蘭，約1700年：露西亞（露西·亞
施頓）〔Lucia / Lucy Ashton〕愛著艾格多
（Edgardo）（艾格·瑞芬斯伍德〔Edgar
Ravenswood〕），但他是哥哥，恩立可（拉
美摩的亨利·亞施頓勳爵）的敵人。她的

奶媽艾麗莎（Alisa）幫她和愛人把風。恩立卡和諾門諾（Normanno）（諾門Norman）共謀偽造一封信件，讓露西亞相信艾格多不忠，並堅持她嫁給亞圖羅（亞瑟・巴克勞Bucklaw）來挽救家庭的財富。婚禮結束時，艾格多出現，詛咒背叛他的露西亞和她全家。雷蒙多（Raimondo）（雷蒙・畢德班Raymond Bidebent）告訴婚禮客人露西亞謀殺了新婚丈夫。發瘋的她全身是血地出現，崩潰後死去。艾格多聽說她的死訊也自殺。

Lucio Silla 路其歐・西拉 莫札特：「路其歐・西拉」（*Lucio Silla*）。見*Silla, Lucio*。

Lucretia 魯克瑞蒂亞 （1）布瑞頓：「強暴魯克瑞蒂亞」（*The Rape of Lucretia*）。女低音。羅馬將軍柯拉提努斯的妻子。她是唯一忠於出征丈夫的羅馬女人。她和老奶媽碧安卡以及女僕露西亞住在家裡。塔昆尼歐斯強暴她。雖然丈夫原諒她，她仍自殺。詠嘆調：「男人為教導愛情如此殘酷」（*How cruel men are to teach us love*）；四重唱（和碧安卡、露西亞，及女聲解說員）：「轉動輪子慢下」（*Their spinning wheel unwinds*）（1946）Kathleen Ferrier。

（2）普費茲納：「帕勒斯特里納」（*Palestrina*）。女低音。作曲家帕勒斯特里納的亡妻。她以幻象出現在他面前。首演者：（1917）Luise Willer。

Lucy 露西 （1）梅諾第：「電話」（*The Telephone*）。女高音。她對電話著迷，令想向她求婚的男友感到挫敗——他每次嘗試都被電話打斷。最後他想出唯一吸引她注意力的方法：他到外面的公共電話打給她求婚。她答應了，條件是他要永遠記得她的電話號碼，而且每天打給她。首演者：（1947）Marilyn Cotlow。

（2）蓋依：「乞丐歌劇」（*The Bagger's Opera*）。見*Lockit, Lucy*。

Ludmila 露德蜜拉 （1）葛令卡：「盧斯蘭與露德蜜拉」（*Ruslan and Lyudmila*）。見*Lyudmila*。

（2）史麥塔納：「交易新娘」（*The Bartered Bride*）。次女高音。克魯辛納的妻子、瑪仁卡的母親。他們要女兒嫁給地主米查的兒子，瓦塞克，以抵消債務。首演者：（1866）Marie Procházková。

Luigi 魯伊吉 浦契尼：「外套」（*Il tabarro*）。男高音。平底載貨船的裝卸工，僱主是密樹。魯伊吉和密樹的妻子喬潔塔有染。他決定離開船到岸上工作，但是密樹勸他留下。喬潔塔和魯伊吉會面的暗號是點燃的火柴。密樹點煙斗時，魯伊吉誤會這是暗號，前來和情人見面。密樹逮到他，逼他吐露實情後掐死他，並把屍體藏在外套下，準備展露給喬潔塔看。首演者：（1918）Giulio Grimi。

***Luisa Miller* 「露意莎・米勒」** 威爾第（Verdi）。腳本：卡瑪拉諾（Salvatore Cammarano）；三幕；1849年於那不勒斯首演，威爾第指揮。

提洛爾，十七世紀初：露意莎・米勒（Luisa Miller）愛上身分不詳的農夫「卡洛」（Carlo）。瓦特伯爵（Walter）的看管人沃姆（Wurm）愛著她。沃姆告訴米勒「卡洛」

的真實身分——他是魯道夫·瓦特（Rodolfo Walter），與米勒敵對的瓦特伯爵之子。魯道夫計畫讓兒子與姪女費德莉卡·奧斯坦姆公爵夫人（Ostheim）結婚。魯道夫向費德莉卡承認他愛著別人。瓦特的護衛逮捕米勒與露意莎。魯道夫勒索父親釋放他們，不然就公開他的過去以及得到頭銜的真相：瓦特和沃姆聯手謀殺前任伯爵才繼承爵位。沃姆逼露意莎寫下不實自白，表示她愛的是魯道夫的身分而不是他的人，並承諾將嫁給沃姆。他拿她父親的性命勒索她親口對魯道夫重複這些話。她決定自殺是唯一的出路，寫最後一封信給魯道夫。她的父親獲釋，回家後父女倆決定流亡他鄉。魯道夫衝進房裡，與露意莎一起喝下毒藥，至少他們能在另一個世界團圓。兩人死前，露意莎擁抱父親，魯道夫殺死沃姆。

Luiz 路易斯 蘇利文：「威尼斯船伕」（*The Gondoliers*）。男高音。托羅廣場公爵和公爵夫人的鼓手侍童，愛著他們的女兒卡喜達。後來他的真實身分被公開——原來他是巴拉塔利亞島王位的繼承人。二重唱（和卡喜達）：「曾經有段時間」（*There was a time*）。首演者：（1889）Wallace Brownlow。

Luka 路卡 沃頓：「熊」（*The Bear*）。男低音。波波娃夫人年老的僕人。他不贊成她決定一輩子為丈夫守寡，因為他知道她的丈夫是個花心蘿蔔，不值得她這樣忠心。他盡力保護女主人免受不速之客打擾，但是無法阻止斯米爾諾夫煩她，只能指責斯米爾諾夫行為不當。首演者：（1967）

Norman Lumsdan。

Lulu「**露露**」貝爾格（Berg）。腳本：作曲家；序幕和三幕；1937年於蘇黎世首演（不完整、兩幕版本），羅伯特·鄧茲萊（Robert Denzler）指揮；1979年於巴黎首演（費瑞德利希·契爾哈〔Friedrich Cerha〕完成的完整版本），皮耶·布雷茲（Pierre Boulez）指揮。

德國，十九世紀末：露露（Lulu）的愛人編輯熊博士（Dr. Schön）和他的兒子作曲家艾華（Alwa），觀看她讓畫家（Painter）畫像。兩人離開，畫家試著引誘露露。她的丈夫前來，中風死去。畫家娶了露露。他的作品賣錢，兩人生活富裕。露露的父親型人物席勾赫（Schigolch）來訪。熊博士想結束與露露的關係，和未婚妻結婚。他告訴畫家兩人的歷史，畫家自殺。在劇院裡，露露伴著艾華的音樂起舞。熊博士發現他沒有露露活不下去，和她結婚，但艾華表示仍愛著她。熊博士不喜歡陽剛的女伯爵蓋史維茲（Geschwitz），她受露露吸引。熊博士忌妒露露和別人偷情，給她一把槍叫她自殺，但她用槍殺死他。露露染上霍亂，住進監獄的醫院。席勾赫和蓋史維茲幫艾華安排露露逃獄，他們離開去同居。股市崩盤，他們變得窮困，露露當妓女賺錢養艾華和席勾赫，他們偷她客戶的錢。她最後一個客戶是開膛手傑克（Jack）。他殺死她，以及想救她的女伯爵。

Lulu 露露 貝爾格：「露露」（*Lulu*）。女高音。她先後嫁給多個男人：畫家、編輯（熊博士）、他的兒子（艾華）。在他們的錢

用完後，露露成爲妓女，被客戶開膛手傑克殺死。更多細節見上。首演者：（1937）Nuri Hadzič。

Lummer, Baron 魯莫男爵 理查·史特勞斯：「間奏曲」（*Intermezzo*）。男高音。家世良好的貧困年輕男子。克莉絲汀·史托赫在丈夫外出時去坐雪橇遇到魯莫。兩人到當地旅店參加舞會，他告訴克莉絲汀家人希望他讀法律，不會供他讀他偏好的其他科目。她幫他找到合適的住處，寫信告訴丈夫她認識一個年輕男伴。但是魯莫沒多久就覺得陪克莉絲汀很無趣，在他的新住處和女朋友約會。他希望克莉絲汀資助他，但她堅持一定要等丈夫回來再做安排。史托赫回來後，假裝忌妒男爵，但克莉絲汀向他保證已經完全厭倦那個年輕人，也受不了他一直要錢。首演者：（1924）Theo Strack。

Luna, Count di 狄·魯納伯爵（1）威爾第：「遊唱詩人」（*Il trovatore*）。男中音。亞拉岡的貴族，繼承父親的頭銜與財產。他的弟弟還是嬰兒時被吉普賽女人阿祖森娜偷走，據說她把小孩丟進她母親的火葬柴堆裡，但是狄·魯納不相信弟弟已死。他愛上女公爵蕾歐諾拉，但是她似乎較喜歡遊唱詩人曼立可。兩個男人決鬥，雖然曼立可贏了，卻沒有殺死狄·魯納——某種力量阻止他砍下致命一劍。之後曼立可在戰場上被狄·魯納殺傷，阿祖森娜在吉普賽營地照顧他。狄·魯納決意殺死阿祖森娜，曼立可試著拯救她，狄·魯納將兩人囚禁在一起。蕾歐諾拉獻身給伯爵以交換曼立可的自由，他樂意接受，但她服毒

自盡。狄·魯納處死曼立可，他死時，阿祖森娜表示她燒死的是自己的兒子——狄·魯納處死了親弟弟。詠嘆調：「她稍縱即逝的微笑」（*Il balen del suo srriso*）——很多人認爲這是威爾第寫過最美的男中音詠嘆調；「對我來說，致命的時刻」（*Per me, ora fatale*）。首演者：（1853）Giovanni Guicciardi。

（2）普費茲納：「帕勒斯特里納」（*Palestrina*）。男中音。西班牙國王的大使。參加最後一次的特倫特會議。首演者：（1917）Gustav Schützendorf。

Lunobar 月官 楊納傑克：「布魯契克先生遊記」（*The Excursions of Mr Brouček*）。男中音。艾瑟蕊亞的父親。他其他的化身爲布拉格的司事（1888年）和掌鐘人（1420年）。首演者：（1920）Vilém Ziték。

Lurcanio 路坎尼歐 韓德爾：「亞歷歐當德」（*Ariodante*）。男高音。亞歷歐當德的弟弟，愛上公主金妮芙拉的侍女，黛琳達。首演者：（1735）John Beard。

***lustige Weibe von Windsor, Die* 「溫莎妙妻子」** 倪可籟（Nicolai）。腳本：赫曼·所羅門·羅森陶（Hermann Salomon Rosenthal）；三幕；1849年於柏林首演，倪可籟指揮。

約翰·法斯塔夫爵士（Falstaff）寫一模一樣的情書給弗路斯（Frau Fluth）與賴赫（Frau Reich）夫人。弗路斯夫人安排與他會面，並讓自己佔有慾強的丈夫偷聽到安排。她與法斯塔夫的會面被賴赫夫人打斷，警告他們弗路斯先生（Herr Fluth）快

來了。法斯塔夫藏在洗衣籃中，被倒進河裡。他再次接獲弗路斯夫人邀約。賴赫的女兒，安娜‧賴赫（Anna Fluth）愛著芬頓，但父親希望她嫁給斯佩利希（Spärlich），而母親希望她嫁給凱伊斯博士（Dr Caius）。安娜與芬頓私奔，父母才同意他們結婚。法斯塔夫請大家原諒他的糊塗行為。

lustige Witwe, Die 「風流寡婦」 雷哈爾（Lehar）。見 *Merry Widow, The*。

Lyonel 萊歐諾 符洛妥：「瑪莎」（*Martha*）。男高音。農夫、普朗介的義弟，其實他是達比伯爵的後裔。他愛上哈麗葉‧杜仁姆夫人，但以為她是農家女瑪莎。詠嘆調：「如此罕見、如此美麗」（*Ach, so fromm, ach so traut*）——更常用義大利文曲名「好似」（*M'apparì*）。首演者：（1847）Aloys Ander。

Lysander 萊山德 布瑞頓：「仲夏夜之夢」（*A Midsummer Night's Dream*）。男高音。一名雅典人，愛著荷蜜亞，她也為狄米屈歐斯所愛。帕克在萊山德眼瞼上塗了魔汁，讓他對海倫娜示愛，也引起兩個女孩爭吵。最後一切順利解決，鐵修斯准許荷蜜亞與萊山德結婚。四重唱（和荷蜜亞、狄米屈歐斯與海倫娜）：「我擁有的不擁有我」（*Mine own, and not mine own*）。首演者：（1960）George Maran。

（2）菩賽爾：「仙后」（*The Fairy Queen*）。口述角色。同上述（1）。首演者：（1692）不詳。

Lysiart 萊西亞特 韋伯：「尤瑞安特」（*Euryanthe*）。男中音。佛瑞伯爵、阿朵拉的敵人，愛著艾格蘭婷。他與艾格蘭婷共謀騙阿朵拉相信尤瑞安特對他不忠。真相大白後，他殺死艾格蘭婷。首演者：（1823）Anton Forti。

Lyudmila 露德蜜拉 葛令卡：「盧斯蘭與露德蜜拉」（*Ruslan and Lyudmila*）。女高音。基輔王子斯維托札的女兒。她將嫁給盧斯蘭，但被邪惡的侏儒綁架。盧斯蘭在仁慈的魔法師芬的幫助下，找到她並破除她身上的咒語。首演者：（1842）Mariya Stepanova。

L

LEPORELLO
伯恩・特菲爾（Bryn Terfel）談雷波瑞羅
From雷波瑞羅 莫札特：「唐喬望尼」（Mozart：*Don Giovanni*）

　　從一開始，雷波瑞羅就恰好屬於我的低音男中音嗓音音域，解決了一半問題。但這真是齣累人的歌劇！兩個男人一直位於劇情核心，百無禁忌地摔倒、翻滾，讓對方暴力衝撞。經過一晚的「雷波瑞羅」，我覺得我好像打了一場國際橄欖球賽。

　　這個角色最引人入勝的一點，是他與主人唐喬望尼的關係。兩人若少了另外一人顯然活不下去，他們像是彼此的寄生蟲，也因而產生一種奇特的心電感應。男僕夥伴一有空閒時間就不停抱怨，渴望脫離主人，但是光靠自己的意志力他辦不到。雷波瑞羅的人生，因為主人過的危險日子以及連帶的意外冒險而更有意義。他們有時對調主僕關係——雖然結果不彰——雷波瑞羅也多次被主人丟進有性命危險的情況。雷波瑞羅確實出身喜劇演出的傳統，但他對極度憤世嫉俗的態度也頗有研究，讓他創造出能夠消弭任何仰慕者對他主人慾望的致命武器。唐娜艾薇拉在忍受雷波瑞羅惡名昭彰的「名單詠嘆調」後，應該特別有體會。（有次我在神聖的薩爾茲堡表演時，忘記拿這個必要道具出場，不過順利在艾薇拉的詠嘆調時溜回後台，令我的主人大吃一驚，然後剛好趕得及演唱頗為煩躁的「我估計約一千八百人」〔*Così ne consolo mille e otto cento*〕）。我認為，雷波瑞羅覺得當一個好僕人很重要：他顯然以仔細累計主人的獵物數目為榮，他服侍唐喬望尼享用最後毀滅性的一餐時，也呈現絕對的專業水準。不過，他抱持的態度是「不入虎穴，焉得虎子」，如歌劇的最後幾分鐘凸顯：在伴著喬望尼墜入地域烈火、深思反省、良心責難的「啊」聲消失後，不知悔過、無動於衷的雷波瑞羅立刻走去酒館尋找更好的主人。

　　演唱這個角色賦予我很多樂趣，但也有些風險。在紐約大都會歌劇院的一次排練時，雷波瑞羅因為必須不停撿起喬望尼脫下的東西：戒指、劍、外套、帽子、靴子、曼陀林琴，以及一兩個獵物——我唯一不用撿的，是整齣歌劇的催化劑：在開幕五分鐘內被喬望尼殘暴殺死的指揮官之屍體。不幸的是，傾斜的舞台加上不停彎腰，苦了我的背，我的一塊椎間盤移位，迫使我退出表演，還得接受針孔手術切除壞掉的部份（我現在已完全恢復，能夠再次為這個精彩的角色鞠躬盡瘁——雙關語只是巧合）。那件事有效提醒我當個工作繁重僕人的實際情況。或許等時機成熟，我也該依照雷波瑞羅的榜樣，到同一間酒館去為我日後新學的角色找個僕人。

L

Mabel 梅葆 蘇利文:「潘贊斯的海盜」（*The Pirates of Penzance*）。女高音。史丹利少將的女兒之一。她自願嫁給費瑞德利克，幫他逃避年老奶媽的追求。詠嘆調:「可憐流浪人兒」（*Poor wandering one*）。首演者:（紐約,1879）Blanche Roosevelt。

Macbeth「**馬克白**」 威爾第（Verdi）。腳本:皮亞夫（Francesco Maria Piave）;四幕;1847年於佛羅倫斯首演,威爾第指揮。

蘇格蘭,約1040年:女巫們（Witches）問候馬克白（Macbeth）,稱他為蘇格蘭國王,而班寇（Banquo）是未來國王的父親。馬克白夫人（Lady Macbeth）認為馬克白需要她推動才能達成野心,實現女巫的預言。首先,國王鄧肯（Duncan）必須死。麥達夫（Macduff）發現他的屍體。鄧肯的兒子麥爾康（Malcolm）逃去英格蘭,馬克白登基為王。為了破除女巫關於班寇之子的預言,班寇被刺殺,但是他的兒子傅利恩斯（Fleance）逃脫。在城堡裡的晚宴上,馬克白看見班寇的鬼魂。馬克白因為罪惡感深重,行為變得異常。他去找女巫們,她們叫他小心麥達夫,但不用害怕任何「女人生的」人,而除非畢爾南森林出動反他,他的性命沒有危險。他決定除掉麥達夫及其後裔。麥達夫聽說妻子的死訊,麥爾康勸他復仇。馬克白夫人在城堡中夢遊,喃喃自語描述她與丈夫犯下的謀殺。馬克白聽說妻子死去,以及畢爾南森林「出動」的消息（其實是森林中的軍隊出動）。在戰場上,麥達夫告訴馬克白他出生的故事:他「時候未到就被扯出」母親的子宮。麥達夫殺死馬克白,實現女巫的預言。麥爾康的軍隊勝利地進駐蘇格蘭。

〔註:威爾第為1865年的巴黎首演添加了必要的芭蕾舞,也藉機做了一些修改——畢竟歌劇寫於近二十年前,他的作曲工夫已更加成熟。他這時較能發覺作品的弱點,也懂得更多改進、消除它們的方法。他替馬克白夫人加了一首詠嘆調,修訂多個樂段,改寫最後一場戲,所以馬克白不是死在舞台上。作品有法文的翻譯版,不過這個「巴黎版本」是以義大利文演唱,也是現在最常被演出的版本。歌劇的英國職業首演是1938年於格林登堡舉行。〕

Macbeth 馬克白 威爾第:「馬克白」（*Macbeth*）。男中音。將軍,馬克白夫人是他的妻子。他性格軟弱,被妻子掌控。歌劇一開始時,他與女巫們會面,聽說自己將成為蘇格蘭國王,而班寇雖然不會當王,卻是未來蘇格蘭國王的父親。馬克白與妻子決定消除王位競爭對手。現任國王

鄧肯（他已宣佈馬克白為考多爾領主），將是第一個受害者。馬克白聽妻子鼓動，在鄧肯的床上殺死他，但是馬克白太緊張，無法把血淋淋的刀子放回去安排像是僕人所為。接著，班寇與他的後裔必須死。班寇被刺殺，但是他的兒子逃脫。馬克白看見班寇的鬼魂與他同桌而坐。他再次詢問女巫們，聽她們預言自己不會死。馬克白夫人夢遊，描述夫妻兩人犯下的可怕罪行，馬克白聽說她死去。他罪惡感深重，行為越來越錯亂。英格蘭軍隊用樹枝偽裝，逼近城堡，馬克白以為整座畢爾南森林「出動」。他被麥達夫殺死，鄧肯的兒子麥爾康，勝利地奪回王位。二重唱（和馬克白夫人）：「結束了！我的致命女士！」（*Tutto è finito! Fatal mia donna!*）——首演的馬克白夫人表示這首二重唱他們排練了一百五十一次，威爾第才覺得滿意）。首演者：（1847）Felice Varesi。

Macbeth, Lady 馬克白夫人 威爾第：「馬克白」（*Macbeth*）。女高音。馬克白的妻子。她野心勃勃，堅決要丈夫成為蘇格蘭國王，願意謀殺任何阻擋他的人。他聽她鼓動而殺害現任國王鄧肯。當馬克白太害怕，不敢把兇器放回謀殺現場時，無畏的她親自辦到。在她知名的夢遊場景中，她的僕人和醫生偷聽到她描述夫妻兩人犯下的可怕罪行。這場戲相當於前一代義大利歌劇的「發瘋場景」（如貝利尼、董尼采第等的作品），受到女高音熱烈喜愛，因為這讓她們有炫耀演唱以及演戲本領的機會。詠嘆調：「快來這裡」（*Vieni, t'affretta*）；「微光」（*La luce langue*）；和馬克白的二重唱如上。對唱作俱佳的女高音來說，這是一個了不起的角色，屬於威爾第最早讓人物的心理演變和其音樂發展相配合的角色之一。首演者：（1847）Marianna Barbieri-Nini（她的夢遊場景讓觀眾起立大聲叫好。威爾第到她的化妝室祝賀她，但是兩個人都太感動，幾乎說不出話來。）

Macduff 麥達夫 威爾第：「馬克白」（*Macbeth*）。男高音。蘇格蘭貴族。女巫們警告馬克白小心麥達夫。國王鄧肯為馬克白殺害後，是麥達夫早上去叫醒他時發現屍體。馬克白夫婦為了達成他們統治蘇格蘭的野心，也殺害麥達夫的妻兒。歌劇結束時，麥達夫殺死馬克白。詠嘆調：「哦孩子，我的孩子！」（*O figli, O figli miei!*）。首演者：（1847）Angelo Brunacci。

MacGregor, Ellian 艾莉安‧麥葛瑞果 楊納傑克：「馬克羅普洛斯事件」（*The markropulos Case*）。見 *Marty, Emilia*。

Macheath, Capt. 麥基斯隊長（1）蓋依：「乞丐歌劇」（*The Bagger's Opera*）。男高音。強盜。他祕密和波莉‧皮勤結了婚。他被捕後，她去監獄看他，遇到他的前妻露西（新門典獄長的女兒）。麥基斯被送至中央刑事法庭受審，但獲得開釋。他和波莉一同展開新生。首演者：（1728）Mr Walker。

（2）懷爾：「三便士歌劇」（*The threepenny Opera*）。男高音。俗稱老刀麥克（Mack the Knife）。同（1）。首演者：（1928）Harald Paulsen。

Mack, Frau Hilda 喜達‧麥克太太 亨采：

「年輕戀人之哀歌」（*Elegy for Young Lovers*）。女高音。寡婦，四十年前她的新婚丈夫死於鎚角山上。失神的她仍等待他回來。他冰封的身體被找到，這似乎解開喜達的心結，她決定離開阿爾卑斯山。首演者：（1961）Eva-Maria Rogner。

Mack the Knife 老刀麥克　懷爾：「三便士歌劇」（*The threepenny Opera*）。見 *Macheath, Capt.* (2)。

McLean, Little Bat 小蝙蝠·麥克連　符洛依德：「蘇珊娜」（*Susannah*）。男高音。村子一名長老和他尖牙利嘴妻子的兒子。小蝙蝠很崇拜蘇珊娜。當她被控行為不檢點時，他告訴她，父母逼他謊控她引誘自己。首演者：（1955）Eb Thomas。

***Madama Butterfly*「蝴蝶夫人」**　浦契尼（Puccini）。腳本：賈柯撒（Giuseppe Giacosa）和伊立卡（Lugi Illica）；三幕；1904年於米蘭首演，康帕尼尼（Cleofonte Campanini）指揮。

長崎附近，二十世紀初：美國海軍軍官平克頓（Pinkerton）透過媒人（Goro）安排，將娶一個十五歲的日本女孩。美國領事夏普勒斯（Sharpless）試著告訴他新娘秋秋桑（Cio-Cio-San）（人稱蝴蝶Butterfly）視婚姻為有效力的約定，甚至改變信仰成為基督徒。她的叔父僧侶（Bonze）譴責她背棄信仰，其他親戚也與她斷絕關係。她的女僕鈴木（Suzuki）幫她為新婚夜打扮。蝴蝶與平克頓獨處，她表示深愛著他，他則因為年幼妻子的關愛感到自滿。但是平克頓不久即離開去美國。三年過

去，蝴蝶堅信他會回來，拒絕山鳥（Yamadori）求婚。夏普勒斯帶口信來看蝴蝶：平克頓的船即將停靠長崎，與他同來的還有他的美國妻子，凱特·平克頓（Kate Pinkerton）。夏普勒斯想讓蝴蝶有心理準備，但是很驚慌發現她生了一個兒子（名為憂愁〔Sorrow〕），無法對她說出實情。蝴蝶與鈴木準備迎接平克頓。他與夏普勒斯一同進來，凱特在外面等候。平克頓看見蝴蝶傷心的模樣，不敢面對她，奪門而出。鈴木與夏普勒斯向蝴蝶解釋凱特的身分，然後說出平克頓是來把兒子帶回美國。蝴蝶同意——條件是平克頓必須親自來領小孩。他抵達時，發現蝴蝶已用父親的武士刀自殺。

Maddalena 瑪德蓮娜　（1）威爾第：「弄臣」（*Rigoletto*）。女低音。職業殺手獵槍的妹妹。她同意幫哥哥引誘曼求亞公爵，但卻愛上他，並勸哥哥饒過他。她參與知名的四重唱：「可愛的愛情女兒」。首演者：（1851）Annetta Casaloni。

（2）喬坦諾：「安德烈·謝尼葉」（*Andrea Chénier*）。見 *Coigny, Maddalena di*。

（3）董尼采第：「夏米尼的琳達」（*Linda di Chamounix*）。女高音。貧窮農夫安東尼歐的妻子、琳達的母親。首演者：（1842）不明。

Madeleine, Countess 瑪德蘭伯爵夫人　理查·史特勞斯：「綺想曲」（*Capriccio*）。見 *Countess* (2)。

Mad Margaret 瘋子瑪格麗特　蘇利文：「律提格」（*Ruddigore*）。次女高音。愛著戴

死怕‧謀家拙德爵士，大家以爲他是「律提格的惡男爵」。戴死怕發現自己有個哥哥，而他才是眞正的爵位和詛咒繼承人，這個驚人的消息讓瑪格麗特恢復神智。之後她若再發瘋，只要有人對她說「貝辛斯投克」（Basingstoke）〔譯註：英國南部一鎮名〕就能治好她。首演者：（1887）Jessie Bond。

Madga 瑪格達 浦契尼：「燕子」（*La rondine*）。見 *Civry, Magda de*。

Magdalene 瑪德琳 華格納：「紐倫堡的名歌手」（*Die Meistersinger von Nürnberg*）。次女高音。伊娃的奶媽兼密友。她想嫁給薩克斯的學徒，大衛。在教堂時，她發現伊娃看上英俊年輕的騎士瓦特。做完禮拜後，她被派去拿伊娃留在座椅的東西，好讓伊娃和瓦特獨處。瑪德琳緊張別人會在歌唱比賽前，懷疑伊娃和瓦特有關係，因爲比賽的贏家能娶伊娃。她建議瓦特參加比賽，以名正言順和伊娃成婚，並請大衛教他行會的規矩，幫他成爲名歌手。之後大衛告訴她瓦特沒有通過考驗，於是她叫伊娃請薩克斯幫忙。伊娃讓瑪德琳穿著自己的外衣站在窗邊，這樣將前來對伊娃唱情歌的貝克馬瑟會認錯人。瑪德琳因爲想讓大衛忌妒，同意安排。但她不知道伊娃打算和瓦特私奔，只是要她留下來騙父親。大衛確實妒火中燒，準備揍貝克馬瑟一頓。瑪德琳擔心大衛會眞的傷了鎭執事，尖叫救命。此時全鎭都醒了，只有巡夜守衛出現，才讓大家冷靜下來。瑪德琳向大衛解釋一切。她很高興瓦特贏了歌唱比賽。同時，因爲薩克斯已將大衛升級成

「熟工」，他們也可以結婚。瑪德琳沒有獨唱詠嘆調，但參與許多重唱，包括第三幕的知名五重唱（和伊娃、瓦特、薩克斯，以及大衛），她的第一句詞是「這是幻象還是夢境？」（*Wach' oder träum' ich schon so fruh?*）。首演者：（1868）Sophie Dietz。

Magistrate 法警 馬斯內：「維特」（*Werther*）。見 *Bailli, Le*。

Magnifico, Don (Baron of Mountflagon) 唐麥格尼菲可（蒙福拉岡男爵） 羅西尼：「灰姑娘」（*La Cenerentola*）。男低音。提絲碧和克蘿琳達的父親、灰姑娘的繼父。他把灰姑娘當佣人對待。他希望兩個女兒能有一人嫁給王子，很驚訝王子居然愛上灰姑娘。詠嘆調：「我的女後代」（*Miei rampolli femminini*）。首演者：（1817）Andrea Verni。

Mahoney, Jim 吉姆‧馬洪尼 懷爾：「馬哈哥尼市之興與亡」（*Aufstieg und Fall der Stadt Mahagonny*）。男高音。他逃離工業生活，移居到以享樂爲主的馬哈哥尼市，後引誘了珍妮。他賭拳擊比賽，但支持的拳擊手被打死，輸掉所有的錢。珍妮拒絕幫他還債，他被送上電椅，警告其他居民審視他們頹廢的生活方式。他死時，馬哈哥尼市也燒成平地。首演者：（1930）Paul Beinert。

Maier, Meize 蜜姿‧麥爾 理查‧史特勞斯：「間奏曲」（*Intermezzo*）。雖然她沒有出現在歌劇中，卻是一切麻煩的始作俑者。她與羅伯特‧史托赫（克莉絲汀的丈

夫）以及另一位指揮家史托羅相識，搞混他們的名字。她用親密的口吻寫信給史托羅，向他要歌劇的票，提議兩人可以在演出後於酒吧見面。但她誤將信寄給史托赫。因為他不在家，克莉絲汀拆開信，認為羅伯特有婚外情，展開離婚手續。蜜姿·麥爾是依照蜜姿·繆克（Mieze Mücke）所寫，她確實曾將史特勞斯與約瑟夫·史特朗斯基（Josef Stransky）（一名接任馬勒之紐約職位的指揮家）搞混，因而造成「間奏曲」腳本引用的史特勞斯夫妻婚姻危機事件。

Major-Domo（Haushofmeister）總管家（即佣人的頭子）

（1）理查·史特勞斯：「玫瑰騎士」（*Der Rosenkavalier*）。（a）男高音。元帥夫人的總管家，名為史柱漢（Struhan）。首演者：（1911）Anton Erl；（b）男高音。馮·泛尼瑙先生的總管家。首演者：（1911）Fritz Soot（另飾義大利歌手）。

（2）理查·史特勞斯：「綺想曲」（*Capriccio*）。男低音。他命令佣人幫客人收拾。替詩人奧利維耶傳信給伯爵夫人。首演者：（1942）Georg Wieter。

（3）理查·史特勞斯：「納索斯島的亞莉阿德妮」（*Ariadne auf Naxos*）。口述角色。維也納富豪的總管家。他告知兩個演出團體，因為主人希望煙火秀能準時開始，他們必須同時表演大相逕庭的節目。這個口述角色常由知名演員飾演，他們對能夠參加歌劇演出感到新鮮。相較在「玫瑰騎士」和「奇想曲」中，這則是個演唱的角色。首演者：（1916）Anton Stoll。

Makropulos Case, The（*Véc Makropulos*）「馬克羅普洛斯事件」

楊納傑克（Janáček）。腳本：作曲家；三幕；1926年於布爾諾首演，法蘭提榭克·諾曼（František Neumann）指揮。

布拉格，約1922年：艾琳娜·馬克羅普洛斯（Elina Makropulos）的父親給她喝下長生不老藥，她學習聲樂，成為史上最偉大的歌劇演唱家之一——她已經活了三百多年。她用不同的名字在世界各處旅行，以避免被揭穿，但總是保留同樣的縮寫（E. M.）。1922年她回到布拉格，身分是歌劇演唱家艾蜜莉亞·馬帝（Emilia Marty）。持續一百年的訴訟進入關鍵時刻：艾伯特·葛瑞果（Albert Gregor）宣稱自己的祖先擁有普魯斯男爵的財產繼承權，男爵去世於1827年；亞若斯拉夫·普魯斯（Jaroslar Prus）及家人不同意。在柯雷納提博士（Kolenatý）的專屬辦公室中，書記維泰克（Vitek）為葛瑞果做諮詢。維泰克的女兒克莉絲蒂娜（Kristina）從劇院看馬帝排練回來。父女倆離開辦公室，柯雷納提與馬帝進來。她問律師關於葛瑞果—普魯斯的案件。她知道普魯斯的房子裡有一份遺囑，內容將財產留給葛瑞果。她講葛瑞果祖先的母親，艾莉安·麥葛瑞果（Ellian Mac Gregor）的事給他聽，並答應提出他們需要的證據。在劇院，普魯斯的兒子，顏尼克·普魯斯（Janek Prus）與克莉絲蒂娜見面。馬帝接見年老的伯爵，郝克一申朵夫（Hauk-Šendorf）。他認出她是自己愛過的吉普賽女孩，尤珍妮亞·蒙泰茲（Eugenia Montez），她已於多年前去世。普魯斯之後告訴她確實發現未拆封的遺囑，若她願意與他共度春宵，他就把信

交出來。兩人在旅館過夜,普魯斯聽說兒子自殺而離開,與進房來的葛瑞果、柯雷納提等人擦身而過。馬帝整裝時,他們搜她的箱子,發現她各種化名的文件。她承認自己是艾琳娜・馬克羅普洛斯,現年三百三十七歲,然後倒地死去。克莉絲蒂娜燒毀長生不老的藥方。

Makropulos, Elina 艾琳娜・馬克羅普洛斯
楊納傑克:「馬克羅普洛斯事件」(*The markropulos Case*)。見*Marty, Emilia*。

Malatesta, Dr 馬拉泰斯塔醫生 董尼采第:「唐帕斯瓜雷」(*Don Pasquale*)。男中音。唐帕斯瓜雷的醫生兼朋友。帕斯瓜雷詢問他關於結婚生繼承人的事——他不贊成侄子恩奈斯托想娶馬拉泰斯塔的姪女,諾琳娜,準備剝奪恩奈斯托的繼承權。醫生和諾琳娜共謀誘騙帕斯瓜雷。諾琳娜假裝是馬拉泰斯塔的「妹妹索芙蓉妮亞」,和帕斯瓜雷假結婚(公證人是馬拉泰斯塔的表親)。之後,馬拉泰斯塔幫帕斯瓜雷逮到「妻子」與情人(恩奈斯托)幽會,醫生說服帕斯瓜雷離婚,恢復平靜單身生活,讓年輕人結婚。詠嘆調:「如天使般美麗」(*Bella siccome un' angelo*)。首演者:(1843)Antonio Tamburini。

Malcolm 麥爾康 威爾第:「馬克白」(*Macbeth*)。男高音。蘇格蘭國王鄧肯的兒子,因此是王位的合法繼承人。父親被馬克白謀殺後,他逃往英格蘭,最後領軍作戰,勝利地重返蘇格蘭,奪回王位。首演者:(1847)Francesco Rossi。

Maldè, Gualtier 瓜提耶・毛戴 威爾第:「弄臣」(*Rigoletto*)。曼求亞公爵用這個名字向里哥列托的女兒,吉兒達自我介紹。吉兒達知名詠嘆調唱的「親愛的名字」(*caro nome*)即是瓜提耶・毛戴。

Male Chorus 男聲解說員 布瑞頓:「強暴魯克瑞蒂亞」(*The Rape of Lucretia*)。男高音。劇情評述者。他與對等的女聲解說員敘述歌劇的歷史背景,描寫臺上臺下發生的事件,最終引用基督教義:神包容一切。詠嘆調:「塔昆尼歐斯不等待」(*Tarquinius does not wait*);「塔昆尼歐斯所欲」(*When Tarquinius desires*)。首演者:(1946)Peter Pears。

Málinka 瑪琳卡 楊納傑克:「布魯契克先生遊記」(*The Excursions of Mr Brouček*)。女高音。地方司事的女兒、布魯契克的房客馬佐之未婚妻。她在月球上的化身爲艾瑟蕊亞,在1420年的布拉格爲孔卡。首演者:(1920)Emma Miriovska。

Mallika 瑪莉卡 德利伯:「拉克美」(*Lakmé*)。次女高音。拉克美(婆羅門僧侶的女兒)之奴隸。首演者:(1883)Mme Frandin。

Maman 媽媽 拉威爾:「小孩與魔法」(*L'Enfant et les sortileges*)。見*Mother*。

Mamoud 馬穆德 亞當斯:「克林霍佛之死」(*The Death of Klinghoffer*)。男低音。巴勒斯坦青少年。監視被脅持的亞吉力・勞羅號之船長。首演者:(1991)Eugene Perry。

M

Mandryka 曼德利卡 理查‧史特勞斯：「阿拉貝拉」（*Arabella*）。男中音。富裕的克羅亞地主。這個身材高壯像熊一樣的男人，是瓦德納伯爵多年前從軍時好友的姪子（叔姪同名曼德利卡）。伯爵將女兒阿拉貝拉的照片寄給年老的好友，希望他會想娶她，進而幫助兩袖清風的伯爵。信送到克羅亞時，老人已去世，而年輕的曼德利卡愛上照片中的女子，前來向她求婚。他向瓦德納解釋一切，告訴他自己非常有錢，並得體地建議他現在就有需要——「請吧，自己來！」（*Teschek, bedien' dich!*）——邊說邊拿出一張又一張的大鈔。瓦德納當然感到盛情難卻，同意將阿拉貝拉介紹給他。曼德利卡和阿拉貝拉在年度的馬車夫舞會上一見鍾情，兩人互表愛意後，阿拉貝拉說要用當晚剩下的時間來向少女時期道別，跟老朋友跳舞，之後再和曼德利卡定下來。稍晚，曼德利卡偷聽到阿拉貝拉的「弟弟」曾卡，把阿拉貝拉房間的鑰匙給一名年輕軍官，馬替歐。難過的他請所有的客人喝香檳，自己也喝了不少，然後和馬車夫的吉祥物（菲雅克米莉）調情。他與阿拉貝拉的父母一起回到旅館，指責她不忠。這時恢復女兒身的曾卡承認是自己為了愛情而搞鬼。大家互相原諒，與所愛的人和好。家裡的人或回房或打牌，曼德利卡留在旅館大廳，慶幸結局圓滿。突然，阿拉貝拉走下樓梯給他一杯水——這是克羅亞的習俗，象徵一個女孩長大成人。他喝了水後摔碎杯子，再也沒有別人能用同一隻杯子喝水，就此肯定兩人的愛。詠嘆調：「我的叔叔已故」（*Der Onkel ist dahin*）；「我曾有個妻子」（*Ich habe eine Frau gehabt*）；「女士先生且做我的客人！」（*Die herren und Damen sind einstweilen meine Gäste !*）；「她不看我」（*Sie gibt mir keinen Blick*）。首演者：（1933）Alfred Jerger。其他的知名詮釋者包括：Alexander Kipnis、Hans Hotter、George London、Paul Schöffler、Dietrich Fisher-Dieskau、Bernd Weikl，和 Wolfgang Brendel。另見喬治‧海爾伍德（*Earl of Harewood*）的特稿，第279頁。

Manon 「曼儂」 馬斯內（Massenet）。腳本：梅拉克（Henri Meilhac）和吉爾（Philippe Gille）；五幕；1884年於巴黎首演，丹貝（Jules Danbé）指揮。

法國，1720年：在阿緬（Amiens）的一間旅店中，吉優‧德‧摩方添（Guillot de Morfontaine）和德‧布雷提尼（de Brétigny）和三名「女演員」，普賽（Pousette）、嘉佛（Javotte）和蘿賽（Rosette）用餐。曼儂‧雷斯考（Rosette Manon Lescaut）在表親雷斯考（Lescaut）陪同下坐馬車抵達。戴‧格利尤騎士（Chevalier Des Grieux）出現，兩人一見鍾情，曼儂同意和他走。他們到巴黎同居，雷斯考和德‧布雷提尼緊跟在後。德‧布雷提尼勸曼儂來和自己過榮華富貴的日子。曼儂聽到戴‧格利尤伯爵告訴德‧布雷提尼，兒子將成為神職人員。她偷跑到他佈道的教堂去看他。兩人重新示愛後再次私奔。曼儂和戴‧格利尤到賭場找雷斯考、吉優和他們的女性朋友。吉優慘輸給戴‧格利尤，稱他和曼儂作弊，害他們被捕。戴‧格利尤雖獲釋，但是曼儂將以賣春罪名被驅逐出境。雷斯考和戴‧格利尤幫她逃走。但是這時她已病重，死在戴‧格利尤懷裡。另見*Manon Lescaut*。

Manon 曼儂　馬斯內：「曼儂」
（*Manon*）。見*Lescaut, Manon* (1)。

***Manon Lescaut* 「曼儂‧雷斯考」**　浦契
尼（Puccini）。腳本：雷昂卡伐洛
（Ruggero Leoncavallo）、馬可‧普拉葛
（Marco Praga）、多明尼可‧奧利瓦
（Domenico Oliva）、賈柯撒（Giuseppe
Giacosa）、伊立卡（Luigi Illica）（以及作曲
家和朱里歐‧李柯第〔Giulio Ricordi〕）；
四幕；1893年於杜林首演，波梅指揮。

　　法國和美國，十八世紀：戴‧格利尤、艾
蒙多（Edmondo）與朋友一同飲酒。傑宏
特‧狄‧哈弗瓦（Geronte di Ravoir）、雷斯
考和妹妹曼儂‧雷斯考（Manon Lescaut）一
同坐馬車前來，她準備進修道院。戴‧格利
尤和她一見鍾情。傑宏特想帶她去巴黎，但
她和戴‧格利尤坐他的馬車私奔。當戴‧格
利尤沒錢花在曼儂身上後，她回到傑宏特身
邊，雖然心裡仍渴望與戴‧格利尤有過的單
純生活。戴‧格利尤找到她，兩人決定一起
離開，但是她為了收拾寶貴首飾耽誤了時
間，傑宏特帶著警察來逮捕她。雷斯考和
戴‧格利尤試著救她免被驅逐出境卻失敗。
戴‧格利尤懇求船長讓他和曼儂一起走。他
們逃到沙漠，曼儂累得虛脫。戴‧格利尤找
水不成，曼儂死去。

Manon Lescaut 曼儂‧雷斯考　浦契尼：
「曼儂‧雷斯考」（*Manon Lescaut*）。見
Lescaut, Manon (2)。

Manrico 曼立可　威爾第：「遊唱詩人」（*Il
trovatore*）。男高音。歌劇名的遊唱詩人，
比斯開王子軍隊的軍官。他認為年老的吉
普賽女人阿祖森娜是他的母親。據稱她曾
將老狄‧魯納伯爵的小兒子男嬰丟到她母
親的火葬柴堆裡。年老的伯爵去世多年，
他的兒子繼承頭銜與財產。曼立可愛著亞
拉岡公主的女伴，蕾歐諾拉女公爵，狄‧
魯納也愛著她。蕾歐諾拉愛上在她窗外唱
情歌的遊唱詩人。曼立可與伯爵決鬥，雖
然伯爵無力反擊，但曼立可下不了手殺他
——一股莫名的力量阻止他。屬於敵對軍
隊的兩人在戰場上打鬥，狄‧魯納傷了曼
立可，阿祖森娜照顧他療傷。曼立可將與
蕾歐諾拉結婚時，聽說阿祖森娜被伯爵逮
捕。他試著救她卻被捕，與她關在一起。
蕾歐諾拉答應獻身給伯爵以交換曼立可的
自由，但為了逃避後果，她服毒自盡，死
在曼立可腳邊。狄‧魯納處死曼立可，阿
祖森娜承認他不是她的兒子——她的兒子
燒死於火葬台。狄‧魯納殺死了親弟弟。
詠嘆調：「孤單處世」（*Deserto sulla
terra*）；「火葬台可恨的烈焰」（*Di quella
pira l'orrendo foco*）；二重唱（和蕾歐諾拉
及合唱團）：「求主垂憐——那個聲音、
那莊嚴禱告」（*Miserere - Que suon, quelle preci
solenni*）。另外曼立可與阿祖森娜有多首優
美的二重唱，他也參與其他重唱曲。對能
夠維持「火葬台」曲中，知名高音C直到
面紅耳赤的男高音來說，這已成為名副其
實的炫技曲（雖然威爾第的樂譜中沒有那
個高音C！）大多數偉大的義大利歌劇男
高音都唱過這個角色，從早年的Giovanni
Martinelli 和Enrico Caruso，到最近的Jussi
Björling、Franco Corelli 和Giuseppe de
Stefano，以及當代的 Luciano Pavarotti 和
Plácido Domingo。首演者：（1853）Carlo
Baucardé。

Mantua, Duke of 曼求亞公爵 威爾第：「弄臣」（*Rigoletto*）。男高音。放蕩的男子，他玩弄拋棄過一長串年輕女子。他在教堂看見一位可愛的淑女，視她為下一個獵物。他不知道她是吉兒達，自己弄臣里哥列托的女兒（沒人知道里哥列托是個有女兒的鰥夫，一般認為她是他的情婦）。他喬裝成一名學生，瓜提耶·毛戴進入里哥列托家中，向吉兒達表白。吉兒達被廷臣綁架，關到公爵的宮殿中，他引誘她，而她父親決意報仇。獵槍受雇殺死他。獵槍的妹妹，瑪德蓮娜引公爵到地方酒館，吉兒達與她父親偷偷觀看他放縱的行為。瑪德蓮娜受公爵吸引，她哥哥同意饒公爵一命，但條件是他們必須殺死另一個人，才有屍體可以裝在布袋中交給雇主（里哥列托）。吉兒達偷聽到計畫，裝扮成男人進入酒館而受了致命傷。里哥列托得意復仇成功，卻聽到遠處傳來公爵的歌聲。詠嘆調：「這個或那個」（*Questa o quella*）；「靈魂的太陽，生命即是愛情」（*È il sol dell'anima, la vite è amore*）；「女人皆善變」（*La donna è mobile*）；四重唱：「可愛的愛情女兒」。這首理應知名的四重唱由公爵起頭，瑪德蓮娜、里哥列托和吉兒達加入，每個人演唱心中對當前場景的想法：瑪德蓮娜笑著推托但漸漸為公爵征服，難過的吉兒達被父親帶來此處觀察公爵的惡行，而里哥列托決意復仇。四重唱被錄製過多次（常常也收錄同樣知名的董尼采第「拉美摩的露西亞」之六重唱）。最受讚賞的錄音是1917年由Enrico Caruso、Amelita Galli-Curci、Flora Perini 和 Giuseppe de Luca 錄製。〔註：歌劇腳本是依照維特·雨果1832年的劇作，《國王的消遣》（*Le Roi s'a-muse*）改編。劇作的背景設在法國宮廷，以國王為主角。但審查機制禁止這個形式的演出，所以威爾第與皮亞夫為了讓歌劇能上演，改變劇情背景與人物名字，將男高音角色變為曼求亞公爵。〕首演者：（1851）Raffaele Mirate。

Mao Tse-tung 毛澤東 亞當斯：「尼克森在中國」（*Nixon in China*）。男高音。中國國家主席，和妻子（見Chiang Ch'ing）一同接見來中國訪問的美國總統尼克森夫婦。首演者：（1987）John Duykers。

Marcel 馬賽 梅耶貝爾：「胡格諾教徒」（*Les Huguenots*）。男低音。胡格諾教的士兵、勞伍·德·南吉的僕人。首演者：（1836）Nicolas Levasseur。

Marcellina 瑪瑟琳娜 莫札特：「費加洛婚禮」（*Le nozze di Figaro*）。女高音（但更常由次女高音演唱）。巴托羅醫生的管家。雖然她年紀比費加洛大了一倍，仍想逼他娶她以還債。巴托羅幫她的忙，因為想報復費加洛讓奧瑪維瓦搶走他的被監護人，羅辛娜。瑪瑟琳娜後來發現費加洛是她失散多年的兒子，而巴托羅正是他父親。首演者：（1786）Maria Mandini（她的丈夫首演奧瑪維瓦伯爵）。

Marcello 馬賽羅 （1）浦契尼：「波希米亞人」（*La bohème*）。男中音。一名畫家，和其他三個波希米亞人一起住在巴黎拉丁區的一間閣樓裡。他正在畫一幅紅海的畫。他和女工繆賽塔的感情，經過多次爭吵後終於結束，他也知道她有其他男人。在聖

誕夜他和朋友們吃完慶祝晚餐後，到生意很好的摩慕斯咖啡廳繼續打混，魯道夫和他的新歡咪咪也前來。繆賽塔帶著年老有錢的男伴走進。馬賽羅和繆賽塔刻意不理對方，顯然仍相愛。繆賽塔差遣男伴去跑沒必要的腿，然後加入波希米亞人和他們一起離開。二月時馬賽羅和繆賽塔在酒館裡，外面掛著馬賽羅的紅海畫。咪咪找到馬賽羅，說她無法和魯道夫繼續，因為他的忌妒心重得讓兩人都不快樂。魯道夫從裡面出來找馬賽羅，看到咪咪。馬賽羅回到酒館裡，發現繆賽塔和別的男人調情，兩人激烈地爭吵。一對情侶溫柔的道別和另一對情侶急躁的爭吵聲融合。回到閣樓中，馬賽羅很想念繆賽塔——他們又分手了，而她已找到有錢的新男友。四名朋友要賣逗自己開心，繆賽塔出現：咪咪在樓下，病重到無法上樓。繆賽塔把耳環給馬賽羅變賣來買食物和藥。他們回來時已太遲——咪咪死了。四重唱（其實是雙二重唱：馬賽羅和繆賽塔／魯道夫和咪咪）：「所以真的結束了嗎？／你在做什麼？」（*Dunque è proprio finita? / Che facevi?*）。這個義大利男中音角色有過很多優秀的詮釋者，包括：Francesco Valentino、Giuseppe Taddei、John Brownlee（他就是以這個角色，1926年在梅爾芭女爵士的告別演出中首次於柯芬園登台，不過只演唱後面兩幕）、Robert Merrill、Rolando Panerai、Ettore Bastianini、Dietrich Fishe-Dieskau（以德文演唱）、Tito Gobbi、Robert Merrill、Sherrill Milnes、Thomas Allen，和Anthony MichaelsMoore。首演者：（1896）Tieste Wilmant（浦契尼描寫他為「可憎」、「一點也不好」）。

（2）雷昂卡伐洛：「波希米亞人」（*La bohème*）。男高音。畫家，是這個版本裡的主角。他被繆賽塔遺棄，但她後來回到他身邊。首演者：（1897）Giovanni Beduschi。

Mařenka 瑪仁卡　史麥塔納：「交易新娘」（*The Bartered Bride*）。女高音。克魯辛納和露德蜜拉的女兒。她和顏尼克相愛，雖然她完全不知道他的身世背景。她的父母急著要她嫁給他們的地主米查的兒子，瓦塞克，以抵消欠米查的債。她成功說服瓦塞克和她結婚不智。後來大家發現顏尼克竟是米查和第一任妻子的兒子。首演者：（1866）Eleanora z Ehrenbergů。

Marfa 瑪爾法　穆梭斯基：「柯凡斯基事件」（*Khovanshchina*）。次女高音。舊信徒、寡婦、安德烈·柯凡斯基王子的舊情人。沙皇軍隊逼近時，兩人一同自殺。首演者：（1886）Daria Mikhailovna；（1911）Yevgeniya Zbruyeva。

Margherita 瑪格麗塔　包益多：「梅菲斯特費勒」（*Mefistofele*）。女高音。浮士德愛上她。受到梅菲斯特費勒的邪惡影響，她被指控殺死母親而入獄。她請浮士德帶她到兩人可以快樂過日子的地方。梅菲斯特費勒表示這不可能，瑪格麗塔死去。首演者：（1868）Mlle Reboux。另見 *Marguerite*。

Margret 瑪格蕊特　貝爾格：「伍采克」（*Wozzeck*）。女低音。伍采克情婦瑪莉的朋友。伍采克刺死瑪莉後，她注意到他手上

沾了血。首演者：（1925）Jessica Koettriss。

Marguerite 瑪格麗特（1）古諾：「浮士德」（*Faust*）。女高音。華倫亭的妹妹。他的朋友席保愛著她。浮士德也愛上她，而她懷了浮士德的小孩。她因殺死小孩入獄。梅菲斯特費勒斯幫浮士德進入她的牢房，但她拒絕隨他們逃跑。她向神祈求寬恕後死去。詠嘆調：「啊！我看著自己發笑」（*Ah! je ris de me voir*）——珠寶歌。首演者：（1859）Marie Caroline Miolan-Carvalho。另見 *Margherita*。

（2）梅耶貝爾：「胡格諾教徒」（*Les Huguenots*）。見 *Valois, Marguerite de*。

Maria 瑪麗亞（1）伯恩斯坦：「西城故事」（*West Side Story*）。女高音。幫派頭目伯納多的妹妹。她愛上敵對幫派的東尼。東尼被誤導以為瑪麗亞已死，讓自己被殺。瑪麗亞出面阻止幫派間再發生傷亡。詠嘆調：「我覺得漂亮；某處」（*I feel pretty; Somewhere*）；二重唱（和東尼）：「今夜；一手一心」（*Tonight; One hand, one heart*）。首演者：（1957）Carol Lawrence。

（2）蓋希文：「波吉與貝絲」（*Porgy and Bess*）。女低音。鯰魚巷的一位店主。她勸阻遊樂人生（Sportin' Life）販毒。首演者：（1935）Georgette Harvey。

（3）威爾第：「西蒙·波卡奈格拉」（*Simon Boccanegra*）。見 *Grimaldi, Amelia*。

（4）理查·史特勞斯：「和平之日」（*Friedenstag*）。女高音。司令官的妻子。他們的國家受三十年戰爭之苦，人民挨餓而軍隊瀕臨瓦解。她的丈夫堅決要抵抗下去，準備炸毀堡壘犧牲他們的性命也不願投降。瑪麗亞比他年輕許多，兩人非常相愛，她告訴他自己因為他而很快樂。她拒絕離開他——如果他死，她也要死。象徵和平的鐘聲響起，敵軍由好斯坦人領導走進堡壘。瑪麗亞的丈夫以為他們來戰鬥，拔出他的劍，但是她擋在兩人中間，告訴他們戰爭已經持續太久，現在應該是友好和平的時機，兩個男人擁抱。詠嘆調：「什麼？沒人在這裡？」（*Wie? Niemand hier?*）；「吾愛，別動劍！」（*Geliebter, nicht das Schwert!*）。首演者：（1938）Viorica Ursuleac。

'Mariandel'「瑪莉安黛」 理查·史特勞斯：「玫瑰騎士」（*Der Rosenkavalier*）。奧塔維安假扮成侍女時用的名字。奧克斯男爵與她約會——因此，奧塔維安是一度裝成女人的女飾男角，這造成很可笑的混亂。

Maria Stuarda「瑪麗亞·斯圖亞達」（Mary Stuart「瑪麗·斯圖亞特」）董尼采第（Donizetti）。腳本：喬賽佩·巴爾達利（Giuseppe Bardari）；兩幕；1834年於那不勒斯首演（因為國王反對，所以當時是以「邦戴蒙特」〔Buondelmonte〕劇名，變更的人名和劇情演出，後於1835年以「瑪麗亞·斯圖亞達」首演）。

英國，1567年：萊斯特（Leicester）要求伊莉莎白塔（Elisabetta）（伊莉莎白一世）見她被囚禁在佛瑟林格城堡的表親，瑪麗亞·斯圖亞達（Maria Stuarda / Mary Stuart）（瑪麗·斯圖亞特）。此舉引起女王的忌妒，懷疑他愛著瑪麗。萊斯特去見瑪麗，

幫她準備迎接女王。兩個女人的會面變成對罵競賽。伊莉莎白在塞梭（Cecil）的勸說下，簽署瑪麗的死刑執行令。萊斯特求她發慈悲，但她說他必須觀看死刑。陶伯特（Talbot）聽瑪麗告解，而萊斯特悲傷地看著瑪麗在侍女，漢娜（安娜）甘酒迪（Hannah〔Anna〕Kennedy）的陪同下被領上斷頭台。

Maria Stuarda 瑪麗亞·斯圖亞達 董尼采第：「瑪麗亞·斯圖亞達」（*Maria Stuarda*）。見 *Stuarda, Maria*。

Marie 瑪莉 （1）董尼采第：「軍隊之花」（*La Fille du régiment*）。女高音。幼時被遺棄在戰場上，瑪莉由擲彈兵第21團領養為「女兒」。她愛上東尼歐，因為他在她差點掉下懸崖時救了她。侯爵夫人自稱是瑪莉的姑媽，將她帶離軍隊。在侯爵夫人的城堡中，瑪莉覺得學習當個淑女很無聊。她的姑媽要她嫁給德·克拉肯索普公爵夫人的兒子。當軍隊抵達城堡時，侯爵夫人看出瑪莉和東尼歐深深相愛。她承認瑪莉其實是她的私生女，同意兩人結婚。詠嘆調：「我初次看到軍營燈火」（*Au bruit de la guerre j'ai reçu le jour*）；「每個人都知道，每個人都說」（*Chacun le sait, chacun le dit*）。首演者：（1840）Juliette Bourgeois。

（2）貝爾格：「伍采克」（*Wozzeck*）。女高音。伍采克與她生了一個兒子。她看上軍樂隊指揮，引起伍采克忌妒。伍采克殺死她，將刀丟入池塘。首演者：（1925）Sigrid Johanson。

（3）（瑪莉／瑪莉葉塔）寇恩哥特：「死城」（*Die tote Stadt*）。女高音。瑪莉是保羅死去的妻子。她與舞者瑪莉葉塔長得很像。保羅遇見瑪莉葉塔後帶她回家。瑪莉葉塔決心勝過他的亡妻，透過幻象幫保羅驅除瑪莉的鬼魂。首演者：（1920）Anny Munchow（漢堡），和Johanna Klempere（科隆，她是當晚指揮奧圖·克倫培勒的妻子）。

（4）秦默曼：「軍士」（*Die Soldaten*）。見 *Wesner, Marie*。

（5）浦朗克：「加爾慕羅會修女的對話」（*Les Dialogues des Carmelites*）。次女高音。道成肉身的瑪莉院長、修院副院長。德·夸西女士請她照顧布蘭雪。首演者：（1957）Gigliola Frazzoni。

Marie Antoinette, Queen 瑪莉·安東妮皇后 柯瑞良諾：「凡爾賽的鬼魂」（*The Ghosts of Versailles*）。女高音。國王路易十六世被處死的妻子。詩人波馬榭的鬼魂愛上她，認為他可以透過自己的藝術改變歷史，讓她不用上斷頭台。她觀賞波馬榭的新作（劇中人物來自他費加洛系列的作品），漸漸不再怨恨自己的命運，愛上作家。雖然她重新受審後仍被處死，但她現在已能接受自己的下場，和波馬榭快樂地在天堂團圓。首演者：（1991）Terese Stratas。

Marietta 瑪莉葉塔 寇恩哥特：「死城」（*Die tote Stadt*）。見 *Marie* (3)。

Marina 瑪琳娜 穆梭斯基：「鮑里斯·顧德諾夫」（*Boris Godunov*）。次／女高音。波蘭公主，愛上「假狄米屈」。她只出現於歌劇修訂後加入的波蘭場景。首演者：

（1874）Yuliya Platonova。

Mark 馬克（1）華格納：「崔斯坦與伊索德」（*Tristan und Isolde*）。男低音。康沃爾的馬克王、崔斯坦的叔父，將把王位傳給崔斯坦。他來迎接從愛爾蘭由崔斯坦護送前來、將和他結婚的伊索德。他不知道崔斯坦和伊索德已經墜入情網。表面上是崔斯坦朋友的梅洛爲了討好國王，告訴他崔斯坦和伊索德的戀情。馬克很難過被崔斯坦背叛——當初是崔斯坦建議伊索德適合做他的妻子。國王不知道兩人是因爲喝下布蘭甘妮給他們的春藥，才互表愛意。馬克這時發揮同情心，準備要祝福愛人們結合，但是崔斯坦很愧疚讓叔父失望，刻意倒在梅洛的劍上受了致命傷。馬克抵達要原諒崔斯坦時，他已死去，馬克傷痛不已。詠嘆調：「你眞的嗎？」（*Tatest du's wirklich*）。這是一首很長的詠嘆調，幾乎有八分鐘，對演唱者相當具有挑戰性。知名的馬克王有：Edouard de Reszke、Alexander Kipnis、Josef von Manowarda、Richard Mayr、Ludwig Weber、Josef Greindl、Hans Hotter（雖然他更以演唱庫文瑙出名）、Paul Plishka、Martti Talvela、Kurt Moll、Matti Salminen、Gwynne Howell，和Joohn Tomlinson。首演者：（1865）Ludwig Zottmayer。
（2）狄佩特：「仲夏婚禮」（*The Midsummer Marriage*）。男高音。一個年輕男子。他是孤兒，沒有人知道任何關於他父母的事。他準備和珍妮佛結婚時，她卻離開去尋找精神上的體認和自我。他也展開類似旅程。兩人團圓後，都更能眞實接受對方。首演者：（1955）Richard Lewis。

（3）史密絲：「毀滅者」（*The Wreckers*）。男高音。瑟兒莎的愛人，之前的女友是艾薇絲。他和瑟兒莎一同警告船隻不要靠近，以免被誤導觸礁。他們的懲罰是被關在一個洞穴中，等漲潮淹死他們。首演者：（1906）Jacques Urlus。

***Marriage of Figaro, The* 「費加洛婚禮」**。見*nozze di Figaro, Le*。

Marschallin, the (Marie Therese, Princess von Werdenberg) 元帥夫人（瑪莉·泰瑞莎·馮·沃登伯格公主） 理查史特勞斯：「玫瑰騎士」（*Der Rosenkavalier*）。女高音。元帥的妻子。她現年三十二歲，自認已是個中年女人。丈夫不在時她與十七歲的奧塔維安打得火熱。他們用早餐時，她的表親奧克斯男爵來訪。奧塔維安扮成一名侍女（瑪莉安黛）。元帥夫人推薦奧塔維安送銀玫瑰給奧克斯十五歲的新未婚妻。元帥夫人的早晨聚會時間一到，房間中立即擠滿商人、寵物販子、一名向她唱情歌的義大利男高音、美髮師等人。她對美髮師發火，他使她看起來太老。他們離開後，她思考自己年華逐漸老去——很快她會成爲老公主。奧塔維安回來時（她稱他爲親親〔Quinquin〕），她心情鬱悶。她知道某天奧塔維安會遺棄她愛上年輕的人。時光飛快流逝，偶爾她晚上醒來將時鐘弄停。奧塔維安離開，忘了拿銀玫瑰，元帥夫人差遣她的小黑僕人，莫罕默德去追他。元帥夫人再次出現是在第三幕。奧克斯的一名僕人領她進旅店，奧克斯正手忙腳亂試著向所有人解釋他的身分，以及他和引誘對象「瑪莉安黛」的關係。元帥夫人建議奧克斯

保留一點尊嚴離開。她接受已失去奧塔維安的事實。奧塔維安試著向她道別，但目光一直離不開蘇菲，而蘇菲則震驚於事情的發展。元帥夫人離開，邀請蘇菲的父親，泛尼瑙坐她的馬車。詠嘆調：「他走了」（*Da geht er hin*）；「時間是個古怪東西」（*Die Zeit, die ist ein sonderbar' Ding*）；二重唱（和奧塔維安）：「今日或明天」（*Heut' oder Morgen*）；三重唱（和奧塔維安與蘇菲）：「瑪莉·泰瑞莎！……我對自己發誓！」（*Marie Theres'！……Hab' mir' gelobt*）。

雖然元帥夫人只出現於第一幕和第三幕的最後部份，她仍是所有偉大史特勞斯女高音最愛的角色。她們欣賞角色的尊嚴與高昂聲部線條。有些人認為這是史特勞斯最受推崇的歌劇中、最受推崇的角色。知名的元帥夫人包括：Lotte Lehmann、Meta Seinemeyer、Viorica Ursuleac、Hilde Konetzni（在1938年柯芬園的一場演出中，她半途接替生病的Lotte Lehmann）、Frieda Hempel、Anny Konetzni、Maria Reining、Régine Crespin、Chreista Ludwig、Lisa Della Casa、Elisabeth Schwarzkopf、Helga Dernesch、Montserrat Caballé、Lucia Popp、Kiri te Kanawa，和Felicity Lott。首演者：（1911）Margarethe Siems（一年後她首演截然不同的角色，「納索斯島的亞莉阿德妮」之澤繽涅塔）。

Marta 瑪塔 (1) 阿貝特：「平地姑娘瑪塔」（*Tiefland*）。女高音。地主薩巴斯提亞諾的情婦。他為了能娶有錢的太太，逼瑪塔嫁給牧人佩德羅，但她漸漸愛上他。首演者：（1903）不明。

（2）包益多：「梅菲斯特費勒」（*Mefistofele*）。女低音。瑪格麗塔的朋友。梅菲斯特費勒與她調情。首演者：（1868）Mlle Flory。

Martha 「瑪莎」 符洛妥（Flotow）。腳本：費瑞德利希（費瑞德利希·威廉·黎瑟〔Friedrich Wilhelm Riese〕）；四幕；1847年於維也納首演。

理奇蒙（Richmond），約1710年：王后安的未婚侍女，哈麗葉·杜仁姆夫人（Harriet Durham），因為厭倦年老表親崔斯坦·米寇佛勳爵（Lord Tristan Mickleford）的追求，與侍女南茜（Nancy）分別喬裝成瑪莎（Martha）和茱莉亞（Julia）跑去理奇蒙市集。兩個年輕的農夫，普朗介（Plumkett）和他的義弟萊歐諾（Lyonel）雇用她們，但沒多久她們就覺得農務太累。農夫愛上她們，但是崔斯坦在夜裡「拯救」兩位女士。此時瑪莎承認愛著萊歐諾。後者看見她外出打獵，發現她是貴族。其實萊歐諾也出身貴族——他還是嬰兒是被逃亡的父親留給普朗介的母親照顧。哈麗葉夫人為了贏回他的心，舉辦假市集，兩人團圓，南茜也與普朗介重聚。

Martha 瑪莎 (1) 符洛妥：「瑪莎」（*Martha*）。女高音。哈麗葉·杜仁姆夫人，王后安的未婚侍女。為了躲避年老表親不受歡迎的追求，她與侍女裝成瑪莎與茱莉亞跑去理奇蒙市集。更多細節見上。詠嘆調：「夏日最後一朵玫瑰」（*Letzte Rose, wie magst du so*）。首演者：（1847）Anna Zerr。

（2）古諾：「浮士德」（*Faust*）。見

Schwerlein, Marthe。

Marty, Emilia 艾蜜莉亞‧馬帝 楊納傑克：「馬克羅普洛斯事件」（*The markropulos Case*）。女高音。一名歌劇女高音，原名為艾琳娜‧馬克羅普洛斯。她的父親是謝隆尼摩斯‧馬克羅普洛斯，哈斯堡皇帝魯道夫二世。他在1565年給女兒喝下自己發明的長生不老藥，所以她現已三百三十七歲。如果她不盡快喝另一服藥，就會死去。她到世界各處旅行，每一代更換名字以避免被揭穿。十九世紀初，她是蘇格蘭聲樂家，艾莉安‧麥葛瑞果，在布拉格與普魯斯男爵戀愛，並於1817年生了一個兒子，費迪南。男爵死後遺產轉到表親家，但一個費迪南‧葛瑞果出面宣稱擁有繼承權。這起訴訟已經持續了一百年。她的另一個化身，吉普賽女孩尤珍妮亞‧蒙泰茲，與郝克─申朵夫伯爵相愛多年。現在，1922年，她是歌劇演唱家艾蜜莉亞‧馬帝。她活得很累，感到厭世。她只在乎回憶，以及對死亡的恐懼。她告訴律師柯雷納提她知道普魯斯的房子裡藏有一份遺囑，可以證明葛瑞果的繼承權，並敘述葛瑞果祖先的蘇格蘭母親，以及普魯斯的私生子等事給葛瑞果聽。在她的劇院化妝室，她接見年老瘋癲的郝克─申朵夫伯爵，令大家驚訝，而她好似認識他。遺囑在她說的地方被找到，另外還有一個信封（她知道裡面是長生不老的藥方）。她答應與普魯斯共度春宵，以交換信封裡的東西。她離開房間去穿衣，葛瑞果、柯雷納提等人搜她的箱子，發現一些有她各種化名的文件。她告訴他們全部實情的同時漸漸變老。最後，這個老婦人把藥方交給當

場最年輕的人，克莉絲蒂娜（柯雷納提之書記的女兒），她燒毀藥方，艾蜜莉亞‧馬帝死去。

這個角色提供女演唱者絕佳的表演機會，涵蓋多種情感。除了和年老郝克的對手戲以外，歌劇大部分時候她似乎冷酷而工於心計，但是在真相公開後，她認為死亡反而是種解脫，態度變得較溫和。楊納傑克常在信中用「冷的那個」或「冰的那個」稱呼她，偶爾也隱射她與卡蜜拉‧司徒斯洛娃（Kamila Stösslová）相似（這個年輕的已婚女子，是楊納傑克晚年的繆斯）。薩德勒泉在1964年首見的知名製作，打響歌劇在英國的名氣，其女主角柯莉爾在最後一幕中，似乎真的於觀眾眼前變老，確實為令人讚嘆的演出。角色其他成功的詮釋者包括：Libuše Prylová、Elisabeth Söderstrom、Hildegard Behrens、Anja Sikja，和Kristine Ciesinski。首演者：（1926）Alexandra Čvanová。

Mary 瑪麗 （1）佛漢威廉斯：「牲口販子休」（*Hugh the Drover*）。女高音。警察的女兒。父親希望她嫁給有錢的屠夫，強。她愛上休，休與強為了爭她打鬥。休被指控為間諜關進監牢後，她去陪他，直到兩人被釋放，在公路上一同展開新生。詠嘆調：「在夜裡」（*In the night-time*）；「我快樂受死」（*Gaily I go to die*）；「無冕之后」（*Here, queen uncrown'd*）。首演者：（1924）Muriel Nixon。

（2）華格納：「漂泊的荷蘭人」（*Der fiegende Holländer*）。女低音。珊塔的老奶媽。詠嘆調（和合唱）：「你這懶女孩！」（*Du böses Kind*）。首演者：（1843）Thérèse Wächter-Wittman（荷蘭人首演者，麥可‧

魏赫特的妻子）。

（3）馬希　秦默曼：「軍士」（*Die Soldaten*）。男中音。法國軍隊的少校，和瑪莉發生關係的多個男人之一。首演者：（1965）Camillo Meghor。

Marzelline 瑪澤琳　貝多芬：「費黛里奧」（*Fidelio*）。女高音。獄卒羅可的女兒。亞秦諾愛著她，但她受到父親的助手，「年輕男子」費黛里奧（喬裝的蕾歐諾蕊）吸引。詠嘆調：「哦，若我已與你結合」（*O wär ich schon mit dir vereint*）。首演者：（1805）Louise Müller。

Masetto 馬賽托　莫札特：「唐喬望尼」（*Don Giovanni*）。男低音。采琳娜的未婚夫。唐喬望尼在她婚禮前夕引誘她。馬賽托被喬望尼揍了一頓後，痛悔的采琳娜安慰他。詠嘆調：「我了解，是的，大人！」（*Ho capito, signo, sì!*）。首演者：（1787）Giuseppe Lolli（他也首演指揮官——兩個角色常由一人飾演）。

***Mask of Orpheus, The* 「奧菲歐斯的面具」**　伯特威索（Birtwistle）。腳本：彼得·辛諾維葉夫（Peter Zinovieff）；三幕；1986年於倫敦首演，豪沃斯和保羅·丹尼奧（Paul Daniel）指揮。

　　傳說時期：阿波羅（Apollo）（電子合成聲音）在奧菲歐斯（Orpheus）出生時賦予他說話、詩和音樂的天分。奧菲歐斯愛上尤麗黛絲（Euridice）。亞里斯陶斯（Aristaeus）看著她死去，她成為神話。奧菲歐斯請教死人神諭者（Oracle of the Dead）如何到地府尋找尤麗黛絲。他在前往地府

的途中穿過十七座拱門，每座都有象徵性意義，然後遇見海地士（Hades）、其妻泊瑟芬，以及女巫之神海卡蒂（Hecate）（分別為奧菲歐斯、尤麗黛絲和神諭者的化身）。查融（Charon）引渡奧菲歐斯過守誓河。奧菲歐斯從地府回返時，只有神話尤麗黛絲／泊瑟芬（Persephone）跟著他。他知道永遠找不到尤麗黛絲，上吊自殺。（以上發生在奧菲歐斯的夢中。）時間倒流，再次呈現奧菲歐斯從海地士回來、奧菲歐斯下地府、尤麗黛絲的死亡。時間順流，奧菲歐斯出地府後，亞里斯陶斯受罰被蜜蜂螫死。英雄奧菲歐斯（Orpheus Hero）被宙斯的閃電擊斃，男人奧菲歐斯被酒神女追隨者分屍。時間行至未來，奧菲歐斯的頭順著河流下，他的精神之父阿波羅，停止神話奧菲歐斯（Orpheus Myth）發聲。

Masks, The Three 三個假面　浦契尼：「杜蘭朵」（*Turandot*）。見*Ping, Pang, Pong*。

Mathilde, Princess 瑪蒂黛公主　羅西尼：「威廉·泰爾」（*Guillaume Tell*）。女高音。哈布斯堡宮廷的公主，受人唾棄的州長蓋斯勒是她哥哥。她和瑞士人阿諾德相愛，儘管他計畫殺死她哥哥，她仍忠於他。首演者：（1829）Laure Cinti-Damoreau。

Mathis 馬蒂斯　辛德密特：「畫家馬蒂斯」（*Mathis der Maler*）。男中音。依畫家馬蒂亞斯·格呂奈瓦德（Mathias Grünewald）（約1470-1528年）寫作的人物，他最偉大的畫作是伊森漢姆（Isenheim）的祭壇畫。馬蒂斯在一間修道院裡作壁畫。他自問藝術是否

眞的是他服侍上帝的最佳方式。在幫助農民領袖逃過盟軍後，他加入他們起義。樞機大主教釋放他。他不久即對奮鬥的目標感到失望，也不贊同農民為了達到目的採用的手段。他看見幻象，貌似樞機主教的聖保羅告訴他，藝術是他服侍上帝的更好方法。首演者：（1938）Asger Stig。另見彼得‧謝勒斯（*Peter Sellars*）的特稿，第277頁。

Mathis der Maler「畫家馬蒂斯」辛德密特（Hindemith）：腳本：作曲家；七段場景；1938年於蘇黎世首演，鄧茲萊（Robert Denzler）指揮。

德國，十六世紀：馬蒂斯（Mathis）質疑藝術是否眞的是他實現上帝旨意的最好方法。農民的領袖漢斯‧史瓦伯（Hans Schwalb）和女兒蕊金娜‧史瓦伯（Regina Schwalb）闖進來，他們被盟軍領袖馮‧邵伯格（von Schaumberg）追捕。馬蒂斯把自己的馬給他們，讓他們逃走。曼因茲的樞機大主教布蘭登堡（Brandenburg）聽天主教與清教徒相衝突的論點。馬蒂斯抵達，看見心愛的烏蘇拉（黎丁格〔Riedinger〕的女兒）。主教的參事卡皮托（Capito），建議烏蘇拉嫁給主教對地方有益。烏蘇拉公開承認愛著馬蒂斯，但是他決定放棄愛情與藝術，加入農民起義。農民戰敗，史瓦伯被殺死。主教很感動烏蘇拉願意為了信仰嫁給他，他祝福她，但決定退隱。他准許路德教徒公開作禮拜。馬蒂斯與哀悼父親的蕊金娜獨處，思考自己的所作所為總是徒勞無功。在幻象中，聖保羅表示他要服侍上帝的最好方式，就是透過他的藝術。

matrimonio segreto, Il「祕婚記」（祁馬洛沙）。腳本：喬望尼‧伯塔悌（Giovanni Bertati）；兩幕；1792年於維也納首演。

波隆納，十八世紀：富商鯷夫傑隆尼摩（Geronimo）的家是由他的妹妹，菲道瑪（Fidalma）主管。他想把女兒艾莉瑟塔（Elisetta）嫁給英國貴族羅賓森伯爵（Count Robinson）。伯爵愛上另一個女兒，卡若琳娜（Carolina），但她已偷偷和父親的辦事員，保林諾（Paolino）結婚。菲道瑪也愛著保林諾。在發生許多誤會後，耳聾又迷糊的傑隆尼摩同意伯爵娶卡若琳娜，傷心的保林諾只得向菲道瑪求助。已婚的年輕情侶決定一起逃跑，而伯爵最終仍答應娶艾莉瑟塔。

Matteo 馬替歐 理查‧史特勞斯：「阿拉貝拉」（*Arabella*）。男高音。愛著阿拉貝拉的年輕軍官。她沒什麼耐心和他磨蹭。為了接近阿拉貝拉，他對她的「弟弟曾克」示好（其實是妹妹曾卡），而曾卡也愛上他。馬替歐收到據稱是阿拉貝拉寫的情書（其實是曾卡寫的），以為她也回報他的愛。曾克給他阿拉貝拉房間的鑰匙，好讓兩人晚上會面，但實際在黑暗房間裡和他約會的是曾卡。他離開旅館房間下樓時，卻正好遇見剛進門的阿拉貝拉，她否認剛才和馬替歐一起在自己臥房裡。一切陷入混亂，直到曾卡穿著睡衣以女兒身跑下樓承認搞鬼。馬替歐發覺自己愛的是曾卡，她的父母也為兩人祝福。演唱過這個角色的有：Anton Dermota、Horst Taubmann、Adolf Dallapozza、Georg Paskuda，和René Kollo。首演者：（1933）Martin Kremer。

Maurer, Joseph 喬瑟夫‧毛瑞 亨采：「年輕戀人之哀歌」（*Elegy for Young Lovers*）。口述角色。山區嚮導，他宣佈找到死去多年麥克先生的屍體。首演者：（1961）Hubert Hilten。

Maurizio 莫里齊歐 祁雷亞：「阿德麗亞娜‧勒庫赫」（*Adriana Lecouvreur*）。男高音。薩克松尼伯爵、波蘭的王位繼承人。他的愛人是布雍王妃，而女演員阿德麗亞娜‧勒庫赫也愛著他。他利用阿德麗亞娜幫助王妃逃過丈夫捉姦，也間接害死女演員。首演者：（1902）Enrico Caruso。

Maurya 茉莉亞 佛漢威廉斯：「出海騎士」（*Riders to the Sea*）。女低音。一名年老的女人，她的丈夫和四個兒子都於出海時淹死。最後一個兒子，巴特里堅持牽馬渡海去參加高威市集。她看到巴特里和哥哥麥可一起騎馬的幻象，了解巴特里也將淹死。事情發生後，她幾乎感覺獲得解脫——大海再也無法傷害她。詠嘆調：「現在他們都走了」（*They are all gone now*）。首演者：（1937）Olive Hall。

Max 麥克斯（1）韋伯：「魔彈射手」（*Der Freischütz*）。男高音。林木工人，愛著阿格莎。他因為輸掉一場射擊比賽覺得丟臉，所以接受卡斯帕給他的魔法子彈以贏得下一場比賽。卡斯帕計畫將麥克斯犧牲給野獵人薩繆，但薩繆控制子彈，讓卡斯帕受致命傷。首演者：（1821）Carl Stümer。

（2）克熱內克：「強尼擺架子」（*Jonny spielt auf*）。男高音。一位作曲家。他為心愛的安妮塔寫了一齣歌劇。她和小提琴家丹尼耶洛私通，但最後仍回到麥克斯身邊，兩人一起前往美國展開新生。首演者：（1927）Paul Beinert。

Maximus, The Pontifex 大祭司麥克辛姆斯 史朋丁尼：「爐神貞女」（*La vestale*）。男低音。茱莉亞因為讓聖火熄滅，被他判死刑。首演者：（1807）Henri-Étienne Dérivis。

Maybud, Rose 玫瑰‧五月苞 蘇利文：「律提格」（*Ruddigore*）。女高音。村裡的少女，羅賓愛著她。他其實是魯夫文‧謀家拙德，男爵爵位和其詛咒的繼承人。他解決詛咒的問題後，她同意嫁給他。詠嘆調：「若那裡有人恰好是」（*If somebody there chanced to be*）；二重唱（和羅賓）：「我認識一個年輕人」（*I know a youth*）。首演者：（1887）Leonora Braham。

Maynard, Elsie 艾西‧梅納德 蘇利文：「英王衛士」（*The Yeomen of the Guard*）。女高音。流浪演員，傑克‧彭因特的夥伴。矇著眼的她同意嫁給一名死囚，以替他生小孩，這將為她賺不少錢。不過，死囚逃獄，喬裝成士官梅若的兒子雷納德，而艾西居然愛上他！她發現雷納德正是她沒見過的丈夫，鬆了一口氣。詠嘆調：「結束了！我是個新娘」（*'Tis done! I am a bride*）。首演者：（1888）Geraldine Ulmar。

Mazal 馬佐 楊納傑克：「布魯契克先生遊記」（*The Excursions of Mr Brouček*）。男高音。畫家。布魯契克在布拉格的房客，和

瑪琳卡有婚約。他在月球上的化身是布朗尼克，在十五世紀的布拉格爲派屈克。首演者：（1920）Miloslav Jeník。

Médée（Medea）梅蒂亞 凱魯碧尼：「梅蒂亞」（*Médée*）。女高音。女法師。爲了幫助愛人傑生拿到金羊毛，她殺死自己哥哥、背叛父親和科爾奇斯的人民。她替傑生產下兩個孩子後，他卻遺棄她準備娶德琦。梅蒂亞送下了毒的禮物給德琦，把她害死。群眾要爲德琦報仇，而梅蒂亞要報復傑生，殺死自己的孩子，然後喪生於神殿火窟。首演者：（1797）Julie-Angélique Scio（她的丈夫，作曲家Etienne Scio，在首演中擔任第二小提琴手）。

Médée「梅蒂亞」 凱魯碧尼（Cherubini）。腳本：方斯瓦・班諾・霍夫曼（François Benoît Hoffman）；三幕；1797年於巴黎首演。

科林斯，神話時期：克里昂（Créon）的女兒德琦（Dircé）（葛勞瑟 Glauce）準備嫁給傑生（Jason）。女法師梅蒂亞幫傑生拿到金羊毛，也和他生了兩個孩子，但遭他遺棄。她出現在傑生與德琦的婚禮上，誓言報仇。克里昂命令她離開城市，她懇求要多留一天和孩子共處（但她計畫殺死孩子）。她派僕人奈莉絲（Néris）送兩樣禮物給德琦：一件外衣和阿波羅給她的魔法王冠。奈莉絲帶小孩來見母親。宮殿傳來慘叫——德琦被梅蒂亞的禮物毒死。群眾要爲德琦報仇時，梅蒂亞殺死小孩，使傑生死去，自己喪生於神殿大火中。

Medium, The「靈媒」 梅諾第

（Menotti）。腳本：作曲家；兩幕；1946年於紐約首演，奧圖・劉寧（Otto Leuning）指揮。

美國，「現代」（1940年代）：芙蘿拉夫人（Mme Flora），即芭芭（Baba），她的女兒夢妮卡（Monica）和啞巴男孩僕人托比（Toby）幫她準備進行通靈會的房間。高賓瑙夫婦（Mr and Mrs Gobineau）兩個常客前來。寡婦諾蘭太太（Mrs Nolan）首次參加，堅信通靈時她認出自己的女兒（其實是夢妮卡）。靈媒突然變得歇斯底里——有隻冰冷的手掐住她的脖子，她非常害怕。她指控托比。啞巴的他無法辯解，她打了他。靈媒試著說服客戶他們被詆騙了，但他們不相信她。托比躲在簾幕後面，他不能回答她呼叫他，她以爲他是鬼而射死他。

Medoro 梅多羅 韓德爾：「奧蘭多」（*Orlando*）。女中音。愛著安潔莉卡的非洲王子，她先前愛著奧蘭多。牧羊女朵琳達愛著梅多羅。首演者：（1733）法蘭契絲卡・伯托里（Francesca Bertolli）。

Mefistofele「梅菲斯特費勒」 包益多（Boito）。腳本：作曲家；序幕、四幕和收場白；1868年於米蘭首演，特吉亞尼（Eugenio Terziani）指揮。

天堂、德國與希臘，中世紀：梅菲斯特費勒（魔鬼）宣稱他能獲得浮士德（Faust）的靈魂。浮士德與門徒華格納（Wagner）遇見梅菲斯特費勒，兩人達成協議：浮士德若能獲得一刻純眞喜樂，就將靈魂交給梅菲斯特費勒。浮士德追求瑪格麗塔（Margherita），梅菲斯特費勒與她的朋友，

瑪塔（Marta）調情。他帶浮士德去看女巫安息夜的狂歡活動。浮士德拿安眠藥給瑪格麗塔，讓她母親服用，結果她母親死去。瑪格麗塔入獄，浮士德在梅菲斯特費勒陪同下去牢房看她。她求浮士德帶她到兩人可以過快樂日子的地方，但梅菲斯特費勒指出這不可能，瑪格麗塔死去。梅菲斯特費勒帶浮士德去古希臘，他追求艾倫娜（特洛伊的海倫 Helen of Troy）。在收場白中，浮士德等待死亡。他祈求神的原諒，以獲得救贖，並抵抗梅菲斯特費勒邪惡的影響力。

Mefistofele 梅菲斯特費勒　包益多：「梅菲斯特費勒」（*Mefistofele*）。男低音。魔鬼。他與浮士德約定，若浮士德能獲得一刻純真喜樂，就將靈魂交給梅菲斯特費勒。他帶浮士德去看女巫安息夜的狂歡景象。他用邪惡力量害死浮士德愛人，瑪格麗塔的母親。但是最終浮士德擺脫梅菲斯特費勒，在死前祈求神的原諒並獲得救贖。首演者：（1868）François Marcel Junca。另見*Mephistopheles* (1)。

Meistersinger, Die 名歌手　華格納：「紐倫堡的名歌手」（*Die Meistersinger von Nürnberg*）。德國的一個行會，在十六世紀的紐倫堡最為活躍。他們必須依照非常嚴謹的結構和格局規則創作歌曲。

Meistersinger von Nürnberg, Die 「紐倫堡的名歌手」　華格納（Wagner）。腳本：作曲家；三幕；1868年於慕尼黑首演，漢斯·馮·畢羅（Hans von Bülow）指揮（選曲已於1862-8年間的音樂會演出）。

紐倫堡，十六世紀中：騎士瓦特·馮·史陶辛（Walther von Stolzing）愛上魏特·波格納（Veit Pogner）的女兒，伊娃·波格納（Eva Pogner）。波格納宣佈會把女兒嫁給贏得即將舉行的歌唱比賽的人。因為只有名歌手可以參加比賽，所以當伊娃和她的奶媽兼密友瑪德琳（Magdalene），告訴瓦特這個消息時，他決定要加入名歌手的行會。瑪德琳的男友大衛（David），同意教瓦特行會的規則。瓦特必須在入會儀式上依照特定規矩演唱一首歌。他的評審是同樣愛著伊娃的賽克士斯·貝克馬瑟（Sixtus Beckmesser）。除了鞋匠薩克斯（Hans Sachs）覺得瓦特唱得不錯、願意讓他加入行會以外，其他人都認為他沒有通過測驗。伊娃知情後，決定和瓦特私奔，卻被薩克斯阻止。貝克馬瑟在伊娃窗下唱歌，未知窗邊的人已換成瑪德琳。他邊唱，薩克斯邊用自己的鐵鎚做新鞋並幫他「打分」。他聲音太大吵醒鄰居，大衛看見他在對瑪德琳唱情歌，和他打架。所有的人都加入群架，只有巡夜守衛（Night-watchman）出現才解決混亂。薩克斯幫瓦特潤飾他參加比賽的歌，把譜寫好。他們離開工作室，貝克馬瑟進來看到譜，以為薩克斯也要和他競爭。薩克斯回來，向他保證自己沒有要參加比賽，並讓他拿一份譜走。名歌手聚集在草原上準備進行比賽，貝克馬瑟把瓦特的歌演唱得荒腔走板，引起大家譏笑。他在狂怒之下，告訴大家那是薩克斯的歌，但沒人相信他。薩克斯宣佈歌曲的真正作者，瓦特演唱他的歌，贏得大獎，以及伊娃。

Meister, Wilhelm 威廉·麥斯特　陶瑪：「迷孃」（*Mignon*）。男高音。學生。腳本依據的歌德作品，即是以這個角色命名。威

廉幫羅薩里歐尋找失散多年的女兒。兩人從虐待迷孃的吉普賽人手中救出她，威廉並且愛上她。他帶父女去義大利，他們得知兩人關係的真相，讓神智錯亂的羅薩里歐恢復正常。首演者：（1866）Léon Achard。

Melanto 梅蘭桃 蒙台威爾第：「尤里西返鄉」（*Il ritorno d'Ulisse in patria*）。女高音。潘妮洛普的侍女，愛著尤利馬可。首演者：（1640）不詳。

Melchior, King 梅契歐爾王 梅諾第：「阿瑪爾與夜客」（*Amahl and the Night Visitors*）。男高音。尋找初生耶穌的三王之一。首演者：（1951，電視）David Aiken。

Melcthal 梅克陶（1）羅西尼：「威廉‧泰爾」（*Guillaume Tell*）。男低音。瑞士人的大家長兼領袖、阿諾的父親。他被奧地利軍隊俘虜後殺死。他的兒子誓言復仇。首演者：（1829）Mons. Bonel。
（2）（Melcthal, Arnold）羅西尼：「威廉‧泰爾」（*Guillaume Tell*）。見*Arnold*(1)。

Melibeo 梅里貝歐 海頓：「忠誠受獎」（*La fedeltà premiata*）。男低音。戴安娜神殿的大祭司，愛著阿瑪倫塔。劇情的起點是他想要找到一對可以犧牲給海怪的情侶。首演者：（1781）Antonio Pesci。

Mélisande 梅莉桑 德布西：「佩利亞與梅莉桑」（*Pelléas et Mélisand*）。女高音。她在森林中迷路，被高勞發現。他帶她回家後兩人結婚。她覺得他的城堡陰森，充滿不祥氣氛。她受高勞同母異父的弟弟佩利亞吸引，兩人在噴泉附近無邪玩耍。高勞給她的戒指掉進水裡。她回家發現丈夫剛好在她掉了戒指的時候受傷。佩利亞要出遠門，來與梅莉桑道別。她在梳整的長髮摺過他的臉，使他動情，但高勞出現。梅莉桑與佩利亞約定見最後一面，高勞發現他們而殺死弟弟。梅莉桑生下一個女兒。她快死時，向高勞保證她不曾出軌。詠嘆調：「我的頭髮如此長」（*Mes longs cheveux*）。首演者：（1902）Mary Garden。另見瓊‧羅傑斯（*Joan Rodgers*）的特稿，第281頁。

Melissa 梅莉莎 蘇利文：「艾達公主」（*Princess Ida*）。次女高音。布蘭雪夫人的女兒。她幫助希拉瑞安及朋友尋找艾達。首演者：（1884）Jessie Bond。

Melisso 梅立索 韓德爾：「阿希娜」（*Alcina*）。男低音。布拉達曼特的監護人。陪她一起試圖從阿希娜手中救出魯吉耶羅。首演者：（1735）Gustavus Waltz。

Melitone, Fra 梅利東尼修士 威爾第：「命運之力」（*La forza del destino*）。男低音。聖方濟各的修士。蕾歐諾拉到他的修道院尋求庇護。他讓她進門並帶她去見修道院長，葛帝亞諾神父。多年後，他和神父談話時，蕾歐諾拉的哥哥卡洛出現，想要復仇。首演者：（1862）Achille de Bassini。

Melot 梅洛 華格納：「崔斯坦與伊索德」

（*Tristan und Isolde*）。男高音。康沃爾馬克王的廷臣。他表面上是國王侄子，崔斯坦的朋友，但其實忌妒崔斯坦。是他向國王告密說崔斯坦和國王未婚妻伊索德相愛。崔斯坦傷心被梅洛背叛，挑戰他決鬥。崔斯坦刻意倒在梅洛的劍上受了致命傷。之後崔斯坦的僕人摯友庫文瑙殺死梅洛。首演者：（1865）Karl Heinrich。

Menelaus 米奈勞斯（1）（Menelas）奧芬巴赫：「美麗的海倫」（*La Belle Hélène*）。男高音。斯巴達的國王、海倫的丈夫。他發現妻子和巴黎士同床。首演者（1864）Herr Kopp。

（2）（Menelas）理查‧史特勞斯：「埃及的海倫」（*Die ägyptische Helena*）。男高音。特洛伊的海倫之丈夫、荷蜜歐妮的父親。他殺死海倫的情人巴黎士，並準備殺死在船上睡覺的海倫。女巫師艾瑟拉製造一場暴風雨，讓船在她的小島附近失事。米奈勞斯拖著海倫進入艾瑟拉的宮殿，口中啣著匕首。艾瑟拉和海倫交好，給她一些藥水——忘憂水——讓丈夫服用，這樣他可以忘記過去的不愉快。藥水發揮功效，但不幸也讓他忘記海倫是誰——他確信自己已經殺死她，認爲眼前自稱是他妻子的女人是別人。艾瑟拉拿出解藥，幾經波折後，米奈勞斯終於讓女兒和美麗的母親相見，他與海倫也快樂團圓。詠嘆調：「一身白衣」（*Im weissen Gewand*）；「已死卻又活著！」（*Totlebendige*）。首演者：（1928）Curt Taucher。這是史特勞斯另一個「殘酷」的男高音角色，演唱者的音域必須是接近英雄男高音，但仍要有抒情的表現（類似「納索斯島的亞莉阿德妮」的

酒神一角）。在1997年牛津郡賈辛頓歌劇（Garsington Opera）舉行英國首演中，美籍男高音 John Horton Murray 相當成功地演唱這個角色。

Mephistopheles 梅菲斯特費勒斯（1）（Méphistophélès）古諾：「浮士德」（*Faust*）。男低音。魔鬼、撒旦。他願意滿足浮士德對青春肉慾享受的渴望，交換浮士德到地府幫助他。浮士德同意後，梅菲斯特費勒斯帶他去見瑪格麗特。她懷孕、殺死小孩後入獄。梅菲斯特費勒斯幫浮士德進入她的牢房，但她認出梅菲斯特費勒斯是邪惡的化身，拒絕與他們離開而死去。首演者：（1859）Emil Balanqué。

（2）浦羅高菲夫：「烈性天使」（*The Fiery Angel*）。男高音。魯普瑞希特在旅店遇到他與浮士德。首演者：（1954/1955）不詳。

另見*Mefistofele*。

Mercédès 梅西蒂絲　比才：「卡門」（*Carmen*）。女高音。吉普賽人、卡門的朋友。首演者：（1875）Esther Chevalier。

Mercury 摩丘力（1）（Mercurio）卡瓦利：「卡麗絲托」（*La Calisto*）。男高音。勸朱彼得僞裝成戴安娜下凡追求卡麗絲托。首演者：（1651）不詳。

（2）（Merkur）理查‧史特勞斯：「達妮之愛」（*Die Liebe der Danae*）。男高音。在朱彼得無法打敗麥達斯贏得達妮的芳心後，他出現告訴朱彼得眾神都在譏笑他。首演者：（1944）Franz Klarwein；（1952）Josef Traxel。

Mercutio 摩古丘 古諾:「羅密歐與茱麗葉」(*Roméo et Juliette*)。男中音。蒙太鳩的支持者、羅密歐的朋友。在決鬥中被提鮑特殺死。首演者:(1867)Auguste Barré。

Merry Widow, The 「風流寡婦」 雷哈爾(Léhar)。腳本:維特·雷昂(Viktor Léon)和史坦(Leo Stein);三幕;1905年於維也納首演,雷哈爾(Ferencz Lehár)指揮。

巴黎,十九世紀:在宴會上,龐特魏德羅的大使載塔男爵(Zeta)等候最近喪夫的漢娜·葛拉娃莉(Hanna Glawari)到場。他必須阻止她嫁給外國人,以防國家失去她的遺產。載塔告訴漢娜的舊情人,丹尼洛·丹尼洛維奇伯爵(Count Danilo Danilowitsch)他必須娶她。載塔的妻子,華蘭西安(Valencienne)正與卡繆·德·羅西翁(Camille de Rosillon)打得火熱。漢娜在家宴客,演唱森林少女薇拉(Vilja)之歌給朋友聽。卡繆領華蘭西安到花園亭子中,當載塔起疑心,偷窺他們時,卻看到卡繆與漢娜在一起——她與華蘭西安換了位置,一方面為了幫助朋友,另一方面想讓丹尼洛吃醋。她告訴丹尼洛這件事的實情,兩人互表愛意,但是丹尼洛不願娶如此富有的女子。漢娜解釋,她若再婚就會失去所有財富,丹尼洛因而同意娶她。此時她才告訴他,她的財富將會轉到新任丈夫手中。

Meryll, Leonard 雷納德·梅若 蘇利文:「英王衛士」(*The Yeomen of the Guard*)。倫敦塔獄吏士官梅若的兒子、菲碧的哥哥。菲爾法克斯上校逃獄時冒裝成雷納德。首演者:(1888)W. R. Shirley。見*Fairfax, Col*。

Meryll, Phoebe 菲碧·梅若 蘇利文:「英王衛士」(*The Yeomen of the Guard*)。女高音。士官梅若的女兒、雷納德的妹妹。她愛著死囚菲爾法克斯上校。她嫁給獄卒夏鮑特(Shadbolt),以堵住他的嘴讓菲爾法克斯逃獄。詠嘆調:「少女戀愛」(*When maiden loves*);「若我是你的新娘」(*Were I thy bride*)。首演者:(1888)Jessie Bond。

Meryll, Sergeant 士官梅若 蘇利文:「英王衛士」(*The Yeomen of the Guard*)。男中音。倫敦塔的獄吏、菲碧和雷納德的父親。梅若放走蒙冤入獄的死囚菲爾法克斯上校,讓他裝成雷納德,自己並娶了卡魯瑟斯夫人以堵她的嘴。首演者:(1888)Richard Temple。

Mescalina 梅絲卡琳娜 李格第:「極度恐怖」(*Le Grand Macabre*)。次女高音。亞斯特拉達摩斯的妻子,他無法滿足她的性慾。她求維納斯送一個「大號」(well-hung)的男人給她。維納斯派聶克羅札爾前來。梅絲卡琳娜瘋狂地做愛時死去,後來她看到愛人,從靈車爬出來追他。首演者:(1978)Barbro Ericson。

Messenger 使者 史特拉汶斯基:「伊底帕斯王」(*Oepidus Rex*)。低音男中音。他帶來波利布斯(Polybus)國王死訊,並公開伊底帕斯的真正血統。首演者:(1927)George Lanskoy(他也首演克里昂——這兩個角色通常由同一演唱者飾演)。

Mi 蜜兒 雷哈爾:「微笑之國」(*The Land*

of Smiles）。女高音。王公蘇重的妹妹。她愛上小古斯塔夫，但他們必須承認兩人的文化背景相差太遠，無法成功維持感情。首演者：（1929）Hella Kürty。

Micaëla 蜜凱拉 比才：「卡門」（Carmen）。女高音。愛著唐荷西的農家女。她帶荷西母親的信來給他，但荷西認識卡門而對她失去興趣。荷西逃兵後和卡門去走私販的山中營地，她到那裡找他，說他的母親快死了，他和她離開。詠嘆調：「我告訴自己什麼也嚇不倒我」（*Je dis que rien ne m'épouvante*）。首演者：（1875）Margherite Chapuy。

Micha 米查 史麥塔納：「交易新娘」（*The Bartered Bride*）。男低音。他的第二任妻子是哈塔、兒子是瓦塞克。瑪仁卡被許配給瓦塞克，但她已經和顏尼克相愛。顏尼克原來是米查與一任妻子生的兒子。首演者：（1866）Vojtěch Šebesta。

Michel 密榭 馬悌努：「茱麗葉塔」（*Julietta*）。男高音。巴黎書販。有次渡假，他的窗外傳來一個女子的歌聲，這個聲音多年來一直縈繞在他心頭。他回到小鎮找她。鎮民沒有記憶，只為現在而活。他們覺得他能記得小時候的玩具鴨子很了不起，派任他為小鎮的司令官，卻又立刻忘記這件事。他終於找到唱歌的女孩，茱麗葉塔。兩人在森林中相見，她似乎認識他。兩人激情做愛後爭吵。她跑開時，密榭開槍射她。有人尖叫。密榭殺了茱麗葉塔嗎？他不確定，並繼續尋找她。在夢的總辦公室，人們可以付費做想做的夢。大家都在選擇夢，有人不想醒來，所以永遠住在辦公室。他聽到茱麗葉塔呼喚他，四處找她，但他的做夢時間已結束，他必須醒來。他還是沒找到她，但仍不願放棄——他將留在半夢半醒的世界中繼續尋找。首演者：（1938）Jaroslav Gleich。

Michele 密榭 浦契尼：「外套」（*Il tabarro*）。男中音。喬潔塔的丈夫，擁有一艘塞納河上的平底載貨船。他僱有三名裝卸工，其中一人，魯伊吉瞞著密榭和喬潔塔有染。密榭不了解喬潔塔為什麼拒絕他求愛，當他想摟她時，她卻只讓他親臉頰。自從兩人唯一的小孩去世，他們逐漸疏遠，但密榭很想恢復舊時的感情。她回房後，起了疑心的他留在甲板上，從窗外監視她，心想她不換衣服是在等誰。他點燃煙斗，無意間給魯伊吉可以現身的暗號（點燃的火柴）。密榭聽到有人過來，躲起來突襲對方。他發現是魯伊吉，掐著他的脖子逼他承認和喬潔塔的關係，然後扼死他，並把屍體藏在外套裡。喬潔塔出來請他讓自己躲在他的外套內取暖。他掀開外套，露出她情人的屍體。詠嘆調：「沒有！……安靜！」（*Nulla!... Silenzio!*）。首演者：（1918）Luigi Montesanto。

Micheltorina, Nina 妮娜・密蕭托里娜 浦契尼：「西方女郎」（*La fanciulla del West*）。這位女士並沒有出現於歌劇中，她是強盜拉梅瑞斯（迪克・強森）的舊情人。她寄情人的照片給警長傑克・蘭斯，讓他向敏妮證明強森的身分。

Michonnet 密雄奈 祁雷亞：「阿德麗亞娜・勒庫赫」（*Adriana Lecouvreur*）。男中

音。巴黎法國喜劇院的總監，愛著女演員阿德麗亞娜。首演者：（1902）Giuseppe De Luca。

Mickleford, Lord Tristan 崔斯坦·米寇佛勳爵 符洛妥：「瑪莎」（*Martha*）。男低音。哈麗葉·杜仁姆夫人（「瑪莎」）的老不修表親。首演者：（1847）？Herr Erl。

Midas 麥達斯 理查·史特勞斯：「達妮之愛」（*Die Liebe der Danae*）。男高音。利地亞國王，來追求達妮。麥達斯有點石成金的能力，但他不希望達妮只是因此愛他。他喬裝成麥達斯的朋友，克瑞索佛和她見面，答應會帶她去見國王。她對他有好感，他更愛上她。他帶達妮去見的「眞正」麥達斯，其實是朱彼得所喬裝。達妮這時已愛上克瑞索佛／麥達斯，他擁抱她卻將她化爲金像。達妮選擇留在克瑞索佛身邊，朱彼得奪去麥達斯點石成金的能力。麥達斯和達妮一同過著簡陋的生活，朱彼得的各種懇求，都無法說服達妮離開他。詠嘆調：「炎熱敍利亞」（*In Syriens Glut*）；「達妮，你可知」（*Kennst du, Danae*）。首演者：（1944）Horst Taubmann；（1952）Josef Gostic。

Midsummer Marriage, The 「仲夏婚禮」 狄佩特（Tippett）。腳本：作曲家；三幕；1955年於倫敦首演，浦利查德（John Pritchard）指揮。

森林空曠之處，「現在」：馬克（Mark）（一名孤兒）、未婚妻珍妮佛（Jenifer）一費雪王（King Fisher）的女兒，和他們的朋友在仲夏日早晨迎接日出。由史追風（Strephon）領導的舞者出現，跟在後面的是神殿的守護者，他一古人和她一古人（She-Ancient）。珍妮佛以尋找眞理爲由延後舉行婚禮。馬克決定他也應該展開心靈探索旅程。費雪王在秘書貝拉（Bella）陪同之下，來找他以爲和馬克私奔的女兒，但是他打不開女兒身後的門。貝拉的男友，傑克（Jack）試著打開門，但一個聲音警告他不要干預。珍妮佛出現，心靈之旅令她眩目。馬克也回來，但他讚頌的是世俗的激情，兩人再次分開繼續尋找滿足感。儀式舞蹈呈現男性和女性之間有時很暴力的衝突。費雪王帶著有預知能力的索索絲翠絲夫人（Sosostris）來解開謎團，古人警告他不要管不懂的事。蛻變了的馬克和珍妮佛這時一起出現，費雪王要射殺馬克，自己卻死去。馬克和珍妮佛象徵兩人結合時，舞者史追風死在他們腳邊。

Midsummer Night's Dream, A 「仲夏夜之夢」 布瑞頓（Britten）。腳本：布瑞頓和皮爾斯（Peter Pears）；三幕；1960年於奧德堡首演，布瑞頓指揮。

主要發生在森林中：精靈之王奧伯龍（Oberon）與王后泰坦妮亞（Tytania）爭吵，他計畫報復。他派帕克（Puck）去找魔法草藥，若將之塗在泰坦妮亞眼上，她會愛上第一眼看見的生物。荷蜜亞（Hermi）愛著萊山德（Lysander），但父親堅持她嫁給狄米屈歐斯（Demetrius）。他愛荷蜜亞，而不是愛著他的海倫娜（Helena）。奧伯龍命令帕克將草藥塗在狄米屈歐斯的眼瞼上，並確保他第一個看見的人會是海倫娜。鄉下人（The rustics）準備爲鐵修斯（Theseus）與喜波莉妲（Hippolyta）演出

《皮拉莫斯與提絲碧》一劇。他們到森林中排練。帕克下錯了藥：萊山德醒來時看見海倫娜，向她示愛。奧伯龍在泰坦妮亞眼瞼上塗了草藥。她醒來時看見戴著驢頭的底子（Bottom wearing an ass's head），向他示愛。現在大家都愛錯了人，兩個女孩吵架。帕克被命令要解決一切。奧伯龍解開泰坦妮亞與底子身上的魔法。愛人們和好，萊山德與荷蜜亞、狄米屈歐斯與海倫娜結合。在公爵的宮殿中，鄉下人演完他們的戲後，所有人去休息。奧伯龍與泰坦妮亞加入帕克及其他精靈演唱最後一首合唱曲，然後離開，留下帕克為故事收場。

Mignon 「迷孃」陶瑪（Thomas）。腳本：卡瑞（Michel Carré）和巴比耶（Jules Barbier）；三幕；1866年於巴黎首演。

德國和義大利，十八世紀末：羅薩里歐（Lothario）在尋找失散多年的女兒，一位學生，威廉·麥斯特（Wilhelm Meister）協助他。他們從哈爾諾（Jarno）領導的吉普賽人手中救出迷孃（Mignon），被兩名巡迴演員，雷厄特（Laërte）和菲琳（Philine）看見。演員在羅森堡城堡的劇院演出。貴族費瑞德利克（Frédéric）愛著菲琳。威廉受迷孃吸引，劇院著火時她受傷，他拯救她。在義大利的一間皇宮中，威廉聽說皇宮主人，奇普利亞諾侯爵（Marquis Cipriano）的妻子去世的故事。侯爵以為幼女也死了，離開義大利。這個名字似乎勾起羅薩里歐的回憶，他也覺得皇宮似曾相識。迷孃認出數樣兒時熟悉的東西——羅薩里歐果然是奇普利亞諾侯爵，而迷孃正是他的女兒。她與威廉互表愛意，羅薩里歐恢復正常。

Mignon 迷孃 陶瑪：「迷孃」（*Mignon*）。次女高音。她是羅薩里歐的女兒，幼時被一群吉普賽人從她父親的義大利城堡綁架。她隨他們流浪，遭到虐待。羅薩里歐靠著學生威廉·麥斯特的協助救了她，威廉並愛上她。在義大利他們得知父女關係真相。詠嘆調：「你來過這裡嗎？」（*Connais-tu le pays?*）——一首受歡迎的音樂會演唱曲。首演者：（1866）Célestine Galli-Marié。

Mikado或**The Town of Titipu**「天皇」或「滴滴普鎮」蘇利文（Sullivan）。腳本：吉伯特（W. S. Gilbert）；兩幕；1885年於倫敦首演，蘇利文指揮。

日本：流浪樂師南嘰噗（Nanki-Poo）來滴滴普娶洋洋（Yum-Yum），卻聽貴族皮什土什（Pish-Tush）說她與監護人，大劍子手動爵可可（Ko-Ko）訂婚。大其他動爵普吧（Pooh-Bah）被洋洋和她的姊姊嗶啼星（Pitti-Sing）和嗶波（Peep-Bo）嘲笑。南嘰噗向洋洋承認他是天皇（Mikado）的兒子，正在逃避年老凱蒂莎（Katisha）的追求。大家同意南嘰噗可以娶洋洋，但是他必須在一個月內被砍頭。凱蒂莎很憤怒。可可找出一條古老的法律，規定一個男人如果被處死，他的新娘則必須被活埋。洋洋、嗶波和嗶啼星共謀告訴可可她們已砍掉南嘰噗的頭。大家因為殺死天皇的兒子必須受處分。南嘰噗拒絕現身證實他還活著，直到可可答應將娶凱蒂莎！她以為南嘰噗已死所以同意了。南嘰噗終於可以娶洋洋。

Mikado The 天皇 蘇利文：「天皇」（*The*

Mikado)。男低音。至高統治者、南譏噗的父親。他到滴滴普來找失蹤的兒子，卻被告知兒子已死，但這個消息不實。詠嘆調：「各形各色人物……我的目的總是雄偉」(*From every kind of man ... my object all sublime*)。首演者：(1885) Richard Temple。

Miles 邁爾斯 布瑞頓：「旋轉螺絲」(*The Turn of the Screw*)。男童高音。芙蘿拉的弟弟，兩人是女家庭教師在布萊的學生。他被前任男僕昆特的鬼魂控制，在他的影響下，偷了女家庭教師寫給他們監護人的信。她迫使他說出是誰逼他偷信，當他喊出昆特的名字時，死在她懷中。詠嘆調：「馬羅、馬羅，我寧可是馬羅」(*Malo, Malo, Malo I would rather be*)。首演者：(1954) David Hemmings。

Miller 米勒 威爾第：「露意莎·米勒」(*Luisa Miller*)。男中音。年老的士兵、露意莎的父親。米勒不贊同女兒與魯道夫交往，因為他是自己敵人，瓦特伯爵的兒子。首演者：(1849) Achille De Bassini。

Miller, Luisa 露意莎·米勒 威爾第：「露意莎·米勒」(*Luisa Miller*)。女高音。米勒的女兒。她愛上年輕的農夫「卡洛」，不知他其實是魯道夫·瓦特，父親長年敵人瓦特伯爵的兒子。看管人沃姆逼她寫信否認愛著魯道夫。他讀信後，指控他無情無義，給她服毒，他也喝下毒藥。在得知真相後，他先殺死沃姆，再與露意莎一同死去。首演者：(1849) Marietta Gazzaniga。

Mime迷魅 華格納：「萊茵的黃金」(*Das Rheingold*)、「齊格菲」(*Siegfried*)。男高音。一名尼布龍根（侏儒）。他與同類一樣住在地下深處，開採礦物。

「萊茵的黃金」：迷魅雖然被哥哥阿貝利希控制欺負，但也頗為狡詐。他用萊茵黃金鑄造一頂頭盔，發現它有魔力，想將之據為己有。阿貝利希戴上頭盔隱形，趁機毆打迷魅，奪走頭盔。迷魅向弗旦和羅格解釋阿貝利希擁有用萊茵黃金打造的指環，讓他全權控制其他同類。

「齊格菲」：阿貝利希的黃金被偷後，無法控制迷魅，他逃進森林。在那裡他遇到垂死的齊格琳，她將新生兒子齊格菲，以及孩子父親的劍的碎片交給他保管。迷魅養大小孩，為他鑄造許多把劍，但是每一把都被他打碎。齊格菲質問迷魅關於自己的童年，想知道他為何沒有母親，也和迷魅長得不像。迷魅解釋他幫助如何齊格琳，並拿諾銅劍的碎片給齊格菲看。迷魅正試著用碎片鑄造一把新劍，他確定男孩無法毀掉這把劍，也可以用它殺死龍形的法夫納，為自己偷到黃金。齊格菲外出，弗旦喬裝為流浪者前來。弗旦和迷魅給對方猜三個謎語，輸了的人必須賠上性命。弗旦答出迷魅的謎語，然後反問迷魅。迷魅答出前兩題。最後一題是「誰能用這些碎片鑄劍？」感到害怕的迷魅答不出來。弗旦告訴迷魅，只有不懂恐懼的英雄才能鑄劍。他也警告迷魅會被那個英雄殺死。弗旦離開後齊格菲回來，迷魅與男孩談論恐懼，一種他從未感受過的情緒。迷魅講龍的事給他聽，卻只讓他想去屠龍。

齊格菲生氣迷魅無法鑄造劍，自己拿起碎片完成工作。迷魅帶他去法夫納的洞

M

穴，齊格菲殺死龍。他舔了手上的龍血，發現能夠理解鳥鳴，也能洞察迷魅心思。迷魅執意奪得黃金，拿有毒的飲料給齊格菲喝，但齊格菲發現有詐，殺死迷魅。詠嘆調：「強制苦工！無盡勞累！」(*Zwangwolle Plage! Müh ohne Zweck!*)；「有天一名女子躺著呻吟」(*Einst lag wimmernd ein Weib*)；「你曾否在陰沈森林中感到」(*Fühltest du nie im finstren Wald*)；「歡迎，齊格菲！」(*Wilkommen, Siegfried!*)。

對性格男高音來說，迷魅是一個演唱起來很有成就感的角色，不過特別在「齊格菲」中，這仍是個大工程。容易與迷魅聯想在一起的演唱者包括：Gerhard Stolze、Julius Patzak、Gregory Dempsey、Peter Haage、Paul Crook、Graham Clark、Manfred Jung，和John Dobson。首演者：（「萊茵的黃金」，1869／「齊格菲」，1876）Carl Schlosser。

Mimì 咪咪（1）浦契尼：「波希米亞人」(*La bohème*)。女高音。咪咪是個縫衣女工，為肺癆（肺結核）纏身。在聖誕夜，魯道夫的朋友都離開去摩慕斯咖啡廳後，咪咪來敲他的門。她在回自己房間的時候蠟燭被吹熄，向他要火。她突然咳嗽起來，必須坐下休息，蠟燭也掉了。這時魯道夫的蠟燭也熄滅，咪咪的鑰匙掉到地上，兩人尋找時無意摸到對方的手。他們敘述自己的過去和對未來的希望。咪咪解釋說她的真名是露西亞，工作是編織絲綢。他們墜入愛河，聽到樓下魯道夫的朋友喊他，一起去摩慕斯咖啡廳。魯道夫在咖啡廳幫咪咪買了一頂粉紅色的帽子。但是隨著時間過去，兩人因為魯道夫的忌妒

心和對她病情的焦慮感不停爭吵。咪咪把事情告訴馬賽羅，並和魯道夫悲傷地分手。咪咪快死時，繆賽塔帶她到閣樓見魯道夫。他們回想共有的時光，和那頂粉紅色的帽子。他們的朋友外出跑腿，好讓他們重溫舊情——但為時已晚。大家突然發現咪咪已死。詠嘆調：「是的，我的名字是咪咪」(*Sì, Mi chiamano Mimì*)；「回到我離開的地方」(*Donde lieta uscì*)；二重唱（和魯道夫）：「哦！可愛的女孩」(*O soave fanciulla*)；「他們走了嗎？」(*Sono andati?*)。首演者：（1896）Cesira Ferrani（她先前曾首演浦契尼的曼儂一角，也被托斯卡尼尼選為首位義大利籍的梅莉桑）。謠傳浦契尼愛著Cesira Ferrani，但就事實來看，她似乎反而喜歡托斯卡尼尼。近年來知名的咪咪包括：Alice Esty、Nellie Melba、Geraldine Farrar、Licia Albanese（她和吉利的錄音相當知名）、Bidú Sayão、Grace Moore、Elsie Morison、Renata Tebaldi、Maria Callas、Victoria de los Angeles、Renato Scotto、Anna Moffo、Mirella Freni、Montserrat Caballé、Katia Ricciarelli、Kiri te Kanawa、Leontina Vaduva，和Angela Gheorghiu，一個名副其實的戲劇女高音名人榜。

（2）雷昂卡伐洛：「波希米亞人」(*La bohème*)。女高音。一名縫衣女工。她和魯道夫相愛，但為了逃避貧窮生活，她接受富有的保羅伯爵求婚。聖誕節時她和魯道夫團圓，但是病入膏肓的她死在朋友的閣樓裡。首演者：（1897）Elisa Frandini。

Mina 蜜娜 威爾第：「阿羅德」(*Aroldo*)。女高音。艾格伯托的女兒、十字軍騎士，阿羅德的妻子。當丈夫出征時，她和一名

士兵，高文諾有染。父親阻止她向丈夫告解自己不忠，自己殺死高文諾。阿羅德知道真相後，和蜜娜離婚，並自我放逐，在蘇格蘭的簡陋小屋過日子。成為亡命之徒的蜜娜四處流浪，在蘇格蘭找到他，兩人重修舊好。首演者：（1857）Marcellina Lotti。另見*Lina*。

Minerva 敏耐娃 蒙台威爾第：「尤里西返鄉」（*Il ritorno d'Ulisse in patria*）。女高音。幫尤里西喬裝成乞丐回到妻子身邊的女神。首演者：（1640）可能為Maddalena Manelli。

Minette 敏奈特 亨采：「英國貓」（*The English Cat*）。女高音。一隻單純的鄉村貓，她嫁給貴族帕夫勳爵，但是無法拒絕舊愛湯姆，也因此和帕夫離婚。其他的貓淹死她以結束她的痛苦。首演者：（1983）Inge Nielsen。

Minnie 敏妮 浦契尼：「西方女郎」（*La fanciulla del West*）。女高音。西方女郎。金礦工人在她的「波卡」酒館飲酒打牌。他們都很尊敬敏妮，她讀書或講聖經的故事給他們聽。警長傑克·蘭斯想娶她，但她不愛他——她記得小時候自己父母的情感，那才是她追求的愛情。一名陌生人迪克·強森進來酒館，與敏妮興高采烈地談話。蘭斯懷疑強森可能即是強盜拉梅瑞斯，但敏妮為他擔保，並邀他晚上到自己的小屋用餐。在她的小屋中，她的侍女娃可照顧她，並為他們準備晚餐。敏妮告訴強森自己非常快樂與礦工共處。警長到小屋來警告敏妮強盜在附近，她讓強森藏在窗簾後面。蘭斯給她看強盜的照片，她認

出他為強森。蘭斯離開後，敏妮憤怒難過地質問強森為何騙她。他向她示愛，表示希望未來能走回正路，但他堅持他必須離開。她剛在強森身後把門關上，就聽到槍聲。受傷的強森倒到她門上，敏妮將他拉進房裡藏在閣樓上。蘭斯再次前來搜敏妮的小屋卻沒找到人，不過當他準備離開時，血從閣樓滴下，暴露強森的藏身處。敏妮提議與蘭斯打撲克，若她贏了強森就能獲得自由，若她輸了，就嫁給蘭斯。她作弊贏了，蘭斯離開。但他不守諾言，告訴手下強森的所在。他們捉到強森後準備吊死他，但敏妮質問他們：難道她沒有關注、愛過他們？現在她希望他們回報她——他們是否同意放強森走？他說她與強森願意清白過日子。礦工答應她的請求，她與強森遠走高飛展開新生。詠嘆調：「在索勒達，當我還小時」（*Laggiù nel Soledad, ero piccina*）；「哦，若你知道」（*Oh, se sapeste*）；二重唱（和蘭斯）：「一場撲克！」（*Una partita a poker!*）。首演者：（1910）Emmy Destinn。

Miracle, Dr 迷樂可醫生 奧芬巴赫：「霍夫曼故事」（*Les Contes d'Hoffmann*）。男中音。一名醫生，逼迫生病的安東妮亞唱歌害她累死。首演者：（1881）Alexander Taskin。

Miriam 米莉安 羅西尼：「摩西在埃及」（*Mosè in Egitto*）。次女高音。摩西的姊姊、安娜依絲的母親。女兒愛上法老王的兒子。首演者：（1818）Maria Manzi。

Missail 米撒伊 穆梭斯基：「鮑里斯·顧

德諾夫」（*Boris Godunov*）。男高音。瓦爾蘭的流浪漢朋友，陪同「假狄米屈」去波蘭。首演者：（1874）Pavel Dyuzhikov。

Mitridate, King 米特里達特王 莫札特：「彭特王米特里達特」（*Mitridate, re di Ponto*）。男高音。法爾納奇與西法瑞的父親，與阿絲帕西亞有婚約。他出征時，法爾納奇向阿絲帕西亞示愛，而她後來承認愛著西法瑞。米特里達特誓言報復，但因為即將戰敗給羅馬人，他原諒所有人。首演者：（1770）Guglielmo d'Ettore。

***Mitridate, re di Ponto* 「彭特王米特里達特」** 莫札特（Mozart）腳本：維托里歐·阿梅戴歐·齊納一山提（Vittorio Amedeo Cigna-Santi）；三幕；1770年於米蘭首演。

克里米亞（Crimea），公元前63年：國王米特里達特（Mitridate）出征，留下兒子法爾納奇（Farnace）與西法瑞（Sifare）治國。他們聽說父親死去，法爾納奇向父親的未婚妻，阿絲帕西亞（Aspasia）示愛。她想躲避西法瑞。阿爾巴特（Arbate）帶來消息，米特里達特仍在世。國王在伊絲梅妮（Ismene）陪同下回家，介紹她為法爾納奇的未婚妻。阿爾巴特告訴米特里達特法爾納奇的行為，以及西法瑞的忠誠，國王誓言報復長子。法爾納奇拒絕伊絲梅妮，米特里達特建議她嫁給西法瑞。阿絲帕西亞向西法瑞承認愛著他，但他們決定遵守榮譽而分開。法爾納奇告訴父親西法瑞愛著阿絲帕西亞。米特里達特決定兩個兒子都得受懲罰，他們被捕。伊絲梅妮仍愛著法爾納奇，在米特里達特去抵抗羅馬人時，放走他的兒子。米特里達特即將戰

敗給羅馬人，決定自殺，並原諒所有人，祝福阿絲帕西亞與西法瑞結為連理。法爾納奇與伊絲梅妮和好，他們誓言解救世人免受羅馬壓迫。

Mittenhofer, Gregor 葛利果·密登霍弗 亨采：「年輕戀人之哀歌」（*Elegy for Young Lovers*）。男中音。詩人，每年他都到阿爾卑斯山來寫作春天詩篇。作品敘述發生在他和同伴所住旅館之事。首演者：（1961）Dietrich Fischer-Dieskau。

Mohammed 莫罕默德 理查·史特勞斯：「玫瑰騎士」（*Der Rosenkavalier*）。無聲角色。元帥夫人的小黑隨從（der kleine Neger）（節目單常誤寫他的名字為Mahomet）。在最後一場戲中，他跑回去旅店拿蘇菲與奧塔維安離開前掉的手帕。首演者：（1911）不詳。

Monastatos 蒙納斯塔托斯 莫札特：「魔笛」（*Die Zauberflöte*）。男高音。效忠薩拉斯特羅（Sarastro）的摩爾人。他想要侵犯帕米娜（Pamina），被帕帕基諾（Papageno）阻止。帕帕基諾搖動魔法鈴鐺，讓蒙納斯塔托斯及其手下溫和起舞，無法捉拿帕帕基諾和塔米諾。詠嘆調：「愛情愉悅人人可及」（*Alles fühlt der Liebe Freuden*）。首演者：（1791）Johann Joseph Nouseul。

***mondo della luna, Il* 「月亮世界」** 海頓（Haydn）。腳本：卡洛·高東尼（Carlo Goldoni）；三幕；1777年於艾斯特哈札（Eszterháza）首演。

艾克利提可博士（Dr Ecclitico）說服坡

納費德（Buonafede）月亮上的生活比較好。艾克利提可和他的朋友恩奈斯托（Ernesto），愛著坡納費德的女兒克拉蕊絲（Clarice）和芙拉米妮亞（Flaminia），而恩奈斯托的僕人奇可（Cecco），愛著她們的侍女莉瑟塔（Lisetta）。坡納費德反對所有人的婚事，爲了勸他同意，他們給他喝下藥水，說這將讓他上月亮。他們把艾克利提可的花園裝飾成月亮的樣子，把坡納費德帶去。他被騙同意婚事。他發現上當後，仍原諒並祝福他們。

Monica 夢妮卡　梅諾第：「靈媒」（*The Medium*）。女高音。靈媒芙蘿夫人的女兒。她扮演母親在通靈會中召出來的「鬼魂」。首演者：（1946）Evelyn Keller。

Montague, Romeo 羅密歐・蒙太鳩（1）（*Roméo*）古諾：「羅密歐與茱麗葉」（*Roméo et Juliette*）。男高音。蒙太鳩家的羅密歐遇見並愛上卡普列家的茱麗葉，兩人祕密結婚。在一場打鬥中羅密歐殺死卡普列的侄子，提鮑特而被放逐。羅密歐發現茱麗葉失去知覺，他並不知道她是爲了逃避父親替她安排的婚姻，而刻意服用假死的藥水。他以爲她眞的死了，所以服毒自殺。詠嘆調：「啊！東升吧煦日」（*Ah! lève-toi soleil*）。首演者：（1867）Pierre Michot。
　　（2）貝利尼：「卡蒙情仇」（*I Capuleti e i Montecchi*）。次女高音。女飾男角。蒙太鳩家族的領袖，愛上茱麗葉，但她的卡普列父親不准兩人成婚。羅密歐發現她昏迷，以爲她死了而服毒。她醒過來時，他死在她懷裡。詠嘆調：「墳墓在此」（*Ecco la tomba*）；「你獨自一人，我的茱麗葉」（*Tu sola, O mia Giulietta*）。首演者：（1830）Giuditta Grisi。

Montano 蒙塔諾　威爾第：「奧泰羅」（*Otello*）。男低音。塞普勒斯的指揮官，奧泰羅接替他。首演者：（1887）Napoleone Limonta。

Monterone, Count 蒙特隆尼伯爵　威爾第：「弄臣」（*Rigoletto*）。男中音。年老的貴族。她的女兒失身給曼求亞公爵。他譴責公爵，當弄臣里哥列托嘲笑他時，他以父親之名詛咒里哥列托。首演者：（1851）Paolo Damini。

Montez, Eugenia 尤珍妮亞・蒙泰茲　楊納傑克：「馬克羅普洛斯事件」（*The markropulos Case*）。見*Marty, Emilia*。

Montfort (Montforte), Guy de 吉・德・蒙特佛　威爾第：「西西里晚禱」（*Les Vêpres siciliennes*）。男中音。自法國人侵略西西里後，他擔任省長。多年前他與一位女子相愛，現在垂死的她告訴他昂利——他的敵人——其實是他的私生子。昂利拒絕認蒙特佛爲父親，但仍插手阻止西西里人（包括他心愛的艾蓮）刺殺蒙特佛。艾蓮入獄，昂利同意認蒙特佛爲父親，以釋放艾蓮。蒙特佛祝福昂利與艾蓮結婚。他們安排婚禮。他們太遲聽說婚禮鐘聲將是西西里人起義的訊號，法國人被屠殺。詠嘆調：「權力之中」（*Au sein de la puissance*）。首演者：（1855）Marc Bonnhée。

M

Moralès 摩拉雷斯 比才:「卡門」
(*Carmen*)。男中音。重騎兵團的一名中
士、唐荷西的朋友。首演者:(1875)
Mons. Duvernoy。

Morfontaine, Guillot de 吉優‧德‧摩方添
馬斯內:「曼儂」(*Manon*)。男高音。一
個老色鬼,看上曼儂。首演者:(1884)
Mons. Grivot。

Morgana 摩根娜 韓德爾:「阿希娜」
(*Alcina*)。女高音。女巫師阿希娜的妹妹。
原爲歐朗特的戀人,兩人最終重修舊好。
首演者:(1735)Cecillia Young。

Morgana, Fata 法塔‧魔根娜 浦羅高菲
夫:「三橘之戀」(*The Love for Three
Oranges*)。女高音。一名女巫,她保護邪惡
的黎安卓。王子第一次笑就是因爲看到她
摔得四腳朝天。爲了懲罰他,她讓他愛上
三個橘子,並流浪四方尋找它們。首演
者:(1921)Nina Koshetz。

Morgan le Fay 仙女摩根 伯特威索:「圓
桌武士嘉文」(*Gawain*)。女高音。嘉文的
姑媽,負責評述操控劇情發展。首演者:
(1991)Marie Angel。

Morold 摩洛德 華格納:「崔斯坦與伊索
德」(*Tristan und Isolde*)。他沒有出現於歌
劇中,不過和開始前的劇情有關。摩洛德
是和伊索德有婚約的愛爾蘭騎士。他去康
沃爾替國家討債,和崔斯坦打鬥而被殺,
崔斯坦也身受重傷。崔斯坦被帶去給伊索
德治療。最初她不知道崔斯坦的身分,後

來看到他的劍缺了的一截,正好符合從摩
洛德傷口取出的碎片。雖然她本執意替摩
洛德報仇,卻愛上崔斯坦。

**Morone, Cardinal Giovanni 喬望尼‧摩容
內主教** 普費茲納:「帕勒斯特里納」
(*Palestrina*)。男中音。教皇的使節主教。
在最後一次的特倫特會議上發表冗長演
說,呼籲所有與會者服從教皇。首演者:
(1917)Herr Brodersen。

Morosus, Henry 亨利‧摩洛瑟斯 理查‧
史特勞斯:「沈默的女人」(*Die
schweigsame Frau*)。男高音。阿敏塔的丈
夫、約翰‧摩洛瑟斯爵士的侄子兼繼承
人。他和歌手妻子一同領導名爲凡努奇
(Vanuzzi)歌劇團的遊唱劇團,四處演出。
他的叔父認爲這個公眾自我展示的職業很
低賤,剝奪了亨利的繼承權。亨利擔心叔
父若娶妻,她將會繼承遺產,所以計謀騙
叔叔。劇團裡三名女演員喬裝成爵士的未
婚妻人選,他完全上當,選中最嫻靜的女
子,「甜蜜達」(其實是阿敏塔)。亨利安
排假婚禮,律師和神父都是劇團成員。婚
後,「甜蜜達」搖身一變成爲吵鬧又兇悍
的女人,摩洛瑟斯等不及要和她離婚。亨
利願意幫叔叔找到離婚的理由,甚至假裝
是她的舊情人。不過最後他心軟,向叔叔
承認一切都是騙局。所幸摩洛瑟斯開得起
玩笑,還讚美他們演戲的本領,並且恢復
亨利的繼承權。二重唱(和阿敏塔):
「遺棄你?放棄你?」(*Dich verlassen? Dich
entbehren?*)翁德利希(Fritz Wunderlich)就
是演唱這個角色,在1959年的薩爾茲堡音
樂節(Salzburg Festival)初次登上國際舞

台。首演者：（1935）Martin Kremer。

Morosus, Sir John 約翰・摩洛瑟斯爵士
理查・史特勞斯：「沈默的女人」（*Die schweigsame Frau*）。男低音。〔註：英國人會稱他爲約翰爵士，但因爲史特勞斯和茲懷格都弄不懂英國貴族系統，所以他成了摩洛瑟斯爵士！〕一名退役的海軍上將。他由一名管家照顧，住在倫敦。服役時，他身邊的彈藥庫爆炸，雖然他沒受傷，但之後卻無法忍受任何噪音。他唯一的親戚和繼承人是侄子亨利，但兩人久未連絡，他以爲亨利已死。摩洛瑟斯很寂寞，他的理髮師建議他討個老婆，這樣他能有個伴，也有人可以繼承他的爵位。但是，摩洛瑟斯只能娶個沈默的女人，而世上哪有這種女人？突然有人來訪，是失聯已久的亨利，摩洛瑟斯很高興見到他。亨利表示自己還帶著一群演員和歌手，其中有他的妻子，阿敏塔。摩洛瑟斯認爲這種公衆表演的職業玷污家族名譽，於是剝奪了亨利的繼承權。亨利和阿敏塔聽說摩洛瑟斯在找太太，替他安排人選：劇團成員的阿敏塔、卡洛塔和依索塔。僞裝成甜蜜達的阿敏塔，表現出嫻靜、安分的淑女樣子，被摩洛瑟斯選中。但在其他演員幫他們假結婚後，她搖身一變成爲霸道吵鬧的悍婦，令摩洛瑟斯無法忍受。亨利願意幫叔叔找到離婚的理由，但在這個計畫失敗後，他和阿敏塔覺得愧疚讓摩洛瑟斯難過，卸下僞裝，他了解原來一切都是騙局。剛開始他很生氣，但漸漸息怒，甚至讚美他們演戲的本領——畢竟有能耐騙過他。他「領養」亨利和阿敏塔爲兒子和女兒，名正言順賦予他們繼承權。詠嘆調：「音樂很優美，特別在奏完之後！」（*Wie schön ist doch die Musik, aber wie schön erst, wenn sie vorbei ist!*）。Hans Hotter 一直是這個角色的代表性詮釋者。首演者：（1935）Friedrich Plaschke。

Morozov, Filka 費卡・摩洛佐夫 楊納傑克：「死屋手記」（*From the House of the Dead*）。男高音。一名人稱爲路卡・庫茲密奇的囚犯。他講自己被關到這所西伯利亞監獄的故事：他殺死一名監獄官。另一名囚犯，年老的石士考夫說他的故事，摩洛佐夫牽扯在內，原來他曾與石士考夫的妻子有染。費卡死去，屍體被抬出時，石士考夫認出並詛咒他。首演者：（1930）Emil Olšovský。

***Mosè in Egitto* 「摩西在埃及」** 羅西尼（Rossini）。腳本：托托拉（Andera Leone Tottola）；三幕；1818年於那不勒斯首演。

埃及，聖經時期：法老王（Pharaoh）准許摩西（Moses）和以色列人出埃及。法老王的兒子阿梅諾菲斯（Amenophis）與摩西的甥女、米莉安（Miriam）的女兒，安娜依絲（Anaïs）相愛，他希望她不要隨其他族人離開。兩人躲藏，但被她的舅舅亞倫和法老王的妻子辛奈絲（Sinais）發現。法老王收回讓以色列人離開的承諾，摩西威脅阿梅諾菲斯以及所有埃及人的長子都會死去。安娜依絲願意用性命交換摩西等以色列人的自由。阿梅諾菲斯舉劍攻擊摩西，但遭閃電擊斃。摩西與以色列人向神禱告。紅海分開讓他們走過，然後合起淹斃試著追捕他們的埃及人。

Moser, Augustin 奧古斯丁·摩瑟　華格納：「紐倫堡的名歌手」（*Die Meistersinger von Nürnberg*）。男高音。名歌手之一，一名裁縫。首演者：（1868）Herr Pöppl。

Moses 摩西（1）荀白克：「摩西與亞倫」（*Moses und Aron*）。口述角色。摩西聽見神叫他領導以色列人擺脫奴隸身分，但他覺得無法說服人民——他缺乏雄辯的能力。神表示他可以透過哥哥亞倫與人民溝通。摩西解釋他的理念，但是亞倫無法激勵以色列人。摩西上西奈山領取刻有十誡的石板。他回來時發現亞倫鑄造了一座金牛犢供人民膜拜。他責怪亞倫無法接受看不見的神也其實存在。首演者：（1954，廣播／1957，戲劇）Hans Herbert Fiedler。

（2）（Mosè）羅西尼：「摩西在埃及」（*Mosè in Egitto*）。男低音。以色列人的領袖。米莉安的弟弟、安娜依絲的舅舅（後者被囚禁在埃及時，愛上法老王的兒子阿梅諾菲斯）。每一次法老王改變心意，不讓以色列人出埃及，摩西就降下瘟疫，威脅所有埃及人的長子都會死，包括法老王的兒子。阿梅諾菲斯舉劍要砍摩西，被閃電擊斃。摩西勸人民抱持信念。他們向神禱告，紅海分開讓他們走過，然後合起淹斃試著追捕他們的埃及人。詠嘆調與重唱：「高居群星間的神，請轉向我們」（*Des cieux où tu résides, grand Dieu*）。歌劇中最著名的這個樂段，是為了首演後的第一次重演樂季添加。首演者：（1818）Michele Benedetti。

（3）懷爾：「馬哈哥尼市之興與亡」（*Aufstieg und Fall der Stadt Mahagonny*）。男中音。崔尼提·摩西。創立馬哈哥尼市的三名逃犯之一。這是個人人都不須工作、只要享樂的理想之城。摩西在一場拳擊比賽中打死另一個居民。首演者：（1930）Walther Zimmer。

Moses und Aron 「摩西與亞倫」荀白克（Schoenberg）。腳本：作曲家；三幕（第三幕沒有音樂，可以純以口述形式演出）；1954年於漢堡（廣播）／1957年於蘇黎世（戲劇，僅第一、二幕）首演，皆由漢斯·羅斯保德（Hans Rosbaud）指揮。

聖經時期：摩西聽見神的聲音，叫他領導以色列人前往迦南。他憂心忡忡，該如何說服人們追隨他？神告訴他透過哥哥亞倫發言。但是亞倫只能用簡化後的字面涵意詮釋摩西的話。他講述摩西「唯一的神」的理念給人民聽，他們抱持懷疑態度。他們需要更實質的東西。亞倫製造奇蹟以說服他們，並承諾神也會製造奇蹟，在他們橫跨沙漠時提供食物。摩西上山去領取刻有新神旨的石板。他一去四十天，以色列人蠢蠢欲動。亞倫鑄造一座金牛犢供人民膜拜，他們狂歡。摩西回來，人民四散逃逸。亞倫隨他們去，摩西憤而摔碎石板。接著我們看到亞倫戴著鐐銬。摩西責怪他無法接受神就是存在，而需要膜拜實質形象。他下令釋放亞倫。亞倫在枷鎖解除的那一刻死去。

Mother, The 母親（1）梅諾第：「領事」（*The Consul*）。女低音。瑪格達·索瑞的母親。首演者：（1950）Marie Powers。

（2）梅諾第：「阿瑪爾與夜客」（*Amahl and the Night Visitors*）。女高音。跛子阿瑪爾的母親，想偷取在她家過夜的三王之財

物。首演者：（1951）R o s e m a r y Kuhlman。

（3）夏邦悌埃：「露意絲」（*Louise*）。女低音。露意絲的母親。試著阻止女兒離家去和貧窮的詩人同居。首演者：（1900）Deschamps-Jéhin。

（4）拉威爾：「小孩與魔法」。女低音。她懲罰不乖無禮的小孩，而引發一連串事件。首演者：（1925）？Mme Orsoni。

（5）楊納傑克：「命運」（*Osud*）。次女高音。蜜拉的母親，與蜜拉和志夫尼同住。精神不正常的她攻擊志夫尼，蜜拉試著幫忙時，與母親一同跌落陽台摔死。首演者：（1934，廣播）Marie Žaludová；（1958，舞台）Jarmila Palivcová。

Mother Goose 鵝媽媽 史特拉汶斯基：「浪子的歷程」（*The Rake's Progress*）。次女高音。倫敦一家妓院的老鴇，她讓湯姆·瑞克威爾見識荒淫墮落的生活。首演者：（1951）Nell Tangeman。

Mountararat, Earl of 蒙塔拉拉伯爵 蘇利文：「艾奧蘭特」（*Iolanthe*）。男低音。上議院的一名議員，愛著牧羊女菲莉絲。二重唱（和托洛勒與合唱團）：「英國眞正統治四海時」（*When Britain really ruled the waves*）。首演者：（1882）Rutland Barrington。

Mountjoy, Lord（Charles Blount）蒙焦耶勳爵（查爾斯·布朗特） 布瑞頓：「葛洛麗安娜」（*Gloriana*）。男中音。女王的大臣之一。他的愛人是潘妮洛普·里奇夫人，艾塞克斯伯爵的妹妹。首演者：（1953）

Geraint Evans。

Murgatroyd, Sir Despard 戴死怕·謀家拙德爵士 蘇利文：「律提格」（*Ruddigore*）。低音男中音。現任的「律提格惡男爵」，受詛咒逼迫必須每天犯一項罪。他痛恨自己的生活，很高興知道自己有個哥哥（魯夫文爵士），因而能擺脫爵位的詛咒及其控制，和瘋子瑪格麗特結婚。首演者：（1887）Rutland Barrington。

Murgatroyd, Sir Roderic（the ghost of）羅德利克·謀家拙德爵士（之鬼魂） 蘇利文：「律提格」（*Ruddigore*）。男低音。領導謀家拙德家的祖先從肖像浮出。羅賓（魯夫文爵士）不願遵守家庭的詛咒——他每天必須犯一項罪——祖先因此來審判他。羅賓證明羅德利克本來不應該死去，所以他可以留在肖像外面，並且和舊情人漢娜結婚。詠嘆調：「鬼魂的正午」（*The ghosts' high noon*）。首演者：（1887）Richard Temple。

Murgatroyd, Sir Ruthven 魯夫文·謀家拙德爵士 蘇利文：「律提格」（*Ruddigore*）。男中音。戴死怕·謀家拙德爵士的哥哥。他喬裝成羅賓·橡果以追求玫瑰。他的義兄揭穿他爲爵位及其詛咒（必須每天犯一項罪）的眞正繼承人。因爲他拒絕過這樣的日子，祖先們由羅德利克爵士領頭從他們的肖像浮現來審判他。羅賓證明羅德利克本來不應該死去，不用再受詛咒控制，得以和玫瑰結婚。二重唱（和玫瑰）：「我認識一個少女」（*I know a maid*）。首演者：（1887）George Grossmith。

Musetta 繆賽塔（1）浦契尼：「波希米亞人」（*La bohème*）。女高音。一名女工，和馬賽羅曾是情侶。他們爭吵後分手，她找到新的男伴，年老但富有的艾辛多羅。聖誕夜波希米亞人到摩慕斯咖啡廳聚會，她和馬賽羅刻意假裝沒注意到對方，但她也盡力讓他注意到她。繆賽塔以鞋子擠腳爲由，差遣艾辛多羅去找鞋匠，然後加入老朋友們用宵夜。他們看到帳單時嚇了一跳，不過繆賽塔有好辦法，把帳單留給艾辛多羅，一群人在他回來前離開咖啡廳。在他們住的巴黎拉丁區附近一間酒館裡，繆賽塔和一名酒客調情，讓馬賽羅大爲光火。他們激動爭吵，使用的語言（「毒蛇！蟾蜍！女巫！」）和魯道夫與咪咪的傷心道別恰好成強烈對比，於是兩對情侶再次分手。咪咪的健康每下愈況，繆賽塔帶著病入膏肓、虛弱的她到閣樓找魯道夫。繆賽塔把耳環拿下要馬賽羅去變賣買食物和藥，但爲時已晚。在這最後一場戲中，我們看到浮誇的繆賽塔較溫柔的另一面。她把自己的毛手套給咪咪戴上取暖，告訴她是魯道夫送的禮物，另外也大方賣掉珍貴首飾來換必需品給病人——她可說是個很有愛心的愛錢女郎。詠嘆調：「當我獨行時……」（*Quando men' vo soletto*）；重唱（和馬賽羅，以及魯道夫和咪咪）：「所以真的結束了嗎？／你在做什麼？」（*Dunque è proprio finita? / Che facevi?*）。首演者：（1896）Camilla Pasini，作曲家認爲她演唱得「極好」。之後還有過很多極好的繆賽塔，包括，Hilde Gueden、Margherita Carioso、Anna Moffo、Graziella Sciutti、Ljuba Welitsch（傳說一個本要在紐約演出咪咪的女歌者，在聽說Ljuba Welitsch將飾演繆賽塔後，因爲無法面對這麼強勁的同台者而落荒而逃）、Adèle Leigh、Dorothy Kirsten、Rita Streich、Elizabeth Harwood、Sona Ghazarian、Hildegard Behrens、Carol Neblett、Ashley Putnam、和 Nancy Gustafson。

（2）雷昂卡伐洛：「丑角」（*Pagliacci*）。次女高音。一名女工，愛著馬賽羅。她爲了不要過窮日子而離開他，但後來回到他身邊。咪咪死時她也在場。首演者：（1897）Rosina Storchio。

Music Master 音樂總監 理查·史特勞斯：「納索斯島的亞莉阿德妮」（*Ariadne auf Naxos*）。（a）口述角色（1912版本）。受雇教導焦丹先生如何成爲紳士。首演者：（1912）Jakob Tiedtke；（b）男中音（1916版本）。年輕作曲家的老師（作曲家寫了一齣歌劇要演出給維也納一位富豪的客人看）。敏感的作曲家被告知歌劇必須縮短而且得和喜劇演員同時演出，他非常激動，音樂總監安撫他，勸他說想在娛樂圈混下去，就要懂得妥協——畢竟作品有演出總比沒演出好。首演者：（1916）Hans Duhan。

Mussel, the All-Wise 睿智的貽貝 理查·史特勞斯：「埃及的海倫」（*Die ägyptische Helena*）。次女高音。全知的貝殼，它提供女巫師艾瑟拉關於世界各地事件的訊息。它告訴艾瑟拉米奈勞斯有意在船上殺死妻子海倫。艾瑟拉製造一場暴風雨讓船失事，救了海倫。首演者：（1928）Helene Jung。

Mustafà 穆斯塔法 羅西尼：「阿爾及利亞的義大利少女」(*L'italiana in Algeri*)。男低音。阿爾及利亞的酋長。他不再愛自己的妻子，艾薇拉，並命令被他俘虜的義大利奴隸，林多羅娶她。他的僕人哈里必須幫他找個義大利女人當太太。哈里找到的女子是發生船難的伊莎貝拉，她是林多羅的愛人，正在找他。兩人計畫逃跑，騙穆斯塔法說伊莎貝拉愛他，在他忙著用餐時溜走。酋長發現伊莎貝拉離開後，回到艾薇拉身邊，發誓再也不要招惹義大利女人了。詠嘆調：「我興奮且慾火中燒」(*Già d'insolito ardore*)。首演者：（1813）Filippo Galli。

M

MATHIS GRÜNEWALD
彼得‧謝勒斯（Peter Sellars）談馬蒂斯
From辛德密特：「畫家馬蒂斯」（Hindemith：*Mathis der Maler*）

　　十六世紀畫家馬蒂亞斯‧格呂奈瓦德（Mathias Grunewald）〔？1470-1528年〕是藝術史上最感人又神祕的人物之一。他知名的鉅作是法國柯瑪（Colmar）的伊森漢姆（Isenheim）祭壇畫。這幅由多塊畫板組成、層次分明、充滿想像力的創作，強烈勾勒出耶穌受難的痛苦，也同樣溫柔、驚奇和震撼地刻畫天使報喜、聖誕和復活的奇蹟。他筆下極端膨脹、處於或狂喜或受苦狀態的人形，加上魔法般變換不定、散發精神力量的色彩，使1910與20年代德國表現主義畫家紛紛尊他為宗師。

　　保羅‧辛德密特是那荒亂年代德國前衛藝術的領導者之一，與他合作的畫家和詩人正推動新世代革命掙扎。但是一切在30年代改變。1933年納粹黨掌權後，辛德密特是少數留在德國的藝術界龍頭。他認為自己的存在與釋放的訊息，能夠讓國家回到正軌。於是，1933到1935年間，在他所有音樂被禁演、他的名字完全禁止於媒體出現、他本人甚至遭到軟禁的情況下，辛德密特創作了「畫家馬蒂斯」。如同鮑里斯‧巴斯瑞納克（Boris Pasternak，蘇聯文學家，1890-1960）為史達林寫了《齊瓦哥醫生》（Dr Zhivago），辛德密特的新作在一個層面上，是與自己的現代樂過去斷絕關係；在另一個層面上，則是勇敢地嘗試與那個一手掌控全國、甚至全世界命運的人溝通。辛德密特的出發點是要寫一齣延續「帕西法爾」的偉大德意志歌劇，刻意回溯日耳曼音樂到其中世紀的輝煌歷史，因此他選用不會招惹希特勒的音樂語法。歌劇像是另類版本的「紐倫堡的名歌手」，探討藝術家的社會功能地位，也當然具自傳性質。

　　我們對真人馬蒂斯‧哥德哈特‧奈德哈特（Mathis Gothardt Neithardt）的生平幾乎一無所知——連格呂奈瓦德這個名字都是十七世紀虛構的稱呼。相較於同期大名鼎鼎的畫家，奧布瑞赫‧杜瑞（Albrecht Dürer）〔1471-1528〕，其多產的一舉一動都被記載討論，馬蒂斯只留下少數畫作，他的職業生涯也很難考究，好似他故意要消失一樣。我們確定知道他曾任曼因茲樞機大主教，奧布瑞赫‧馮‧布蘭登堡（Albrecht von Brandenburg）的宮廷畫家長達十年，至1526年，似乎是因為同情前一年的農民起義而卸任。兩年後他逝世。

　　辛德密特的腳本——或許是由一位作曲家執筆最豐富、令人滿足的腳本——將這個精神上飽受折磨的人物，丟進街頭暴動（場景二）、公眾燒書（場景三）、經濟社會不義抗爭和大屠殺（場景四）之中。他拯救革命領導的女兒免被屠殺，學會照顧她。她無邪的身影讓他聽見天籟，挑戰最黑暗的心魔。他完成了伊森漢姆祭壇畫，但在小孩死於他懷裡後，他唾棄作畫。他學會愛的不是這個世界，而是一個女人——亦步亦趨跟在他生命中的烏蘇

M

拉。畢竟生命比藝術重要。

　　歌劇開幕時，馬蒂斯正在為遊民庇護所畫壁畫，受傷的革命領袖衝進來求助躲避警察追捕。那位勇敢的戰士嘲諷馬蒂斯：「你畫一些沒人要看、沒人要注意的東西。你達成上帝賦予你的任務了嗎？」哪位藝術家不是每天如此捫心自問？有些日子這個問題令人無法承受；我們自問所作的任何事是否適當足夠？誰要？誰需要？我們服侍誰？

　　最近有研究假設，柯瑪的祭壇畫應該是像表演一樣被觀賞，在語言和音樂伴奏下，按照時間依序展示畫板。祭壇畫本是為專門收留不治之症患者的安養院之附設小教堂所作。真人馬蒂斯作品代表的藝術，並非消費性產品、時尚宣言、休閒活動、有錢人的辯護，或對人類權力的奉承。它代表藝術意在治療。

　　我們都試著接觸神蹟。當然現今政客必須扭曲事實，儘管他們知道不對。唯藝術家擁有能夠光明誠實面對事情的空間。你只想擺脫政治的左右兩極說：「我們能不能為人性留個餘地？」在紛爭中為人道主義喊話的理念，是這齣歌劇最美的特質，而馬蒂斯正是表達這個理念的人。

MANDRYKA
海爾伍德伯爵（**the Earl of Harewood**）談曼德利卡
From理查·史特勞斯：「阿拉貝拉」（Richard Strauss：*Arabella*）

據說迪亞基列夫（Sergey Diaghilev，俄籍藝術經理人，1872-1929）曾對賈圖（Jean Cocteau，法籍作家，1889-1963）嘆道：「尚，你令我驚奇！」我喜歡想像理查·史特勞斯等著來自維也納的信件，希望有一段腳本能令他驚奇，然後在第四頁發現霍夫曼斯托的神來之筆。因為無疑這一定發生過。好比說那些偉大的特殊場景──一朵玫瑰、一杯清水──絕對純是幻想，因為它們絕對不曾出現在任何現實生活裡。但重點是你相信它們發生過。另一個重點是，它們恰好能摩擦出史特勞斯這類作曲家的靈感──他可以將任何文字配成曲（我從不知道他是否真的曾將舞台指示配成曲，不過──正如同霍夫曼斯托的幻想──我們很容易相信他有）〔編註：是真的，他將「玫瑰騎士」和「埃及的海倫」的舞台指示配成曲。〕史特勞斯受霍夫曼斯托天馬行空想像力激發，進而消除內容的不可信之處。

我不知道詩人是從哪裡「找到」阿拉貝拉和她的家人（他們最初是為1914以前的一部小說所創造），不過，我想在任何年代的維也納這都應該不難。曼德利卡則不同了。每個人都有自己全心擁抱的歌劇人物，一個若是我們能夠唱歌，就可以演唱得極具說服力的角色──弗旦、荷蘭人、西蒙·波卡奈格拉、法斯塔夫──曼德利卡一定高居我的榜上。

瓦德納（阿拉貝拉的父親）從軍時期認識的一拖車富裕袍澤，是個低劣的小把戲（他的，不是作家的），但是他竟然會釣到墜入情網的老友姪子，這個想法也實在理應挖到寶。而史特勞斯的反應更是如此令人讚嘆！他二話不說就開始用音樂描繪主人翁敘述的天雷勾動地火感覺──毫無疑問地一見鍾情。就我所知，這段音樂無可匹擬，在樂團牽引、襯托、呼應之下，其高潮一個接著一個。我唯一的擔憂是自己應不應該觀賞這麼私密的傾訴。

在我們面前是一個典型的後林人〔backwoodsman〕（英國人口中的一個繼承了財富卻不常出門炫耀的人），被愛沖昏了頭，甚至願意對素昧平生的人吐露心聲，只因為對方是陌生愛人的父親！他一句接著一句，試圖用自己認為是無懈可擊、但也擔心別人看不出來的論調說服對方。他興奮地讓感情如瀑布般流瀉，推薦自己最近才有的新地位──叔叔留給他的龐大遺產──然後，靠著霍夫曼斯托拿手的轉折，暗示瓦德納既然缺錢，何不接受外來的貢獻？不過，逗趣並非此刻的重點，他離開前的話嚴肅又直接，聽起來令人感動。他將等候被告知「伯爵夫人」何時方便接見他。

也難怪聽眾會認為這是所有史特勞斯歌劇中，男性演唱者最偉大的場景，更勝過他為奧克斯男爵〔「玫瑰騎士」〕所寫的任何音樂，或許只有「沒有影子的女人」之巴拉克，擁有能與之相提並論的表現機會。

第一幕剩下的部份是和阿拉貝拉相關，我們直到下一幕才再次看見曼德利卡，不過期間阿拉貝拉也清楚表示注意到窗外的他。在舞會上，阿拉貝拉決定含蓄的問候方式較為得體，而他則是非常簡單、認真地描寫自己婚後兩年即病逝的妻子。但是接下來他的話再熱情不過了——他發覺阿拉貝拉從父親聽到的，比她剛開始承認的要多。從狂喜到《路得記》（Book of Ruth）引言的詩意，兩人就此互定終身，比歌劇有史以來任何情侶都更令人感動且具信服力。

曼德利卡的本質在歌劇的上半段顯露無遺。之後的種種——被誤會搞糊塗、妒火中燒、真心懺悔——都只是符合個性的邏輯發展：這是個感情豐富的人，他有鄉下人的大方，也有鄉下人對陰險手段的痛恨。城市人威廉・曼（William Mann）在他優秀的史特勞斯歌劇研究中質疑，阿拉貝拉是否能接受鄉村生活，嫁給一個他稱為農夫的人？（曼德利卡若知道會很高興：他就是用「半個農夫」（ein halber Bauer）一詞為自己的笨拙道歉）。威廉・曼的結論是她會，因為那恰好可以調劑她所放棄的膚淺維也納生活。

但是，曼德利卡又如何呢？一般或不算過分的沙豬都會問道。不知為何，我總覺得這才是歌劇中可以被安全蓋上「快樂直到永遠」認證的婚姻——不像杜蘭朵和卡拉夫，或蘇菲和奧塔維安等不可能的組合，或是那些巴洛克歌劇中飽受陳腔濫調操控的男女主角，儘管帶領他們踏上老套紅毯的音樂也很美麗。我認為史特勞斯提供了以上問題的絕佳答案。如果說曼德利卡和瓦德納的對手戲在歌劇曲目中獨一無二，那麼他和阿拉貝拉從會面、求婚到她首肯的幾場戲，更十分出色。音樂毫無瑕疵地刻劃出什麼是情感上無法拒絕的求婚：他累積已久的興奮情感夾雜著幾分穩重，她向自己一直控制著的情感投降。兩人的一見鍾情並非速成不可信的安排！

史特勞斯還留有一手絕招：用一杯清水作為台階（確實也配著樓梯音樂），既象徵阿拉貝拉的原諒，也象徵她接受曼德利卡為她開啟的新生之道；這是腳本最漂亮的一刻。主導權從曼德利卡轉移到阿拉貝拉手中，而他欣然接受改變的方式，依照任何人，沙豬或（適度）現代女性的標準，都是好到不能再好的婚姻開端吧。

MÉLISANDE
瓊·羅傑斯（Joan Rodgers）談梅莉桑
From德布西：「佩利亞與梅莉桑」（Debussy：Pelléas et Mélisande）

梅莉桑無疑是我現場詮釋過，最複雜又難以捉摸的角色。戲劇上演起來富成就感的角色，似乎總是為了戲劇化的嗓音所作，但德布西卻為較清淡、抒情的嗓音創造了這個極微妙的角色。演唱者必須是個擁有溫暖中間音域的女高音，或是一個擁有透明高音的次女高音。基於梅莉桑的個性，演唱者必須運用變化萬千的嗓音色彩，以仔細探索文字的微妙差異。

飾演梅莉桑時，我覺得自己不僅是歌唱家，也是（或更是）個演員。我從未真正感到是在「唱歌」。事實上，梅莉桑沒有一首大型詠嘆調，多半時候她在「低語」而非發言，佩利亞或高勞宣洩情感時，她總有所保留。這是她人格的基本要素——我們無法確定她到底在想什麼或感受到什麼。她稱不上是個好人。觀眾通常跟高勞感到親近——如熊一般受折磨的男人，急切想要梅莉桑獻上自己。高勞完全開放的生猛情感，正是我們同情他而無法同情梅莉桑的原因。

她的個性有多處衝突——她看似天真無邪，但她同時也很懂事，懂得運用她的女性氣質和性慾來先吸引高勞，再吸引他同母異父的弟弟佩利亞。她對高勞的吸引力或許來自這矛盾的女孩—女人混合。她時常玩弄他；或像個小孩般說謊，或像個女人般欺騙他。

我們懷疑梅莉桑在遇到高勞前曾受虐（梅特林克的戲開始時，她剛逃離將她當作妻子囚禁的藍鬍子）。受虐的人時常尋求更多虐待，好似他們期待如此。我們也見證到，當高勞扯住梅莉桑的頭髮，在地上拖著她時，她似乎默默接受他的殘酷行為是無法抗拒的。不過，反過來看，受虐的人了解虐待的威力，也會虐待別人。我們可以爭論說，梅莉桑不讓高勞接近自己，明顯將情感轉移到佩利亞身上，等於是對高勞施加心理上和情感上的虐待。就某方面，佩利亞的人格與梅莉桑更為搭配：兩人從剛認識，就發展出建立在不成熟、沈默情感上的關係。

她連臨死時都抱持這樣的態度，儘管高勞可憐地不斷流露真情，她還是拒絕提供他急切想知道的任何答案。「告訴我真相，」他求她。「真相……」是她不明不白的答案。或許「真相」對她不重要，或許那是她無法理解的概念。

她到最後仍是個捉摸不定的難解之謎。我們甚至不確定她何時死去——我們聽不到許多歌劇垂死女主角典型的未完句子。德布西自己為她蓋上白布。他似乎不願別人知道那一刻。

梅莉桑有過許多優秀的詮釋者。令人玩味的是，德布西不要法國演唱者擔任首演的梅莉桑，而選定蘇格蘭裔的瑪莉·噶登（Mary Garden），之後瑪姬·邰特（Maggie Teyte），另一個盎格魯撒克遜人，也成為角色知名的詮釋者。在唱片上讓我印象深刻的完美梅莉桑女高音，是蘇珊·旦蔲（Suzanne Danco），她溫暖清晰的嗓音似乎正適合德

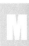

布西的女主角。近年來的趨勢是由次女高音演唱梅莉桑，這情有可原。中間音域有力的次女高音，比一般女高音更能夠穿透德布西較濃郁的器樂伴奏段落。自從傳統的渾厚女聲低音演化到現在較清脆、高亮的音色以來，梅莉桑對合適的次女高音來說，確實是個理想角色。容易即時與梅莉桑聯想在一起的偉大當代次女高音，是芙瑞德莉卡‧馮‧絲泰德（Frederica von Stade）。她透明、清亮的音色，優美傳達梅莉桑不食人間煙火般脆弱的特質。

N

Nabucco 「那布果」 威爾第（Verdi）。腳本：泰米斯托克雷·索雷拉（Temistocle Solera）；四幕；1842年於米蘭首演，?杜石大師（?Maestro Tutsch）指揮（或可能由賈柯摩·潘尼薩〔Giacomo Panizza〕從鍵盤指揮）。

　　耶路撒冷和巴比倫，公元前587年：亞述人那布果（尼布加尼撒〔Nebuchadnezzar〕）試著毀去希伯來人的神殿。那布果的（私生）長女艾比蓋兒，被希伯來人伊斯梅爾拒絕，他愛上那布果的幼女費妮娜（她暗地同情希伯來人）。費妮娜遭到大祭司札卡利亞挾持時，釋放被關在神殿中的希伯來人。那布果下令毀滅耶路撒冷，他自稱為神，命令希伯來和巴比倫人都要膜拜他，此時他被閃電擊中，變得精神錯亂。艾比蓋兒試圖取代他統治國家。那布果禱告，心智恢復正常，承認耶和華才是唯一的神。艾比蓋兒服毒，求費妮娜原諒自己曾想殺害她和希伯來人，然後死去。札卡利亞為悔過的那布果加冕。這齣歌劇最著名的音樂是希伯來奴隸合唱曲，被俘虜的希伯來人在幼發拉底河岸（Euphrates），夢想家園時演唱「去吧，思念……」（*Va, pensiero ...*）。1901年威爾第去世後，跟在米蘭送喪行列後面的大批群眾，自發唱起這首合唱曲。

Nabucco 那布果　威爾第：「那布果」（*Nabucco*）。男中音。亞述國王。艾比蓋兒是他的私生女，暗地同情希伯來人的費妮娜，也是他的女兒。他想除去希伯來人。他自稱為神後失去理智，但終於悔過恢復正常。希伯來大祭司札卡利亞加冕他為王。詠嘆調：「跟隨我，我的勇士」（*O prodi miei, seguitemi*）。首演者：（1842）Giorgio Ronconi。

Nachtigal, Konrad 康拉德·納赫提高　華格納：「紐倫堡的名歌手」（*Die Meistersinger von Nürnberg*）。男低音。名歌手之一，一名錫匠兼環扣製造工。首演者：（1868）Eduard Sigl。

Nadir 納迪爾　比才：「採珠人」（*The Pearl Fishers*）。男高音。漁夫、祖爾嘉的朋友，兩人愛上同一個女孩，蕾伊拉。詠嘆調：「又一次我似乎聽見」（*Je crois entendre encore*）；二重唱（和祖爾嘉）：「自神殿深處」（*Au fond du temple saint*）。首演者：（1863）François Morini。

Naiad 水精　理查·史特勞斯：「納索斯島的亞莉阿德妮」（*Ariadne auf Naxos*）。女高音。三個守護亞莉阿德妮在納索斯島上睡

N

覺的仙女之一。三重唱（和樹精及回聲）：「美麗的奇蹟！」（*Ein Schönes Wunder！*）。首演者：（1912）M. Junker-Burchardt；（1916）Charlotte Dahmen。

Naina 娜茵娜 葛令卡：「盧斯蘭與露德蜜拉」（*Ruslan and Lyudmila*）。次女高音。邪惡的女巫師。幫助法爾拉夫試圖從盧斯蘭手中奪過露德蜜拉但失敗。首演者：（1842）不明。

Nancy 南茜（1）符洛妥：「瑪莎」（*Martha*）。次女高音。哈麗葉‧杜仁姆夫人的侍女。喬裝成農家女（茱莉亞）和喬裝成瑪莎的女主人一起去理奇蒙的市集。首演者：（1847）Fr. Schwarz。
　（2）布瑞頓：「艾伯特‧赫林」（*Albert Herring*）。次女高音。席德的女友，在父親的麵包店工作。她和席德鼓勵艾伯特「擺脫束縛」，當艾伯特喝醉酒、整晚和女孩廝混而引來村民及母親怒火時，他們也支持他。詠嘆調：「赫林太太會怎麼說？」（*What would Mrs Herring say?*）。首演者：（1947）Nancy Evans，當時為音樂出版家 Walter Legge 的妻子。賴格後來娶了 Elisabeth Schwarzkopf。而艾文斯則改嫁給這齣歌劇的腳本作家。

Nangis, Raoul de 勞伍‧德‧南吉 梅耶貝爾：「胡格諾教徒」（*Les Huguenots*）。男高音。一名胡格諾教貴族。他愛上一個只見過面但身分不明的女子。她是天主教徒華倫婷‧德‧聖布黎，德‧內佛伯爵的未婚妻。她也愛著勞伍，但未婚夫不願解除婚約。她的父親準備屠殺胡格諾教徒時，她

與勞伍相守，兩人都被她父親的士兵殺死。二重唱（和華倫婷）：「哦蒼天，你趕去何處？」（*O ciel, où courez-vous?*）首演者：（1836）Adolphe Nourrit。

Nanki-Poo 南嘰噗 蘇利文：「天皇」（*The Mikado*）。男高音。天皇的兒子。他以流浪樂師的身分到滴滴普來娶洋洋，卻被告知她將嫁給監護人可可。年老的凱蒂莎決心嫁給天皇的兒子。南嘰噗獲准娶洋洋，條件是他必須在一個月後被砍頭。他的朋友施計救了他，也騙可可與凱蒂莎結婚。詠嘆調：「流浪樂師是我」（*A wandering minstrel I*）；二重唱（和洋洋）：「若非你與可可訂婚」（*Were you not to Ko-Ko plighted*）。首演者：（1885）Durward Lely。

Nannetta 南妮塔 威爾第：「法斯塔夫」（*Falstaff*）。見 *Ford, Nannetta*。

Narciso 納奇索 羅西尼：「土耳其人在義大利」（*Il turco in Italia*）。男高音。愛著傑隆尼歐妻子費歐莉拉的年輕男子。首演者：（1814）Giovanni David。

Nardo 納爾多 莫札特：「冒牌女園丁」（*La finta giardiniera*）。其實是羅貝多，薇奧蘭特女侯爵的僕人（她喬裝成園丁的助手，珊德琳娜）。首演者：（1775）可能為 Giovanni Rossi。

Narraboth 納拉伯斯 理查‧史特勞斯：「莎樂美」（*Salome*）。男高音。年輕的敘利亞衛兵隊長。他深深迷戀莎樂美公主，聽她勸放出被囚禁在地下水槽的約翰能，讓

她看他。納拉伯斯看到莎樂美垂涎先知的模樣後，難過得自殺。詠嘆調：「公主莎樂美今晚如此美麗！」（*Wie schön ist die Prinzessin Salome heute nacht!*）首演者：（1905）Rudolf Jäger。

Narrator 敘述者（1）布瑞頓：「保羅·班揚」（*Paul Bunyan*）。男中音／男高音。演唱民謠間奏告訴觀眾舞台上沒發生的事件，讓他們能看懂劇情。首演者：（1941）Mordecai Bauman。

（2）布瑞頓：「歐文·溫格瑞夫」）（*Owen Wingrave*）。男高音。民謠歌手。他敘述早年有位年輕的溫格瑞夫，從小就痛恨打鬥，而被父親視作懦夫殺死。首演者：（1971，電視／1973）Peter Pears（他也首演菲利普·溫格瑞夫，兩個角色指定為同一個人飾演）。

Natalie of Orien, Princess 娜塔莉·歐瑞恩公主 亨采：「宏堡王子」（*Der Prinz von Homburg*）。女高音。選舉人夫人的姪女、重騎兵軍隊的統帥上校。她被許配給王子，求選舉人撤銷未婚夫的死刑執行令。首演者：（1960）Liselotte Fölser。

Nedda 涅達 雷昂卡伐洛：「丑角」（*Pagliacci*）。女高音。巡迴戲班子領導人坎尼歐的妻子。她和村民席維歐有染，但不願透露他的名字。在戲裡飾演哥倫布，被小丑帕里亞奇歐（坎尼歐）刺死。臨死時她輕聲說出情人的名字，坎尼歐也刺死席維歐。首演者：（1892）Adelina Stehle。

Nefertiti 娜妃蒂娣 葛拉斯：「阿肯納頓」（*Akhnaten*）。女低音。阿肯納頓的妻子。和他一起自我封閉，遠離子民。首演者：（1984）Milagro Vargas。

Nekrotzar 聶克羅札爾 李格第：「極度恐怖」（*Le Grand Macabre*）。男中音。劇名所指的極度恐怖。他宣佈世界末日將近。維納斯在尋找陽剛又「有料」的愛人給梅絲卡琳娜，聶克羅札爾毛遂自薦，也得到認可。梅絲卡琳娜在他暴力的擁抱下死去。他喝醉酒昏倒。是他造成世界毀滅？抑或他只是個江湖騙子？首演者：（1978）Erik Saedén。

Nemorino 內莫利諾 董尼采第：「愛情靈藥」（*L'elisir d'amore*）。男高音。一名貧窮的年輕農夫，愛上富裕的艾笛娜，但她似乎較喜歡貝爾柯瑞。為了贏得她的芳心，他向江湖郎中杜卡馬拉買了愛情靈藥（其實是酒），因而變得大膽。他從富裕的叔父繼承了一筆錢後，所有的女孩都倒追他，也讓艾笛娜承認自己愛他。詠嘆調：「一滴清淚」（*Una furtive lagrima*）。首演者：（1832）Giambattista Genero。

Neoptolemus 尼奧普托勒莫 狄佩特：「普萊安國王」（*King Priam*）。亞吉力的兒子，殺死普萊安為父報仇（父親為普萊安的兒子巴黎士所殺）。

Neptune（Nettuno）海神 蒙台威爾第：「尤里西返鄉」（*Il ritorno d'Ulisse in patria*）。男低音。他憤怒菲西亞人幫助尤里西回到伊撒卡，將他們和其船隻變成石頭。首演者：（1640）不詳。

Nerina 妮琳娜 海頓：「忠誠受獎」（*La fedelità premiata*）。女高音。一名花心善變的仙女，剛遭棄了林多羅。首演者：（1781）Costanza Valdesturla。

Néris 奈莉絲 凱魯碧尼：「梅蒂亞」（*Médée*）。次女高音。梅蒂亞的僕人。受主人之命送有毒的禮物給德琦害死她。首演者：（1797）Mme Verteuil。

Nero（Nerone）奈羅（奈羅尼）（1）蒙台威爾第：「波佩亞加晃」（*L'incoronazione di Poppea*）。女高音。女飾男角（原閹人歌者，但也曾由男高音演唱）。羅馬皇帝、奧塔薇亞的丈夫，愛上奧多尼的妻子波佩亞。奧多尼欲殺死波佩亞未遂後，被他放逐。他與奧塔薇亞離婚以娶波佩亞，封她為皇后。首演者：（1643）可能為閹人歌者Stefano Costa。
（2）韓德爾：「阿格麗嬪娜」（*Agrippina*）。女高音。女飾男角（原由閹人歌者演唱）。阿格麗嬪娜第一次婚姻所生的兒子。她野心勃勃想要他繼承現任丈夫克勞帝歐，成為羅馬皇帝。首演者：（1709）Valeriano Pellegrini（閹人歌者）。

Nettelsheim, Agrippa von 阿格利帕・馮・奈陶山姆 浦羅高菲夫：「烈性天使」（*The Fiery Angel*）。男高音。一名哲學家。魯普瑞希特與蕾娜塔向他求助以尋找她的天使。首演者：（1954）Jean Giraudeau；（1955）不明。

Nevers, Comte de 內佛伯爵 梅耶貝爾：「胡格諾教徒」（*Les Huguenots*）。男中音。天主教貴族，與華倫婷・德・聖布黎有婚約。他急於達成國王的願望，促進天主教徒與胡格諾教徒之間和平，所以邀請胡格諾教徒勞伍參加宴會，但不知勞伍已愛上華倫婷。他堅持娶華倫婷。聖布黎試圖殺害胡格諾教徒時，他也喪命。首演者：（1836）Prosper Dérivis。

Nibelungen, Die 尼布龍根 華格納：「尼布龍根的指環」（*Der Ring des Nibelungen*）。尼布龍根是住在大地深處的侏儒。他們開採貴金屬。在阿貝利希獲得用萊茵黃金打造的魔法頭盔與指環，變得法力無邊後，他們被迫挖掘黃金以增加他的庫存。這個種族的主要人物是迷魅與阿貝利希。

Nick 尼克 浦契尼：「西方女郎」（*La fanciulla del West*）。男高音。他在歌劇名女孩敏妮的「波卡」酒館當酒保。首演者：（1910）Albert Reiss。

Nicklausse 尼克勞斯 奧芬巴赫：「霍夫曼故事」（*Les Contes d'Hoffmann*）。次女高音。女飾男角。詩人霍夫曼的朋友，聽他描述悲苦失敗的戀愛史。尼克勞斯指出霍夫曼的愛人其實都是同一個女人的化身。他安慰詩人說，這些慘痛戀愛經驗給他的激發會使他的作品更傑出。首演者：（1881）Marguerite Ugalde。

Nicoletta, Princess 妮可列塔公主 浦羅高菲夫：「三橘之戀」（*The Love for Three Oranges*）。次女高音。藏在第二個橘子裡、後來渴死的公主。首演者：（1921）不詳。

Niece I and II 甥女一和甥女二 布瑞頓：
「彼得・葛瑞姆斯」（*Peter Grimes*）。兩名女
高音。「野豬」酒館女店主，「阿姨」的
「甥女」，也是酒館招徠客人的功臣。四重
唱（和阿姨及艾倫・歐爾芙德）：「出身
貧賤」（*From the gutter*）。首演者：（1945）
Blanche Turner 和 Minnia Bower。

Night-watchman（Nachtwachter）巡夜守衛
華格納：「紐倫堡的名歌手」（*Die
Meistersinger von Nürnberg*）。男低音。他首次
出場是在伊娃和瓦特決定私奔時，可以聽到
他著吹號角離開現場。之後他在第二幕結束
前出場，制止因為貝克馬瑟對伊娃唱情歌而
引起的群眾暴亂。詠嘆調：「聽好，各位，
請聽我要說的話」（*Hort ihr Leut', und lasst euch
sagen*）。首演者：（1868）Ferdinand Lang。

Nilakantha 尼拉坎薩 德利伯：「拉克美」
（*Lakmé*）。低音男中音。婆羅門的僧侶、拉
克美的父親。不贊同她和英國軍官的感
情。首演者：（1883）Mons. Cobalet。

Nina 妮娜 馬斯內：「奇魯賓」
（*Chérubin*）。女高音。公爵的被監護人，愛
上奇魯賓。公爵發現奇魯賓也愛著她後，
祝福兩人結婚。首演者：（1905）
Marguerite Carré。

Ninetta 妮涅塔（1）羅西尼：「鵲賊」（*La
gazza ladra*）。見 *Villabella, Ninetta*。
　（2）浦羅高菲夫：「三橘之戀」（*The
Love for Three Oranges*）。女高音。第三個橘
子中的公主，王子愛上她。斯美若蒂娜將
她變成老鼠，不過國王的魔法師謝利歐幫

她變回原形。首演者：（1921）Jeanne
Dusseau。

Nino, Ghost of 尼諾之鬼魂 羅西尼：「塞
米拉彌德」（*Semiramide*）。男低音。巴比倫
的國王，被妻子塞米拉彌德和她的情人殺
害。尼諾之鬼魂出現在阿爾薩奇面前，表
示阿爾薩奇是國王的兒子，必須為父報
仇。

Nireno 尼瑞諾 韓德爾：「朱里歐・西撒」
（*Giulio Cesare*）。女低音。女飾男角（原閹
人歌者）。克麗奧派屈拉和托勒梅歐的密
友。首演者：（1724）Giuseppe Bigonzi
（閹人女中音）。

***Nixon in China* 「尼克森在中國」** 亞當斯
（Adams）。腳本：顧德曼（Alice
Goodman）；三幕；1987年於休斯頓首
演，約翰・德冕（John DeMain）指揮。
　依據1972年美國總統訪問中國實事：理
察・尼克森（Richard Nixon）由妻子，派
特・尼克森（Pat Nixon）和美國國務卿，
亨利・季辛吉（Henry Kissinger）陪伴飛至
中國。他們和毛澤東（Mao Tse-tung）與其
妻江青（Chiang Ch'ing）會面，並與周恩
萊（Chou En-lai）進行政治協商。他們是
人民大廳晚宴的貴客，並去觀賞江青編排
的革命芭蕾表演。

Nixon, Pat 派特・尼克森 亞當斯：「尼克
森在中國」（*Nixon in China*）。女高音。美
國總統夫人。她陪丈夫訪問中國。詠嘆
調：「我不做白日夢也不回頭」（*I don't
daydream and don't look back*）。首演者：

（1987）Carolann Page。

Nixon, President Richard 總統理察‧尼克森 亞當斯：「尼克森在中國」（*Nixon in China*）。男低音。美國總統。1972年他為了改善美中關係，前往中國和毛主席會面。詠嘆調：「實現偉大人類夢想」（*Achieving a great human dream*）。首演者：（1987）James Maddalena。

Noémie 諾葉蜜 馬斯內：「灰姑娘」（*Cendrillon*）。女高音。德‧拉‧奧提耶夫人的女兒、桃樂西的妹妹、灰姑娘同父異母的姊姊。首演者：（1899）Jeanne Tiphaine。

Nolan, Mrs 諾蘭太太 梅諾第：「靈媒」（*The Medium*）。次女高音。芙蘿拉夫人通靈會的新客。她想和已故女兒接觸。首演者：（1946）Virginia Beeler。

Nora 諾拉 佛漢威廉斯：「出海騎士」（*Riders to the Sea*）。茉莉亞較小的女兒、凱瑟琳的妹妹。她的父親和四名兄弟都死於海難。首演者：（1937）瑪久麗‧司悌文森（Marjorie Stevenson）。

Norina 諾琳娜 董尼采第：「唐帕斯瓜雷」（*Don Pasquale*）。女高音。一名年輕的寡婦、馬拉泰斯塔醫生的姪女。她與帕斯瓜雷的姪子恩奈斯托相愛，但帕斯瓜雷不贊同兩人交往。她與馬拉泰斯塔計畫騙帕斯瓜雷。她裝成馬拉泰斯塔嫻靜的妹妹索芙妮亞，和帕斯瓜雷假結婚。婚後她搖身一變成了母夜叉，花掉他大把銀子，他等

不及恢復平靜的單身漢生活。諾琳娜刻意掉了一張紙條讓帕斯瓜雷找到，他發現她將與情人（恩奈斯托）幽會，並在花園裡逮到他們。帕斯瓜雷同意取消婚姻，祝福年輕的情侶。詠嘆調：「我知道魔力美德」（*So anch'io la virtù magica*）。首演者：（1843）茱麗亞‧格黎西（恩奈斯托首演者馬利歐的長年伴侶）。

Norma 「諾瑪」 貝利尼（Bellini）。腳本：羅曼尼（Felice Roman）；兩幕；1831年於米蘭首演，貝利尼指揮。

羅馬，約公元前50年：女祭司諾瑪（Norma）大祭司歐羅威索（Oroveso）的女兒，他想與羅馬人開戰。她愛上羅馬人波里翁尼（Pollione），為他他生了兩個孩子。他移情別戀遺棄她。他愛上的是阿黛吉莎（Adalgisa），神殿的輔祭侍女。阿黛吉莎到神殿向諾瑪吐露戀情，很驚恐發現波里翁尼曾是諾瑪的愛人。她決意勸他返回諾瑪身邊但徒勞無功。無私的諾瑪決定將自己犧牲給神明，以祈求高盧人能戰勝羅馬人。波里翁尼因此再次愛上她，陪她死於火葬台上。

Norma 諾瑪 貝利尼：「諾瑪」（*Norma*）。女高音。女祭司、督伊德教徒歐羅威索的女兒。她為羅馬人波里翁尼生了兩個小孩，但他變心愛上輔祭侍女阿黛吉莎。諾瑪為了確保高盧人戰場得勝，自我犧牲，波里翁尼走上火葬台陪她死去。詠嘆調：「貞潔女神」（*Casta Diva*）；二重唱（和阿黛吉莎）：「看，諾瑪」（*Mira, o Norma*）。首演者：（1831）Giuditta Pasta。另見安竹‧波特（*Andrew Porter*）的

特稿,第293頁。

Norman(Normanno)諾門(諾門諾) 董尼采第:「拉美摩的露西亞」(*Lucia di Lammermoor*)。男高音。諾門支持露西亞的哥哥恩立可,幫他騙露西亞相信遭到愛人艾格多背叛。首演者:(1835)Teofilo Rossi。

Norns 編繩女 華格納:「諸神的黃昏」(*Götterdämmerung*)。第一女低音、第二次女高音、第三女高音。可能為厄達的女兒。她們編織繩子,並敘述連環歌劇第四部開幕前的事件。她們預測諸神的末日將近——好似強調預言般,她們編織的繩子斷了。三重唱:「那裡閃耀何樣光芒?」(*Welch Licht leuchtet dort?*)。首演者:(1876)(1)Johanna Wagner、(2)Josephine Scheffzsky、(3)Friederike Grun。

Notary 公證人 董尼采第:「唐帕斯瓜雷」(*Don Pasquale*)。男中音。卡林諾,馬拉泰斯塔的表親,假扮帕斯瓜雷和「索芙蓉妮亞」(諾琳娜)婚禮的公證人。首演者:(1843)Federico Lablache(他的父親Luigi Lablache,首演帕斯瓜雷)。另見 *Despina*。

Nottingham, Duke of 諾丁罕公爵 董尼采第:「羅伯托·戴佛若」(*Roberto Devereux*)。男中音。莎拉的丈夫,戴佛若(艾塞克斯伯爵)愛著她。他發現莎拉也愛著戴佛若。戴佛若被判死刑後,他延遲妻子拿戒指給女王,暗示她赦免戴佛若,直到來不及救妻子的情人。詠嘆調:「或許在那敏感心中」(*Forse in quel cor sensibile*)。首演者:(1837)Paul Barroilhet。

Nottingham, Sara, Cuchess of 莎拉·諾丁罕公爵夫人 董尼采第:「羅伯托·戴佛若」(*Roberto Devereux*)。次女高音。和戴佛若相愛,但是在他去愛爾蘭時,她被迫嫁給諾丁罕公爵。戴佛若把女王給他的保命戒指送給莎拉。莎拉送他一條絲巾,他遭逮捕時胸口的絲巾被搜出。女王和諾丁罕都認出絲巾並且明白其含意。戴佛若被判死刑後,莎拉的丈夫刻意延遲她把戒指拿給女王,直到來不及救戴佛若。詠嘆調:「哀傷之人的哭泣甜蜜」(*All' afflitto è dolce il pianto*)。首演者:(1837)Almerinda Granchi。

Nourabad 努拉巴 比才:「採珠人」(*The Pearl Fishers*)。男低音。梵天的大祭司。他發現貞女祭司蕾伊拉與漁夫納迪爾同處,逮捕納迪爾。首演者:(1863)Mons. Guyot。

Novice 新手 布瑞頓:「比利·巴德」(*Billy Budd*)。男高音。皇家海軍軍艦不屈號上的年輕新水手。首演者:(1951)William McAlpine。

Noye, Mrs 諾亞太太 布瑞頓:「諾亞洪水」(*Noye's Fludde*)。女低音。諾亞的太太。森姆、漢姆,和賈菲的母親。她大部分時間都在飲酒,以及和朋友閒嘴聊天。兒子們必須硬把她抬進方舟,以免她被洪水淹死。首演者:(1958)Gladys Parr。

Noye 諾亞 布瑞頓:「諾亞洪水」(*Noye's Fludde*)。低音男中音。森姆(Sem)、漢姆,和賈菲的父親。上帝警告他洪水將

至。他建造方舟，載著全家人和動物躲避風雨。風雨後，諾亞先後派一隻烏鴉和一隻鴿子去察看洪水是否退去，然後帶領大家走出方舟。首演者：（1958）Owen Brannigan。

Noye's Fludde 「諾亞洪水」布瑞頓（Britten）。腳本：出自阿弗列德‧波拉德（Alfred W. Pollard）編輯之《英國奇蹟劇、道德劇及幕間劇》（*English Miracle Plays, Moralities and Interludes*）；一幕；1958年於牛津首演，麥克拉斯（Charles Mackerras）指揮。

上帝告訴諾亞（Noye）洪水將掩沒大地。除了諾亞與家人外，一切都會毀滅。諾亞必須建造方舟自救。他的兒子森姆（Sem）、漢姆（Ham），和賈菲（Jaffett）以及他們的妻子幫他忙。諾亞太太（Mrs. Noye）與朋友閒嘴（Gossips）飲酒聊天。雨開始下後，上帝之聲音（Voice of God）告訴諾亞帶領家人與動物進入方舟。諾亞太太被兒子們強行抬進方舟。風雨後，諾亞是最後一個走出方舟的人，上帝之聲音為他賜福。歌劇中穿插會眾（觀眾）演唱的聖詩。

nozze di Figaro, Le 「費加洛婚禮」莫札特（Mozart）。腳本：達‧彭特（Lorenzo da Ponte）；四幕；1786年於維也納首演，莫札特指揮。

塞爾維亞附近、奧瑪維瓦的莊園，十八世紀：奧瑪維瓦伯爵（Almaviva）的隨從費加洛（Figaro）將和伯爵夫人的侍女蘇珊娜（Susanna）結婚。伯爵想要引誘蘇珊娜所以不斷拖延婚禮。侍童奇魯賓諾（Cherubino）迷戀上伯爵夫人，引起伯爵的疑心。音樂老師巴西里歐（Basilio）喜好為他們製造麻煩。伯爵夫人以前的監護人巴托羅（Bartolo）幫助他年老的管家瑪瑟琳娜（Marcellina）逼費加洛娶她還債。伯爵派奇魯賓諾去從軍。瑪瑟琳娜和巴托羅原來是費加洛失散已久的父母。伯爵夫人和蘇珊娜設計伯爵（她們請園丁安東尼歐（Antonio）的姪女、奇魯賓諾新歡的芭芭琳娜（Barbarina）送紙條給他），以捉住他在花園裡和別的女人幽會。蘇珊娜和伯爵夫人交換衣服來騙伯爵。幾經波折後，一切圓滿解決，伯爵必須為懷疑妻子的忠貞求她原諒。

Nurse（die Amme）奶媽 理查‧史特勞斯：「沒有影子的女人」（*Die Frau ohne Schatten*）。次女高音。她負責照顧皇后。凱寇巴德使者即是來找她，宣佈如果皇后不能在三天內投下影子（懷孕），皇帝將會變成石頭。皇后請求奶媽幫她找影子，兩人一同到凡間，裝成農家女拜訪同樣沒有小孩的貧窮染匠巴拉克和其妻。不過染匠妻子有影子，奶媽表示願意用無限財富買下她的影子。妻子受誘惑欲答應，但皇后感到巴拉克若不能有小孩會非常傷心，而拒絕接受影子造成別人不幸。奶媽很生氣，繼續勸她，強調皇帝的下場。奶媽和皇后回到凱寇巴德的國度，奶媽害怕他發怒，想阻止皇后進入神殿。皇后和奶媽分開，她被精靈使者丟入一艘船，將一輩子在她所恨的人之間流浪。詠嘆調：「放棄母親身分」（*Abzutun Mutterschaft*）；「離開這裡！」（*Fort von hier!*）。奶媽是歌劇三個女主角中，最黑暗的人物。她瞧不起人

類沒有原則的生活方式，但也無法完全了解皇帝高尚的世界。唯一令她害怕的是凱寇巴德的力量。樂評魯道夫·哈特曼（Rudolf Hartmann）精確描寫奶媽為一個「危險的女性梅菲斯特費勒，處處散發邪惡氣息，幾近自我毀滅」。這是個很了不起的性格角色，令人印象深刻的詮釋者有Eva von der Osten（「玫瑰騎士」奧塔維安的首演者）、Elisabeth、Höngen、Martha Mödel和Brigitte Fassbaender。首演者：（1919）Lucie Weidt。

NORMA

安竹・波特（Andrew Porter）談諾瑪

From貝利尼：「諾瑪」（Bellini：*Norma*）

諾瑪是一個遭愛人背叛的女人；烈性怒火；被羅馬壓迫人民的大祭司，但冷酷無情的女祭司卻打破自己守身的誓言（而且還是因為一位羅馬總督）；她是溫柔的母親，最後更成為高尚、寬容、充滿愛心的女英雄。這是個大角色。十九世紀末最知名的諾瑪，黎莉・雷曼（Lilli Lehmann），只有在成功飾演過莫札特的唐娜安娜、貝多芬的蕾歐諾蕊，和華格納的伊索德後，才著手研究諾瑪，而她認為諾瑪「比蕾歐諾蕊難上十倍」。卡拉絲在初次演唱諾瑪後一個月初次演唱布茹秀德，之後1950年她在羅馬交替演出諾瑪與伊索德兩個角色，她說：「伊索德和諾瑪相比根本算不上什麼」。不過，比佛莉・席爾斯（Beverly Sills，美籍女高音，1929年生）卻在她的自傳《泡沫》（Bubbles）中寫道：「我感覺諾瑪並不困難……有些句子總讓我忍不住想笑。」

戲劇《諾瑪》是1831年為偉大的悲劇女演員，喬治夫人（Mme Georges）所作；作家亞歷山大・蘇梅〔Alexandre Soumet，1786-1845〕描述她完整經歷一遍「女人心能容納的所有情感」——希臘的尼奧比〔譯註：Niobe，她的子女被神殺死，雖然宙斯將她化為石頭，仍有淚水從中流出〕、莎士比亞的馬克白夫人、夏多布利昂的薇葉達〔Francois Rene Chateaubriand，法國政治家作家，1768-1848，Velleda是他小說《烈士》（Les Martyrs）的女主角〕——然後在最終的發瘋場景中，昇華至「可能永遠無人能及的靈性高點」。歌劇「諾瑪」是同年稍晚為了偉大悲劇女高音，喬迪塔・帕絲塔首次在〔米蘭〕史卡拉歌劇院登台而做。貝利尼與他的腳本作家羅曼尼省略了蘇梅的發瘋場景（類似梅蒂亞的諾瑪，在殺死一個孩子後，帶著其他孩子跳落懸崖）；取而代之的是高尚的結尾，女主角將孩子交給父親照顧，堅毅地走上火葬台，為自己犯的錯贖罪。貝利尼非常仔細地寫作這齣歌劇，他親筆的手稿上有大大小小許多修訂。「帶著虔誠自尊」（con devota fierezza）、「用遮蔽著、恐懼的嗓音」（con voce cupa e terribile）、「完全溫柔」（con tutta la tenerezza）、「顫抖的聲音」（canto vibrato）等指示充斥頁面。

很多女高音詮釋諾瑪前都會三思。〔紐約〕大都會歌劇團創立的前八十年，只有五個人演唱過她：雷曼（Lehmann）、龐瑟爾（Rosa Ponselle）〔比雷曼晚了三十五年，而且還是等到她在劇團的第十季〕、祁娜（Gina Cigna）、米拉諾芙（Zinka）和卡拉絲（Callas）。符拉斯塔（Kirsten Flagstad）學了角色，但決定不要演唱；杜索琳娜・姜尼尼（Dusolina Giannini）一直練到彩排然後退縮。不過，大都會在1970年為蘇莎蘭（Joan Sutherland）新製作了「諾瑪」後，很快出現了六位不同的諾瑪。二十世紀初受好評的義大利籍諾瑪，艾絲特・馬佐雷尼（Esther Mazzoleni）雖然已退休仍忍不住開砲：「我實在不懂這個年頭。大家都在唱諾瑪——花腔、抒情、重女高音（spinto）〔她

甚至指名道姓〕。她們怎麼能好好發揮如此令人生畏的音樂？實在是嘲弄貝利尼的作品，觀眾也得受苦。」

　　現今我們有幾乎的橫跨一百年「諾瑪」唱片。阿黛琳娜・帕蒂（Adelina Patti）從未演唱過這個角色，但1906年，她六十三歲時錄製過「貞潔女神」詠嘆調。她呼吸短促、音色風格純淨優美。雷曼於1908年錄製「諾瑪」，當時59歲的她音色仍極為穩健，嗓音柔韌度驚人，震音修飾得當。漢斯里克〔Eduard Hanslick，知名奧地利樂評，1825-1904〕在1885年描寫她時表示：「她的諾瑪特色，是用最優美的滑音帶出緩慢的柔聲唱法，以及最穩健、細緻的音準；花俏樂段的花腔純淨流暢，從不輕佻唐突，而高尚嚴肅。」但是──如玻寧吉〔Richard Bonyge，澳洲指揮、蘇莎蘭夫人的丈夫，生於1930年〕所說──「完全」的諾瑪或許尚未出世。因為漢斯里克也表示（而聽著雷曼的錄音我們可能有同感）：「或許我們可以想像出更撼人的如雷激情、如閃電般更火爆的忌妒與憤怒」。

　　在卡拉絲身上，我們可以找到這些特質。諾瑪是她演唱過最多次的角色：在八個國家演唱過九十次。她正式錄製過「諾瑪」兩次，另外也留下許多現場演出。我看過卡拉絲1952和1953年的柯芬園諾瑪，那時她身材較「大」，也看了她1964年、纖瘦優雅的巴黎諾瑪。她一貫地高貴、有力、細膩、堅毅。之後呢？我不會像馬佐雷尼夫人（Mme Mazzoleni）般嚴苛，因為我聽過其他優秀諾瑪，有些稱得上可圈可點。但是再沒有人如此難忘地賦予這個偉大角色生命，表現出葛路克式的莊嚴堂皇，與浪漫主義的各樣激情、溫柔與力量。

Oakapple, Robin 羅賓‧橡果 蘇利文：「律提格」（*Ruddigore*）。見*Murgatroyd, Sir Ruthven*。

Oberon或The Elf King's Oath 「奧伯龍」或「精靈王的誓言」 韋伯。腳本：詹姆斯‧羅賓森‧普蘭樹（James Robinson Planché）；三幕；1826年於倫敦首演，韋伯指揮。

奧伯龍與泰坦妮亞（Titania）吵架，發誓除非他們可以找到一對儘管面對誘惑，仍會忠於彼此的情侶，否則不願與她和好。帕克（Puck）遍尋這樣的情侶不著。他聽說一名年輕騎士翁（Huon）殺死查理曼皇帝的兒子，被判必須到巴格達殺死坐在回教國王右手邊的人，然後娶國王的女兒，萊莎（Reiza）。奧伯龍送給翁一支精靈號角以及魔杯，他在隨從謝拉斯民（Sherasmin）的陪同下出發。他們順利帶著萊莎與她的侍女法蒂瑪（Fatima）離開，謝拉斯民愛上法蒂瑪。海盜俘虜翁以外的人，但是他靠著帕克的幫助和魔法號角，救出所有人。他與萊莎因此忠誠未改，也讓奧伯龍能與泰坦妮亞和好。

Oberon 奧伯龍 （1）布瑞頓：「仲夏夜之夢」（*A Midsummer Night's Dream*）。高次中音（或女低音）。精靈之王。他派帕克幫他報復王后泰坦妮亞。她的眼上被塗了魔汁，使她愛上戴著驢頭的底子。詠嘆調：「我知道一處河岸」（*I know a bank*）。首演者：（1960）Alfred Deller。

（2）韋伯：「奧伯龍」（*Oberon*）。男高音。他與泰坦妮亞爭吵，表示在找到一對儘管面對困難誘惑，仍能忠於彼此的情侶之前，不會與她和好。奧伯龍引述騎士翁（靠著帕克幫助）拯救萊莎的例子，證明情侶能夠不變心。首演者：（1826）Charles Bland。

（3）菩賽爾：「仙后」（*The Fairy Queen*）。口述角色。同上述（1），但在最後一幕中，他將中國假面獻給公爵，慶祝婚姻。首演者：（1692）不詳。

Obigny, Marchese d' 歐比尼侯爵 威爾第：「茶花女」（*La traviata*）。男低音。芙蘿拉的「護花使者」、薇奧蕾塔的朋友。首演者：（1853）Arnaldo Silvestri。

Ochs auf Lerchenau, Baron Anton 勒榭撓的安東‧奧克斯男爵 理查‧史特勞斯：「玫瑰騎士」（*Der Rosenkavalier*）。男低音。元帥夫人的表親。他在她與年輕情人奧塔維安用早餐時來訪，奧塔維安及時扮成一

名侍女。奧克斯一邊請元帥夫人推薦一名貴族，替他送傳統的銀玫瑰給他年輕的新未婚妻，蘇菲・馮・泛尼瑙，一邊與被稱為「瑪莉安黛」的侍女調情。元帥夫人知道理想人選——當然非奧塔維安莫屬。元帥夫人譏笑男爵才剛訂婚又和侍女調情，他解釋說男人並非依照月曆尋找伴侶——他每月每日都想要女人。他表示「瑪莉安黛」非常適合作他新婚妻子的侍女。他稱私生子里歐波德為貼身僕人。在元帥夫人的早晨聚會上，奧克斯與她的律師協商擬定他的婚姻合約，義大利策術家華薩奇與安妮娜自願為他服務。里歐波德拿銀玫瑰給元帥夫人。在泛尼瑙的華宅，奧塔維安獻玫瑰給蘇菲，兩人墜入情網，男爵稍後出現，他粗俗的僕人追著泛尼瑙家的侍女到處跑，製造混亂。他看到蘇菲後，對她眉目傳情，並試著讓她坐在自己腿上，指出她現在已是他的人。蘇菲覺得男爵很噁心，奧塔維安發誓將阻止這起婚事。奧塔維安拔出劍來，與奧克斯打鬥，男爵被淺淺劃傷，但誇大傷勢。他被包紮時，華薩奇和安妮娜（現在受雇於奧塔維安），告訴奧克斯「瑪莉安黛」晚上要在旅店見他。奧克斯雀躍不已。當晚在旅店，奧克斯安排他與「瑪莉安黛」用餐的房間，於角落放了一張床。男爵抵達前，奧塔維安、華薩奇和安妮娜叫共犯藏在窗戶和地板暗門後面，準備嚇奧克斯。「瑪莉安黛」出現，奧克斯叫侍者下去，里歐波德會服侍他們。他盡力引誘瑪莉安黛，勸她喝酒，但被從暗門進進出出的「幽靈」打斷，而瑪莉安黛卻表示沒看到異狀。一名戴著面紗的女士稱奧克斯為她的丈夫，她的小孩大叫爸爸。奧克斯的假髮掉了，感到越來越困惑。警察署長在混亂中出現，奧克斯宣稱「瑪莉安黛」是他的未婚妻，她極力否認。華薩奇請泛尼瑙來幫忙，而擔心的里歐波德也請元帥夫人前來，事情才逐漸明朗。元帥夫人建議奧克斯保持一點尊嚴離開。詠嘆調：「我躺在這裡」（*Das lieg' ich! ...*）；「沒有我，沒有我」（*Ohne mich, ohne mich'*）。

這個著名的男低音角色——史特勞斯一度考慮將歌劇命名為「勒榭撓的奧克斯」——總是很受歡迎。不過，史特勞斯不認為奧克斯純然是個喜劇角色，他指出奧克斯只有三十五歲，是名貴族（雖然有些野蠻），在表親公主面前也知道該如何自持，儘管他基本上有些粗俗，史特勞斯描述歌劇為「維也納喜劇，而非柏林鬧劇」。角色聲樂上應該由真正的男低音演唱——「沒有我」華爾滋的結尾降得相當低，而且需要持續數小節（很多男低音無法抗拒誘惑，將音降得更低，持續得更長！）。Richard Mayr是首位維也納奧克斯，其他知名的詮釋者包括：Fritz Krenn、Paul Knüpfer、Kurt Böhme、Luduig Weber、Otto Edelmann、Oskar Czerwenka、Theo Adam、Donald Gramm、Jules Bastin、Kurt Moll、Walter Berry、Michael Langdon（他在世界各地演唱角色超過一百次）、Kurt Rydl、和Manfred Jungwirth，最近令人印象深刻的演出者是Franz Hawlata。首演者：（1911）Carl Perron（六年前他首演「莎樂美」的約翰能一角）。

Octavia 奧克塔薇亞（1）蒙台威爾第：「波佩亞加冕」（*L'incoronazione di Poppea*）。見*Ottavia*。

（2）巴伯：「埃及艷后」（*Antony and Cleopatra*）。次女高音。羅馬皇帝的妹妹，嫁給安東尼，但他離開她回到埃及艷后身邊。首演者：（1966）Mary Ellen Pracht。

Octavian 奧塔維安　理查・史特勞斯：「玫瑰騎士」（*Der Rosenkavalier*）。女高音（通常由次女高音演唱）。女飾男角。十七歲的羅弗拉諾伯爵。他是三十二歲公主瑪莉・泰瑞莎（陸軍元帥的妻子，即元帥夫人）最新的愛人，她以匿名，親親，稱呼他。歌劇開始時，他們顯然剛做完愛。她的表親奧克斯男爵來訪，打斷他們用早餐。奧克斯請教元帥夫人該找誰送傳統的銀玫瑰給他的新未婚妻，蘇菲・馮・泛尼瑙。無法脫身的奧塔維安扮成一名侍女「瑪莉安黛」，奧克斯隨即開始與她調情（由於奧塔維安是女飾男角，所以這等於是裝成男人的女人裝成女人）。元帥夫人推薦奧塔維安作玫瑰騎士（劇名起源）。男爵離開後，奧塔維安感到情人有些憂鬱——她知道奧塔維安遲早會遺棄她愛上較年輕的人。這比她預期還要快發生：奧塔維安呈現玫瑰給蘇菲，兩人一見鍾情，他決定阻止蘇菲的婚姻，並與奧克斯打鬥。他裝成「瑪莉安黛」約男爵到一間有些不正當的地方旅店見面，「她」必須抵抗男爵灌她酒並向她求愛——她已經注意到房間角落恰好有張床。奧塔維安雇用策術家華薩奇和安妮娜，他們安排人躲在旅店各處嚇男爵，直到男爵變得非常困惑，連警察也涉入。最後蘇菲和元帥夫人都來到旅店才解決狀況，奧克斯發現他被耍了。奧塔維安與心愛的蘇菲，和早上還愛的元帥夫人獨處，他站在兩人中間，不知如何是好。元帥夫人明白奧塔維安已不屬於她而屬於蘇菲，他試著告訴她雖然愛著蘇菲，對她仍有感情。元帥夫人高尚地放他自由後離開。奧塔維安與蘇菲宣誓相愛。詠嘆調：「不、不、不、不！"偶"不要喝什麼酒（*Nein, nein, nein, nein! I trink' kein Wein*）」；二重唱（和元帥夫人）：「今日或明天（*Heut' oder Morgen......*）」；二重唱（和蘇菲）：「我被賜予此榮譽……」（*Mir ist die Ehre widerfahren......*）——獻玫瑰場景；三重唱（和蘇菲與元帥夫人）：「瑪莉・泰瑞莎！……我對自己發誓！」（*Marie There's!......Hab' mir's gelobt*）；二重唱（和蘇菲）：「我心中只有你……這是場夢」（*Spür' nur dich......Ist ein Traum*）。首演者：（1911）Eva von der Osten。如同元帥夫人與蘇菲，這個角色從創作以來就是史特勞斯女高音的最愛。許多奧塔維安後來也成為知名的元帥夫人，包括：Lotte Lehmann、Germaine Lubie、Tiana Lemnitz、Sena Jurinac、Christa Ludwig和Felicity Lott。其他知名的詮釋者有：Lucrezia Bori、Vera Schwarz、 Conchita Supervia、 Margit Angerer、Eva Hadrabova、Jarmila Navotna、Janet Baker和Brigitte Fassbaender。

Octavius Caesar 凱撒奧克塔維斯　巴伯：「埃及艷后」（*Antony and Cleopatra*）。男高音。羅馬皇帝。他的妹妹奧克塔薇亞嫁給安東尼，但安東尼卻遺棄她回到埃及艷后身邊。皇帝憤而向安東尼宣戰。首演者：（1966）Jess Thomas。

Odoardo 奧都瓦多　韓德爾：「亞歷歐當德」（*Ariodante*）。男高音。蘇格蘭國王的

侍臣。首演者：（1735）Michael Stoppelaer。

Oedipus 伊底帕斯 史特拉汶斯基「伊底帕斯王」（*Oepidus Rex*）。男高音。萊瑤斯國王與柔卡絲塔女王的兒子，現爲柔卡絲塔的丈夫。他被視爲波利布斯國王的兒子兼王位繼承人。伊底帕斯承諾將找出謀殺萊瑤斯的兇手，才能解救底比斯免遭瘟疫肆虐。他的妻子表示萊瑤斯是在十字路口被強盜殺死。感到恐懼的伊底帕斯向她承認，自己多年前曾在十字路口殺死一名老人。使者宣佈波利布斯國王的死訊，告訴伊底帕斯他並非國王的兒子：波利布斯在山上發現他、養大他，其實他是萊瑤斯與柔卡絲塔的兒子。伊底帕斯明白他殺死自己父親後又娶了自己的母親，用柔卡絲塔的胸針刺瞎雙眼。人民將他放逐。首演者：（1927）Stéphane Belina-Skupievsky。

***Oedipus Rex*「伊底帕斯王」** 史特拉汶斯基（Stravinsky）。腳本：賈圖（Jean Cocteau）；兩幕；1927年於巴黎首演（音樂會），史特拉汶斯基指揮；1928年於維也納演出（戲劇），法蘭茲‧夏爾克（Franz Schalk）指揮。

神話中的底比斯：演說者（Speaker）介紹劇情。克里昂（Creon）求問神諭者後，告訴人民只有找出殺害萊瑤斯國王的兇手，才能停止瘟疫肆虐。伊底帕斯承諾會辦到。盲眼的臺瑞席亞斯（Tiresias）拒絕提供任何線索，伊底帕斯指控他與克里昂共謀篡奪底比斯王位。伊底帕斯的妻子，柔卡絲塔（Jocasta）表示神諭者說謊——據稱萊瑤斯會死於兒子之手，但他其實是在十字路口被強盜殺死。伊底帕斯承認自己曾在十字路口殺死一名老人。使者（Messenger）宣佈科林斯的波利布斯國王（King Polybus）之死訊，並且揭露伊底帕斯並非波利布斯的兒子而是萊瑤斯與柔卡絲塔的兒子。伊底帕斯明白他殺死自己父親後又娶了自己的母親。他用柔卡絲塔的胸針刺瞎雙眼，被逐出底比斯。

Oktavian 奧塔維安 理查‧史特勞斯：「玫瑰騎士」（*Der Rosenkavalier*）。見*Octavian*。

Old Gondolier 年老船伕 布瑞頓：「魂斷威尼斯」（*Death in Venice*）。低音男中音。他划船送亞盛巴赫從威尼斯到里朵。首演者：（1973）John Shirley-Quirk。

Olga 奧嘉 柴科夫斯基：「尤金‧奧尼根」（*Eugene Onegin*）。次女高音／女低音。拉林娜夫人（Mmo Larina）的女兒、塔蒂雅娜（Tatyana）的妹妹。在姊姊的生日宴會上，她與尤金‧奧尼根調情，引起連斯基的忌妒。詠嘆調：「我不擅於無精打采的憂愁」（*Ya ne sposobna k grusti tomnoy*）。首演者：（1879）Alexandra Devitskaya。

Olivier 奧利維耶 理查‧史特勞斯：「綺想曲」（*Capriccio*）。男中音。愛著瑪德蘭伯爵夫人的詩人。他寫了一首情詩作爲她的生日獻禮。情敵作曲家弗拉曼將詩譜成曲，令他極爲不悅，因爲他們都愛著伯爵夫人，而他希望自己的文字比弗拉曼的音樂更能贏得她的歡心：「文字先於音樂」（*Prima le parole - dopo la musica*），他說。這引

起爭論：作品現在屬誰，詩人或作曲家？瑪德蘭解決問題：這是兩人給她的禮物，所以現在屬於她。奧利維耶離開別墅後，請伯爵夫人的總管家傳話給她：隔天早上十一點他會在圖書室等她（和她與弗拉曼的約定相同），來聽她決定歌劇該如何結尾——換句話說，她會選詩人還是作曲家？詠嘆調（他寫的十四行詩）：「你的影像在我燃燒的胸中發亮」（*Kein andres, das mir so im Herzen loht*）。首演者：（1942）Hans Hotter。

Olympia 奧琳匹雅 奧芬巴赫：「霍夫曼故事」（*Les Contes d'Hoffmann*）。女高音。史帕蘭札尼發明的機器娃娃，她的眼睛為柯佩里斯發明。霍夫曼以為她是史帕蘭札尼的女兒而愛上她。柯佩里斯摧毀她。詠嘆調：「鳥兒在籬笆中」（*Les oiseaux dans la charmille*）。首演者：（1881）Adèle Isaac。

Onegin, Eugene 尤金・奧尼根 柴科夫斯基：「尤金・奧尼根」（*Eugene Onegin*）。男中音。連斯基的朋友，與他一同拜訪拉林家，認識塔蒂雅娜與奧嘉兩姊妹。奧嘉是連斯基的未婚妻，而塔蒂雅娜對奧尼根一見鍾情。她寫信向他坦白，但是他們下次再見時，他拒絕她的愛，表示只是像哥哥般看待她。在塔蒂雅娜的聖名日宴會上，奧尼根覺得無聊，與她的妹妹奧嘉調情，引起連斯基忌妒，挑戰他決鬥。他們於破曉時會面，兩人都覺得事情有些過火，不想決鬥，但是榮譽心讓他們無法反悔。奧尼根很驚恐自己殺死連斯基，匆忙離開。約兩年後，他受邀參加葛瑞民王子皇宮的宴會，認出葛瑞民的妻子是塔蒂雅娜。他想辦法與她獨處，她答應隔天與他見面。他向她示愛，她雖然承認仍愛著他，但指出自己已婚，必須忠於丈夫。塔蒂雅娜與奧尼根道別，他傷心倒地。詠嘆調：「唉，毫無疑問」（*Uvï, somnen'ya net*）。首演者：（1879）Sergey Vasilyevich Gilev。

Ophélie 奧菲莉亞 陶瑪：「哈姆雷特」（*Hamlet*）。女高音。首要大臣，波隆尼歐斯的女兒。她與哈姆雷特，已故國王之子相愛，但不知父親參與殺害國王的陰謀。哈姆雷特得知真相感到難過而拒絕她，她失去理智，投湖自盡。詠嘆調：「玩你們的遊戲吧，我的朋友」（*A vos juex, mes amis*）——這是知名的發瘋場景，她想像與哈姆雷特結婚，唱述一個美麗的女孩引誘無情愛人到水裡淹死。首演者：（1868）Christine Nilsson。

Oracle of the Dead/Hecate 死人神諭者／海卡蒂 伯特威索：「奧菲歐斯的面具」（*The Mask of Orpheus*）。女高音。奧菲歐斯請教海卡蒂如何帶尤麗黛絲出地府。首演者：（1986）Marie Angel。

Orestes 奧瑞斯特（1）（Orest）理查・史特勞斯：「伊萊克特拉」（*Elektra*）。男中音。克莉坦娜絲特拉和阿卡曼農的兒子、克萊索泰米絲和伊萊克特拉的弟弟。他們的母親與情人艾吉斯特殺死父親後，伊萊克特拉送奧瑞斯特到安全的地方。她等著他，堅信他會回來為父報仇，但是奧瑞斯特已死的（假）消息傳來皇宮，令克莉坦娜絲特拉安心而伊萊克特拉難過。他抵達

皇宮院子看見伊萊克特拉，但認不出這個瘋狂髒亂的女子正是自己姊姊。她也過了一陣子才認出他——在僕人們紛紛拜倒他腳邊，而奧瑞斯特說連狗都認得他之後，伊萊克特拉才相信他是弟弟。首演者：（1909）Carl Perron（四年前他首演「莎樂美」的約翰能一角，1911年又成為「玫瑰騎士」的首位奧克斯男爵——令人折服的紀錄）。

（2）（Oreste）葛路克：「依菲姬妮在陶利」（*Iphigénie en Tauride*）。男中音。阿卡曼農與克莉坦娜絲特拉的兒子、依菲姬妮的弟弟（見1）。他抵達陶利島，國王下令拿他做祭品，依菲姬妮及時認出他是弟弟，女神戴安娜赦免他。首演者：（1779）Henri Larrivée。

（3）（Oreste）奧芬巴赫：「美麗的海倫」（*La Belle Hélène*）。女高音。女飾男角。阿卡曼農的兒子（見上）、海倫的侄子。首演者：（1864）Lea Silly。

（4）（Oreste）羅西尼：「娥蜜歐妮」（*Ermione*）。男高音。他帶領希臘代表團到皮胡斯的宮廷，索求赫陀小兒子的命，以防他日後為父親報仇。他愛著荷蜜歐妮，應她要求殺死她變心的丈夫。但是她改變心意後悔此舉，下令逮捕他。首演者：（1819）Giovanni David。

Orfeo 奧菲歐 （1）葛路克：「奧菲歐與尤麗黛絲」（*Orfeo ed Euridice*）。女低音（女飾男角）／男高音（原閹人歌者）。一名音樂家，去海地士尋找死去的妻子。他被禁止看妻子，但在領導她走出地府時忍不住回頭。她再次死去。他的悲歡歌聲感動愛神可憐他，讓她復活。知名的悲歌是「沒有尤麗黛絲我該如何」（*Che farò senza Euridice*）。許多次女高音和女低音都熱衷於演唱這個角色，知名的有：Pauline Viardot、Clara But、Kathleen Ferrier和Janet Baker。首演者：（義文版本，1762，維也納）Gaetano Guadagni（女中音閹人歌者）；（法文版本，1774，巴黎）Joseph Legros（男高音）。

（2）海頓：「奧菲歐與尤麗黛絲」）（*Orfeo ed Euridice*）。男高音。尤麗黛絲逼奧菲歐看她，使她死亡，他服毒自盡。首演者：（1951）Tygge Tyggeson。

（3）蒙台威爾第：「奧菲歐」（*Orfeo*）。男高音／女高音。奧菲歐的父親阿波羅領他到天上星星中去見心愛的尤麗黛絲。首演者：（1607）Francesco Rasi（作曲家男高音）。

另見*Orpheus*。

Orfeo, L' 「**奧菲歐**」 蒙台威爾第（Monteverdi）。腳本：小亞歷山卓·史特利吉歐（Alessandro Striggio jnr.）；序幕和五幕；1607年於曼求亞（Mantua）首演。

神話時期希臘：故事劇情大綱見下「奧菲歐與尤麗黛絲」（葛路克）：主要的差異是這齣歌劇剛開始時，尤麗黛絲（Euridice）仍在世。另外，船伕查融（Charon）拒絕帶奧菲歐（Orfeo）渡過守誓河，他熱情地懇求無效，必須等查融被他的音樂催眠，再自己掌船渡河。尤麗黛絲第二次死去後，奧菲歐的父親阿波羅（Apollo）安慰他，兩人一同回到天上，奧菲歐能看見在星星中的尤麗黛絲。這堪稱是史上首齣偉大的歌劇，風格上遠超越蒙台威爾第之前的作曲家。

Orfeo ed Euridice 「奧菲歐與尤麗黛絲」 葛路克（Gluck）。腳本：卡札比奇（Ranieri da Calzabigi）；三幕；1762年於維也納首演（第一版本，義大利文）；1774年於巴黎演出（第二版本，法文，劇名為 *Orphee et Eurydice*）。

神話時期希臘：尤麗黛絲死了，她傷心欲絕的丈夫奧菲歐哀悼她。愛神（Amor/Cupid,the God of Love）告訴奧菲歐他可以去海地士，但若他救到尤麗黛絲，在渡過守誓河前不能看她，也不能向她解釋情況，否則她會再次死去。在海地士的入口，奧菲歐用音樂贏得復仇之神（Furies）的同情，獲准尋找愛人。他找到尤麗黛絲，牽著她的手離開海地士。可想而知她無法了解奧菲歐為何不看她；他抵擋不住她的哀求而擁抱了她。她立即死去。愛神受奧菲歐深切悲痛以及哀傷歌聲的感動，讓尤麗黛絲復活。

Orfeo ed Euridice 「奧菲歐與尤麗黛絲」 海頓（Haydn）。全名為「哲學的精神，或奧菲歐與尤麗黛絲」（*L'anima del filosofo, ossia Orfeo ed Euridice*）。腳本：卡洛·法蘭契斯可·巴迪尼（Carlo Francesco Badini）；四幕；1951年於佛羅倫斯首演，艾利希·克萊伯（Erich Kleiber）指揮。

這個神話故事除了結尾外與上述葛路克的版本相同：尤麗黛（克里昂（Creonte）的女兒），刻意走到奧菲歐前面逼他看自己。她死後，傷心的他服毒自盡。歌劇作於1791年，160年後的首演是在佛羅倫斯的大音樂廳舉行，演出者包括Maria Callas飾尤麗黛絲，以及Boris Christoff飾克里昂。

Orford, Ellen 艾倫·歐爾芙德 布瑞頓：「彼得·葛瑞姆斯」（*Peter Grimes*）。女高音。一名寡婦，也是地方學校的校長。她想嫁給葛瑞姆斯，護著他反抗鎮民。當葛瑞姆斯不聽勸告仍要雇用學徒，而信差霍布森拒絕幫他領人時，艾倫自願陪霍布森一起去，平撫眾人的情緒。她坐在教堂外面刺繡和學徒約翰談話，注意到男孩的大衣破了、脖子上有瘀青。她質問約翰時，葛瑞姆斯出現。雖然天氣惡劣，葛瑞姆斯表示看到很多魚（他告訴艾倫：「整個海在沸騰」），要帶男孩出海。艾倫勸阻他未遂。男孩死後，她和保斯卓德一起告訴葛瑞姆斯，解決兩難問題的唯一方法，就是把船航到海中弄沈。詠嘆調：「兒時刺繡」（*Embroidery in childhood*）；「閃亮波浪和閃亮陽光」（*Glitter of waves and glitter of sunlight*）。首演者：（1945）Joan Cross。

Orlando 「奧蘭多」 韓德爾（Haydn）。腳本：由無名氏依據卡洛·西吉斯蒙多·卡佩奇（Carlo Sigismondo Capeci）的《奧蘭多》（*L'Orlando*）劇作改編；三幕；1733年於倫敦首演。

未指明年代或地點：騎士奧蘭多愛著凱塞女王安潔莉卡（Angelica），但她現在偏愛非洲王子梅多羅（Medoro），而他為牧羊女朵琳達（Dorinda）所愛。奧蘭多因妒意失去理性，將安潔莉卡關進洞穴。魔法師佐羅阿斯特羅（Zoroastro）幫奧蘭多恢復理智，朵琳達告訴他，他害死了安潔莉卡與梅多羅。他後悔不已，決定自殺，但魔法師救了情人，他們現身，得到奧蘭多的祝福。

Orlando 奧蘭多　韓德爾：「奧蘭多」（*Orlando*）。高次中音（原閹人歌者）。一名騎士，愛著安潔莉卡。她變心愛上梅多羅，使奧蘭多發瘋。他恢復理智後，祝福情侶。首演者：（1733）Senesino（閹人女中音，Francesco Bernardi）。

Orlofsky, Prince 歐洛夫斯基王子　小約翰‧史特勞斯：「蝙蝠」（*Die Fledermaus*）。次女高音。女飾男角（但也曾由男高音演唱，例：羅伯特‧提爾，1978年於柯芬園）。年輕、富有但意興闌珊的俄羅斯王子。他對任何事都提不起興趣，直到他聽說艾森史坦有次在化妝舞會後，讓裝成蝙蝠的佛克獨自穿過村子走路回家。佛克在歐洛夫斯基舉辦的宴會上計畫報復艾森史坦。王子以最豪華的方式招待客人，每個人都必須和他喝香檳。許多製作版本請知名演員或舞者演出這場戲，以添加娛樂效果。詠嘆調：「我喜歡宴客」（*Ich lade gern mir Gäste ein*）——通常以法文稱爲「人各有所好」（*Chacun à son goût*）。首演者：（1874）Irma Nittinger。

Ormindo, L'「奧明多」　卡瓦利（Cavalli）。腳本：佛斯提尼（Giovanni Faustini）；三幕；1644年於威尼斯首演。
　奧明多愛著年老國王哈利亞德諾（Hariadeno）的妻子，艾芮絲碧（Erisbe）。奧明多的朋友阿米達（Amida）也愛著她，這讓他的舊情人西克蕾（Sicle）相當難過。西克蕾裝成吉普賽人，替阿米達看手相，告訴艾芮絲碧他的過去，艾芮絲碧因而坐船與奧明多離開。哈利亞德諾下令逮捕他們，並叫隊長歐斯曼（Osman）毒死

他們。他們快死時，國王感到後悔，好在歐斯曼本就將毒藥換成安眠藥。國王發現奧明多是自己失散多年的兒子，把妻子和王國都讓給他。

Ormindo, Prince 奧明多王子　卡瓦利：「奧明多」（*L'Ormindo*）。男高音。哈利亞德諾國王失散多年的兒子。他愛上國王的妻子艾芮絲碧，兩人坐船離開。哈利亞德諾下令毒死他們，但後來心軟。國王發現奧明多是自己失散多年的兒子，把妻子和王國都讓給他。首演者：（1644）不詳。

Oronte 歐朗特　韓德爾：「阿希娜」（*Alcina*）。男高音。阿希娜軍隊的指揮、愛著摩根娜。首演者：（1735）John Beard。

Oroveso 歐羅威索　貝利尼：「諾瑪」（*Norma*）。男低音。神殿的大祭司、諾瑪的父親。他想向羅馬人宣戰，未知女兒愛著一名羅馬人。首演者：（1831）Vicenzo Negrini（而不是常被誤報的Carlo Negrini，他生於1826年，是男高音）。

Orpheus 奧菲歐斯（1）（Orphée）奧芬巴赫：「奧菲歐斯在地府」（*Orpheus in the Underworld*）。男高音。妻子是尤麗黛絲，他恨她。她死了後下地府，輿論堅持奧菲歐救她。朱彼得也愛著尤麗黛絲，安排她永遠留在地府，令奧菲歐斯鬆了一口氣。首演者：（1858）Mons. Tayau。
　（2）伯特威索：「第二任剛太太」（*The Second Mrs Kong*）。高次中音。「一直唱歌怨嘆他所失去的」，所以他的頭掉了，但被剛救回，剛也幫他尋找尤麗黛絲。首演

者：（1994）Michael Chance。

另見*Orfeo*。

Orpheus Hero 英雄奧菲歐斯 伯特威索：
「奧菲歐斯的面具」（*The Mask of Orpheus*）。啞劇演員。被宙斯的閃電擊斃。首演者：（1986）Graham Walters。

Orpheus in the Underworld（*Orphée aux enfers*）「奧菲歐斯在地府」 奧芬巴赫（Offenbach）。腳本：海克特·克瑞繆（Hector Crémieux）和阿勒威（Ludovic Halévy）；四幕；1858年於巴黎首演，？奧芬巴赫指揮。

神話時期：尤麗黛絲（Eurydice）和奧菲歐斯（Orpheus）彼此憎恨！她和冥王普魯陀有染。她被蛇咬了死去，奧菲歐斯獲得解脫，但是輿論堅持他去要求朱彼得放她回來。不過，朱彼得愛上尤麗黛絲，不情願地同意奧菲歐斯救妻子，條件是在出地府的途中他不能看她，否則她會再次死去。雷聲——由朱彼得所製造——嚇得奧菲歐斯回頭，尤麗黛絲必須永遠留在地府。這個結局皆大歡喜，只有輿論不以為然。

Orpheus Man 男人奧菲歐斯 伯特威索：「奧菲歐斯的面具」（*The Mask of Orpheus*）。男高音。他的精神之父阿波羅賜予他演說、詩和音樂的天賦。他愛上尤麗黛絲，她死後他到地府找他。後被酒神女追隨者分屍。首演者：（1986）Philip Langridge。

Orpheus Myth/Hades 神話奧菲歐斯／海
地士 伯特威索：「奧菲歐斯的面具」（*The Mask of Orpheus*）。男高音。阿波羅停止他發聲。首演者：（1986）Nigel Robinson。

Orsini, Paolo 保羅·歐爾辛尼 華格納：「黎恩濟」（*Rienzi*）。男低音。羅馬的貴族，試圖謀殺黎恩濟未遂。歐爾辛尼與柯隆納家族敵對多年。首演者：（1842）Michael Wächter。

Ortel, Hermann 赫曼·歐爾泰 華格納：「紐倫堡的名歌手」（*Die Meistersinger von Nürnberg*）。男低音。名歌手之一，他的職業是肥皂製造工。首演者：（1868）Herr Thoms。

Ortlinde 歐爾特琳德 華格納：「女武神」（*Die Walküre*）。見*Valkyries*。

Ortrud 歐爾楚德 華格納：「羅恩格林」（*Lohengrin*）。次女高音。泰拉蒙德被艾莎拒絕後娶了她。他們的野心是從艾莎的弟弟，葛特費利德手中奪取布拉班特爵位。歐爾楚德膜拜異教神明使用巫術。她將葛特費利德變成天鵝，它為羅恩格林牽船。歐爾楚德個性強悍，控制泰拉蒙德。她謀劃打擊艾莎對羅恩格林的信心，說服艾莎自己是為她著想。不過，在艾莎與羅恩格林的婚禮上，歐爾楚德露出兇惡的真面目，要艾莎交過爵位。艾莎拒絕後，歐爾楚德宣稱羅恩格林也使用巫術，進一步加深艾莎的疑心。但最後她仍被打敗——羅恩格林禱告生效，葛特費利德擺脫她的法術，恢復原形奪回爵位。詠嘆調：「回去，艾莎！」（*Zurück, Elsa!*）。優秀的歐爾楚德必須渾身散發邪惡感。第一幕

中，她幾乎一直在舞台上，卻直到最後幾分鐘才演唱，但是假如角色刻劃得當，觀眾應該總能夠感到她的存在以及她陰險的眼神。知名的詮釋者包括：Ernestine Schumann-Heink、Marie Brema、Margarete Klose、Astrid Varnay、Rita Gorr、Christa Ludwig、Ludmilla Dvořáková、Ursula Schröder-Feinen、Gwyneth Jones、Elizabeth Connell、Eva Randová，和Gabriele Schnaut。首演者：（1850）Josephine Fastlinger。

Ory, Count 歐利伯爵 羅西尼：「歐利伯爵」（*Le Comte Ory*）。男高音。花心的年輕伯爵，喬裝試圖贏得佛慕提耶伯爵美麗妹妹，阿黛兒的青睞但不成功。她反而和他的隨從伊索里耶相好。二重唱（和伊索里耶）：「出身高貴的女士」（*Une dame de haut parage*）；三重唱（和阿黛兒及伊索里耶）：「在此黑暗夜色掩護下」（*A la faveur de cette nuit obscure*）。首演者：（1828）Adolphe Nourrit。

Oscar 奧斯卡 威爾第：「假面舞會」（*Un ballo in maschera*）。（美國版本亦作奧斯卡）。女高音。國王的侍童。他替因為施巫術即將被放逐的阿爾維森夫人求情。在不知情的狀況下，奧斯卡透露國王假面舞會的裝扮，讓國王的秘書安葛斯壯姆射傷國王。垂死國王倒在忠心的奧斯卡懷中。詠嘆調：「大地動搖」（*Volta la terra*）；「你想知道他的裝扮為何」（*Saper vorreste di che si veste*）。首演者：（1859）Pamela Scotti。

Osiride 歐西萊德 羅西尼：「摩西在埃及」（*Mosè in Egitto*）。見*Amenophis*。

Osman 歐斯曼 卡瓦利：「奧明多」（*L'Ormindo*）。男高音。國王哈利亞德諾船隊的隊長。受命殺死與奧明多私奔的國王妻子艾芮絲碧。他將毒藥替換成安眠藥，救了她一命。首演者：（1644）不詳。

Osmin 奧斯民 莫札特：「後宮誘逃」（*Die Entführung aus dem Serail*）。男低音。巴夏薩林後宮的管理人，一個嗜殺好鬥的人。他愛上布朗笙，她與女主人一起被綁架囚禁在後宮。她的真愛佩德里歐和主人貝爾蒙特試圖潛進後宮，拯救兩位女士時，必須先用藥迷昏奧斯民。他在他們能夠逃走前醒來，再次阻止他們離開。首演者：（1782）Ludwig Fischer。

Ostheim, Federica, Duchess of 費德莉卡·奧斯坦姆公爵夫人 威爾第：「露意莎·米勒」（*Luisa Miller*）。次女高音。年輕的寡婦、瓦特伯爵的姪女。她與魯道夫自小相識，公爵丈夫死後，她希望嫁給魯道夫。但是他坦承已心有所屬，他愛著露意莎。首演者：（1849）Teresa della Salandri。

Osud 「命運」 楊納傑克（Janáček）。腳本：作曲家和費朵拉·巴托守娃（Fedora Bartošová）；三段「場景」；1934年於布爾諾廣播電台首演，巴卡拉（Břetislav Bakala）指揮；1958年於布爾諾舞台首演，法蘭提榭克·易萊克（František Jílek）指揮。

一礦泉療養鎮，約1900年：作曲家志夫尼（Živný）遇到以前的情婦蜜拉·法柯娃（Míla Valková），得知她一年前為他生了一

個兒子。兩人決定與兒子杜貝克（Doubek）一起建立家庭。蜜拉精神不正常的母親也和他們同住。志夫尼寫作歌劇，描述他們的戀情以及婚姻。蜜拉的母親攻擊他。蜜拉試著幫忙時，與母親一起跌落陽台摔死。十二年後，學生排練志夫尼的歌劇，他告訴他們作品背景。他聽見死去妻子的聲音，倒地死去。

Otello 「奧泰羅」 （1）威爾第（Verdi）。腳本：包益多（Arrigo Boito）；四幕；1887年於米蘭首演，法奇歐（Franco Faccio）指揮。樂團的大提琴手包括當時默默無名的托斯卡尼尼（Arturo Toscanini），小提琴手包括安東尼歐和羅倫佐‧巴比羅利（Antonio & Lorenzo Barbirolli）父子，知名指揮約翰（John Barbirolli）的祖父和父親。

塞普勒斯，十五世紀末：威尼斯人慶祝戰勝土耳其人。新上任的總督奧泰羅在妻子黛絲德夢娜（Desdemona）陪伴下抵達接替蒙塔諾（Montano）。他的少尉伊亞果（Iago）忌妒奧泰羅及卡西歐（Cassio）。他和羅德利果（Roderigo）施計讓奧泰羅不信任卡西歐，而改聘伊亞果頂替卡西歐的職位。伊亞果建議卡西歐求黛絲德夢娜為他說情，然後讓奧泰羅懷疑妻子與卡西歐的關係。黛絲德夢娜為卡西歐說情，更加深了奧泰羅的疑心，他變得憤怒，把她給他擦臉的手帕摔到地上。她的侍女（伊亞果的妻子）艾蜜莉亞（Emilia）收起手帕，卻被伊亞果奪走。伊亞果安排奧泰羅偷聽卡西歐談論最新的情婦，奧泰羅誤以為那人即是黛絲德夢娜。他和伊亞果共謀殺死卡西歐和黛絲德夢娜。黛絲德夢娜就寢後，

奧泰羅進來吻了她，但她察覺丈夫將殺死她。奧泰羅悶死妻子時，艾蜜莉亞出現宣佈卡西歐殺死羅德利果。她大聲呼救，伊亞果、卡西歐、羅多維可* 和蒙塔諾衝進來。艾蜜莉亞揭穿一切都是伊亞果搞鬼，他落荒而逃。奧泰羅刺傷自己，死在黛絲德夢娜身旁。

（2）羅西尼（Rossini）。腳本：法蘭契斯可‧瑪莉亞‧貝里歐‧狄‧薩沙（Francesco Maria Berio di Salsa）；三幕；1816年於那不勒斯首演。

威尼斯，十六世紀：劇情結尾和威爾第的歌劇類似，但前面幾幕不同：伊亞果（Iago）和羅德利果（拼為Rodrigo）計畫謀害奧泰羅（Otello）。黛絲德夢娜（Desdemona）寫給奧泰羅的信被她父親艾米洛（Elmiro）截獲，以為是寫給羅德利果的信（他希望女兒嫁給羅德利果）。伊亞果拿黛絲德夢娜的信給奧泰羅看，他也以為這是給羅德利果的信，兩人打鬥。艾蜜莉亞（Emilia）安慰女主人。奧泰羅被議會放逐。他回來刺死黛絲德夢娜。悔恨的伊亞果在自殺前說出實情。奧泰羅傷痛不已，刺死自己。

Otello 奧泰羅 （1）威爾第：「奧泰羅」（*Otello*）。男高音。威尼斯的摩爾人、威尼斯軍隊的將軍。妻子是黛絲德夢娜。他被指派接替蒙塔諾為塞普勒斯總督。他的少尉伊亞果忌妒他以及年輕的上尉卡西歐，使計讓奧泰羅懷疑卡西歐和妻子其實單純的關係。妒火中燒的奧泰羅悶死黛絲德夢娜。奧泰羅在發現自己懷疑無理，而且是遭伊亞果謀叛後，自殺死在心愛的黛絲德夢娜身旁。詠嘆調：「歡慶！」

(*Esultate!*)；「此刻永遠再會」(*Ora e per sempre, addio*)；「神啊，你隨意加諸於我」(*Dio, mi potvi scagliar*)；二重唱（和黛絲德夢娜）：「現在寂靜夜裡」(*Già nella notte*)；（和伊亞果——誓言歌）：「是的，蒼天為證」(*Sì, per ciel*)。很多威爾第學者認為「奧泰羅」是他最偉大的歌劇。的確，奧泰羅這個角色是義大利歌劇的登峰造極之作，睿智的男高音也會等到自己能力達到巔峰才嘗試它。其他人同樣睿智地，完全不嘗試在舞台上演出它（包括卡路索和帕華洛帝）。演唱者的嗓音必須有豪氣、帶著男中音的特質，他也必須有相當的身體和情感耐力。不過，從創作以來，最偉大的許多義大利歌劇男高音都願意接受挑戰，包括：Giovanni Zenatello、Giovanni Zenatello、Leo Slezak（據說他的詮釋可媲美首演者Tamagno）、Lauritz Melchior、Frank Mullings、Helge Roswaenge、Ludwig Suthaus、Charles Craig、Jon Vickers、Mario del Monaco（他演唱這個角色超過四百次）、James McCracken、Carlo Cossutta、Giuseppe Giacomini和Plácido Domingo。首演者：（1887）Francesco Tamagno。另見多明哥(*Plácido Domingo*)的特稿，第309頁。

（2）羅西尼：「奧泰羅」(*Otello*)。男高音。威尼斯的摩爾人，愛著黛絲德夢娜但懷疑她和羅德利果有染（她父親希望她嫁給羅德利果）。羅德利果和伊亞果計畫謀害奧泰羅。奧泰羅打斷黛絲德夢娜和羅德利果的婚禮，將她據為己有。他與羅德利果打鬥後被議會放逐。他偷偷回來，趁黛絲德夢娜熟睡時潛進她的房間，儘管她為自己的清白辯解，他仍刺死她。他了解事情

真相後自殺。首演者：（1816）Andrea Nozzari。

Otho 奧多　蒙台威爾第：「波佩亞加冕」(*L'incoronazione di Poppea*)。見*Ottone*。

Ottavia 奧塔薇亞　蒙台威爾第：「波佩亞加冕」(*L'incoronazione di Poppea*)。女高音／次女高音。皇帝奈羅尼的妻子。丈夫愛上波佩亞。她計謀假波佩亞丈夫（奧多尼）之手殺死波佩亞，但卻未成功，奈羅尼遭棄她而娶了波佩亞。詠嘆調：「被打入冷宮的皇后」(*Disprezzata regina*)；「再會了羅馬」(*Addio Roma*)。首演者：（1643）Anna Renzi。

Ottavio, Don 唐奧塔維歐　莫札特：「唐喬望尼」(*Don Giovanni*)。男高音。唐娜安娜的未婚夫。他的個性有些軟弱，但真心愛著安娜，也幫她找出殺父兇手：放蕩的唐喬望尼。詠嘆調：「她心靈平靜……」(*Dalla sua pace......*)（這首為維也納首演增加的詠嘆調常被省略）；「在此時，我的珍寶」(*Il mio tesoro, intanto*)。首演者：（1787）Antonio Baglioni。

Ottokar, Prince 奧圖卡王子　韋伯：「魔彈射手」(*Der Freischütz*)。男中音。麥克斯在射擊比賽中使用魔法子彈，被王子驅逐出境。不過最後王子聽勸原諒麥克斯。首演者：（1821）Herr Rebenstein。

Ottone 奧多尼　（1）韓德爾：「阿格麗嬪娜」(*Agrippina*)。女中音。羅馬皇帝克勞帝歐的軍隊長。他救了皇帝性命，被指派

為繼承人。但是因為愛著波佩亞，他放棄王位與她成婚。首演者：（1709）Francesca Vanini。

（2）蒙台威爾第：「波佩亞加冕」（*L'incoronazione di Poppea*）。次女高音。波佩亞的丈夫，皇帝奈羅尼給他戴綠帽子。他計謀殺死妻子但失敗，被奈羅尼驅逐出羅馬。首演者：（1643）不詳。

Ouf I, King 國王俄夫一世 夏布里耶：「星星」（*L'Étoile*）。男高音。生日那天他喬裝試著誘導國民批評他，以將之處死。他希望向馬塔欽國王的女兒，勞拉公主求親，可以促成兩國間的和平。不過，勞拉愛上小販拉祖里，他侮辱俄夫。國王決定處死拉祖里，但星象學家警告他不可衝動。最終他屈服於找到繼承人的需求，祝福拉祖里和勞拉結婚，並指派他們為王位繼承人。首演者：（1877）Michel-René Daubray（Thibaut）。

Owen Wingrave 「歐文·溫格瑞夫」 布瑞頓（Britten）。腳本：派柏（Myfanwy Piper）；兩幕；1971年於英國廣播公司電視台首演，布瑞頓指揮；1973年於倫敦演出，貝德福（Steuart Bedford）指揮。

倫敦與帕拉摩爾，十九世紀末：歐文·溫格瑞夫出身軍人世家，但他痛恨戰鬥，和等不及上戰場的朋友雷屈米爾（Lechmere）相反。兩人都是寇尤（Coyle）軍事機構的學生。歐文告訴寇尤他無法成為軍人。他的姑媽溫格瑞夫小姐堅決他要遵循家族傳統。朱里安太太和她的女兒凱特·朱里安（Kate Julian）相信歐文會改變心意，在他抵達帕拉摩爾家族鄉間別墅時，對他充滿敵意。晚宴時大家都在場，只有寇尤太太（Mrs Coyle）支持歐文的原則。歐文的祖父，菲利普·溫格瑞夫爵士（Sir Philip Wingraves）非常氣他，稱他為背叛者，並剝奪他的繼承權。凱特指控他膽小，激他到鬧鬼的房間睡覺以證明他有種。夜裡她去房間，發現歐文已死。

OTELLO

普拉西多‧多明哥（Plácido Domingo）談奧泰羅

From威爾第：「奧泰羅」（Verdi：*Otello*）

　　時間是1975年，地點是漢堡，當時34歲的我首次演出「奧泰羅」。所有好心的人和聲樂專家都警告我，如此年輕就嘗試這個角色會毀了我的嗓子。確實我也有些擔心。畢竟，這不僅被視作正統義大利歌劇中，最具戲劇性的角色，光是第二幕的難度就相當於任何一整齣義大利歌劇──其他三幕也不純是出場報到即可。說服我的是對自己嗓音的透徹了解，而演出的其他條件也讓我安心──指揮詹姆斯‧李汶（James Levine）〔初次於歐洲登台〕的音樂指導、導演奧古斯特‧艾佛丁（August Everding）的戲劇監督，以及黎恰瑞莉（Katia Ricciarelli）飾黛絲德夢娜，和米翁茲（Sherrill Milnes）飾伊亞果的支持。自那九月天後，我至今已經演唱了110次的奧泰羅，我的嗓子不但依然健康，我更因之覺得其他曲目唱來輕鬆。

　　前面我提到「對自己嗓音的透徹了解」。部份是天生運氣。我剛出道時是男中音，為了實現音樂專家替我預見的未來──男高音職業──我必須像個石匠般一磚一石地砌高我的嗓音，無時不刻注意演唱技巧。因此，當奧泰羅進入我的聲帶、甚至我的全身，更絕對進入我的精神時，在許多層面上它是我努力的結晶。換句話說，它讓我大開「嗓」界。

　　當然我接下角色的挑戰時，無法預料後果是好是壞。為了確保我沒有逼壞嗓子，我在第二和第三次演出「奧泰羅」之間，安排自己演出「托斯卡」。「托斯卡」證明我仍保有抒情演唱的能力，但它也讓我流了鼻血。在演唱「勝利，勝利！」（Vittoria, Vittoria!）的叫聲時，我依照慣例戲劇化地摔到地上──結果卻鼻子先著地！

　　有人試想演唱奧泰羅，與演唱華格納的帕西法爾或齊格蒙是否有關。三個都是戲劇性的角色，三個也都可以──或說應該──用上美聲（bel canto）技巧。

　　某些導演認為「奧泰羅」帶有種族色彩。我不認為這是莎士比亞、包益多或威爾第的出發點。對我來說，這齣戲最重要的是探討三個人之間的情感：黛絲德夢娜受好奇性慾以及後來的愛情驅動；伊亞果受野心和挫折感驅動；而奧泰羅則是對每個人都抱持戒心的神祕異鄉客。若莎士比亞決定將戲的背景設在英格蘭而非威尼斯，那麼異鄉客可能是個維京人或韃靼人，而不是摩爾人。我將「奧泰羅」想成一齣關於過大情感的戲，因此，舞台空間寬廣非常重要。不幸的是，我參加過不止一個只能用擁擠來形容的演出。那些製作的「理念」，在我看來違背了音樂性。沒錯，「奧泰羅」可以在空無一物的舞台上演出，但是卻不能在狹小隔間內演出──音樂與劇情都太過堂皇雄偉。

Page 侍從 理查·史特勞斯：「莎樂美」（*Salome*）。次女高音。女飾男角。希羅底亞斯的侍從。他察覺莎樂美有些不正常，試著警告年輕的敘利亞隊長納拉伯斯不要崇拜她，因為不會有好下場。首演者：（1905）Riza Eibenschütz（見Leitmetzerin, Marianne）。

Page, Meg 梅格·佩吉威爾第：「法斯塔夫」（*Falstaff*）。次女高音。「溫莎妙妻子」之一，法斯塔夫計畫引誘她以獲得她丈夫的錢。她和艾莉絲·福特是好友，兩人比較胖爵士寫給她們的信。靠著奎克利太太的幫助，她們共謀教訓法斯塔夫。她的丈夫沒有出現在歌劇中。首演者：（1893）Virginia Guerrini。

Pagliacci（clowns）「丑角」 雷昂卡伐洛（Leoncavallo）。腳本：作曲家；序幕和一幕；1892年於米蘭首演，托斯卡尼尼（Arturo Toscanini）指揮。

卡拉布里亞（Calabria），蒙陶多（Montalto），約1870年：殘障的小丑東尼歐（Tonio）告訴觀眾，他們將看到一齣寫實劇。坎尼歐（Canio）是巡迴戲班子的領導人。他的妻子涅達（Nedda）和村民席維歐（Silvio）有染，拒絕東尼歐向她示好。

為了報復，東尼歐告訴坎尼歐妻子和情夫會面的計畫。坎尼歐因為涅達不肯透露情夫的身分要打她，卻被另一名演員，貝佩（Beppe）阻止。坎尼歐化上小丑妝，村民聚集準備觀賞演出：哈樂昆（貝佩）和塔戴歐（東尼歐）先後向鴿倫布（涅達）唱情歌。帕里亞奇歐偷聽到哈樂昆和鴿倫布安排稍晚會面，以為他是妻子的情人。坎尼歐刺傷她。席維歐衝上台準備救她時，也被坎尼歐刺死。

Pagliaccio 帕里亞奇歐 雷昂卡伐洛：「丑角」（*Pagliacci*）。見*Canio*。

Painter 畫家 貝爾格：「露露」（*Lulu*）。男高音。娶了露露，但在得知她濫交的歷史後自殺。首演者：（1937）Paul Feher。

Palestrina 「帕勒斯特里納」 普費茲納（Pfitzner）。腳本：作曲家；三幕；1917年於慕尼黑首演，布魯諾·華爾特（Bruno Walter）指揮。

羅馬和特倫特（Trent），1563年（特倫特會議結束時）：帕勒斯特里納的兒子伊吉諾（Ighino）和學生西拉（Silla），討論作曲家在妻子魯克瑞蒂亞（Lucretia）死後，就失去創作動力。樞機主教波若梅歐

（Borromeo）警告帕勒斯特里納，特倫特會議可能會反對新的複音音樂，勸他寫作彌撒曲說服教皇皮歐斯四世（Pope Pius IV），新的音樂也要與素歌一樣具有虔誠意義，不然他將入獄。帕勒斯特里納不情願地開始寫「教皇馬爾契利彌撒曲」（*Missa Papae Marcelli*），他亡妻的鬼魂鼓勵他；早晨來臨時，作品已完成。特倫特會議最後一次聚會，教皇的使節主教摩容內（Morone）發表演說，聽眾包括西班牙國王的大使，魯納伯爵（Count Luna）。音樂是討論的議題之一。兩週後，帕勒斯特里納得知他的祕密彌撒曲將在聖彼得大教堂演出——他的唱詩團員為了救他免於牢獄之災，把作品呈交給教皇權威人士。教皇來聘他為專任作曲家，帕勒斯特里納接受了自己的天命。

〔譯註：特倫特會議從1545年展開，至1563年結束。會議主旨是針對清教徒對基督教義的詮釋，討論出天主教會的絕對、完整版本作為回應。〕

Palestrina, Giovanni Pierluigi da 喬望尼·皮耶魯伊吉·達·帕勒斯特里納 普費茲納：「帕勒斯特里納」（*Palestrina*）。男高音。以出生地為名的作曲家（約1525-1594年）。教皇朱里歐斯三世的聖歌總監，寫作多齣彌撒曲。但是皮歐斯四世成為教皇時，已婚的他被解雇。歌劇中，他因為妻子死去而停止創作，不過為了證明新的複音音樂也適合在教堂演出，他聽勸寫作教皇彌撒曲。皮歐斯四世聽了他的「教皇馬爾契利彌撒曲」後，聘他為教皇專任作曲家。首演者：（1917）Karl Erb。

Palmieri 帕米耶里 浦契尼：「托斯卡」（*Tosca*）。這個人物沒有出現在歌劇中，但為史卡皮亞提及。史卡皮亞答應托斯卡，卡瓦拉多西的死刑只是做個樣子，之後他能與托斯卡遠走高飛，然後明確指示史保列塔，卡瓦拉多西的死刑要安排得「像帕米耶里一樣」（邊說邊使眼色）；之前因犯帕米耶里被處死的方式，顯然與卡瓦拉多西將被處死的方式相同。這理應引起托斯卡的疑心。

Palmieri, Giuseppe 喬賽佩·帕米耶里 蘇利文：「威尼斯船伕」（*The Gondoriers*）。男中音。船伕、馬可的哥哥。矇著眼他選了泰莎為妻子。他和弟弟共同統治巴拉塔利亞島，直到他們都不是繼承人的真相大白。二重唱（和馬可）：「我們人稱威尼斯船伕」（*We're called Gondolieri*）。首演者：（1889）Rutland Barrington。

Palmieri, Marco 馬可·帕米耶里 蘇利文：「威尼斯船伕」（*The Gondoriers*）。男高音。一名船伕、喬賽佩的弟弟。他選了薔奈塔為妻子。他相信兄弟中有一人是巴拉塔利亞島的王位繼承人，於是和哥哥共同統治國家，但真正的繼承人是鼓童路易斯。詠嘆調：「一對閃爍明眼」（*Take a pair of sparkling eyes*）。首演者：（1889）Courtice 'Charlie' Pounds。

Pamina 帕米娜 莫札特：「魔笛」（*Die Zauberflöte*）。女高音。夜之后的女兒，被薩拉斯特羅俘虜。塔米諾愛上她的肖像，出發拯救她。兩人一同經歷許多試煉後，

薩拉斯特羅才准他們結為連理。詠嘆調：「啊，我覺得已永遠失去」（*Ach, ich fühl's, es ist verschwunden*）；二重唱（和帕帕基諾）：「任何人，能感受愛情」（*Bei Männern, welche Liebe fühlen*）。首演者：（1791）Anna Gottlieb（她1786年、12歲時曾首演「費加洛婚禮」的芭芭琳娜）。

Pandarus 潘達魯斯　沃頓：「特洛伊魯斯與克瑞西達」（*Troilus and Cressida*）。男高音。卡爾喀斯的弟弟、克瑞西達的叔叔。他鼓勵克瑞西達接受特洛伊魯斯的愛，因為只有和特洛伊皇室搭上關係，才能拯救家族擺脫哥哥投靠敵人的恥辱。他是個好意但手段不高明的人，招攬來自己無法處理的事。他在第三幕中承認這點，表示：「解決世上傷痛吃力不討好」（*To ease the world's dispair was never worth the trying*）。因此，在克瑞西達被帶到希臘軍營後，他雖和特洛伊魯斯同去救她，卻無法阻止害死年輕情侶死亡的事情。三重唱（和克瑞西達與特洛伊魯斯）：「忌妒火爐活活煎熬他」（*On jealousy's hot grid he roasts alive*）。首演者：（1954）Peter Pears。

Pandolfe 潘道夫　馬斯內：「灰姑娘」（*Cendrillon*）。低音男中音。露瑟（Lucette）（灰姑娘）的父親，他雖被第二任妻子，德·拉·奧提耶夫人管得很緊，仍非常疼愛女兒。皇家舞會後，他發現女兒很不開心（因為她與心愛的王子分開），所以答應帶她去鄉間別墅。詠嘆調：「來吧，我們離開這城」（*Viens, nous quitterons cette ville*）。首演者：（1899）Lucien Fugère。

Pang 潘　浦契尼：「杜蘭朵」（*Turandot*）。男高音。奧托姆皇帝的三名大臣（三個假面）之一。他是至高糧食官。首演者：（1926）Emilio Venturini。

Panza, Sancho 三丘·潘薩　馬斯內：「唐吉訶德」（*Don Quichotte*）。男中音。唐吉訶德的僕人。他陪著主人冒險，總是照顧著吉訶德。首演者：（1910）André Gresse。

Paolino 保林諾　祁馬洛沙：「祕婚記」（*Il matrimonio segreto*）。男高音。傑隆尼摩的年輕辦事員。傑隆尼摩的妹妹，菲道瑪愛著他，但他已偷偷和傑隆尼摩的幼女，卡若琳娜結婚。首演者：（1792）Santi Nencini。

Paolo 保羅　（1）威爾第：「西蒙·波卡奈格拉」（*Simon Boccanegra*）。見*Albiani, Paolo*。

（2）雷昂卡伐洛：「波希米亞人」（*La bohème*）。男中音。富裕的伯爵。咪咪遭棄魯道夫和他在一起。首演者：（1897）Lucio Aristi（他也首演柯林）。

Papagena 帕帕基娜　莫札特：「魔笛」（*Die Zauberflöte*）女高音。剛開始以醜老太婆的容貌出場，跟帕帕基諾說她是他的未婚妻，只要他答應娶她以救她一命，她就變成他夢想中年輕美貌的女孩。但她突然消失，讓帕帕基諾差點自殺。三位男童提醒帕帕基諾使用他的魔法鈴鐺，讓她再次出現。二重唱（和帕帕基諾）：「帕、帕、帕、帕、帕、帕、帕帕基諾！」（*Pa-*

Pa-Pa-Pa-Pa-Pa-Papageno!）。首演者：（1791）Barbara Gerl（她的丈夫首演薩拉斯特羅）。

Papageno 帕帕基諾 莫札特：「魔笛」（*Die Zauberflöte*）。男中音。一名捕鳥人。他遇到塔米諾，獲得魔法鈴鐺護身，跟著他一起去拯救帕米娜。雖然他很害怕，仍成功救出帕米娜，帶她去見塔米諾。他搖鈴抵抗邪惡的摩爾人莫諾斯塔托及其手下，將他們催眠引開。他陪塔米諾經歷試煉，但因被鎖住嘴巴無法說話。帕帕基諾想找到女伴，卻遇到一個自稱是他未婚妻的醜老太婆。當他同意娶她免遭囚禁，她奇蹟似地變成年輕貌美的帕帕基娜。詠嘆調：「我是快樂捕鳥人」（*Der Vogelfänger bin ich ja*）；「少女或小妻子」（*Ein Mädchen oder Weibchen*）；二重唱（和帕米娜）：「任何人」（*Bei männern*）。首演者：（1791）Johann Emanuel Schikaneder（歌劇的腳本作家。歌劇英國首演時，這個角色是由「波希米亞姑娘」的作曲家巴爾甫擔任）。

Paris 巴黎士（1）（Pâris）奧芬巴赫：「美麗的海倫」（*La Belle Hélène*）。男高音。普萊安王的兒子。喬裝成牧羊人的他在比賽中贏得海倫。兩人被海倫的丈夫捉姦在床，巴黎士倉皇逃離。他接著喬裝成一名祭司，命令海倫和他一起航行到席絲拉島以彌補她的罪行。在船上他卸下偽裝。特洛伊戰爭即將開始。首演者：（1864）José Dupuis。

（2）狄佩特：「普萊安國王」（*King Priam*）。男童高音和男高音。普萊安國王與赫谷芭女王的次子、赫陀的弟弟。他出生時，母親夢見他將造成父親的死亡。他

誘拐希臘國王米奈勞斯的妻子海倫，引發特洛伊戰爭，害死普萊安。首演者：（1962）Philip Doghan（男孩）／John Dobson（成人）。

（3）古諾：「羅密歐與茱麗葉」（*Roméo et Juliette*）。巴黎士伯爵。男中音。茱麗葉的父親選他為她的丈夫，但她已偷偷和羅密歐結婚。首演者：（1893）Mons. Laveissière。

Parpignol 帕皮紐 浦契尼：「波希米亞人」（*La bohéme*）男高音。四處旅行的玩具商人。小孩跟著他進入摩慕斯咖啡廳。首演者：（1896）Dante Zucchi。

Parrowe, Rose 蘿絲·帕羅 麥斯威爾戴維斯：「塔文納」（*Taverner*）。次女高音。作曲家的妻子，當他因持有異端邪說受審時，她作證指控他。首演者：（1972）Gillian Knight。

***Parsifal* 「帕西法爾」** 華格納（Wagner）。腳本：作曲家；三幕；1882年於拜魯特音樂節首演，赫曼·勒維（Hermann Levi）指揮（不過部份選曲已在1878和1880的音樂會演出）。華格納描寫「帕西法爾」為一齣舞台祝聖戲（*Bühnenweihfestspiel*）。

西班牙，中世紀：安姆佛塔斯（Amfortas）是監護聖杯和聖矛的國王（耶穌被釘在十字架上時，聖杯接住他的血、聖矛刺穿他的身體側部）。這兩樣聖物供奉在安姆佛塔斯父親提圖瑞爾（Titurel）建築的蒙撒華聖杯武士城堡。和城堡一山之隔是魔法師克林索（Klingsor）的領地。被克林索控制的孔德莉（Kundry）引誘了安姆佛塔斯，

讓克林索偷取聖矛，並刺傷安姆佛塔斯的體側。古尼曼茲（Gurnemanz）將安姆佛塔斯救回蒙撒華，但是他的傷口無法癒合，使他越來越虛弱，施行不了拿出聖杯的儀式。安姆佛塔斯在夢中得知，只有一個「因慈悲而有智慧的天真傻子」能幫助他。一個年輕人抵達城堡——他連自己的名字都不知道。古尼曼茲揣測這個人可能正是安姆佛塔斯等待已久的拯救者，帶他進城堡，他看到安姆佛塔斯痛苦地掀開聖杯罩子。在克林索的魔法城堡中，克林索命令孔德莉引誘這個年輕人。他拒絕了克林索的花之少女（Flower Maidens），但是無法抵抗孔德莉——她稱他為帕西法爾（Parsifal），這是他夢見母親時聽過的名字，孔德莉吻了他。突然他了解罪惡渴望會有的可怕下場，感受到安姆佛塔斯的傷痛。孔德莉無法征服他，呼喚克林索前來。帕西法爾拿到聖矛而克林索的城堡消失。多年後，仍被傷痛纏身的安姆佛塔斯拒絕拿出聖杯。年老的古尼曼茲在森林裡發現垂死的孔德莉。帕西法爾拿著聖矛進城堡，古尼曼茲為他塗油宣佈他是新任國王。帕西法爾赦免孔德莉。他用聖矛的尖端碰了安姆佛塔斯的傷口，將之癒合——他移除了聖矛因為安姆佛塔斯被孔德莉引誘而染上的罪。帕西法爾拿出聖杯。孔德莉死去。

Parsifal 帕西法爾 華格納：「帕西法爾」（*Parsifal*）。男高音。他初次出現的場景是聖杯武士居住的蒙撒華（Monsalvat）〔不過熟悉較早歌劇「羅恩格林（Lohengrin）」的人，曾聽羅恩格林宣佈自己是帕西法爾的兒子〕。一隻死天鵝掉落地上，帕西法爾不知道殺死鳥兒有什麼錯，很驚訝被年老武士古尼曼茲嚴厲地責備。古尼曼茲讓他了解到萬物皆神聖，他後悔地折斷弓箭。受古尼曼茲質問時，帕西法爾顯然不知道自己的身世甚至姓名。唯一知道他背景的人是孔德莉，她描寫帕西法爾的母親如何保護他不涉世事。他跟著一群路過的武士離開母親出走，之後便一直流浪，不知母親已死。他不懂聖杯的意義，在城堡很難過看見安姆佛塔斯為了拿出聖杯所受的痛苦。不過，帕西法爾直覺知道自己將幫安姆佛塔斯解脫痛苦。他離開武士的城堡繼續流浪，來到巫師克林索的魔法花園。他天真地和裡面的美麗花之少女玩耍。她們被孔德莉的聲音嚇走。這時候，他的名字才首次由孔德莉說出。她試圖引誘他，熱情地吻了他。但是他拒絕她，向不知名的神懇求救贖，要孔德莉帶他去見安姆佛塔斯。孔德莉召喚克林索來幫忙，巫師把聖矛擲向帕西法爾，卻驚訝見到聖矛停在他頭上半空中。帕西法爾直覺地握住聖矛用它在胸前劃了十字，此時克林索和他的花園消失。帕西法爾為了尋找安姆佛塔斯繼續遊蕩。多年後，他在森林裡遇到古尼曼茲。帕西法爾向年老的武士解釋，自己為了尋找受苦的安姆佛塔斯，讓聖矛物歸原主而遊走四方。古尼曼茲答應帶他去見安姆佛塔斯。孔德莉出現，雖然她已面貌全非，帕西法爾仍認出她。她替帕西法爾洗腳，用自己的頭髮將之拭乾。古尼曼茲用孔德莉給他的油膏塗在帕西法爾身上，宣佈他是新任聖杯國王。帕西法爾為孔德莉施行洗禮，解除克林索邪惡咒語逼她犯的罪。古尼曼茲帶領他們到聖杯城堡，正好見到安姆佛塔斯的父親，提圖瑞爾的喪

禮。安姆佛塔斯無法再忍受痛苦，扯掉身上繃帶，請其他武士殺了他。帕西法爾向前用聖矛碰了安姆佛塔斯的傷口，將之癒合。帕西法爾拿出聖杯、跪下祈禱時，孔德莉死在他腳邊。詠嘆調：「對他的深沈悲歎」（*Zu ihm, des tiefe Klagen*）；「唯一有用的武器」（*Nur eine Waffe taugt*）。

帕西法爾通常被稱爲一個「天眞傻子」，事實上他只天眞並不傻。他初次感受恐懼，是在見到安姆佛塔斯的痛苦時，而他的直覺（並非智力或邏輯）讓他了解自己擁有移除痛苦的潛力。歌劇近尾聲時，「天眞傻子」已轉變爲「慈悲聖人」。他首先赦免糾纏孔德莉、造成安姆佛塔斯痛苦的邪惡影響力，也從見到、內心感受到，終而治癒了痛苦。雖然整齣歌劇長達四個半小時，但帕西法爾只演唱大約二十分鐘，而且多半是和其他人物——古尼曼茲、孔德莉、安姆佛塔斯——的短對話。以華格納的男高音角色來說，這也是演起來最輕鬆的一個。儘管如此，帕西法爾仍吸引許多知名的演唱者，包括：Ernest Van Dyck、Erik Schmedes、Lauritz Melchior、Max Lorenz、Helga Roswaenge、Wolfgana Windgassen、Ramon Vinay、Jon Vickers、James King、René Kollo、Peter Hofmann、Manfred Jung、Siegfried Jersalem、Warren Elsworth，和Plácide Domingo——並非所有都稱得上是華格納男高音。首演者：（1882）Hermann Winkelmann。

Parson 牧師　楊納傑克：「狡猾的小雌狐」（*The Cunning Little Vixen*）。見*Priest*。

Partlet, Constance 康絲坦思・帕特列　蘇利文：「魔法師」（*The Sorcerer*）。女高音。教堂司事帕特列太太的女兒，愛著牧師達利博士。首演者：（1877）Giulia Warwick。

Pascoe 帕斯可　史密絲：「毀滅者」（*The Wreckers*）。男低音。牧師兼地方的頭目、瑟兒莎（Thirza）的丈夫（她現在愛著馬克）。首演者：（1906）Walter Soomer（這之後不久他成爲拜魯特音樂節的常客，於1906到1925年間演唱過如安姆佛塔斯、哈根、洪頂、薩克斯和弗旦等角色）。

Pasha Selim 巴夏薩林　莫札特：「後宮誘逃」（*Die Entführung aus dem Serail*）。見*Selim, Pasha* (1)。

Pasquale, Don 唐帕斯瓜雷　董尼采第：「唐帕斯瓜雷」（*Don Pasquale*）。男低音。一名年老的單身漢。他不贊同侄子繼承人恩奈斯托與年輕、貧窮的寡婦諾琳娜交往，決定娶親，生一個直系繼承人，然後剝奪恩奈斯托的繼承權。但是諾琳娜是馬拉泰斯塔的姪女，所以他著手設計帕斯瓜雷同意年輕人的婚事。馬拉泰斯塔推薦自己嫻靜的「妹妹索芙蓉妮亞」（諾琳娜）爲帕斯瓜雷的理想新娘，並請「公證人」（馬拉泰斯塔的表親）幫他們結婚。帕斯瓜雷很快後悔放棄單身，因爲婚後「索芙蓉妮亞」個性大變。帕斯瓜雷逮到「妻子」和情人（恩奈斯托）在花園幽會，他迫不及待同意離婚，祝福諾琳娜與恩奈斯托的婚事。詠嘆調：「不尋常的昏熱控制我」（*Un foco insolito mi sento addosso*）；二重唱（和馬拉泰斯塔）：「很快地，我們會下去」

（*Cheti, cheti, immantinente*）。首演者：
（1843）Luigi Lablache（他的兒子費德利可
首演公證人）。

Pastia, Lillas 黎亞斯・帕斯提亞　比才：
「卡門」（*Carmen*）。口述角色。酒店主人。
卡門在他的酒店等候唐荷西時遇見艾斯卡
密歐。首演者：（1875）Mons. Nathan。

***Patience* 或 *Bunthorne's Bride*「耐心」或
「邦宋的新娘」**　蘇利文（Sullivan）。腳本：
吉伯特（W. S. Gilbert）；兩幕；1881年於
倫敦首演，蘇利文指揮。

英國，十九世紀：詩人瑞吉諾德・邦宋
（Reginald Bunthorne）愛上牛奶場的女工，
耐心，她是他所認識唯一對他不感興趣的
女孩。耐心（Patience）也拒絕另一個仰慕
者，詩人阿奇鮑德・葛羅斯文納（Archibald
Grosvenor）的追求，因為她不知情為何
物。珍夫人（Lady Jane）擔心自己年華老
去，鼓勵邦宋挑戰葛羅斯文納放棄他不切
實際的詩意，做個平凡人，這樣他才能娶
耐心。重騎兵中尉當斯特伯公爵向珍求
婚，只剩下邦宋沒人要。

Patience 耐心　蘇利文：「耐心」
（*Patience*）。女高音。牛奶場的女工，她
沒有體驗過愛情。她拒絕邦宋的追求，決
定有義務愛並嫁給另一名詩人，阿奇鮑
德・葛羅斯文納。詠嘆調：「長年前」
（*Long years ago*）。首演者：（1881）Leonora
Braham。

Patroclus 帕愁克勒斯　狄佩特：「普萊安
國王」（*King Priam*）。男中音。亞吉力的好

友。他傷心朋友不願參加特洛伊戰爭，穿
上亞吉力的盔甲作戰，結果被赫陀殺死。
首演者：（1962）Joseph Ward。

Paul 保羅　寇恩哥特：「死城」（*Die tote
Stadt*）。男高音。年輕的鰥夫，沈迷於死去
妻子瑪莉的回憶中。他受到舞者瑪莉葉塔
吸引——她令他想起妻子——帶她回家，
家中他仔細保存瑪莉的所有遺物。瑪莉葉
塔離開後，保羅看見自己殺死她的幻象。
他醒來，瑪莉的鬼魂已被驅除清淨。首演
者：（1920）Richard Schubert（漢堡），和
Karl Schröder（科隆）。

***Paul Bunyan*「保羅・班揚」**　布瑞頓
（Britten）。腳本：奧登（W. H. Auden）；
序幕及兩幕；1941年於紐約哥倫比亞大學
首演，休・羅斯（Hugh Ross）指揮。

美國，「早年」：保羅・班揚是一名巨
大的伐木工人，美國民間傳奇說他「長得
和帝國大廈一樣高」。一名敘述者
（Narrator）演唱民謠講評劇情。在序幕中
我們聽到保羅・班揚將在月亮變藍時出生
——月亮果然變藍了。他在伐木營地的工
頭是瑞典人，海爾・海爾森（Hel
Helaon），管帳的強尼・英克司令（Johnny
Inkslinger）成為他的副手。班揚的女兒，
嬌小（Tiny）愛上新來的廚子，瘦小
（Slim）。有些伐木工人想改當農夫，他們
找到其他工作離開，營地逐漸解散，他們
體會保羅的教導：「美國是個只要努力就
能出頭的地方」。

Pauline 寶琳　柴科夫斯基：「黑桃皇后」
（*The Queen of Spades*）。女低音。麗莎的密

友。首演者：（1890）Maria Dolina。

Peachum, Mr 皮勤先生（1）蓋依：「乞丐歌劇」（*The Bagger's Opera*）。男低音。一個贓物販子、扒手集團的領導人、波莉的父親。他謀劃陷害強盜麥基斯，未知女兒已祕密嫁給他。他幫忙將麥基斯逮捕送進監獄。首演者：（1728）Mr Hippisley。

（2）懷爾：「三便士歌劇」（*The threepenny Opera*）。強納森・耶利米・皮勤。男中音。同（1）。首演者：（1928）Erich Ponto。

Peachum, Mrs 皮勤太太（1）蓋依：「乞丐歌劇」（*The Bagger's Opera*）。次女高音。皮勤的妻子、波莉的母親。她很氣女兒偷偷嫁給強盜麥基斯，幫忙逮捕他。首演者：（1728）Mrs Martin。

（2）懷爾：「三便士歌劇」（*The threepenny Opera*）。次女高音。同（1）。首演者：（1928）Rosa Valetti。

Peachum, Polly 波莉・皮勤（1）蓋依：「乞丐歌劇」（*The Bagger's Opera*）。女高音。皮勤夫婦的女兒。她愛上強盜麥基斯，因為知道父母不會同意，所以偷偷嫁給他。父親發現後，她求丈夫躲起來。麥基斯被逮捕並送進監獄。她去看他時遇到他的前妻，兩個女人爭吵。麥基斯獲釋後兩人團圓。首演者：（1728）Lavinia Fenton，後成為鮑頓公爵夫人（Duchess of Bolton）。

（2）懷爾：「三便士歌劇」（*The threepenny Opera*）。女高音。同（1）。首演者：（1928）Roma Bahn。

Pearl 珍珠　伯特威索：「第二任剛太太」（*The Second Mrs. Kong*）。女高音。威梅爾畫作「戴著珍珠耳環的女孩」。她被畫時，聽一面鏡子說她將遇到剛。她用電腦找到他，但因為兩人都只是「想法」，並非真人，他們的愛情不能有結果。首演者：（1994）Helen Field。

***Pearl Fishers, The（Pêcheurs des perles, Les）*「採珠人」**　比才（Bizet）。腳本：尤金・郭蒙（Eugène Cormon）和卡瑞（Michel Carré）；三幕；1863年於巴黎首演，戴洛夫瑞指揮。

錫蘭，古代：漁夫們選出祖爾嘉（Zurga）為漁夫之王。納迪爾（Nadir）與祖爾嘉久違相見歡。兩人都愛上年輕的女祭司蕾伊拉（Leïla），但為了保護友情發誓將放棄她。大祭司努拉巴（Nourabad）帶領蒙面貞女來為漁夫們祈求平安。貞女原來是蕾伊拉，她和納迪爾相認。努拉巴和衛兵發現他們在一起，試著逃跑的納迪爾被捕。身為漁夫王，祖爾嘉有意原諒情侶，直到他發現女子是蕾伊拉，而發誓報復納迪爾。蕾伊拉向他求情，拿出一名逃犯感謝她救命之恩送她的項鍊。祖爾嘉認出項鍊是自己的，蕾伊拉正是他的恩人。他讓兩人逃走。

Pedrillo 佩德里歐　莫札特：「後宮誘逃」（*Die Entführung aus dem Serail*）。男高音。貝爾蒙特的隨從，愛著布朗笙。他試著救出被囚禁的愛人，而主人則試著救出布朗笙的女主人康絲坦姿。首演者：（1782）Johann Ernst Dauer。

Pedro, Don 佩德羅（1）白遼士：「碧雅翠斯和貝涅狄特」（*Béatrice et Bénédict*）。男低音。唐佩德羅，軍隊將軍，和其他人共謀逼碧雅翠斯和貝涅狄特坦承愛著對方。首演者：（1862）Mons. Balanqué。

（2）阿貝特：「平地姑娘瑪塔」（*Tiefland*）。男高音。農夫。他娶了瑪塔，與她以前的情夫薩巴斯提亞諾打鬥並掐死他。首演者：（1903）不明。

Peep-Bo 嗶波　蘇利文：「天皇」（*The Mikado*）。次女高音。洋洋與嗶啼星的姊妹，她們是可可的被監護人。三重唱（和她的姊妹）：「學校三個小女生」（*Three little maids from school*）。首演者：（1885）Sybil Grey。

***Pelléas et Mélisande* 「佩利亞與梅莉桑」**
德布西（Debussy）。腳本：作曲家，改編自梅特林克（Maeterlinck）的文字；五幕；1902年於巴黎首演，梅薩熱（André Messager）指揮。

阿勒蒙德王國（Allemonde），未指明年代：阿勒蒙德的國王是阿寇（Arkel），他的女兒吉妮薇芙（Geneviève）和不同的丈夫生了高勞（Golaud）與佩利亞（Pelléas）兩個兒子。高勞先前的婚姻育有一子，伊尼歐德（Yniold）。高勞外出打獵時，遇到迷路的梅莉桑（Mélisande），說服她與他回家。兩人結婚，他將她介紹給住在城堡的家人。梅莉桑喜歡與佩利亞相處。她玩弄高勞送她的戒指，不小心把它掉進噴泉。高勞摔馬受傷，注意到她的戒指不見了。佩利亞將離開，去向懷孕的梅莉桑道別。高勞擔心兩人關係不倫，叫伊尼歐德躲在

梅莉桑的房間監視他們。小孩沒發現不合宜的舉止。佩利亞與梅莉桑熱情地道別，互表愛意。在偷看的高勞衝出來殺死佩利亞。梅莉桑生了一個女兒後死去。儘管她否認出軌，高勞仍不確定她是否忠貞。

Pelléas 佩利亞　德布西：「佩利亞與梅莉桑」（*Pelléas et Mélisand*）。男高音／高音男中音。吉妮薇芙的兒子、阿寇的外孫、高勞同母異父的弟弟。高勞遇到梅莉桑後娶了她；她與佩利亞彼此吸引。高勞監視他們，但沒發現什麼不當。佩利亞決定離開家人的城堡。他與梅莉桑熱情地道別時，妒火中燒的高勞出現殺死他。詠嘆調：「啊！我終於能呼吸了！」（*Ah! Je espire enfin!*）。首演者：（1902）Jean Périer。

Peneios 潘紐斯　理查・史特勞斯：「達芙妮」（*Daphne*）。男低音。漁夫、蓋雅（Gaea）的丈夫、達芙妮的父親。重唱（和蓋雅以及牧羊人合唱團）：「你同意我嗎？」（*Seid ihr um mich*）。雖然潘紐斯主要是參與重唱，沒有重要的獨唱詠嘆調，但許多知名演唱者都願意擔任這個角色，包括謝夫勒和寇特・莫。首演者：（1938）Sven Nilsson。

Penelope 潘妮洛普（1）布瑞頓：「葛洛麗安娜」（*Gloriana*）。見*Rich, Lady*。

（2）蒙台威爾第：「尤里西返鄉」（*Il ritorno d'Ulisse in patria*）。次女高音／女低音。尤里西的妻子、鐵拉馬可的母親。她等候尤里西從特洛伊戰爭返鄉，但當他喬裝成乞丐出現時，她卻認不得他。他描述只有他知道的事──兩人床上被子的花樣

——她才相信這是她的尤里西，不禁悲從中來。詠嘆調：「悲苦女王」（*Di misera regina*）。首演者：（1640）可能爲 Giulia Paolelli。

Pentheus 潘修斯 亨采：「酒神的女祭司」（*The Bassarids*）。男中音。卡德莫斯的孫子，繼承祖父的底比斯王位。他的母親阿蓋芙是酒神戴歐尼修斯的信徒。喬裝的戴歐尼修斯讓潘修斯發現他下意識的性幻想。感到惶恐的潘修斯扮成女人前往席塞倫山，想要親眼見識酒神追隨者的生活。潘修斯的母親沒認出兒子，帶領酒神信徒把他活生生撕裂殺死。首演者：（1966）Kostas Paskalis。

Percy, Riccardo（Lord Richard Percy）理卡多（理查）・波西勳爵 董尼采第：「安娜・波蓮娜」（*Anna Bolena*）。男高音。女王的舊情人，仍愛著她。國王指控他們有染，將女王關進倫敦塔。波西爲她的清白抗辯無用，和她一起被處死。首演者：（1830）Giovanni Battista Rubini。

Pereda 佩瑞達 威爾第：「命運之力」（*La forza del destino*）。卡洛的化名。見 *Vargas, Don Carlo di*。

Perrucchetto, Count 佩魯切托伯爵 海頓：「忠誠受獎」（*La fedeltà premiata*）。男中音。他愛上阿瑪倫塔，兩人最終獲得女神黛安娜祝福結爲連理。首演者：（1781）Benedetto Bianchi。

Peter 彼得 亨伯定克：「韓賽爾與葛麗特」（*Hänsel und Gretel*）。男中音。葛楚德（Gertrud）的丈夫、韓賽爾與葛麗特的父親。他是掃把製造工。首演者：（1893）Ferdinand Wiedey。

Peter Grimes 「彼得・葛瑞姆斯」 布瑞頓（Britten）。腳本：蒙太古・史賴特（Montagu Slater）；序幕及一幕；1945年於倫敦首演，瑞吉諾德・固道爾（Reginald Goodall）指揮。

東海岸的小漁村自治區，約1830年：在葛瑞姆斯（Grimes）學徒的死因審問會上，驗屍官斯華洛（Swallow）判定他死於「意外情況」。但是鎮上的人還是懷疑葛瑞姆斯搞鬼。葛瑞姆斯僅有的朋友是寡婦女校長，艾倫・歐爾芙德（Ellen Orford）和保斯卓德船長（Balstroae）。艾倫與信差霍布森（Hobson）一起去領奈德・金恩（Ned Keene）幫葛瑞姆斯找到的新學徒（Apprentice）。鎮上的八卦女王，賽德里太太（Mrs Sedley）和金恩約了在野豬酒館見面拿藥（酒館的負責人是阿姨〔Auntie〕和她的兩個甥女〔Nieces〕）。喝醉酒的鮑斯（Boles）要攻擊葛瑞姆斯，遭保斯卓德阻止。艾倫在年輕學徒的脖子上發現瘀青，鎮民認爲他被葛瑞姆斯毆打。葛瑞姆斯在自己的小屋裡，聽到霍雷斯・亞當斯牧師（Horace Adams）帶領群眾前來。他急忙出海時，學徒從小屋跌落摔死。男孩不見後，艾倫了解鎮上的人又會指控葛瑞姆斯殺人。保斯卓德勸葛瑞姆斯把船航到海裡弄沈。

Peter Grimes 彼得・葛瑞姆斯 布瑞頓：「彼得・葛瑞姆斯」（*Peter Grimes*）。見

Grimes, Peter。

Petřik 派屈克　楊納傑克：「布魯契克先生遊記」（*The Excursions of Mr Brouček*）。男高音。十五世紀布拉格胡斯戰爭的領導人。他的其他化身爲馬佐（布拉格、1888年）和布朗尼克（月球）。首演者：（1920）Miloslav Jeník。

Phanuel 法努奧　馬斯內：「希羅底亞」（*Hérodiade*）。男低音。考底亞的星象家。莎樂美向法努奧承認她愛著施洗約翰。法努奧知道莎樂美是希羅底亞的女兒。首演者：（1881）André Grene。

Pharoah（Faraone）法老王　羅西尼：「摩西在埃及」（*Mosè in Egitto*）。男中音。埃及國王、辛奈絲的丈夫、阿梅諾菲斯的父親。他准許摩西等以色列人擺脫奴隸身分離開埃及，但又改變心意，摩西因此召來瘟疫傷害埃及人。首演者：（1818）Raniero Remorini。

Phébé（Phoebe）佛碧　拉摩：「卡斯特與波樂克斯」（*Castor et Pollux*）。女高音。愛著波樂克斯的斯巴達公主。首演者：（1737）不詳。

Phèdre（Phaedra）菲德兒（菲德拉）　拉摩：「易波利與阿麗西」（*Hippolyte et Aricie*）。次女高音。鐵西耶的妻子、易波利的繼母。她愛著易波利，試著阻撓他與阿麗西結合，但被易波利拒絕。最後她說出眞相。首演者：（1733）Marie Antier。

Phénice 費妮絲　葛路克：「阿密德」（*Armide*）。女高音。阿密德的密友。首演者：（1777）Mlle Lebourgeois。

Philine 菲琳　陶瑪：「迷孃」（Mignon）。女高音。巡迴劇團的女演員。貴族費瑞德利克愛著她。她看上威廉・麥斯特，忌妒他喜歡的迷孃。首演者：（1866）瑪莉・卡貝（Marie Cabel）。

Philip II, King 國王菲利普二世　威爾第：「唐卡洛斯」（*Don Carlos*）。男低音。西班牙國王、王儲唐卡洛斯的父親。爲了促進西法兩國和平，卡洛斯和伊莉莎白・德・瓦洛訂婚。菲利普決定自己娶伊莉莎白，她雖然愛著卡洛斯，卻爲國家著想同意。菲利普疑心妻子和兒子的關係不倫。她否認出軌，但國王仍將卡洛斯逮捕囚禁，大審判官也向他擔保，他能以維護國家信念爲由殺死兒子。在父親（皇帝卡洛斯五世）的墳墓旁，菲利普躲著看伊莉莎白和卡洛斯道別。菲利普下令逮捕卡洛斯，但是皇帝的墳墓打開，卡洛斯被拉進安全的修道院中。詠嘆調：「她不愛我！」（*Elle ne m'aime pas!*）；二重唱（和波薩）：「你大膽視線舉至我的王座」（*Votre regard hardi s'est levé sur mon trône*）。這個是歌劇三個低音男角色之一（另外兩個是波薩和大審判官），從許多重唱中可以聽出威爾第區別角色的聲樂寫作本領。首演者：（1867，法文版本）Louis-Henri Obin；（1884，義文版本）Alessandro Silvestri。

Philosopher 哲學家　馬斯內：「奇魯賓」（*Chérubin*）。男中音／男低音。奇魯賓的監

護人。他鼓勵奇魯賓愛妮娜，不希望他和舞者昂索蕾雅德發生關係。首演者：（1905）Maurice Renaud。

Phyllis 菲莉絲　蘇利文：「艾奧蘭特」（*Iolanthe*）。女高音。桃花源的牧羊女，大法官的被監護人。很多人都愛著她：幾乎所有上議院的貴族、她的監護人大法官，以及艾奧蘭特的兒子史追風（Strephon）。她愛著史追風。二重唱（和史追風）：「沒人能拆散我們」（*None shall part us from each other*）。首演者：（1882）Leonora Braham。

Pierotto 皮羅托　董尼采第：「夏米尼的琳達」（*Linda di Chamounix*）。女低音。女飾男角。來自薩佛的孤兒音樂家、琳達的朋友。琳達和他一起去巴黎找工作。是他告訴琳達愛人卡洛將娶別人的消息，讓她發瘋。首演者：（1842）Marietta Brambilla。

Piet the Pot 壺兒皮耶　李格第：「極度恐怖」（*Le Grand Macabre*）。男高音。他代表普通人，多半時候都醉酒。他被迫幫聶克羅札爾宣佈世界末日降臨。首演者：（1978）Sven-Erik Vikström。

Pike, Florence 佛羅倫絲・派克　布瑞頓：「艾伯特・赫林」（*Albert Herring*）。女低音。畢婁斯夫人的密友兼管家。她反對每個被推薦為五月皇后的女孩，因為她知道關於她們的八卦，也知道她們都不是處女。首演者：（1947）Gladys Parr。

Pilgrim's Progress, The「天路歷程」　佛漢威廉斯（Vaughan Williams）。腳本：作曲家；序幕、四幕、收場白；1951年於倫敦首演，雷納德・漢考克（Leonard Hancock）指揮。

一齣道德劇（作曲家自己的描述）：班揚（Bunyan）在貝德福監獄裡寫書的結局。寫完時天路客（Pilgrim）出現，背上負著重擔，準備前往天城。傳道（Evangelist）指引他前往窄門。他跪在十字架前，得到旅程用的裝備。在居謙谷中，他打鬥受傷，兩名天人（Heavenly）治療他，傳道給他恩言之鑰。在盧華市裡，天路客拒絕眼前的享受，惡善勳爵（Lord Hate-Good condemns）譴責他受死。伐木工的男孩（Woodcutter's Boy）指引他去樂山，在那裡三名牧人（Shepherds of the Delectable Mountains）邀請他休息。他離開他們後渡過死河，上到天城。班揚將書獻給觀眾。

Pilgrim 天路客　佛漢威廉斯：「出海騎士」（*Riders to the Sea*）。男中音。在班揚的書中這個人物的名字是基督徒（Christian），作曲家稱他為天路客。他沒有被腐敗，克服重重難關及誘惑抵達天城。他渡過死河，穿過城門，天使歡迎他。首演者：（1951）Arnold Matters。另見烏蘇拉・佛漢威廉斯（*Ursula Vaughan Williams*）的特稿，第337頁。

Pimen 皮門　穆梭斯基：「鮑里斯・顧德諾夫」（*Boris Godunov*）。男低音。年老的修道士兼編年史家。他放棄權力到修道院求靜。在回答見習修士葛利格里的問題時，皮門回憶王儲狄米屈（伊凡四世之子、已

故沙皇費歐朵之弟）被謀殺的事件，並告訴葛利格里，如果狄米屈仍在世，應該和他同年。首演者：（1874）不明。

Ping 平 浦契尼：「杜蘭朵」（*Turandot*）。男中音。奧托姆皇帝的三名大臣（三個假面）之一。他是中國的大行政官。首演者：（1926）Giacomo Rimini。

Pinkerton, Benjamin Franklin 班傑明·富蘭克林·平克頓 浦契尼：「蝴蝶夫人」（*Madama Butterfly*）。男高音。美國海軍的上尉。他的船停靠在長崎時，他透過媒人安排娶了十五歲的藝妓，人稱蝴蝶的秋秋桑。他的朋友，美國駐長崎領事夏普勒斯，強烈反對這起婚事。平克頓雖然為新娘買了一間房子，卻只視她為暫時的消遣，但夏普勒斯知道蝴蝶已愛上未婚夫。蝴蝶和家人前來進行婚禮，她告訴平克頓她背棄自己的信仰，好讓他們有個真正的基督教婚禮。這使她的親戚不悅鬧事，平克頓叫他們離開，他與蝴蝶準備就寢，唱著激情的情歌。三年後，蝴蝶等待平克頓回來——他去了美國，答應她等「知更鳥築巢時」就會回到她身邊。他不知道蝴蝶為他生了一個兒子。平克頓寫信給蝴蝶，表示自己娶了美國太太，但把信寄給夏普勒斯，請他在他們的船，阿布拉罕·林肯號抵達長崎前，向蝴蝶解釋情況。平克頓與夏普勒斯到蝴蝶的家，她的女僕鈴木迎接他們。鈴木很快察覺真相，也看見平克頓的妻子凱特在外面花園等他。平克頓發現為了歡迎他，蝴蝶刻意打整屋子，了解自己將造成的傷痛。他無法面對蝴蝶，奪門而出，再次把爛攤子留給夏普勒斯收拾

——原來平克頓想把兒子帶回美國，由他與凱特扶養。夏普勒斯替蝴蝶傳話給他——他可以帶走兒子，但必須親自來領。他抵達屋子時，蝴蝶剛用父親的武士刀自殺，在他進門後死去。詠嘆調：「再會了，花樣庇護所」（*Addio, fiorito asil*）；二重唱（和蝴蝶）：「親愛的孩子，你的雙眼充滿魔力」（*Bimba dagli occhi pieni di malia*）。

平克頓稱不上是個好人——他樂意迎娶年輕的秋秋桑，卻無意認真看待婚姻，在婚前甚至向夏普勒斯誇耀，他可以到美國娶個美國太太。他一點也沒想到自己對蝴蝶的傷害，直到三年後他回到日本，發現蝴蝶在他離開後生了一個兒子，才漸漸察覺事情的嚴重性。而在此時，他主要關心的，仍是無論代價都要帶兒子回美國——結果代價是蝴蝶的性命。平克頓沒有大型的獨唱詠嘆調，多半是參與重唱，以及與蝴蝶或夏普勒斯唱二重唱。他的第二幕短詠嘆調，是浦契尼在首演後，為了安撫怨恨沒有獨唱的男高音而添加的。儘管如此，這個角色仍吸引了許多偉大的義大利歌劇男高音，包括：Eurico Caruso、Beniamino Gigli、Richard Tucker、Ferruccio Tagliavini、Carlo Bergonzi、Giuseppe di Stefano、Nicolai Gedda、Jussi Björling、Luciano Pavarotti、Plácido Domingo和Jerry Hadley。首演者：（1904）Giovanni Zenatello。

Pinkerton, Kate 凱特·平克頓 浦契尼：「蝴蝶夫人」（*Madama Butterfly*）。次女高音。美國海軍上尉平克頓的美國妻子，他娶了蝴蝶。她與丈夫一同去向蝴蝶要求把

他的兒子帶回美國。（這個角色在歌劇的修訂版本中較原先爲小。）首演者：（1904）不明。

Pippo 皮波　羅西尼：「鵲賊」（*La gazza ladra*）。女低音。女飾男角。村裡爲溫格拉迪托家工作的一名年輕農夫。他告訴主人看見妮涅塔賣銀器給小販——女主人指控她偷取家中銀器。妮涅塔被領往刑場時，皮波爬上教堂塔尖，在家裡的寵物喜鵲巢中發現銀器。首演者：（1817）Teresa Gallianis。

pirata, Il「海盜」　貝利尼（Bellini）。腳本：羅曼尼（Felice Romani）；兩幕；1827年於米蘭首演，貝利尼指揮。

西西里，十三世紀：依茉珍妮（Imogene）被迫嫁給恩奈斯托（Ernesto）。她眞正的愛人瓜提耶羅（Gualtiero），自從爭搶西西里王位失敗後就開始流亡，過著海盜般的生活。他的船隊觸礁，擱淺在恩奈斯托城堡附近的海邊。依茉珍妮收留水手們，並認出瓜提耶羅。她無法離開丈夫和小孩隨他去。恩奈斯托和瓜提耶羅決鬥，恩奈斯托被殺。瓜提耶羅向騎士議會自首，與依茉珍妮告別，令她極爲難過。

Pirate King 海盜王　蘇利文：「潘贊斯的海盜」（*The Pirates of Penzance*）。男低音。費瑞德利克實習的海盜團領導。首演者：（紐約，1879）Sig. Broccolini。

Pirates of Penzance, The 或 _The Slave of Duty_「潘贊斯的海盜」或「責任的奴隸」　蘇利文（Sullivan）。腳本：吉伯特（W. S. Gilbert）；兩幕；1879年於紐約首演，蘇利文指揮；於英國戴文郡的佩頓同步首演，勞夫·霍納（Ralph Horner）指揮（這是爲了贏得英國版權，由二線演唱者擔綱）。

康沃爾（Cornwall），約1875年：費瑞德利克（Frederic）過二十一歲生日時，將成爲海盜團的全職成員。因爲他不贊同海盜王及其追隨者的行爲，他決定屆時脫離他們。他以前的奶媽茹絲（Ruth）想嫁給他。費瑞德利克向少將史丹利（Stanley）爲數眾多的女兒求助，梅葆（Mabel）自願嫁給他。費瑞德利克命令警察巡佐及手下逮捕海盜。茹絲解釋說費瑞德利克的生日是二月二十九號，所以他還要再等六十年才能過二十一歲生日！因此他仍屬於海盜團。海盜們原來是「變壞的貴族」，他們的邪惡作爲被原諒，獲准娶少將的女兒。費瑞德利克也能與梅葆結婚。

Pish-Tush 皮什土什　蘇利文：「天皇」（*The Mikado*）。男中音。一名貴族，他告訴南嘰噗可可被晉升爲大劊子手勳爵。首演者：（1885）Frederick Bovill。

Pistol 皮斯托　威爾第：「法斯塔夫」（*Falstaff*）。男低音。法斯塔夫的追隨者與飲酒夥伴。首演者：（1893）Vittorio Arimondi。

Pittichinaccio 皮弟奇納球　奧芬巴赫：「霍夫曼故事」（*Les Contes d'Hoffmann*）。男高音。茱麗葉塔的僕人和仰慕者。霍夫曼來和她相好時，她與皮弟奇納球一起坐著平底船漂走。首演者：（1905）Pierre Grivot。

Pitti-Sing 嗶啼星 蘇利文:「天皇」(*The Mikado*)。次女高音。嗶波與洋洋的姊妹,她們都是可可的被護人。三重唱(和她的姊妹):「學校三個小女生」(*Three little maids from school*)。首演者:(1885)Jessis Bond。

Pius IV, Pope 教皇皮歐斯四世普費茲納:「帕勒斯特里納」(*Palestrina*)。男低音。特倫特會議結束時的教皇。他必須決定是否在彌撒中使用複音音樂。皮歐斯在聽了帕勒斯特里納最新的彌撒曲後,聘他為作曲家。首演者:(1917)Paul Bender。

Pizarro, Don 唐皮薩羅 貝多芬:「費黛里奧」(*Fidelio*)。男中音。典獄長。他祕密囚禁政治對手佛羅瑞斯坦,決意在國王的大臣來審視監獄前殺死他。佛羅瑞斯坦的妻子蕾歐諾蕊,喬裝成年輕男子費黛里奧到監獄工作,破壞他的計畫。詠嘆調(與合唱團):「哈!如此時刻!」(*Ha! Welch ein Augenblick!*)。首演者:(1805)(Friedrich) Sebastian Mayer。

Plaza-Toro, Duke of 托羅廣場公爵 蘇利文:「威尼斯船伕」(*The Gondoriers*)。男中音。卡喜達(Casilda)的父親。她還是嬰兒時就被嫁給巴拉塔利亞的王位繼承人。詠嘆調:「在軍武事業中」(*In enterprise of martial kind*)。首演者:(1889)Frank Wyatt。

Plaza-Toro, Duchess of 托羅廣場公爵夫人 蘇利文:「威尼斯船伕」(*The Gondoriers*)。女低音。卡喜達的母親。首演者:(1889)Rosina Brandram。

Plumkett 普朗介 符洛妥:「瑪莎」(*Martha*)。男低音。年輕農夫,愛上哈麗葉・杜仁姆夫人的侍女南茜,但以為她是名為茉莉亞的農家女。首演者:(1847)Karl Johann Formes。

Pluto(Pluton)普魯陀 奧芬巴赫:「奧菲歐斯在地府」(*Orpheus in the Underworld*)。男高音。地府之神,愛著尤麗黛絲。他安排尤麗黛絲到地府與自己同居。朱彼得也愛著尤麗黛絲,堅持她離開地府。普魯陀必須阻止朱彼得帶走她。首演者:(1858)Mons. Léonce。

Podestà 市長 莫札特:「冒牌女園丁」(*La finta giardiniera*)。見*Anchise, Don*。

Poggio, Marchesa del 戴・波吉歐侯爵夫人威爾第:「一日國王」(*Un giorno di regno*)。女高音。一位年輕的寡婦,狄・凱巴男爵的姪女。她愛著狄・貝菲歐瑞騎士,但是以為遭他遺棄,憤而準備嫁給一個權貴。「波蘭國王」到男爵的城堡作客,用皇家特權禁止她結婚。原來國王是貝菲歐瑞喬裝。首演者:(1840)Antonietta Marini。

Pogner, Eva 伊娃・波格納 華格納:「紐倫堡的名歌手」(*Die Meistersinger von Nürnberg*)。女高音。魏特・波格納的女兒。瑪德琳是跟了她很久的奶媽兼密友。她的父親宣佈會把她嫁給贏得下屆歌唱比賽的人,但他不知道她已經愛上一名年輕

的騎士，瓦特‧馮‧史陶辛。雖然她可以否決丈夫人選，但是父親規定她一定要嫁給名歌手行會成員。不是名歌手的瓦特，請伊娃的父親支持他加入行會，魏特也欣然答應，可是他要求瓦特通過所有申請者都必須接受的考試。瓦特在入會儀式上演唱他的歌，由同樣想娶伊娃的賽克土斯‧貝克馬瑟評分，他被判失敗。伊娃從漢斯‧薩克斯處得知這個消息。她知道薩克斯也非常喜歡她，但他卻不願意幫助瓦特。稍晚，伊娃和瓦特見面安排私奔。她請瑪德琳穿上她的外衣站在窗邊，這樣父親會以為她在家，她才可以溜出去和瓦特會面。她的計畫成功，但是看到他們離開的薩克斯，擋住兩人去路，送她回家。在了解問題事情來龍去脈後，薩克斯開始教瓦特唱歌。隔天早上伊娃去找薩克斯拿新鞋，瓦特也在。伊娃感謝薩克斯無私的幫助他們，她知道他也以自己的方式愛著她。在佩格尼茲河畔的草原上，伊娃由父親領進比賽場地，坐到寶座上聽參賽者演唱。瓦特演唱後明顯勝出。伊娃將優勝者的香桃木花冠放在瓦特頭上，他卻拒絕令她傷心。薩克斯向瓦特解釋他為何要戴花冠，他接受後，伊娃反而將花冠放在薩克斯的頭上。年輕情侶加入薩克斯讚頌「神聖的日耳曼藝術」。詠嘆調：「哦薩克斯！我的朋友！你真是好人！」（*O Sachs! Mein Freund! Du teurer Mann!*）；五重唱（和薩克斯、瓦特、瑪德琳，以及大衛），由伊娃開頭：「如太陽般幸福」（*Selig, wie die Sonne*）。

伊娃不是像布茹秀德，甚至齊格琳或珊塔一類的英雄女高音角色，許多專攻華格納的女高音，以及許多不是專攻華格納的女高音都成功演唱過這個角色。其中有 Tiana Lemnitz、Maria Müller、Elisabeth Schwarzkopf、 Lisa Della Casa、 Gré Brouwenstijn（她在貝魯特音樂節唱過兩季的伊莉莎白）、Hilde Gueden、Trude Eipperle、Hannelore Bode、Sena Jurinac、Felicity Lott、Nancy Gustafson和Renée Fleming。首演者：（1868）Mathilde Mallinger。

Pogner, Veit 魏特‧波格納 華格納：「紐倫堡的名歌手」（*Die Meistersinger von Nürnberg*）。男低音。名歌手之一、一名金匠、伊娃的父親。他決定把女兒嫁給即將舉行的歌唱比賽優勝者。他知道鎮執事貝克馬瑟想娶伊娃，雖然這不是特別合他的意。一名年輕的騎士，瓦特‧馮‧史陶辛請波格納幫他加入名歌手的行會，魏特欣然答應（因為這樣瓦特就可以參加比賽，若他贏了伊娃則可以嫁入貴族），但是他警告瓦特也必須和別人一樣先通過考試。瓦特在入會儀式上演唱，立刻露出不知道名歌手比賽規則的馬腳。負責評分的貝克馬瑟判他失敗，不過波格納指出貝克馬瑟立場不公正。波格納不知道要如何才能讓瓦特成功加入行會，也不知道該不該請他唯一尊敬的人，鞋匠漢斯‧薩克斯幫忙。他和伊娃談話，她卻沒告訴他自己計畫當晚和瓦特私奔。薩克斯阻止兩人離開，送伊娃回家，這一切波格納都不知情。歌唱比賽在佩格尼茲河畔的草原上舉行，開始時波格納領著伊娃坐到寶座上，自己坐到同事間。他很愛女兒，也關心她的幸福。在瓦特演唱、明顯勝出後，波格納大大鬆了一口氣（當然伊娃更是）。他拿著代表名歌

手身分的項鍊，準備掛在瓦特頸上，納他入行會。波格納明白他和女兒的快樂都要歸功於薩克斯，向之致敬。詠嘆調：「可愛的節慶，聖約翰節」（*Das schöne fest, Johannestag*）。首演者：（1868）Kaspar Bausewein。

Poindextre, Alexis 亞歷克西斯‧彭因戴克斯特 蘇利文：「魔法師」（*The Sorcerer*）。近衛步兵、馬馬杜克爵士（Marmaduke）的兒子，愛著阿蘭。他請魔法師約翰‧威靈頓‧威爾斯（John Wellington Wells）調製春藥而啓動劇情。首演者：（1877）George Bentham。

Poindextre, Sir Marmaduke 馬馬杜克‧彭因戴克斯特爵士 蘇利文：「魔法師」（*The Sorcerer*）。低音男中音。年老的男爵、亞歷克西斯的父親。他愛著珊嘉茉夫人。首演者：（1877）Richard Temple。

Point, Jack 傑克‧彭因特 蘇利文：「英王衛士」（*The Yeomen of the Guard*）。男中音。一名流浪演員，和夥伴艾西‧梅納德一同到倫敦塔。他愛著艾西，但她嫁給一名後來被釋放的死囚。她顯然非常愛丈夫，心碎的傑克倒在他們腳邊。詠嘆調：「我有歌要唱，哦！」（*I have a song to sing, O!*）。首演者：（1888）George Grossmith。

Polinesso 波里奈索 韓德爾：「亞歷歐當德」（*Ariodante*）。女低音。女飾男角。奧班尼的公爵，想要娶蘇格蘭國王的女兒金尼芙拉。謀騙亞歷歐當德相信金妮芙拉對他不忠，後來被亞歷歐當德的弟弟路坎尼歐殺死。首演者：（1735）Maria Negri。

Polish Mother, The 波蘭母親 布瑞頓：「魂斷威尼斯」（*Death in Venice*）。無聲舞者。塔吉歐的母親，他們與亞盛巴赫住在同一間旅館。首演者：（1973）Deanne Bergsma。

Polk, Sam 山姆‧波克 符洛依德：「蘇珊娜」（*Susannah*）。男高音。蘇珊娜的哥哥，兩人在父母雙亡後就住在一起。他們很窮，而山姆被村民視爲一個沒原則的醉鬼，對他敬而遠之。他外出打獵時，蘇珊娜被路過的牧師強暴。山姆知情後，拿著槍找到正在爲人受洗的牧師，將他射殺。山姆因此必須逃離村子。首演者：（1955）Walter James。

Polk, Susannah 蘇珊娜‧波克 符洛依德：「蘇珊娜」（*Susannah*）。女高音。美貌的十九歲女孩，自父母死後她就一直和哥哥同住在農莊。村裡的長老們受到她吸引，讓他們的妻子感到厭惡。長老們在樹後張望，尋找可以進行共同受洗禮的水池，看到蘇珊娜在裸泳。他們譴責她不知羞恥、罪孽深重，村民決定她必須公開告解，不然會被逐出教會。蘇珊娜卻不知道自己做了什麼事，讓大家和她斷絕往來，直到小蝙蝠‧麥克連告訴她實情。他的父母逼他謊控蘇珊娜引誘他。山姆和牧師歐林‧布里奇勸蘇珊娜上教堂，她獨自坐在後面。她聽到牧師叫罪人上前告解，開始往前走，但及時回過神來，逃出教堂。牧師跟到她家安慰她。她解除戒心哭了起

來，他摟住她而慾火中燒，和她上床，蘇珊娜太難過無法抵抗，牧師發現她是處女。山姆打獵回家後聽說布里奇幹的好事，將他射殺。村民逼近農莊威脅蘇珊娜，她用哥哥的槍把他們趕走，留下自己孤單獨處。首演者：（1955）Phyllis Curtin。

Polkan 波肯 林姆斯基高沙可夫：「金雞」（*The Golden Cockerel*）。男低音。沙皇多敦軍隊的將軍。首演者：（1909）不明。

Pollione 波里翁尼 貝利尼：「諾瑪」（*Norma*）。男高音。羅馬駐高盧的地方總督、諾瑪的舊情人，也是她兩個孩子的父親。他變心愛上輔祭侍女阿黛吉莎而遺棄諾瑪。當諾瑪決定自我犧牲，以確保高盧人能戰勝羅馬人時，波里翁尼發現自己仍愛著她，陪她死在火葬台上。首演者：（1831）Domenico Donzelli。

Pollux 波樂克斯（1）拉摩：「卡斯特與波樂克斯」（*Castor et Pollux*）。男低音。朱彼得和麗妲之子、卡斯特的孿生兄弟。同意代替卡斯特待在地府，讓他回到泰拉伊身邊。朱彼得軟化後賦予兩人永生。首演者：（1737）Chassé de Chinais。

（2）理查・史特勞斯：「達妮之愛」（*Die Liebe der Danae*）。男高音。愛歐斯的國王、達妮的父親。他被討錢債主糾纏。他安撫債主，說自己的四個侄子（四位國王），和他們的妻子（四位女王），都在幫女兒找有錢丈夫，而世界上最有錢的人，麥達斯國王，也正前來見她，想要娶她。首演者：（1944）Karl Ostertag；（1952）

Lázló Szemere。

Polonius 波隆尼歐斯 陶瑪：「哈姆雷特」（*Hamlet*）。男低音。大臣、奧菲莉亞的父親。他參與殺害哈姆雷特父王的陰謀。首演者：（1868）Mons. Ponsard。

Polybus, King of Corinth 科林斯的波利布斯國王 史特拉汶斯基：「伊底帕斯王」（*Oepidus Rex*）。他沒有出現於歌劇中。使者宣佈波利布斯死去，然後火上加油表示，雖然大家以為波利布斯是伊底帕斯的父親，而伊底帕斯是他的合法繼承人，其實不然——波利布斯臨死前承認是在山中撿到被遺棄的伊底帕斯，將他當作兒子扶養成人，但伊底帕斯的親生父母是萊瑤斯和柔卡絲塔。見*Oedipus*。

Polyphemus 波利菲莫斯 韓德爾：「艾西斯與嘉拉提亞」（*Acis and Galatea*）。男低音。愛上嘉拉提亞的巨人。殺死艾西斯。詠嘆調：「紅潤更勝櫻桃」（*O ruddier than the cherry*）。首演者：（1718）不明。

Pompeo 龐貝歐（1）白遼士：「班文努多・柴里尼」（*Benvenuto Cellini*）。男中音。費耶拉莫斯卡的朋友，被柴里尼殺死。首演者：（1838）不詳。

（2）龐貝歐・賽斯托韓德爾：「朱里歐・西撒」（*Giulio Cesare*）。見*Sesto, Pompeo*。

Pong 彭 浦契尼：「杜蘭朵」（*Turandot*）。奧托姆皇帝的三名大臣（三個假面）之一。他是御膳房的頂級高官。首

演者：（1926）Giuseppe Nessi。

Pooh-Bah 普吧 蘇利文：「天皇」（*The Mikado*）。低音男中音。滴滴普的大其他勳爵。他告訴南嘰噗，洋洋當天將嫁給監護人可可。詠嘆調：「年輕人，傷心吧」（*Young man, despair*）。首演者：（1885）Rutland Barrington。

Popova, Yeliena Ivanovna 葉蓮娜‧依凡諾夫娃‧波波娃 沃頓：「熊」（*The Bear*）。次女高音。年輕的寡婦。她發誓自己一輩子不會再婚，雖然她很清楚丈夫死前不只一次出軌。波波娃和年老、過於呵護她的僕人，路卡獨自住在一起，照顧家裡的馬，托比。他們不見外人，但是斯米爾諾夫推開路卡，堅持要見她，因為她的丈夫欠他托比的飼料錢。波波娃答應斯米爾諾夫，等到下星期她的農場管理人回來，她就可以還錢。但是斯米爾諾夫堅持一定要今天拿到錢，而且拿不到錢不走——他的債主也逼得很緊。兩人爭吵時，他逐漸被波波娃吸引，提議他們決鬥解決紛爭。她同意，但自己從未舉過槍，所以斯米爾諾夫必須示範給她看。示範時斯米爾諾夫向她示愛，最後兩人擁抱。詠嘆調：「我是個忠貞、守婦道的妻子」（*I was a constant, faithful wife*）；二重唱（和斯米爾諾夫）：「你似乎不懂得對女士的禮節」（*You don't seem to know how to behave in the presence of a lady*）。以上兩首詠嘆調討喜地引用其他歌劇樂段，提供觀眾有趣的猜謎遊戲。首演者：（1967）Monica Sinclair。

Poppea 波佩亞（1）韓德爾：「阿格麗嬪娜」（*Agrippina*）。女高音。奧多尼（Ottone）的愛人。羅馬皇帝指派奧多尼為繼承人，但他放棄王位以和波佩亞成親。首演者：（1709）Diamante Maria Scarabelli。

（2）蒙台威爾第：「波佩亞加冕」（*L'incoronazione di Poppea*）。女高音。奧多尼的妻子，為皇帝奈羅（Nero）所愛。愛神邱比特守護著她，阻止她被丈夫殺害。後來她嫁給奈羅成為羅馬皇后。詠嘆調：「吾君，勿走」（*Signor, deh, non partire*）；二重唱（和奈羅）：「望著你，我以你為喜」（*Pur ti miro, pur ti godo*）。首演者：（1643）可能為Anna di Valerio。另見席薇亞‧麥奈爾（*Sylvia McNair*）的特稿，第339頁。

Porgy and Bess 「波吉與貝絲」 蓋希文（Gershwin）。腳本：杜波思‧黑伍德（du Bose Heywood）和艾拉‧蓋希文（Ira Gershwin）；三幕；1935年於波士頓首演，亞歷山大‧斯墨倫思（Alexander Smallens）指揮。

南卡羅來納州，查爾斯敦（Charlestown），不久前：在鯰魚巷的黑人住宅區中，克朗（Crown）殺了人逃逸，拋下女友貝絲。跛腳的波吉收留她。鯰魚巷的居民和寡婦瑟蕊娜（Serena）一起哀悼，其中包括克拉拉（Clara）和杰克（Jake）。貝絲漸漸愛上波吉。遊樂人生（Sportin' Life）試著販毒。波吉和瑪麗亞勸貝絲參加年度島上野餐。她發現克朗躲在那裡，想要她留下，但她回到波吉身邊。克朗前來找貝絲，和波吉打鬥而被殺死。警察偵訊波吉時，貝絲離開前往紐約。因為沒有人肯出面指證波吉，警察放了他。

他決定追隨貝絲去紐約。

Porgy 波吉 蓋希文：「波吉與貝絲」（*Porgy and Bess*）。低音男中音。鯰魚巷的跛腳居民。克朗拋棄貝絲後，他收留她，兩人相愛。克朗要貝絲回到身邊，波吉殺死他。因爲其他居民拒絕作證，他被警察釋放。這時貝絲已離開前往紐約。他決定要找到她。詠嘆調：「我沒有的很多」（*I got plenty o' nuttin'*）；「貝絲，你是我的女人」（*Bess, you is my woman now*）；「主啊，我上路了」（*Oh Lord, I'm on my way*）。首演者：（1935）Todd Duncan。

Porter, Rt. Hon. Sir Joseph 喬瑟夫‧波特爵士 蘇利文：「圍兜號軍艦」（*HMS Pinafore*）。男中音。海軍大臣。艦長希望他娶女兒喬瑟芬，但她愛著一名一等水手。他有很多個女性表親，她們來船上看他，最後他娶了其中一人。詠嘆調：「我是海洋之君」（*I am the monarch of the sea*）。首演者：（1878）George Grossmith。

Posa, Rodrigo, Marquis de 羅德利果‧德‧波薩侯爵 威爾第：「唐卡洛斯」（*Don Carlos*）。男中音。西班牙國王菲利普二世的忠心支持者，也是王儲唐卡洛斯的至交。卡洛斯告訴波薩他愛著嫁給父親的伊莉莎白。波薩建議他去法蘭德斯幫助被西班牙天主教統治壓迫的人民，以排解傷痛。波薩請國王准許卡洛斯去法蘭德斯，並求他寬容對待人民。國王雖然讚賞波薩的自由理想，仍警告他要小心大審判官。同時他也請波薩監視卡洛斯和伊莉莎白——他疑心兩人關係不倫。在判決儀式上，國王不聽卡洛斯替異教徒求情，卡洛斯拔出劍來。爲了阻止流血，波薩奪過卡洛斯的劍。波薩到監獄探望生命有危險的卡洛斯，刻意站在敵人可以看到他的地方，他果然被射殺。死前他告訴卡洛斯，伊莉莎白隔天會在聖尤斯特修道院等他向他道別。詠嘆調：「卡洛斯，聽好……啊！我帶著快樂靈魂死去」（*Carlos écoute ... Ah! Je meurs l'âme joyeuse*）。在歌劇腳本依據的席勒原著中，波薩的角色更爲重要，他是試圖拯救法蘭德斯脫離菲利普暴政統治的主要人物。在歌劇中，他的主要功能則是作爲唐卡洛斯的朋友，不過他臨死的詠嘆調仍是全歌劇最美的一首。首演者：（1867，法文版本）Jean-Baptiste Faure；（1884，義文版本）Paul Lhérie。另見湯瑪斯‧漢普森（*Thomas Hampson*）的特稿，第340頁。

Pottenstein, Gustav von（'Gustl'）古斯塔夫（小古斯塔夫）‧馮‧波登史坦伯爵 雷哈爾：「微笑之國」（*The Land of Smiles*）。男高音。重騎兵隊的中尉。他愛著麗莎（Lisa），但遭她委婉拒絕。她與王公蘇重（Sou-Chong）去北京後，他成爲當地大使館的武官，去探望他們。他與蘇重的妹妹蜜兒萌生情意。但是很顯然兩種文化無法相容，所以他與麗莎放棄心愛的人，一同離開中國。首演者：（1929）Willi Stettner。

Poussette 普賽 馬斯內：「曼儂」（*Manon*）。次／女高音。陪摩方添（Morfontaine）和德‧布雷提尼（de Brétigny）飲酒的三名放蕩女子之一。首演

者：（1884）Mlle Molé-Truffier。

Prefect, The 省長 董尼采第：「夏米尼的琳達」（*Linda di Chamounix*）。男低音。他建議琳達（Linda）的父母她到巴黎最好是和他的哥哥住。他哥哥去世後，琳達搬去和卡洛住。首演者：（1842）Prosper Dérivis。

Pretty Polly 漂亮波莉 伯特威索：「矮子龐奇與茱蒂」（*Punch and Judy*）。高女高音。龐奇殺死茱蒂和他們的嬰孩，去尋找漂亮波莉。她拒絕他，化身爲女巫出現在他的夢魘中。他殺死絞刑手得到救贖後，她回報他的愛。首演者：（1968）Jenny Hill。

Preziosilla 普瑞姬歐西亞 威爾第：「命運之力」（*La forza del destino*）。次女高音。年輕的吉普賽女孩。她在賽爾維亞附近的歐納楚耶羅斯村莊旅店替人算命，並勸男人從軍到義大利對抗德國人。詠嘆調（和重唱）：「致那隆隆鼓聲」（*Al suon del tamburo*）；（和軍人）：「啦噠噠」（*Rataplan*）。首演者：（1862）Constance Nantier-Didiée，據說她試圖阻止卡若蘭·巴伯特（Caroline Barbot）受聘飾演蕾歐諾拉，但在威爾第堅持下，巴伯特仍贏得角色。

Priam 普萊安（1）白遼士：「特洛伊人」（*Les Troyens*）。男低音。特洛伊國王。卡珊德拉（Cassandra）與赫陀（Hector）的父親。他下令將戰敗希臘人的木馬放在雅典娜神殿前。首演者：（1890）不詳。

（2）狄佩特：「普萊安國王」（*King Priam*）。低音男中音。特洛伊國王。赫谷芭（Husband）的丈夫、赫陀與巴黎士（Paris）的父親。他懇求亞吉力（Achilles）歸還被謀殺的長子之屍體。特洛伊毀滅時，他被亞吉力的兒子所殺。首演者：（1962）Forbes Robinson。

Priest 神父（或牧師〔Parson〕） 楊納傑克：「狡猾的小雌狐」（*The Cunning Little Vixen*）。男低音。林務員和校長的朋友。這名男低音通常也演唱獾的音樂。首演者：（1924）Jaroslav Tyl。

Prima Donna 女主角 理查·史特勞斯：「納索斯島的亞莉阿德妮」（*Ariadne auf Naxos*）。女高音。序幕中的女高音，她將演唱莊歌劇裡的亞莉阿德妮（Ariadne）一角。見*Ariadne/Prima Donna*。

Prince 王子（1）德弗札克：「水妖魯莎卡」（*Rusalka*）。男高音。娶了水妖魯莎卡（Rusalka），但兩人都抵觸結婚的條件。他死去，她回到湖中。首演者：（1901）Bohumil Pták。

（2）浦羅高菲夫：「三橘之戀」（*The Love for Three Oranges*）。男高音。國王的兒子。他罹患憂鬱症，若笑不出來就會死。他笑了邪惡的女巫法塔·魔根娜，她的報復是讓他愛上三個橘子，四處流浪找它們。首演者：（1921）José Mojica。

（3）Prince Charming（Prince Charmant）白馬王子。馬斯內：「灰姑娘」（*Cendrillon*）。女高音。女飾男角。王子很憂鬱，並被父親命令要娶親。許多公主在

皇家舞會上供他挑選，但他興趣缺缺，直到一名身分不明的美麗女子出現在他面前。他們立刻墜入情網。午夜時她消失了，留下一隻玻璃鞋。王子搜遍全國最後終於找到可以穿上玻璃鞋的人——灰姑娘。二重唱（和灰姑娘）：「出現在我面前的你」（*Toi, qui m'es apparue*）。首演者：（1899）Mlle Gmelen。

（4）羅西尼：「灰姑娘」（*La Cenerentola*）。見*Ramiro*。

Prince Igor「伊果王子」 包羅定（Borodin）。腳本：作曲家（劇情：斯塔索夫〔V. V. Stasov〕）；序幕和四幕；1890年於聖彼得堡首演，卡爾·庫契拉（Karl Kuchera）指揮。

普提佛（Poutivl），1185年：雅羅絲拉芙娜（Yaroslavna）懇求丈夫伊果王子與兒子法第米爾（Vladimir）不要出征對抗韃靼族的波洛夫茲人，但他們不聽。她揮霍的哥哥，法第米爾·嘉利斯基王子（Vladimir Galitsky）負責照顧她。伊果戰敗被俘虜，波洛夫茲軍隊攻打普提佛。在康查克汗（Kontchak）的戰俘營，法第米爾愛上他的女兒康查柯芙娜（Kontchakovna）。康查克汗命令奴隸唱歌跳舞娛樂他的戰俘（波洛夫茲舞曲）。伊果決定逃走去搶救普提佛，但是法第米爾猶豫不決——他不願離開康查柯芙娜。她驚動軍營，拘留法第米爾，解決他的難題，不過他的父親成功逃脫。康查克汗折服於伊果拯救家園的決心，也受年輕戀人的困境感動，同意女兒與法第米爾一起留在戰營。在普提佛，雅羅絲拉芙娜很高興丈夫平安回返。

Prince Igor 伊果王子 包羅定：「伊果王子」（*Prince Igor*）。見*Igor, Prince*。

***Princess Ida* 或 *The Castle Adamant*「艾達公主」或「堅固城堡」** 蘇利文（Sullivan）。腳本：吉伯特（W. S. Gilbert）；三幕；1884年於倫敦首演，蘇利文指揮。

希德布蘭國王（King Hildebrand）的皇宮和堅固城堡：迦瑪國王（King Gama）的女兒艾達（Ida），一歲時被許配給希德布蘭國王的兒子，希拉瑞安（Hilarion）。為了逃避婚姻，她滿21歲時進入堅固城堡女子學院就讀。這所由布蘭雪夫人（Lady Blanche）管理的學院禁止男人入內。希拉瑞安和他的朋友思若（Cyril）與佛羅里安（Florian）去找她。男孩子翻牆進入城堡，偷了女生的衣服穿上。佛羅里安被姊姊賽姬（Psyche）認出，她和朋友梅莉莎（Melissa）同意幫他們的忙。思若喝醉酒害他們全被發現逮著。艾達承認自己愛著希拉瑞安。

Princess Ida 艾達公主 蘇利文：「艾達公主」（*Princess Ida*）。見*Ida* (2)。

***Prinz von Homburg, Der*「宏堡王子」**（亨采）。腳本：英格伯格·巴克曼（Ingeborg Bachmann）；三幕；1960年於漢堡首演，里歐波德·路德維希（Leopold Ludwig）。

日耳曼，費貝林，1675年：費瑞德利希·威廉（Friedrich Willelm），布蘭登堡選舉人將姪女娜塔莉公主（Princess Natalie）許配給費瑞德利希·亞瑟·宏堡王子（Friedrich Artur, Prince of Homburg）。王子滿腦子都想著兩人的未來，忽視杜爾福林

元帥（Dörfling）的命令以及朋友侯亨佐冷（Hohenzollern）的忠告，指揮軍隊進擊。軍事法庭判他死刑。娜塔莉爲他求情。選舉人表示若王子能誠實抗辯自己無罪，就願意釋放他。王子寧死也不願違背榮譽。娜塔莉計畫用自己的軍隊救出他。王子被帶上刑台，他的眼罩掀開時，卻看見選舉人受他榮譽心感動，撕掉死刑執行令，王子因而能與娜塔莉公主結婚。

Prioress 修道院長　浦朗克：「加爾慕羅會修女的對話」（ Les Dialogues des Carmelites）。見 Croissy, Mme de 和 Lidoine, Mme。

Procida, Jean de 尚・德・普羅西達　威爾第：「西西里晚禱」（ Les Vêpres siciliennes）。男低音。反抗法國統治的西西里愛國者之前任領導。他被流放後回國，把握所有機會鼓動群眾起義對抗侵略者。他參加刺殺法國省長的計畫，但年輕的西西里人昂利插手阻止他們（因爲他得知自己是省長的私生子）。詠嘆調：「哦，巴勒摩」（ Ô toi, Palermo）〔註：這個角色是依據眞人普羅西達所寫。他出生於薩勒諾，是一位優秀的醫生，曾追隨皇帝費瑞德利克二世。他的政治活動使他成爲聞名國際的陰謀者，被納入史書。〕首演者：（1855）Louis-Henri Obin。

Prosdocimo 普洛斯多奇摩　羅西尼：「土耳其人在義大利」（ Il turco in Italia）。男低音。一名詩人，他利用周遭的事件爲藍圖寫一齣戲。爲了寫出皆大歡喜的結局，必須幫數對牽扯不清的情侶正確配對。首演

者：（1814）Pietro Vasoli。

Prunier 普路尼耶　浦契尼：「燕子」（ La rondine）。男高音（原男中音）。一名詩人、瑪格達・德・席芙莉的朋友。他替瑪格達看手相，說她可能會像燕子一樣有更好的未來，但也可能遭遇悲劇。普路尼耶暗戀瑪格達的侍女莉瑟。他答應莉瑟幫她走入演藝圈，她於是和他同居，但事與願違，他勸瑪格達讓莉瑟回去。二重唱（和瑪格達）：「誰能詮釋多瑞塔的美夢？」（ Chi il bel sogno di Doretta poté indovinar?）。首演者：（1917）Francesco Dominici。

Prus, Jaroslav 亞若斯拉夫・普魯斯　楊納傑克：「馬克羅普洛斯事件」（ The markropulos Case）。男中音。一名匈牙利貴族、普魯斯男爵的後裔（艾蜜莉亞・馬帝曾以艾莉安・麥葛瑞果的身分與男爵戀愛，並爲他生有一子）。他是糾纏百年之訴訟的現任代表。一般認爲年老的男爵沒有留下遺囑，也沒有小孩，所以他的表親繼承遺產。葛瑞果家宣稱他們擁有繼承權，因爲他們的祖先是男爵的私生子。艾蜜莉亞・馬帝說出遺囑藏在普魯斯的房子中，藏在一起的還有長生不老的藥方——她需要另一服藥才能活下去。普魯斯要求與她在旅館共度春宵，以交換藥方和遺囑——就我們所知兩人的春宵並不美好，她冷若冰霜的態度讓他難以行動。普魯斯離開她時，聽說兒子自殺的消息。首演者：（1926）Zdeněk Otava。

Prus, Janek 顏尼克・普魯斯　楊納傑克：「馬克羅普洛斯事件」（ The markropulos

Case）。男高音。亞若斯拉夫・普魯斯的兒子。父親是長年訴訟的一方。顏尼克愛上律師書記維泰克的女兒，克莉絲蒂娜，但她選擇藝術（她是聲樂學生）與他分手。他因為對演唱家艾蜜莉亞・馬帝的愛不可能得到回報而自殺。首演者：（1926）Antonín Pelz（他後來將姓從此處的德文拼法改為捷克文拼音的Pelc）。

Psyche, Lady 賽姬夫人 蘇利文：「艾達公主」（*Princess Ida*）。女高音。堅固城堡的人文教授、佛羅里安的姊姊。他和希拉瑞安一起潛進城堡尋找艾達時被她認出。首演者：（1884）Kate Chard。

Public Opinion 輿論 奧芬巴赫：「奧菲歐斯在地府」（*Orpheus in the Underworld*）。次女高音。介紹歌劇並堅持奧菲歐斯下地府拯救尤麗黛絲。不滿最後尤麗黛絲與朱彼得配對的結局。首演者：（1858）Mlle Mace。

Publio 普布里歐 莫札特：「狄托王的仁慈」（*La clemenza di Tito*）。男低音。羅馬皇帝侍衛隊的隊長，以計謀殺害狄托的罪名逮捕賽斯托。詠嘆調：「他太慢注意到背叛」（*Tardi s'avvede d'un tradimento*）。首演者：（1791）Gaetano Campi。

Puck 帕克 （1）布瑞頓：「仲夏夜之夢」（*A Midsummer Night's Dream*）。口述角色。服侍奧伯龍的雜技男孩。他尋找會讓人愛上第一眼見到生物的魔法草藥。他把藥塗在錯誤的人眼上，造成許多混亂。首演者：（1960）Leonide Massine II（他的父親

是知名的芭蕾舞者）。

（2）韋伯：「奧伯龍」（*Oberon*）。次女高音。女飾男角。奧伯龍與泰坦妮亞爭吵，表示在找到一對儘管遭遇困難面對誘惑，仍能忠於彼此的情侶之前，不會與她和好。奧伯龍將這個差事交給帕克，他幫翁拯救萊莎，達成主人的任務。首演者：（1826）Harriet Cawse。

（3）菩賽爾：「仙后」（*The Fairy Queen*）。口述角色。名好漢羅賓（Robin Goodfellow），類似上述（1）的角色。首演者：（1692）不詳。

Puff, Lord 帕夫勳爵 亨采：「英國貓」（*The English Cat*）。男高音。純種貓、皇家老鼠保護協會的理事長。他的侄子阿諾德希望繼承他的財產。他發現新婚妻子敏奈特和舊愛湯姆調情。協會要求他離婚。首演者：（1983）Martin Finke。

Punch 龐奇 伯特威索：「矮子龐奇與茱蒂」（*Punch and Judy*）。高男中音。他每次殺人前都先吶喊——他殺死妻子茱蒂、兩人的嬰孩、醫生，和律師。漂亮波莉拒絕他的愛，直到他殺死絞刑手（負責他行為的戲臺操作員），得到救贖。首演者：（1968）John Cameron。

***Punch and Judy* 「矮子龐奇與茱蒂」** 伯特威索（Birtwistle）。腳本：史帝芬・普魯斯林（Stephen Pruslin）；一幕（分為九段，包括序幕及收場白）；1968年於奧德堡（Aldeburgh）首演，大衛・艾瑟頓（David Atherton）指揮。

傳說中的年代：製作人（Choregos）揭

開他的龐奇與茱蒂戲臺；他評述劇情。龐奇唱搖籃歌給他的嬰孩聽，然後將它丟進火堆。茱蒂發現屍體，龐奇刺死她，接著又殺死醫生與律師。龐奇三次去找漂亮波莉（Pretty Polly），每次都被她拒絕。他殺死製作人後，陷入夢魘，受害者一個個化身出現尋仇。龐奇被判死刑入獄。絞刑手是傑克·開奇（製作人的化身），龐奇誘騙他將絞索套在自己脖子上，他被吊死。龐奇因為殺死絞刑手，得到救贖，漂亮波莉回報他的愛。製作人演唱收場白。

Puritani, I 「清教徒」 貝利尼（Bellini）。腳本：卡洛·佩波里（Carlo Pepoli）；三幕；1835年於巴黎首演，貝利尼指揮。

靠近英國普利茅斯（Plymouth），時值英國內戰（十七世紀中期）：艾薇拉·沃頓（Elvira Walton），清教徒總督瓜提耶羅·沃頓勳爵（Gualtiero Walton）的女兒，即將嫁給清教徒上校理卡多·佛爾斯爵士（Riccardo Forth）。她的伯父喬吉歐·沃頓（Giorgio Walton）勸她父親讓她嫁給心愛的男人，保王黨的亞圖羅·陶伯特（Arturo Talbot）。國王查爾斯一世的法籍遺孀王后，恩莉奇塔（Enrichetta）將以間諜罪被審判，亞圖羅決定幫她逃走。理卡多放她與亞圖羅離開，艾薇拉的婚禮因而必須延後。在她知名的發瘋場景中，她想像嫁已給亞圖羅，但其實他因為參與陰謀而將被處死。喬吉歐懇求理卡多救亞圖羅，這樣才能讓艾薇拉恢復理智。他同意了，條件是亞圖羅不能為保王黨奮鬥，否則他必須死。三個月後，亞圖羅回來，解釋他消失的原因，請艾薇拉原諒他。雖然艾薇拉很高興見到他，精神錯亂的她以為亞圖羅又要離開她。理卡多宣佈亞圖羅將被處死，這個消息震驚艾薇拉，使她恢復正常。使者宣佈內戰結束，她與亞圖羅團圓。

Pylade 皮拉德 葛路克：「依菲姬妮在陶利」（*Iphigénie en Tauride*）。男高音。奧瑞斯特的同伴，國王陶亞斯命令將兩人犧牲。依菲姬妮救了他，派他傳消息給妹妹伊萊克特拉。首演者：（1779）Joseph Legros。

Pyrrhus（Pirro） 皮胡斯（皮羅） 羅西尼：「娥蜜歐妮」（*Ermione*）。男高音。娥蜜歐妮的丈夫。他離開她改娶安德柔瑪姬，被她派人殺死，但後來她懊悔自己的行為。首演者：（1819）Andrea Nozzari。

PILGRIM

烏蘇拉‧佛漢威廉斯（Ursula Vaughan Williams）談天路客
From佛漢威廉斯：「天路歷程」（Vaughan Williams：*The Pilgrim's Progress*）

班揚的《天路歷程》寫作於1667-1675年間，在1870年代，勞夫‧佛漢威廉斯（Ralph Vaughan Williams）成長時，這幾乎是英國人人必讀的書。有些人喜歡它的宗教寓言——作者的原意——但有些人覺得書中的冒險奇遇，和魯賓孫漂流記同等刺激精彩〔*Robinson Crusoe*，英國作家狄福（Daniel Defoe）1719年出版的小說〕。與巴倫亭一樣，班揚寫的故事是充滿龍、獅子和怪物，以及幫助天路客（班揚稱他作基督徒）前往天城的童話〔譯注：R. M. Ballantyne，蘇格蘭作家，1825-1891，知名作為冒險故事，《珊瑚島》（*The Coral Island*）〕。

勞夫‧佛漢威廉斯與哥哥姊姊一起聽母親讀《天路歷程》，以及莎翁劇作、希臘悲劇、詩詞和童話故事。英語文學的豐富色彩和聖詹姆斯版聖經的高尚散文，是他們家族承傳的資產，讀書人留給小孩的世界。

1906年，一些年輕人請勞夫為改編自班揚（Bunyan）作品片段的戲劇配樂。他那時就想到將之寫成一齣歌劇，但是一直等到1920年代初期，他才再次動筆。他為戲劇選定的段落，是天路客（他偏好這個稱呼）尋找樂山時，看見遠方的天城，以及他在得到平靜前必須橫渡的渾濁暗流。他聽牧人說話；他遇到天人，祂用箭碰觸他的心，領導他前往天城。

勞夫在接下來的二十五年間，斷斷續續寫作完整歌劇。他用偉大的讚美歌曲調「約克」（York）起頭（和聲是由十七世紀英國詩人密爾頓〔Milton〕的父親約翰所配）。接著班揚出現，在貝德福監獄寫書。二次大戰後，我坐在勞夫的書房中，與歌劇發展出密切關係。他請我為淫蕩勳爵（Lord Lechery）的一首歌填詞——很好玩，因為他自己也填了一個版本。我們把兩首歌送給男高音司徒華‧威爾森（Steuart Wilson）選擇，結果我的贏了。我讀過班揚的人物，也研究了聖經。我告訴勞夫我覺得他的台詞節奏非常符合角色個性也很棒。「棒到，」他回答，「沒有一個樂評察覺。」

歌劇1951年在柯芬園演出時，勞夫相當不滿舞台設計。有些樂評表示作品應該在大教堂演出，但RVW堅持它屬於劇院。他的出版商胡伯特‧佛斯（Hubert Foss）、作曲家洛特蘭‧鮑頓（Rutland Boughton），和樂評法蘭克‧豪斯（Frank Howes）都來信表示支持，但更重要的是數封來自歌劇專家，鄧特教授（E. J. Dent）的信：「這是一齣歌劇，劇院才是它的家。『天路歷程』無疑是當代對本國音樂戲劇曲目，最偉大且感人的貢獻」。

作品在倫敦和外地演出了幾次後就被取消，勞夫說：「天路客死了，再沒什麼好說的。」但是1954年，演員、作家、音樂家，也是極好的製作人，丹尼斯‧艾倫德（Dennis Arundell）在劍橋製作歌劇。劍橋大學為了柯芬園的缺失向勞夫道歉，這可能是他的音樂

被演出，最令他滿足的一次。

　　艾瑞克‧布隆（Eric Blom）〔譯注：英國音樂學者，1888-1959〕寫道：「他不單是細緻、或高雅、或優美流暢；許多旋律都具有非古非今、超凡的高貴氣息，雖然它們常聽起來既古老亦現代，卻又一直存在而不屬於任何時間。我是個韓德爾迷，但若要比較佛漢威廉斯這齣作品結尾的哈利路亞和『彌賽亞』，我感覺前者更真實接近天籟，而後者只是充滿喬治王朝漂亮、宮廷式的趾高氣昂罷了。」

　　這段話是作品得過最好的評語，直到1992年，喬瑟夫‧沃德（Joseph Ward）在曼徹斯特的皇家北方音樂學院上演它。他是演員也是製作人，我們以班揚的台詞「於是我醒來，見到那不過是場夢」，作為討論歌劇的出發點。歌劇如夢般呈現所有拯救過或驚嚇到天路客的人物。兇惡的亞玻倫（Apollyon）〔譯注：無底坑的使者、惡魔〕和虛華市的危險都鮮明刺激──哈利路亞演唱得再精彩不過。

　　沃德賦予歌劇較類似勞夫想要的景象，也實現了他的夢想。勞夫曾引用柏拉圖（邱爾吉〔F. J. Church〕的翻譯）描述他的神劇「聖城」（Sancta Civitas），而這些話也同樣適用於「天路歷程」，畢竟兩者刻畫的都是天城：「理智的人不會堅持事情完全符合我的描述。但我認為──在見到靈魂長生不朽的證明，以及有人不惜為這個信仰犧牲一切後──他會相信靈魂及其境界確實如此。冒險之路很美好，而他必須用類似的魔法迷住他的疑慮。」

POPPEA
席薇亞‧麥奈爾（Sylvia McNair）談波佩亞
From蒙台威爾第：「波佩亞加冕」（Monteverdi：*L'incoronazione di Poppea*）

　　沒有人會稱波佩亞為一個「好女孩」。她正是「野心過了頭」的最佳寫照。她想成為奈羅〔奈羅尼〕（Nero／Nerone）妻子和羅馬皇后的慾望強烈到超出控制，她用自己威猛的性感操控奈羅事事都順她的意。為了登上王位，她不惜移除所有障礙。

　　她的丈夫，奧多尼（Ottone），奈羅軍隊的統帥，是第一個被甩開的人。接著是塞尼加（Seneca），奈羅的內政部長兼長久以來的參事。波佩亞鼓動奈羅開除他。塞尼加聽說自己被解除職務後，只知道一條榮譽之路可走：自殺表態。最後，但並非最不重要的，是奈羅的妻子奧塔薇亞。奈羅送她坐沒有帆的船出海，等於是判她死刑。在移除所有障礙後，波佩亞嫁給奈羅，登上王位，實現了野心。

　　這年頭很難找到恰好被定型為適合演出如波佩亞般邪惡角色的人。諷刺的是，克勞帝歐‧蒙台威爾第（Claudio Monteverdi）寫給奈羅和波佩亞演唱的音樂，是所有歌劇曲目中最細膩優美的。我敢說，「波佩亞加冕」的音樂幾乎讓這個故事變得高貴，雖然主角是兩個心理不正常、為達到目的不擇手段的人。

　　波佩亞正好和我詮釋過的所有角色相反。通常我演唱的是年輕、有吸引力的好好人，甜美、清純又聰穎──一些我希望自己自然適合的角色！但是波佩亞這個壞心眼冠居所有女性歌劇人物的角色，演起來挑戰性很高。或許這是我喜歡演她的原因──我可以隨性所致、發揮身為演員的想像力，因為恐怖的她無論怎麼詮釋都不算誇張。在舞台上扮演性感女神當然也充滿樂趣。

　　仔細研究奈羅和波佩亞的二重唱情歌歌詞，可以想像兩人是準備來場私密的狂歡性愛。波佩亞特別描述自己柔軟甜美的胸部柔軟，音樂即使沒有歌詞，也明白刻劃他們的魚水之歡──波佩亞知道奈羅喜歡什麼調調。不過，睿智的製作人應該了解含蓄反而比較有力：穿著衣服的人其實比沒穿衣服的人更性感、有魅力、能夠展現慾望，而他也能靠著不安排狂歡營造出更真實的性慾。

　　我職業生涯最精彩的一刻，就是在1993年的薩爾茲堡音樂節，和那位了不起的音樂家，尼可拉斯‧哈農庫特（Nikolaus Harnoncourt）合作演出這齣歌劇。他對這類曲目的博學和詮釋技巧無與倫比，他提供的豐富、繽紛靈感，令任何演唱者都再無所求。我愛死當時的每一分鐘。

RODRIGO, MARQUIS DE POSA

湯瑪斯・漢普森（Thomas Hampson）談羅德利果・德・波薩侯爵

From威爾第：「唐卡洛斯」（Verdi：*Don Carlos*）

「這齣戲完全不具歷史性……。」威爾第在創作「唐卡洛斯」時，如是寫給他的出版商。威爾第的早期作品，特別是「茶花女」，就曾用社會、宗教或政治環境襯托個人激情。

「唐卡洛斯」的故事在偉大德國戲劇家，費瑞德利希・席勒（Friedrich Schiller，1759-1805）筆下已經失去史實，它呈現出複雜的政治─歷史──意即公眾──衝突背景，鮮明凸顯個人愛情、猜忌、家庭和信仰的兩難境地。但是在「唐卡洛斯」中，歷史背景基本上是種隱喻，用來成功重現現實中相繼時刻的曖昧不明。歌劇沒有一場戲從頭到尾維持同樣的政治或個人架構。我們被捲入國王菲利普二世生平事件在兒子多變操控下、專制宗教狂熱背景前的起起落落。

德・波薩侯爵是歌劇最具隱喻色彩的人物，起碼他生活與行為的本質根本不可能出現在菲利普二世宮廷。波薩的使命有歷史依據（他本人則不然）：幫法蘭德斯（Flanders）擺脫壓迫。但更關鍵的，是他為自己與「同類」實現自主權的屹立不搖決心。

威爾第小心讓波薩被單純視為殉道烈士，不僅證明作曲家深切了解看戲大眾渴求陳腔濫調，更解釋波薩在作品中的「用處」。波薩是歌劇裡貫徹始終的一股力量。他不變的使命──其實接近狂熱──恰恰讓他與自己抗議的屠殺源頭（菲利普）交心，也推動他以保護唯一盟友（即唯一希望），卡洛斯（Carlos），的名義犯下謀殺。他為了實現「信仰」的至高目標，妥協對一方表面上的效忠，以強化對另一方（判決儀式）忠誠的樣子，他甚至連為相思病重朋友捎口信的簡單舉動，都是種背叛。

不過，每一件事的份量都重過波薩在其中扮演的角色。說穿了，波薩隱喻代表的萌發中自主權抗爭以及民主化理想，儘管具有同情意味，卻被更大的社會、個人、政治、宗教難題扼殺，因此角色需要戲劇化地殉道，才能獲得任何永久性意義。

波薩這種角色詮釋上的挑戰，其實在於如何避免英雄式表現。假如我們確實依照大師的寫作演唱，忠於他使用的極小聲、震音、分句指示、休息，那麼波薩會發展為一個較專注於在新情況中找到自己方向的人物，而不是一個執意傳達訊息的歌劇角色。作曲家刻意讓波薩不論說什麼，都與不同「夥伴」──伊莉莎白（Elisabeth）、卡洛斯，和最重要的菲利普──演唱不同的音調。他的抒情性並非軟弱無能，而是為了唱出較可塑、甚至能操控他人的對話。他的情感宣洩，總是發自讓自己都吃驚的熱情，因此立即需要更多對話解釋。雖然威爾第對最早的法文腳本做了許多修訂翻譯，波薩卻完好無缺──唯一在形式、音域、出場時機，因而意圖上都未經更改的角色。

荒亂時代的複雜人格容易產生矛盾，不過，儘管這種種模稜兩可與環境背景引人遐思，「唐卡洛斯」仍意在偉大戲劇性地推崇個人經驗超越一切的信念。人類行為與其時常古怪的表現，導致世界上總會有波薩這樣的人，但是在個人體驗培養出的激情與愛情中，微弱、閃爍不定的理智光芒，才是我們最嚴肅，因而更值得思考的警惕。

Queen Elizabeth 伊莉莎白女王 （1）董尼采第：「瑪麗亞·斯圖亞達」（*Maria Stuarda*）。見*Elisabetta* (1)。

（2）布瑞頓：「葛洛麗安娜」（*Gloriana*）。見*Elisabetta* (3)。

Queen of Night（Königin der Nacht）夜之后 莫札特：「魔笛」（*Die Zauberflöte*）。女高音。帕米娜（Pamina）的母親。她很擔心女兒的安危，答應塔米諾（Tamino）若他能從「邪惡」的薩拉斯特羅（Sarastro）手中救出女兒，就將她許配給他。詠嘆調：「別顫抖，我親愛的孩子！」（*O zitter nicht, mein lieber Sohn!*）；「復仇煉獄在我心中燃燒」（*Der Hölle Rache kocht in meinem Herz*）。首演者：（1791）Josepha Hofer（婚前姓韋伯〔Weber〕，莫札特妻子康絲坦莎〔Constanza〕的姊姊）。

Queen of Spades, The（Pikovaya dama）「黑桃皇后」 柴科夫斯基（Tchaikovsky）。腳本：莫德斯特·柴科夫斯基（Modest Tchaikovsky）與作曲家；三幕；1890年於聖彼得堡首演，那普拉夫尼克（Eduard Nápravaík）指揮。

聖彼得堡，十八世紀末：軍官赫曼（Hermann），與軍人朋友蘇林（Surin）和謝卡林斯基（Chekalinsky）賭博。赫曼告訴另一名軍官湯姆斯基（Tomsky）他戀愛了，但不知那位女士的名字。葉列茲基王子（Yeletsky）宣佈和麗莎（Lisa）訂婚，她與祖母伯爵夫人一同抵達。赫曼認出麗莎是他暗戀的女子。湯姆斯基講年老伯爵夫人的故事：她年輕時打牌賭博輸了很多錢，一名伯爵告訴她三張必贏紙牌的祕密。在她把祕密告訴丈夫和一位情人後，鬼魂警告她若再告訴別人她就會死。麗莎的朋友寶琳（Pauline）及其他女孩離開，留下她一人，赫曼闖進來，麗莎抵不住他的示愛而接受他。在一場宴會上，麗莎偷偷把自己房間的鑰匙給赫曼，但他必須穿過伯爵夫人的住處。赫曼躲在伯爵夫人的房間裡。她的侍女幫她準備就寢後退下。赫曼現身，試著逼她說出三張紙牌的祕密。他拿槍威脅她，她受驚嚇而死。伯爵夫人的鬼魂去找赫曼，告訴他：「三、七、愛司」。麗莎與赫曼再次重申愛意，但他離開她去賭博。難過的麗莎投水自盡。赫曼大手筆賭博，押注在三和七上都贏了。賭第三把時，他把錢押在愛司上，但他翻過牌來，卻是黑桃皇后——伯爵夫人騙了他。赫曼刺死自己。

Queen of the Earth Spirits 大地精靈之后

馬希納：「漢斯·海林」（*Hans Heiling*）。女高音。漢斯·海林的母親。當他離開地府去住在心愛女孩的附近時，她請他答應，若心碎了就會回到她身邊。首演者：（1833）Maria Theresia Lehmann-Löw。

Queen of the Fairies 仙后 蘇利文：「艾奧蘭特」（*Iolanthe*）。女低音。仙后將艾奧蘭特以嫁給凡人為由逐出仙境，後來原諒她，並派她的兒子史追風去上議院製造混亂。她自己也抵擋不了哨兵威利斯的追求。詠嘆調：「哦，傻仙女！」（*Oh, foolish fay!*）。首演者：（1882）Alice Barnett。

Queen of the Gypsie 吉普賽女王 巴爾甫：「波希米亞姑娘」（*The Bohemian Girl*）。女低音。忌妒被綁架的波希米亞女孩，阿琳，以不實罪名逮捕她。首演者：（1843）Miss Betts。

Queenie 昆妮 凱恩：「演藝船」（*Show Boat*）。女低音。棉花號上的黑人僕人、喬的妻子。詠嘆調：「嘿傢伙！」（*Hey fella!*）；二重唱（與喬）：「啊仍適合我」（*Ah still suits me*）。首演者：（1927）Aunt Jemima。

Quichotte, Don 唐吉訶德 馬斯內：「唐吉訶德」（*Don Quichotte*）。男低音。游俠騎士，為維護心愛女人，美麗的杜琴妮，不畏與任何人打鬥。他誤以為風車是巨人，攻擊它們而被一片翼板勾住。儘管他充滿騎士精神，杜琴妮仍拒絕嫁給他。他死去，想像在天堂與杜琴妮相見。詠嘆調：「我是游俠騎士」（*Je suis le chevalier errant*）；「與我同行」（*Marchez dans mon chemin*）。首演者：（1910）Fyodor Chaliapin。

Quickly, Mistress 奎克利太太 威爾第：「法斯塔夫」（*Falstaff*）。次女高音。溫莎（Windsor）的妙妻子之一。她同意幫助艾莉絲（Alice Ford）和梅格（Meg Page）——法斯塔夫（Falstaff）試圖引誘她們以獲得她們丈夫的錢。她作為女士們的信差，送紙條給法斯塔夫，安排他到福特家與艾莉絲見面，告訴他在二到三點之間，福特不會在家。在會面時，奎克利太太警告艾莉絲她疑心重重、忌妒的丈夫即將走進房間要捉她與法斯塔夫的姦。詠嘆調：「閣下您！」（*Reverenza!*）。若是詮釋得當，這個角色非常討喜，也很有趣，只是不該太過火——音樂已經夠幽默，僅需「純」地演出即可。首演者：（1893）Giuseppina Pasqua（指揮穆儂尼〔Leopoldo Mugnone〕的太太；1884年她首演「唐卡洛」改編版的艾柏莉〔Eboli〕一角）。

Quince 昆斯 （1）布瑞頓：「仲夏夜之夢」（*A Midsummer Night's Dream*）。男低音。一名木匠、鄉下人之一。他「製作」他們為鐵修斯公爵與喜波莉姐婚禮表演的戲劇。詠嘆調：「客倌，或許你思考這場表演」（*Gentles, perchance you wonder at this show*）。首演者：（1960）Norman Lumsden。
（2）菩賽爾：「仙后」（*The Fairy Queen*）。口述角色。類似上述（1）。首演者：（1692）不詳。

Quint, Peter 彼得·昆特 布瑞頓：「旋轉

螺絲」（*The Turn of the Screw*）。男高音。布萊（Bly）主人的前任男僕。他讓當時的女教師，潔梭小姐（Miss Jessel）懷孕，她於分娩時死去。他在結冰的路上滑倒也喪命。他化成鬼回來煩擾兩個小孩，對邁爾斯特別有邪惡影響。他逼迫邁爾斯偷取現任女家庭教師寫給他們監護人、描述布萊情況並求助的信。最後邁爾斯向女家庭教師承認是昆特控制他的行為。詠嘆調：「所以！她寫了信」（*So! She has written*）；二重唱（和潔梭小姐）：「在步道上、在森林中」（*On the paths, in the wood*）；「我尋找順從四處追隨我的朋友（*I seek a friend obedient to follow where I lead.*）」。首演者：（1954）Peter Pears。

Q

Rachel 瑞秋 阿勒威：「猶太少女」（*La Juive*）。女高音。猶太金匠艾雷亞哲（Eléazar）的女兒、歌劇名的猶太少女。她愛上「山繆」（Samuel），其實他是基督徒王子里歐波德（Léopold），娥多喜公主（Eudoxie）的丈夫。瑞秋因為觸犯神誡被德·波羅尼（Cardinal de Brogni）判死刑，她拒絕改變猶太信仰以自保。當她被丟進滾燙的鐵鍋中處死時，艾雷亞哲公開她並非猶太人，而是多年前羅馬被掠奪時，他拯救的德·波羅尼之女。首演者：（1835）Marie Cornélie Falcon。

Rackstraw, Ralph 勞夫·拉克斯卓 蘇利文：「圍兜號軍艦」（*HMS Pinafore*）。男高音。一名水手，愛著艦長的女兒，喬瑟芬。她父親不贊同兩人的關係，希望她嫁給官階更高的人，他試著和她私奔。小黃花坦承她在兩個男人還是嬰兒時將他們對調，所以勞夫才是艦長，而艦長只是個低微的水手。詠嘆調：「悅目女子」（*A maiden fair to see*）。首演者：（1878）George Power。

Radamès 拉達美斯 威爾第：「阿依達」（*Aida*）。男高音。埃及軍隊的隊長。愛著衣索匹亞國王阿蒙拿斯洛（Amonasro）的女兒，阿依達，她現在是埃及公主安妮瑞絲（Amneris）的奴隸。他的野心是要帶領埃及軍隊，好再次和阿依達見面。為了慶祝他勝出，埃及國王將女兒許配給他，拉達美斯害怕得罪國王、被指控叛國所以不敢拒絕。婚禮前夕他到河畔和阿依達見最後一面。他向阿依達道別，未知她被父親逼迫要從他口中獲得埃及軍隊部署計畫，好讓衣索匹亞人打敗埃及人。安妮瑞絲從神殿出來時，阿蒙拿斯洛撲過去想殺死她。拉達美斯阻止阿蒙拿斯洛，讓他和阿依達逃走，自願成為埃及國王的囚犯。他被關進神壇下的墳墓中，發現阿依達已經躲在裡面等他，兩人將死在一起。詠嘆調：「聖潔的阿依達」（*Celeste Aida*）；二重唱（和阿依達）：「我終於又見到你，甜美的阿依達」（*Pur ti riveggo, mia dolce Aida*）。「聖潔的阿依達」是義大利歌劇男高音曲目中最有名也最困難的詠嘆調之一。拉達美斯上台沒多久就得演唱這首詠嘆調，所以幾乎沒時間「暖身」，他必須「冷著」唱。另外，詠嘆調的最後一個音不但很高（高音降B），譜上還指示音要「非常小聲而且逐漸消失」。通常男高音都忍不住大聲（並希望是）勝利地唱出它。角色知名的詮釋者包括：Aureliano Pertile、Giovanni Martinelli、Richard Tucker、Mario Filippeschi（他是以單

簧管展開音樂生涯）、Hans Hopf、Mario de Monaco、Jussi Björling、Franco Corelli、Carlo Bergonzi、Jon Vickers、Plácido Domingo、和 Luciano Pavarotti、。首演者（1871）：Pietro Mongini。

Raffaele 拉斐爾 （1）威爾第：「史提費里歐」（*Stiffelio*）。男高音。年輕的貴族。他和新教牧師史提費里歐（Stiffelio）的妻子，琳娜（Lina）有染，後為琳娜的父親史坦卡伯爵（Count Stankar）所殺。首演者：（1850）Raineri Dei。另見*Godvino*。

（2）威爾第：「命運之力」（*La forza del destino*）。蕾歐諾拉的情人進入修道院時用的化名。見*Alvaro, Don*。

Ragonde 拉宮德　羅西尼：「歐利伯爵」（*Le Comte Ory*）。女低音。佛慕提耶城堡的管家、阿黛兒女伯爵的密友。首演者：（1828）Mlle Mori。

Raimbaud 雷鮑　羅西尼：「歐利伯爵」（*Le Comte Ory*）。男低音。歐利伯爵的朋友。首演者：（1828）Henri-Bernard Dabadie。

Raimondo 雷蒙多 （1）董尼采第：「拉美摩的露西亞」（*Lucia di Lammermoor*）。見*Bidebent, Raymond*。

（2）華格納：「黎恩濟」（*Rienzi*）。男低音。樞機主教，教皇的使節。他宣佈將黎恩濟逐出教會。首演者：（1842）Gioachino Vestri。恩尼斯·牛曼（Ernest Newman）在他的《華格納生平》（*Life of Richard Wagner*）一書中，描寫有次排練休息時，演員們外出午餐，留下華格納獨自坐在舞台上。他因為沒錢所以無法與他們同去，卻不願意別人發現這點。不過魏斯特里（Vestri）似乎猜出原因，帶著一塊麵包和一杯酒回來給他。

Rake's Progress, The 「浪子的歷程」 史特拉汶斯基（Stravinsky）。腳本：奧登（〔W〕ystan 〔H〕ugh Auden）與卡曼（Chester Kallman）；三幕；1951年於威尼斯首演，史特拉汶斯基指揮。

英國，十八世紀：安·真愛（Anne Trulove）將與湯姆·郝浪子（Tom Rakewell）結婚，令她的父親真愛擔憂。影子尼克（Nick Shadow）告訴湯姆他繼承一大筆錢，兩人同去倫敦安排財務。鵝媽媽（Mother Goose）在她的妓院試著教導湯姆過淫亂的生活，帶他上床。安了解她必須去拯救湯姆，他對華而不實的倫敦生活漸漸感到厭倦。影子建議湯姆娶突厥人芭芭（BaBa），當安前來時，湯姆求她不要管他，芭芭才是他的妻子。之後湯姆拒絕芭芭，夢想消除人間悲苦。他的生活越來越糟，最後他破產，必須讓拍賣商全賣（Sellem）出清他所有財物。芭芭勸安去找湯姆。影子恢復魔鬼原形，要求湯姆交出靈魂，作為他服務的酬勞。他提議兩人打牌決定湯姆的命運。安的聲音鼓勵湯姆，他打贏了。憤怒的影子離開，詛咒湯姆發瘋渡過餘生。安到瘋人院探望他，唱歌讓他入睡，然後與父親離開。湯姆醒來發現安已走，他死去。

Rakewell, Tom 湯姆·郝浪子　史特拉汶斯基：「浪子的歷程」（*The Rake's*

Progress）。男高音。他愛著安‧眞愛，但希望自己有錢。一個陌生人，影子尼克出現，告訴湯姆他繼承一大筆錢。影子自願免費服侍湯姆一年又一天，兩人同去倫敦。湯姆經歷各種奇遇：在妓院他見識到荒淫墮落的生活；他和突厥人芭芭結婚；他花光所有錢而破產。影子要求湯姆交出靈魂，作爲他服務的酬勞，湯姆提議兩人打牌決輸贏。湯姆贏了，憤怒的影子詛咒湯姆發瘋渡過餘生。安到瘋人院探望湯姆——他想像自己是美少年阿多尼斯，而安是愛神維納斯。他睡著了，醒來時發現安已離開。湯姆死去。詠嘆調：「既然無關優缺」（*Since it is not by merit*）；「戴著玫瑰花冠，我坐在地上，我是阿多尼斯」（*With roses crowned, I sit on ground, Adonis is my name*）。首演者：（1951）Robert Rounseville。

Raleigh, Sir Walter 華特‧饒雷勳爵 （1）布瑞頓：「葛洛麗安娜」（*Gloriana*）。男低音。侍衛隊長。女王仰仗他理智的意見，因而讓艾塞克斯和蒙焦耶怨恨不平。詠嘆調：「兩位爵爺都還稚嫩」（*Both lords are younglings*）。首演者：（1953）Frederick Dalberg。

（2）董尼采第：「羅伯托‧戴佛若」（*Roberto Devereux*）。男低音。饒雷和塞梭勳爵一同告訴女王，艾塞克斯被搜身時，胸口有條絲巾。女王認出絲巾爲莎拉‧諾丁罕公爵夫人之物。首演者：（1837）不明。

Ramerrez 拉梅瑞斯 浦契尼：「西方女郎」（*La fanciulla del West*）。警長追緝的強盜

名。見*Johnson, Dick*。

Ramfis 倫米斐斯 威爾第：「阿依達」（*Aida*）。男低音。大祭司，祝福拉達美斯領導埃及軍隊。他陪安妮瑞絲（Amneris）在嫁給拉達美斯前夕，到神殿祈禱整晚。首演者：（1871）Paolo Medini。

Ramiro 拉米洛 （1）羅西尼：「灰姑娘」（*La Cenerentola*）。男高音。薩勒諾的王子，在找合適的新娘。爲了確保對方愛的是他的人而不是地位財富，他與隨從交換衣服，灰姑娘愛上她以爲是隨從的人。灰姑娘的繼父希望自己的女兒嫁給王子，不讓灰姑娘參加皇家舞會，不過拉米洛的教師出現帶她前往。她給「隨從」一隻手鐲，同樣的另一隻自己留下。她離開舞會後，王子挨家挨戶找她。他認出佣人灰姑娘是心愛的女孩，兩人手鐲相符爲證。他和灰姑娘結婚。詠嘆調：「是的，我發誓要找到她」（*Sì, ritrovarla io giuro*）；二重唱（和灰姑娘）：「甜蜜的東西」（*Un soave non so che*）。首演者：（1817）Giacomo Guglielmi。

（2）莫札特：「冒牌女園丁」（*La finta giardiniera*）女高音。女飾男角。一名騎士，愛著市長的姪女阿爾敏達。首演者：（1775）Tommaso Consoli（閹人女高音）。

（3）拉威爾：「西班牙時刻」（*L'Heure espagnole*）。男中音。一名騾夫。他前來時鐘師傅托克馬達的店，打斷托克馬達的妻子康賽瓊和情人約會。她支開他，叫他搬時鐘上下樓，很佩服他的體力。首演者：（1911）Jean Périer。

Rance, Jack 傑克・蘭斯 浦契尼：「西方女郎」（*La fanciulla del West*）。男中音。一名警長，正在緝捕惡名昭彰的強盜拉梅瑞斯（Ramerrez）。蘭斯想娶敏妮（Mnnie），礦工飲酒打牌的酒館主人。他不斷向她示愛，但她沒興趣。威爾斯法爾哥公司（Wells Fargo）的辦事員，亞施比（Ashby）告訴蘭斯強盜在附近，並給他一張拉梅瑞斯的照片。一名陌生人，迪克・強森（Dick Johnson）進來酒館，敏妮歡迎他，引起蘭斯猜忌。稍晚他到敏妮的小屋，警告她迪克・強森就是強盜拉梅瑞斯，並把照片給她看。敏妮笑著送他離開。迪克・強森離開敏妮的房子時，被蘭斯的手下射傷，敏妮將他藏在閣樓中。蘭斯再次來找她，想與她做愛，但被她拒絕。他即將離開時，血從閣樓滴下，暴露強森的藏身處。蘭斯同意敏妮的提議：他們將玩撲克，若她贏，強森就可以走人，若她輸，就獻身給蘭斯。敏妮作弊贏了，蘭斯離開。他堅決逮到犯人，去找森林中的手下，告訴他們強森的藏身之處。他們捉到強森後準備吊死他，敏妮出面阻止。礦工們同意她的請求，讓她與強森一同離開。詠嘆調：「敏妮，我離開了家」（*Minnie, dalla mia casa son partito*）。首演者：（1910）Pasquale Amato。

Rangoni 藍宮尼 穆梭斯基：「鮑里斯・顧德諾夫」（*Boris Godunov*）。男低音。一名耶穌會教徒、瑪琳娜（Marina）公主的告解神父，提醒她若成為沙皇配偶登基，有責任將俄羅斯改成信奉天主教。首演者：（1874）Ossip Palechek。

Raoul 勞伍 梅耶貝爾：「胡格諾教徒」（*Les Huguenots*）。見*Nangis, Raoul de*。

Rape of Lucretia, The 「強暴魯克瑞蒂亞」 布瑞頓（Britten）。腳本：朗諾德・鄧肯（Ronald Duncan）；兩幕，1946年於格林登堡首演，恩尼斯特・安瑟每（Ernest Ansermet）指揮。

羅馬或附近，公元前500年：男聲和女聲解說員（Choruses）描述歌劇的歷史背景，穿插在劇情間評論人物關係的基督教層面意義。他們敘述塔昆尼歐斯Tarquinius）奪得羅馬權位。他與另外兩名將軍，柯拉提努斯（Collatinus）和朱尼歐斯（Junius）監視不在身邊的妻子，只有柯拉提努斯的妻子，魯克瑞蒂亞（Lucretia）守節。塔昆尼歐斯騎馬去羅馬，想證明她也會被誘惑。魯克瑞蒂亞與同伴露西亞（Lucia）和碧安卡（Bianca）在家。塔昆尼歐斯抵達，宣稱他的馬跛了腳，要求他們留他過夜。他潛入魯克瑞蒂亞的房間，在她拒絕他後，他強暴她。她向柯拉提努斯承認失身，雖然得到他的原諒，她仍自殺。解說員引用基督教義——基督是唯一。

Ratcliffe, Lieut. 拉特克里夫上尉 布瑞頓：「比利・巴德」（*Billy Budd*）。男低音。不屈號的第二上尉。首演者：（1951）Michael Langdon。

Ratmir 拉特米爾 葛令卡：「盧斯蘭與露德蜜拉」（*Ruslan and Lyudmila*）。女低音。女飾男角。卡札王子，曾追求露德蜜拉，為高瑞絲拉娃所愛。他幫盧斯蘭找到被綁架的露德蜜拉。首演者：（1842）Anfisa

Petrova。

Ravenal, Gaylord 蓋羅德・雷芬瑙 凱恩：「演藝船」(*Show Boat*)。男中音。一名賭徒，他到棉花號來，愛上船長的女兒木蘭 (Magnolia)。兩人結婚後，接過船上首席演藝人員的工作。他們生了一個女兒，金兒 (Kim)，但是蓋羅德輸光所有的錢，無法供養她們而遺棄她們。多年後，他洗心革面，變得較爲溫和，回到演藝船與妻女團圓。二重唱（和木蘭）：「相信」；「你是愛情」(*Make believe; You are love.*)。首演者：(1927) Howard Marsh。

Ravenal, Kim 金兒・雷芬瑙 凱恩：「演藝船」(*Show Boat*)。女高音。蓋羅德與木蘭的女兒。她和母親成爲重新裝潢的演藝船之明星。首演者：(1927) 女孩爲Eleanor Shaw，成人爲Norma Terris（木蘭的首演者）。

Ravenal, Magnolia 木蘭・雷芬瑙 凱恩：「演藝船」(*Show Boat*)。見 *Hawks, Magnolia*。

Ravenswood, Edgar（Edgardo）艾格・瑞芬斯伍德（艾格多） 董尼采第：「拉美摩的露西亞」(*Lucia di Lammermoor*)。男高音。他的家族和拉美摩的亞施頓家族長年敵對。露西亞的哥哥恩立可，在發現他與露西亞相愛後，密謀拆散他們，好勸她嫁給亞圖羅，以拯救家族的聲望和財富。艾格多去法國爲斯圖亞特皇室作戰時，露西亞不情願地同意嫁給亞圖羅。婚禮剛結束，艾格多即出現，指控露西亞背叛了

他。他詛咒露西亞和拉美摩家族，恩立可挑戰他決鬥。但是艾格多聽聞露西亞發瘋死去的消息而橫劍自盡。詠嘆調：「列祖之墓」(*Tombe degl'avi miei*)；二重唱（和露西亞）：「越過墳墓」(*Sulla tomba*)；知名六重唱（和恩立可、露西亞、雷蒙多、亞圖羅和艾麗莎，他與恩立可以二重唱開頭）：「此刻誰抵擋我？」(*Chi mi frena in tal momento*)。首演者：(1835) Gilbert-Luiz Duprez。

Ravoir, Geronte di 傑宏特・狄・哈弗瓦 浦契尼：「曼儂・雷斯考」(*Manon Lescaut*)。男低音。阿緬的總司庫，一個富有的人。曼儂在前往修道院的途中停靠旅店時，他見到並愛上她，安排馬車要帶她去巴黎。但是她和戴・格利尤墜入情網，坐著傑宏特的馬車私奔。戴・格利尤的錢用完後，曼儂回到傑宏特身邊。他雖然花大把銀子在她身上——巴黎的一棟豪宅和許多首飾——但她不快樂，又與戴・格利尤跑走。傑宏特逮到兩人準備離開，叫警察以賣春罪名逮捕曼儂。首演者：(1893) Alessandro Polonini。

Rebecca「**蕾貝卡**」 喬瑟夫斯 (Josephs)。腳本：艾德華・馬爾許 (Edward Marsh)；三幕；1983年於里茲首演，大衛・羅依德—鐘斯 (David Lloyd-Jones) 指揮。

蒙地卡羅和曼德里，1930年代：在蒙地卡羅，范・霍普太太 (Mrs Van Hopper) 告訴她的同伴她們要回去美國。女孩不願和麥克辛・德・溫特 (Maxim de Winter) 分開。他的妻子蕾貝卡・德・溫特

（Rebecca de Winter）不久前發生船難淹死。他向女孩求婚，帶她回英國。在曼德里，麥克辛的姊姊碧翠絲·雷西（Beatrice Lacy）、她的丈夫翟歐斯，和莊園管理人法蘭克·克勞里（Frank Crawley）迎接他們。德·溫特太太被介紹給男管家佛利斯（Frith），和鍾愛蕾貝卡的女管家丹佛斯太太（Mrs Danvers）。代表有船擱淺的煙火打斷曼德里宴會。救援隊在海灣底發現蕾貝卡的船，她的屍體仍在船艙裡。她的情人傑克·法維爾（Jack Favell）當著朱里安上校（Julyan）的面，指控麥克辛殺害妻子。但真相是蕾貝卡因為知道自己患癌症將死而自殺。新婚夫妻互擁時，房子起火。曼德里燒毀，第一任德·溫特太太的影子也化成灰燼。

Rebecca 蕾貝卡　喬瑟夫斯：「蕾貝卡」（*Rebecca*）。見*de Winter, Rebecca*。

Redburn, Mr 瑞本先生　布瑞頓：「比利·巴德」（*Billy Budd*）。男中音。皇家海軍艦艇不屈號的第一上尉。首演者：（1951）Hervey Alan。

Red Whiskers 紅鬍髭　布瑞頓：「比利·巴德」（*Billy Budd*）。男高音。和比利·巴德同時被徵召上皇家海軍艦艇不屈號的水手。首演者：（1951）Anthony Marlowe。

Reich, Anna 安娜·賴赫　倪可籟：「溫莎妙妻子」（*Die lustige Weiber von Windsor*）。女高音。安·佩吉（Anne Page）。見*Ford, Nannetta*。首演者：（1849）Louise Köster。

Reich, Frau 賴赫夫人　倪可籟：「溫莎妙妻子」（*Die lustige Weiber von Windsor*）。次女高音。見*Page, Meg*。首演者：（1849）Pauline Marx。

Reich, Herr 賴赫先生　倪可籟：「溫莎妙妻子」（*Die lustige Weiber von Windsor*）。男低音。與梅格·佩吉之丈夫對等的角色（他其實沒有出現於威爾第的「法斯塔夫」中）。首演者：（1849）不明。

Reischmann, Dr Wilhelm 威廉·賴許曼醫生　亨采：「年輕戀人之哀歌」（*Elegy for Young Lovers*）。男低音。東尼的父親、詩人密登霍弗的醫生，陪他一同去阿爾卑斯山。首演者：（1961）Karl Christian Kohn。

Reischmann, Toni 東尼·賴許曼　亨采：「年輕戀人之哀歌」（*Elegy for Young Lovers*）。男高音。他的父親是詩人密登霍弗的醫生。他愛上詩人的女伴，和她一起死在山上。首演者：（1961）Friedrich Lenz。

Reiza 萊莎　韋伯：「奧伯龍」（*Oberon*）。女高音。巴格達回教國王，拉席德哈榮的女兒。她被翁帶走，之後又為海盜俘虜。翁拯救她。首演者：（1826）Mary Anne Paton。

Rémendado 雷門達多　比才：「卡門」（*Carmen*）。男高音。一名走私販、丹卡伊瑞的朋友，和卡門有往來。首演者：（1875）Mons. Barnolt。

'Renard, Marquis'「雷納侯爵」 小約翰‧史特勞斯：「蝙蝠」（*Die Fledermaus*）。見 *Eisenstein, Gabriel von*。

Renata 蕾娜塔 浦羅高菲夫：「烈性天使」（*The Fiery Angel*）。女高音。從小她就受到守護天使陪伴。長大後天使不見了，但她認為愛人亨利希是天使的化身。兩人在一起一年後亨利希遺棄她，她在找他。她請魯普瑞希特幫忙。他們遇到亨利希，兩個男人決鬥，魯普瑞希特受傷。蕾娜塔照顧魯普瑞希特痊癒後，進入修道院贖罪。她的天使故事帶壞其他修女，她被判死刑。首演者：（1954）Lucienne Marée；（1955）Dorothy Dow。

Renato 瑞納多 威爾第：「假面舞會」（*Un ballo in maschera*）。見 *Anckarstroem, Capt.*。

Renaud（Rinaldo）雷諾（雷諾多） 葛路克：「阿密德」（*Armide*）。男高音。十字軍第一隊的騎士，受阿密德魔法師叔父的咒語控制而愛上她。兩名騎士救醒他離開她。首演者：（1777）Joseph Leqros。

Rheingold, Das「萊茵的黃金」（_The Rhine Gold_） 華格納（Wagner）。腳本：作曲家；一幕；1869年於慕尼黑首演，法蘭茲‧費爾納（Franz Wüllner）指揮（華格納於1862年的維也納音樂會指揮過選曲）。「尼布龍根指環」三部曲的序幕（四段場景）。

萊茵河及山區，神話時期：阿貝利希（Alberich）在萊茵河底試著捉住萊茵少女（Rhinemaidens），芙蘿絲秀德（Flosshilde）、薇爾宮德（Wellgunde）和沃格琳德（Woglinde）。她們躲過他，薇爾宮德告訴他任何人若用她們守護的萊茵黃金打造戒指，就可以控制世界。沃格琳德另外表示如果他想這樣做，必須先放棄愛情。他詛咒愛情，奪過黃金。在高山上，弗旦（Wotan）被妻子芙莉卡（Fricka）叫醒。他請巨人法梭特（Fasolt）和法夫納（Fafner）建造一座城堡（英靈殿），答應把芙莉卡的妹妹芙萊亞（Freia）交給他們作為報酬。但是芙萊亞受哥哥弗落（Froh）與東那（Donner）保護。巨人不滿他們賴帳，強行帶走芙萊亞。羅格（Loge）宣佈阿貝利希偷了黃金，巨人們同意用黃金交換芙萊亞。弗旦與羅格出發到尼布罕姆（矮神們居住的地下深處，他們開採珍貴礦物）尋找黃金。他們到了一個洞穴，發現阿貝利希的弟弟迷魅（Mime），用部份黃金打造了一頂魔法頭盔，戴上它的人可以隨心所欲變成任何形狀。阿貝利希戴著黃金戒指。阿貝利希受羅格的激，將自己變成一隻蟾蜍，羅格與弗旦捉住他。回到山上，他們逼阿貝利希交出黃金，並脫下他手上的戒指。阿貝利希詛咒戒指：擁有戒指的人都會死。法梭特與法夫納把芙萊亞送回。只有當她完全被黃金遮住時，他們才願意放人。黃金在她身旁堆高，但是最後仍留下一個缺口。巨人要求拿戒指堵住缺口。厄達（Erda）建議弗旦放棄戒指，芙萊亞獲釋。法梭特與法夫納爭奪戒指，法夫納殺死法梭特——指環的詛咒初次生效。諸神走過彩虹橋進入英靈殿。只有羅格察覺到，諸神為了統治世界，將促成自己的毀滅。

Rhinemaidens 萊茵少女 華格納：「萊茵的黃金」（*Das Rheingold*）、「諸神的黃昏」（*Götterdämmerung*）。兩名女高音、一名次女高音。她們住在萊茵河底，擁有一堆黃金。侏儒阿貝利希追著她們，剛開始他只是好玩，但是在看見黃金後，他決定將之偷走。她們告訴他任何人只要用黃金打造指環，就能統治世界，不過條件是他必須永遠放棄愛情。阿貝利希偷走黃金。萊茵少女最終拿回黃金，但指環的詛咒已多次生效。三重唱：「嘿呀嘿！……萊茵的黃金……」（*Heiajaheia!……Rheingold!……*）；「陽光女神射下光束」（*Frau Sonne sendet licht Strahlen*）。另見 *Flosshilde, Wellgunde, Woglinde*。

Ribbing, Count 瑞冰伯爵 威爾第：「假面舞會」（*Un ballo in maschera*）。美國版本作山繆（Samuel）。男低音。國王的敵人、計畫推翻他。首演者：（1859）Cesare Bossì。

Riccardo 理卡多 （1）威爾第：「假面舞會」（*Un ballo in maschera*）。見*Gustavus III, King*。

（2）貝利尼：「清教徒」（*I Puritani*）。見*Forth, Sir Riccardo*。

Rich, Lady 里奇夫人 布瑞頓：「葛洛麗安娜」（*Gloriana*）。女高音。潘妮洛普。艾塞克斯伯爵的妹妹、蒙焦耶勳爵的情人。她與蒙焦耶以及艾塞克斯夫婦，盤算女王死後他們可以選出王位繼承人。艾塞克斯以叛國罪被判死刑後，里奇夫人求女王不要簽署死刑執行令，但是女王認為她的態度高傲，拒絕她求情，就此決定她哥哥的下場。首演者：（1953）Jennifer Vyvyan。

Riders to the Sea 出海騎士 佛漢威廉斯（Vaughan Williams）。腳本：J. M. 辛吉（J. M. Synge）；一幕；1937年於倫敦首演，麥爾康·薩金特（Malcolm Sargent）指揮。

愛爾蘭西岸外的島，20世紀初：諾拉（Nora）相信從一具淹死屍體上取下的衣服，為哥哥麥可所有。姊姊凱瑟琳（Cathleen）同意她的看法，兩人決定不要告訴母親茉莉亞（Maurya）——她的丈夫和四個兒子都於出海時淹死。她僅存的兒子，巴特里（Bartley）準備牽馬渡海去參加高威市集。姊妹倆試著阻止他，但他堅持要去，於是她們哄母親出門準備巴特里旅程的糧食。茉莉亞回家後，告訴她們看到巴特里和哥哥麥可一起騎馬，她們才承認麥可已經死了。茉莉亞了解自己看見預示巴特里也將淹死的幻象。果然他的屍體被抬進來。

Riedinger 黎丁格 辛德密特：「畫家馬蒂斯」（*Mathis der Maler*）。男低音。曼因茲的富裕路德教徒、烏蘇拉的父親，她與馬蒂斯相愛。首演者：（1938）Albert Emmerich。

Riedinger, Ursula 烏蘇拉·黎丁格 辛德密特：「畫家馬蒂斯」（*Mathis der Maler*）。女高音。黎丁格的女兒，與畫家馬蒂斯相愛。主教的參事建議她嫁給主教對地方有益。主教很感動烏蘇拉願意為了信仰嫁給他，祝福她後退隱。她公開承認愛著馬蒂

斯，但他決定放棄愛情與藝術，加入農民起義。首演者：（1938）Judith Hellwig。

Rienzi, Cola 柯拉‧黎恩濟 華格納：「黎恩濟」（Rienzi）。男高音。伊琳（Irene）的哥哥，人民選出的護民官。他支持人民抵抗試圖壓迫他們的貴族。（歷史人物黎恩濟生於1313年，卒於1354年。1347年他打敗統治階層被選為護民官，後來被暗殺。）他的追隨者之一是與伊琳相愛的阿德利亞諾‧柯隆納（Adriano Colonna）。阿德利亞諾的父親，史帝法諾（Stefano）與其他貴族共謀刺殺黎恩濟。史帝法諾在打鬥中喪生後，阿德利亞諾對黎恩濟的忠誠動搖，誓言為父報仇。黎恩濟準備進入教堂向人民談話時，樞機主教宣佈將黎恩濟逐出教會。神殿被縱火燃燒，黎恩濟與忠心的妹妹喪生火窟。詠嘆調：「醒來吧，偉大羅馬，又一次」（*Erstehe, hohe Roma, neu!*）；「全能天父」（*Allmächt'ger Vater*）──俗稱黎恩濟的禱告。首演者：（1842）Joseph Tichatschek。

Rienzi, der Letzte der Tribunen 「末代護民官黎恩濟」 華格納（Wagner）。腳本：作曲家；五幕；1842年於德勒斯登首演，卡爾‧賴西格（Karl Reissinger）指揮。

羅馬，十四世紀中：阿德利亞諾‧柯隆納（Adrian Colonna）愛著伊琳‧黎恩濟（Irene Rienzi），同意支持她的哥哥柯拉‧黎恩濟（Cola Rienzi）。黎恩濟試圖從羅馬貴族手中奪過權位，他的支持者還有巴隆切里（Baroncelli）和奇可‧戴‧維奇歐（Cecco del Vecchio）。他宣佈羅馬自由，被選為護民官。史帝法諾‧柯隆納（Stefano

Colonna）領導羅馬貴族密謀殺害黎恩濟。阿德利亞諾警告黎恩濟。刺殺計畫失敗，保羅‧歐爾辛尼（Paolo Orsini）及共犯被判死刑。黎恩濟表示若他們宣誓效忠羅馬的新法律，就可獲得赦免。他們同意後，卻不守承諾，準備遊行反對黎恩濟。阿德利亞諾對父親和黎恩濟的忠誠相互抵觸。黎恩濟領導人民對抗貴族，史帝法諾‧柯隆納被殺。阿德利亞諾誓言報復，與巴隆切里和奇可共謀刺殺黎恩濟。他們阻止黎恩濟進入教堂時，樞機主教雷蒙多（Raimondo）宣佈黎恩濟被逐出教會。只有伊琳仍忠於哥哥。群眾到神殿縱火，黎恩濟和伊琳站在燃燒的陽台上。阿德利亞諾試著救他們，但建築倒塌，他們一同喪生。貴族再次能任意統治壓迫人民。

Rienzi, Irene 伊琳‧黎恩濟 華格納：「黎恩濟」（*Rienzi*）。女高音。柯拉‧黎恩濟的妹妹。阿德利亞諾愛著她，他的父親史帝法諾‧柯隆納是黎恩濟最強硬的敵人。首演者：（1842）Henriette Wüst（她後來嫁給一位德勒斯登演員，漢斯‧克里耶特〔Hans Kriete〕，他借錢給華格納印刷「黎恩濟」、「漂泊的荷蘭人」和「唐懷瑟」的譜）。

Riff 李夫 伯恩斯坦：「西城故事」（*West Side Story*）。男中音。噴射幫的頭目，在幫派鬥爭時被殺。他的死亡引起一串事件，導致最後的悲劇。首演者：（1957）Mickey Calin。

Rigoletto「弄臣」 威爾第（Verdi）。腳本：皮亞夫（Francesco Maria Piave）；三

幕；1851年於威尼斯首演，威爾第指揮。

曼求亞，十六世紀：曼求亞公爵（Duke of Mantua）舉行宴會。他與奇普拉諾伯爵夫人（Countess Ceprano）調情，她的丈夫奇普拉諾伯爵（Count Ceprano）和宮廷弄臣，里哥列托（Rigoletto）都看在眼裡。里哥列托自妻子死後，就將女兒吉兒達（Gilda）藏在家中，由奶媽喬望娜* 照顧。他不知道公爵看上吉兒達。年老的蒙特隆尼（Monterone），因為女兒被公爵玩弄過，詛咒公爵及其弄臣。里哥列托感到害怕。公爵到吉兒達家中，向她表白。奇普拉諾為了報復遭里哥列托嘲弄羞辱，計畫綁架吉兒達。公爵發現吉兒達被關在他的宮殿中，決定去「探望」她。吉兒達趕去父親身邊——她失身給公爵。弄臣決意謀殺主子，雇用職業殺手獵槍（Sparafucile）幫忙。里哥列托帶女兒到酒館去看公爵飲酒與妓女作樂，其中包括愛上他的瑪德蓮娜（Maddalena）。獵槍同意饒公爵一命，條件是他們必須殺死下一個走進酒館的人，用他的屍體代替公爵。吉兒達偷聽到計畫，裝扮成男人進入酒館而被殺。里哥列托接過裝有屍體的布袋。但他聽到遠處傳來公爵的聲音，接著在布袋中發現垂死的女兒。蒙特隆尼的詛咒成真。

Rigoletto 里哥列托 威爾第：「弄臣」（Rigoletto）。男中音。一名鰥夫、吉兒達的父親、曼求亞公爵的弄臣。駝背的他大部分工作時間都在嘲弄公爵的客人。儘管他尖酸刻薄，卻很想念死去的妻子，也深愛女兒，小心將她藏著以免被惡人追求。奇普拉諾伯爵為了報復里哥列托嘲弄他，安排綁架吉兒達。他甚至請弄臣幫忙，假裝

一切只是好玩。里哥列托同意被矇著眼睛，替綁架者扶梯子，讓他們帶走自己的女兒。吉兒達失身給公爵後，里哥列托決意報仇，雇用殺手「獵槍」和他的妹妹瑪德蓮娜去殺死公爵。瑪德蓮娜愛上公爵，與哥哥協商拿別的屍體代替公爵。吉兒達瞞過所有人，穿著男孩的衣服進入酒館而被殺。她被裝進布袋交給里哥列托，他以為裡面是公爵的屍體。正當他得意復仇成功，卻聽到遠方傳來公爵的歌聲……他在布袋裡發現垂死的女兒。這是整齣歌劇——甚至任何歌劇中，最令人毛骨悚然的一刻：寵愛女兒的父親突然覺悟布袋裡的人之身分。詠嘆調：「我們多麼相似！」（*Pari siamo!*）；「廷臣，可恨可憎的一群」（*Cortigiani, vil razza dannata*）；二重唱（和吉兒達），包括：「別提我失去的愛」（*Ah! Deh non parlare al misero*）；四重唱（和吉兒達、公爵，與瑪德蓮娜）：「可愛的愛情女兒」。首演者：（1851）Felice Varesi。

「弄臣」是威爾第部中期歌劇的第一齣（另外兩齣是「遊唱詩人」與「茶花女」），在此我們可以發現許多早期作品醞釀的偉大威爾第「招牌」寫作手法：強而有力、甚至兇惡的男中音、溫柔的父女二重唱，以及絕佳的四重唱（這首四重唱與「拉美摩的露西亞」之六重唱，並列十九世紀義大利歌劇最偉大的重唱曲當之無愧）。從創造以來，許多偉大的男中音都演唱過這個角色，包括：Tito Ruffo、Mario Sammarco、Giuseppe de Luca、Tito Gobbi、Heinrich Schlusnus、Giuseppe Taddei、Leonard Warren、Ettore Bastianini、和Sherrill Milnes。另見法蘭克·強森（*Frank Johnson*）的特稿，第365頁。

Rinaldo 雷諾多 葛路克：「阿密德」
（*Armide*）。見*Renaud*。

***Ring des Nibelungen, Der（The Ring of
the Nibelung）*「尼布龍根的指環」** （華格
納）。作曲家描寫作品為「為期三天另加開
幕夜的節慶舞台劇」（*Ein Bühnenfestspiel für
drei tage und einen Vorabend*）。尼布龍根是住
在地下深處開採貴金屬的侏儒族。華格納
花了二十八年寫作音樂及腳本。作品以連
環劇形式完整首演是在1976年的拜魯特音
樂節，漢斯·李希特（Hans Richter）指
揮。見 *Rheingold, Das*、*Walküre, Die*、
Siegfried、*Götterdämmerung*。

Rinuccio 黎努奇歐 浦契尼：「強尼·史
基奇」（*Gianni Schicchi*）。男高音。吉塔
（Zita）的外甥（吉塔是剛去世的波索·多
納提的表親）。他愛著勞瑞塔（Lauretta），
貧窮農夫強尼·史基奇（Gianni Schicchi）
的女兒，但他的親戚反對這起婚事。他們
聚在一起，準備聽律師宣讀波索的遺囑，
擔心波索將錢留給修道院的傳言屬實。他
們聽到遺囑時，發現的確一切財產都送給
了教會。黎努奇歐建議讓強尼·史基奇幫
他們假造新的遺囑，條件是他們必須同意
他與勞瑞塔結婚。史基奇答應幫忙，但是
當新遺囑被讀出時，他們發現史基奇成了
遺產繼承者。勞瑞塔與黎努奇歐的婚事不
再受阻撓，史基奇祝福他們。詠嘆調：
「佛羅倫斯像株開花的樹」（*Firenze è come
un albero fiorito*）。首演者：（1918）Giulio
Crimi。

Rise and Fall of the City of Mahagonny,

***The* 「馬哈哥尼市之興與亡」** 懷爾
（Weill）。見 *Aufstieg und Fall der Stadt
Mahagonny*。

***Rising of the Moon, The* 「月亮升起了」**
馬奧（Maw）。腳本：比佛莉·克勞斯
（Beverley Cross）；三幕；1970年於格林登
堡首演，雷蒙·雷帕德（Raymond Leppard）
指揮。

愛爾蘭梅歐郡（Mayo），1875年：隨同
皇家槍騎兵第三十一團抵達巴林豐尼鎮的
人，包括利立懷特上尉（Lillywhite）和他
的女兒亞特蘭妲·利立懷特（Atalanta
Lillywhite）、焦勒上校（Col. Jowler）和他
的妻子尤金妮亞（Eugenia），以及馮·札
斯卓少校（von Zastrow）和他的妻子伊莉
莎白·馮·札斯卓（Elisabeth）。軍團徵用
的修道院只剩下提姆西修士（Timothy）一
名僧侶。年輕的掌旗官波蒙（Beaumont）
想要加入槍騎兵，他接納儀式的一部份，
是要一晚征服三個女人。他輕鬆引誘兩名
已婚的女士，但當他想進入亞特蘭妲的房
間時，卻被札斯卓和愛爾蘭女孩凱瑟琳·
斯溫妮（Irish Cathleen Sweeney）打斷。波
蒙騙札斯卓進入亞特蘭妲的房間，自己和
凱薩琳在一起。隔天，為了保護所有人的
名譽，波蒙辭去官職，軍隊也離開小鎮。

***ritorno d'Ulisse in patria, Il* 「尤里西返鄉」**
蒙台威爾第（Monteverdi）。腳本：賈柯
摩·巴都羅（Giacomo Badoaro）；序幕和
三幕；1640年於威尼斯首演。

傳說中的伊撒卡（Ithaca）：寓言性的人
物時間、命運和愛情，討論他們如何掌控
人性弱點，如接下來的歌劇將證明。尤里

西（Ulisse）（奧德賽斯〔Odysseus〕）去參加特洛伊戰爭，留下妻子潘妮洛普（Penelope）和兒子鐵拉馬可（Telemaco）。二十年過去，潘妮洛普傷心難耐，奶媽艾莉克蕾亞（Ericlea）安慰她也沒用。她對眾多追求者興趣缺缺，不過她的侍女梅蘭桃（Melanto），倒是和其中一人的男僕，尤利馬可（Eurimaco）相愛。尤里西被菲西亞人拯救，回到伊撒卡。敏耐娃（Minerva）將尤里西喬裝成老人，讓他找到忠心的僕人尤梅特（Eumete）。他聽尤梅特說妻子守身如玉。潘妮洛普同意嫁給用尤里西的弓比賽射箭的贏家，但追求者都沒有足夠力氣拉開弓上箭。喬裝成乞丐的尤里西與長年敵人，貪食者伊羅（Iro）打鬥。潘妮洛普歡迎乞丐，邀他參加射箭比賽。他拉弓上箭，殺死追求者。潘妮洛普仍不相信他是丈夫，直到他正確描述兩人床上被子的花樣——唯有尤里西知道的事——才說服她。

Roberto Devereux 「羅伯托‧戴佛若」
董尼采第（Donizetti）。腳本：卡瑪拉諾（Salvatore Cammerano）；三幕；1837年於那不勒斯首演。

英國，1598年：伊莉莎白塔（Elisabetta）（英國女王伊莉莎白一世）愛著羅伯托‧戴佛若（Roberto Devereux）（艾塞克斯伯爵）。他從愛爾蘭回國後被指控叛國，女王想赦免他。他愛著被迫嫁給諾丁罕公爵（Nottingham）的莎拉（Sera）（諾丁罕公爵夫人），把女王給他的戒指送給莎拉（女王曾承諾，若他把戒指還給她，就會准他的心願），而莎拉送他一條絲巾。女王看到絲巾，證明羅伯托不忠，他被送進倫敦塔。

他被處死時，莎拉拿戒指給女王——她的丈夫故意延誤她以確保羅伯托會死。伊莉莎白塔下令逮捕夫婦兩人，之後她宣佈退位。

Robinson, Count 羅賓森伯爵 祁馬洛沙：「祕婚記」（*Il matrimonio segreto*）。男低音。一名英國貴族。傑隆尼摩（Geronimo）希望長女艾莉瑟塔（Elisetta）嫁給他。他卻愛上較小的女兒卡若琳娜，而她已偷偷結婚。首演者：（1792）Francesco Benucci。

Rocca, La 拉羅卡 威爾第：「一日國王」（*Un giorno di regno*）。男低音。不列塔尼莊園的司庫、艾德華多‧狄‧山瓦（Edoardo di Sanval）的叔叔。男爵的女兒愛著山瓦，卻被迫嫁給拉羅卡。首演者：（1840）Agostino Rovere。

Roche, Comtesse de la 德‧拉‧霍什伯爵夫人 秦默曼：「軍士」（*Die Soldaten*）。次女高音。她的兒子愛上瑪莉（Marie）。為了保護他不被瑪莉帶壞，她接納瑪莉為自己的女伴。首演者：（1965）Liane Synek。

Roche, La 拉霍什 理查‧史特勞斯：「綺想曲」（*Capriccio*）。見 *La Roche*。

Rocco 羅可 貝多芬：「費黛里奧」（*Fidelio*）。男低音。瑪澤琳（Marzelline）的父親、監獄的首要獄卒。皮薩羅（Pizarro）將佛羅瑞斯坦（Florestan）祕密囚禁在他監獄的地牢中。瑪澤琳愛上父親的新助理，費黛里奧（佛羅瑞斯坦的妻子

蕾歐諾蕊所喬裝）。詠嘆調：「除非你也拿得出錢」（*Hat man nicht auch Gold beineben*）。首演者：（1805）Herr Rothe。

Rochefort, Lord（George Boleyn）羅徹福特勳爵（喬治‧布林） 董尼采第：「安娜‧波蓮娜」（*Anna Bolena*）。男低音。恩立可（亨利八世）妻子安娜的哥哥。當妹妹的丈夫指控她不忠叛國、要送她上斷頭台時，他試著拯救她，卻和她一起被處死。首演者：（1830）未查。

Rodelinda 「羅德琳達」 韓德爾（Handel）。腳本：海姆（Nicola Francesco Haym）；三幕；1725年於倫敦首演。

米蘭，七世紀：據傳國王貝塔里多（Bertarido）（羅德琳達Rodelinda）的丈夫、弗拉維歐（Flavio）的父親）已死於戰場。他的敵人葛利茂多（Grimoaldo）想娶羅德琳達，遭她拒絕。葛利茂多的朋友加里鮑多（Garibaldo），因為想繼承皇室財產，向貝塔里多的妹妹伊杜怡姬（Eduige）示愛，但她卻愛著葛利茂多。喬裝下的貝塔里多看到妻子接受葛利茂多的求婚，未知葛利茂多是用兒子的性命威脅她。羅德琳達表示無法既是真正王位繼承人的母親，又是葛利茂多的妻子，所以要求他當著她的面殺了弗拉維歐。葛利茂多下不了手。國王的老友烏努佛（Unulfo）幫忙他和妻子團圓，但他遭葛利茂多逮捕，被判死刑。烏努佛和伊杜怡姬助國王逃走。加里鮑多試圖殺死葛利茂多，卻被貝塔里多殺死。葛利茂多宣佈退位，和伊杜怡姬結婚。

Rodelinda, Queen of Lombardy 隆巴帝皇后，羅德琳達 韓德爾：「羅德琳達」（*Rodelinda*）。女高音。貝塔里多國王的妻子、弗拉維歐的母親。據傳丈夫死於戰場後，她被迫接受葛利茂多的求婚，不然兒子會有生命危險。貝塔里多偷聽到這件事，但不了解實情。羅德琳達要求葛利茂多在她面前殺死弗拉維歐，因為她表示無法既是真正王位繼承人的母親，又是篡位者的妻子。葛利茂多下不了手。貝塔里多逃脫和妻兒團圓。首演者：（1725）Francesca Cuzzoni。

Roderigo 羅德利果（1）威爾第：「奧泰羅」（*Otello*）。男高音。威尼斯的紳士。伊亞果（Iago）為了挑起奧泰羅疑心，唆動他追求黛絲德夢娜。這個角色比羅西尼的要小──見*Rodrigo* (2)。首演者：（1887）Vincenzo Fornari。

（2）羅西尼：「奧泰羅」（*Otello*）。見*Rodrigo*。

Rodolfo 魯道夫（1）浦契尼：「波希米亞人」（*La bohème*）。一名詩人，和三個波希米亞朋友，馬賽羅（Marcello）、柯林（Colline）和蕭納德（Schaunard），一同住在巴黎拉丁區的一間閣樓，過著貧困的生活。在聖誕夜，魯道夫的朋友離開去摩慕斯咖啡廳，他決定留下把詩寫完。他寫作時有人敲門。蒼白虛弱的咪咪（Mimi）回房途中蠟燭熄滅，向他借火。魯道夫請她進來，她突然咳嗽起來，坐倒在椅子上，蠟燭和鑰匙都掉了。魯道夫給她喝酒提神，兩人一起在地上摸索鑰匙。他找到鑰匙卻偷偷把它放在口袋，兩人的手相碰──

——她的手很冰冷——四目交接。他們告訴對方自己的故事，互表愛意。兩人一起去摩慕斯咖啡廳找朋友，魯道夫替咪咪買了一頂粉紅色的帽子。馬賽羅的舊情人繆賽塔（Musetta）加入他們。隨著時間過去，魯道夫的忌妒心和對咪咪病情的焦慮感造成許多問題，他們決定分手。幾個月過後，魯道夫很想念愛人。隨即有人敲門，是繆賽塔，她把病重得咪咪帶來見魯道夫。他們回想共有的時光，表示仍相愛。其他人識趣地離開讓他們獨處。他們回來時，發現咪咪已死，但魯道夫卻還沒發現。他看到他們的臉才慢慢會意過來，哭著趴到咪咪冰冷的身上。詠嘆調：「你那冰冷的小手」（*Che gelida manina!*）；二重唱（和咪咪）：「哦！可愛的女孩」（*O soave fanciulla*）；「他們走了嗎？……啊咪咪，我美麗的咪咪！」（*Sono andati? ... Ah Mimì, mia bella Mimì!*）首演者：（1896）Evan Gorga。整個排練時期他都有病在身，無法好好演唱這個角色，雖然他是浦契尼的人選。爲了他大家都必須降低調子，而他的演唱生涯也相當短——不過後來他倒是個成功的古董商。少有義大利男高音會放過演唱這個角色的機會，傑出的演唱者包括：Alessandro Bonci、Fernando De Lucia、Aureliano Pertile、Dino Borgioli、Enrico Caruso（他正是1902年和梅爾芭同台演唱這個角色，在國際間一夕成名）、Gionvanni Martinelli、Beniamino Gigli、Jan Peerce、和Richard Tucker（他們是連襟）、Joseph Hislop、Ferruccio Tagliavini（他1939年首次在佛羅倫斯演唱這個角色）、Fritz Wunderlich（以德文演唱）、Jussi Björling、Giuseppe Di Stefano（和卡拉絲有錄音）、Carlo Bergonzi、Nicolai Gedda、Luciano Pavarotti、Plácido Domingo、José Carreras、Jerry Hadley、和Roberto Alagna——以上僅是最知名的幾個人。

（2）雷昂卡伐洛：「波希米亞人」（*La bohème*）。男中音。一名詩人，愛上縫衣女工咪咪。她爲了嫁給富有的伯爵和他分手。一年後她回來，卻已病重，死在他懷裡。首演者：（1897）Rodolfo Angelini-Fornari。

（3）貝利尼：「夢遊女」（*La sonnanmbula*）。男低音。一位伯爵。父親去世後他回到村裡領取地產。他住在當地的旅店，和女主人麗莎調情。阿米娜夢遊走到他房裡。麗莎誤以爲她和魯道夫幽會，告訴她的未婚夫艾文諾，他氣得取消婚禮。首演者：（1831）Luciano Mariani。

（4）威爾第：「露意莎·米勒」（*Luisa Miller*）。見*Walter, Rodolfo*。

Rodrigo 羅德利果（1）威爾第：「唐卡洛斯」（*Don Carlos*）。見*Posa, Rodrigo, Marquis of*。

（2）羅西尼：「奧泰羅」（*Otello*）。男高音。黛絲德夢娜（Desdemona）的父親將她許配給他。但他發現她愛的是奧泰羅。他與伊亞果計畫謀害摩爾人。奧泰羅打斷他與黛絲德夢娜的婚禮，將她據爲己有。羅德利果和奧泰羅打鬥，奧泰羅被放逐。首演者：（1816）Giovanni David。

Rofrano, Count Octavian 奧塔維安·羅弗拉諾伯爵 理查·史特勞斯：「玫瑰騎士」（*Der Rosenkavalier*）。見*Octavian*。

Roger II, King 羅傑二世國王 席馬諾夫斯基：「羅傑國王」（*King Roger*）。男中音。西西里國王、羅珊娜（Roxana）的丈夫。教會請他逮捕宣揚美與享樂生活的牧羊人。他的妻子迷上牧羊人而勸阻他。王后追隨牧羊人去過酒神般的縱慾生活。國王成功抗拒加入他們的誘惑。首演者：（1926）Eugeniusz Mossakowski。

Romanov, Princess Fedora 費朵拉·羅曼諾夫公主 喬坦諾：「費朵拉」（*Fedora*）。女高音。一名俄國公主，未婚夫是法第米羅伯爵。她抵達聖彼得堡時，發現他受了致命傷，攻擊者據稱是洛里斯·伊潘諾夫伯爵等人。費朵拉誓言報復。在巴黎，她成功讓洛里斯愛上她，然後指控他犯罪。洛里斯承認，但表示是為了榮譽——他發現妻子和法第米羅有染。此時費朵拉也已經愛上洛里斯，和他到瑞士同居。但是她推動的調查仍在繼續進行。洛里斯的弟弟在牢裡溺斃，他們的母親傷心而死。洛里斯醒悟是費朵拉害了他的家人而咒罵她。她服毒自殺，臨死時請求洛里斯原諒。詠嘆調：「哦正義之神」（*Dio di giustizia*）。首演者：（1898）Gemma Bellincioni。

Romeo 羅密歐（1）古諾：「羅密歐與茱麗葉」（*Roméo et Juliette*）。見*Montague, Romeo*（1）。

（2）貝利尼：「卡蒙情仇」（*I Capuleti e i Montecchi*）。見*Montague, Romeo* (2)。

Roméo et Juliette 「羅密歐與茱麗葉」（古諾）。腳本：巴比耶（Jules Barbier）和卡瑞（Michel Carré）；五幕；1867年於巴黎首演，戴洛夫瑞（M. Deloffre）指揮。

威洛納（Verona），十三世紀：羅密歐·蒙太鳩（Remeo Montague）和他的朋友，摩古丘（Mercutio）與班佛里歐（Benvolio）戴著面具不請自來到卡普列豪宅的舞會。他們看見茱麗葉·卡普列（Juliet Capulet）和她的奶媽，葛楚德（Gertrude）。茱麗葉的父親卡普列伯爵（Count Capulet）安撫提鮑特（提鮑多／Tybalt/Tebaldo）），他憤怒蒙太鳩家的人如此膽大包天。羅密歐和茱麗葉認識，互表愛意後決定結婚。羅倫斯修士（Lawrence）為他們舉行婚禮。蒙太鳩的隨從，史蒂法諾（Stéphano）挑釁卡普列家的人引起打鬥，羅密歐殺死提鮑特而被威洛納公爵驅逐。茱麗葉的父親命令她必須嫁給巴黎士伯爵（Count Paris）。她和葛楚德都不敢說出她已結婚的事。羅倫斯修士給茱麗葉一種會讓她昏迷好似死去的藥水。她飲用後昏倒，被送進卡普列家族的墓室。羅密歐出現，看見茱麗葉以為她真的死了，服毒自盡。茱麗葉醒來發現羅密歐將死，用他的劍自殺。

Romilda 若繆達 韓德爾：「瑟西」（*Serse*）。女高音。亞歷歐達特的女兒、亞特蘭姐的姊姊，她愛著阿爾薩梅尼。她拒絕瑟西的追求，忠於阿爾薩梅尼。首演者：（1738）Elisabeth Du Parc（'La Francesina'）。

rondine, La 「燕子」 浦契尼（Puccini）。腳本：喬賽佩·亞當彌（Giuseppe Adami）；三幕；1917年於蒙地卡羅首演，吉諾·馬里努齊（Gino Marinuzzi）指揮。

巴黎和尼斯，約1820年：魯傑羅·拉斯

圖（Ruggero Lastouc）剛到巴黎。他走進瑪格達・德・席芙莉（Magde de Civry）的沙龍，她的侍女莉瑟（Lisette）和詩人普路尼耶（Prunier）也在。他們決定去當紅的布里耶夜總會。瑪格達等其他人離開，喬裝前往夜總會。她與魯傑羅共舞，兩人墜入情網，讓瑪格達的情人藍鮑多・費南德茲（Rambaldo Fernandez）相當不悅。瑪格達和魯傑羅到尼斯同居，但是瑪格達明白，他的家人一旦知道她和藍鮑多的過去，絕對不會接納她。普路尼耶和莉瑟也住在一起。瑪格達認為自己永遠無法嫁給魯傑羅，決定離開。〔注：在最初的版本中，是魯傑羅接受事實離開瑪格達。〕

Rosalinde 蘿莎琳德 小約翰・史特勞斯：「蝙蝠」（*Die Fledermaus*）。見 *Eisenstein, Rosalinde von*。

Rosenkavalier, Der 「玫瑰騎士」 理查・史特勞斯（Richard Strauss）。腳本：霍夫曼斯托（Hugo von Hofmannsthal）；三幕；1911年於德勒斯登首演，恩斯特・馮・舒赫（Ernst von Schuch）指揮。

維也納，十八世紀中：元帥夫人（Marschallin）與情人奧塔維安（Octavian）在用早餐時，表親奧克斯男爵（Baron Ochs）來訪。奧塔維安扮成侍女「瑪莉安黛」（Mariandel），奧克斯與他調情。奧克斯請元帥夫人推薦一名貴族，送傳統的銀玫瑰給他的未婚妻，蘇菲・馮・泛尼瑙（Sophie von Fan）。元帥夫人推薦奧塔維安。她的早晨聚會時間一到，房裡立即擠滿人：美髮師、商人、義大利男高音（Italian tenor），和華薩奇（Valzacchi）與安妮娜（Annina）兩名義大利策術家。奧克斯的兒子，里歐波德（Leupold/Leopold）拿銀玫瑰來給她。她思考自己年華逐漸老去。奧塔維安離開，她的隨從莫罕默德（Mohammed）追去把銀玫瑰交給他。在泛尼瑙（Faninal）華麗的大廳中，奧塔維安獻玫瑰給蘇菲，兩人一見鍾情。奧克斯出現，他令蘇菲噁心。奧塔維安在蘇菲監護人瑪莉安・萊梅澤林（Marianne Leitmetzerin）的面前，發誓阻止她和奧克斯結婚。奧克斯與奧塔維安打架，男爵被劃傷。安妮娜告訴奧克斯「瑪莉安黛」晚上要見他。在旅店隱密的房間中，奧塔維安、華薩奇和安妮娜練習打開地板暗門與窗戶，準備驚嚇奧克斯。「瑪莉安黛」抵達，奧克斯向她示愛時，「幽靈」出現。奧克斯報告警察，但華薩奇請蘇菲來作證，她反駁他的故事。奧塔維安移除女子喬裝，元帥夫人進來，建議奧克斯離開。她邀請泛尼瑙、蘇菲和奧塔維安一起坐她的馬車。

Rosette 蘿賽 馬斯內：「曼儂」（*Manon*）。次／女高音。陪摩方添和德・布雷提尼飲酒的三名放蕩女子之一。首演者：（1884）Mlle Rémy。

Rosillon, Camille de 卡繆・德・羅西翁 雷哈爾：「風流寡婦」（*The Merry Widow*）。男高音。一名法國貴族，愛上龐特魏德羅（Pontevedrin）的大使夫人，華蘭西安（Valencienne）。二重唱：（和華蘭西安）：「看那小亭子」（*Sieh' dort den kleinen Pavillon*）。首演者：（1905）Karl Meister。

Rosina 羅辛娜（1）羅西尼：「塞爾維亞的理髮師」（*Il barbiere di Siviglia*）。次女高音。年老的巴托羅（Bartolo）醫生是她的監護人，也想娶她。她被學生林多羅（Lindoro）追求，不知他其實是奧瑪維瓦（Almaviva）伯爵所喬裝。他溜進屋內，兩人互表愛意，但監護人已起疑心。奧瑪維瓦再次進屋，是喬裝成她音樂老師巴西里歐（Basilio）的學生，宣稱巴西里歐生病。上課時，巴托羅開始打瞌睡，羅辛娜和奧瑪維瓦越靠越近。理髮師費加洛（Figaro）安排他們私奔，但是陽台窗戶下的梯子被拿走，讓他們無法順利逃走。不過，費加洛哄騙巴托羅聘請的公證人為他們主持婚禮。詠嘆調（「寫信場景」）：「曾經聽過的聲音」（*Una voce poco fa*）；六重唱（和費加洛、巴托羅、巴西里歐、貝爾塔，與奧瑪維瓦）：「嚇得無法動彈」。首演者：（1816）Geltrude Righetti-Giorgi。

（2）柯瑞良諾：「凡爾賽的鬼魂」（*The Ghosts of Versailles*）。女高音。奧瑪維瓦伯爵的妻子。她的侍女蘇珊娜（Susanna）和費加洛結婚已經二十年，期間她生了個私生子，是她和奇魯賓諾（Cherubino）的結晶，奧瑪維瓦拒絕接納孩子。他們受召演一齣新的波馬榭（Beaumarchai）劇作，因為作家想藉之改變歷史，拯救他所愛的瑪莉・安東妮（Marie Antoinette）皇后。首演者：（1991）Renée Fleming。

Rossweisse 羅絲懷瑟　華格納：「女武神」（*Die Walküre*）。見*Valkyries*。

Rostova, Natasha 娜塔夏・羅斯托娃　浦羅高菲夫：「戰爭與和平」（*War and Peace*）。鰥夫安德列（Andrei）王子愛著她，但她卻被已婚的安納托（Anatol）王子迷倒。安德列自願加入俄軍。他受了傷，娜塔夏（Natasha）一家帶著他逃離被佔據的莫斯科。她懇求他原諒自己的背叛，但已經太遲，安德列死去。首演者：（1945版本）M. A. Nadion；（1946版本）T. N. Lavrova。

Roucher 胡雪　喬坦諾：「安德烈・謝尼葉」（*Andrea Chénier*）。男低音。詩人謝尼葉的朋友，為謝尼葉拿到偽造護照，並勸他離開巴黎，以免被視為反革命份子而入獄。首演者：（1896）Gaetano Roveri。

Roxana, Queen 羅珊娜王后　席馬諾夫斯基：「羅傑國王」（*King Roger*）。女高音。西西里王后、國王羅傑二世的妻子。她迷上牧羊人的教條，追隨他去過著酒神般的享樂生活。首演者：（1926）Stanisława Korwin-Szymanowska（作曲家的姊姊）。

***Ruddigore*或*The Witch's Curse*「律提格」或「女巫的詛咒」**　蘇利文（Sullivan）。腳本：吉伯特（W. S. Gilbert）；兩幕；1887年於倫敦首演，蘇利文指揮。

康沃爾（Cornwall），十八世紀：羅賓・橡果（Robin Oakapple）〔其實是魯夫文・謀家拙德（Sir Ruthven Murgatroyd）〕喜歡玫瑰・五月苞（Rose Maybud），但太害羞不敢向她表白。他的義兄，理查・無畏（Richard Dauntless）表示要幫他，卻自己向玫瑰求婚。玫瑰選了羅賓。現任的「律提格惡男爵」是戴死怕・謀家拙德爵士（Sir Despard Murgatroyd），瘋子瑪格麗特

（Mad Margaret）愛著他。古老的詛咒迫使他每天必須犯一項罪。他痛恨自己的生活，直到發現羅賓其實是他的哥哥，也是男爵位及其詛咒的真正繼承人，令他鬆了一口氣。羅賓因為沒有每天犯一項罪，必須受祖先審判。羅德利克·謀家拙德爵士（Sir Roderic Murgatroyd）領著祖先們從肖像浮現，判定羅賓必須擄走一個女孩。羅賓派僕人去找一個，他帶著漢娜夫人（Dame Hannah）回來。她和羅德利克認出彼此為舊情人。羅賓證明羅德利克本來不應該死去，他與漢娜團圓；羅賓因此不再受詛咒控制，得以擁抱玫瑰。

Ruggero 魯傑羅　浦契尼：「燕子」（*La rondine*）。見*Lastouc, Ruggero*。

Ruggiero 魯吉耶羅（1）阿勒威：「猶太少女」（*La Juive*）。男中音。康士坦思的市議長，以死刑威脅在基督教節日工作的猶太人。首演者：（1835）Henri-Bernard Dabadie。

　（2）韓德爾：「阿希娜」（*Alcina*）。次女高音。女飾男角（原閹人歌者）。布拉達曼特的未婚夫。阿希娜愛著他，將他帶到她的魔法小島。布拉達曼特前來救他。首演者：（1735）Giovanni Carestini。

Ruprecht 魯普瑞希特　浦羅高菲夫：「烈性天使」（*The Fiery Angel*）。男中音。一名騎士，他幫助傷心的蕾娜塔（Renata）尋找舊情人，亨利希（Heinrich）。她相信亨利希是她的守護天使。兩個男人見面時決鬥，魯普瑞希特受傷。蕾娜塔照顧他後進入修道院。他在旅店療傷，遇到浮士德與

梅菲斯特費勒斯。首演者：（1954）Xavier Depraz；（1955）Rolando Panerai。

Rusalka 「水妖魯莎卡」　德弗札克（Dvořák）。腳本：亞羅斯拉夫·卡瓦皮（Jaroslav Kvapil）；三幕；1901年於布拉格首演，卡瑞爾·柯瓦若維奇（Karel Kovařovic）指揮。

　水妖魯莎卡想成為人類，以得到王子的愛。女巫耶芝芭芭（Ježibaba）同意她的要求，但有兩個條件：魯莎卡必須裝啞，王子必須一直忠於她──若兩人有一人違反規定，他們就得死。水鬼（Water Goblin）警告她不要這麼做，但魯莎卡不聽。她與王子結婚，但邪惡的外國公主揭露魯莎卡的身分，王子拒絕她。他後悔自己的行為，回到她身邊。她與他說話、吻了他，他死去。魯莎卡回到湖裡。

Rusalka 魯莎卡　德弗札克：「水妖魯莎卡」（*Rusalka*）。女高音。一名水妖、湖之精靈（Spirit of the Lake）的女兒。為了嫁給王子她變成人類，在他們抵觸女巫耶芝芭芭立下的條件後，王子死去，她回到湖中。詠嘆調：「絲絨天空之月亮」（*Měsíčku na nebi hlubokém*），又名「銀色月亮」。首演者：（1901）Růžena Maturová。

Ruslan 盧斯蘭　葛令卡：「盧斯蘭與露德蜜拉」（*Ruslan and Lyudmila*）。男中音。基輔的騎士，愛著露德蜜拉。她被邪惡的侏儒綁架，他救了她並破除她身上的咒語。首演者：（1842）Osip Petrov。

Ruslan and Lyudmila 「盧斯蘭與露德蜜

拉」 葛令卡（Glinka）。由康士坦丁·巴克吐林（Konstantin Bakhturin）改編自瓦雷里安·雪考夫（Valerian Shirkov）等人所作的腳本；五幕；1842年於聖彼得堡首演，阿布瑞特（C. Albrecht）指揮。

基輔，傳奇年代：斯維托札（Svetozar）的女兒露德蜜拉（Lyudmila），將嫁給盧斯蘭（Ruslan）。遊唱樂手拜揚（Bayan）預測，儘管未來困難重重，真愛仍將勝出。露德蜜拉安慰曾經追求她的拉特米爾王子（Ratmir）（高瑞絲拉娃〔Gorislava〕愛著他）和法爾拉夫王子（Farlaf）。突然一切變暗，露德蜜拉消失。她的父親承諾，任何人只要找到她，就可以娶她。魔法師芬（Finn）告訴盧斯蘭綁架露德蜜拉的是侏儒徹諾魔（Chernomor），而鬍子正是他法力的來源。盧斯蘭找到一把可以打敗侏儒的魔劍，和其他人一起出發尋找露德蜜拉。他們靠近露德蜜拉時，徹諾魔對她施咒。盧斯蘭切掉侏儒的鬍子救到愛人，但是她仍受法術控制。法

爾拉夫靠著邪惡女巫師娜茵娜（Naina）的幫助擄走露德蜜拉。拉特米爾向高瑞絲拉娃示愛。芬送給拉特米爾一只可以讓露德蜜拉醒過來的魔戒，他和盧斯蘭一起回去基輔破除咒語。他們都可以結婚了。

Rustics 鄉下人（1）布瑞頓：「仲夏夜之夢」（*A Midsummer Night's Dream*）。他們為鐵修斯（Theseus）公爵與喜波莉妲（Hippolyta）的婚禮演出戲劇。見*Bottom, Quince, Flute, Snug, Snout*和*Starveling*。
（2）菩賽爾：「仙后」（*The Fairy Queen*）。口述角色。類似上述（1）。

Ruth 茹絲 蘇利文：「潘贊斯的海盜」（*The Pirates of Penzance*）。女低音。海盜侍女、費瑞德利克（Frederic）年老的奶媽，想嫁給他。首演者：（紐約，1879）Alice Barnett。

RIGOLETTO

法蘭克·強森（Frank Johnson）談里哥列托

From威爾第：「弄臣」（Verdi：*Rigoletto*）

　　威爾第試著引起腳本作家皮亞夫（Piave）對這齣歌劇主題的興趣時，鼓勵他說：「試試看吧！……裡面有個人物在任何國家、任何年代的戲劇中，都稱得上是最偉大的產物……是連莎士比亞都會引以為傲的創造物。」事實上，威爾第描述的人物——維特·雨果《國王的消遣》之特里布雷（Victor Hugo；Le Roi s'amuse；Triboulet）——並非如此。他是浪漫派初期法國戲劇的龍套角色。《國王的消遣》向外探討宮廷密謀、政治鬥爭，和一個有權有勢男性能享受零後果的社會。雨果不審視他的人物。他們反映我們。

　　不過當特里布雷被威爾第和皮亞夫轉變為里哥列托時，他確實成了威爾第過分客氣在雨果劇中看見的偉大創造物。「弄臣」的劇情向內觀望：宮廷密謀、政治鬥爭，和有權有勢男性玩「男生的玩意兒」，單純是內省主角人物靈魂的背景，他牽扯其中，和我們多數人一樣，感嘆事與願違。

　　威爾第的里哥列托常被描述為具莎翁風格：「我們多麼相似」（Pari siamo）像是莎士比亞的獨白。在之前的任何義大利歌劇中，包括威爾第自己的，這首詠嘆調會有重複的悠揚旋律。但1851年的威爾第選用內心獨白。確實里哥列托這個角色具有莎翁風格，但他不只如此。他前瞻多過回顧。里哥列托是二十世紀、甚至當代戲劇模稜兩可人物的前身。他亦善亦惡。他與女兒吉兒達（Gildo）的二重唱讓我們了解他的善良；他羞辱蒙特隆尼伯爵（Monterone）讓我們看見他的邪惡。與多數人相同，他善良更勝邪惡，如他的父愛音樂證明。但是，又像多數人，大環境早早讓他陷入邪惡無法脫身。

　　另外，和二十世紀戲劇大多偉大角色一樣，他表裡不一。他有些個性類似亞瑟·米勒的威利·洛曼〔譯注：Arthur Miller，二十世紀美國劇作家，Willy Loman為《推銷員之死》（Death of a Salesman）的主角〕和約翰·奧斯本的阿奇·萊斯〔譯注：John Osborne，二十世紀美國劇作家，Archie Rice為《娛樂者》（The Entertainer）的主角〕。工作迫使他們戴著面具隱藏內心感受。曼菲亞公爵（Mantna）不知道里哥列托恨他；廷臣不知道他有個女兒；吉兒達直到在公爵的皇宮看見父親穿著彩服前，也不知道他的謀生方式。

　　威爾第預示另一位義大利戲劇家，魯伊吉·皮蘭代羅（Luigi Pirandello，1867-1936），將寫出關於角色扮演，以及表面與現實差異的作品。「弄臣」永久改變歌劇音樂的想法現已廣被接受，其音樂比之前的先進太多。但同等重要的，威爾第藉由里哥列托這個角色，也推動十九世紀義大利歌劇戲劇上的進步。因為他的曖昧特性，他是自蒙台威爾第「波佩亞加冕」後，最真實可信的人物。他有貝爾格的伍采克，和布瑞頓的葛瑞姆斯之影子，也是二十世紀人類的始祖。佛洛依德會認出里哥列托為標準病人。他和我們多數人一樣，有分裂的靈魂。

Sachs, Hans 漢斯‧薩克斯　華格納：「紐倫堡的名歌手」（*Die Meistersinger von Nürnberg*）。男低音。資深的名歌手、一名鞋匠。他的學徒是大衛。他住在波格納（Pogner）家對面，看著伊娃（Eva）長大成人，也很喜歡她。在名歌手的聚會上，波格納宣佈將把女兒嫁給贏得下屆歌唱比賽的人。薩克斯提議讓紐倫堡的居民投票決定優勝者，但是其他名歌手的反對，使他放棄這個想法。他同意伊娃將擁有最後的決定權，並支持波格納提議不是名歌手的瓦特‧馮‧史陶辛（Walther von Stolzing）參加歌唱比賽，因為比賽的真正目的應該是藝術。薩克斯受到瓦特的演唱吸引，發現他有天分，只是不了解名歌手的歌曲規則。他批評貝克馬瑟（Beckmesser）不該極力反對瓦特，畢竟貝克馬瑟有私心──他也想娶伊娃。薩克斯叫大衛回房休息，自己坐在門外接骨木樹下，思考該如何幫助瓦特。他打造新鞋時，伊娃來看他。她很擔心貝克馬瑟可能贏得娶她的權利，清楚表示寧可嫁給薩克斯，而他則輕描淡寫地說自己太老。伊娃問他當天有哪些人參加名歌手的考試，談話間透露出她對瓦特有意思。雖然薩克斯贊同瓦特作為伊娃的丈夫，仍感到些許忌妒，內心承認自己愛著伊娃。他發現伊娃計畫和瓦特私奔，決定

要阻止他們做傻事。貝克馬瑟前來向伊娃唱情歌，薩克斯同意聽他唱，不過要求要替他評分，用鐵鎚敲打出他的錯誤，蓋過他的聲音，讓他唱得很辛苦。同時薩克斯也監視著伊娃和瓦特。他們準備趁群眾暴亂時逃走，但薩克斯推伊娃回家，把瓦特拉進自己的店裡。隔天早上，大衛打斷薩克斯沈思，提醒他今天是他的命名日。薩克斯派大衛去穿衣服，準備前往歌唱比賽，自己開始著名的「瘋狂」（*Wahn*）獨白，探討人與人之間的不仁。他決定幫助瓦特，向他解釋歌曲寫作和演唱等比賽規則，並在他唱歌時提示他。兩個人入內換衣服，貝克馬瑟進來看到瓦特的歌譜，以為是薩克斯的歌。薩克斯回到店裡，將譜送給貝克馬瑟，並保證自己，薩克斯，沒有要爭取伊娃。伊娃穿著觀賞比賽的衣服進來，請薩克斯調整她的鞋。此時瓦特出現，兩人明顯相愛。瓦特唱了一小段自己的歌，伊娃發現他會贏得比賽，感謝薩克斯的幫助以及自我犧牲。薩克斯將大衛從學徒升級為熟工，他們一起出發前往歌唱比賽的場地。薩克斯起身向其他的名歌手談話，所有群眾開始讚美他：「醒來吧」（*Wach' auf*）。貝克馬瑟把薩克斯給他的歌演唱得荒腔走板，薩克斯建議大家讓瓦特演唱。瓦特明顯勝出，但剛開始卻拒絕加

入名歌手的行會，薩克斯解釋他必須尊敬令他獲勝的神聖日耳曼藝術，將名歌手的項鍊掛在瓦特頸上。群眾讚頌薩克斯的睿智。詠嘆調：「接骨木的花香多麼淡雅……」（*Was duftet doch der Flieder, so mild...*），通稱爲「接骨木獨白」（*Fliedermonolog*）；「瘋狂！瘋狂！處處瘋狂！」（*Wahn! Wahn! Überall Wahn!*），通稱「瘋狂獨白」（*Wahnmonolog*）；「切勿蔑視名歌手」（*Verachtet mir die Meister nicht*）。

這個很長的角色從首演以來就一直是華格納男低音／男中音的最愛。薩克斯是整齣歌劇的核心人物，他操控局勢來促成自認爲最理想的結果。知名的薩克斯詮釋者包括：Anton van Rooy、Walter Soomer、Jaro Prohaska、Rudolf Bockelmann、Paul Schöffler、Otto Edelmann、Hans Hotter、Gustav Neidlinger、Otto Wiener、Josef Greindl、Theo Adam、Hans Sotin、Norman Bailey、Bernd Weikl、Dietrich Fisher-Dieskau，和John Tomlinson。首演者：（1868）Franz Betz。另見約翰佟林森（*John Tomlinson*）的特稿，第402頁。

Sacristan 司事（1）浦契尼：「托斯卡」（*Tosca*）。男低音。他在教堂打雜，清理卡瓦拉多西（Cavaradossi）用來畫聖母像的畫筆。他宣佈拿破崙戰敗的消息，並告訴卡瓦拉多西，爲了慶祝，托斯卡當晚將在史卡皮亞（Scarpia）男爵的住處，法爾尼斯皇宮演唱。首演者：（1900）Ettore Borelli。

（2）楊納傑克：「布魯契克先生遊記」（*The Excursions of Mr Brouček*）。男中音。布拉格聖維特大教堂的司事、瑪琳卡的父親。他在月球上爲月官，在1420年的布拉格爲掌鐘人。首演者：（1920）Vilém Zítek。

Saint-Bris, Comte de 德‧聖布黎伯爵　梅耶貝爾：「胡格諾教徒」（*Les Huguenots*）。男中音。天主教貴族、羅浮的省長、華倫婷（Valentine）的父親。他計畫逮捕勞伍（Raoul），進而屠殺胡格諾教徒。在打鬥中，他命令手下開槍，未知愛著勞伍的女兒也在敵營。兩人都被他士兵的子彈射死。詠嘆調：「爲了神聖使命，無畏地順從」（*Pour cette cause sainte, obéisses sans crainte*）。首演者：（1836）Mons. Serda。

Saint-Bris, Valentine de 華倫婷‧德‧聖布黎　梅耶貝爾：「胡格諾教徒」（*Les Huguenots*）。女高音。天主教徒領導德‧聖布黎伯爵的女兒。她與德‧內佛（de Nevers）伯爵有婚約，但愛上胡格諾教徒勞伍‧德‧南吉。她的父親在沒認出女兒的情況下，命令士兵射死她與勞伍。詠嘆調：「流著眼淚」（*Parmi les pleurs*）；二重唱（和勞伍）：「哦蒼天，你趕去何處？」（*Ô ciel, où courez-vous*）。首演者：（1836）Cornéile Falcon。

Saint François 聖方斯瓦　梅湘：「阿西斯的聖法蘭西斯」（*Saint Françoisd'Assise*）。見*Francis, Saint*。

***Saint François d'Assise* 「阿西斯的聖法蘭西斯」**梅湘（Messiaen）。腳本：作曲家；三幕（八段場景）；1983年於巴黎首演，小澤征爾（Seiji Ozawa）指揮。

聖法蘭西斯向修士雷昂（Léon）解釋，唯有經歷苦難才能獲得極樂。聖法蘭西斯禱告，希望自己終能克服對醜的嫌惡。聖法蘭西斯擁抱一個痲瘋病人，令他痊癒。天使到修道院來找聖法蘭西斯，他認出這是神的使者。他禱告希望能體驗耶穌在十字架上所感到的痛苦，並感受那種讓耶穌平靜受死的愛。他的願望成真，身上出現聖痕。天使與痲瘋病人來探望垂死的聖法蘭西斯。

Sali 薩里 戴流士：「草地羅密歐與茱麗葉」（*A Village Romeo and Juliet*）。男高音（男孩由女高音飾）。農夫曼茲的兒子，他愛上父親敵人的女兒，芙瑞莉。她的父親試圖分開他們時，薩里打了他，使他變得癡呆。村民責備年輕情侶。為了逃走，他們抵達天堂花園旅店，雇平底船到河上，然後鑿破船底，擁抱著沈入水中。首演者（成人）：（1907）Willi Merkel。

Salome 「莎樂美」 理查·史特勞斯（Richard Strauss）。腳本：作曲家；一幕；1905年於德勒斯登首演，恩斯特·馮·舒赫（Ernst von Schuch）指揮。

加利利（Galilee），提比利亞（Tiberias），約西元三十年：敘利亞隊長納拉伯斯（Narraboth）迷上莎樂美，希律（Herod）第二任妻子希羅底亞斯（Herodias）的女兒。侍從警告他不要一直盯著莎樂美看。約翰能（Jochanaan）（施洗約翰）因為侮辱希羅底亞斯被囚禁在庭院下的水槽裡。他的聲音勾起莎樂美的興趣，她命令衛兵放他出來。莎樂美告訴約翰能她是希羅底亞斯的女兒，他憤怒咒罵她們母女。

她想摸他親他，他詛咒她後回到水槽。莎樂美的行為令納拉伯斯傷心自殺。希律色瞇瞇地看著莎樂美——他求她跳舞，用各種方式賄賂她。只有在他答應會給她任何想要的東西時，她才同意。她跳舞，然後要求獎賞——用銀托盤呈上約翰能的頭。希律覺得噁心，但希羅底亞斯為女兒感到驕傲。莎樂美不聽勸阻，希律派劊子手下去水槽帶著約翰能的頭回來。莎樂美神魂顛倒地玩弄人頭，親他的嘴。震驚的希律命令士兵殺死她。

Salome 莎樂美 （1）理查·史特勞斯：「莎樂美」（*Salome*）。女高音。希羅底亞斯的女兒、希律的繼女。她的母親為了嫁給希律，殺死第一任丈夫、莎樂美的父親、希律的哥哥。她聽見約翰能的聲音，從宮殿庭院下水槽囚禁處傳出，命令衛兵放他出來，讓她看他，最後迷戀她的年輕隊長納拉伯斯同意她的要求。現在她想與約翰能談話，撫摸他白皙的身體，但他拒絕她。接著她想親吻他紅潤的嘴。他再次拒絕她，稱她為通姦者的女兒。如同得不到想要東西的小孩一樣，莎樂美改口說很討厭他的身體、他的頭髮、他的嘴，一點也不想要他。他回到水槽，希律與希羅底亞斯到庭院和莎樂美一起。莎樂美知道希律覬覦她，他的目光令她不安。她拒絕他要她飲酒（「我不渴，四分王」）、吃水果（「我不餓，四分王」）。他求她跳舞，在他答應會給她任何東西後她同意了。她跳七層薄紗之舞（現在多數女高音都自己跳這場舞），然後要求獎賞——用銀托盤呈上約翰能的頭。不論希律要給她什麼珠寶、金錢，甚至聖殿的幕代替都勸不動她。這是

她唯一想要的獎賞,希律最終同意。一名劊子手下去水槽時,莎樂美在入口徘徊,很失望沒聽到先知慘叫。斷了的頭被帶上來交給她,就此展開歌劇最後二十分鐘、莎樂美變態的「愛之死」。她完全錯亂,神魂顛倒地玩弄人頭,與它說話:約翰能為何不睜眼看她?現在他無法抵抗她。她終於可以親他的嘴,味道很苦──這是血還是愛情的味道?她的母親旁觀讚許,希律再也受不了,命令士兵殺死她。她被他們的盾擠死。詠嘆調:「你為我做這件事,納拉伯斯」(*Du wirst das für mich tun, Narraboth*);「約翰能!我愛你的身體」(*Jochanaan! Ich bin verliebt in deinen Leib*);「啊!你不要我親你的嘴,約翰能」(*Ah! Du wolltest mich nicht deinen Mund küssen lassen, Jochanaan!*);「啊!我親了你的嘴」(*Ah! Ich habe deinen Mund geküsst*)。

史特勞斯描述莎樂美為一名擁有伊索德(Isolde)般嗓音的十六歲公主,由此可見作曲家給演唱者設下的難題:她必須聽起來很年輕天真,隨著歌劇進展變得越來越狂亂,最後一長段才成為邪惡的化身。在知名的莎樂美──例如Emmy Destinn、Maria Jeritza、Maria Cebotari、Christel Goltz、Birgit Nilsson、Josephine Barstow、Hildegard Behrens,和Catherine Malfitano──當中,最有名的應該是保加利亞女高音Ljuba Welitsch(1913-1996),她於1944年慶祝史特勞斯八十大壽的維也納演出中,為作曲家獻唱這個角色。首演者(1905):Marie Wittich,她認為這個角色很不正經,特別是七層薄紗之舞,曾在較早的排練時說出「我不演,我是個良家婦女」這句名言)。

(2)(Salomé)馬斯內:「希羅底亞」(*Hérodiade*)。女高音。莎樂美不知她是四分王希律第二任妻子,希羅底亞的女兒。她愛著尚(施洗約翰),但為他拒絕。希律受她吸引,而希羅底亞視她為情敵。莎樂美憎恨尚蔑視的希羅底亞。她發現自己是希羅底亞的女兒後自殺。首演者:(1881)Marthe Duvivier。

Samiel 薩繆 韋伯:「魔彈射手」(*Der Freischütz*)。口述角色。野狼谷的野獵人──魔鬼的化身──卡斯帕將自己賣給他。他引導子彈射傷卡斯帕致死,因而饒了麥克斯一命。首演者:(1821)Herr Hillebrand。

Samira 薩蜜拉 柯瑞良諾:「凡爾賽的鬼魂」(*The Ghosts of Versailles*)。次女高音。埃及歌手,在土耳其大使館的宴會上娛樂巴夏蘇利曼(Pasha Suleyman)的客人,包括奧瑪維瓦(Almaviva)全家。首演者:(1991)Marilyn Horne。

Samson et Dalila 「參孫與達麗拉」 聖桑(Saint-Saëns)。腳本:費迪南·勒梅(Ferdinand Lemaire);三幕;1877年於威瑪首演,艾都華·拉森(Eduard Lassen)指揮。

迦薩(Gaza),公元前1150年:參孫鼓動希伯來人反抗壓迫他們的非利士人。他們的禱告引起迦薩總督阿比梅勒奇(Abimélech)的注意。他嘲諷他們並攻擊參孫,被參孫殺死。非利士人達麗拉懇求之前拒絕過她的參孫再來見她。達宮神的大祭司要她幫忙打倒參孫──她必須找出

他過人神力的祕密。參孫前來，完全臣服於達麗拉的魅力，透露頭髮是他神力的來源。達麗拉割掉他的頭髮，召喚非利士人前來，他們現在可以制伏他。希伯來人覺得遭到參孫背叛。達麗拉與大祭司嘲弄參孫。他祈求上帝再給他一次神力。他的願望成真，他推倒神殿的支柱，殺死敵人也害死自己。

Samson 參孫 聖桑：「參孫與達麗拉」（*Samson et Dalila*）。男高音。領導希伯來人反抗非利士人。非利士人達麗拉，怨恨參孫之前拒絕她，用她的魅力讓參孫承認其實愛著她。然後她割掉參孫的頭髮——他過人神力的來源——將他交給她的族人，他們捉住他後弄瞎他。上帝讓他恢復神力，他毀去非利士神殿，殺死敵人也害死自己。近五十年來這個角色的知名演唱者包括：Mario del Monaco、Jon Vickers、James King、Plácido Domingo，和José Carreras。首演者：（1877）Franz Ferenczy。

Samuel 山繆 阿勒威：「猶太少女」（*La Juive*）。里歐波德王子用這個名字幫瑞秋的父親金匠艾雷亞哲（Eléazar）工作。見*Léopold* (1)。

Sandman 睡魔 亨伯定克：「韓賽爾與葛麗特」（*Hänsel und Gretel*）。女高音。女飾男角。兩個小孩在森林中迷路時，他將沙子丟到他們眼中，讓他們入睡。首演者：（1893）不明。

Sandrina 珊德琳娜 莫札特：「冒牌女園丁」（*La finta giardiniera*）。女高音。薇奧蘭特·歐奈斯提（Violante Onesti）女侯爵。她喬裝成市長家的園丁助手，在尋找愛人貝菲歐瑞（Belfiore）——他以為自己刺死了她而躲起來。貝菲歐瑞出現，已成了市長姪女的未婚夫。珊德琳娜承認自己的真實身分，兩人團圓。首演者：（1775）Rosa Manservisi。

Sandy / Officer 3 阿火／軍官三 麥斯威爾戴維斯：「燈塔」（*The Lighthouse*）。男高音。燈塔管理員，他試著當另外兩個同事的和事佬。首演者：（1982）Neil Mackie。

Sangazure, Aline 阿蘭·珊嘉荣 蘇利文：「魔法師」（*The Sorcerer*）。女高音。珊嘉荣（Sangazure）夫人的女兒，被許配給亞歷克西斯·彭因戴克斯特（Alexis Poindextre）。首演者：（1877）Alice May。

Sangazure, Lady 珊嘉荣夫人 蘇利文：「魔法師」（*The Sorcerer*）。女低音。「家系古老」的貴族夫人、阿蘭的母親。她愛著馬馬杜克·彭因戴克斯特（Marmaduke Poindextre），女兒則和他的兒子有婚約。首演者：（1877）Mrs Howard Paul。

Sante 山特 沃爾夫—菲拉利：「蘇珊娜的祕密」（*Il segreto di Susanna*）。無聲角色。吉歐（Gil）伯爵與蘇珊娜（Susanna）伯爵夫人的僕人。首演者：（1909）Herr Geiss。

Santuzza 珊都莎 馬司卡尼：「鄉間騎士」

（*Cavalleria rusticana*）。女高音。愛上年輕士兵涂里杜（Turiddu）的村女。他從軍隊回來時她懷孕，但他拒絕她，反而與現在已婚的舊愛蘿拉（Lola）復合。為了報復，珊都莎告訴蘿拉的丈夫他妻子出軌。涂里杜在決鬥中被殺死。詠嘆調：「你清楚知道，媽媽」（*Voi lo sapete, o mamma*）；「讓我們歌誦復活之主」（*Inneggiamo, il Signor non è morto*）──通稱復活節聖歌。雖然這是個偏短的角色，卻也吸引許多優秀的女高音和次女高音，值得一提的包括：Giulietta Simionato、Zinka Milanov、Eileen Farrell、Maria Callas、Renata Tebaldi、Fiorenza Cossotto、Victoria de los Angeles、Elena Souliotis、Elena Obraztsova、Rita Hunter，和 Julia Varady。首演者：（1890）Gemma Bellincioni，她的丈夫首演涂里杜。

Sanval, Edoardo di 艾德華多・狄・山瓦
威爾第：「一日國王」（*Un giorno di regno*）。男高音。一名年輕的官員、拉羅卡（La Rocca）的侄子。他和茱麗葉塔（Giulietta）相愛，但她被迫要嫁給叔叔。假冒的「波蘭國王」解決他們的問題。首演者：（1840）Lorenzo Salvi。

Sarastro 薩拉斯特羅 莫札特：「魔笛」（*Die Zauberflöte*）。男低音。愛色斯（Isis，司豐饒之女神）與歐塞瑞斯（Osiris，愛色斯之夫）的大祭司。夜之后（Queen of Night）認為他很邪惡，其實他富有同情心，也相當照顧帕米娜（Pamina）（夜之后的女兒），保護她不受粗魯的摩爾人蒙納斯塔托斯（Monastatos）玷污。薩拉斯特羅愛著帕米娜，但還是成全她嫁給她心愛的塔米諾（Tamino）。薩拉斯特羅與其他祭司命令塔米諾經歷多重試煉，以證明他有資格當帕米娜的丈夫。詠嘆調：「愛色斯與歐塞瑞斯」（*O Isis und Osiris*）；「在這神聖界內」（*In diesen heil'gen Hallen*）。首演者：（1791）Franz Xaver Gerl（他的妻子首演帕帕基娜）。

***Sāvitri*「塞維特麗」** 霍爾斯特（Holst）。腳本：作曲家；一幕；1916年於倫敦首演（業餘），赫曼・葛呂內保（Herman Grunebaum）指揮。
印度一座森林中，未指明年代：死神告訴塞維特麗他來帶走她的丈夫，薩提亞文（Satyavān）。塞維特麗先是想保護丈夫，但後來邀請死神留步。薩提亞文死去。死神願意實現塞維特麗一個願望，她要求得到生命。他同意了──她已經擁有生命。但她指出，生命對她來說，就是要丈夫也活著。死神離開，薩提亞文復活。

Satyavān 薩提亞文 霍爾斯特：「塞維特麗」（*Sāvitri*）。男高音。伐木工人、塞維特麗的丈夫。他從森林回家後死於妻子懷裡。在她清楚告訴死神，沒有丈夫她無法活下去後，薩提亞文復活。首演者：（1916）George Pawlo。

Sāvitri 塞維特麗 霍爾斯特：「塞維特麗」（*Sāvitri*）。女高音。薩提亞文的妻子。她夢到厄運將至。死神出現，要帶走她的丈夫。她很難過丈夫死去，死神答應實現她一個願望，她要求得到生命，而這表示她的丈夫必須復活。死神同意照辦。首演者：（1916）Mabel Corran。

Scaramuccio 思卡拉慕奇歐　理查·史特勞斯：「納索斯島的亞莉阿德妮」(*Ariadne auf Naxos*)。見*commedia dell'arte troupe*。

Scarpia, Baron 史卡皮亞男爵　浦契尼：「托斯卡」(*Tosca*)。男中音。警察署長，迷戀畫家卡瓦拉多西 (Cavaradossi) 的情人，歌劇演唱家托斯卡。拿破崙戰敗後，他去卡瓦拉多西畫聖母像的教堂參加感恩頌演出。他跪下加入禱告時，低聲表示希望能說服托斯卡成為他的人。回到他的住處，那不勒斯卡若蘭 (Caroline) 王后舉行的宴會傳出托斯卡的演唱聲。史卡皮亞派奇亞隆尼 (Sciarrone) 送紙條給托斯卡，確保她會來他的房間。史保列塔 (Spoletta) 告訴他，卡瓦拉多西因為藏匿政治逃犯而被捕，將受酷刑。史卡皮亞希望逼托斯卡觀看卡瓦拉多西受刑，會讓她同意獻身以救情人。托斯卡的確同意成為他的人，但他必須先書面承諾她與卡瓦拉多西能安全離開羅馬。他寫下通關證簽了名，然後色瞇瞇地逼近她。托斯卡用從桌上拿到的刀刺死他——大家再也不用害怕邪惡的史卡皮亞。但是史卡皮亞也騙了托斯卡：士兵發現史卡皮亞屍體的同時，卡瓦拉多西被行刑隊射殺。詠嘆調：「夜已深」(*Tarda è la notte*)；「是的，人說我腐敗」(*Già, mi dicon venal*)。首演者：(1900) 尤金尼歐·吉拉東尼。值得一提的是，史卡皮亞只在第一幕中短暫露面，第三幕更完全沒有他的戲。他的第二幕演唱也沒有大型獨唱詠嘆調，多半是和托斯卡與他的警察手下對話。儘管如此，這仍是所有偉大義大利歌劇男中音渴望演唱的角色，其中以 Tito Gobbi 的詮釋最為精彩，特別是他和飾演托斯卡的 Maria Callas 的合作。其他為人稱道的演唱者有 Dino Borgioli、Marcel Journet、Mariano Stabile、Lawrence Tibbett、Marko Rothmüller、George London、Leonard Warren、Giuseppe Taddei、Gabriel Bacquier、Kim Borg、Raimund Herincx、Dietrich Fisher-Dieskau、Sherrill Milines、Sergei Leiferkus、Bryn Terfel，和 Otaker Kraus。另見米勒博士 (*Jonathan Miller*) 的特稿，第401頁。

Schaumberg, Sylvester von 席維斯特·馮·邵伯格　辛德密特：「畫家馬蒂斯」(*Mathis der Maler*)。男高音。盟軍的一名軍官。首演者：(1938) Max Theo Zehntnera。

Schaunard 蕭納德 (1) 浦契尼：「波希米亞人」(*La bohème*)。男中音。一名音樂家，四個波希米亞人之一。聖誕夜他帶著食物——一條鯡魚和麵包——以及一瓶酒回到閣樓。他試著告訴朋友們自己是如何賺到錢買食物：一個脾氣古怪的英國人雇他演奏直到寵物鸚鵡死掉！三天後他買通女傭給鸚鵡吃有毒的菜，鸚鵡果然死了。他終於能停止演奏，不過也賺夠了錢讓大家聖誕節有得吃。他想解釋這些事給朋友聽，但是他們對食物比較有興趣而一直打斷他。在最後一場戲中，是蕭納德先發現咪咪死了，然後耳語告訴馬賽羅。首演者：(1896) Antonio Pini-Corsi，他曾於1893年首演威爾第「法斯塔夫」的福特，1911年也在紐約大都會演唱浦契尼「西方女郎」裡的樂子 (Happy)。

(2) 雷昂卡伐洛：「波希米亞人」(*La*

bohème）。男中音。類似上述（1）的角色。首演者：（1897）Gianni Isnardon。

Schicchi, Gianni 強尼・史基奇 浦契尼：「強尼・史基奇」（*Gianni Schicchi*）。男中音。五十歲的農夫、勞瑞塔（Lauretta）的父親。她愛著黎努奇歐（Rinuccio），他年老富有的親戚，波索・多納提（Buoso Donati）剛去世，並把所有財產留給教會。黎努奇歐的家人反對他娶貧窮農夫的女兒。黎努奇歐請史基奇幫家人奪回遺產。狡猾的史基奇建議他們隱藏多納提死去的消息，讓他（史基奇）扮成老人立新的遺囑，交給律師當作其最後遺言。家人同意，每個人都試著賄賂史基奇分最多錢給他。史基其寫了遺囑交給律師。他讀出遺囑：多納提把絕大部分遺產留給「我親愛的老友強尼・史基奇」！親戚們若要插手，也必須公開他們的詭計，所以無法抗議。史基奇祝福女兒與黎努奇歐結婚。首演者：（1918）Giuseppe De Luca。

Schicchi, Lauretta 勞瑞塔・史基奇 浦契尼：「強尼・史基奇」（*Gianni Schicchi*）。女高音。強尼・史基奇的女兒。她與黎努奇歐相愛，但因為父親很窮，婚事遭到黎努奇歐家人反對。當黎努奇歐年老富裕的表親，波索・多納提去世，將所有遺產留給地方教會時，黎努奇歐安排強尼・史基奇重寫遺囑，把錢分給親戚，條件是他們必須同意他的婚事。史基奇巧妙地將錢占為己有，讓勞瑞塔的未來有了保障，她與黎努奇歐也能順利成婚。詠嘆調：「哦！我親愛的小老爸」（*O! Mio babbino caro*）——通常又譯為「哦，我親愛的父親」。首演

者：（1918）Florence Easton。

Schigolch 席勾赫 貝爾格：「露露」（*Lulu*）。男低音。一名老人、露露的父親型人物，可能為她的舊情人。首演者：（1937）Herr Honisch。

Schlemi, Peter 彼得・史雷密 奧芬巴赫：「霍夫曼故事」（*Les Contes d'Hoffmann*）。男低音。茱麗葉塔（Giulietta）的愛人，被霍夫曼殺死。首演者：（1905）不詳。

Schön, Dr 熊博士 貝爾格：「露露」（*Lulu*）。男中音。報紙編輯、艾華（Alwa）的父親，娶了露露（Lulu），但不贊同她四處亂搞，給她一把槍自殺，卻被她用槍射死，開膛手傑克後來殺死她。首演者：（1937）Asger Stig。

Schoolmaster 校長 楊納傑克：「狡猾的小雌狐」（*The Cunning Little Vixen*）。男高音。林務員的朋友，兩人打牌。這名男高音通常也演唱蚊子一角。首演者：（1924）Antonin Pelz（他後來將姓從此處的德文拼法改為捷克文拼音的Pelc）。

Schwalb, Hans 漢斯・史瓦伯 辛德密特：「畫家馬蒂斯」（*Mathis der Maler*）。男高音。蕊金娜（Regina）的父親、起義農民的領袖，馬蒂斯助他逃難。首演者：（1938）Ernst Mosbacher。

Schwalb, Regina 蕊金娜・史瓦伯 辛德密特：「畫家馬蒂斯」（*Mathis der Maler*）。女高音。起義農民領袖漢斯・史瓦伯的女

兒。首演者：（1938）Leni Funk。

Schwarz, Hans 漢斯·史華茲 華格納：「紐倫堡的名歌手」（*Die Meistersinger von Nürnberg*）。男低音。名歌手之一。他是襪子編織工。首演者：（1868）Herr Grasser。

schweigsame Frau, Die 「沈默的女人」 理查·史特勞斯（Richard Strauss）。腳本：史蒂芬·茲懷格（Stefan Zweig）；三幕；1935年於德勒斯登首演，卡爾·貝姆（Karl Böhm）指揮。

倫敦，約1760年：摩洛瑟斯爵士（Sir Morosus）的管家認為他應該討個老婆。他的理髮師表示，因為他無法忍受噪音，所以一定得找個沈靜的女人，但摩洛瑟斯懷疑世上有安靜的女人。他長年不見的侄子亨利·摩洛瑟斯（Henry Morosus）來看他。亨利和太太阿敏塔（Aminta）共同領導遊唱歌劇團。摩洛瑟斯不喜亨利的妻子和兩人生活的方式，剝奪亨利的繼承權，開始尋找合適的沈默結婚對象。理髮師介紹三個女人給他——其實都是亨利劇團的成員假扮：依索塔（Isotta）、卡洛塔（Carlotta）和阿敏塔。摩洛瑟斯選中安靜的「甜蜜達（Timida）」——由阿敏塔所喬裝。演員扮成律師和神父，替摩洛瑟斯與「甜蜜達」舉行「婚禮」。但兩人一結婚，「甜蜜達」就搖身一變成了吵雜的悍婦。摩洛瑟斯太高興侄子願意安排離婚救他。依索塔和卡洛塔宣稱「甜蜜達」婚前有過別的男人，喬裝下的亨利則自稱是她的愛人，但是「法官」表示這項證據不足以構成離婚的理由，摩洛瑟斯幾乎崩潰。亨利

和阿敏塔感覺事情有點過火，告訴老人真相，他們卸下偽裝，一切都是假的。所幸摩洛瑟斯開得起玩笑，認可他們的工作；他甚至願意去看他們的表演，假如每場表演都這麼有趣。亨利恢復繼承權，阿敏塔被納入家門，摩洛瑟斯感謝老天他還是單身漢。

Schwerlein, Marthe 瑪莎·史薇蘭 古諾：「浮士德」（*Faust*）。次女高音。瑪格麗特（Marguerite）的鄰居朋友。梅菲斯特費勒斯（Méphistophélès）受她吸引。首演者：（1859）Mlle Duclos。

Schwertleite 史薇萊特 華格納：「女武神」（*Die Walküre*）。見*Valkyries*。

Sciarrone 奇亞隆尼 浦契尼：「托斯卡」（*Tosca*）。男低音。史卡皮亞男爵手下的一名警察，他協助逮捕並折磨卡瓦拉多西。首演者：（1900）Giuseppe Girone。

Seashell, Omniscient 全知的貝殼 理查·史特勞斯：「埃及的海倫」（*Die ägyptische Helena*）。見*Mussel, the All-Wise*。

Sebastiano 薩巴斯提亞諾 阿貝特：「平地姑娘瑪塔」（*Tiefland*）。男中音。他想娶個有錢的太太，所以幫交往多年的情婦瑪塔（Marta）找了丈夫，但希望兩人能繼續相好。他帶瑪塔到山裡去見她的未婚夫，貧窮的牧人佩德羅（Pedro）。她新婚之夜，他躲在她的臥房裡，但她躲避他。薩巴斯提亞諾逐漸發現瑪塔已愛上丈夫，而他本來想娶的富家女，也因為聽說他的花

心惡名失去興趣。他為了爭回瑪塔與佩德羅打架，他被殺死。首演者：（1903）不明。

***Second Mrs Kong, The*「第二任剛太太」**
伯特威索（Birtwistle）。腳本：羅素・侯本（Russell Hoban）；兩幕；1994年於格林登堡首演，豪沃斯（Elgar Howarth）指揮。

現實與想像，過去、現在和未來：安努比斯（Anubis）引渡亡魂到陰影世界。他們重溫回憶：錢觀先生（Mr Dollarama）發現太太茵南娜（Inanna）與她的精神宗師同床，射死兩人。奧菲歐斯（Orpheus）看了尤麗黛絲（Eurydice）而失去她。威梅爾（Vermeer）看見珍珠（Pearl）後愛上她，但她知道她會遇見剛（Kong）——「一個想法」。現在是牆上畫作的珍珠，看見電視上演的影片「大金剛」。她用電腦搜尋剛，兩人墜入情網。剛決心找到珍珠。人面獅身像蓮娜夫人（Madame Lena）試著引誘剛但失敗。剛遇見一個危險人物，剛之死，兩人打鬥，剛勝出，知道自己永遠不會死。他與珍珠相遇，但由於他們都只是「想法」，並非真人，無法實現愛情。

Secretary, The 秘書官 梅諾第：「領事」（*The Consul*）。次女高音。領事館的秘書官。瑪格達（Magda）試著申請簽證追隨丈夫約翰，被她擋回。最後她同情瑪格達，但為時已晚——約翰回國，被祕密警察逮捕。首演者：（1950）Gloria Lane。

***Secret Marriage, The*「祕婚記」** 祁馬洛沙（Cimarosa）。見 *matrimonio segreto, Il*。

Sedley, Mrs 賽德里太太 布瑞頓：「彼得・葛瑞姆斯」（*Peter Grimes*）。女高音（但常由女低音演唱）。一名寡婦、村裡的八卦女王，她向庸醫金恩（Ned Keene）領藥。詠嘆調：「最殘酷的謀殺」（*Murder most foul it is*）。首演者：（1945）Valetta Iacopi。

***segreto di Susanna, Il*「蘇珊娜的祕密」**
沃爾夫—菲拉利（Wolf-Ferrari）。腳本：恩立可・高利夏安尼（Enrico Goliciani）；一幕；1909年於慕尼黑首演，費利克斯・莫特（Felix Mottl）。

吉歐伯爵（Count Gil）聞到屋子裡有煙草的味道，懷疑妻子蘇珊娜有祕密情人。他一出家門，他們的佣人山特（Sante）就拿香煙給她，好讓她放鬆。但他又立刻進門。她將香煙藏在身後，他試著搶過她手中的東西時燙到自己。蘇珊娜的祕密曝光，伯爵也點了一根煙。

Sellem 全賣 史特拉汶斯基：「浪子的歷程」（*The Rake's Progress*）。男高音。一名拍賣商。湯姆・郝浪子（Tom Rakewell）破產後，他負責賣出湯姆所有財物。詠嘆調：「不知名的物品吸引我們……五十、五十五、六十」（*An unknown object draws us … fifty - fifty-five, sixty*）。首演者：（1951）Hugues Cuenod。

Selim, Pasha 巴夏薩林（1）莫札特：「後宮誘逃」（*Die Entfuhrüng aus dem Serail*）。口述角色。康絲坦姿（Constanze）和布朗笙（Blondchen）被關在他的皇宮裡。他看起來是個嚴屬的人，但最後卻放

兩位女士和她們的愛人離開，顯示他溫柔的一面。不過這讓幫他管理後宮、迷戀布朗笙的奧斯民（Osmin）相當生氣。首演者：（1782）Dominik Jautz。

（2）羅西尼：「土耳其人在義大利」（*Il turco in Italia*）。男低音。與自己奴隸采達（Zaida）有婚約的土耳其人。他受到傑隆尼歐（Geronio）的妻子，費歐莉拉（Fiorilla）吸引。他準備與費歐莉拉乘船離開時看到采達，必須在兩個女人之間做取捨。每個人都穿了別人的衣服，造成許多滑稽混亂，不過最終薩林仍與忠心的采達在一起。首演者：（1814）Filippo Galli。

Sem and Mrs Sem 森姆與森姆太太 布瑞頓：「諾亞洪水」（*Noye's Fludde*）。男童男高音與女童女高音。諾亞的兒子與媳婦。他們幫忙建造方舟。首演者：（1958）Thomas Bevan和Janette Miller。

Semele 「施美樂」 韓德爾（Handel）。腳本：威廉·康葛利夫（William Congreve）；三幕；1744年於倫敦首演（音樂會）。

底比斯的茱諾（Juno）神殿：底比斯之王，卡德莫斯（Cadmus）的女兒施美樂將嫁給阿撒馬斯王子（Athamas），她的姊姊英諾（Ino）愛著他。施美樂召喚神明解救她陷入沒有愛情的婚姻，朱彼得（Jupiter）出面，並且愛上施美樂。他帶走施美樂，惹惱他的妻子茱諾。她向睡神（Somnus）求助，自己喬裝成英諾，勸施美樂請朱彼得展露他光彩耀眼的神形。他不情願地照辦，施美樂死去——茱諾知道凡人的施美樂無法承受朱彼得的神力。英諾現在能與

阿撒馬斯結婚。

Semele 施美樂（1）韓德爾：「施美樂」（*Semele*）。女高音。底比斯之王卡德莫斯的女兒。她召喚神明阻止她嫁給阿撒馬斯，陷入沒有愛情的婚姻。諸神之王朱彼得出手干預，並且愛上她。在茱諾的操控下，朱彼得以神形現身在施美樂面前，她被火焰吞噬後死去。首演者：（1744）Elisabeth Duparc，「法國小小姐」（Francesina）。

（2）理查·史特勞斯：「達妮之愛」（*Die Liebe der Danae*）。女高音。四位女王之一，曾是朱彼得的情人。首演者：（1944）Maud Cunitz；（1952）Dorothea Siebert。

***Semiramide*「塞米拉彌德」** 羅西尼（Rossini）。腳本：羅西（Gaetano Rossi）；兩幕；1823年於威尼斯首演。

古巴比倫：女王塞米拉彌德（Semiramide）是尼諾（Nino）國王的遺孀。她的女兒阿簪瑪公主（Azema），愛著年輕的指揮官阿爾薩奇（Arsace），但塞米拉彌德也想嫁給他。塞米拉彌德宣佈阿爾薩奇為新任統治者。尼諾之鬼魂告訴阿爾薩奇，自己是他的父親，是被他的母親塞米拉彌德與舊情人亞舒（Assur）一同謀害。阿爾薩奇必須為父報仇。阿爾薩奇試圖攻擊亞舒時，塞米拉彌德擋在中間反而喪命。阿爾薩奇登基為王。

Semiramide 塞米拉彌德 羅西尼：「塞米拉彌德」（*Semiramide*）。女高音。巴比倫的女王、尼諾的遺孀。她的情人亞舒希望娶她以登基成為巴比倫國王，所以殺死尼

諾。她愛著年輕的指揮官阿爾薩奇，未知他是自己兒子。阿爾薩奇試著殺死亞舒時，她擋在中間而喪命。詠嘆調：「希望的明亮光芒」（*Bel raggio lusinghier*）。首演者：（1823）Isabella Colbran（1822-1837年爲羅西尼夫人，這是羅西尼爲她創作的最後一個角色）。

Sempronio 森普容尼歐 莫札特：「女人皆如此」（*Così fan tutte*）。費爾蘭多（Ferrando）扮成阿爾班尼亞人時用的名字。見*Ferrando* (1)。

Seneca 塞尼加 蒙台威爾第：「波佩亞加冕」（*L'incoronazione di Poppea*）。男低音。一名哲學家、奈羅（Nero）從前的教師。憤怒的奈羅命令他自殺，他禁慾地接受。首演者：（1643）不詳。

Senta 珊塔 華格納：「漂泊的荷蘭人」（*Der fliegende Holländer*）。女高音。挪威船長達蘭德（Daland）的女兒。她的奶媽瑪莉和其他女孩，笑她對家中牆上一幅男人的畫像著迷。她敘述荷蘭人的故事：除非他找到忠心的女子爲妻，注定必須一輩子不停航海。他的父親回來，帶著一名陌生人，珊塔認出他正是畫像裡的荷蘭人。他想娶她，她欣然答允。同樣愛著她的獵人艾力克，勸她嫁給自己。荷蘭人偷聽到兩人的對話，以爲珊塔不忠，自己厄運已定，揚帆離去。珊塔跳進海裡追他。荷蘭人的船漸漸下沈，他與珊塔的身影從波浪中升起。詠嘆調：「喲呵呵！……你是否看見海上船」——珊塔之歌（*Johohoe! ... Traft ich das Schiff im Meere an*）。首演者：（1843）Wilhelmina Schröder-Devrient。

Serena 瑟蕊娜 蓋希文：「波吉與貝絲」（*Porgy and Bess*）。女高音。羅賓斯（Robbins）的太太，他被克朗（Crown）殺死。詠嘆調：「我的男人走了」（My man's gone now）。首演者：（1935）Ruby Elzy。

Sergeant of Police 警察巡佐 蘇利文：「潘贊斯的海盜」（*The Pirates of Penzance*）。低音男中音。負責逮捕海盜的警察長官。詠嘆調：「重罪犯不幹活時」（*When a felon's not engaged in 'is employment*）。首演者：（紐約，1879）Fred Clifton。

Sergei 瑟吉 蕭士塔高維契：「姆山斯克地區的馬克白夫人」（*Lady Macbeth of the Mtsensk District*）。男高音。伊斯梅洛夫（Ismailov）家的年輕僕人。他和凱特琳娜（Katerina）相愛，被她忌妒的公公發現，於是她毒死公公。凱特琳娜的丈夫回家後鞭打她，瑟吉（Sergei）與她聯手殺死她丈夫。屍體被發現後，兩人坦承犯罪被捕。他們在前往西伯利亞的途中走散，瑟吉迷戀上一名年輕女囚犯。妒火中燒的凱特琳娜將情敵推落橋下，然後跳河自盡。首演者：（1934）Pyotr Zasetsky。

Serpetta 瑟佩塔 莫札特：「冒牌女園丁」（*La finta giardiniera*）。女高音。市長家的侍女，暗戀著主人。首演者：（1775）Teresina Manservisi（她不是首演這個角色，就是首演市長的姪女阿爾敏達）。

***Serse（Xerxes）*「瑟西」** 韓德爾

（Handel）。腳本：尼可拉‧米納托（Nicola Minato）和席維歐‧史坦匹里亞（Silvio Stampiglia）；三幕；1738年於倫敦首演。

波斯的瑟西國王宮廷：瑟西雖然與阿瑪絲特蕾（Amastre）有婚約，卻愛上弟弟阿爾薩梅尼（Arsamene）的未婚妻若繆達（Romild）——她的父親是瑟西軍隊的指揮官亞歷歐達特（Ariodate）。瑟西要求阿爾薩梅尼幫他轉達情意。阿爾薩梅尼照辦，被若繆達的妹妹亞特蘭妲（Atulanta）偷聽到（她愛著阿爾薩梅尼）。阿爾薩梅尼的僕人艾維洛（Elviro），告訴阿瑪絲特蕾這種種密謀。雖然若繆達拒絕瑟西，他仍試著逼弟弟娶亞特蘭妲，告訴若繆達阿爾薩梅尼不忠。阿瑪絲特蕾喬裝成男人，觀察詭祕局勢。亞歷歐達特讓阿爾薩梅尼與若繆達結婚，瑟西發現後，命令弟弟殺死新婚妻子。阿瑪絲特蕾恢復真面目，瑟西後悔自己的不當行為，與她和好。

Serse 瑟西 韓德爾：「瑟西」（*Serse*）。次女高音。女飾男角（原閹人歌者）。波斯國王瑟西與阿瑪絲特蕾有婚約，卻愛上弟弟阿爾薩梅尼的未婚妻，若繆達。他試圖從弟弟手中奪過若繆達，造成許多混亂，但最終他失敗，仍與阿瑪絲特蕾和好。在他最知名的詠嘆調「陰影從未」（*Ombra mai fu*）中，他讚美讓他乘涼的樹。這首詠嘆調俗稱為韓德爾的「緩板」（Largo）（雖然譜中指示速度為小緩板〔larghetto〕）。首演者：（1738）Caffarelli（閹人歌者 Gaetano Maiorano）。

Servilia 瑟薇莉亞 莫札特：「狄托王的仁慈」（*La clemenza di Tito*）。女高音。賽斯托

（Sesto）的妹妹，他的朋友安尼歐（Annio）愛著她。詠嘆調：「若你除了為他掉淚什麼也不做」（*S'alto che lacrime per lui non tenti*）；二重唱（和安尼歐）：「啊，原諒我的舊愛」（*Ah, perdonna al primo affetto*）。首演者：（1791）Sig.a Antonini。

Sesto 賽斯托 （1）莫札特：「狄托王的仁慈」（*La clemenza di Tito*）。女高音／次女高音。女飾男角（原閹人歌者）。年輕的羅馬貴族、安尼歐（Annio）的朋友，協助薇泰莉亞（Vitellia）謀劃殺害狄托王。他被逮捕並判處死刑，但狄托王原諒他。詠嘆調：「我要走了」（*Parto, parto*）；「啊，只為了這一刻」（*Deh, per questo istante solo*）。首演者：（1791）Domenico Bedini（閹人女高音）。

（2）韓德爾：「朱里歐‧西撒」（*Giulio Cesare*）。女高音。女飾男角（或男高音）。賽斯托‧龐貝歐，是蔻妮莉亞（Cornelia）和龐貝（Pompey）的兒子，被殺父仇人托勒梅歐（Tolomeo）俘虜，最後與母親團圓，和西撒（Cesare）與埃及艷后和平共處。首演者：（1724）Margherita Durastanti。

Seymour, Giovanna (Jane) 喬望娜（珍）‧西摩 董尼采第：「安娜‧波蓮娜」（*Anna Bolena*）。次女高音。女王（安娜‧波蓮娜）的侍女，現為國王的情婦。她雖對女王忠心，但也想自己成為女王，因而良心不安。她先懇求國王釋放安娜，後試著說服安娜承認出軌（雖然不實），以得到國王原諒。首演者：（1830）Elisa Orlandi。

Shadbolt, Wilfred 威福瑞德‧夏鮑特 蘇利文：「英王衛士」（*The Yeomen of the Guard*）。男中音。倫敦塔的獄卒，愛著士官梅若（Meryll）的女兒菲碧（Pho）。他最終雖贏得菲碧的人，卻無法贏得她的心。首演者：（1888）W. H. Denny。

Shadow, Nick 影子尼克 史特拉汶斯基：「浪子的歷程」（*The Rake's Progress*）。男中音。魔鬼的化身。影子告訴湯姆（Tom Rakewell）他獲得一大筆錢，並自願免費服侍他一年又一天，成功誘惑他離開未婚妻安，去嘗試淫亂墮落的生活。湯姆花完所有的錢後，兩人打牌，賭注是湯姆的靈魂。湯姆贏了，憤怒的影子詛咒他發瘋渡過餘生。詠嘆調：「我燒！我凍！」（*I burn! I freeze!*）。首演者：（1951）Otakar Kraus。

Shaklovity 夏克洛維提 穆梭斯基：「柯凡斯基事件」（*Khovanshchina*）。男中音。一名特權貴族，警告俄羅斯統治者小心柯凡斯基家。他謀殺伊凡‧柯凡斯基王子。首演者：（1886）不詳；（1911）Tartakoff。

Sharkey, Sam 山姆‧夏爾奇 布瑞頓：「保羅‧班揚」（*Paul Bunyan*）。男高音。兩個爛廚子之一。因為伐木工人抱怨他們的菜很差，他離開營地。二重唱（和班尼）：「山姆搞湯，班搞豆子。」（*Sam for soups, Ben for bean.*）首演者：（1941）Clifford Jackson。

Sharpless 夏普勒斯 浦契尼：「蝴蝶夫人」（*Madama Butterfly*）。男中音。美國駐長崎的領事、平克頓（Pinkerton）上尉的朋友。兩個男人抵達蝴蝶的家，夏普勒斯明白告訴平克頓，他認為平克頓玩笑看待與年輕蝴蝶的婚姻，非常不負責任且不公平。夏普勒斯指出小女孩顯然很愛他，可能受到傷害，但是平克頓仍態度草率。新婚夜後不久，平克頓回去美國。三年過去，蝴蝶仍堅信他會遵守諾言回到她身邊。夏普勒斯來看她，他接到平克頓的信，請領事向蝴蝶解釋他已娶了美國太太。蝴蝶一看到信，就假設丈夫是要回來，不停打斷夏普勒斯讀信給她聽。夏普勒斯察覺這件事可能使她傷心，建議她嫁給富有的山鳥。蝴蝶叫兒子來見人，他是在平克頓回去美國後出生。領事無法依計畫透露消息，答應蝴蝶會寫信告訴平克頓他有兒子，雖然他知道為時已晚，平克頓已經在來日本的途中。蝴蝶在隔壁房間休息，夏普勒斯陪平克頓前來，蝴蝶的女僕鈴木讓他們進房。夏普勒斯告訴鈴木他們是來討論小孩的未來。蝴蝶走進房間，夏普勒斯解釋說平克頓娶了美國太太，凱特。他請蝴蝶讓小孩與他們到美國，她同意了，條件是平克頓必須親自來領孩子。夏普勒斯與凱特（Kate）離開，去告知平克頓這個條件。兩個男人回來時，蝴蝶即將死去。

夏普勒斯是一個富同情心的人，但因為懦弱的平克頓被逼做了許多殘酷的事。夏普勒斯明顯可憐蝴蝶，但仍必須告訴她壞消息。他無疑從一開始就看出事情會以悲劇收場，所以試著勸平克頓不要娶蝴蝶。夏普勒斯沒有任何大的詠嘆調，多半只參與對話性二重唱或重唱。儘管如此，第二幕他試著讀平克頓的信給蝴蝶聽的那場

戲，非常感人，因此男中音演出這個角色的意願總是很高——事實上，很難看見差的夏普勒斯，知名演唱者包括：John Brownlee、Giuseppe Taddei、Tito Gobbi、Rolando Panerai、Hermann Prey、Delme Bryn-Jones、Ingvar Wixell，和 Juan Pons。首演者：（1904）Giuseppe De Luca。

She-Ancient 她—古人 狄佩特：「仲夏婚禮」（*The Midsummer Marriage*）。神殿的女祭司。她和他—古人一起警告費雪王（King Fisher）不要干預自然之道，招惹他無法控制的力量。首演者：（1955）Edith Coates。

Shemakha, Queen of 榭瑪卡女王 林姆斯基—高沙可夫：「金雞」（*The Golden Cockerel*）。女高音。戰後她引誘沙皇多敦，兩人一起回到他的首都。占星家想佔有她。後來她拒絕多敦。首演者：（1909）Aureliya Dobrovol'skaya。

Shepherd 牧羊人 （1）華格納：「崔斯坦與伊索德」（*Tristan und Isolde*）。男高音。他在第三幕中出場，吹奏一段很美的曲調，觀望等候載著伊索德（Isolde）回到崔斯坦（Tristan）身邊的船。首演者：（1865）Herr Simons。

（2）席馬諾夫斯基：「羅傑國王」（*King Roger*）。男高音。他宣揚美與享樂為生活方式的哲學。王后迷上他，隨他去過酒神般的縱慾生活。只有國王成功抗拒他。首演者：（1926）Adam Dobosz。

（3）浦契尼：「托斯卡」（*Tosca*）。男童高音／次女高音。黎明前，卡瓦拉多西在聖天使碉堡頂等候行刑，聽見羊群身上鈴響，以及一名牧童唱的歌（通常由男童女高音或次女高音演唱）。詠嘆調：「我獻上嘆息」（*Io de' sospiri*）。Cecilia Bartoli 九歲時以這個角色首次登台。

（4）華格納：「唐懷瑟」（*Tannhäuser*）。女高音。女飾男角。他歌頌春天將至。朝聖者在前往羅馬的路上經過他時，他跪下禱告。詠嘆調：「后姐夫人從山丘靠近」（*Frau Holda kam aus dem Berg hervor*）——后姐是春天女神。首演者：（1845）不詳。

Shepherds of the Delectable Mountains 樂山牧人 佛漢威廉斯：「天路歷程」（*The Pilgrim's Progress*）。男中音、男高音、男低音。三名牧人歡迎天路客，請他在樂山上休息，然後繼續前往天城。首演者：（1951）John Cameron、William WcAlpine、Norman Walker。

〔注：這段樂曲本是獨立作品，於1922年首演，亞瑟·布利斯（Arthur Bliss）指揮。三名牧人的首演者為：男中音 Archibald Winter、男高音 Leonard A. Willmore，和男低音Keith Falkner。之後作品被改短如上述，成為歌劇的第四幕第二場景。〕

Sherasmin 謝拉斯民 韋伯：「奧伯龍」（*Oberon*）。男高音。波爾多（Bordeaux）的翁（Huon）爵士之隨從，陪主人去尋找並娶萊莎（Reiza）。他愛上萊莎的侍女。首演者：（1826）John Fawcett。

***Show Boat* 「演藝船」** 凱恩（Kern）。腳本：奧斯卡·漢默斯坦（Oscar

Hammerstein）；兩幕；1927年於華府首演（先於六週後的紐約開演），維特‧巴拉維爾（Victor Baravelle）指揮。

密西西比河岸、世界博覽會（1893），以及棉花號上，1890-1927：船長安迪‧霍克斯（Andy Hawks）與他的妻子帕爾喜安‧霍克斯（Parthy Ann Hawks）營運棉花號演藝船。他們的女兒木蘭（Magnolia）愛上一名賭徒蓋羅德‧雷芬瑙（Gaylord Ravenal），兩人不顧她父母反對結婚。船上的首席明星是茱麗‧拉‧馮恩（Julie La Verne）和她的丈夫史帝夫‧貝克（Steve Baker）。黑人僕人爲昆妮（Queenie）和丈夫喬（Joe）。茱麗是黑人混血兒的事被公開，她與史帝夫被迫離船。木蘭與雷芬瑙接替他們表演。好幾年過去了——蓋羅德輸光了錢，無法養活妻子和女兒金兒（Kim）。他們離船後分手，木蘭找到一份演唱的工作。1927年，演藝船重新裝潢，木蘭與金兒成爲棉花號的明星，洗心革面的蓋羅德回到她們身邊。河上人事仍來來去去。

Shuisky, Prince 舒伊斯基王子 穆梭斯基：「鮑里斯‧顧德諾夫」（*Boris Godunov*）。男高音。他屬於特權貴族，但同情波蘭人，告訴鮑里斯（Boris）波蘭出現一名俄羅斯王位挑戰者，據稱是被鮑里斯謀殺的狄米屈（Dimitri）復生。首演者：（1874）不明。

***Sicilian Vespers, The* 「西西里晚禱」** 威爾第（Verdi）。見 *Vêspres siciliennes, Les*。

Sicle 西克蕾 卡瓦利：「奧明多」（*L'Ormindo*）。女高音。阿米達（Amida）的舊情人。他愛上國王的妻子後遺棄她。首演者：（1644）不詳。

Sid 席德 布瑞頓：「艾伯特‧赫林」（*Albert Herring*）。男中音。肉店的助理、南茜（Nancy）的男朋友。他試著鼓勵艾伯特擺脫母親的鐵腕控制，告訴他錯失了哪些好玩的事情。在五月國王加冕典禮上，席德把酒加到艾伯特的飲料裡。艾伯特玩樂整晚回到店裡後，席德和南茜支持他叛逆。詠嘆調：「釣魚獵兔」（*Tickling a trout, poaching a hare*）。首演者：（1947）Frederick Sharp。

Sidonie 席東妮 葛路克：「阿密德」（*Armide*）。女高音。阿密德的密友。首演者：（1777）Mlle Chêteauneuf。

Siebel 席保 古諾：「浮士德」（*Faust*）。次女高音。女飾男角。村裡的年輕人，愛著瑪格麗特。他送花給她，但她愛上浮士德。首演者：（1859）Mme Faivre。

***Siegfried* 「齊格菲」** 華格納（Wagner）。腳本：作曲家；三幕；1876年於拜魯特首演，漢斯‧李希特（Hams Richter）指揮（華格納於1863年的維也納音樂會指揮過選曲）。連環歌劇「尼布龍根的指環」第三部。

迷魅（Mime）的洞穴、森林和多岩的山，神話時期：迷魅試著用諾銅劍的碎片鑄造一把新劍，但不成功——當初是一個垂死的女子齊格琳（Sieglinde）將碎片交給他，並請他照顧她的兒子，齊格菲

（Siegfried）。迷魅撫養齊格菲長大。流浪者弗旦（Wotan）進來，堅持兩人讓對方猜三個謎語，賭上他們的性命。流浪者答出迷魅的謎語，然後反問迷魅。第三個謎題「誰能修復諾銅劍？」迷魅無法回答。流浪者解釋，只有不知恐懼為何物的人才能辦到。迷魅決定帶齊格菲去看龍形的法夫納（Fafner）（之前為一名巨人），教他感受恐懼，並計畫在齊格菲屠龍後殺死他，將龍看守的黃金據為己有。齊格菲成功鑄造新劍，令迷魅懊惱。流浪者在法夫納的洞穴外遇見阿貝利希（Alberich），告訴他迷魅計畫偷取黃金。迷魅與齊格菲出現，齊格菲用木頭刻了一隻簧管。他殺死法夫納，法夫納死前警告他迷魅要害他。齊格菲舔去手上沾到的法夫納的血，得到聽懂鳥鳴的能力。他拿走洞穴中的魔法頭盔和指環。迷魅給齊格菲飲料，但醒血讓他能察覺迷魅的心思，他發現飲料有毒。齊格菲用寶劍殺死迷魅。林鳥（Waldvogel）領齊格菲去布茹秀德（Brünnhilde）的巨石。流浪者在那裡等齊格菲，他剛問過厄達（Erda）該如何改變天數，阻止諸神失權。齊格菲用諾銅劍擊碎流浪者的矛。無畏的他爬過火圈，叫醒沈睡的布茹秀德。兩人互表愛意，笑談世間事與諸神的末日。

Siegfried 齊格菲 華格納：「齊格菲」（*Siegfried*）、「諸神的黃昏」（*Götterdämmerung*）。男高音。齊格琳與齊格蒙的凡人兒子。弗旦宣示他為英雄。他的母親在他出生時去世，請迷魅照顧他。她將齊格蒙的寶劍碎片交給迷魅，代兒子保管。

「齊格菲」：迷魅在他的洞穴中試著鑄造一把年輕齊格菲無法打碎的劍。迷魅的鑄造工夫不壞，但他目前所鑄造的每一把劍都不夠堅硬。他工作時，齊格菲用繩子牽著一頭大熊進來。迷魅害怕的樣子讓他覺得滑稽，他解釋自己是在尋找比迷魅更合宜的夥伴時，發現這頭熊，也強調他很不喜歡侏儒，無法忍受與他同處。齊格菲拿起迷魅新鑄好的劍，在鐵砧上擊碎。齊格菲質問迷魅自己的身世，迷魅說他是齊格菲的父親也是母親。這騙不倒齊格菲──他知道自己長得不像迷魅，而動物都長得像父母。齊格菲問個不停，於是迷魅敘述他出生時的事件，以諾銅劍的碎片為證。齊格菲堅持迷魅用碎片鑄造一把劍。齊格菲表示，他將拿著劍離開洞穴，最好永遠不必再見到迷魅。總的說來，齊格菲對迷魅講的話很殘酷，更何況是迷魅從小將他養大。他離開，迷魅擔心該如何鑄造劍。齊格菲回來前，喬裝成流浪者的弗旦來找迷魅，告訴他只有不知恐懼為何物的人才能用碎片鑄劍。迷魅拿一般人可能會害怕的情況詢問齊格菲的反應，而每次他都表示不害怕，迷魅了解齊格菲不懂恐懼的意義。迷魅要帶齊格菲去龍的洞穴讓他感受恐懼，他躍躍欲試，但堅持要先有把劍。他不屑迷魅的努力，自己試著鑄劍。儘管迷魅在旁冷言冷語，齊格菲成功完成迷魅的工作，勝利地舉劍敲擊鐵砧，將之分為兩半。兩人到森林中龍形法夫納的洞穴，迷魅希望利用齊格菲將黃金據為己有。齊格菲坐在法夫納的洞穴外，看著頭上的鳥，迷魅去準備食物（這段戲優美的音樂俗稱「森林的呢喃細語」）。法夫納作勢攻擊，無畏的齊格菲用劍插入龍的心。他舔去手上沾到的血，驚奇發現自己能聽懂鳥

鳴。林鳥告訴他洞穴中所藏的寶物（指環和魔法頭盔）現在屬於他，也叫他不要信任迷魅。齊格菲收起洞穴中的黃金，迷魅拿飲料給他，但他得到洞察迷魅心思的能力，察覺裡面下了毒——迷魅想殺死他，奪取寶物。齊格菲殺死迷魅。林鳥再次飛來，答應會領他去見他所尋找的朋友。在布茹秀德沈睡的山上，弗旦看著齊格菲爬上山，穿過火圈。他剛看見被頭盔盾牌蓋著的布茹秀德，以為她是男人，在他掀開盔甲後，才發現她是女人。他傾身吻了她。布茹秀德漸漸醒來，兩人互表愛意。詠嘆調：「諾銅劍！諾銅劍！忠誠寶劍！」（*Nothung! Nothung! Neidliches Schwert!*）；「漂亮的鳥兒！」（*Du holdest Vöglein!*）；「在陽光美好曝曬的山頂！……那並非男人！」（*Selige Öde auf sonniger Höh'! ... Dass ist kein Mann!*）。

「諸神的黃昏」：破曉時，齊格菲與布茹秀德從洞穴中出來，音樂透露他們剛激情做完愛。她把馬借給他，他在離開去冒險前，把指環留給她象徵他的愛。他抵達吉畢沖（Gibichungs）宮廷，宮特（Gunther）和妹妹古楚妮（Gutrune），與他們同母異父的哥哥哈根（Hagan）（阿貝利希之子）住在那裡。哈根為了將黃金據為己有，建議古楚妮與齊格菲、宮特與布茹秀德結婚。他會讓齊格菲喝下忘記布茹秀德而愛上古楚妮的藥水。齊格菲出現，一切按照計畫進行。宮特表示，若齊格菲幫他贏得布茹秀德（他無法穿過火圈），他就同意齊格菲的婚事。齊格菲沒有關於布茹秀德或兩人愛情的記憶，同意帶布茹秀德前來。布茹秀德聽到齊格菲的號角聲，趕去見他，卻只見到一個陌生人——其實戴著魔法頭盔裝成宮特的齊格菲。齊格菲脫下她手上的指環，帶她去吉畢沖。她被迫看著齊格菲準備與古楚妮結婚，自己也將與宮特結婚。此時齊格菲已恢復原形，她不敢相信他好似完全不認識她。布茹秀德看到他手指上的指環。她深感困惑。她只認為齊格菲背叛了她與兩人的愛。不明就裡的齊格菲不知她為何難過。他願意發誓從未和布茹秀德結婚，哈根拿自己的矛給他用。忌妒、憤怒又絕望的布茹秀德也發誓：願齊格菲被這把矛殺死。不了解這些胡言亂語的齊格菲建議宮特安撫情緒緊張的新娘，讓所有人參加婚宴。哈根表示解決一切的唯一方法，就是殺死齊格菲。隔天，男人外出打獵，哈根把先前藥水的解藥放在號角中讓齊格菲飲下，他記起過去，知道自己確實背叛了布茹秀德。他回頭看兩隻烏鴉（弗旦的鳥）飛過頭頂，哈根趁他轉身時刺傷他。臨死前，齊格菲說出布茹秀德的名字，發誓將再次吻醒她。他的屍體被抬過森林，回到等候的女人身邊。哈根試著拿齊格菲手上的戒指，但屍體的手舉起，令他驚恐不已。現在了解真相的布茹秀德命令旁人架起火葬台，將齊格菲的屍體置於其上。火焰升起時，布茹秀德騎上馬衝進火海。詠嘆調：「若我忘記你給我的一切」（*Vergass ich alles was du mir gabst*）；「宮特，看好你的妻子」（*Gunther, wehr deinem Weibe*）；「布茹秀德，神聖新娘！」（*Brünnhilde, heilige Braut!*）。

與弗旦和布茹秀德一樣，齊格菲的演唱者也必須擁有英雄嗓音的特質。雖然他只出現在四部曲的最後兩部中，這個角色就算對極有經驗的男高音仍是種負擔，特別

是過去十年來，好的英雄男高音實在為數不多。儘管如此，令人印象深刻的詮釋者包括：Max Alvary、Ernst Krauss、Lauritz Melchior、Max Lorenz（在1933-1952年間，他只有兩年於拜魯特音樂節缺席）、Wolfgang Windgassen、Hans Hopf、Jean Cox、Alberto Remedios、Manfred Jung、Reiner Goldberg、René Kollo，和 Siegfried Jerusalem。首演者：（兩齣皆為1876）Georg Unger。

Sieglinde 齊格琳 華格納：「女武神」（*Die Walküre*）。女高音。齊格蒙的孿生妹妹、弗旦與華松人生的女兒。她與洪頂的婚姻不幸福，兩人住在一間小屋，裡面一棵巨大的白蠟樹穿透屋頂，樹幹中埋有一把閃亮的劍。洪頂外出時，發現一個陌生人（齊格蒙）昏倒在壁爐前，堅持他休息直到丈夫回家。她與陌生人互有好感。洪頂回來，她很明顯害怕他，感到不安全。她拿著他的盔甲被派去做晚餐。她與齊格蒙隔著餐桌面對面而坐。洪頂截斷兩人目光交接。兩個男人談話，透露出他們隔天將決鬥。齊格琳偷偷摸摸盡力讓陌生人注意到樹裡的劍。洪頂被她下了藥，趁他熟睡時，她回到齊格蒙休息的地方。她透露自己婚姻不快樂，解釋一名陌生人在她的婚禮那天將劍插入樹上。許多人曾試著拔出劍都失敗，她明白是她的父親弗旦把劍留在那裡，而只有她小時失散的孿生哥哥才能拔出它。兩人很快激情地緊緊擁抱，互表愛意。她質問他是不是沃夫之子？是的，他勝利地從樹幹中拔出劍（諾銅劍）。她表明自己的真實身分，兩人一同逃離洪頂的小屋。齊格琳對他們的不倫之戀感到

愧疚，昏倒在齊格蒙懷裡。布茹秀德出現，齊格蒙與她離開。齊格琳甦醒，發現自己孤獨一人，遠方傳來洪頂穿過森林追他們的號角聲。閃電照亮洪頂與齊格蒙打鬥。洪頂殺死齊格蒙時，布茹秀德現身將齊格琳抱上她的馬，騎去女武神之山。失去齊格蒙的齊格琳只想死，但布茹秀德堅持她為懷裡的孩子活下去。她們聽見弗旦前來，布茹秀德叫齊格琳逃避弗旦的怒火，到森林中生下小孩。布茹秀德將齊格蒙寶劍的碎片交給她，安慰她某天她的兒子將成為英雄，用碎片重新鑄造寶劍。齊格琳逃脫。後來我們聽迷魅說（「齊格菲」）他在森林裡找到垂死的她，她把嬰兒及劍的碎片交給他保管。詠嘆調：「讓我給你看 一 把 劍」（*Eine Waffe lass mich dir weisen*）；「你是春天」（*Du bist der Lenz*）；「走開！走開！逃離我身上的詛咒」（*Hinweg! Hinweg! Flieh die Entweihte*）。齊格琳擁有「指環」中最抒情的一些音樂，許多演唱者後來也成為知名的布茹秀德。最為人稱道的包括：Helen Traubel、Kirsten Fladstad、Astrid Varnay、Birgit Nilsson、Ava June、Gwyneth Jones、Jeannine Altmeyer，和 Anne Evans。首演者：（1870）Therese Vogl（她的丈夫演唱齊格蒙）。

Siegmund 齊格蒙 華格納：「女武神」（*Die Walküre*）。男高音。齊格琳的孿生哥哥、弗旦與華松人生的兒子。齊格蒙跌進齊格琳與洪頂的小屋，倒在地上，齊格琳發現他，給他水喝。兩人立即產生好感，雖然他們不知道彼此的關係。他們共飲一杯酒，齊格琳堅持他休息直到她丈夫回家。他自稱為沃佛（Woeful——意譯為悲

哀）。洪頂回來，對陌生人起了疑心。洪頂試著說服齊格蒙透露名字，但他不願意。他們坐下用餐時，齊格琳用眼神讓齊格蒙注意到埋在白蠟樹幹高處的一把劍。齊格蒙回答洪頂的質詢，解釋說他是攣生子。一天他回家發現母親已死，妹妹失蹤。他與父親失散後四處流浪。他遇見一個被兄弟逼婚的女孩，殺死她的兄弟，現在被他們的親友追殺。洪頂承認自己正是其中一人，令齊格蒙擔心。基於禮遇客人的原則，洪頂讓齊格蒙過夜，但明天兩人將決鬥。齊格琳與洪頂就寢後——洪頂被妻子下了藥——齊格蒙記起父親曾說，當他處於困境時，會看見父親的劍。他憑火光看見樹上有東西發亮，之前齊格琳也試著引他注意那裡。齊格琳出現，解釋劍是一名陌生人在她的婚宴時插入樹上。其他人試著移出劍都失敗。她現在了解那個人應該是她的父親，而只有劍的真命天子才有足夠力量拔出它。齊格蒙與齊格琳互表愛意，漸漸發現他們是兄妹，而齊格蒙確實是劍的真命天子。他拔出劍，勝利地高舉揮舞。兩人一同逃離小屋與洪頂。齊格琳對他們的不倫之戀感到愧疚，但齊格蒙重申愛意。他們聽到洪頂打獵號角聲逼近，齊格琳昏倒。布茹秀德出現，她來保護齊格蒙與洪頂打鬥，並帶他去英靈殿。她確認齊格琳不能跟去時，齊格蒙拒絕離開。布茹秀德警告他若留在原地會有生命危險，但他心意已決，不會留下妹妹。洪頂抵達，兩個男人打鬥。當齊格蒙要把劍刺進洪頂身上時，弗旦出現，伸出他的矛。齊格蒙的劍碰到矛而碎裂，洪頂殺死他。詠嘆調：「我無法自稱平靜」（*Friedmund darf ich nicht heissen*）；「我父親承諾我一把劍」（*Ein Schwert verhiess mire der Vater*）；「冬季暴風在春天前消失」（*Winterstürme wichen dem Wonnenmond*）。這個角色的詮釋者有Lauritz Melchior、Karl Elmendorff、Franz Völker、Franz Volker、Ramon Vinay、Wolfgang Windgassen、James King、Charles Craig、Peter Hofmann、Siegfried Jerusalem、Warren Ellsworth、René Kollo、Poul Elming，和Plácido Domingo。首演者：（1870）Heinrich Vogl（他的妻子演唱齊格琳）。

Siegrune 齊格茹妮 華格納：「女武神」（*Die Walküre*）。見*Valkyries*。

Sifare 西法瑞 莫札特：「彭特王米特里達特」（*Mitridate, re di Ponto*）。次女高音。女飾男角（原閹人歌者）。米特里達特（Mitridate）的兒子、法爾納奇（Farnace）的弟弟。他愛上父親的未婚妻，阿絲帕西亞（Aspasia）。首演者：（1770）Pietro Benedetti）閹人女高音）。

Silent Woman, The 「沈默的女人」 理查·史特勞斯（Richard Strauss）。見*schweigsame Frau, Die*。

Silla 西拉 普費茲納：「帕勒斯特里納」（*Palestrina*）。次女高音。女飾男角。帕勒斯特里納十七歲的學生。首演者：（1917）Fraulein Strüger。

Silla, Lucio 路其歐·西拉 莫札特：「路其歐·西拉」（*Lucio Silla*）。男高音。羅馬獨裁者。他試著說服長年敵人的女兒嫁給

他，以結束內戰。但是她已經被許配給一名元老。年輕情侶計畫殺死西拉，不過他讓步，原諒大家後退位。首演者：（1772）Bassano Morgnoni。

Silva, Don Ruy Gomez de 唐魯伊‧高梅茲‧德‧席瓦 威爾第：「爾南尼」（*Ernani*）。男低音。西班牙大公、艾薇拉（Elvira）的監護人。他想娶她，但她愛著被放逐的爾南尼，同時也為國王所愛。席瓦發現爾南尼（Ernani）和艾薇拉相擁，挑戰他決鬥，爾南尼拒絕，但答應會在殺死國王為父報仇後把命還給席瓦。爾南尼給席瓦一支號角——席瓦若吹號角，就表示要爾南尼死。唐卡洛成為皇帝，同意爾南尼和艾薇拉結婚。眾人慶祝時，席瓦報復娶不到艾薇拉，吹響號角（這或許是威爾第早就運用主導動機〔Leitmotif〕的證明，不久後主導動機則成為華格納的標記）。首演者：（1844）Antonio Selva。

Silvia 席薇亞 海頓：「無人島」（*L'isola disabitata*）。女高音。柯絲坦莎（Costanza）的妹妹。她們被留在荒島上等待救援。首演者：（1779）Luigia Polzelli（海頓曾和她交往多年）。

Silvio 席維歐 雷昂卡伐洛：「丑角」（*Pagliacci*）。男中音。愛上坎尼歐（Canio）妻子涅達（Nedda）的村民。坎尼歐在表演中刺傷涅達，席維歐想救她但也被刺死。首演者：（1892）Mario Ancona。

Simon Boccanegra 「西蒙‧波卡奈格拉」 威爾第（Verdi）。腳本：皮亞夫／包益多

（Francesco Maria Piave/Arrigo Boito）；序幕和三幕；1857年於威尼斯首演，威爾第指揮／1991年於米蘭首演，法蘭可‧法契歐（Franco Faccio）指揮。

〔注：這齣歌劇有兩個版本。1857年首演後二十五年，威爾第幾乎做了全面修改。現在通常上演的是第二版本，如下述。〕

熱內亞（Genoa）及附近，十四世紀：敵對的貴族和平民兩股勢力統治城市。貴族階層的亞各伯‧菲耶斯可（Jacopo Fiesco）不贊同女兒瑪莉亞（Maria）愛上平民階層的西蒙‧波卡奈格拉。她死後，菲耶斯可不願原諒波卡奈格拉，除非他交出私生女兒，但是小瑪莉亞失蹤了。菲耶斯可很氣保羅‧奧比亞尼（Paolo Albiani）等平民操控讓波卡奈格拉當上總督。二十五年後，艾蜜莉亞‧葛利茂迪（Amelia Grimaldi）在監護人安德烈亞（其實是化了名的菲耶斯可）的皇宮裡等待愛人，貴族加布里耶‧阿多諾（Gabriele Adorno），其父為波卡奈格拉所殺。她擔心總督要她嫁給保羅，與加布里耶同勸安德烈亞祝福兩人結婚。波卡奈格拉前來，發現艾蜜莉亞是他失散已久的女兒。在議會廳中，總督被告知艾蜜莉亞遭保羅綁架後逃脫。他誓言懲罰試圖傷害艾蜜莉亞的人。保羅計畫殺死總督，在他的水壺裡下毒。保羅告訴加布里耶，波卡奈格拉覬覦艾蜜莉亞，她無法向愛人解釋真相。波卡奈格拉喝了毒水後睡著。加布里耶準備殺死總督，被艾蜜莉亞阻止。總督醒來，加布里耶終於知道他們是父女的真相。波卡奈格拉答應加布里耶，只要他能促成貴族與平民的和平，就可以娶艾蜜莉亞。毒藥藥性發作，波卡奈格拉告訴菲耶斯可，艾蜜莉亞是他的孫女，兩

人和解，而艾蜜莉亞和加布里耶也順利完婚。臨死前總督指派加布里耶爲他的繼承人。

Simon Boccanegra 西蒙‧波卡奈格拉
威爾第：「西蒙‧波卡奈格拉」（*Simon Boccanegra*）。見*Boccanegra, Simon*。

Simone 西蒙尼 曾林斯基：「翡冷翠悲劇」（*Eine florentinische Tragödie*）。男低音。一名絲綢商人、碧安卡（Bianca）的丈夫。他發現妻子出軌，在決鬥中殺死她的情人。碧安卡因爲發現丈夫是個強壯有力的男人，表示自己愛的是他。首演者：（1917）Felix Fleischer。

Sinais, Queen（Amaltea）辛奈絲女王（阿茂蒂亞） 羅西尼：「摩西在埃及」（*Mosè in Egitto*）。女高音。法老王的妻子。她察覺法老王的兒子阿梅諾菲斯愛著摩西的外甥女。首演者：（1818）Friderike Funk。

Sinodal, Prince 辛諾道王子 魯賓斯坦：「惡魔」（*The Demon*）。男高音。塔瑪拉（Tamara）公主的未婚夫，惡魔安排他死亡。首演者：（1875）Fyodor Komissarzhevsky。

Siroco 西羅可 夏布里耶：「星星」（*L'Étoile*）。男低音。俄夫國王（King Ouf）的宮廷星象學家。首演者：（1877）Mons. Scipion。

Sirval, Vicomte Carlo di 卡洛‧狄‧席瓦

子爵 董尼采第：「夏米尼的琳達」（*Linda di Chamounix*）。男高音。和琳達（Linda）相愛，但她只知道他是畫家卡洛，因爲他擔心自己眞正的身分會阻礙兩人感情而不敢告訴她。他們一起去巴黎，清白地住在一起。琳達的父親去巴黎看她，以爲她成了卡洛的情婦。卡洛的母親反對兩人結婚，想勸卡洛娶一個年輕富有的貴族仕女。琳達聽說這個消息後發瘋，並返回父母家。終於獲得母親首肯可以娶琳達的卡洛緊跟在後，向她唱以前的情歌，讓她恢復正常。首演者：（1842）Napoleone Moriani。

Šiškov 石士考夫 楊納傑克：「死屋手記」（*From the House of the Dead*）。男中音。一名囚犯。他敘述自己的故事：他被迫娶一個大家都以爲失身給費卡‧摩洛佐夫（Filka Morozor）的女孩。但在新婚之夜他發現女孩是處女，他感到後悔。後來她承認愛著費卡，而且在婚後與他有染。受到羞辱的石士考夫殺死她。現在他發現同在監獄、垂死的路卡（Luka），正是費卡‧摩洛佐夫。他詛咒費卡的屍體。首演者：（1930）Géza Fischer。

Skuratov 斯庫拉托夫 楊納傑克：「死屋手記」（*From the House of the Dead*）。男高音。他敘述自己如何被關進西伯利亞囚犯營：他的女友被家人逼迫嫁給別人，他殺死那個男人。首演者：（1930）Antonín Pelc（他首演楊納傑克其他角色用原來的Pelz拼法）。

Slim, Hot Biscuit 熱餅瘦小 布瑞頓：「保

羅‧班揚」（*Paul Bunyan*）。男高音。他來
到伐木營地，承認很寂寞，想要「尋找自
我」。他接管營地廚房，愛上保羅‧班揚
（Paul Bunyan）的女兒嬌小。營地解散後，
他們前往曼哈頓經營旅館。詠嘆調：「我
來自曠野」（*I come from open spaces*）；「不
論陰晴冷暖」（*In fair days and in foul*）。首演
者：（1941）Charles Cammock。

Smeraldina 斯美若蒂娜 浦羅高菲夫：
「三橘之戀」（*The Love for Three Oranges*）。
次女高音。法塔‧魔根娜（Fata Morgana）
的侍女。她想嫁給王子，所以將他的公主
變成老鼠。首演者：（1921）Mlle Falco。

Smeton 斯梅頓 董尼采第：「安娜‧波蓮
娜」（*Anna Bolena*）。女低音。女飾男角。
宮廷樂手、女王的隨從。他愛著女主人，
為了拯救她不被送上斷頭台，謊稱與她有
染。首演者：（1830）Sig.a Laroche。

**Smirnov, Grigory Stepanovitch 葛利格
里‧史泰帕諾維奇‧斯米爾諾夫** 沃頓：
「熊」（*The Bear*）。男中音。一名地主。波
波娃（Popov）夫人的亡夫欠他1300盧布的
馬飼料錢。他推開波波娃夫人的僕人，闖
進客廳要求她還錢。他不接受她的承諾——
下星期她的農場管理人回來時她就可以
還錢——堅持一定要今天拿到錢。他的債
主追得很緊，銀行也要收利息，今天拿不
到錢，他就會破產並且上吊自殺！他越說
越嚴厲，直到她高傲地走出房間。僕人路
卡（Luka）試著勸斯米爾諾夫離開，但是
他堅持不走，還要喝伏特加提神。路卡責
怪他沒有禮貌，他才發現自己確實衣冠不

整，對女士的態度也不好。這時他已經被
年輕氣盛的波波娃吸引。她再次出現時，
他提議兩人決鬥解決紛爭。她找來丈夫的
手槍，但是她從未舉過槍。斯米爾諾夫示
範完拿槍的方法給她看後，路卡發現後兩
人熱情擁抱。詠嘆調：「郭羅吉托夫不在
家」（*Grodzitov is not at home*）；「夫人我
求你」（*Madame je vous prie*）；二重唱（和
波波娃）：「是的，我懂得禮節」（*Yes, I do
know how to behave*）。第一首詠嘆調描述他
所有的債務人，第二首則是取笑俄國人喜
歡講幾句法文顯示自己的貴族教養。首演
者：（1967）John Shaw。

Smith, Jenny 珍妮‧史密斯 懷爾：「馬哈
哥尼市之興與亡」（*Aufstieg und Fall der Stadt
Mahagonny*）。女高音。她帶領一群年輕女
子住在享樂至上的馬哈哥尼市。她被吉
姆‧馬洪尼（Jim Mahoney）誘惑，但當他
無法還酒債時，她拒絕幫他而他被判死
刑。首演者：（1930）Mali Trummer。

Snout 長鼻 （1）布瑞頓：「仲夏夜之夢」
（*A Midsummer Night's Dream*）。男高音。
一名補鍋匠，為鐵修斯（Theseus）公爵與
喜波莉妲（Hippolyta）婚禮演戲的鄉下人
之一。他飾演牆。詠嘆調：「那同時發生
於此間歇」（*In this same interlude it doth
befall*）。首演者：（1960）Edward Byles。
（2）菩賽爾：「仙后」（*The Fairy
Queen*）。口述角色。類似上述（1）。首演
者：（1692）不詳。

Snug 緊扣 （1）布瑞頓：「仲夏夜之夢」
（*A Midsummer Night's Dream*）。男低音。一

名細木工人,為鐵修斯公爵與喜波莉妲演戲的鄉下人之一。他飾演獅子。詠嘆調:「女士們,柔弱心腸的你們會害怕」(*You ladies, you whose gentle hearts do fear*)。首演者:(1960)David Kelly。

(2)菩賽爾:「仙后」(*The Fairy Queen*)。口述角色。類似上述(1)。首演者:(1692)不詳。

Sobinin, Bogdan 波丹·梭比寧 葛令卡:「為沙皇效命」(*A Life for the Tsar*)。男高音。為沙皇效力的軍人,與農夫伊凡·蘇薩寧(Ivan Susanin)的女兒安東妮達(Antonida)有婚約。首演者:(1836)Leon Leonov(愛爾蘭作曲鋼琴家John Field 的私生子)。

Sofronia 索芙蓉妮亞 董尼采第:「唐帕斯瓜雷」(*Don Pasquale*)。諾琳娜(Norina)喬裝為唐帕斯瓜雷(Don Pasquale)的新娘時用的名字。見*Norina*。

***Soldaten, Die*「軍士」** 秦默曼(Zimmermann)。腳本:作曲家;四幕;1965年於科隆首演,麥可·紀倫(Michael Gielen)指揮。

法蘭德斯(Flanders),「現代」:韋斯納(Wesener)的女兒夏綠特(Charlotte)與妹妹瑪莉(Marie)同坐,瑪莉在寫信給未婚夫史托紀歐斯(Stolzius)的母親。法國軍官戴波提(Desportes)想邀瑪莉去看戲,但她父親不准,警告她軍士道德敗壞。軍隊的牧師不贊同戲劇的荒淫娛樂,但奧迪隊長(Capt. Haudy)為之辯護。戴波提引誘了瑪莉,她的祖母預言她將墮落。史托紀歐斯成為馬希少校(Maj. Mary)的勤務兵,瑪莉也與馬希發生關係。德·拉·霍什伯爵夫人(Comtessede de la Roche)為了過止兒子與瑪莉交往,接納她為女伴。瑪莉逃走去找戴波提,他想擺脫她,將她交給自己的獵場看守人,她被強暴。史托紀歐斯毒死戴波提,然後自殺。瑪莉淪落為妓女,乞討維生。

Soldier 士兵 烏爾曼:「亞特蘭提斯的皇帝」(*Der Kaiser von Atlantis*)。男高音。戰亂中,他愛上敵營的女孩。皇帝了解自己無力阻止他們,也無法駕馭死亡。首演者:(1944)David Grunfeld;(1975)Rudolf Ruivenkamp。

Somarone 桑瑪隆 白遼士:「碧雅翠斯和貝涅狄特」(*Béatrice et Bénédict*)。男低音。一名音樂家,為克勞帝歐(Claudio)和艾蘿(Hero)寫作結婚進行曲,指揮樂團及合唱團演出。首演者:(1862)Victor Prilleux。

Somnus 睡神 韓德爾:「施美樂」(*Semele*)。男低音。控制睡眠的神,他使施美樂的姊姊英諾入睡,讓茱諾趁機喬裝成她,影響施美樂在朱彼得面前的行為。首演者:(1744)Henry Reinhold。

***sonnambula, La*「夢遊女」**(*The Sleepwalker*) 貝利尼(Bellini)。腳本:羅曼尼(Felice Romani);兩幕;1831年於米蘭首演,貝利尼指揮。

瑞士一村莊,十九世紀初:孤兒阿米娜(Amina)即將和富有的農夫,艾文諾

（Elvino）結婚。她很感激磨坊主人泰瑞莎（Teresa）像母親一樣照顧她。愛著艾文諾的旅店主人，麗莎（Lisa）妒火中燒。非宗教婚禮上，魯道夫伯爵（Count Rodolfo）返回村莊領取地產。他和麗莎調情，阿米娜從窗戶進來。麗莎不知道阿米娜在夢遊，以爲她是來和魯道夫約會，向艾文諾告狀。魯道夫離開讓阿米娜在沙發上休息，被艾文諾與麗莎發現。她醒來後堅稱自己清白，但艾文諾取消婚禮。村民、阿米娜和泰瑞莎都尋找魯道夫要他說明眞相。艾文諾宣佈將改娶麗莎。阿米娜夢遊走在磨坊的屋頂上被人看見。艾文諾這才相信實情，將戒指戴回她手上，她醒過來看到他在身邊。村民歡送兩人去婚禮。

Sonora 索諾拉 浦契尼：「西方女郎」（*La fanciulla del West*）。男中音。金礦工人的頭頭。他與警長傑克・蘭斯（Jack Rance）都愛著敏妮（Minnie），兩人打架，被她拉開。首演者：（1910）Dinh Gilly。

Sonyetka 索妮耶卡 蕭士塔高維契：「姆山斯克地區的馬克白夫人」（*Lady Macbeth of the Mtsensk District*）。女低音。一名年輕的女囚犯。凱特琳娜（Katerina Ismailova）因爲愛人看上索妮耶卡，忌妒地殺死她。首演者：（1934）Nadezhda Welter。

Sophie 蘇菲 （1）馬斯內：「維特」（*Werther*）。女高音。夏綠特（Charlotte）十五歲的妹妹。首演者：（1892）Fr. Mayerhofer。

（2）理查・史特勞斯：「玫瑰騎士」（*Der Rosenkavalier*）。見 *Faninal, Sohpie von*。

Sorcerer, The 「魔法師」 蘇利文（Sullivan）。腳本：吉伯特（W. S. Gilbert）；兩幕；1877年於倫敦首演，蘇利文指揮。

英國小鎮普洛佛里（Ploverleigh），十九世紀：馬馬杜克・彭因戴克斯特爵士（Sir Marmaduke Poindextre）的兒子亞歷克西斯・彭因戴克斯特（Alexis Poindextre），和珊嘉茱夫人（Lady Sangazure）的女兒阿蘭・珊嘉茱（Aline Sangazure）有婚約。康絲坦思・帕特列（Constance Parlet）愛著村裡的牧師，達利博士（Dr. Daly）。馬馬杜克爵士和珊嘉茱夫人也相愛。亞歷克斯請魔法師約翰・威靈頓・威爾斯（John Wellington Wells）調製一種，會讓人愛上第一眼所見之人的春藥，已婚的人免疫。威爾斯將藥下在村裡茶會的飲料中，大家都愛錯了人。只有當威爾斯同意死去以抵消藥效，才解決一切。他著火消失，情侶恢復原配。

Sorceress 女法師 菩賽爾：「蒂朵與阿尼亞斯」（*Dido and Aeneas*）。次女高音。她想毀去蒂朵（Dido），遣派「忠誠的小精靈」告訴阿尼亞斯（Aeneas）必須立刻離開，前往義大利，她知道這將害死蒂朵。首演者：（1683/4）不知名的女學生。

Sorel, John 約翰・索瑞 梅諾第：「領事」（*The Consul*）。男中音。瑪格達的丈夫。他因爲參加地下組織而被祕密警察通緝。他留下妻子和小孩離開國家。他們的嬰兒死去後，他回國和瑪格達相守，但幾乎立刻被捕。首演者：（1950）Cornell MacNeill。

Sorel, Magda 瑪格達・索瑞 梅諾第：「領事」（*The Consul*）。女高音。約翰・索瑞的妻子，兩人有個嬰兒。丈夫因為躲祕密警察離開國家，她試著見領事申請簽證跟隨他，卻被官僚的秘書官擋下。嬰兒死掉後約翰回國和瑪格達相守。瑪格達希望破壞警察的計畫，準備先自殺讓丈夫沒理由留下，但為時已晚——他被逮捕。首演者：（1950）Patricia Newey。

Sorrow 或 Trouble（Dolore）憂愁 浦契尼：「蝴蝶夫人」（*Madama Butterfly*）。無聲角色。蝴蝶與平克頓的年幼兒子，在父親回去美國後出生。首演者：（1904）不詳。

Sososrtris, Mme 索索絲翠絲夫人 狄佩特：「仲夏婚禮」（*The Midsummer Marriage*）。女低音。一名有預知能力的女性。費雪王（King Fisher）請她解開關於女兒、她未婚夫，以及仲夏日在神殿前跳舞的怪人之謎團。索索絲翠絲是個曖昧的角色，較像古代的神諭者而不像人類：「我是過去、現在和未來。」（*I am what has been, is and shall be*）首演者：（1955）Oralia Dominguez。

Sou-Chong, Prince 王公蘇重 雷哈爾：「微笑之國」（*The Land of Smiles*）。男高音。中國王公。在維也納愛上麗莎（Lisa），她隨他回到北京，他將接任宰相。文化差異使他們感情不順，特別因為他的叔父堅持他遵守中國傳統，娶四個妻子。麗莎無法忍受情況而離開北京。雖然他很愛她，仍接受這是唯一的出路，溫柔地與她道別。詠嘆調：「蘋果花冠」（*Von Apfelblüten einen Kranz*）；「我的心只屬於你」（*Dein ist mein ganzes Herz*）——通稱為「你是我心喜悅」，這是陶伯（Tau ber）的招牌曲，他曾在世界各地演唱這個角色及這首歌。

Spalanzani 史帕蘭札尼 奧芬巴赫：「霍夫曼故事」（*Les Contes d'Hoffmann*）。男高音。機器娃娃奧琳匹雅（Olympia）的發明人。霍夫曼愛上它。首演者：（1881）Mons. Gourdon。

Sparafucile 獵槍（意譯） 威爾第：「弄臣」（*Rigoletto*）。男低音。一名職業殺手。里哥列托（Rigoletto）因為女兒吉兒達（Gilda）被曼求亞公爵引誘，雇用獵槍殺死公爵。獵槍的妹妹瑪德蓮娜（Moddalena）同意幫他們，裝扮成酒館妓女引公爵前來。她勸哥哥饒過公爵，他同意了，但條件是要殺死下一個走進酒館的人代替公爵。他確實辦到，殺死喬裝下的吉兒達。首演者：（1851）Feliciano Ponz。

Spärlich 斯佩利希 倪可籟：「溫莎妙妻子」（*Die lustige Weiber von Windsor*）。男高音。安娜・賴赫（Anna Reich）的父親選他為女兒的夫婿。首演者：（1849）Eduard Mantius。

Speaker 演說者 史特拉汶斯基：「伊底帕斯王」（*Oepidus Rex*）。口述角色。宣佈接下來的故事將揭露伊底帕斯的真實身分。首演者：（1927）Pierre Brasseur。

Spermando 斯畢曼多 李格第:「極度恐怖」(*Le Grand Macabre*)。見*Armando*。

Spirit Messenger(Der Geisterbote)精靈使者 理查‧史特勞斯:「沒有影子的女人」(*Die Frau ohne Schatten*)。男中音。精靈世界之主凱寇巴德(Keikobad)的使者。他拜訪奶媽,告訴她凱寇巴德宣示,除非皇后能在三天內投下影子(懷孕),皇帝將會變成石頭。當奶媽露出對人類缺乏同情心時,精靈使者阻止她進入凱寇巴德的神殿,將她拋到船上,懲罰她必須永遠在所恨的人之間流浪。首演者:(1919)Josef von Manowarda。

Spoletta 史保列塔 浦契尼:「托斯卡」(*Tosca*)。男高音。協助史卡皮亞(Scarpia)逮捕卡瓦拉多西(Cavaradossi),對他施酷刑的警員。在托斯卡同意史卡皮亞釋放卡瓦拉多西的條件後──她必須獻身給他──史卡皮亞告訴她必須先假行刑,命令史保列塔將之安排得「像帕米耶里(Palmieri)一樣」,史保列塔重複說:「就像帕米耶里。」首演者:(1900)Enrico Giordani。

Sportin' Life 遊樂人生 蓋希文:「波吉與貝絲」(*Porgy and Bess*)。男高音。毒販(賣的是「快樂塵」)。他給貝絲一些毒品,她受之影響在波吉被警察偵訊時前往紐約。首演者:(1935)John W. Bubbles。

Squeak 斯窺克 布瑞頓:「比利‧巴德」(*Billy Budd*)。男高音。船上的一名下士。克拉葛(Claggart)派他監視比利。首演者:(1951)David Tree。

Stanislao, King 史丹尼斯勞國王 威爾第:「一日國王」(*Un giorno di regno*)。波蘭王位繼承權紛爭時的國王(未出現在歌劇中),他的地位受到挑戰。為了引開注意力,他的朋友貝菲歐瑞(Bilfiore)裝成國王。見*Belfiore,* (2)。

Stankar, Count 史坦卡伯爵 威爾第:「史提費里歐」(*Stiffelio*)。男中音。一名退役上校、琳娜(Lina)的父親、牧師史提費里歐(Stiffelio)的岳父。他懷疑女兒趁丈夫外出時發生婚外情。他不准琳娜告訴丈夫實情,自己殺死她的情夫。首演者:(1850)Filipo Colini。另見*Egberto*。

Stanley, Major-General 少將史丹利 蘇利文:「潘贊斯的海盜」(*The Pirates of Penzance*)。男中音。梅葆(Mabel)等女孩的父親。詠嘆調:「我是現代少將的最佳典範」(*I am the very model of a modern major-general*)。首演者:(1879,紐約)J. H. Ryley。

Starveling 瘦子 (1)布瑞頓:「仲夏夜之夢」(*A Midsummer Night's Dream*)。男中音。一名裁縫,為鐵修斯(Theseus)公爵與喜波莉妲(Hippolyta)婚禮演戲的鄉下人之一。他在劇中飾演月光。詠嘆調:「彎角月亮獻上這盞燈聲」(*This lanthorn doth the horned moon present*)。首演者:(1960)Joseph Ward。

(2)菩賽爾:「仙后」(*The Fairy Queen*)。口述角色。類似上述(1)。首演者:(1692)不詳。

Stasi (Anastasia), Countess 絲塔西（安娜絲塔西亞）女伯爵　卡爾曼：「吉普賽公主」（*Die Csárdásfürstin*）。女高音。艾德文（Edwin）王子的表親，他的父母希望兩人結婚，宣佈他們訂婚。他的真愛席娃（Sylva）來參加他們的派對，絲塔西愛上席娃的男伴，邦尼（Boni）伯爵。首演者：（1915）Suanne Bachrich。

Steersman 舵手　華格納：「漂泊的荷蘭人」（*Der fiegende Holländer*）。男高音。達蘭德（Daland）的舵手。詠嘆調：「穿過雷雨，來自遙遠海洋」（*Mit Gewitter und Sturm aus fernem Meer*）。首演者：（1843）Herr Bielezizky。

Stella 史黛拉　奧芬巴赫：「霍夫曼故事」（*Les Contes d'Hoffmann*）。女高音。霍夫曼（Hoffmann）愛上的歌劇女歌手。他愛過的其他女人——奧琳匹雅（Olympia）、安東妮亞（Antonia）和茱麗葉塔（Gialietta）——都是她的化身。她遺棄他，和林朵夫離去。首演者：（1881）Adèle Isaac。

Stéphano 史帝法諾　古諾：「羅密歐與茱麗葉」（*Roméo et Juliette*）。女高音。女飾男角。羅密歐的侍童。首演者：（1867）Mlle Daram。

Števa 史帝法　楊納傑克：「顏如花」（*Jenůfa*）。見*Buryja, Števa*。

Stiffelio 「史提費里歐」　威爾第（Verdi）。腳本：皮亞夫（Francesco Maria Pive）；三幕；1850年於的里雅斯德（Trieste）首演，威爾第指揮。

德國，十九世紀初：牧師史提費里歐外出傳教。他的妻子琳娜（Lina）與拉斐爾（Raffaele）通姦。她的父親史坦卡（Stankar）不准她向丈夫承出軌，自己挑戰拉斐爾決鬥。決鬥時史提費里歐回來，在聽說琳娜和拉斐爾的姦情後，他想攻擊拉斐爾。但是年老的牧師，約格（Jorg）提醒他身為神職人員的責任。史提費里歐不聽琳娜辯解仍愛著他，要和她離婚。她請他以牧師的身分聽她告解：在內心深處她仍愛著他。史提費里歐決定懲罰拉斐爾，卻看到史坦卡從隔壁走出，他在裡面發現拉斐爾的屍體——史坦卡殺了他。史提費里歐在教堂準備講道，史坦卡和琳娜也坐在會眾間。他翻到聖經裡關於一個女人通姦的故事，讀給會眾聽，等於公開原諒妻子。另見*Aroldo*。

Stiffelio 史提費里歐　威爾第：「史提費里歐」（*Stiffelio*）。男高音。一名新教牧師，曾領導被迫害的教派。史提費里歐住在支持者史坦卡伯爵的家中，也娶了他女兒琳娜。年老的牧師約格，擔心史提費里歐對妻子的愛，干擾他對教會奉獻。他傳教回來時，聽說有人看到一個男人從一位女士的臥房窗戶逃出，還掉了筆記本。史提費里歐接到筆記本後把它燒毀，不希望讀到和姦情有關的東西。大家都佩服他很清高。琳娜和拉斐爾感到緊張——正是他們有姦情，而琳娜的父親也已經起疑。真相公開後，史提費里歐傷心欲絕。他告訴琳娜他願意解除婚姻，勸她簽署文件。她請他以牧師而不是自己丈夫的身分聽她告解。受到琳娜愛的告白感動，史提費里歐

進入教堂講道，翻到聖經關於一個女人通姦的故事。首演者：（1850）Gaetano Fraschini。另見*Aroldo*。

Stolzing, Walther von 瓦特‧馮‧史陶辛
華格納：「紐倫堡的名歌手」（*Die Meistersinger von Nürnberg*）。男高音。一名造訪紐倫堡的年輕法蘭克（Franconian）騎士。他愛上波格納（Pogner）的女兒，伊娃。瓦特首次出場是在教堂，吸引到伊娃的注意。她支開奶媽瑪德琳，做完禮拜後和他見面。瑪德琳回來剛好聽到他問伊娃是否已經訂婚，於是告訴他伊娃的父親準備將她嫁給下屆歌唱比賽的贏家——波格納堅持女兒要嫁給名歌手，而只有名歌手行會成員才能參加比賽。瑪德琳（Magdalene）的情人大衛，教瓦特參賽必需的演唱規則，瓦特不敢相信居然有那麼多規則，也不認為自己能夠成為名歌手或贏得比賽。波格納現身，瓦特要求他讓自己參賽，波格納同意（畢竟有個貴族騎士當女婿也不錯），但表示瓦特必須依照規定考試。波格納向名歌手推薦瓦特為行會成員人選，瓦特解釋說他是研習十二世紀抒情詩人，瓦特‧馮‧佛各懷德（Walter von der Vogelweide）的作品學會唱歌。他唱的歌被所有人譏笑，尤其是評分員貝克馬瑟（Beckmesser），在黑板上滿滿記錄下瓦特的錯誤。不過，漢斯‧薩克斯（Hans Sachs）認為雖然瓦特缺乏經驗也不懂演唱規則，但是他的歌有種藝術價值，應該被認可。當晚瓦特和伊娃見面，告訴她自己不可能贏得比賽，問她是否願意私奔，她同意了。但是薩克斯偷聽到他們的對話，知道私奔的後果不堪設想。稍晚貝克馬瑟來向

伊娃唱情歌，他的噪音吵醒全鎮，引起暴動。但薩克斯一直監視著伊娃和瓦特，阻止他們趁亂逃走，把伊娃推回家裡，拉瓦特進自己的店中。隔天早上，瓦特告訴薩克斯他做了一個夢，薩克斯鼓勵他用這個夢作為他參賽歌曲的基礎，並向他解釋名歌手的規則意在維持傳統，不應該受到輕蔑。瓦特唱他的歌，薩克斯提示他關於演出、調性關係、和聲、詩節數目等規則。薩克斯叫瓦特去換適合參加比賽的衣服，他換好時，伊娃也來了，一樣穿著白色的衣服。她請鞋匠幫她調整鞋子，但是和瓦特目光交接的模樣，讓薩克斯清楚了解兩人深深相愛。瓦特向伊娃唱了一段自己的歌，令她非常感動，感謝薩克斯幫助瓦特。比賽時，貝克馬瑟先表演——他偷了瓦特的歌，但不知道該如何演唱才好，反而使自己成了笑柄。薩克斯請名歌手聽瓦特演唱同一首歌，他的演唱顯然將贏得比賽。瓦特被領到伊娃的寶座之前，他跪下讓她把優勝者的花冠放在他頭上。波格納上前要替他掛上名歌手的項鍊，這時年輕的騎士反抗，宣佈自己不想加入這種行會，因為他們在考試時給他難看。薩克斯指出，他贏得比賽並非因為他出身貴族，而是因為他有藝術天賦，因此他不該拒絕加入行會，也不該蔑視日耳曼藝術。悔悟的瓦特接受這項殊榮，伊娃取下他的優勝者花冠，戴在薩克斯頭上；薩克斯則拿過波格納手中的項鍊，掛在瓦特頸上。詠嘆調：「冬天時在寧靜壁爐前」（*Am stillen Herd in Winterzeit*）；「開始吧！」（*Fanget an!*）；「在粉紅晨光中閃耀」（*Morgenlich leuchtend in rosingen Schein*）；五重唱（和伊娃、薩克斯、大衛，以及瑪德琳）：「如

太陽般幸福」（*Selig, wie die Sonne*）。

瓦特・馮・史陶辛是典型的衝動年輕人。他瘋狂地墜入情網，等不及擺脫名歌手尊崇的所有古老傳統，但也容易受到薩克斯溫和卻有說服力的控制，最後更學會尊敬薩克斯。這不像齊格菲或崔斯坦是個英雄男高音角色，莫札特男高音也可能——曾成功演唱它。知名的瓦特包括：Max Lorenz、Ludwig Suthaus、Hans Hopf、Wolfgang Windgassen、Rudolf Schock、Peter Anders、Jess Thomas、René Kollo、Alberto Remedios、Siegfried Jerusalem、Plácido Domingo，和Gösta Winbergh。首演者：（1868）Franz Nachbaur。

Stolzius 史托紀歐斯　秦默曼：「軍士」（*Die Soldaten*）。男中音。阿門提耶（Armentières）的紡織商，愛著瑪莉（Marie）。她和城裡數名軍人濫交，使他傷心。他毒死瑪莉的一個愛人，戴波提（Desportes），然後自殺。首演者：（1965）Claudio Nicolai。

Storch, Christine 克莉絲汀・史托赫　理查・史特勞斯：「間奏曲」（*Intermezzo*）。女高音。指揮家羅伯特・史托赫（Robert Storch）的妻子、年幼的法蘭茲（Franz）之母親。她是個有些蠻橫的女人，與溫和的丈夫成對比。確實，她向侍女安娜（Anna）抱怨說，她寧可羅伯特有時能表現得強勢一點，而不要對她言聽計從，這樣說不定她會更尊重他。現在他將去維也納指揮音樂會，她與安娜替他收拾行李。克莉絲汀不停地抱怨：丈夫為何沒有朝九晚五的正常工作——他或是一天到晚在家，

令她覺得厭煩伸展不開手腳，再不然就是像現在一樣，留她獨自在家裡照顧兒子，處理所有家務。羅伯特剛走，電話就響了，克莉絲汀的朋友邀她去滑冰。她坐雪橇時，撞上年輕的魯莫（Lummer）男爵。剛開始她怪他造成意外，但在發現他的身分後，她轉變態度，與他到附近旅店跳舞。她幫他租到便宜合適的住處，但他沒多久就開始向她要錢資助他的學業。她告訴他必須等到羅伯特回來才能處理他的要求。克莉絲汀拆開一封寄給羅伯特的信。信中滿是親密字眼，向羅伯特要歌劇的票，提議兩人在演出後見面，署名蜜姿・麥爾（Mieze Maier）。克莉絲汀立刻作最壞的打算，派電報給羅伯特，指控他出軌，宣佈要與他離婚。她與兒子談話，說自己比他的父親優秀多了。她拜訪律師，展開離婚手續。在家裡，她開始收拾自己的東西（她已經叫魯莫男爵到維也納去找出蜜姿・麥爾的身分）。史托羅（Stroh）前來，釐清所有誤會。克莉絲汀雖然高興事情順利解決，也熱切等待丈夫回家，但當他抵達時，卻冷淡對待他，暗示一切錯都在他。不過，令她驚訝且暗自欣喜的是，羅伯特責罵她，明白表示不滿她的行為，然後氣沖沖地離開。男爵抵達，史托赫進房，假裝忌妒克莉絲汀與魯莫的關係。但是她安慰他說已對那個年輕男人感到厭倦，也受不了他一直要錢。克莉絲汀與羅伯特終於能熱情和解。二重唱（和羅伯特）：「我確定他不是騙子」（*Es ist sicher kein Gaune*）。首演者：（1924）Lotte Lehmann。

傳說寶琳・史特勞斯（Pauline Strauss）一直到觀看首演時，才知道丈夫新歌劇的

內容。珞德・雷曼曾在史特勞斯家住了一段時間，研究寶琳的言行舉止，歌劇顯然是依據眞實生活所寫。而1902年有件事也確實讓寶琳威脅與丈夫離婚：他接獲一位女士寫給另一位指揮家的信。信稱不上是情書，用字相當正式，向指揮家要歌劇的票，但寶琳假設丈夫有婚外情而去見律師。近年來知名的角色詮釋者有：Hanni Steffek、Elisabeth Söderström、Lucia Popp，和Felicity Lott。另見駱特夫人（*Dame Felicity Lott*）的特稿，第404頁。

Storch, Franz 法蘭茲・史托赫 理查・史特勞斯：「間奏曲」（*Intermezzo*）。口述角色。羅伯特與克莉絲汀・史托赫的八歲兒子。家人稱他爲「小法蘭茲」（der kleine-Franzl）。克莉絲汀相信丈夫有婚外情時，坐在兒子床邊，數落他父親的不是。崇拜父親的小孩不願聽她的話，並爲父親辯護。首演者：（1924）Fritz Sonntag。

Storch, Robert 羅伯特・史托赫 理查・史特勞斯：「間奏曲」（*Intermezzo*）。男中音。宮廷樂長、克莉絲汀的丈夫、年幼法蘭茲之父親。他是位知名的指揮家，工作繁忙。他將前往維也納，妻子替他收拾行李的同時不停抱怨他。但他已聽習慣了，只是會心微笑。在維也納，史托赫與同事打牌，包括另一位指揮家，樂長史托羅（Stroh）。他們討論羅伯特個性溫和，與蠻橫的妻子成對比，但他爲妻子辯護，表示她能激發他的靈感，而且他知道她眞正的個性。此刻羅伯特接獲克莉絲汀的電報，表示要與他離婚——她拆開了一封寄給羅伯特的信，署名蜜姿・麥爾，認爲事情不妙。羅伯特顯然很難過，快速離開房間。他在普拉特遊樂場失魂落魄地遊蕩。他無法解釋信是誰寫的，因爲他不認識什麼蜜姿・麥爾，而維也納的演出計畫也讓他不能立刻回家。史托羅找到他，解釋信是寫給他的，蜜姿・麥爾搞混兩人姓名。震怒的史托赫堅持史托羅立刻去他家向克莉絲汀解釋一切。史托赫回家時，克莉絲汀對他相當冷淡，但他一反常態，拒絕默默聽她嘮叨，終於發了隱忍許久的牢騷，然後氣沖沖地走出房間。他回來後，表現出忌妒克莉絲汀與魯莫男爵的樣子，但她趕快向他保證已對那個年輕男人感到厭倦，最後兩人熱情和解。二重唱（和克莉絲汀）：「我確定他不是騙子」（*Es ist sicher Kein Gaune*）。首演者：（1924）Josef Correck。首演時他裝扮成史特勞斯的模樣，舞台也刻意設計得像史特勞斯家的房間。歌劇的故事出自史特勞斯夫妻婚姻中的一段眞實插曲，那件事對史特勞斯來說非常痛苦。在 Josef Correck 之後，知名的史托赫演唱者還有Alfred Jerger、Dietrich Fisher-Dieskau，和Hermann Prey。

Street Singer 街頭歌手 懷爾：「三便士歌劇」（*The threepenny Opera*）。男中音（兼任阿虎・布朗一角）。戲剛開始時，他演唱了知名的「老刀麥克」（*Mack the Knife*）詠嘆調。首演者：（1928）Kurt Gerron。

Strephon 史追風 （1）蘇利文：「艾奧蘭特」（*Iolanthe*）。男中音。仙女艾奧蘭特和凡人大法官的兒子，只有上半身是仙人。他是桃花源的牧羊人，愛著大法官的被監護人，菲莉絲，而大法官也想娶她。艾奧蘭特現身於丈夫面前爲兒子說情。詠嘆

調：「早安，母親」（*Good morrow, good mother*）；二重唱（和菲莉絲）：「沒人能拆散我們」（*None shall part us from each other*）。首演者：（1882）Richard Temple。

（2）狄佩特：「仲夏婚禮」（*The Midsummer Marriage*）。舞者。仲夏日領導舞者在神殿前表演儀式舞蹈。最後馬克和珍妮佛團圓時，他死在兩人腳邊——終極的犧牲。首演者：（1955）Permin Trecu。

Stroh 史托羅 理查・史特勞斯：「間奏曲」（*Intermezzo*）。男高音。一位指揮家、羅伯特・史托赫的朋友，兩人常一起打牌。他們都在維也納工作時，一位年輕女子搞混兩位指揮家的名字，用親密的字眼寫信給史托羅，卻把信誤寄到史托赫家。史托赫的妻子克莉絲汀讀了信，立刻決定與丈夫離婚。史托羅被派去見她，證明她丈夫的清白。首演者：（1924）Hanns Lange。

Stromminger 史特羅明格 卡塔拉尼：「娃莉」（*La Wally*）。男低音。娃莉的父親。首演者：（1892）Ettore Brancaleoni。

Struhan 史柱漢 理查・史特勞斯：「玫瑰騎士」（*Der Rosenkavalier*）。見Major-Domo (1)。

Stuarda, Maria 瑪麗亞・斯圖亞達 董尼采第：「瑪麗亞・斯圖亞達」（*Maria Stuarda*）。女高音（有時由次女高音演唱）。蘇格蘭女王瑪麗、亨利五世的女兒、蘇格蘭之詹姆斯六世（英格蘭之詹姆斯一世）的母親，她的第二任丈夫（詹姆斯的父親）是鄧利（Lord Darnley）。她被表親、王位競爭人

兼情敵（爭搶萊斯特伯爵的愛），女王伊莉莎白一世囚禁在佛瑟林格城堡。女王到監獄探望她，結果極為難看：伊莉莎白指控她叛國並涉嫌害死親夫，而她稱伊莉莎白為「惡毒雜種」。現在任何事都救不了她。萊斯特（Leicester）懇求伊莉莎白發慈悲無用，女王簽署瑪麗的死刑執行令，並命令萊斯特觀看她受死。陶伯特（Talbot）聽了她的告解，她死前的願望是由侍女，漢娜（安娜）・甘酒迪〔Hannah（Anna）Kennedy〕陪伴上斷頭台。瑪麗至死仍保持她的清白和尊嚴。詠嘆調：「看哪，這些田野上出現……」（*Guarda: su' prati appare ...*）；「唉！別哭！」（*Deh! Non piangete!*）。首演者：（1834，飾畢安卡〔Bianca〕）Giuseppina Ronzi de Begnis；（1835）Giacinta Puzzi-Tosi。另見珍妮特・貝克夫人（*Dame Janet Baker*）的特稿，第405頁。

Suleyman, Pasha 巴夏蘇利曼 柯瑞良諾：「凡爾賽的鬼魂」（*The Ghosts of Versailles*）。口述角色。他在土耳其大使館宴客，娛樂波馬樹（Beaumarchais）、皇后瑪莉・安東妮（Queen Marie Antoinette），和奧馬維瓦（Almaviva）全家。首演者：（1991）Ara Berberian。

Sulpice 蘇匹斯 董尼采第：「軍隊之花」（*La Fille du régiment*）。男低音。法國擲彈兵團的中士。瑪莉向他坦白愛上東尼歐。首演者：（1840）Mons. Henri/Henry。

***Suor Angelica* 「安潔莉卡修女」**（浦契尼：三聯獨幕歌劇的第二部）。腳本：佛札諾（Giovacchino Forzano）；一幕；1918年

於紐約首演，莫蘭宗尼（Roberto Moranzoni）指揮。

義大利，十七世紀末期：安潔莉卡修女進修道院已經七年了，很難過期間都沒聽到家人的消息。她的姑姑拉·吉亞公主（Principessa La Zia）來看她，透露她私生子已過世多年。安潔莉卡唯一想做的，就是到天堂和孩子會合。她服毒後才想起自殺是不可饒恕的大罪，將遭天罰。她向聖母祈禱請求寬恕。幻象中，聖母將她的兒子帶來領她到天堂。

Surin 蘇林 柴科夫斯基：「黑桃皇后」（*The Queen of Spades*）。男低音。俄羅斯軍官、赫曼（Hermann）的朋友。首演者：（1890）Hjalmar Frey。

Susanin, Ivan 伊凡·蘇薩寧 葛令卡：「爲沙皇效命」）（*A Life for the Tsar*）。男低音。忠於沙皇的農夫、安東妮達（Antonida）的父親。俄羅斯可能遭波蘭人侵略，他擔憂國家的未來。波蘭軍隊前來尋找沙皇時，他誤導他們到森林裡，讓沙皇有機會逃走。謊言曝光後，他被射殺，同胞稱頌他爲英雄。首演者：（1836）Osip Petrov。

Susanna 蘇珊娜 （1）莫札特：「費加洛婚禮」（*Le nozze di Figaro*）。女高音。奧瑪維瓦（Almaviva）伯爵夫人的侍女，即將和伯爵的隨從，費加洛結婚，他們婚後將住在靠近主人的房間。蘇珊娜知道伯爵想引誘她，和伯爵夫人計畫要逮到他出軌。詠嘆調：「來吧，別遲疑」（*Deh vieni, non tardar*）；二重唱（和伯爵夫人）：「如此溫柔的微風」（*Che soave zeffiretto*）。首演者：（1786）Nancy Storace。關於歌劇曲目中最長的角色，是蘇珊娜還是「玫瑰騎士」的奧克斯（Ochs）男爵爭論一直難定。因爲蘇珊娜少有不在舞台上的時候，確實是個長又辛苦的角色。同時，這也不應該被單純視爲典型的侍女女高音角色，演唱者的表現必須超出一般的「精明女佣人」。近年來討喜的蘇珊娜爲數不少，光是二十世紀的名單就很可觀，包括：Audrey Mildmay（格林登堡製作人克利斯提〔John Christie〕的妻子）、Maria Cebotari、Adele Kern、Irmgard Seefried、Alda Noni、Hilde Gueden、Jeanette Sinclair、Rita Streich、Anne Moffo、Graziella Sciutti、Anneliese Rothenberger、Edith Mathis、Mirella Freni、Reri Grist、Ileana Cotrubas、Maria McLaughlin、Alison Hagley，和 Rebecca Evans。

（2）沃爾夫—菲拉利：「蘇珊娜的祕密」（*Il segreto di Susanna*）。女高音。吉歐（Gil）伯爵的妻子。他察覺家中和妻子身上有煙草的味道，懷疑她有情人。她時常獨自溜到外面，他假設她是去與情人見面。原來蘇珊娜的祕密是她抽煙，所以必須出去買煙。吉歐有天突然回家，她正在抽煙休息。她的祕密曝光。首演者：（1909）Frau Tordel。

（3）柯瑞良諾：「凡爾賽的鬼魂」（*The Ghosts of Versailles*）。女高音。奧瑪維瓦伯爵隨從費加洛的妻子，兩人結婚已經二十年了。她也是被創造者，作家波馬榭號召來改變瑪莉·安東妮歷史命運的人物之一。首演者：（1991）Judith Christin。

Susannah 「蘇珊娜」　符洛依德（Carlise Floyd）。腳本：作曲家；兩幕；1955年於塔拉哈西（佛州州立大學）首演，卡爾‧魁爾史坦納（Karl Kuersteiner）指揮。

〔注：這個故事是從新約外傳的蘇珊娜書改編。〕

田納西州，現代：在村子裡，長老們（Elders）和路過的牧師歐林‧布里奇（Olin Blitch）看著蘇珊娜‧波克（Susannah Polk）跳方塊舞。蘇珊娜和哥哥山姆‧波克（Sam Polk）同住。村裡一名長老的兒子，崇拜她的小蝙蝠‧麥克連（Little Bat McLean）送她回家。長老們找尋進行共同受洗禮的水池，從樹木後看到蘇珊娜裸泳。他們譴責她不知羞恥，宣示她必須公開承認自己罪孽深重，不然會被逐出教會。沒有人和蘇珊娜往來，她卻不知道自己做了什麼讓大家不滿的事，直到小蝙蝠告訴她實情。他的父母逼他指控蘇珊娜引誘他。牧師到蘇珊娜家安慰她，居然慾火中燒，和她上床，蘇珊娜太難過無法抵抗。牧師發現她是處女，試圖向村子長老辯護她的清白，卻惹來他們鄙視。山姆回家聽說事情經過，找到布里奇後射殺他。村民逼近蘇珊娜的農莊威脅她，但她用槍把他們趕走，甚至拒絕忠心耿耿的小蝙蝠，留下自己孤單獨處。

Susanna's Secret 「蘇珊娜的祕密」　沃爾夫—菲拉利（Wolf-Ferrari），見 *segreto di Susanna, Il*。

Suzuki 鈴木　浦契尼：「蝴蝶夫人」（*Madama Butterfly*）。次女高音。蝴蝶夫人忠心耿耿的僕人。她不相信平克頓（Pinkerton）會回到蝴蝶身邊，當她知道他回來的真正原因時，也不感訝異。雖然她氣主人對一個不值得的男人如此忠心，仍非常努力保護她。二重唱（和蝴蝶）：「搖動櫻花樹枝」（*Scuoti quella fronda di ciliegio*）。首演者：（1904）Giuseppina Giaconia。

Svetozar 斯維托札　葛令卡：「盧斯蘭與露德蜜拉」（*Ruslan and Lyudmila*）。男低音。基輔的王公、露德蜜拉的父親。首演者：（1842）不明。

Swallow 斯華洛　布瑞頓：「彼得‧葛瑞姆斯」（*Peter Grimes*）。男低音。律師兼地方法官，葛瑞姆斯學徒死因審問的驗屍官，他判定學徒死於「意外情況」。詠嘆調：「彼得‧葛瑞姆斯，我謹此建議你」（*Peter Grimes, I here advise you*）；四重唱（和甥女及金恩）：「你這美人兒派給我吧」（*Assign your prettiness to me*）。首演者：（1945）Owen Brannigan。

Sweeney, Cathleen 凱瑟琳‧斯溫妮　馬奧：「月亮升起了」（*The Rising of the Moon*）。女高音。皇家槍騎兵第三十一團在她住的小鎮紮營，她父親是鎮上的客棧掌櫃。她愛上年輕的掌旗官波蒙。首演者：（1970）Anne Howells。

Sylva 席娃　卡爾曼：「吉普賽公主」（*Die Csárdásfürstin*）。見 *Varescu, Sylvia*。

SCARPIA

強納森・米勒（Jonathan Miller）談史卡皮亞男爵

From浦契尼：「托斯卡」（Puccini：*Tosca*）

　　史卡皮亞何許人也，該如何飾演他？答案一：他是「托斯卡」裡驕奢淫逸的虐待狂，飾演他應該符合浦契尼顯而易見的原意——在愛管閒事的現代導演開始惡搞他之前，他確實是這樣搞的。事實上，「傳統」製作替角色差不多樹立了一個標準版本，相信它既然長壽，所以必定等於是浦契尼的原意，而嘗試另類詮釋，則如同為蒙娜麗莎畫上鬍子般令人不齒。可是那樣的論調根本站不住腳。相較於繪畫和雕刻，不需要其他藝術家後來加工即一直存在，歌劇人物的持續存在，仰賴每個年代的重建。除非製作人用上可疑假設，認為先例是詮釋的最好指南，歌劇人物無可避免地隨著不同製作「發育成長」，也不見得依循作曲家和腳本作家心中模擬的方向。不知者無罪，浦契尼無法預見後世會是個思考行事風格都與他不同的異鄉。因此史卡皮亞的定型程度其實不如某些樂評盲目相信般硬。浦契尼創作歌劇後，世界經歷的社會政治改變，絕對超出他的想像。所以在1990年代重演歌劇的原因，與在1950、更何況1910年代重演它的原因不盡相同。當一個二十世紀末的製作人接下重現「托斯卡」的挑戰時，他已經知道犯下政治暴行的某些人，明顯不像傳統製作中，有點陳腔濫調的惡棍。再者，現代導演通常熟悉所謂的「心理學」，所以他免不了「切個角度」詮釋史卡皮亞這種人物，不可能只看見他的表面個性。讀過書的製作人必須考慮到「邪惡的庸俗性」，亦即傳統手法其實無法呈現出史卡皮亞的「惡形惡狀」。相反的，與蓋世太保、OVRA（1942-3年的義大利法西斯黨祕密警察組織）或KGB等平凡公務員比起來，圓滑好色的美酒與痛苦鑑賞家似乎有些滑稽。那些真實人物文書辦事員般的態度，比傳統歌劇類似葛里派普—辛的高雅表象更令人不安〔譯注：Grytpipe-Thynne為1950年代英國廣播公司廣播喜劇節目《惡棍》（The Goon Show）中，操著一口漂亮英文的金光黨。〕。連接出現三個觀光景點也是另一種干擾：演員最痛恨的，莫過於觀眾因為認出聖安德烈亞教堂、法爾尼斯皇宮，和聖天使碉堡而為自己鼓掌。

　　對一個在二次大戰時長大的人來說，「托斯卡」概念上的拿破崙時期背景，和羅塞里尼（Rossellini）悲哀到讓人看不下去的《不設防城市》（Rome Open City）所投射出的背景相比，既單薄又缺乏說服力。兩者故事敘述接近平行，所以背景轉移幾乎毫無矛盾，而史卡皮亞，在沒有藝瀆或損害他的文字與音樂的情況下，經歷微妙的蛻變。他成為一個「平凡」到令人害怕的人物。他整理簽署文件、心不在焉地啜著冷咖啡，對隔壁傳出卡瓦拉多西受酷刑的慘叫聲，似乎充耳不聞，抑或稍感厭煩；門外呆板的打字員冷靜記錄盤問內容。

　　至於在托斯卡嘲諷地問了約定的「代價」後，史卡皮亞試圖性侵犯心慌意亂女主角的那一幕，值得一提的是，我們可以完全逆轉傳統，仍然讓演出與音樂扣合。若不是誘人的女明星跪在地上，而是史卡皮亞自我貶低，噁心地在她腳邊蠕動，尋求無法得到的自厭、自虐性慾滿足，整場戲會變得難以承受地悲哀。

　　只是「搞」他的另一種方式，但我覺得蠻有意思！

HANS SACHS

約翰・佟林森（John Tomlinson）談漢斯・薩克斯

From華格納：「紐倫堡的名歌手」（Wagner：*Die Meistersinger von Nürnberg*）

對華格納來說，十六世紀紐倫堡名歌手行會代表的，是小心翼翼、充滿愛心和驕傲運用的傳統技巧，但關鍵地缺乏冒險精神、獨創性和前瞻性。

1542年仲夏日前一天，富裕的金匠，魏特・波格納，在名歌手聚會上宣佈，將把自己年輕美麗的女兒，伊娃，嫁給年度歌唱比賽優勝者。參賽者一共有三人：僵硬、墨守成規、缺少靈魂的行會「評分員」，賽克士斯・貝克馬瑟，他試過各種方法但就是無法贏得伊娃的青睞（以及她的財富）；年輕路過的騎士，瓦特・馮・史陶辛，他瘋狂地愛上伊娃（而她也愛上了他），希望能加入名歌手行會，但是在考試時，他熱情、浪漫曲折的演唱卻被古板行會不屑地拒絕；以及漢斯・薩克斯，一個手藝精巧的鞋匠，他打鞋以外的時間，是在前門外的接骨木樹蔭下追求自己的另一個身分、向自己寫詩作曲的繆斯尋找慰藉。

自從妻子和小孩不幸死亡後，現可能已五十歲的薩克斯（值得一提，比貝克馬瑟老），看著伊娃長大成人，對她感到寬大父愛。有時候他受她的美麗吸引，思考是否適合做她的丈夫，但內心深處他知道自己太老。伊娃的父親肯定贊成兩人結婚，而一週前的伊娃也應該會欣然答應。只不過，自從瓦特出現後⋯⋯。薩克斯很快發現兩個年輕人相愛，決定要盡他所能幫他們結為連理。因此有了「名歌手」的故事，描繪紐倫堡居民生活既滑稽豐富，但又具哲理、引人深省，甚至悲哀的二十四小時。

漢斯・薩克斯是整齣歌劇唯一依照事實改編的人物，歌劇的最後一場戲用上真人薩克斯的詩歌。以任何標準來說，薩克斯都是歌劇曲目中最長的角色：他在台上整整四個小時，幾乎全部時間都要演唱──耐力是絕對的必備條件。不過，華格納並非會對演唱者做出無理要求的作曲家（雖然他總刻意逼近極限），而他也不要求薩克斯必須擁有，舉例來說，像弗旦一樣的戲劇力與持續張力。華格納為薩克斯寫的音樂很合人性，有時幾乎是以道白（parlando）呈現溫暖、自然的朗誦調、深思的獨白，和高亢的公眾演說。男低音、低男中音，或男中音都有可能演唱這個角色；只不過，除了耐力以外，他們一定還要必備表情豐富的嗓音、演戲能力和台風，如此才能成功刻劃這個具魅力、多面的人物。

回到紐倫堡：薩克斯巧妙編織他智取貝克馬瑟的計畫、說服名歌手接受瓦特的新音樂，以及最後，儘管他愛著伊娃，仍讓年輕情侶順利成為眷屬，確保華格納的「喜劇」故事能夠「圓滿收場」（華格納自己的描述）。

因此，薩克斯是個「促合者」：從一開始，奉信民主的他就想把群眾的意見，納入菁英封閉的名歌手圈子；他不畏艱難地試圖理解瓦特靈感豐富的演唱，並且賦予瓦特的音樂自己鑽研至精的舊曲式，讓它有結構也變得更好；他的努力跨越了貴族與平民之間的鴻溝；他克服困難讓瓦特和伊娃結合；以他自己虛心、奉獻的方式，甚至結合了造鞋與藝術。

整個故事中，薩克斯只有一個情節是造成分化而不是融合：對貝克馬瑟的虐待。薩克斯

向自己捉弄人的本事投降，逗趣地毀了貝克馬瑟唱給伊娃的情歌，兩人的噪音也引起街頭暴動。薩克斯讓貝克馬瑟演唱瓦特的歌出醜——他可能辯解說，只有這樣使壞才能讓瓦特有機會示範歌曲正確的演唱方式，進而贏得一切。不過，在他的「瘋狂」獨白中，薩克斯除了憂心天下，也懊悔自己失去控制、殘酷對待另一位名歌手，之後他承認，為了達成自己——雖然是利他的計畫而犧牲迂腐的評分員，這種虛偽仍令他感到不安：儘管結果有價值，手段終究不光明。

　　薩克斯的專心致志接近殘酷。我們不難想像貝克馬瑟因為公眾形象被摧毀得如此徹底而輕生，就連薩克斯的關愛開導可能也救不了他。觀眾樂於感受漢斯‧薩克斯的智慧、謙遜、聰明和仁慈。不過，華格納描繪人物總會用上所有的色彩，所以薩克斯也有他自己清楚知道的較黑暗的破壞、憤怒和自憐個性。而這正是他有人味之處。

S

CHRISTINE STORCH

費莉瑟蒂・駱特夫人（**Dame Felicity Lott**）談克莉絲汀・史托赫

From理查・史特勞斯：「間奏曲」（Richard Strauss：*Intermezzo*）

我飾演過兩次「間奏曲」的克莉絲汀：首先是1983年在格林登堡用英語演唱，接著從1988年起，在慕尼黑用德語演唱。格林登堡約翰・考克斯（John Cox）的製作非常華麗，可以穿一整櫃子馬丁・巴特斯比（Martin Battersby）設計的漂亮1920年代戲服。先學習英語版本對我的好處良多（想必對觀眾也是）。「間奏曲」其實只是恰好被演唱的一齣戲劇，而克莉絲汀更是喋喋不休——多半是唱歌，但偶爾她會突然說起話來，平順交替兩種語法比想像中困難許多！由於音樂幾乎沒有間斷，所以演唱者必須仔細拿捏說話的時機。有一段我無關語言，總是背不起來：她努力地算帳，唸出正在加減的數字，由魯莫男爵告訴她絕大部份答案。我總需要先寫下數字——它們並不難（七加四等於十一、再加三等於十四等等）——但既要演唱、說話，又要算術實在超出我頭腦的負荷！

克莉絲汀當然正是史特勞斯心愛的妻子寶琳，她想必是個棘手人物。史特勞斯無疑非常愛她，而他在歌劇中的化身，羅伯特・史托赫，也告訴朋友他寧可妻子外表難搞但內心善良——不過她的某些傳聞實在令人不敢恭維。有次我在慕尼黑演出「間奏曲」後，遇見理查・史特勞斯的一個孫子，他說真希望祖母像我！讓我深感榮幸。史特勞斯將克莉絲汀刻劃為一個多面的人物，非常善變，絕不乏味。在第一場戲中，她對丈夫嘮叨得很厲害（他正準備前往維也納待上數月）；她對傭人非常暴躁沒耐性；對魯莫男爵，她（誤）以為總算有人喜歡她的人，所以又有些裝可愛。她向男爵冗長反覆讚美丈夫，顯露他離家時她的寂寞。在她相信羅伯特和蜜姿・麥爾有染時（根據史特勞斯婚姻真事），則完全失去控制。克莉絲汀演起來極具挑戰性，可說是我擔任過最有趣的角色，儘管我曾覺得永遠無法學會它。音樂上它非常困難也極長，以在台上的演唱時間來說，幾乎可與伊索德相提並論。

戲服是演出的一大特色，差不多得在舞台側翼快速更換十次衣服，由於音樂不會停下來，所以你必須像假人般立定站好，讓服裝師幫你脫下衣服、穿上衣服、整理頭髮、戴上帽子、在鼻子上撲粉、給你喝水，然後衝回舞台！我永遠忘不了第一次在慕尼黑試戲服的經驗。那時我從未在德國演出過歌劇，所以也沒有機會參與長時間的排練來習慣語言，我懂的德文有限——「牛油，謝謝」如此而已。戲服設計師和服裝師講話都帶有濃重的巴伐利亞腔，我幾乎一個字也聽不懂。我感覺出他們在想：「這個可悲的女人怎麼能夠在我們史特勞斯家鄉的劇院擔任這麼大的角色？」不過編撰的文字總是比隨機的容易，假以時日，我甚至能夾雜一兩句巴伐利亞方言〔編：她的德文現在非常流利〕。當時的製作人是寇特・威廉（Kurt Wilhelm），我們從開始就看對眼。我時常使用格林登堡考克斯的「動作表情」，例如試著把檯燈裝進皮箱，這些威廉都很欣賞——節目單應該也掛上考克斯的名字！兩場製作都是由古斯塔夫・昆（Gustav Kuhn）指揮，我永遠感激他向慕尼黑當時的音樂總監，沃夫岡・薩瓦利希（Wolfgang Sawallisch）推薦我。

在你胡言亂語憤怒叫囂、又哭又笑、滑雪橇、跳舞、斥訓了律師、房東太太、僕人、淘金追求者，每次情感爆發間還要換過衣服之後，丈夫回到家，然後史特勞斯毫無保留地為和解這場戲寫出整晚最累人的音樂。我仍認為這是我最愛的角色！

MARY STUART

珍妮特‧貝克夫人（Dame Janet Baker）談瑪麗亞‧斯圖亞達

From董尼采第：「瑪麗亞‧斯圖亞達（Donizetti：Maria Stuarda）

「你幹嘛想演瑪麗‧斯圖亞特，她是個很可笑的女人。」我朋友的反應，從英國歷史觀點來看情有可原。從董尼采第的觀點，也是幾乎全歐洲和瑪麗她自己的觀點，天主教立場明確：伊莉莎白是個篡位者而瑪麗才是英國王位真正的繼承人。這種態度提供瑪麗所有行為全然不同的解釋——無論她多不明智、被誤導得有多嚴重——這也是我研究歌劇時，試著培養的觀點。我刻意不讀任何有關她的文獻，只專注於作曲家筆下的女人。

她是演唱者夢寐以求的角色：每一場戲的音樂和戲劇性都刻畫出她人格的不同層面。她初次出場，是被放出牢房走動的脆弱年輕女子，接著與萊斯特的戲，她熱情地表達成熟女人氣質，然後最後與伊莉莎白火爆的對質，需要超強的體能與情感精力。

「瑪麗亞‧斯圖亞達」所有演唱的戲都是連續出現。這是項考驗，因為演出者無法在幾次出場間休息嗓子。唯一充電的機會是幕間的休息，以及第二幕伊莉莎白有段空檔。演唱者偏好有數場短戲，可以時常下台，但董尼采第在這齣歌劇中沒有這麼做。因此若要維持角色所要求的極高嗓音集中力，演唱者必須仔細分配精力，才能存活到最後一場戲，而且還有足夠能量演好它。

分配精力絕對不等於偷懶——演唱還是照常，只是你要小心控制精力閘門，無時無刻不保留足夠情感能源備用。分配量拿捏仰賴豐富經驗，這樣才不會為了演唱一個樂句而犧牲了另一個。最重要的是每個人必須研究何時該分配什麼，以及個人有多少能量可用。

在第一幕中，瑪麗從年輕愛玩的女子成長為傲慢女王。在第二幕中她較老，缺乏活力與希望。隨著歌劇接近尾聲，她必須運用越來越多魅力，直到偉大的告解戲，剝奪她所有偽裝和幻想。她洗淨罪惡感、拋開過去，能夠與忠心廷臣最後一次「告別」。她改變化妝、假髮和戲服，恢復成那個年輕可愛的瑪麗，準備好面對死亡，她的勇氣激發最後幾場戲中圍繞她的合唱團。對我來說，這是歌劇非常關鍵的一刻。當許多人同在舞台上，每個人都認真演好角色時，一股強大的力量與善意在演出者之間交流。他們幫助我在歌劇剩餘的部份付出所有，尤其若我察覺自己能量變低，合唱團散發的氣氛是我的養分，賦予我了不起的支持。

不論我們對歷史上的瑪麗看法如何，有一點很明顯：她無疑深深影響周遭的人。她小群但忠心的朋友，甘願與她同被囚禁，連獄卒都對這個女子充滿人道同情心。她完全不可能回報別人（她什麼也沒有），卻能激發那樣的奉獻精神，代表她擁有非常出眾的個性。這是我數月研究、數週排練時想到的、試著模擬，也漸漸熟悉的瑪麗。

關於演唱美聲曲目：對聲樂家來說，董尼采第等作曲家是極樂境界，他們寫作的那個年代，嗓音至上。他們必須讓演唱聲音穿透樂團配器，不然觀眾會讓他們難看。時代不同

了：威爾第、華格納、浦契尼和史特勞斯的輝煌偉大毋庸置疑，但我覺得聲樂伴奏的獨特藝術，似乎輸給樂團演奏的需求，甚至現代製作人的要求。除非我們戰戰兢兢保護嗓音、特別是年輕的嗓音不受樂團池蹂躪，演唱巨星的生涯恐怕仍是難以長久。

瑪麗・斯圖亞特演起來唱起來都令人愉悅。她是我非常珍惜的回憶。

tabarro, Il 「**外套**」 浦契尼：三聯獨幕歌劇的第一部。腳本：亞當彌（Giuseppe Adami）；一幕；1918年於紐約首演，莫蘭宗尼（Roberto Moranzoni）指揮。

巴黎，約1915年：密樹（Michele）在塞納河上的平底載貨船，雇了三名裝卸工：陶帕（Talpa）、丁卡（Tinca），和魯伊吉（Luigi）。陶帕的妻子，芙勾拉（Frugola）也幫忙。密樹的妻子，喬潔塔（Giorgetea）和情人魯伊吉會面。起了疑心的密樹請喬潔塔回想兩人過去的快樂時光，但是她躲避他，讓他更堅信她出軌。密樹點燃煙斗，魯伊吉誤認為火光是喬潔塔給他的幽會信號。密樹逼魯伊吉吐露實情後掐死他，把屍體藏在外套下，欣然展露給喬潔塔看。

Taddeo 塔戴歐（1）羅西尼：「阿爾及利亞的義大利少女」（*L'italiana in Algeri*）。男中音。年老的義大利人。他追求伊莎貝拉，兩人一起發生船難。他扮成她的叔叔，幫她逃避阿爾及利亞酋長穆斯塔法的追求。首演者：（1813）Paolo Rosich。

（2）雷昂卡伐洛：「丑角」（*Pagliacci*）。見 *Tonio* (2)。

Tadzio 塔吉歐 布瑞頓：「魂斷威尼斯」（*Death in Venice*）。無聲舞者。一個年輕俊美的波蘭男孩。亞盛巴赫受他吸引，觀看他在沙灘上和朋友玩耍，但一直鼓不起勇氣和他談話。首演者：（1973）Robert Huguenin。

Talbot 陶伯特（1）董尼采第：「瑪麗亞·斯圖亞達」（*Maria Stuarda*）。男中音／男低音。舒斯貝利伯爵。他勸伊莉莎白一世慈悲對待表親瑪麗。女王簽署了瑪麗的死刑執行令，陶伯特聽瑪麗告解後，她走上斷頭台。首演者：（1834，飾藍伯托）Federico Crespi；（1835）Ignazio Marini。

（2）貝利尼：「清教徒」（*I Puritani*）。男高音。亞圖羅·陶伯特勳爵，一名保王黨員，但愛著顯赫清教徒的女兒艾薇拉。他幫助法籍寡婦王后逃走，讓艾薇拉以為遭他遺棄發瘋。亞圖羅回來後，艾薇拉聽說他被判死刑，大感震驚而恢復理智。內戰結束的消息傳來，兩人終能團圓。詠嘆調：「對你，親愛的」（*A te o cara*）。首演者：（1835）Giovanni Battista Rubini。

Talpa 陶帕（直譯為錢鼠）浦契尼：「外套」（*Il tabarro*）。男低音。芙勾拉的丈夫、密樹船上的裝卸工。首演者：（1918）Adamo Didur。

Tamara, Princess 塔瑪拉公主 魯賓斯坦：「惡魔」（*The Demon*）。女高音。古道王子的女兒，和辛諾道王子有婚約。惡魔讓辛諾道死去，自己試著贏得塔瑪拉的愛。他吻了她後，她死去。首演者：（1875）Wilhelmina Raab。

Tamerlano 「帖木兒」 韓德爾（Handel）。腳本：海姆（Nicola Francesco Haym）；三幕；1724年於倫敦首演。

　　波斯尼亞（Bothinia）首都，普魯沙（Prusa），約1402年：帖木兒與公主伊琳（Irene）有婚約。他打敗並俘虜突厥人的皇帝，巴哈載特（Bajazet）。帖木兒和盟友安德隆尼柯（Andronico）不知對方也愛上巴哈載特的女兒，阿絲泰莉亞（Asteria）。巴哈載特拒絕讓帖木兒娶女兒，雖然安德隆尼柯也支持帖木兒的請求（帖木兒答應若成功追到阿絲泰莉亞，就將王位和伊琳讓給安德隆尼柯，獎賞他的忠誠）。安德隆尼柯公開表示愛著阿絲泰莉亞，她也回報他的愛。帖木兒下令處死巴哈載特和阿絲泰莉亞，但伊琳破壞他的計畫。巴哈載特自殺。帖木兒同意娶伊琳，將阿絲泰莉亞讓給安德隆尼柯。

Tamerlano 帖木兒 韓德爾：「帖木兒」（*Tamerlano*）。女低音。女飾男角（原閹人歌者）。韃靼人的皇帝，與特瑞畢松的公主伊琳有婚約。帖木兒打敗突厥皇帝巴哈載特後，愛上他的女兒阿絲泰莉亞，但最後同意娶伊琳，將阿絲泰莉亞讓給盟友安德隆尼柯。首演者：（1724）Andrea Pacini（閹人歌者）。

Tamino 塔米諾 莫札特：「魔笛」（*Die Zauberflöte*）。男高音。埃及王子。三位女士（Three Ladies）從巨蟒口下救了他，給他看夜之后女兒，帕米娜的肖像，他愛上她。夜之后承諾若他能從「邪惡」的薩拉斯特羅手中救出帕米娜，就可以與她結婚。塔米諾靠著捕鳥人帕帕基諾的幫忙（有時是幫倒忙！），出發找帕米娜。薩拉斯特羅察覺兩人相愛，但堅持塔米諾先經歷多重試煉，證明他有資格當帕米娜的丈夫。他辦到後，薩拉斯特羅祝福兩人。詠嘆調：「這幅肖像迷人美麗」（*Dies Bildnis ist bezaubernd schön*）。首演者：（1791）Benedikt Schack（他的妻子首演第三位女士）。

Tannhäuser 「唐懷瑟」 華格納（Wagner）。腳本：作曲家；三幕；1845年於德勒斯登首演，華格納指揮。

　　蘇林吉亞（Thuringia），靠近艾森納赫（Eisenach），十三世紀初：唐懷瑟想脫離維納斯山洞穴中的縱慾狂歡活動。雖然人類生活有很多壞處，他仍偏好做人，所以請求維納斯（Venus）放了他。維納斯詛咒他，以及引誘他離開的一切。在維納斯山的山腳，他聽到一個牧羊人（Shepherd）歌頌春天，看見朝聖者經過。地主伯爵（Landgrave）和他的騎士們出現，他們認出多年前離開的唐懷瑟。沃夫蘭姆・馮・艾盛巴赫（Wolfram von Eschenbach）告訴他伊莉莎白（Elisabeh）很想他，他同意隨他們回去。在瓦特堡城堡，沃夫蘭姆（他也愛著伊莉莎白）領唐懷瑟去見她。沃夫蘭姆宣佈將舉行歌唱比賽，參賽者必須用歌曲清楚表達愛情的真諦，贏家可以娶伊莉莎白。瓦特・馮・德・佛各懷德（Walter

von der Vogelweide）、彼得若夫（Biterolf）和沃夫蘭姆各自演唱，從道德角度定義愛情。輪到唐懷瑟時，他認為愛情是感官享受，建議他們走訪維納斯山學習這點。憤怒的騎士們威脅要殺了他，但伊莉莎白制止他們。地主伯爵命令唐懷瑟前往羅馬朝聖尋求赦免。伊莉莎白在瓦特堡山谷間望穿秋水等他回來。垂死的她有意為他犧牲。唐懷瑟回來——教皇拒絕原諒他，他將永遠受譴責。沃夫蘭姆向在天堂的伊莉莎白禱告，唐懷瑟在她的棺木抬進來時死去。朝聖者讚頌他獲得赦免。

Tannhäuser 唐懷瑟　華格納：「唐懷瑟」（*Tannhäuser*）。男高音。一名騎士，受美麗的維納斯引誘離開瓦特堡。現在他厭倦維納斯山上無止盡的縱慾狂歡，希望過平凡生活，被赦免屈服於誘惑的罪。地主伯爵和其他抒情詩人經過，他們認出多年前離開的唐懷瑟。他們告訴他，地主伯爵的姪女伊莉莎白從他走後就很不快樂，他同意隨他們回去參加歌唱比賽，若優勝即可娶伊莉莎白。其他參賽者歌頌愛情的道德層面，但是唐懷瑟想起在維納斯山的生活，唱述他與維納斯體驗過的感官享受。騎士們威脅要殺了他，伊莉莎白擋在他前面。地主伯爵勸唐懷瑟前往羅馬尋求教皇赦免。伊莉莎白等著他，但他沒有跟其他朝聖者一起回來。精疲力盡的她準備死去，沃夫蘭姆在外面等唐懷瑟。疲憊不快樂的他抵達——教皇拒絕赦免他，除了回去維納斯山他沒有別的路可走。沃夫蘭姆告訴他伊莉莎白如何為他禱告。她的喪禮隊伍經過，唐懷瑟倒在她的棺木上死去。詠嘆調：「哈，我再次見到美麗世界」（*Ha,*

jetzt erkenne ich sie wieder die schöne Welt）；二重唱（和伊莉莎白）：「快樂的重逢時刻」（*Gepriesen sei die Stunde*）；「心中熱火」（*Inbrunst im Herzen*）——唐懷瑟的敘述。首演者：（1845）Joseph Tichatschek（三年前他於德勒斯登首演黎恩濟）。

Tantris 坦崔斯　華格納：「崔斯坦與伊索德」（*Tristan und Isolde*）。崔斯坦用這個名字向伊索德自我介紹，請她治療他殺死她未婚夫摩洛德時受的傷。坦崔斯僅是崔斯坦的變位字。

Tapioca 塔皮歐卡　夏布里耶：「星星」（*L'Étoile*）。男中音。馬塔欽國王大使艾希松的秘書。首演者：（1877）Mons. Jannin。

Tarquinius 塔昆尼歐斯　布瑞頓：「強暴魯克瑞蒂亞」（*The Rape of Lucretia*）。男中音。伊吐魯瑞亞王子，繼承父親得到羅馬統治權。他決意證明沒有女人能夠守節，騎馬到魯克瑞蒂亞羅馬的家。在被她拒絕後，他強暴她。詠嘆調：「你能否拒絕愛人無聲懇求？」（*Can you deny your love's dumb pleading?*）首演者：（1946）Otakar Kraus。

Tatyana 塔蒂雅娜　柴科夫斯基：「尤金·奧尼根」（*Eugene Onegin*）。女高音。拉林娜夫人（Mms Larina）的女兒、奧嘉（Olga）的姊姊。尤金·奧尼根陪朋友——愛上奧嘉的連斯基（Lensky）來拜訪她們時，她愛上他。那晚她睡不著，請老奶媽描述她年輕的日子，問她如何知道自己戀

愛了。塔蒂雅娜告訴菲莉普耶夫娜（Filipyevna），她對奧尼根有感覺，並寫信向他坦白。塔蒂雅娜再次見到奧尼根時，他拒絕她的愛，令她感到羞辱。在她的生日宴會上，崔凱特（Triquet）對她唱歌引不起她的注意，她難過地看著奧尼根與妹妹調情。忌妒的連斯基挑戰奧尼根決鬥而被殺。奧尼根離開當地。塔蒂雅娜嫁給富有的葛瑞民王子（Prince Gremin）。兩年後，在聖彼得堡的一場舞會上，塔蒂雅娜與奧尼根再次見面。他發現自己確實愛她，而她也承認仍愛著他。但她決定要忠於葛瑞民，請傷心的奧尼根離開。詠嘆調：「就算我得死」（*Puskay pogibnu ya*）。這是知名的寫信歌，長達十二分鐘的女高音炫技機會。歌劇大部分的音樂都是衍生自這首詠嘆調。塔蒂雅娜是引起柴科夫斯基對普希金（Pushkin）詩篇有興趣的原因（而非與詩篇同名的奧尼根）。演唱者必須是擁有敏捷嗓音的戲劇性女高音。近年來最知名的詮釋者是優秀的戲劇性演唱家，Galina Vishnevskaya（大提琴／指揮家米提斯拉夫・羅斯托洛波維奇〔Mstislav Rostropovich〕的太太），1982年她巴黎的歌劇界告別演出就是演唱這個角色。首演者：（1879）Maria Klimentova，二十一歲的莫斯科音樂學院學生，她後來演唱生涯相當成功，任波修瓦大劇院成員長達十年，期間曾多次扮演塔蒂雅娜。

Taupe, Monsieur 陶佩先生 理查・史特勞斯：「綺想曲」（*Capriccio*）。男高音。伯爵為妹妹瑪德蘭生日安排戲劇演出，年老的他是提詞員。他躲在角落，一開始排練就睡著，直到所有人離開後才醒來。他的名字是史特勞斯風趣地玩弄文字——Taupe法文意指鼴鼠。首演者：（1942）Carl Seydel。

***Taverner* 「塔文納」** 麥斯威爾戴維斯（Maxwell Davies）。腳本：作曲家；兩幕；1972年於倫敦首演，艾德華・唐斯（Edward Downes）指揮。

英格蘭，十六世紀：在宮廷，作曲家約翰・塔文納（John Taverner）被白衣修院長（White Abbot）以持異端邪說罪名起訴。他的妻子蘿絲・帕羅（Rose Parrowe）和父親理查・塔文納（Richard Taverner）作證指控他。樞機主教（Cardinal）想繼續聘他為音樂家，所以赦免他。國王想與羅馬決裂，樞機主教反對，弄臣（Jester）（後露出真面目為死神）指出他們的論調都是以利己為出發點。死神召來塔文納，對他說教直到他放棄音樂，改尊崇顯然不實的耶穌。宗教改革運動後，塔文納搖身一變成為起訴者，判白衣修院長以火刑處死。人們聚集觀看死刑。其實塔文納因為放棄音樂，反而毀掉自己的生命。

Taverner, John 約翰・塔文納 麥斯威爾戴維斯：「塔文納」（*Taverner*）。男高音。作曲家、理查的兒子、蘿絲・帕羅的丈夫。在宗教改革運動前的英格蘭，他被控持異端邪說受審判，但宗教改革後，他反而判白衣修院長死刑，卻也毀掉自身的創造力。首演者：（1972）Ragnar Ulfung。

Taverner, Richard 理查・塔文納 麥斯威爾戴維斯：「塔文納」（*Taverner*）。男中音。作曲家的父親，作證指控因為持異端邪說受審的兒子。首演者：（1972）

Gwynne Howell。

Tebaldo 提鮑多（1）貝利尼：「卡蒙情仇」（*I Capuleti e i Montecchi*）。男高音。卡普列的族人，茱麗葉塔的父親選他為女兒的丈夫。首演者：（1830）Lorenzo Bonfigli。

（2）（提鮑特〔Tybalt〕）古諾：「羅密歐與茱麗葉」（*Romeo et Juliette*）。男高音。卡普列妻子的侄子。羅密歐在決鬥中殺死他，也因此被逐出威洛納。首演者：（1867）Mons. Puget。

（3）威爾第：「唐卡洛斯」（*Don Carlos*）。見 *Thibault*。

Télaïre 泰拉伊 拉摩：「卡斯特與波樂克斯」（*Castor et Pollux*）。女高音。太陽之女、已故的卡斯特之愛人，卡斯特的攣生兄弟波樂克斯也愛著她。首演者：（1737）Marie Pélissier。

Telemaco（Telemachus）鐵拉馬可（鐵拉馬庫斯） 蒙台威爾第：「尤里西返鄉」（*Il ritorno d'Ulisse in patria*）。男高音。潘妮洛普與尤里西的兒子。首演者：（1640）可能為 Constantino Paolelli（一般認為他的父母首演劇中他的父母）。

Telephone, The「電話」 梅諾第（Menotti）。腳本：作曲家；一幕；1947年於紐約首演，雷昂‧巴爾辛（Leon Barzin）指揮。

露西（Lucy）對電話著迷。班（Ben）試著向她求婚，但每當他要說出關鍵的話時，電話就響起，她會和朋友聊上半天。莫可奈何的他只好到外面打公用電話給她。

Tell, Guillaume 威廉‧泰爾 羅西尼：「威廉‧泰爾」（*Guillaume Tell*）。男低音。他決心解放國家免受奧地利統治。他拯救一名殺死奧地利軍人的牧羊人，被殘暴的州長蓋斯勒逮捕。為了自救，他將試著射中置於兒子頭頂的蘋果。他雖然辦到，但他承認有意射死蓋斯勒而入獄。兒子幫他逃脫並打敗奧地利人。首演者：（1829）Henri-Bernard Dabadie（他的妻子首演泰爾的兒子，傑米）。

Tell, Jemmy 傑米‧泰爾 羅西尼：「威廉‧泰爾」（*Guillaume Tell*）。女高音。女飾男角。威廉‧泰爾的兒子。他的父親必須試著射中置於他頭頂的蘋果。威廉被奧地利軍隊逮捕，傑米助他逃脫，打敗奧地利人，解放被壓迫的瑞士。首演者：（1829）Louise-Zulme Dabadie（她的丈夫首演威廉‧泰爾一角）。

Telramund 泰拉蒙德 華格納：「羅恩格林」（*Lohengrin*）。男中音。布拉班特（Brabant）伯爵。布拉班特公爵臨死時指派他為兒女葛特費利德（Gottfried）（爵位繼承人）和艾莎（Elsa）的監護人。泰拉蒙德想娶艾莎以分享她的遺產，但遭她拒絕。他因而改娶歐爾楚德（Ortrud），兩人計畫奪取爵位。葛特費利德消失了，泰拉蒙德指控艾莎殺死弟弟，未知其實是玩巫術的歐爾楚德將他變成天鵝。泰拉蒙德與衛護艾莎的羅恩格林決鬥被打敗。失意的他樂於讓歐爾楚德計畫陰謀的下一步，贊同她打擊艾莎對羅恩格林的信任，自己也準備指控羅恩格林使用巫術。在艾莎和羅恩格林舉行婚禮的大教堂，泰拉蒙德告訴艾莎

晚上他會去找他們，打傷羅恩格林讓他暴露身分。但泰拉蒙德進入新房時，艾莎警告羅恩格林，他將泰拉蒙德殺死。詠嘆調：「感謝您，我的君主」（*Dank, König, dir*）；「是你毀了我」（*Durch dich musst' ich verlieren*）。詮釋者有：Jaro Prohaska、Hermann Uhde、Gustav Neidlinger、Ramon Vinay、Dietrich Fischer-Dieskau、Donald McIntyre、Leif Roar、Guillermo Sarabia，和Ekkehard Wlaschiha。首演者：（1850）Feodor von Milde。

Tenor 男高音　理查・史特勞斯：「納索斯島的亞莉阿德妮」（*Ariadne auf Naxos*）。男高音。序幕中的男高音，他將演唱莊歌劇的酒神角色。見*Bacchus*。

Teresa 泰瑞莎（1）白遼士：「班文努多・柴里尼」（*Benvenuto Cellini*）。女高音。教皇司庫鮑都奇的女兒，愛上佛羅倫斯的金匠柴里尼。首演者：（1838）Julie Dorus-Gras。

（2）貝利尼：「夢遊女」（*La sonnanmbula*）。次女高音。孤兒阿米娜的養母。首演者：（1831）Felicità Baillou-Hilaret。

Terinka 泰琳卡　楊納傑克：「狡猾的小雌狐」（*The Cunning Little Vixen*）。一個吉普賽女孩。她沒有出現於歌劇中，但為盜獵者哈拉士塔（後來娶了她）和校長提及（他暗戀著她）。

Tessa 泰莎　蘇利文：「威尼斯船伕」（*The Gondoriers*）。次女高音。船伕喬賽佩選她為妻子。詠嘆調：「當快樂少女嫁人」（*When a merry maiden marries*）；四重唱（和薔奈塔、馬可，與喬賽佩）：「我親愛的……勿忘你娶了我」（*O my darling……do not forget you married me*）。首演者：（1889）Jessie Bond。

Thaddeus 撒第斯　巴爾甫：「波希米亞姑娘」（*The Bohemian Girl*）。男高音。波蘭貴族士兵，在吉普賽營地避難，愛上劇名所指的波希米亞女孩，阿琳。首演者：（1843）Mr. W. Harrison。

Thaïs 泰伊絲　馬斯內：「泰伊絲」（*Thaïs*）。女高音。四世紀的宮廷妓女。她終於聽勸放棄不道德的生活，但是也因而病倒。她死去，夢想獲得上天原諒。首演者：（1894）Sibyl Sanderson。

Thésée 鐵西耶　拉摩：「易波利與阿麗西」（*Hippolyte et Aricie*）。見*Theseus*(3)。

Theseus 鐵修斯（1）布瑞頓：「仲夏夜之夢」（*A Midsummer Night's Dream*）。男低音。雅典公爵，將和喜波莉妲結婚。鄉下人為恭賀他們，演出《皮拉莫斯與提絲碧》（*Pyramus and Thisbe*）一劇。詠嘆調：「午夜鐵針叫十二（情人就寢）」（*The iron tongue of midnight hath told twelve [Lovers to bed]*）。首演者：（1960）Forbes Robinson。

（2）菩賽爾：「仙后」（*The Fairy Queen*）。口述角色。同上述（1）。首演者：（1692）不詳。

（3）拉摩：「易波利與阿麗西」（*Hippolyte et Aricie*）。男低音。雅典國王、

菲德兒的丈夫，易波利是他先前婚姻生的兒子。首演者：（1733）Chassé de Chinais。

Thibault 提鮑特 威爾第：「唐卡洛斯」（*Don Carlos*）。女高音（義大利文版本做提鮑多〔Tebaldo〕）女飾男角。伊莉莎白·德·瓦洛的隨從。他帶來消息：她必須嫁給西班牙國王菲利普，而不是和她有婚約的國王兒子。首演者：（1867，法文版本）Leonia Levielly；（1884，義文版本）Amelia Garten。

Thirza 瑟兒莎 史密絲：「毀滅者」（*The Wreckers*）。次女高音。牧師帕斯可的妻子，愛著馬克。她不贊同村民引誘船隻觸礁，協同馬克破壞他們的行動。兩個情人的懲罰是被關在一個洞穴中，等漲潮淹死他們。首演者：（1906）Paula Doenges。

Thoas 陶亞斯 葛路克：「依菲姬妮在陶利」（*Iphigénie en Tauride*）。男低音。陶利的國王，下令犧牲奧瑞斯特與皮拉德，但依菲姬妮騙過他。首演者：（1779）Mons. Moreau。

Three Boys（Drei Knaben）三位男童（或精靈〔Genii〕） 莫札特：「魔笛」（*Die Zauberfl?te*）。女高音、女高音、次女高音（有時由男童高音演唱）。他們協助塔米諾（Tamino）尋找帕米娜（Pamiua）。首演者：（1791）依序可能為（Anna [Nanny] Schikaneder）（腳本作家的姪女）、（Pater Anselm Handelgruber）（男童高音），和（Franz Anton Maurer）（男童高音）。

Three Ladies（Drei Damen）三位侍女 莫札特：「魔笛」（*Die Zauberflöte*）。女高音、女高音、次女高音。夜之后的侍女，從巨蟒的手中救了塔米諾（Tamino），給他看夜之后女兒帕米娜（Pamiua）的肖像，讓他愛上她。首演者：（1791）依序為 Mlle Klopfer、Mlle Hofman，和Elisabeth Schack（她的丈夫首演塔米諾）。

***Threepenny Opera, The（Dreigroschenoper, Die）*「三便士歌劇」** 懷爾（Weill）。腳本：布列希特（Bertolt Brecht）；三幕；1928年於柏林首演，西歐·麥可班（Theo Mackeben）彈鋼琴指揮。

倫敦，1900年：街頭歌手敘述老刀麥克〔麥基斯（Macheath）〕和皮勤（Peachum）夫婦的女兒，波莉·皮勤（Polly Peachum）私奔。她的父母堅決要將他繩之以法。麥基斯躲起來，但藏身之處被受皮勤太太買通的妓女，珍妮·戴佛（Jenny Diver）洩漏。警察署長阿虎·布朗（Tiger Brown）逮捕他。布朗的女兒，露西（Lucy）本要嫁給麥基斯。露西幫麥基斯逃脫，但他又遭背叛而被捕。他上絞刑台前，波莉去向他道別，但是他在刑前獲赦，並受封為貴族，得到一座城堡，和波莉團圓。另見 *Beggar's Opera, The*。

Tichon 提崇 楊納傑克：「卡嘉·卡巴諾瓦」（*Katya Kabanova*）。見*Kabanov, Tichon Ivanyč*。

***Tiefland* 「平地姑娘瑪塔」** 阿貝特（d'Albert）。腳本：魯道夫·洛薩（Rudolf Lothar）〔註：又名魯道夫·史皮澤

（Rudolf Spitzer）〕；序幕和兩幕；1903年於布拉格首演。

庇里牛斯山及加泰隆尼亞的低地，二十世紀初：在山上，牧人佩德羅（Pedro）夢想能結婚。富有的薩巴斯提亞諾（Sebastiano）與他的情婦瑪塔（Marta）前來。薩巴斯提亞諾想要娶個有錢的太太，逼瑪塔嫁給佩德羅，搬到平地村莊居住，而她必須繼續當他的情婦。瑪塔堅持與佩德羅分房睡，但她發現薩巴斯提亞諾躲在她的臥房裡，於是和佩德羅過夜。村裡的年老智者湯瑪索（Tommaso）建議瑪塔告訴丈夫事情真相。佩德羅決定回到山上，此時已愛上他的瑪塔要求隨他同去。薩巴斯提亞諾來找瑪塔，佩德羅阻止他，兩人打鬥，佩德羅掐死薩巴斯提亞諾。

'Timida' 「甜蜜達」 馬奧：「月亮升起了」（*The Rising of the Moon*）。阿敏塔喬裝成摩洛瑟斯爵士（她丈夫的叔叔）妻子候選人時用的化名。

Timothy, Brother 提姆西修士 馬奧：「月亮升起了」（*The Rising of the Moon*）。皇家槍騎兵第三十一團駐愛爾蘭時，徵用他的修道院爲食堂，他是院裡唯一留下的僧侶。首演者：（1970）Alexander Oliver。

Timur 提木兒 浦契尼：「杜蘭朵」（*Turandot*）。男低音。流亡中的盲眼韃靼王，卡拉夫的父親（卡拉夫自稱爲不知名王子，準備嘗試回答杜蘭朵的三個謎語）。在逃亡中只有奴隸女孩柳兒服侍他。提木兒以爲兒子已死，直到在人群中發現他。他擔心卡拉夫若身分暴露會被殺，堅決保

守祕密。他懇求兒子不要參加杜蘭朵的危險猜謎。杜蘭朵的衛兵逮捕提木兒，她試圖逼他透露不知名王子的姓名。首演者：（1926）Carlo Walter。

Tinca 丁卡 〔直譯爲丁鱥（tench）〕 浦契尼：「外套」（*Il tabarro*）。男高音。密榭船上的裝卸工。他酗酒以麻醉自己慘痛的生命。首演者：（1918）AngeloBada。

Tiny 嬌小 布瑞頓：「保羅·班揚」（*Paul Bunyan*）。女高音。保羅·班揚的女兒。她愛上營地的新廚師，營地解散後與他一起去曼哈頓經營旅館。詠嘆調：「不論太陽是否照耀（媽媽，哦媽媽）」（*Whether the sun shines [Mother, O Mother]*）。首演者：（1941）Helen Marshall。

Tiresias 臺瑞席亞斯（1）史特拉汶斯基：「伊底帕斯王」（*Oepidus Rex*）。男低音。拒絕幫助伊底帕斯查出萊瑤斯王死亡真相的盲先知。伊底帕斯指控他計謀奪取底比斯的王位。首演者：（1927）Kapiton Zaporojetz。

（2）亨采：「酒神的女祭司」（*The Bassarids*）。男高音。失明的年老先知。首演者：（1966）Helmut Melchert。

Tisbe 提絲碧 羅西尼：「灰姑娘」（*La Cenerentola*）。次女高音。唐麥格尼菲可的女兒、克蘿琳達的姊姊、灰姑娘同母異父的姊姊。她是童話中兩個「醜姊姊」之一。首演者：（1817）Teresa Mariani。

Titania 泰坦妮亞（1）韋伯：「奧伯龍」

（*Oberon*）。口述角色。奧伯龍的妻子，兩人爭辯情侶是否會變心。首演者：（1826）Miss Smith。

（2）菩賽爾：「仙后」（*The Fairy Queen*）。口述角色。同上（1）。首演者：（1692）不詳。

另見 *Tytania*。

Tito Vespasiano, Emperor 狄托・魏斯帕西亞諾皇帝 莫札特：「狄托王的仁慈」（*La clemenza di Tito*）。男高音。羅馬皇帝，迫切希望人民相信他是位仁慈君主而非獨裁者。薇泰莉亞愛著他，但忌妒他有意娶別人而謀劃殺死他。她失敗，和共犯賽斯托一同獲得狄托原諒。詠嘆調：「從這極深偉王位上……」（*Del più sublime soglio...*）；「若在帝國中，仁慈神明」（*Se all'impero, amici Dei*）。首演者：（1791）Antonio Baglioni。另見馬丁・伊賽普（*Martin Isepp*）的特稿，第427頁。

Titurel 提圖瑞爾 華格納：「帕西法爾」（*Parsifal*）。男低音。安姆佛塔斯的父親。他是聖杯王國的前任、也是首位統治者，王國現由兒子統治。古尼曼茲敘述提圖瑞爾受託監護聖杯（耶穌在最後晚餐時用的杯子）和聖矛（耶穌在十字架上被它刺傷身體側部）的過程。在他太老無法照顧這些聖物後，安姆佛塔斯接過責任。受重傷的安姆佛塔斯聽見提圖瑞爾勸他盡責，但是虛弱痛苦的他求父親施行神聖儀式，提圖瑞爾以年老為由拒絕。提圖瑞爾去世，他的喪禮是歌劇最後一場戲。首演者：（1882）August Kindermann。雖然這不是個大角色——提圖瑞爾只在側翼演唱，沒有

出現在舞台上，許多男低音仍樂於扮演他。本世紀的知名演唱者有Richard Mayr、Josef von Manowarda、Josef Greindl-Hermann Uhde、Hans Hotter、Theo Adam、David Ward、Ludwig Weber、Martti Talvela、Karl Böhme、Karl Ridderbusch、Han Sotin和Matti Salminen。

Titus, Emperor 狄托斯皇帝 莫札特：「狄托王的仁慈」（*La clemenza di Tito*）。見 *Tito Vespasiano, Emperor*。

Tizio 提吉歐 莫札特：「女人皆如此」（*Così fan tutte*）。古里耶摩化妝成阿爾班尼亞人時用的名字。見 *Guglielmo*。

Toby 托比 （1）梅諾第：「靈媒」（*The Medium*）。舞者。靈媒芙蘿拉夫人的啞巴男孩僕人。她指控他在通靈會時掐她的脖子。他無法否認，所以躲到簾幕後面，她以為他是鬼而射殺他。首演者：（1946）Leo Coleman。

（2）沃頓：「熊」（*The Bear*）。波波娃已故丈夫的馬（沒有出場）。她必須還的債即是托比的飼料錢。

Tolloller, Earl 托洛勒伯爵 蘇利文：「艾奧蘭特」（*Iolanthe*）。男高音。上議院的一名議員，愛著菲莉絲的多人之一。詠嘆調：「在我認識的所有女孩中」（*Of all the young ladis I know*）；二重唱（和蒙塔拉拉與合唱團）：「英國真正統治四海時」（*When Britain really ruled the waves*）。首演者：（1882）Durward Lely。

Tolomeo（Ptolemy）托勒梅歐（托勒密）
韓德爾：「朱里歐・西撒」（*Giulio Cesare*）。女低音。女飾男角（原閹人歌者）。埃及國王、克麗奧派屈拉的哥哥。他下令砍龐貝的頭，逮捕其寡婦（蔻妮莉亞）和兒子（賽斯托）。賽斯托為父報仇殺死他。首演者：（1724）Gaetano Berenstadt（閹人女中音）。

Tom 湯姆 亨采：「英國貓」（*The English Cat*）。男高音。他追逐並吻了前女友，敏奈特。她現在是帕夫勳爵的妻子。協會規定這種行為必須以離婚處置，敏奈特被淹死，湯姆入獄。但他原來是一名富有貴族失散已久的兒子，所以被釋放。他獲得財產，追求敏奈特的姊姊芭貝特。可是他在簽署遺囑前被殺，財產歸協會保管。他死時敏奈特的鬼魂與他唱二重唱。首演者：（1983）Wolfgang Schöne。

Tommaso 湯瑪索 阿貝特：「平地姑娘瑪塔」（*Tiefland*）。男低音。村裡的年老智者，據說已九十歲。他聽說瑪塔成為薩巴斯提亞諾情婦的經過後，勸她告訴丈夫佩德羅實情，以及她的真正心意，好永遠擺脫薩巴斯提亞諾的控制。首演者：（1903）不明。

Tomsky, Count 湯姆斯基伯爵 柴科夫斯基：「黑桃皇后」（*The Queen of Spades*）。男中音。赫曼的朋友。赫曼告訴湯姆斯基他愛上麗莎。湯姆斯基講伯爵夫人年輕在巴黎時的故事給其他軍官聽，包括她曾是人稱黑桃皇后的賭徒，以及她如何得到三張必贏紙牌的祕密。赫曼希望得知那個祕密。首演者：（1890）Ivan Mel'nikov。

Toni 東尼 亨采：「年輕戀人之哀歌」（*Elegy for Young Lovers*）。見*Reischmann, Toni*。

Tonio 東尼歐 （1）董尼采第：「軍隊之花」（*La Fille du régiment*）。男高音。提洛爾的一名農夫，瑪莉差點掉落懸崖時他救了她。兩人相愛，他在軍營附近徘徊想見她，卻以間諜罪名被捕。為了有資格娶瑪莉，他加入擲彈兵團。德・伯肯費德侯爵夫人將瑪莉帶離軍隊到自己的城堡，他和整個軍團也跟著去。侯爵夫人看出東尼歐和瑪莉深深相愛，同意兩人結婚。二重唱（和瑪莉）：「如此溫柔的誓言」（*De cet aveu si tendre*）。首演者：（1840）Mécène Marié de l'Isle。

（2）雷昂卡伐洛：「丑角」（*Pagliacci*）。男中音。坎尼歐領導的巡迴戲班子之殘障成員。他覬覦坎尼歐的妻子涅達，但遭她拒絕。為了報復，他告訴坎尼歐涅達出軌，引起悲劇。在序幕中，他為觀眾介紹戲劇：「請容我們，先生與女士」（*Si può? Signore, Signori*）。首演者：（1892）Victor Maurel。

Tony 東尼 伯恩斯坦：「西城故事」（*West Side Story*）。男高音。噴射幫的成員，愛上瑪麗亞，敵對鯊魚幫頭目伯納多的妹妹。東尼殺死伯納多，瑪麗亞原諒他。但是他被誤導相信瑪麗亞已死，所以讓自己被殺。二重唱（和瑪麗亞）：「今夜；一隻手、一顆心」（*Tonight;One hand, one heart*）。首演者：（1957）Larry Kert。

Torquemada 托克馬達 拉威爾：「西班牙

時刻」（L'Heure espagnole）。男高音。一名鐘錶師傅，康賽瓊的丈夫。他外出調整鎮上的時鐘時，妻子的愛人來找她。他假裝不明就裡，把鐘賣給為了躲他，藏在鐘裡面的幾個男人。首演者：（1911）Mons. Cazeneuve。

Tosca 「托斯卡」浦契尼（Puccini）。腳本：賈柯撒（Giuseppe Giacosa）和伊立卡（Luigi Illica）；三幕；1900年於羅馬首演，穆儂尼（Leopoldo Mugnone）指揮。

羅馬，1800年：在山谷聖安德烈亞教堂中，司事（Sacristan）收拾打雜。他離開後，共和國支持者的逃犯安傑洛帝（Angelotti）從藏身處出現。畫家卡瓦拉多西（Cavaradossi）幫他躲避史卡皮亞男爵（Baron Scarpia）的祕密警察。史卡皮亞迷戀卡瓦拉多西的情人，歌劇演唱家托斯卡。安傑洛帝逃走的事跡敗露後，卡瓦拉多西被史卡皮亞的手下，探員史保列塔（Spoletta）和警察奇亞隆尼（Sciarrone）逮捕，身受酷刑。托斯卡承諾可恨的史卡皮亞，若他放卡瓦拉多西和她遠走高飛，就獻身給他。史卡皮亞表面上同意，安排像「帕米耶里（Palmieri）」一樣的假行刑。史卡皮亞逼近托斯卡，她殺死他。她獲准與卡瓦拉多西見面，表示雖然他將面對行刑隊，但史卡皮亞承諾這只是做個樣子，等士兵以為卡瓦拉多西已死離開後，他們就能逃出羅馬。但是史卡皮亞騙了托斯卡，卡瓦拉多西真的被處死。托斯卡跳下城垛自盡。

Tosca, Floria 芙蘿莉亞·托斯卡 浦契尼：「托斯卡」（Tosca）。女高音。歌劇演唱家、

畫家卡瓦拉多西的情人，史卡皮亞男爵迷戀她。她到卡瓦拉多西畫聖母像的教堂去看他，指責他將聖母畫得像美麗的阿塔文提侯爵夫人。她不知道卡瓦拉多西庇護侯爵夫人的哥哥，政治獄逃犯安傑洛帝。托斯卡離開，司事宣佈拿破崙戰敗的消息。為了慶祝，托斯卡當晚將在史卡皮亞男爵的住處，法爾尼斯皇宮演唱。音樂會後，她被引進男爵的房間。卡瓦拉多西被捕，身受酷刑，以逼他透露安傑洛帝的藏匿處。史保列塔和奇亞隆尼看守他。卡瓦拉多西被拖走繼續受折磨前，告誡托斯卡保守祕密，但是她無法忍受他痛苦慘叫聲，說出安傑洛帝的藏身處。她求史卡皮亞放卡瓦拉多西走，他同意了──條件是托斯卡必須成為他的人。托斯卡滿心厭惡又羞愧地答允男爵要求。史卡皮亞命令手下安排假死刑。托斯卡堅持他發通關證給她和卡瓦拉多西。他書寫時，托斯卡注意到餐桌上有把尖刀。她當機立斷，將刀收起藏在身後。史卡皮亞寫好通關文件，逼近托斯卡，要她實踐諾言。托斯卡刺死他。離開房間前她必須找到通關證，才能與卡瓦拉多西逃出羅馬。文件仍在史卡皮亞手中，她扳開他的手取信。此時她表現出天生的虔誠心，拿桌上的兩枝蠟燭擺在屍體旁邊，在屍體上面放了一個十字架。托斯卡穿上外衣走出房間。她在卡瓦拉多西行刑前見到他，解釋自己的作為，告訴他必須裝死等士兵離開，要盡量逼真。但是史卡皮亞騙了托斯卡，行刑隊走後，她發現卡瓦拉多西真的死了。史卡皮亞的屍體被發現，托斯卡為了逃避士兵追捕，跳下城垛自盡。詠嘆調：「為藝術而活」（Vissi d'arte）──這首詠嘆調總是令觀眾鼓掌不

止，以致於卡拉絲（Maria Callas）據說曾考慮刪掉它，讓劇情能正常繼續；二重唱（和卡瓦拉多西）：「世上雙眼豈能相比」（*Quale occhio al mondo può star di paro*）；「哦甜美雙手」。首演者：（1900）Hariclea Darclée。

托斯卡對唱作兼優的演唱者來說，是涵蓋各種情感地絕佳表演機會。在第一幕中，她展露宗教熱誠、對卡瓦拉多西的愛，以及因為他可能看上其他女人的忌妒心。在第二幕中，她先是演唱家（在後台演唱），然後是見證情人受酷刑的心碎女人。她想到必須獻身給史卡皮亞，表現出自我厭惡與羞愧的情緒。然後她——應該是看見桌上刀子才臨時起意——有足夠身體與精神的力量殺死男爵，也能沈著想起要從他手中扯出重要文件。她刺中史卡皮亞後，尖叫詛咒他死去：「下地獄吧！死吧！」（*Muori dannato! Muori!*），等他沒了動靜，她則驚訝地看著他的屍體：「而在他面前整個羅馬都顫抖！」（*È avanti a lui tremava tutta Roma!*）。但是她理應起疑——史卡皮亞下令將卡瓦拉多西的假死刑，安排得「像帕米耶里一樣」時，她實在應該問一問帕米耶里的下場！無疑現代——甚至有史以來——最偉大的托斯卡是卡拉絲，不過其他演唱者也有過優秀演出，如Emmy Destinn、Claudia Muzio、Maria Jeritza、Gina Cigna、Maria Caniglia、Ljuba Welitsch、Milka Ternina、Zinka Milanor、Régine Crespin、Renata Tebaldi、Birgit Nilsson、Leontyne Price、Grace Bumbry、Galina Vishnevskaya、Montserrat Caballé、Mirella Freni、Galina Gorchakova、Raina Kabaivanska和Catherine Malfitano。

Tote Stadt, Die 「死城」寇恩哥特（Korngold）。腳本：「保羅・蕭特」（'Paul Schott'）（胡里歐斯（Julius）和艾瑞希・寇恩哥特（Erich Korngold））；三段「場景」；1920年於漢堡和科隆同步首演，分別由艾岡・波拉克（Egon Pollak）和奧圖・克倫培勒（Otto Klemperer）指揮。

布魯直（Bruges），十九世紀末：瑪莉（Marie）已故，她的丈夫保羅（Paul）沈迷於她的回憶中。他遇見舞者瑪莉葉塔（Marietta），邀她回家，但當她看見瑪莉的肖像，發覺兩人長得相似後離去。保羅在幻象中看見遺棄他或死去的朋友，瑪莉葉塔從墳墓升起，驅除瑪莉的鬼魂。她毀掉保羅仔細收藏的瑪莉遺物。保羅憤怒地用瑪莉的髮束勒死瑪莉葉塔。他醒來，髮束沒被動過——回憶仍在，但他終於能活在當下而不是過去。

Traveller, The 旅人 布瑞頓：「魂斷威尼斯」（*Death in Venice*）。低音男中音。（他也演唱老執褲、年老船伕、旅館經理、旅館理髮師、樂團團長、酒神聲音）。亞盛巴赫在墓園遇到他，聽他的建議往南走，於是到了威尼斯。首演者：（1973）John Shirley-Quirk。

Traviata, La 「茶花女」威爾第（Verdi）。腳本：皮亞夫（Francesco Maria Piave）；三幕；1853年於威尼斯首演，蓋塔諾・馬瑞斯（Gaetano Mares）指揮。

巴黎及近郊，1850年：薇奧蕾塔・瓦雷里（Violetta Valéry）八月在家中宴客，席間包括她的醫生葛蘭維歐醫生（Dr Grenvil）、她的朋友芙蘿拉・貝浮瓦（Flora

Bervoix）〔其男伴為歐比尼侯爵（Marchese d'Obigny）〕、薇奧蕾塔的男伴杜佛男爵（Baron Douphol）、阿弗列多 · 蓋爾蒙（Alfredo Germont）等人。阿弗列多試勸薇奧蕾塔放棄交際花的身分，與他遠走高飛。他們到巴黎附近的鄉間別墅同居。三個月後，阿弗列多聽薇奧蕾塔的侍女安妮娜（Annina），說薇奧蕾塔變賣大部分財產，以維持兩人的生活。他前去巴黎安排財務。期間，阿弗列多的父親，喬吉歐 · 蓋爾蒙（Giorgio Germont）來見薇奧蕾塔，告訴她自己女兒的良好婚事，可能因為她哥哥與交際花來往而被破壞。他請求薇奧蕾塔與阿弗列多分手。阿弗列多從巴黎回來，薇奧蕾塔告訴他要出門。安妮娜拿她的信給阿弗列多，表示她決定回到以前的恩客杜佛男爵身邊。大蓋爾蒙試著安慰兒子，但阿弗列多決心復仇。薇奧蕾塔與杜佛一同參加芙蘿拉的宴會。阿弗列多也在場，賭博贏了不少錢。他在所有客人面前將賭贏的錢丟到薇奧蕾塔身上，作為她服務的報酬。他的父親與他斷絕關係。是年二月，薇奧蕾塔因肺癆快死了，安妮娜照顧著她。她接獲阿弗列多父親的信：喬吉歐已經告訴兒子薇奧蕾塔為他們家所做的犧牲，他正趕去她身邊。兩人熱情地重逢，再次互表愛意並談論未來的夢想。但為時已晚──薇奧蕾塔死去。

Triquet, Mons. 崔凱特先生 柴科夫斯基：「尤金 · 奧尼根」（*Eugene Onegin*）。男高音。年老的法國教師，他在塔蒂雅娜的聖名日宴會上唱法文歌祝賀她。詠嘆調：「如此歡樂的慶祝」（*A cette fête conviée*）。首演者：（1881）D. V. Tarkhov。

Tristan 崔斯坦（1）華格納：「崔斯坦與伊索德」（*Tristan und Isolde*）。男高音（英雄男高音）。康沃爾騎士、康沃爾之馬克王的侄子。在歌劇開始前，他殺死愛爾蘭公主伊索德的未婚夫摩洛德。她誓言報仇。崔斯坦在和摩洛德打鬥中受了傷，他的船停在愛爾蘭時，伊索德照顧他療傷痊癒。他一開始是用「坦崔斯」的姓名見她，她也不知他的身分，直到發現他的劍缺了的一截，正好符合摩洛德頭骨裡的金屬碎片。伊索德決定殺死崔斯坦。但當他們四目交接，卻墜入情網，她下不了手，讓崔斯坦回到康沃爾──身為國王最寵愛的侄子，他將繼承王位。國王的廷臣建議他娶崔斯坦提到的公主，而崔斯坦，雖然愛著伊索德，仍自願到愛爾蘭接她來見年老的新郎。歌劇故事從船駛向康沃爾開始。伊索德由侍女，布蘭甘妮陪伴，而崔斯坦則是和忠心的僕人好友庫文瑙同行。布蘭甘妮到崔斯坦的房間召喚他去和女主人談話，但他拒絕。船靠近海岸時，伊索德傳話說若他不見她就不願下船。崔斯坦到她的房間，她顯然很難過他路上一直躲著她不見面，他解釋說這對兩人都好。伊索德提醒他，因為他殺死摩洛德，對她有所虧欠，必須與她喝酒和解，布蘭甘妮會準備飲料。崔斯坦並不知道伊索德已經決定讓兩人喝下毒藥，但布蘭甘妮卻偷偷把毒藥換成春藥。他們一喝下飲料立刻擁抱互表愛意。庫文瑙打斷他們警告說馬克王將上船來。在城堡裡住了幾天後，崔斯坦和伊索德約定到她的房間幽會。他們在一起時完全無視旁人存在，聽不見布蘭甘妮警告可能有陷阱──她確信崔斯坦的朋友梅洛會向國王告密。庫文瑙闖進房裡想救他

們，可是馬克和梅洛緊跟在後。馬克感嘆遭最寵愛的侄子背叛，崔斯坦也深感難過讓叔父傷心。他無法解釋自己的行為（因為不知道春藥的事）。他問伊索德是否會跟他至死，她立刻同意。梅洛拔出劍上前，崔斯坦刻意撞到劍上，受重傷倒在庫文瑙懷中，伊索德撲到他身上。庫文瑙帶著失去知覺的崔斯坦上船，回到他們在不列顛尼卡瑞爾的家照顧他。崔斯坦傷勢惡化，庫文瑙請伊索德前來——她的治療法力曾幫過他，可能再次讓他痊癒。崔斯坦慢慢恢復意識，但清楚表示沒有伊索德他活不下去。庫文瑙解釋他已請伊索德前來，崔斯坦聽聞後稍微振奮，感謝庫文瑙多年來忠心耿耿。庫文瑙向主人描寫伊索德的船緩緩靠近，崔斯坦派他去接她到自己房間。崔斯坦把身上的繃帶扯掉，從沙發上站起，掙扎著走向她。在她的懷中崔斯坦乏力而死。他最後的話是：「伊索德」。馬克抵達來原諒他並祝福情人已太遲。詠嘆調：「哦，國王，我無法告訴你」（*O König, das kann ich dir nicht sagen*）；「如此渴望！如此害怕！」（*Welches Sehnen! Welches Bangen!*）；「難道我非得如此了解你」（*Muss ich dich so verstehn*）；「哦，這太陽！」（*O diese Sonne!*）；二重唱（和伊索德）：「伊索德！……萬福女士！」（*Isolde! ...Seligste Frau!*）；「伊索德！吾愛！」（*Isolde! Geliebte!*）；「聽好，吾愛！……哦永恆夜晚、甜美夜晚！」（*Lausch, Geliebte! ... O ew'ge Nacht, süsse Nacht!*）。

這雖是世上最偉大的愛情故事之一，但崔斯坦的麻煩，儘管理由正當，其實可說是自找的。崔斯坦因為殺死摩洛德又愛上他的未婚妻伊索德，基於榮譽心和罪惡感，不顧自己的情感，將她帶給叔父做妻子。而因為他不信任自己能把持得住，途中避著伊索德，卻使得她堅持要見他，並決定寧可兩人都服毒也不要過沒有他的日子。此時布蘭甘妮介入，促成最終的悲劇。這個角色是英雄男高音曲目的巔峰造極之作，演唱者必須體能、心理和嗓音都耐力充沛——崔斯坦有不少片段是要幾乎不停地演唱，時而長達十分鐘。對男高音來說，能在伊索德演唱「愛之死」詠嘆調的七分鐘，躺著裝死確實是種欣慰。不過，若是伊索德演唱得當，光聽也可能很累——不只一位崔斯坦曾在四小時情緒宣洩到達這個高潮時，沈默地留下眼淚。歌劇界每一代都出過知名的崔斯坦，包括：Heinrich Vogl、Jean De Reszke、Max Alvary、Lauritz Melchior、Max Lorenz、Ramon Vinay、Ludwig Suthaus、Set Svanholm、Wolfgana Windgassen（1957－1970年間每次的拜魯特製作都是由他飾演這個角色）、Spas Wenkoff、Jon Vickers、Peter Hofmann、Siegfried Jerusalem和Jeffrey Lawton。首演者：（1865）Ludwig Schnorr von Carolsfeld（他的妻子Malvina首演伊索德）。

（2）符洛妥：「瑪莎」（*Martha*）。見 *Mickleford, Lord Tristan*。

Tristan und Isolde 「崔斯坦與伊索德」 華格納（Wagner）。腳本：作曲家；三幕；1865年於慕尼黑首演，漢斯‧馮‧畢羅（Hans von Bülow）指揮。

船上、康沃爾和不列顛尼，傳奇時期：伊索德（Isolde）不情願地將嫁給馬克王（King Mark），與侍女布蘭甘妮（Brangäne）

被護送離開愛爾蘭前往康沃爾。同船的還有崔斯坦（Tristan）和他的朋友庫文瑙（Kurwenal）。庫文瑙敘述他們為何都在船上：伊索德的未婚夫摩洛德（Morold）被崔斯坦殺死，死前他也殺傷崔斯坦。伊索德在不知道崔斯坦即是殺夫仇人的情況下，治療他痊癒。她發現他的身分後，因為已愛上他，違背原意饒了他一命。現在他帶她去嫁給叔父國王。伊索德相信崔斯坦不回報她的愛，決定服毒自盡。崔斯坦其實愛著她，但因為知道她將嫁給國王而無法行動。他同意與她飲一杯酒。布蘭甘妮將酒裡的毒藥換成春藥，崔斯坦和伊索德喝下後瘋狂地愛上對方。在馬克的城堡裡，伊索德安排暗號讓崔斯坦來找她——她會把門外的燃燒的燈火弄熄。布蘭甘妮懷疑表面上是崔斯坦朋友的梅洛（Melot）計謀陷害情侶，不願把火弄熄。伊索德自己動手，崔斯坦前來，兩人擁抱，不顧布蘭甘妮警告天將亮。庫文瑙出現告訴他們馬克王將到。國王和不忠的梅洛一起進來，指控崔斯坦背叛他。崔斯坦吻伊索德時，梅洛拔出劍來，崔斯坦刻意倒在劍上。在崔斯坦的不列顛尼城堡，庫文瑙照顧他。牧羊人（Shepherd）演奏的曲調讓他從昏迷中甦醒，他和庫文瑙等待伊索德的船靠近。她抵達時，傷重的崔斯坦趕著去迎接她，卻倒地死去。馬克王和梅洛出現。梅洛與庫文瑙打鬥，梅洛被殺死，庫文瑙也受了致命傷。布蘭甘尼告訴伊索德，馬克王在知道春藥的真相後，是前來原諒崔斯坦。伊索德倒在崔斯坦的屍體上。

trittico, Il「三聯獨幕歌劇」 浦契尼（Puccini）。設計為同晚演出的三齣單幕歌劇，1918年於紐約首演，莫蘭宗尼

（Roberto Moranzoni）指揮。見*tabarro, Il*；*Suor Angelica*；*Gianni Schicchi*。

Troilus 特洛伊魯斯 沃頓：「特洛伊魯斯與克瑞西達」（*Troilus and Cressida*）。男高音。特洛伊王子、普萊安國王之子。他愛著克瑞西達（她的父親是巴拉斯大祭司，卡爾喀斯）。特洛伊魯斯察覺卡爾喀斯將變節。卡爾喀斯投靠敵方後，他的弟弟潘達魯斯看出拯救家族榮譽的唯一機會，就是鼓勵克瑞西達接受特洛伊魯斯的愛。兩人在潘達魯斯的屋裡共度一夜。特洛伊魯斯誓言救回被希臘人俘虜的特洛伊軍隊隊長，安特諾。希臘王子戴歐米德帶克瑞西達去見父親，並交換安特諾；特洛伊魯斯表示一定會救她回來。特洛伊魯斯到了希臘軍營，發現克瑞西達誤以為遭他遺棄而嫁給戴歐米德。特洛伊魯斯和戴歐米德打鬥時被卡爾喀斯殺死。詠嘆調：「酒紅海浪之子」（*Child of the wine-dark wave*）。腳本家清楚表示他是依照喬叟的詩，而非莎士比亞的戲撰寫劇情。他的意圖是用特洛伊戰爭的大悲劇，襯托情人的小悲劇。首演者：（1954）Richard Lewis。

***Troilus and Cressida* 「特洛伊魯斯與克瑞西達」** 沃頓（Walton）。腳本：克里斯多佛·哈梭（Christopher Hassall）；三幕；1954年於倫敦首演，麥爾康·薩金特（Malcolm Sargent）指揮。

特洛伊，公元前十二世紀：克瑞西達（Cressida）知道父親卡爾喀斯（Calkas）即將違抗特洛伊人隊長安特諾（Antenor）的心意，向希臘人投降（安特諾後被敵軍俘虜）。她的叔父潘達魯斯（Pandarus）鼓勵

她回應特洛伊魯斯（Troilus）的愛。兩人共度一夜後，她把自己的紅色絲巾送給特洛伊魯斯，代表她的愛意。希臘人戴歐米德（Diomede）前來，要求用克瑞西達交換安特諾的自由。特洛伊魯斯把絲巾還給她象徵他們的愛。她在希臘待了十個星期仍沒接獲特洛伊魯斯的消息，於是同意嫁給戴歐米德，未知她的侍女，伊瓦德妮（Evadne）遵從卡爾喀斯的意思，把特洛伊魯斯的信都燒了。特洛伊魯斯與潘達魯斯抵達希臘軍營，看到戴歐米德頭盔上的絲巾和他打鬥，卡爾喀斯在特洛伊魯斯背後捅了一刀。戴歐米德要求克瑞西達留在營地當軍妓。她搶過特洛伊魯斯的劍自殺。

trovatore, Il 「遊唱詩人」威爾第（Verdi）。腳本：卡瑪拉諾（Salvatore Cammarano）；四幕；1853年於羅馬首演，艾密里歐·安傑里尼（Emilio Angelini）指揮。

比斯開（Biscay）與亞拉岡（Aragon），十五世紀：費蘭多（Ferrando）敘述歌劇開幕前的事件：年老的狄·魯納（di Luna）伯爵有兩個男嬰。老吉普賽女人對伯爵的小兒子施毒眼魔法，被當作女巫燒死。她的女兒阿祖森娜（Azucena）也有一個男嬰，為了替母親報仇，偷了伯爵的一個兒子，準備把他丟到母親的火葬柴堆裡。但是她神志不清，不確定燒死的是貴族的嬰兒還是自己的兒子。她復仇心切，將存活的小孩當兒子養大，成為遊唱詩人曼立可（Manrico）。阿祖森娜年紀已大，年老的狄·魯納伯爵去世多年，他的長子繼承頭銜，但不相信弟已死。狄·魯納和曼立可都愛著蕾歐諾拉（Leonora）。兩個男人決

鬥，曼立可戰勝，但沒有殺死伯爵，之後卻在戰場為伯爵所傷。他視為母親的阿祖森娜替他療傷，敘述嬰兒被丟入火堆的故事。阿祖森娜被逮捕，堅稱曼立可是她的兒子；狄·魯納計畫燒死她為弟弟報仇。曼立可去救她，但也被逮捕，與她關在一起。蕾歐諾拉答應獻身給伯爵以交換曼立可的自由，但為了逃避實現諾言，服毒自盡，死在曼立可腳邊。狄·魯納判曼立可死刑，將阿祖森娜帶來觀看行刑。曼立可死去時，她告訴狄·魯納多年前燒死的確實是她的兒子。狄·魯納殺死了親弟弟。

Troyens, Les 「特洛伊人」白遼士（Berlioz）。腳本：作曲家；五幕；第三至五幕（第二部）（「特洛伊人在迦太基」〔Les Troyens à Carthage〕），1863年於巴黎首演，戴洛夫瑞（Deloffre）指揮；第一、二幕（第一部）（「特洛伊淪陷」〔La Prise de Troie〕），1890年於卡爾斯魯何（Karlsruhe）首演，莫特（Felix Mottl）指揮（也包括第二部，因此為完整首演）。

特洛伊和迦太基，公元前十二／十三世紀。第一部：特洛伊人奮鬥十年終於驅逐希臘人出境，希臘人留下一隻巨大木馬，作為巴拉斯雅典娜的祭禮。普萊安國王（King Priam）的女兒，卡珊德拉（Cassandra）預言特洛伊將毀滅，勸她的未婚夫柯瑞布斯（Coroebus）離開自救，但他不聽。特洛伊人試著毀掉木馬，他們的領袖被蛇咬死。阿尼亞斯（Aeneas）認為這是雅典娜懲罰他們褻瀆木馬。普萊安的兒子赫陀死於戰場，國王下令將木馬放在雅典娜神殿前。赫陀的鬼魂（The Ghost of Hector）叫阿尼亞斯逃走，到義大利建立

新的特洛伊。柯瑞布斯被殺死，卡珊德拉決定寧死也不願被希臘人俘虜。她勸特洛伊的其他女人隨她自殺。無意自殺的人離開。卡珊德拉刺死自己，與剩下的女人一同死去。

第二部：在迦太基女王蒂朵（Dido）的住所，人民慶祝宣誓保護她。蒂朵不快樂，她的丈夫被她哥哥殺死。她的姊姊安娜（Anna）勸她再婚。特洛伊人被風雨吹離航線，為迦太基人收留，他們解釋阿尼亞斯到義大利建立新特洛伊的計畫。努米迪人攻擊迦太基，阿尼亞斯領導特洛伊人與迦太基人抵抗。蒂朵與阿尼亞斯避風雨時互表愛意。阿尼亞斯與特洛伊人依依不捨地離開航往義大利。被遺棄的蒂朵用阿尼亞斯的劍刺傷自己後，登上火葬台，毀去愛人所有回憶。

Truffaldino 楚法迪諾（1）浦羅高菲夫：「三橘之戀」（*The Love for Three Oranges*）。男高音。宮廷小丑、王子的朋友，但無法引他發笑。他陪王子尋找三個橘子。楚法迪諾剝開第一和第二個橘子，裡面走出的兩名公主都渴死。首演者：（1921）Octave Dua。

（2）理查·史特勞斯：「納索斯島的亞莉阿德妮」（*Ariadne auf Naxos*）。見*commedia dell'arte troupe*。

Trulove 真愛 史特拉汶斯基：「浪子的歷程」（*The Rake's Progress*）。男低音。安的父親，擔心她即將嫁給湯姆·郝浪子。首演者：（1951）Raphael Arié。

Trulove, Anne 安·真愛 史特拉汶斯基：

「浪子的歷程」（*The Rake's Progress*）。女高音。真愛的女兒，她將與湯姆·郝浪子結婚。影子尼克（魔鬼的化身）誘騙湯姆去倫敦，娶了突厥人芭芭。安沒有湯姆的消息，感到憂心，前去找他。但他們見面時，湯姆告訴她已經娶了芭芭。安仍愛著他，試圖拯救他脫離目前的墮落之道。等她找到湯姆，他已發瘋被關在瘋人院裡。湯姆以為安是來救他的維納斯，安溫柔地唱歌讓他入睡，然後與父親離開。詠嘆調：「悄悄地，夜晚，找到他後輕撫」（*Quietly, night, find him and caress*）；「我去找他」（*I go to him*）；「溫柔地，小船」（*Gently, little boat*）。首演者：（1951）Elisabeth Schwarzkopf。

Tschang 常 雷哈爾：「微笑之國」（*The Land of Smiles*）。男中音。王公蘇重的叔父。他堅持蘇重遵守中國傳統娶四個妻子。首演者：（1929）Adolf Edgar Licho。

Turandot 「杜蘭朵」 浦契尼（Puccini）。腳本：亞當彌（Arturo Toscanini）；三幕；1926年於米蘭首演，托斯卡尼尼（Arturo Toscanini）指揮。〔註：浦契尼於1924年十一月去世時，歌劇還剩最後一場戲以及結尾的二重唱沒寫。法蘭克·奧法諾（Fanco Alfano）依照浦契尼的手稿片段完成樂曲。托斯卡尼尼首演時不願包括這部份，在浦契尼親筆的終點放下指揮棒。〕

北京，古代：杜蘭朵公主將嫁給任何能夠解出三個謎題的王子。解不出來的人必須受死。年老的提木兒（Timur）也在街上人群中。他失去王位，身無分文又瞎了眼。奧托姆皇帝（Altoum）的大臣，平

（Ping）、潘（Pang）、彭（Pong）（三個假面）加入提木兒和他的嚮導柳兒（Liù），勸阻不知名的王子（提木兒之子，卡拉夫（Calaf））嘗試回答謎題，但他不為所動。杜蘭朵說出謎題而卡拉夫全都答對。他給她最後的自由機會：若她能在破曉前找出他的名字，他願意受死；若失敗她必須嫁給他。杜蘭朵同意，下令若不能找出王子的名字，所有的官員都得死。衛兵把提木兒和柳兒帶進來，杜蘭朵想逼提木兒說出王子的名字，但柳兒表示只有她知道答案。她抗拒他們的威迫利誘，最後用匕首自殺。卡拉夫和杜蘭朵獨處。她回應他的吻。他說出自己的名字——把性命交在她手中。杜蘭朵召見人民，宣佈王子的姓名是愛。所有人和她一同慶祝。

Turandot, Princess 杜蘭朵公主 浦契尼：「杜蘭朵」（*Turandot*）。女高音。冰冷殘忍的公主、奧托姆皇帝的女兒。她父親昭告天下：女兒將嫁給任何能夠解出她三個謎題的王子。解不出來的人必須受死，已有數人喪生。最近失敗的是波斯王子，她準備觀看他的死刑。不知名的王子表示有意參加猜謎，雖然他年老的父親，韃靼王提木兒勸阻他。連杜蘭朵的父親也勸他三思，畢竟已經有太多人無辜死亡。但是不知名王子心意已決。杜蘭朵解釋她為何舉行這個試煉：數千年前，她的祖先在城市被異族攻佔時遭到背叛，祖先最後流亡他鄉傷心而死。杜蘭朵意在為祖先復仇。她說出第一個謎題：「每夜誕生，又每天死亡的幽靈是什麼？」王子正確答出：「是激勵我的希望。」她的第二個問題是：「什麼東西時而高熱發燒，等你死時又冷卻？」王子再次答對：「是血」。杜蘭朵開始擔心——以前從沒人這麼接近。她問第三個謎題：「會讓你著火的冰是什麼？」王子稍遲疑一下後說：「你是讓我著火的冰，杜蘭朵。」杜蘭朵懇求父親准她不必履行諾言，但奧托姆指出承諾是神聖的。王子給她最後的機會：若她能在破曉前找出他的名字，他願意受死；若不行她將屬於他。杜蘭朵下令眾人徹夜不能入睡，直到找出不知名王子的身分。杜蘭朵逮捕王子年老的父親，對他施酷刑，想逼他說出答案，但是柳兒表示只有她知道答案，然後自殺。王子指責杜蘭朵太過殘酷。他吻了她，說出自己的名字，把性命交在她手中。杜蘭朵召見人民，宣佈不知名王子的姓名是愛。她向他臣服，不再抵抗。詠嘆調：「在這宮殿中」（*In questa reggia*）。杜蘭朵是浦契尼寫過、嗓音上最具英雄特質的女主角，詮釋者需要擁有高度耐力和控制。知名演唱者包括：Claudia Muzio、Maria Jeritza、Eva Turner、Gina Cigna、Amy Shuard、Birgit Nilsson、Maria Callas、Ghena Dimitrova、Eva Marton和Gwyneth Jones。首演者：（1926）Rosa Raisa。

turco in Italia, Il 「**土耳其人在義大利**」 羅西尼（Rossini）。腳本：羅曼尼（Felice Romani）；兩幕；1814年於米蘭首演。

那不勒斯，十八世紀：詩人普洛斯多奇摩（Prosdocimo）在寫一齣戲。他觀察周遭事件：采達（Zaida）與土耳其王子薩林（Selim）有婚約，但敵人勸他判她死刑。阿爾巴札（Albazar）救了她。傑隆尼歐（Geronio）想治療妻子費歐莉拉（Fiorilla）迷戀男人的問題。薩林坐船前來，受到費

歐莉拉吸引（納奇索〔Narciso〕也愛著她）。傑隆尼歐禁止任何男人——不論義大利或土耳其裔——出入他家門。薩林準備與費歐莉拉坐船離開時，看見朵達，與她復合，令費歐莉拉不悅。兩個女子要薩林做選擇，但他無法決定。普洛斯多奇摩警告傑隆尼歐和納奇索，薩林將利用晚上的假面舞會誘拐費歐莉拉。朵達與費歐莉拉穿著一樣的衣服來參加舞會，傑隆尼歐與納奇索則雙雙喬裝成薩林。一切陷入混亂，只有普洛斯多奇摩能讓情侶配對無誤。現在他可以完成劇作，寫個皆大歡喜的結局。

Turiddu 涂里杜 馬司卡尼：「鄉間騎士」（*Cavalleria rusticana*）。男高音。一名年輕士兵、媽媽露西亞的兒子。他離開愛人蘿拉去從軍，回來時她已嫁給艾菲歐。他引誘珊都莎，使她懷孕，然後又遺棄她。珊都莎告訴艾菲歐妻子不忠，他在決鬥中殺死涂里杜。首演者：（1890）Roberto Stagno（他的妻子首演珊都莎）。

Turn of the Screw, The 「旋轉螺絲」 布瑞頓（Britten）。腳本：派柏（Myfanwy Piper）；兩幕；1954年於威尼斯首演，布瑞頓（Beniamin Britten）指揮。

布萊鄉（Bly）間別墅，十九世紀中：短的序幕介紹場景後，女家庭教師（Governess）抵達布萊，她將教導兩名孤兒，芙蘿拉（Flora）和邁爾斯（Miles）。管家葛羅斯太太（Mrs Grose）負責照顧他們。家庭女教師受孩子的監護人之聘，被規定永遠不得打擾他。一晚在花園中，女家庭教師看到塔上有個男人，之後又看到

他從窗外觀望屋內。女教師描寫男人的樣子給葛羅斯太太聽，她認出他是彼得·昆特（Quint），主人以前的男僕。他使當時的女家庭教師，潔梭小姐（Miss Jessel）懷孕，她後來死去。昆特在結冰的路上滑倒也喪命。女家庭教師發現兩個小孩能看見並聽到鬼。她確信鬼是邪惡影響力，不顧她的承諾，寫信告訴監護人這些事。昆特逼邁爾斯偷了信。葛羅斯太太決定將芙蘿拉帶離別墅。女家庭教師與邁爾斯留下，堅決克服昆特的影響力。她強迫邁爾斯說出是誰叫他偷信。邁爾斯喊出昆特的名字，倒下死在女家庭教師的懷中。

Tutor 教師 羅西尼：「歐利伯爵」（*Le Comte Ory*）。男低音。在佛慕提耶的城堡尋找歐利伯爵並揭穿伯爵的偽裝。首演者：（1828）Nicholas－Prosper Levasseur。

Tybalt 提鮑特 古諾：「羅密歐與茱麗葉」（*Roméo et Juliette*）。見*Tebaldo*。

Tye, Queen 女王泰 葛拉斯：「阿肯納頓」（*Akhnaten*）。女高音。法老王阿曼霍特普三世的遺孀、阿肯納頓的母親。首演者：（1984）Marie Angel。

Tytania 泰坦妮亞 布瑞頓：「仲夏夜之夢」（*A Midsummer Night's Dream*）。女高音。國王奧伯龍的精靈之后。她的印度隨從引起兩人爭吵，奧伯龍在她眼瞼上塗了魔汁，讓她愛上第一個見到的動物。結果她看見帶著驢頭的底子。詠嘆調：「善待禮遇這位紳士」（*Be kind and courteous to this gentleman*）；二重唱（和奧伯龍）：「月光下

惡遇」（*Ill met by moonlight*）；重唱（和帕克、奧伯龍與眾精靈）：「此刻飢餓獅子怒吼」（*Now the hungry lion roars*）。首演者：（1960）。Jennifer Vyvyan。另見 *Titania*。

TITO
馬丁‧伊賽普（Martin Isepp）談狄托
From莫札特：「狄托王的仁慈」（Mozart：*La Clemenza di Tito*）

　　由於狄托王是為了慶祝啓蒙運動時期，一位皇帝加冕所創造的角色，莫札特將他寫為一個高尚的人物，他的音樂也一貫優美富旋律性。不過，仁慈這項美德並沒有什麼戲劇性，再者，狄托在劇情中的主要功能，是催化其他人的背信忘義（賽斯托〔Sesto〕、薇泰莉亞〔Vitellia〕，甚至瑟薇莉亞〔Servilia〕——因不願嫁他）。所以，演唱狄托的最大挑戰，就是該如何讓他有趣、有魅力、有說服力。他的地位和善良讓他與眾不同。在他唯一參與的重唱中（三重唱，18號），他兩度向賽斯托唱道：「靠過來」（Avvicinata）；除此之外，三個角色的每一句詞都是向旁竊語，戲劇上並沒有真正的重唱可言。在第二幕的終曲中，其他人重唱讚美他，但他卻獨唱——孤立不改。他唯一的戲劇性詠嘆調（20號）：「若你需要鐵石心腸統治，拿走我王國，或換掉我的心」（「若在帝國中，仁慈神明」），其中段再次重複他崇高的信條：「如我無法用愛贏來忠義，我也不願用恐懼強得它」，這種情操解釋人民為何會唱著莊偉的合唱曲，宣示愛戴他。

　　莫札特因為必須趕工完成歌劇，對狄托或許比對其他角色傷害更大——據說莫札特將「乾」朗誦調（secco recitative）交給徐斯瑪耶寫〔注：Franz Xaver Sussmayr（1766-1803），協助完成莫札特〈安魂曲〉的奧地利作曲指揮家）。若是他親筆寫作，必定會讓它們更有「個性」——畢竟這是他的習慣。我們可以想像，第二幕結尾，賽斯托被帶進來解釋時，狄托與自己摯友可能有的一場美妙戲劇性對手戲；實際的對話卻堪稱平乏。不過，狄托的兩首樂團朗誦調，則非常具張力，也直達人物個性的核心。在第二幕第七段中，他掙扎著不知是要簽署賽斯托的死刑執行令，或給他辯解的機會。詠嘆調25號包含一次爆發：正當他準備赦免賽斯托時，薇泰莉亞承認她是真正黑手，狄托悲憤地說：「正義之神，我何時才能找到誠信之人？」這句話聽起來有些暴躁，但我記得在尼可拉斯‧希特納（Nicholas Hytner）製作的格林登堡演出中（1991），藍瑞吉（Philip Langridge）注入的深刻盛怒，讓這個片段成為他演出的情緒高潮，使羅馬的人民畏縮其前。

　　因為這是一齣回歸較早風格的莊歌劇，演唱時大量使用裝飾其實無可厚非，也有助於所有主要角色的聲部線條更加自由、靈活。但是，同劇名角色的詮釋者，卻應該尊重他詠嘆調基本的抒情性，簡單演唱樂句，小心勿讓裝飾扭曲聲部線條。如此，狄托的個性才能高尚正直地脫穎而出。

Überall, Emperor 至上皇帝 烏爾曼:「亞特蘭提斯的皇帝」(*Der Kaiser von Atlantis*)。男中音。死神受夠了新的機械化死亡方式而罷工,令皇帝失望。他求死神再讓人們死亡。死神同意,但條件是皇帝必須先死。剛開始皇帝抗拒,但終於同意,與死神穿過鏡子離開。(這個角色顯然影射希特勒)。首演者:(1944)Walter Windholz;(1975)Meinard Kraak。

Ulisse(Ulysses)尤里西(尤里西士) 蒙台威爾第:「尤里西返鄉」(*Il ritorno d'Ulisse in patria*)。男高音(但更常由男中音演唱)。潘妮洛普(Penelope)的丈夫、鐵拉馬可(Telemaco)的父親。他離家參加特洛伊戰爭,期二十年間,他的妻子守身如玉。不過,他回家時,她卻認不得他。直到他正確描述唯有她丈夫會知道的事——兩人床上被子的花樣——才說服她。首演者:(1640)可能為Francesco Paolelli(據測他的妻兒分別首演潘妮洛普和鐵拉馬可)。

Ulrica 烏麗卡 威爾第:「假面舞會」(*Un ballo in maschera*)。見*Arvidson, Mme*。

Unknown Prince, The 不知名王子 浦契尼:「杜蘭朵」(*Turandot*)。見*Calaf*。

Unulfo 烏努佛 韓德爾:「羅德琳達」(*Rodelinda*)。女中音。女飾男角(原閹人歌者)。一名貴族、葛利茂多(Grimoaldo)的參事。私下為遜王貝塔里多(Bertarido)的朋友,幫他逃獄並奪回王位。首演者:(1725)閹人歌者Andrea Pacini。

Urbain 烏本 梅耶貝爾:「胡格諾教徒」(*Les Huguenots*)。次女高音(原女高音,作曲家後來改寫)。女飾男角。瑪格麗特·德·瓦洛(Marguevite de Valois)公主(國王的妹妹)之侍從,為華倫婷(Valentine)送信給勞伍(Raoul)。詠嘆調:「睿智高尚女士」(*Une dame noble et sage*)。首演者:(1836)Mlle Flécheur。

Ursula 烏蘇拉 白遼士:「碧雅翠斯和貝涅狄特」(*Béatrice et Bénédict*)。女低音。梅辛那(Messina)地方長官之女兒,艾蘿(Héro)的女侍從。和艾蘿的二重唱:「和平寧靜夜晚」(*Nuit paisible et sereine*)。首演者:(1862)Mme Geoffroy。

Valencienne華蘭西安 雷哈爾：「風流寡婦」（*The Merry Widow*）。女高音。她的丈夫是載塔男爵，龐特魏德羅駐巴黎的大使。卡繆·德·羅西翁熱情地愛著她。二重唱（和卡繆）：「看那小亭子」（*Sieh' dort den kleinen Pavillon*）。首演者：（1905）Annie Wünsch。

Valentin 華倫亭 古諾：「浮士德」（*Faust*）。男中音。一名士兵、瑪格麗特的哥哥。首演者：（1859）Mons. Reynald。

Valentine 華倫婷 梅耶貝爾：「胡格諾教徒」（*Les Huguenots*）。見*Saint-Bris, Valentine de*。

Valery, Violetta 薇奧蕾塔·瓦雷里 威爾第：「茶花女」（*La traviata*）。女高音。一名交際花、歌劇名的「茶花女」。在她家的大型宴會上，暗戀她許久的阿弗列多·蓋爾蒙向她表白，未知她在世時日已不多（當時肺癆無藥可救）。雖然她抗拒他勸她放棄交際花的生活，但接著我們看到兩人，是在她的鄉間別墅，他們已經同居三個月。薇奧蕾塔的侍女安妮娜，剛去變賣更多女主人的東西，以支付他們的開銷。阿弗列多知情後，趕去巴黎籌錢。薇奧蕾

塔拆開朋友芙蘿拉家中宴會的邀請函，但無意加入舊時夥伴。阿弗列多的父親來看她。他顯然認為薇奧蕾塔搾乾兒子的資產，但薇奧蕾塔拿出自己付的帳單給他看。蓋爾蒙表示是來請她與兒子分手，原因有二：阿弗列多若不和她在一起，事業發展會較好；再者，阿弗列多的妹妹與好人家訂了婚，若他們聽說阿弗列多與薇奧蕾塔的關係，可能會取消婚約。剛開始薇奧蕾塔拒絕，但漸漸讓步，同意蓋爾蒙的要求，並請他答應在她死後，會告訴阿弗列多實情。她另外也請蓋爾蒙留在附近，好安慰她將遺棄的阿弗列多。蓋爾蒙同意，尊重她高尚地承受一切，也同情她的處境。薇奧蕾塔接受芙蘿拉的邀請。她要離開前，阿弗列多回來，她熱情地求他說很愛他。過了一會兒，阿弗列多接過僕人拿給他的信，有如晴天霹靂得知薇奧蕾塔要回到以前的恩客杜佛男爵身邊。阿弗列多的父親試著安慰他無用。薇奧蕾塔與杜佛一同參加芙蘿拉的宴會，很驚慌看到阿弗列多在場，他賭博贏了不少錢。她求他離開，堅持自己愛著男爵。他把賭贏的錢丟到她身上令她感到羞辱，加上她病重虛弱而昏倒。數月後，薇奧蕾塔快死了，安妮娜與她的老友葛蘭維歐醫生照顧著她。她拿出已讀過數次的信。信是喬吉歐·蓋

爾蒙所寫：他已經告訴兒子真相，阿弗列多正趕去她身邊——她不知阿弗列多是否能及時到達。他順利趕到，將薇奧蕾塔擁在懷裡，談論兩人的未來。但因為時已晚——薇奧蕾塔死去。詠嘆調：「很奇怪……難道是此人……？」（*È strano! ... Ah, fors'è lui ...*）；「永遠自由」（*Sempre libera*）；「告訴你的女兒，美麗又純潔」（*Dite alla giovine, si bella e pura*）；「我想哭……愛我，阿弗列多」（*Di lagrime avea d'uopo ... Amami, Alfredo*）；「太遲了！……再會了，美夢」（*È tardi! ... Addio, del passato*）；二重唱（與阿弗列多）：「讓我們離開巴黎，親愛的」（*Parigi, o cara*）。首演者：（1853）Fanny Salvini-Donatelli（她身材壯碩，讓人很難相信她受肺癆纏身而死，也是讓威爾第描述首演為「鬧劇」的部份原因）。

「茶花女」接在「弄臣」和「遊唱詩人」後面，是威爾第核心悲劇作品的第三部，其首演與「遊唱詩人」同年，威爾第在完成配樂的同時，也忙於監督「遊唱詩人」的羅馬首演。薇奧蕾塔與另外幾個主角（蓋爾蒙父子）相同，比威爾第先前的任何女主角更成熟也演變更多。整齣歌劇的架構較為親密個人沒有大型行進、戰場或大合唱曲。薇奧蕾塔的演唱者必須擁有富彈性的花腔，但不需要「遊唱詩人」之蕾歐諾拉的英雄女高音特質；比「弄臣」的吉兒達進步的是，薇奧蕾塔在台上時間較長、演唱較多。相較於之前兩齣歌劇，薇奧蕾塔呈現更寬廣的情感。她是許多知名女高音的最愛角色，從Nellie Melba到Amelia Galli-Curci，以及錄製過角色六次的卡拉絲（Maria Callas）——對筆者來說，她是舉世無雙的現代薇奧蕾塔。在《卡拉絲流芳》（*The Callas Legacy*, London 1977）一書中，約翰·阿爾多因（John Ardoin）描述這個角色是「為她〔卡拉絲〕的藝術觸感與女性敏銳度量身訂做……」。另見瑪麗·麥拉倫（Marie McLaughlin）的特稿，第441頁。

Valková, Míla 蜜拉·法柯娃 楊納傑克：「命運」（*Osud*）。女高音。她曾與作曲家志夫尼交往，但因為她母親覺得他配不上她，兩人分手。蜜拉懷孕，生了一個兒子。她與作曲家重逢，再次示愛。他們結婚後，與兒子杜貝克和蜜拉的母親同住。蜜拉的母親精神不正常，她攻擊志夫尼，蜜拉試著幫忙時，與母親一起跌落陽台摔死。有人猜測這個角色是依據卡蜜拉·烏法柯娃（Kamila Urválková）所作。她確實曾和一位作曲家有過戀情，之後他也寫了一齣關於兩人的歌劇。不過那位作曲家並非楊納傑克，而是契蘭斯基（Čelanský），他寫的歌劇名為「卡蜜拉」（Kamila）。首演者：（1934，廣播）Marie Bakalová；（1958，舞台）Jindra Pokorná。

Valkyries 女武神 華格納：「尼布龍根的指環」（*Der Ring des Nibelungen*）。弗旦與厄達的九名戰士女兒。布茹秀德之外還有三名女高音：葛秀德（Gerhilde）、海姆薇格（Helmwige）、歐爾特琳德（Ortlinde）；四名次女高音：華超蒂（Waltraute）、羅絲懷瑟（Rossweisse）、齊格茹妮（Siegrune）、葛琳潔兒德（Grimgerde），一名女低音：史薇萊特（Schwertleite）。除了布茹秀德和華超蒂，她們多半只有合唱。知名的「女武神之行進」是「女武神」第三幕開始時，

她們與死去英雄聚會所演唱。首演者：
（1870，依照上述順序）Fräulein Leonoff、
Possart Müller、 Heinauer、 Tyroler、
Eichheim、Ritter和Therese Seehofer（她於
1869年「萊茵的黃金」的慕尼黑首演飾厄
達一角）。

Valois, Elisabeth de 伊莉莎白·德·瓦洛
威爾第：「唐卡洛斯」（*Don Carlos*）。女高
音。法國國王亨利二世的女兒，被許配給
素未謀面的西班牙王儲，以平息兩國戰
火。她遇到一名年輕的西班牙人，受其吸
引，很高興發現他正是自己的未婚夫卡洛
斯。但是他的父親，國王菲利普，決定自
己娶伊莉莎白，而她為了國家著想也同
意。現成為她繼子的卡洛斯，請她勸父親
准他去法蘭德斯。菲利普加冕典禮前夕，
伊莉莎白派她的侍女，艾柏莉穿著她的衣
服、戴著假面代替她去參加慶祝活動。卡
洛斯誤以為艾柏莉是伊莉莎白而向她傾訴
愛意，洩漏兩人的祕密，艾柏莉誓言告訴
國王。國王受艾柏莉煽動，在伊莉莎白的
珠寶盒中發現卡洛斯的肖像，指控她不
忠。艾柏莉承認是自己搞鬼，並透露和菲
利普有染。伊莉莎白無法原諒她通姦，要
她選擇流亡或進入修女院。在聖尤斯特修
道院，伊莉莎白跪在卡洛斯祖父之墓附近
禱告。她向即將前往法蘭德斯的卡洛斯道
別。來逮捕卡洛斯的國王和大審判官打斷
他們。墳墓打開，卡洛斯被拉進修道院。
詠嘆調：「你深知此世浮華空虛」（*Toi qui sus le néant des grandeurs de ce monde*）；二重
唱（和卡洛斯）：「如此狂喜」（*De quels transports*）。首演者：（1867，法文版本）
Marie-Constance Sasse；（1884，義文版本）

Abigaille Bruschi-Chiatti。

**Valois, Marguerite de 瑪格麗特·德·瓦
洛** 梅耶貝爾：「胡格諾教徒」（*Les Huguenots*）。女高音。法國國王的妹妹，被
許配給胡格諾教徒，納法爾的昂利四世。
她支持哥哥解決天主教與胡格諾教徒之間
衝突的願望，鼓勵天主教的華倫婷與胡格
諾教的勞伍相愛，讓侍從替他們傳信。詠
嘆調：「這個字令大自然復甦更新」（*A ce mot s'anime et renaît la nature*）；二重唱（和
勞伍）：「無上美麗，嫵媚女子」（*Beauté divine, enchantresse*）。首演者：（1836）Julie
Dorus-Gras。

Valzacchi 華薩奇 理查·史特勞斯：「玫
瑰騎士」（*Der Rosenkavalier*）。一名義大利
策術家，與安妮娜搭檔。他們受奧克斯男
爵之託調查未婚妻蘇菲。他們看蘇菲與奧
塔維安在一起，懷疑兩人明顯受對方吸
引，告知男爵。奧塔維安成功賄賂他們改
幫自己的忙，一同計畫誘騙男爵，讓他出
醜。首演者：（1911）Hans Rüdiger。

Vanessa 「凡妮莎」 巴伯（Barber）。腳
本：梅諾第（Gian Carlo Menotti）；四
幕；1958言於紐約首演，狄米區·米托普
羅斯（Dmitri Mitropoulos）指揮。

　凡妮莎的村舍，約1905年：凡妮莎的愛
人，安納托（Anatol）約二十年前離開，
她一直等著他回來。她和年老的母親，男
爵夫人（Baroness），以及姪女艾莉卡
（Erika）住在一起。安納托出現了，只不過
是她愛人的兒子：他的父親已過世。安納
托引誘艾莉卡，接著卻愛上凡妮莎。艾莉

卡懷了孕，試圖自殺未遂。凡妮莎和安納托結婚，前往巴黎。艾莉卡將等他回來。

Vanessa 凡妮莎 巴伯：「凡妮莎」（*Vanessa*）。女高音。被愛人安納托遺棄的她，二十年來都等著他回來。安納托已經去世，和他同名的兒子出現。他引誘凡妮莎的姪女，讓她懷孕，接著娶了凡妮莎將她帶到巴黎，留下艾莉卡等他回來，如同凡妮莎曾等他父親一般。卡拉絲曾以旋律不足爲由拒絕這個角色。首演者：（1958）Eleanor Steber。

Van Hopper, Mrs 范‧霍普太太 喬瑟夫斯：「蕾貝卡」（*Rebecca*）。次女高音。一個美國人，和同伴女孩（後成爲第二任德‧溫特太太）在蒙地卡羅渡假。她殘酷地告訴女孩，麥克辛‧德‧溫特（Maxim de Winter）不可能愛她，因爲他永遠無法忘不了已故妻子，美麗的蕾貝卡。首演者：（1983）Nuala Willis。

Vanuzzi 凡努奇 理查‧史特勞斯：「沈默的女人」（*Die schweigsame Frau*）。男低音。亨利‧摩洛瑟斯（Henry Morosus）遊唱劇團的成員之一。劇團就是以他命名。首演者：（1935）Kurt Böhme。

Vanya 凡雅　（1）葛令卡：「爲沙皇效命」（*A Life for the Tsar*）。女低音。女飾男角。一名孤兒、伊凡‧蘇薩寧（Ivan Susanin）的被監護人。被派去警告沙皇波蘭軍隊逼近。首演者：（1836）Anna Vorobyova（後嫁給伊凡‧蘇薩寧的首演者，Osip Petrov，而改名Ivan Susanin）。

（2）楊納傑克：「卡嘉‧卡巴諾瓦」（*Katya Kabanová*）。見*Kudrjáš, Váňa*。

Varescu, Sylva 席娃‧瓦瑞絲庫 卡爾曼：「吉普賽公主」（*Die Csárdásfürstin*）。女高音。艾德文（Edwin）王子愛上的歌舞秀女歌手。他們訂婚後，她被稱爲「吉普賽公主」。他的父母不贊同兩人的婚事，但後來他發現母親以前也是歌手，克服這項阻力。首演者：（1915）Mizzi Günther。

Vargas, Don Carlo di 唐卡洛‧迪‧瓦爾葛斯 威爾第：「命運之力」（*La forza del destino*）。男中音。卡拉查瓦侯爵的兒子、蕾歐諾拉的哥哥。他的父親意外被蕾歐諾拉的愛人，奧瓦洛殺死，他誓言報仇，追蹤逃亡的情侶。蕾歐諾拉和奧瓦洛走散，以爲對方死了。在一間旅店，喬裝成學生佩瑞達的卡洛，聽勸加入軍隊到義大利對抗德國人。在軍營他遇到奧瓦洛，兩人不知對方身分，成爲莫逆之交。奧瓦洛養傷時，卡洛在他的私人文件中發現妹妹的肖像，知道奧瓦洛的身份。他和奧瓦洛的決鬥被軍隊打斷，奧瓦洛躲到一間修道院。多年後，卡洛到修道院求見其實是奧瓦洛的「拉斐爾神父」。兩人繼續打鬥，卡洛受了致命傷。奧瓦洛向附近洞穴的隱士求助，認出蕾歐諾拉。蕾歐諾拉在替卡洛施行臨終聖禮時，被他刺死。他終於成功爲父報仇。詠嘆調：「我命運之致命骨灰甕」（*Urna fatale del mio destino*）；二重唱（和奧瓦洛）：「我找了你五年」（*Da un lustro ne vo in traccia*）。1960年紐約大都會歌劇院的一場演出中，男中音雷納德‧華倫就是在「致命骨灰甕」開始後，「像被砍倒的橡樹

一樣前傾」（魯多弗・賓：「歌劇五千夜」〔Rudolf Bing: 5000 Nights at the Opera〕），由歌劇團的醫生宣佈死亡。首演者：（1862）Francesco Graziani。

Vargas, Donna Leonora di 唐娜蕾歐諾拉・迪・瓦爾葛斯 威爾第：「命運之力」（*La forza del destino*）。女高音。卡拉查瓦侯爵的女兒、卡洛的妹妹。她愛上混血兒奧瓦洛（Alvaro），但父親不准兩人結婚。他們準備私奔時遭侯爵阻止。奧瓦洛的槍走火打死他。兩人逃亡中走散，相信對方已死。蕾歐諾拉知道哥哥在追他們，要為父親報仇。她躲進一所修道院，獲准單獨禁閉在神聖的洞穴中渡過餘生。多年後，奧瓦洛來到修道院成為修士。卡洛發現他，兩人決鬥，結果卡洛受了致命傷。奧瓦洛求洞穴裡的人赦免卡洛，與蕾歐諾拉相認。但當她替哥哥施行臨終聖禮時，被他刺傷。蕾歐諾拉倒在奧瓦洛懷中死去。詠嘆調：「身為流浪孤兒」（*Me pellegrina ed orfana*）；「聖母，慈悲處女」（*Madre, pietosa Vergine*）；「平靜，讓我平靜，主啊」（*Pace, pace, mio Dio*）。首演者：（1862）Caroline Barbot。

Varlaam 瓦爾蘭 穆梭斯基：「鮑里斯・顧德諾夫」（*Boris Godunov*）。男低音。陪同葛利格里（Grigori）到波蘭的流浪漢。葛利格里在那裡冒充是俄羅斯王位繼承人。首演者：（1874）Osip Petrov。

Varvara 娃爾華拉 楊納傑克：「卡嘉・卡巴諾瓦」（*Katya Kabanová*）。次女高音。卡巴諾夫（Kabanov）家的養女。她比卡嘉

（Katya）年輕，兩人友情深厚。卡嘉向娃爾華拉（Varvara）承認她愛著另一個男人，鮑里斯（Boris）。娃爾華拉從卡巴妮（Kabanicha）查處偷了花園大門的鑰匙，交給卡嘉，讓她晚上去見鮑里斯，同時娃爾華拉也去見自己的愛人，凡尼亞・庫德利亞什（Váňa Kudjáš）。幽會時，他們唱「雙二重唱」，娃爾華拉與凡尼亞在近處，卡嘉與鮑里斯在遠處。卡嘉崩潰承認出軌後，卡巴妮查處罰幫忙的娃爾華拉。她與凡尼亞決定一起離開，前往莫斯科。二重唱（與庫德利亞什）：「你可以待在外面直到天黑」（*Chod'si divka do času*）。首演者：（1921）Jarmila Pustinská。

Vašek 瓦塞克 史麥塔納：「交易新娘」（*The Bartered Bride*）。男高音。米查（Micha）和哈塔（Hata）的兒子。他口吃很嚴重。瑪仁卡（Mařenka）的父母是米查的佃農，因為欠他錢，所以想把瑪仁卡嫁給瓦塞克。他遇到瑪仁卡但沒認出她就是自己的新娘。她告訴瓦塞克不應該娶「瑪仁卡」，因為她愛著別人，所以假如被迫和他結婚，會想辦法殺了他。馬戲團抵達鎮上，瓦塞克被說服代替醉酒的團員上場表演：扮成和美麗舞者，艾絲美若達一起跳舞的熊。首演者：（1866）Josef Kysela。

Vecchio, Cecco del 奇可・戴・維奇歐 華格納：「黎恩濟」（*Rienzi*）。男低音。羅馬平民，支持黎恩濟設法打敗貴族服務人民。但後來他背叛黎恩濟，鼓動人民要求處死黎恩濟。首演者：（1842）Karl Risse。

Venus 維納斯 （1）華格納：「唐懷瑟」

（*Tannhäuser*）。女高音（之後巴黎版本爲次女高音）。引誘唐懷瑟去她山中洞穴的女神。在那裡他享受了一陣子無止盡的狂歡。後來他厭倦享樂，希望回歸平凡生活及其缺點，令維納斯非常憤怒，警告他某天他會爬著回來。首演者：（1845）Wilhelmine Schröder-Devrient。

（2）（Venus）李格第：「極度恐怖」（*Le Grand Macabre*）。女高音。梅絲卡琳娜（Mescalina）請維納斯派一名得體的愛人給她，維納斯選擇矗克羅札爾。首演者：（1978）Monika Lavén。

Vêpres siciliennes, Les（*The Sicilan Vespers*）「西西里晚禱」 威爾第（*Verdi*）。腳本：史各萊伯（Eugène Scribe）和查爾斯・杜威希耶（Charles Duveyrier）；五幕；1855年於巴黎首演。

巴勒摩（Palermo）及近郊，1282年：法國人侵略西西里，巴勒摩由省長吉・德・蒙特佛（Guy de Montfort）統治。昂利（Henri）仍忠於已故的奧地利費瑞德利克公爵，他是被省長下令殺死。省長警告昂利不要愛上公爵的妹妹，艾蓮（Hélène）。西西里愛國者的前任領導，尚・德・普羅西達（Jean de Procida）鼓動群眾的反法情緒。昂利不願參加省長宴會而被逮捕。蒙特佛回憶多年前愛過的一位女子，她快死了，告訴他昂利——他的敵人——其實是他的私生子。昂利拒絕他的善意，不過仍插手阻止艾蓮與普羅西達殺害蒙特佛。他們入獄，昂利被西西里人指控爲叛國賊。艾蓮得知真相後，原諒昂利。蒙特佛宣佈，只要昂利認他爲父親，他就赦免所有人，並准許昂利與艾蓮結婚，也促成法國

一西西里的友好關係。眾人安排婚禮。艾蓮最後一刻才聽普羅西達說她的婚禮鐘聲將是西西里人起義的訊號。她無法阻止婚禮，法國人被屠殺。

Vere, Capt. Edward Fairfax 艾德華・菲爾法克斯・威爾船長 布瑞頓：「比利・巴德」（*Billy Budd*）。男高音。皇家海軍艦艇不屈號的船長。歌劇一開始他已年老，回憶參加法國戰爭的英勇往事。船員很敬愛他，稱他爲「閃亮星星威爾」（Starry Vere），其中一人，比利尤其高興能成爲船員。比利在威爾面前打死克拉葛後，威爾主持軍法審判。雖然威爾心知這是個意外，但仍不顧比利懇求，拒絕救他。在收場白中，威爾回想審判，知道他是唯一有能力拯救比利免受死刑的人。詠嘆調：「我是個老人」（*I am an old man*）；「克拉葛，約翰・克拉葛，小心！」（*Claggart, John Claggart, beware!*）成功詮釋過這個角色的演唱者包括：Jean Cox、Graham Clark、Nigel Douglas、Philip Langridge和Anthony Rolfe Johnson。首演者：（1951）Peter Pears。

Vermeer 威梅爾 伯特威索：「第二任剛太太」（*The Second Mrs Kong*）。男低音。他「被珍珠遺棄」。「戴著珍珠耳環的女孩」作品的畫家，他愛上畫中女孩，但失去愛上剛的她。首演者：（1994）Omar Ebrahim。

vestale, La（*The Vestal Virgin*）「爐神貞女」 史朋丁尼（Spontini）。腳本：德・朱伊（Étienne de Jouy）；三幕；1807年於巴黎首演，史朋丁尼指揮。

古羅馬：茉莉亞（Giulia）被父親逼迫成為爐神聖殿的女祭司。她仍愛著羅馬軍隊領袖，李奇尼歐斯（Licinius），他與朋友秦納（Cinna）一同計畫綁架她。茉莉亞負責加冕戰勝的領袖，典禮上李奇尼歐斯得知當晚她將守護聖火——聖火絕對不能熄滅。他去那裡找她，但他們忽視讓它熄滅。秦納幫李奇尼歐斯逃走，但茉莉亞因為拒絕說出愛人的名字而被判死刑。李奇尼歐斯向大祭司麥克辛姆斯（Pontifex Maximus）承認罪行，請他饒過茉莉亞，但他拒絕。茉莉亞將被關入墓室時，閃電擊中祭台，點燃聖火，顯示爐神原諒他們。茉莉亞與李奇尼歐斯團圓。

Vilja 薇拉 雷哈爾：「風流寡婦」（*The Merry Widow*）。這並非歌劇中的人物，而是傳說中的森林少女，獵人愛上她但不為她所愛。風流寡婦漢娜·葛拉娃莉（Hanna Glawari）的知名詠嘆調敘述薇拉的故事。

Villabella, Fernando 費南多·維拉貝拉 羅西尼：「鵲賊」（*La gazza ladra*）。男低音。一名士兵、妮涅塔（Ninetta）的父親。他與長官打架被判死刑，但他逃脫，並喬裝成流浪漢去見女兒。他請女兒變賣一支銀叉子和一只銀湯匙為他籌錢——銀器上有他名字的縮寫。妮涅塔被控偷餐具入獄。他冒生命危險試著救她卻被捕。在真正的「竊賊」身分公開後，女兒獲釋，費南多也得到國王赦免。首演者：（1817）Filippo Galli。

Villabella, Ninetta 妮涅塔·維拉貝拉 羅西尼：「鵲賊」（*La gazza ladra*）。女高音。費南多的女兒。她是溫格拉迪托（Vingradito）家的女傭，強尼托·溫格拉迪托（Giannetto）愛上她。一些銀器不見後，女主人指控妮涅塔偷竊。另外一名僕人看到妮涅塔賣銀器給小販為父親籌錢（是她父親的銀器）。妮涅塔入獄，被判死刑。前往刑場途中，妮涅塔到教堂外禱告。她的朋友爬到教堂塔尖，發現銀器在寵物喜鵲的巢中。妮涅塔獲釋。詠嘆調：「我心歡喜雀躍……一切都在微笑」（*Di piacer mi balza il cor ... Tutto sorridere*）；「慈悲上帝，此刻請支撐我的心……」（*Deh tu reggi in tal momento il mio cor ...*）。首演者：（1817）Teresa Giorgi-Belloc。

***Village Romeo and Juliet, A* 「草地羅密歐與茱麗葉」** 戴流士（Delius）。腳本：作曲家；六段「場景」；1907年於柏林首演，傅利茲·卡西瑞（Fritz Cassirer）指揮。

瑞士，十九世紀中：敵對的兩名農夫耕地，急於爭取兩人農場之間、為黑提琴手（Dark Fiddler）所有的土地。農夫的孩子薩里（Sali）和芙瑞莉（Vreli）被禁止一同玩耍，但長大後他們重修舊好，墜入情網。他們認識黑提琴手，但不願和他去流浪。芙瑞莉的父親試圖分開她與薩里時，薩里打了他，使他失去理智而被關進精神病院。村民責備他們的行為。在老旅店天堂花園，他們雇平底船在河上漂流，然後鑿破船底，一同沈入水中。

Vingradito, Fabrizio 法布里奇歐·溫格拉迪托 羅西尼：「鵲賊」（*La gazza ladra*）。男低音。一名富有的農夫、露西亞的丈

夫、強尼托的父親。他樂見兒子愛上家中女傭，妮涅塔（Ninetta），因為她父親是位光榮的士兵。首演者：（1817）Vincenzo Botticelli。

Vingradito, Giannetto 強尼托・溫格拉迪托 羅西尼：「鵲賊」（*La gazza ladra*）。男高音。露西亞（Lucia）與法布里奇歐（Fabrizio）的兒子。父親是位富有農夫。他外出作戰回來後愛上家中女傭，妮涅塔，她是士兵的女兒。強尼托的父親對此感到高興，但他母親不贊同婚事，並指控妮涅塔偷竊家中不見的銀器。妮涅塔入獄、受審、被判死刑。另一名僕人在寵物喜鵲的巢中發現銀器。首演者：（1817）Savino Monelli。

Vingradito, Lucia 露西亞・溫格拉迪托 羅西尼：「鵲賊」（*La gazza ladra*）。次女高音。法布里奇歐（Fabrizio）的妻子、強尼托（Giannetto）的母親。她不贊同兒子愛上家中女傭，妮涅塔，並指控女孩偷取銀器。首演者：（1817）Marietta Castiglioni。

Violante, Marchesa 薇奧蘭特女侯爵 莫札特：「冒牌女園丁」（*La finta giardiniera*）。見*Sandrina*。

Violetta 薇奧蕾塔 威爾第：「茶花女」（*La traviata*）。見*Valéry, Violetta*。

Virtù 美德 蒙台威爾第：「波佩亞加冕」（*L'incoronazione di Poppea*）。女高音。美德之女神，她、命運與愛情之神討論自己的本領與對方的缺陷。首演者：（1643）不明。

Vítek 維泰克 楊納傑克：「馬克羅普洛斯事件」（*The Makropulos Case*）。男高音。克莉絲蒂娜（Kristina）的父親、柯雷納提（Kolenatý）博士辦公室的律師書記。首演者：（1926）Valentin Šindler。

Vitellia 薇泰莉亞 莫札特：「狄托王的仁慈」（*La clemenza di Tito*）。女高音。被推翻的皇帝，維泰利歐斯（Vitellius）之女。因為皇帝狄托（Tito）選別人而不是她為新娘，她計畫殺害他。皇帝死裡逃生後原諒她，顯露他的仁慈。詠嘆調：「哪，若你想討好我」（*Deh, se piacer mi vuoi*）；「花朵不再」（*Non più di fiori*）。首演者：（1791）Maria Machetti-Fantozzi。

Vixen Bystrouška 雌狐・尖耳 楊納傑克：「狡猾的小雌狐」（*The Cunning Little Vixen*）。見*Bystrouška, Vixen*。

Vladimir 法第米爾 包羅定：「伊果王子」（*Prince Igor*）。男高音。伊果王子的兒子，與父親一同去抵抗波洛夫希人，愛上他們領袖的女兒，康查柯芙娜（Knotchakovna）。首演者：（1890）Grigorii Ugrinovich。

Vladimiro, Count 法第米羅伯爵 喬坦諾：「費朵拉」（*Fedora*）。費朵拉的未婚夫。他沒有在歌劇中出現。費朵拉去探望他時，發現他受了致命傷。殺害他的人據說是已經逃逸的洛里斯・伊潘諾夫伯爵等人。費

朵拉誓言復仇。

Vogel, Niklaus 尼克勞斯‧佛各 華格納：「紐倫堡的名歌手」（*Die Meistersinger von Nürnberg*）。他沒有出現於歌劇中。他是名歌手之一，在點名時缺席，他的學徒表示他生病。柯斯納（Kothner）請學徒向佛各問安。（或許華格納有些迷信——歌劇中已有十二位名歌手！）。

Vogelgesang, Kunz 昆茲‧佛各蓋杉 華格納：「紐倫堡的名歌手」（*Die Meistersinger von Nürnberg*）。男高音。名歌手之一、一名皮毛商。首演者：（1868）Karl Heinrich。

Vogelweide, Walter von der 瓦特‧馮‧德‧佛各懷德 （1）華格納：「唐懷瑟」（*Tannhäuser*）。男高音。蘇林吉亞（Thuringian）的騎士，他參加歌唱比賽。首演者：（1845）Herr Schloss。
（2）華格納：「紐倫堡的名歌手」（*Die Meistersinger von Nürnberg*）。佛各懷德沒有出現於歌劇中，但年輕的騎士，瓦特‧馮‧史陶辛（Walther von Stolzing）稱他為「師父」，表示是因為他而學會喜愛詩歌。

Voice of Apollo 阿波羅之聲音 布瑞頓：「魂斷威尼斯」（*Death in Venice*）。高次中音（後台）。亞盛巴赫（Aschenbach）在海灘上看塔吉歐（Tadzio）玩耍時聽到這個聲音。詠嘆調：「愛好美感的人崇敬我」（*He who loves beauty worships me*）。首演者：（1973）James Bowman。

Voice of God 上帝之聲音 布瑞頓：「諾亞洪水」（*Noye's Fludde*）。口述角色。警告諾亞洪水將至，叫他要造船（方舟）以拯救家人與動物。首演者：（1958）Trevor Anthony。

Voix humaine, La 「人類的聲音」 浦朗克（Poulenc）。腳本：賈圖（Jean Cocteau）；一幕；1959年於巴黎首演，喬治‧普黑特雷（Georges Prêtre）指揮。
　　現代：女子（「她」（Elle））遭情人遺棄想自殺。他隔天將結婚，她最後一次與他通電話。她時而想到過去，時而想到痛苦的現在，因為無法接受現實很歇斯底里。最後他掛了電話，話筒也從她手中掉落。

Vreli 芙瑞莉 戴流士：「草地羅密歐與茱麗葉」（*A Village Romeo and Juliet*）。女高音。農夫馬帝的女兒。他與鄰居有爭執，但芙瑞莉（Vreli）愛上對方的兒子。在打鬥中，她的父親受傷，被關進精神病院。為了逃避村民責備，她與情人僱平底船到河上，鑿破船底，寧可同死也不願分開。首演者：（1907）Lola Artôt de Padilla（比利時次女高音Désirée Artôt和西班牙男中音Mariano Padilla y Ramos的女兒）。

Vsevolod, Prince 瓦賽佛洛德王子 林姆斯基－高沙可夫：「隱城基特茲與少女費朗妮亞的傳奇」（*The Legend of the Invisible City of Kitezh*）。男高音。尤里（Yury）王子的兒子、神聖基特茲城的統治者之一。外出打獵時他在森林中迷路，遇到並愛上費朗妮亞（Fevronia）。她在婚禮上遭韃靼人俘虜，他們威脅毀去城市。他父親的禱告獲

得回應，城市被籠罩在霧中送至天堂。他
的靈魂拯救費朗妮亞，領她與王子團圓。
首演者：（1907）Andrey Labinsky。

V

VIOLETTA
瑪力・麥拉倫（**Marie McLaughlin**）談薇奧蕾塔・瓦雷里
From威爾第：「茶花女」（verdi：*La traviate*）

　　我是1984年在格林登堡演唱比才「卡門」的蜜凱拉（Micaëla）時，與薇奧蕾塔這個角色產生關聯。製作人彼得・霍爾（Peter Hall）正開始籌劃「茶花女」的新製作，準備1987年在格林登堡上演，他要我考慮擔任薇奧蕾塔。我拒絕了，之後多位懷疑論者，確認我原有的顧忌。一位受人讚美的薇奧蕾塔問我檔期多長，然後宣稱「演個七場你就累死了」；一位眾所崇拜的指揮大師總結說：「嗓音遇到它就毀了，別碰」。但是霍爾不斷堅持，所以我開始猶疑不決地考慮。然而隨著我們討論越多，我的興趣越深，最後我讀了樂譜。奇怪的是，在聽過那麼多評語後，它其實不如我預期地危險。第一幕場景的音域對我來說偏高，但並非高不可及。然而就算在此處我功成身退，我的嗓音與情感資源，是否夠我持續到歌劇結束？畢竟這比我之前嘗試過的任何角色份量都要重得多。我唱過威爾第歌劇——數次擔任強納森・米勒（Jonathan Miller）製作的「弄臣」之吉兒達（Gildas），而她一直被視作邁向薇奧蕾塔的重要踏腳石。但是薇奧蕾塔演唱時間比吉兒達長上許多，戲劇性時刻也更加強烈。

　　戲劇上，我不害怕薇奧蕾塔。我喜歡小仲馬（Dumas）的小說，也讀過劇作《茶花女》，女主角瑪格麗特・高提耶（Marguerite Gautier）（無疑是影射交際花瑪莉・杜普雷希斯〔Marie Duplessis〕，據說小仲馬曾是她的愛人）一貫深深吸引我。在歌劇中詮釋她，是我從未想過會成真的美夢。這個人物被尋求赦免的陰影籠罩，從享樂主義者轉變為悲劇英雌的過程，自戲劇首演後，就提供浪漫女演員絕佳的表現機會；自歌劇創作後，女演唱者亦得到同樣機會。但這正是我開始時的顧慮：我不但將初次演唱一個歌劇同名女主角，而且還必須努力跟上如穆齊歐（Muzio）、龐瑟爾（Ponselle）、卡拉絲（Callas）和斯柯朵（Scotto）等人的腳步。

　　隨著我仔細鑽研樂譜，我漸漸不擔心所謂的，演唱者必須在第一幕中聽起來像蘇莎蘭（Joan Sutherland）、第二幕像符瑞妮（Mirella Freni），其他像卡芭葉（Monteserrat Caballé）（或是全部像卡拉絲）。因為我發覺，一個具有某些花腔技巧的抒情女高音才能勝任威爾第的音樂指示。假如演唱者嗓音太厚實，或太「重」（spinto），角色會損失重要的脆弱嬌柔特質，也讓薇奧蕾塔缺少了令人信服的核心元素。到這個階段，我已經知道我願意演唱她：畢竟這是歌劇曲目中，極具成就感的挑戰。她是威爾第筆下，個性發展最完全的人物，所有樂句都包含真實戲劇性，沒有一個多餘無用的音，連第一幕的絕望、歇斯底里花腔——她悲歎自己被困在好似沒有出路的虛浮世界中——亦然。或許威爾第自己與女高音喬瑟佩娜・斯特瑞波妮（Giuseppina Strepponi）的生活，讓他特別理解薇奧蕾塔的情況：她身為他的情婦而非妻子，處處碰壁，社交地位可能與薇奧蕾塔類似。另外，

威爾第刻畫的是一個人被遺棄後孤單死去，比起例如浦契尼「波希米亞人」中、死得似乎稍嫌優美的咪咪（Mimi），較寫實也更有戲劇價值。

　　現在回想起來，我覺得格林登堡的「茶花女」是個美妙、充滿挑戰的經驗，只被一個實際也蠻嚴重的問題破壞：角色所需的情感能量。我無法一下台就擺脫她。薇奧蕾塔成為我的一部份，而我耐心忍受痛苦的家人，那整個夏天都得面對她。檔期結束後，我換掉她，回到薩爾茲堡製作的「費加洛婚禮」之蘇珊娜（Susanna）這個較熟悉的領域，結果再也──還──沒碰她。

Wagner 華格納 （1）古諾：「浮士德」（*Faust*）。男低音。華倫亭（Valentin）的朋友。首演者：（1859）不詳。

（2）包益多：「梅菲斯特費勒」（*Mefistofele*）。男高音。浮士德的學生。首演者：（1868）不明。

Waldner, Graf (Count) Theodor 西歐多·瓦德納伯爵 理查·史特勞斯：「阿拉貝拉」（*Arabella*）。男中音。阿拉貝拉（Arabella）和曾卡（Zdenka）的父親、阿黛雷德（Adelaide）的丈夫。他好賭成性，導致家境陷入貧困。他將阿拉貝拉的照片寄給在軍隊時認識的富裕年長朋友，希望他會想娶她。不過，朋友已經去世，反而是其侄子，曼德利卡（Mandryka）前來見照片中的年輕女士。瓦德納（Waldner）透露自己缺錢，曼德利卡隨即拿出一大疊鈔票，請他自取，令他非常開心。首演者：（1933）Friedrich Plaschke。

Waldner, Gräfin (Countess) Adelaide 阿黛雷德·瓦德納伯爵夫人 理查·史特勞斯：「阿拉貝拉」（*Arabella*）。次女高音。瓦德納伯爵的妻子、阿拉貝拉和曾卡的母親。她人老心不老，不放過可以賣弄風情的機會。在舞會上她大方告訴一位被阿拉貝拉拒絕的追求者，多明尼克（Dominik）伯爵，在女兒結婚後，自己會有很多獨處空閒的時間。首演者：（1933）Camilla Kallab。

Waldvogel 林鳥 （Woodbird）華格納：「齊格菲」（*Siegfried*）。女高音。齊格菲在森林中聽見林鳥鳴叫，試著模擬它的聲音。他殺死龍形的法夫納（Fafner）、舔掉手上的龍血後，能夠聽懂鳥鳴。林鳥表示，因爲他殺死法夫納，可以獲得尼布龍根的黃金，並警告他迷魅計畫殺害他。齊格菲問林鳥未來娶妻的問題，它描述沈睡在巨石上、由火圈圍繞的布茹秀德（Brünnhilde）。林鳥帶領齊格菲去巨石。詠嘆調：「嘿！齊格菲現在擁有尼布龍根的寶藏！」（*Hei! Siegfried gehört nun der Nibelungen Hort!*）。首演者：（1876）Marie Haupt。

***Walküre* 「女武神」** 華格納（Wagner）。腳本：作曲家；1870年於慕尼黑首演，法蘭茲·費爾納（Franz Wüllner）指揮（華格納曾於1862年的維也納音樂會指揮選曲）。連環歌劇「尼布龍根指環」的第二部。

森林中的房子和崎嶇山區，神話時期：

洪頂（Hunding）外出打獵時，一名疲憊不堪的陌生人（齊格蒙〔Siegmund〕）抵達他家。洪頂的妻子齊格琳（Sieglinde）讓他休息。洪頂回家後，對訪客起了疑心。齊格蒙透露他殺死一個人，被死者的親友追殺。洪頂承認是追捕他的人之一。基於禮遇客人的原則，他必須讓陌生人過夜，但隔天早晨他們將決鬥。齊格琳準備丈夫的睡前飲料，在裡面下了安眠藥。她去找齊格蒙，給他看高掛在房屋中央樹上的寶劍。從來無人有力氣將劍拔出。齊格蒙成功，稱之爲諾銅（Nothung）劍。兩人在談話間墜入情網，發現他們是多年前母親被殺時失散的孿生兄妹。他們的父親是沃瑟（齊格蒙稱他沃夫）。隔天早上齊格蒙與齊格琳私奔，洪頂追逐他們。弗旦（Wotan）命令最寵愛的女兒布茹秀德（Brünnhilde）保護齊格蒙會打贏洪頂。但是弗旦的妻子芙莉卡（Fricka），身爲婚姻之神，支持洪頂報仇的權利，弗旦同意取消讓布茹秀德保護齊格蒙。齊格蒙到山上，布茹秀德警告他有生命危險，但他拒絕留下懷著他們小孩的齊格琳獨去英靈殿。布茹秀德違抗父親的意思，用她的盾牌保護齊格蒙。震怒的弗旦用矛弄碎齊格蒙的劍，洪頂殺死他。弗旦接著害死洪頂。布茹秀德收起齊格蒙寶劍的碎片，把齊格琳抱上她的馬，騎去女武神山。她的女武神（Valkyries）姊妹們畏懼父親，不敢幫她保護齊格琳，於是齊格琳到森林中等候生產。這個小孩將成爲世上最尊貴的英雄。名爲齊格菲（Sieglinde）的他，某天將用劍的碎片鑄造新武器。和女兒生氣的弗旦，判她必須在山上沈睡，第一個找到她的男人將擁有她。他答應她一個請求：她將被火圍繞，這樣只有不懂恐懼爲何物的英雄才能找到她。

Wally 娃莉　卡塔拉尼：「娃莉」（*La Wally*）。女高音。史特羅明格的女兒，愛著哈根巴赫，但父親希望她嫁給蓋納。哈根巴赫拒絕娃莉，她下令殺死他，但又反悔而救了他。兩人互表愛意後，被困在雪崩中死去。（雖然托斯卡尼尼（Toscanini）沒有指揮歌劇首演，卻將女兒命名爲娃莉。）首演者：（1892）Hariclea Darclée。

***Wally, La* 「娃莉」**　卡塔拉尼（Catalani）。腳本：伊立卡（Luigi Illica）；四幕；1892年於米蘭首演，馬司凱洛尼（Edoardo Mascheroni）指揮。

提洛爾（Tyrol），1800年：史特羅明格（Stromminger）的女兒娃莉（Wally），愛著喬賽佩 · 哈根巴赫（Giuseppe Hagenbach），但父親希望她嫁給文千索 · 蓋納（Vincenzo Gellner）。在父親的七十大壽宴會上，娃莉拒絕蓋納，與朋友瓦特（Walter）隱居山上。父親死後，娃莉變得富有，蓋納試著勸她嫁給他，但她仍愛著哈根巴赫。可是當她向哈根巴赫示愛，他卻譏笑她。她命令蓋納殺死哈根巴赫，又後悔自己太衝動。哈根巴赫來向娃莉道歉，蓋納趁機逮著他，將他推落深谷。娃莉爬下去救他。兩人互表愛意，終成眷屬，卻死於雪崩。

Walter 瓦特　（1）卡塔拉尼：「娃莉」（*La Wally*）。女高音。女飾男角。娃莉的朋友。首演者：（1892）Adelina Stehle。
（2）威爾第：「露意莎 · 米勒」（*Luisa*

Miller）。男低音。瓦特（Walter）伯爵。露意莎・米勒父親的長年敵人。他希望兒子與自己姪女，年輕的寡婦費德莉卡（Federica）結婚。首演者：（1849）Antonio Selva。

（3）威爾第：「露意莎・米勒」（*Lusia Miller*）。男高音。魯道夫（Rodolfo），瓦特伯爵的兒子。他愛上露意莎・米勒，但他們的父親是死對頭。他住在村裡，喬裝成農夫「卡洛」（Carlo）。父親希望他娶年輕的寡婦費德莉卡，但他坦白表示愛著別人。他以為遭到露意莎背叛，決定毒死自己和她。他們服毒後，他才得知露意莎不曾背棄他，一切都是他父親的管理人沃姆（Wurm）搞鬼，他殺死沃姆後死去。詠嘆調：「在傍晚寧靜中……」（*Quando le sere al placido ...*）。首演者：（1849）Settimio Malvezzi。

Walther 瓦特 （1）華格納：「紐倫堡的名歌手」（*Die Meistersinger von Nürnberg*）。見 *Stolzing, Walther von*。

（2）華格納：「唐懷瑟」（*Tannhäuser*）。見 *Vogelweide, Walther von der*。

（3）威爾：「金髮艾克伯特」（*Blond Eckbert*）。男高音。艾克伯特和妻子貝兒莎唯一的朋友。貝兒莎告訴瓦特她小時候的故事，但他似乎已經聽過了。這引起艾克伯特懷疑他和妻子的關係而殺死他。他、雨果，以及扶養貝兒莎長大的老婦人其實是同一個人。另見Hugo。首演者：（1994）Christopher Ventris。

Walton, Elvira 艾薇拉・沃頓 貝利尼：「清教徒」（*I Puritani*）。女高音。瓜提耶羅

（Gualtiero）的女兒。她愛著保王黨的亞圖羅（Arturo），卻被迫嫁給清教徒理卡多（Riccardo）。亞圖羅為了拯救法籍寡婦王后，與她一同逃走，讓艾薇拉以為遭到遺棄而發瘋。在知名的發瘋場景中，她想像已嫁給亞圖羅。他回來後被判死刑，這個消息震驚艾薇拉，使她恢復理智，她與亞圖羅團圓。詠嘆調（發瘋場景）：「在這裡他的甜蜜聲音」（*Qui la voce sua soave*）。首演者：（1835）Giulia Grisi。

Walton, Lord Gualtiero 瓜提耶羅・沃頓勳爵 貝利尼：「清教徒」（*I Puritani*）。男低音。一名清教徒、艾薇拉的父親。他希望女兒嫁給清教徒，但她愛著保王黨員亞圖羅。首演者：（1835）M. Profeti。

Walton, Giogio 喬吉歐・沃頓 貝利尼：「清教徒」（*I Puritani*）。男低音。瓜提耶羅的哥哥、艾薇拉的伯父。他是退役的清教徒上校。他勸弟弟讓艾薇拉嫁給心愛的男人，保王黨員亞圖羅。首演者：（1835）Luigi Lablache。

Waltraute 華超蒂 華格納：「女武神」（*Die Walküre*）、「諸神的黃昏」（*Götterdämmerung*）。次女高音。九名女武神之一、弗旦（Wotan）與厄達（Erda）的女兒。

「女武神」：華超蒂沒有單獨出場，不過她發言最多。她告訴姊妹，如果她們在布茹秀德（Brünnhilde）回返團隊前，將她們死去的英雄獻給弗旦，會使他生氣。

「諸神的黃昏」：華超蒂是唯一出現在這齣歌劇中的女武神。她瞞著父親去見布茹

秀德——他禁止其他女兒與她見面。她告訴布茹秀德諸神面臨無可避免的毀滅，弗旦去四處流浪。華超蒂懇求布茹秀德把指環丟回出處萊茵河，但是她不聽——她認為指環象徵齊格菲的愛，不願放棄它。詠嘆調（通稱為華超蒂的敘述）：「理智聽好我要對你說的話」（*Höre mit Sinn, was ich dir sage!*）。首演者：（「女武神」，1870）Fräulein Müller；（「諸神的黃昏」，1876）Luise Jaide。

Wanda 婉達 奧芬巴赫：「傑羅斯坦大公夫人」（*La Grande-Duchesse de Gérolstein*）。女高音。佛利茲（Fritz）的女友。大公夫人想嫁給佛利茲。首演者：（1867）Élise Garait。

Wanderer 流浪者 華格納：「齊格菲」（*Siegfried*）。弗旦在「指環」第三部中的身分。見*Wotan*。

War and Peace（Voina y Mir）「戰爭與和平」 浦羅高菲夫（Prokofiev）。腳本：作曲家和米拉·曼德森（Mira Mendelson）；五幕（兩部）；1945年於莫斯科舉行音樂會首演，薩摩蘇（Samuil Samosud）指揮；1946年於列寧格勒舉行戲劇首演，薩摩蘇指揮。

俄羅斯，1812年：安德列·波康斯基王子（Prince Andrei Bolkonsky）愛上娜塔夏·羅斯托娃（Natasha Rostova）。她同時吸引安納托·庫拉根（Anatol Kuragin）的注意。安德列的父親堅持他和娜塔夏分開一年。在一個宴會上，娜塔夏臣服於安納托的魅力下。他的朋友，多洛考夫（Dolokhov）試著勸阻他和娜塔夏私奔，但兩人聽不進去。他們準備離開一個宴會的時候，娜塔夏被姑媽瑪莉亞·狄米特麗耶芙娜·阿克羅希莫娃（Maria Dmitrievna Akhrosimova），和朋友皮耶·貝祖柯夫伯爵（Count Pierre Bezukhov）攔住，他們告訴她安納托已婚。皮耶向她示愛，另外也告訴安納托他必須放棄娜塔夏離開莫斯科。拿破崙過了邊境的消息傳來，安德列自願加入俄國軍隊。元帥庫土佐夫（Marshal Kutuzov）因為失守鮑羅定諾，擔心再次戰敗，棄守莫斯科。在法軍佔據的莫斯科裡，皮耶聽說娜塔夏的家人已經帶著受傷的安德列逃亡。娜塔夏懇求安德列原諒她，但為時已晚——他傷重而死。皮耶被游擊隊釋放，夢想現在他或許能贏得娜塔夏的心。

Water Goblin（Vodnik）水鬼（又名湖之精靈〔Spirit of the Lake〕） 德弗札克：「水妖魯莎卡」（*Rusalka*）。他警告魯莎卡不要接受女巫的條件變成人類以和王子結婚。水鬼相信一切將以悲劇收場——事實果然如他所料。首演者：（1901）Václav Kliment。

Wellgunde 薇爾宮德 華格納：「萊茵的黃金」（*Das Rheingold*）、「諸神的黃昏」（*Götterdämmerung*）。女高音。三名萊茵少女之一。首演者：（「萊茵的黃金」，1869）Therese Vogl；（「諸神的黃昏」，1876）Marie Lehmann。

Wells, John Wellington 約翰·威靈頓·威爾斯 蘇利文：「魔法師」（*The Sorcerer*）。

男中音。威爾斯家庭魔法師公司的魔法師。他調製春藥下在村裡茶會的飲料中，讓大家愛錯了人。他同意死去以抵消藥效，冒煙消失。詠嘆調：「我的名字是約翰・威靈頓・威爾斯」（*My name is John Wellington Wells*）。首演者：（1877）George Grossmith。

Werdenberg, Princess Marie Therese von
瑪莉・泰瑞莎・馮・沃登伯格公主　理查・史特勞斯：「玫瑰騎士」（*Der Rosenkavalier*）。陸軍元帥的妻子，因此人稱為元帥夫人。見*Marschallin*。

Werther「維特」　馬斯內（Massenet）。腳本：艾德華・布勞（Édouard Blau）、米利耶（Paul Milliet），和哈特曼（Georges Hartmann）；四幕；1892年首演，漢斯・李希特（Hans Richter）指揮。

　　法蘭克福附近，1780年：妻子已去世的法警（Le Bailli）和他的年輕小孩，由年紀最大的兩個女兒，夏綠特（Charlotte）和蘇菲（Sophie）照顧。夏綠特與艾伯特（Albert）有婚約，但是愛上年輕的詩人，維特。不過，她遵守對臨死母親的承諾，嫁給艾伯特。他們婚後，艾伯特建議維特娶蘇菲。夏綠特懇求維特離她遠一點。維特向艾伯特借槍，艾伯特叫夏綠特去拿。她在維特的書房中發現他受槍傷垂危。他們互表愛意，他死在她懷裡。

Werther 維特　馬斯內：「維特」（*Werther*）。男高音／男中音。一個愛幻想、憂鬱的年輕詩人，他愛上和別人有婚約的夏綠特。他去她新婚的家看她，而她請他離自己遠一點。維特向夏綠特的丈夫借槍。她擔心維特有意尋死，趕去他的書房，發現他受槍傷垂危。他們互表愛意，他死在她懷裡。詠嘆調：「我的胸前應有」（*J'aurais sur ma poitrine*）；「為何叫醒我？」（*Pourquoi me réveiller?*）。〔1902年馬斯內（Massenet）為男中音巴提斯替尼（Mattia Battistini）移調改寫角色，據了解，巴提斯替尼全部以義大利文演唱。巴提斯替尼含有更動過旋律的樂譜最近被發現，由西雅圖歌劇首演。這個版本的英國首演是1997年三月由曼徹斯特的皇家北方音樂學院演出。〕首演者：（1892）Ernst van Dyck。

Wesener 韋斯納　秦默曼：「軍士」（*Die Soldaten*）。男低音。里耳的商人、夏綠特與瑪莉的父親。首演者：（1965）Zoltan Kelemen。

Wesener, Charlotte 夏綠特・韋斯納　秦默曼：「軍士」（*Die Soldaten*）。次女高音。瑪莉的姊姊、韋斯納的女兒。首演者：（1965）Helga Jenckel。

Wesener, Marie 瑪莉・韋斯納　秦默曼：「軍士」（*Die Soldaten*）。女高音。商人韋斯納的女兒、夏綠特的妹妹。她愛上史托紀歐斯，但和許多軍士發生關係，包括戴波提男爵與馬希少校。她被強暴後，淪落為妓女。首演者：（1965）Edith Gabry。

West Side Story「西城故事」　伯恩斯坦（Bernstein）。腳本：亞瑟・羅倫茲（Arthur Laurents）和史蒂芬・松戴姆（Stephen Sondheim）；兩幕；1957年於華府首演，伯恩斯坦指揮。

紐約，1950年代：李夫（Riff）的噴射幫和伯納多（Bernardo）的鯊魚幫敵對。噴射幫的東尼（Tony）愛上伯納多的妹妹，瑪麗亞（Maria）。東尼想勸阻兩幫間的打鬥時，李夫被殺死，憤怒的東尼殺死伯納多。瑪麗亞原諒他，兩人決定一起離開。當晚他躲在噴射幫的地盤，但一則模糊的口信讓他誤認為瑪麗亞已死。傷心的他甘願被鯊魚幫殺死。瑪麗亞出面阻止更多流血事件。

Western Union Boy 西聯男孩 布瑞頓：「保羅‧班揚」（*Paul Bunyan*）。男高音。他送「海外電報」給班揚，內容是瑞典國王將派他最好的伐木工人來當班揚的工頭。在最後一幕中，男孩帶來決定主要人物未來的電報。首演者：（1941）Henry Bauman。

White Abbot 白衣修院長 麥斯威爾戴維斯：「塔文納」（*Taverner*）。男中音。以持異端邪說罪名起訴塔文納。宗教改革後，他反被判綁在火柱上處死。首演者：（1972）Raimund Herincx。

Wilhelm Meister 威廉‧麥斯特 陶瑪：「迷孃」（*Mignon*）。見*Meister, Wilhelm*。

Willis, Private 士兵威利斯 蘇利文：「艾奧蘭特」（*Iolanthe*）。男低音。西敏寺皇宮的哨兵。仙后選他為丈夫。詠嘆調：「整晚整夜」（*When all night long*）。首演者：（1882）Charles Manners。

Wingrave, Gen. Sir Philip 將軍菲利普‧溫

格瑞夫爵士 布瑞頓：「歐文‧溫格瑞夫」（*Owen Wingrave*）。男高音。歐文的祖父。他出身軍人世家，許多親戚都死於戰場。歐文宣佈不願承續家族傳統，令他大為光火，剝奪歐文的繼承權。首演者：（1971，電視／1973，舞台）Peter Pears。

Wingrave, Miss 溫格瑞夫小姐 布瑞頓：「歐文‧溫格瑞夫」（*Owen Wingrave*）。女高音。歐文的姑媽。她無法接受歐文不願成為軍人的決定，推著他去見祖父，堅信長者能讓他改變心意。首演者：（1971，電視／1973，舞台）Sylvia Fisher。

Wingrave, Owen 溫格瑞夫 布瑞頓：「歐文‧溫格瑞夫」（*Owen Wingrave*）。男中音。溫格瑞夫軍人世家的末代子孫。他痛恨戰鬥，拒絕遵循家族傳統。祖父剝奪他的繼承權，因而威脅凱特‧朱里安（Kate Julian）的未來——她是他公認的未婚妻。她挑釁他，建議他晚上獨自睡在家裡鬧鬼的房間中，以證明他不是膽小鬼。夜裡她去房間，發現他已死。首演者：（1971，電視／1973，舞台）Benjamin Luxon。

Winter, Maxim de 麥克辛‧德‧溫特 喬瑟夫斯：「蕾貝卡」（*Rebecca*）。見*de Winter, Maxim*。

Winter, Mrs de 德‧溫特太太 喬瑟夫斯：「蕾貝卡」（*Rebecca*）。見*Girl, the*。

Winter, Rebecca de 蕾貝卡‧德‧溫特 喬瑟夫斯：「蕾貝卡」（*Rebecca*）。見*de Winter, Rebecca*。

Witch 女巫 （1）亨伯定克：「韓賽爾與葛麗特」（*Hänsel und Gretel*）。女高音。早晨降臨時，她叫醒在森林中睡覺的孩子。首演者：（1893）可能為Hermine Finck。

（2）威爾第：「馬克白」（*Macbeth*）。口述角色。三名恭賀馬克白為考多爾領主及蘇格蘭國王的女巫。他與妻子開始行動，確保她們的預言會成真。女巫們警告馬克白小心麥達夫（最後他確實殺死馬克白），而班寇的後裔將成為國王（因而決定班寇與家人的命運——他們必須死）。女巫們叫馬克白不用害怕任何「女人生的」人（在戰場上，麥達夫告訴馬克白他「時候未到就被扯出」母親的子宮，所以不是自然出生），而除非畢爾南森林移動到敦席南，他性命無憂（藏在森林裡並用樹枝偽裝的軍隊逼近時，看起來確實好像森林在移動）。首演者：（1847）不詳。

Woglinde 沃格琳德 華格納：「萊茵的黃金」（*Das Rheingold*）、「諸神的黃昏」（*Götterdämmerung*）。女高音。三名萊茵少女之一。首演者：（「萊茵的黃金」，1869）Anna Kaufmann；（「諸神的黃昏」，1876）Lilli Lehmann。

Wolfram 沃夫蘭姆 華格納：「唐懷瑟」（*Tannhäuser*）。見*Eschenbach, Wolfram von*。

Woman, The 女子 （1）荀白克：「期待」（*Erwartung*）。女高音。歌劇唯一的角色。她在尋找愛人，心想他一定是和別的女人在一起。她走進森林，在樹木陰影中她聽到沙沙聲、鳥兒聒噪、有人哭泣——連自己的影子都令她害怕；她絆了一跤、跌倒、呼救。等她走到小路時，已經極為疲累、憔悴不堪，身上有多處刮傷。然後她看見他沾滿血的屍體——他已被另一個情人射殺。女子試著救醒他卻無用。首演者：（1924）Marie Gutheil-Schoder。

（2）浦朗克：「人類的聲音」（*La Voix humaine*）。見*'Elle'*。

Woodbird 林鳥 華格納：「齊格菲」（*Siegfried*）。見*Waldvogel*。

Woodcutter's Boy 伐木工的男孩 佛漢威廉斯：「天路歷程」（*The Pilgrim's Progress*）。女高音／男孩男高音。男孩指引天路客去樂山，他在那裡遇見牧人。首演者：（1951）Iris Kells。

Wordsworth, Miss 沃茲華斯小姐 布瑞頓：「艾伯特·赫林」（*Albert Herring*）。女高音。學校校長。她帶村裡小孩練習在艾伯特加冕典禮上唱的歌，並加入他們：「恭賀我們的新五月國王」（*Glory to our new May King*）。首演者：（1947）Margaret Ritchie。

Wotan 弗旦 華格納：「萊茵的黃金」（*Das Rheingold*）、「女武神」（*Die Walküre*）、「齊格菲」（*Siegfried*）。低音男中音。諸神的統治者。芙莉卡（Fricka）的丈夫，與大地女神厄達生了九名女武神。他另外生了凡人子女。歌劇開始前，他為了獲得智慧挖出自己一眼。他統治世界的野心造成諸神毀滅。

「萊茵的黃金」：弗旦請巨人法梭特（Fasolt）和法夫納（Fafner）為他建造一座

城堡（英靈殿），他將坐鎮其中統治一切。他不顧妻子懇求咒罵，答應會把小姨芙萊亞（Freia）交給巨人們作為報酬。他仰仗狡猾的羅格（Loge）幫他想出賴帳的計畫。羅格出現，帶來阿貝利希（Alberich）偷了萊茵黃金，並用它打造可以統治世界的指環之消息。如果他們能得到黃金，就可以用它代替芙萊亞作為巨人的酬勞。弗旦與羅格下到尼布罕姆。他們觀看阿貝利希強迫其他侏儒替他工作——因為他有指環，所以他們必須聽他指揮。弗旦決定偷取黃金，以及阿貝利希手上的指環。他與羅格捉住阿貝利希，拿了黃金與指環。弗旦戴上指環，阿貝利希詛咒戒指：指環不會帶來幸福，擁有它的人都會死。二神回到山上，將黃金交給巨人，但弗旦想保有指環。所有黃金都堆在芙萊亞面前，可是一個小缺口仍露出她的眼睛。巨人要求堵住缺口——唯一剩下的黃金就是弗旦手上的指環。可想而知他不願放棄它，厄達（Erda）從地下升起，警告弗旦保留指環的危險：這會造成他自己的毀滅。他不甘心地放棄戒指，芙萊亞獲釋。巨人們爭奪戒指，法夫納殺死法梭特——指環的詛咒已經生效。弗旦與芙莉卡領導諸神走過彩虹橋進入英靈殿。詠嘆調：「太陽的眼睛褪去傍晚光芒」（*Abendlich strahlt der Sonne Auge*）。

「女武神」：弗旦與厄達生了九個女兒（女武神），他最寵愛的是布茹秀德（Brünnhilde）。他請她保護他的兒子齊格蒙（Siegmund）打贏洪頂（Hunding）。弗旦的妻子芙莉卡出現，身為婚姻女神，她支持洪頂有權報復妻子齊格琳（Sieglinde）與哥哥齊格蒙私奔。芙莉卡逼弗旦承諾不會幫

助齊格蒙。她走後，他向布茹秀德解釋先前發生的事。他告訴女兒她的身分背景、厄達的警告，以及他犯的錯，讓他擔心阿貝利希會奪回黃金。他本希望齊格蒙可以幫他，但現在芙莉卡逼他做了這個承諾。向來順從父親所有心願的布茹秀德，拒絕聽從芙莉卡的指示——她不會保護洪頂——令弗旦驚訝憤怒。弗旦知道他必須親自出面，不然會引起芙莉卡的怒火。齊格蒙與洪頂打鬥時，弗旦用自己的矛擋在洪頂前面，齊格蒙出劍，劍碰到矛而碎裂。弗旦害死洪頂報復。接著他氣沖沖地去找不聽話的女兒懲罰她。在女武神的山上，他發現布茹秀德被姊妹圍繞。她們請他息怒，原諒布茹秀德，但他心意已決，她一定要受罰。布茹秀德現身，告訴父親她願意接受他任何處置。弗旦與她斷絕關係，但顯然很難過必須這樣對待最愛的女兒。她將沈睡在一座巨石上，第一個找到並叫醒她的人將擁有她。其他的女武神懇求無用被趕走。布茹秀德請父親解釋自己錯在哪裡，因為她知道她只不過遵從他真正的意思罷了。但是弗旦仍堅持實現威脅。布茹秀德請父親至少確保只有英雄能找到她——他是否願用火包圍巨石？深愛她的弗旦答應這個要求，溫柔擁抱她與她道別。他將她放在石頭上，用她的盔甲和盾蓋住，然後召喚羅格來起火圍住沈睡的布茹秀德。現在父女倆都確定，只有一個勇敢的英雄能找到弗旦深愛的女兒。詠嘆調：「當青春戀情喜悅在我心中淡去」（*Als junger Liebe Lust mir verblich*）；「是別的事：仔細聽好」（*Ein andres ist's: achte es wohl*）；「再會了，勇敢可愛的孩子！」（*Lebwohl, du kühnes, herrliches Kind!*）——弗

且的道別。

「齊格菲」：迷魅（Mime）正試著用一把劍的碎片重新鑄劍，喬裝成流浪者的弗旦進來。他四處流浪，等待他知道無法避免的末日來臨。迷魅為了趕走打斷他鑄劍的陌生人，建議兩人讓對方猜三個謎語，答不出來的人必須賠上性命。弗旦毫無困難答出迷魅的謎語，然後反問迷魅。迷魅答出前兩題，但最後一題「誰能鑄造諾銅劍？」讓無法回答的迷魅感到焦慮。弗旦告訴迷魅，只有不懂恐懼的人才能鑄劍。迷魅的命現在屬於弗旦，他離開前警告侏儒小心掉了頭。在龍形法夫納的洞穴外，弗旦遇見阿貝利希，告訴他迷魅將帶一名英雄前來，英雄將殺死龍，得到黃金。之後弗旦召喚厄達，敘述他為何必須處罰兩人的女兒，布茹秀德。他請教她，世上最睿智的女人，自己該如何解除憂慮。厄達幫不了他。弗旦表示他不再害怕她預言的毀滅，但已厭倦抗拒，所以坦然接受無可避免的一切。他叫她回去大地深處沈睡。她剛走齊格菲就出現。齊格菲回答弗旦的問題，描述他鑄劍、屠龍，得到黃金的過程，現在他要尋找布茹秀德睡著的巨石。齊格菲對這個陌生人及他的問題感到不耐煩，弗旦也因而變得憤怒兇悍，告訴齊格菲他永遠找不到巨石。兩人火氣越來越大，弗旦透露他的矛曾經擊碎齊格菲手中的劍。此刻齊格菲了解這就是害死父親的人。他用劍一擊，弗旦的矛碎裂。弗旦收起矛的碎片，告訴齊格菲不會再干擾他，他必須繼續尋找布茹秀德。詠嘆調：「我問候你，睿智工匠！」（*Heil dir, weiser Schmeid!*）；「醒來，瓦拉！瓦拉！醒來！」（*Wache, Wala! Wala! Erwach!*）；「對你，愚昧的人，我有這些話要說」（*Die Unweisen, ruf' ich ins Ohr*）；「若你認識我，無禮青年」（*Kenntest du mich, kühner Spross*）。

「諸神的黃昏」：弗旦沒有出現於歌劇中，但我們聽華超蒂（Waltraute）說他回到英靈殿等候末日來臨。最後當英靈殿被齊格菲火葬台引起的大火燃燒時，他也與其他的神明一同死去。

首演者：（「萊茵的黃金」，1869／「女武神」，1870）August Kindermann〔他後於1882年首演「帕西法爾」的提圖瑞爾〕；（「齊格菲」，1876）Franz Betz（他本受聘為慕尼黑「萊茵的黃金」首演的弗旦，後臨時退出。華格納對Franz Betz的表現很不滿意，特別因為他在重要時刻忘記拿指環出場，還得回後台一趟）。偉大的弗旦寥寥可數，每一代只會出現二或三個有真正英雄音質的低音男中音，足以擔當這個最具挑戰性的歌劇角色。這些包括：Anton von Rooy、Carl Perron、Walter Soomer、Friedrich Schorr、Rudolf Bockelmann、Hermann Uhde、Hans Hotter、Thomas Stewart、David Ward、Theo Adam、Donald McIntyre、Hans Sotin、Norman Bailey、Siegmund Nimsgern、John Tomlison和James Morris。

Wowkle 娃可 浦契尼：「西方女郎」（*La Fanciulla del west*）。次女高音。野兔比利（Billy Jackrabbit）的女人、敏妮（Minnie）（劇名的西方女郎）的侍女。首演者：（1910）Marie Mattfield。

Wozzeck「伍采克」 貝爾格（Berg）。腳本：作曲家；三幕；1925年於柏林首演，

艾利希‧克萊伯（Erich Kleiber）指揮。

德國，約1830年：伍采克幫隊長刮鬍子，聽他說教指責自己與瑪莉（Marie）未婚生子。伍采克與朋友安德烈斯（Andres）在田野中，伍采克突然變得焦慮，認為那裡鬧鬼。瑪莉的朋友瑪格蕊特（Margret）取笑瑪莉迷戀士兵，特別是軍樂隊指揮（Drum-major）。軍營的醫生拿伍采克做飲食實驗，給他一點錢。伍采克把錢交給瑪莉，但軍樂隊指揮送了她耳環。醫生與隊長奚落伍采克被瑪莉戴了綠帽。伍采克看見瑪莉與軍樂隊指揮跳舞，明白謠言屬實，兩個男人打鬥。瑪莉與伍采克在森林裡的湖畔散步。伍采克割斷瑪莉的喉嚨。之後他回到犯罪現場尋找兇器，把它丟進湖裡。他緩慢走入水中溺斃。他們的小孩被告知母親死去。

Wozzeck 伍采克 貝爾格：「伍采克」（*Wozzeck*）。男高音。一名士兵、隊長的僕人。他與瑪莉生了一個兒子，隊長拿這件事奚落他。伍采克告訴隊長，只有富裕的人才能唱道德高調。瑪莉與軍樂隊指揮私通，之後伍采克遇到他時，與他打鬥。妒火中燒的伍采克，帶瑪莉到森林裡的湖畔散步。他吻了她後割斷她的喉嚨。瑪莉的朋友瑪格蕊特注意到伍采克手上的血跡，他感到害怕，回去尋找兇器，把它丟進水塘裡，然後自己走入水中自殺。伍采克是個單純的人，不複雜也沒有心機。樂評史帝芬‧沃許（Stephen Walsh）貼切地描寫他為「受欺壓的無產階級代表」。他不擅表達、甚至了解自己的情感（他是依據真人改寫：1824年，一名士兵因為殺害出軌的情婦而被處死）。首演者：（1925）Leo Schützendorf。

Wreckers, The 「毀滅者」 史密絲（Smyth）。腳本：哈利‧布魯斯特（Harry Brewster）；三幕；1906年於萊比錫首演，理查‧黑葛（Richard Hagel）指揮。

康沃爾（Cornwall），十八世紀末：日子難過的時候，康沃爾這座小漁村的居民不點燃燈塔，引誘船隻觸礁，以掠奪他們。地方上的牧師，帕斯可（Pascoe）幫他們，但他的妻子瑟兒莎（Thirza）痛恨他們的行為。她與舊情人馬克（Mark）（他與艾薇絲（Avis），燈塔管理員勞倫斯（Lawrence）的女兒剛分手）一同警告船隻不要靠近。村民發現他們的舉動後，將他們捉住關在一個洞穴中，等漲潮淹死他們。

Würfl 福爾佛 楊納傑克：「布魯契克先生遊記」（*The Excursions of Mr Brouček*）。男低音。酒館主人。布路契克（Brouček）就是在他的酒館喝醉，夢想到月球生活。他在月球上的化身是布魯契克參觀的藝術神殿之總督。首演者：（1920）Václav Novák。

Wurm 沃姆 威爾第：「露意莎‧米勒」（*Lusia Miller*）。男低音。瓦特伯爵的管理人。他愛著露意莎‧米勒，但她愛上伯爵的兒子魯道夫。沃姆儘可能造成兩人決裂以贏得露意莎。魯道夫與露意莎一起服毒後才得知真相，死前殺死沃姆。首演者：（1849）Marco Arati。

Xanthe 然瑟 理查‧史特勞斯：「達妮之愛」（*Die Liebe der Danae*）。女高音。達妮（Danae）的侍女。達妮告訴她夢想自己所有的東西都是由黃金所製。首演者：（1944）Irma Handler；（1952）Anny Felbermayer。

Xenia 詹妮亞 穆梭斯基：「鮑里斯‧顧德諾夫」（*Boris Godunov*）。女高音。鮑里斯‧顧德諾夫的女兒、費歐朵（Fyodor）的姊姊。她哀悼在婚前去世的未婚夫。首演者：（1874）不明。

Xerxes 瑟西斯 韓德爾：「瑟西」（*Serse*）。見*Serse*。

Yamadori, Prince 山鳥王子 浦契尼：「蝴蝶夫人」（*Madama Butterfly*）。男中音。富裕的日本王子，想娶蝴蝶。媒人吾郎（Goro）介紹他們認識。吾郎不認為蝴蝶的美國海軍軍官丈夫，平克頓（Pinkerton）會回到長崎，試著說服蝴蝶接受山鳥，這樣她與兒子就不愁吃穿。蝴蝶堅信平克頓會回到自己身邊，對山鳥沒有興趣。首演者：（1904）不明。

Yaroslavna 雅羅絲拉芙娜 包羅定：「伊果王子」（*Prince Igor*）。女高音。伊果王子的妻子、嘉利斯基王子的妹妹。丈夫領軍去抵抗波洛夫茲人，她等他回來。詠嘆調：「我流下眼淚、辛酸眼淚」（*Akh, plachu ya, gorka plachu ya*）。首演者：（1890）Olga Olghina。

Yeletsky, Prince 葉列茲基王子 柴科夫斯基：「黑桃皇后」（*The Queen of Spades*）。男中音。他最近與麗莎訂婚。赫曼也愛上她。她的祖母是年老的伯爵夫人。當赫曼把所有財產押在黑桃愛司上時，葉列茲基接受賭注，因為他認為是赫曼害麗莎自殺，所以決意毀掉他。詠嘆調：「我對你的愛無法衡量」（*Ya vas lyublyu bezmerno*）。首演者：（1890）Leonid Yakovlev。

Yeomen of the Guard, The或 The Merryman and his Maid 「英王衛士」或「浪子與少女」 蘇利文（Sullivan）。腳本：吉伯特（W. S. Gilbert）；兩幕；1888年於倫敦首演，蘇利文指揮。

倫敦塔（The Tower of London），十九世紀：士官梅若（Meryll）的女兒，菲碧·梅若（Phoebe Meryll）愛著蒙冤入獄的菲爾法克斯上校（Col. Fairfax）。她拒絕獄卒威福瑞德·夏鮑特（Wilfred Shadbolt）的追求。卡魯瑟斯夫人（Dame Carruthers）是倫敦塔的管家。梅若想拯救菲爾法克斯，計畫靠菲碧的幫助，讓他冒裝成兒子雷納德·梅若（Leonard Meryll）逃獄。菲爾法克斯心想自己不久人世，要娶妻以有個法定繼承人。兩名流浪演員，傑克·彭因特（Jack Point）和艾西·梅納德（Elsie Maynard）來到倫敦塔。艾西同意矇著眼嫁給囚犯。菲爾法克斯被釋放，一切陷入混亂。艾西現在有個活丈夫，所以彭因特無法娶她。彭因特勸好騙的夏鮑特，假裝射死菲爾法克斯。艾西愛上「雷納德」，但誓言會忠於神祕的丈夫。隨著案情逐漸明朗，菲碧必須嫁給夏鮑特、士官梅若必須娶卡魯瑟斯夫人。在最後一刻，艾西發現她愛的「雷納德」與沒見過的丈夫是同一人。心碎的傑克·彭因特昏倒在他們腳邊。

Yevgeny Onegin「葉夫金尼‧奧尼根」
柴科夫斯基（Tchaikovsky）。見 *Eugene Onegin*。

Yniold 伊尼歐德 德布西：「佩利亞與梅莉桑」（*Pelléas et Mélisande*）。女高音。女飾男角。高勞（Golaud）前任婚姻所生的年幼兒子。父親叫他監視繼母梅莉桑（Mélisande），報告她與佩利亞（Pelléas），高勞同母異父弟弟的關係。伊尼歐德（Yniold）沒察覺值得告訴父親的不當行為。首演者：（1902）C.Blondin。

Yum-Yum 洋洋 蘇利文：「天皇」（*The Mikado*）。女高音。嗶波（Peep-Bo）與嗶啼星（Pitti-Sing）的妹妹，她們都是可可（Ko-Ko）的被監護人，而她將嫁給他。流浪樂師（天皇的兒子）南嘰噗（Nanki-Poo）愛著她。他們的朋友謀劃讓可可娶了年老的凱蒂莎（Katisha），他們得以成婚。詠嘆調：「太陽的光線」（*The sun whose rays*）；二重唱（和南嘰噗）：「若非你與可可訂婚」（*Were you not to Ko-Ko Plighted*）；三重唱（和她的姊姊們）：「學校三個小女生」（*Three little maids from school*）。首演者：（1885）Leonora Braham。

Yury, Prince 尤里王子 林姆斯基－高沙可夫：「隱城基特茲與少女費朗妮亞的傳奇」（*The Legend of the Invisible City of Kitezh*）。男低音。神聖基特茲城的統治者之一、瓦賽佛洛德（Vsevolod）的父親。兒子娶了費朗妮亞（Fevronia）。他的禱告獲得回應，城市被送至天堂，免遭韃靼人毀滅。首演者：（1907）Ivan Filippov。

Yvonne 怡芳 克熱內克：「強尼擺架子」（*Jonny spielt auf*）。女高音。旅館的房間女僕，被指控偷了珍貴的小提琴，其實琴是爵士樂手強尼（Jonny）所偷。首演者：（1927）Clare Schulthess。

Zaccaria 札卡利亞 威爾第：「那布果」（*Nabucco*）。男低音。耶路撒冷的大祭司。他挾持那布果的女兒費妮娜，將她關在神殿中。那布果恢復理智後，札卡利亞加冕他為王。首演者：（1842）Prosper Dérivis。

Zaida 朵達 羅西尼：「土耳其人在義大利」（*Il turco in Italia*）。次女高音。一名土耳其奴隸女孩。她曾與土耳其王子薩林（Selim）有婚約，但卻被他判死刑。阿爾巴札（Albazar）救了她。薩林再次見到她時，又對她萌生愛意，但是他又遇上義大利女子費歐莉拉（Fiorilla），必須在兩人之間做抉擇。首演者：（1814）Adelaide Carpano。

Zaretsky 札瑞斯基（柴科夫斯基：「尤金·奧尼金」（*Eugene Onegin*）。男低音。連斯基（Lensky）與奧涅金（Onegin）決鬥時，札瑞斯基是連斯基的後援。首演者：（1879）D. M. Tarkhov。

Zastrow, Frau Elisabeth von 伊莉莎白·馮·札斯卓女士 馬奧：「月亮升起時」（*The Rising of the Moon*）。次女高音。駐愛爾蘭普魯士少校的妻子。成為槍騎兵的年輕掌旗官，的第二個想要征服對象。首演

者：（1970）Kerstin Meyer。

Zastrow, Major Max von 麥克斯·馮·札斯卓少校 馬奧：「月亮升起了」（*The Rising of the Moon*）。男中音。普魯士少校、伊莉莎白的丈夫。首演者：（1970）Peter Gottlieb。

Zauberflöte, Die 「魔笛」 莫札特（Mozart）。腳本：約翰·艾曼紐·石坎奈德（Johann Emanuel Schikaneder）；兩幕；1791年於維也納首演。

　　古埃及：塔米諾（Tamino）被巨蟒追逐時，跌倒昏迷。三位侍女（Three Ladies）殺了蛇後，跑去告知夜之后（Queen of Night）。塔米諾醒來時，裝扮成鳥的帕帕基諾（Papageno）出現，宣稱是他殺死蛇。三位侍女聽見他的謊言，鎖住他的嘴。她們拿出夜之后的女兒帕米娜（Pamina）的肖像給塔米諾看，讓他愛上她。夜之后承諾，只要塔米諾救出被薩拉斯特羅（Sarastro）囚禁的帕米娜，就讓兩人結婚。其中一位侍女給塔米諾一支魔笛，給帕帕基諾一排魔法鈴鐺，幫助他們達成任務，請三位男童帶路。帕帕基諾拯救帕米娜免遭蒙納斯塔托斯（Monastatos）折磨，安慰她救兵將至。塔米諾吹魔笛，

野獸前來聆聽，當帕帕基諾的鈴聲響起，便起身去找他。帕帕基諾帶著帕米娜來見塔米諾。他們去找薩拉斯特羅，他表示兩人必須經歷多重試煉才有資格進入神殿。蒙納斯塔托斯想要侵犯帕米娜。夜之后及時救了她，並給女兒一把匕首要她殺死薩拉斯特羅。兩名武裝男子（Armed Man）領塔米諾進入神殿，與帕米娜一同接受火與水的試煉。同時，帕帕基諾遇到一名老太婆，其實是美麗的帕帕基娜（Papagena），將成為他的妻子。帕米娜與塔米諾通過試煉，在薩拉斯特羅的面前結為連理。

Zdenka 曾卡 理查・史特勞斯：「阿拉貝拉」（*Arabella*）。女高音。瓦德納伯爵和阿黛雷德的小女兒、阿拉貝拉的妹妹。父母因為沒錢讓她進入社交界，將她扮成男孩。她和姊姊感情很好，但愛著追求姊姊的軍官，馬替歐，並用阿拉貝拉的名字寫情書給他。她讓馬替歐拿到阿拉貝拉房間的鑰匙，自己代替姊姊在黑暗房間中和他約會，造成很大的誤會。曾卡是個逗趣的人物，她無私地為別人設想安排，卻總以災難收場。最後她恢復女兒身、承認搞鬼才解決一切。阿拉貝拉安慰她、大家原諒她，而馬替歐也發覺自己愛的是她。詠嘆調：「他們都要錢！」（*Sie wollen alle Geld!*）；（重唱）：「爸爸！媽媽！」（*Papa! Mama!*）。首演者：（1933）Margit Bokor。角色的知名演唱者有 Trude Eipperle、Lisa Della Casa、Hilde Gueden、Anneliese Rothenberger、Sona Ghazarian 和 Marie McLaughlin。

Zerbinetta 澤繽涅塔 理查・史特勞斯：「納索斯島的亞莉阿德妮」（*Ariadne anf Naxos*）。女高音。喜劇表演團的領導人。他們受聘娛樂維也納富豪的客人。富豪的總管家表示他們將接在歌劇團之後演出。但歌劇團的音樂總監和歌劇作曲家都不滿他們神聖的藝術後面，竟然會是低俗的喜劇演出。作曲家受澤繽涅塔吸引，她則向他解釋說他描繪的亞莉阿德妮不真實——沒有女人會因為被愛人遺棄就想死。澤繽涅塔的座右銘是舊的不去、新的不來。總管家出現，引起更多混亂：他的主人決定，為了確保表演在放煙火前結束，兩個團體必須同時演出。作曲家大為傷心，不過澤繽涅塔卻無所謂。她覺得歌劇有太多沈悶的部份，觀眾一定會感到無聊，還不如讓她和團員炒熱氣氛。她高聲吹口哨召集團員。歌劇演出中，她和亞莉阿德妮有很長一段對手戲，她試著說服亞莉阿德妮放棄死的念頭，尋找新的愛情。她成功了：亞莉阿德妮接受酒神的追求，準備隨他而去。詠嘆調：「一眨眼稍縱即逝——眼神卻很可觀」（*Ein Augenblick ist wenig - ein Blick ist viel*）；「最尊貴的公主」（*Grossmächtige Prinzessin*）（史特勞斯在1916年擬定歌劇第二版本時，將這首極長的詠嘆調〔超過十一分鐘〕縮短並降低一個全音）。首演者：（1912）Margarethe Siems（她也首演了「伊萊克特拉」的克萊索泰米絲，和「玫瑰騎士」的元帥夫人一角）；（1916）Selma Kurz。

若要將澤繽涅塔這個角色表現得如作曲家所想般可愛，演唱的花腔女高音必須耐力佳、音質溫暖、技巧極精準——這並不僅是個侍女女高音角色。受推崇的澤繽涅

塔包括：Hermine Bosetti（腳本作家霍夫曼斯托本想請這位柏林女高音首演，她參與第一版本演出）、Maria Ivogün、Selma Kurz、Alda Noni、Janine Micheau（首位法籍澤繽涅塔，1943年演出）、Rita Streich、Reri Grist、Mimi Coertse、Sylvia Gestzy、Silvia Greenberg、Edita Gruberova（好幾年來她是這個角色的不二人選，伴她走遍世界各地）、Ruth Welting、周淑美（Sumi Jo），和Gianna Rolandi。

Zerlina 朵琳娜 莫札特：「唐喬望尼」（*Don Giovanni*）。女高音。一個鄉下女孩，和未婚夫馬賽托相愛。唐喬望尼與她調情令她著迷，但當他表示要與她上床，她變得害怕，驚叫呼救，艾薇拉前來相助。（傳說莫札特不滿演唱者初次排練時的台後驚叫聲，於是躲在一旁伺機捏她的腿，才達到理想的效果！）她請求馬賽托原諒，並在他被喬望尼毆打後安慰他。詠嘆調：「打吧，打吧，英俊馬賽托」（*Batti, batti, o bel Masetto*）；「你將看到，小親親」（*Vedrai carino*）；二重唱（和喬望尼）：「在那裡你將把手給我」（*Là ci darem la mano*）。首演者：（1787）Teresa Bondoni（首演是由她丈夫的歌劇團舉行）。

Zeta, Baron 載塔男爵 雷哈爾：「風流寡婦」（*The Merry Widow*）。男中音。龐特魏德羅駐巴黎的大使。他急於確保風流寡婦，漢娜·葛拉娃莉，會再嫁給龐特魏德羅人，以防她的財富外流到其他國家。首演者：（1905）Siegmund Natzler。

Zia, Principessa La 拉·吉亞公主 浦契尼：「安潔莉卡修女」（*Suor Angelica*）。女低音。公主、安潔莉卡的姑姑。她到修道院探望安潔莉卡，並嚴厲地告訴她私生子的死訊。首演者：（1918）Siegmund Natzler。

Zimmer, Elizabeth 伊莉莎白·辛默 亨采：「年輕戀人之哀歌」（*Elegy for Young Lovers*）。女高音。詩人密登霍弗的女伴。她愛上詩人醫生的兒子，東尼。年輕情侶被山上風雪困住，知道他們將死。首演者：（1961）Ingeborg Bremert。

Zita 吉塔 浦契尼：「強尼·史基奇」（*Gianni Schicchi*）。女低音。人稱「老者」（*La Vecchia*），她年約六十歲，是剛去世的波索·多納提的表親、黎努奇歐的阿姨。首演者：（1918）Kathleen Howard。

Živný 志夫尼 楊納傑克：「命運」（*Osud*）。男高音。一名作曲家。他曾與蜜拉·法柯娃交往，但因為他沒錢，她的母親不贊同他們的關係，兩人於是分手。他不知道蜜拉懷了孕。現在他們在一處礦泉療養鎮重逢，發覺對彼此的情感依舊。他們結婚，與兒子和蜜拉精神不正常的母親同住。蜜拉的母親攻擊志夫尼，蜜拉試著幫忙時，母女倆意外死去。志夫尼將悲哀訴諸音樂，依照這些事件寫了一齣歌劇。多年後學生排練歌劇，期間他聽見死去蜜拉的聲音而倒地死去。據猜測這個角色是依照雅納傑克所作。首演者：（1934，廣播）Zdeněk Knittl；（1958，舞台）Jaroslav Ulrych。

Zorn, Balthasar 巴爾瑟札·宗恩 華格納:「紐倫堡的名歌手」(*Die Meistersinger von Nürnberg*)。男高音。名歌手之一,職業為白蠟器具製造工。首演者:(1868) Herr Weixlstorfer。

Zoroastro 佐羅阿斯特羅 韓德爾:「奧蘭多」(*Orlando*)。男低音。一名魔法師,解決奧蘭多和舊愛安潔莉卡的複雜感情糾紛。首演者:(1733) Antonio Montagnan。

Zulma 祖瑪 羅西尼:「阿爾及利亞的義大利少女」(*L'italiana in Algeri*)。女低音。艾薇拉的密友。艾薇拉失去丈夫穆斯塔法的寵愛。首演者:(1813) Annunziata Berni Chelli。

Zuniga 祖尼加 比才:「卡門」(*Carmen*)。男低音。唐荷西重騎兵團的隊長,下令逮捕卡門。荷西押送卡門去監獄卻讓她逃走,祖尼加將荷西關進監牢。首演者:(1875) Mons. Dufriché。

Zurga 祖爾嘉 比才:「採珠人」(*The Pearl Fishers*)。男中音。漁夫之王。他與朋友納迪爾都愛上蕾伊拉。他發覺她是自己的救命恩人,讓她與納迪爾在一起。二重唱(和納迪爾):「自神殿深處」(*An fond du temple saint*)。首演者:(1863) Jean-Vital Ismaël。

Zwerg Der 侏儒(*The Dwarf or The Birthday of the Infanta*) 曾林斯基(Zemlinsky)。腳本:Georg Klaren;一幕;1922年於科隆首演,指揮:Otto Klemperer。

在公主唐娜克拉拉(Donna Clara, the Infantaq)生日時,得到了一個侏儒(Dwarf)當做生日禮物。他只唱悲傷的歌,因為每個人對他的嘲笑讓他不快樂。他不知道自己外形是畸形的,而愛上了公主。他們成為了玩伴,公主送了他一朵白玫瑰,這代表公主對他只有無邪的感情。她是第一個不嘲笑他的人。公主差來她的侍女姬塔(Ghita)拿來鏡子讓侏儒照看,他看到自己的倒影大為震驚,他央求公主告訴他,他不是那個模樣的,但她卻殘酷的告訴他,她會繼續和他玩,但當他只是像是動物一般,他心碎的死去。

附錄一　作曲家與歌劇

Adams, John　約翰·亞當斯，1947年生於麻州沃斯特（Worcester, Mass.）
Death of Klinghoffer, The「克林霍佛之死」
Nixon in China「尼克森在中國」
Albert, Eugen d'　尤金·阿貝特，1864年生於格拉斯哥（Glasgow），1932年卒於里嘉（Riga）
Tiefland「平地姑娘瑪塔」
Balfe, Michael　麥可·巴爾甫，1808年生於都柏林，1870年卒於哈佛郡朗尼寺（Rowney Abbey, Herts.）
Bohemian Girl, The「波西米亞姑娘」
Barber, Samuel　山繆·巴伯，1910年生於賓州西徹斯特（West Chester, Penn.），1981年卒於紐約
Antony and Cleopatra「埃及艷后」
Vanessa「凡妮莎」
Bartók, Béla　貝拉·巴爾托克，1881年生於羅馬尼亞辛尼柯勞（Sinnicolau），1945年卒於紐約
Duke Bluebeard's Castle「藍鬍子的城堡」
Beethoven, Ludwig van　路德維希·范·貝多芬，1770年生於波昂，1827年卒於維也納
Fidelio「費黛里奧」
Bellini, Vincenzo　文千索·貝利尼，1801年生於西西里卡塔尼亞（Catania），1835年卒於巴黎
Capuleti e i Montecchi, I「卡蒙情仇」
Norma「諾瑪」
pirata, Il「海盜」
Puritani, I「清教徒」
sonnambula, La「夢遊女」
Berg, Alban　阿班·貝爾格，1885年生於維也納，1935年卒於維也納
Lulu「露露」
Wozzeck「伍采克」
Berlioz, Hector　海克特·白遼士，1803年生於伊瑟赫（Isère），1869年卒於巴黎
Béatrice et Bénédict「碧雅翠斯和貝涅狄特」
Benvenuto Cellini「班文努多·柴里尼」
Troyens, Les「特洛伊人」

Bernstein, Leonard　雷納德 · 伯恩斯坦，1918年生於麻州勞倫斯（Lawrence, Mass.），1990年卒於紐約
West Side Story「西城故事」

Birtwistle, Harrison　哈里遜 · 伯特威索，1934年生於阿克靈頓（Accrington）
Gawain「圓桌武士嘉文」
Mask of Orpheus, The「奧菲歐斯的面具」
Punch and Judy「矮子龐奇與茱蒂」
Second Mrs Kong, The「第二任剛太太」

Bizet, Georges　喬治 · 比才，1838年生於巴黎，1875年卒於巴黎
Carmen「卡門」
Pearl Fishers, The「採珠人」

Boito, Arrigo　亞里哥 · 包益多，1842年生於帕都亞（Padua），1918年卒於米蘭
Mefistofele「梅菲斯特費勒」

Borodin, Alexander　亞歷山大 · 包羅定，1833年生於聖彼得堡，1887年卒於聖彼得堡
Prince Igor「伊果王子」

Britten, Benjamin (Lord Britten of Alderburgh)　班傑明 · 布瑞頓（奧德堡之布瑞頓勳爵），1913年生於羅斯托夫特（Lowestoft），1976年卒於奧德堡
Albert Herring「艾伯特 · 赫林」
Billy Budd「比利 · 巴德」
Death in Venice「魂斷威尼斯」
Gloriana「葛洛麗安娜」
Midsummer Night's Dream, A「仲夏夜之夢」
Noye's Fludde「諾亞洪水」
Owen Wingrave「歐文 · 溫格瑞夫」
Paul Bunyan「保羅 · 班揚」
Peter Grimes「彼得 · 葛瑞姆斯」
Rape of Lucretia, The「強暴魯克瑞蒂亞」
Turn of the Screw, The「旋轉螺絲」

Catalani, Alfredo　阿弗列多 · 卡塔拉尼，1854年生於魯卡（Lucca），1893年卒於米蘭
Wally, La「娃莉」

Cavalli, Francesco　法蘭契斯可 · 卡瓦利，1602年生於克瑞瑪（Crema），1676年卒於威尼斯
Calisto, La「卡麗絲托」
Egisto, L'「艾吉斯托」
Ormindo, L'「奧明多」

Chabrier, Emmanuel 艾曼紐‧夏布里耶，1841年生於安伯（Ambert），1894年卒於巴黎
Étoile, L'「星星」

Charpentier, Gustave 古斯塔夫‧夏邦悌埃，1860年生於杜澤（Dieuze），1956年卒
於巴黎
Louise「露意絲」

Cherubini, Luigi 魯伊吉‧凱魯碧尼，1760年生於佛羅倫斯，1842年卒於巴黎
Médée「梅蒂亞」

Cilea, Francesco 法蘭契斯可‧祁雷亞，1866年生於帕米（Palmi），1950年卒於瓦
拉西（Varazze）
Adriana Lecouvreur「阿德麗亞娜‧勒庫赫」

Cimarosa, Domenico 多明尼可‧祁馬洛沙，1749年生於阿威爾沙（Aversa），
1801年卒於威尼斯
matrimonio segreto, Il「祕婚記」

Corigliano, John 約翰‧柯瑞良諾，1938年生於紐約
Ghosts of versailles, The「凡爾賽的鬼魂」

Debussy, Claude 克勞德‧德布西，1862年生於雷伊之聖日耳曼（Saint-Germain-
en-Laye），1918年卒於巴黎
Pelléas et Mélisande「佩利亞與梅莉桑」

Delibes, Léo 里歐‧德利伯，1836年生於瓦爾之聖日耳曼（Saint-Germain du
Val），1891年卒於巴黎
Lakmé「拉克美」

Delius, Frederick 費瑞德利克‧戴流士，1862年生於布拉德福（Bradford），1934年
卒於洛因之葛瑞（Grez-sur-Loing）
Fennimore and Gerda「芬尼摩爾與蓋達」
Village Romeo and Juliet, A「草地羅密歐與茱麗葉」

Donizetti, Gaetano 蓋塔諾‧董尼采第，1797年生於柏爾加摩（Bergamo），1848年
卒於柏爾加摩
Anna Bolena「安娜‧波蓮娜」
Don Pasquale「唐帕斯瓜雷」
elilsir d'amore, L'「愛情靈藥」
Favorite, La「寵姬」
Fille du régiment, La「軍隊之花」
Linda di Chamounix「夏米尼的琳達」
Lucia di Lammermoor「拉美摩的露西亞」
Maria Stuarda「瑪麗亞‧斯圖亞達」

Roberto Devereux「羅伯托‧戴佛若」

Dvořák, Antonin　安東尼‧德弗札克，1841年生於克拉魯比（Kralupy），1904年卒於布拉格

Rusalka「水妖魯莎卡」

Flotow, Friedrich von　費瑞德利希‧馮‧符洛妥，1812年生於條頓朵夫（Teutendorf），1883年卒於達木斯塔特（Darmstadt）

Martha「瑪莎」

Floyd, Carlisle　卡萊爾‧符洛依德，1926年生於南卡州拉塔（Latta, S. Car.）

Susannah「蘇珊娜」

Gay, John　約翰‧蓋伊，1685年生於巴恩斯泰保（Barnstable），1732年卒於倫敦

Beggar's Opera, The「乞丐歌劇」

Gershwin, George　喬治‧蓋希文，1898年生於布魯克林，1937年卒於好萊塢

Porgy and Bess「波吉與貝絲」

Giordano, Umberto　翁貝多‧喬坦諾，1867年生於福查（Foggia），1948年卒於米蘭

Andrea Chénier「安德烈‧謝尼葉」

Fedora「費朵拉」

Glass, Philip　菲利普‧葛拉斯，1937年生於巴爾的摩

Akhnaten「阿肯納頓」

Glinka, Mikhail　米凱歐‧葛令卡，1804年生於諾佛斯帕斯柯耶現葛令卡（Novospasskoye），1857年卒於柏林

Life for the Tsar, A「為沙皇效命」

Ruslan and Lyudmila「盧斯蘭與露德蜜拉」

Gluck, Christoph Willibald　克里斯多夫‧威利鮑德‧葛路克，1714年生於艾拉斯巴赫（Erasbach），1787年卒於維也納

Alceste「愛西絲蒂」

Armide「阿密德」

Iphigénie en Aulide「依菲姬妮在奧利」

Iphigénie en Tauride「依菲姬妮在陶利」

Orfeo ed Euridice「奧菲歐與尤麗黛絲」

Gounod, Charles　查爾斯‧古諾，1818年生於巴黎，1893年卒於聖克勞（Saint Cloud）

Faust「浮士德」

Roméo et Juliette「羅密歐與茱麗葉」

Halévy, Fromental　富曼陶‧阿勒威，1799年生於巴黎，1862年卒於尼斯

Juive, La「猶太少女」

Handel, Greogr Frideric　喬治‧費瑞德利克‧韓德爾，1685年生於哈雷（Halle），
1759年卒於倫敦
Acis and Galatea「艾西斯與嘉拉提亞」
Agrippina「阿格麗嬪娜」
Alcina「阿希娜」
Ariodante「亞歷歐當德」
Giulio Cesare「朱里歐‧西撒」
Orlando「奧蘭多」
Rodelinda「羅德琳達」
Semele「施美樂」
Serse「瑟西」
Tamerlano「帖木兒」

Haydn, Joseph　約瑟夫‧海頓，1732年生於羅勞（Rohrau），1809年卒於維也納
fedeltà premiata, La「忠誠受獎」
isola disabitata, L'「無人島」
mondo della luna, Il「月亮世界」
Orfeo ed Euridice「奧菲歐與尤麗黛絲」

Henze, Hans Werner　漢斯‧威納‧亨采，1926年生於古特斯洛（Gütersloh）
Bassarids, The「酒神的女祭司」
Elegy for Young Lovers「年輕戀人之哀歌」
English Cat, The「英國貓」
Prinz von Homburg, Der「宏堡王子」

Hindemith, Paul　保羅‧辛德密特，1895年生於漢瑙（Hanau），1963年卒於法蘭克福
Mathis der Maler「畫家馬蒂斯」

Holst, Gustav　古斯塔夫‧霍爾斯特，1874年生於卻特能姆（Cheltenham），1934年
卒於倫敦
Sāvitri「塞維特麗」

Humperdinck, Engelbert　英格伯特‧亨伯定克，1854年生於齊格堡（Siegburg），
1921年卒於紐斯特瑞利茲（Neustrelitz）
Hänsel und Gretel「韓賽爾與葛麗特」

Janáček, Leoš　里歐斯‧楊納傑克，1854年生於胡克瓦第（Hukvaldy），1928年卒於
歐斯特拉瓦（Ostrava）
Cunning Little vixen, The「狡猾的小雌狐」
Excursions of Mr Brouček, The「布魯契克先生遊記」
From the House of the Dead「死屋手記」

Jenůfa「顏如花」

Katya Kabanová「卡嘉‧卡巴諾瓦」

Makropulos Case, The「馬克羅普洛斯事件」

Osud「命運」

Josephs, Wilfred　威弗列德‧喬瑟夫斯，1927年生於汀河畔之紐卡索（Newcastle upon Tyne），1997年卒於倫敦

Rebecca「蕾貝卡」

Kálmán, Emmerich　艾曼利希‧卡爾曼，1882年生於西歐佛克（Siófok），1953年卒於巴黎

Csárdásfürstin, Die「吉普賽公主」

Kern, Jerome　傑若姆‧凱恩，1885年生於紐約，1945年卒於紐約

Show Boat「演藝船」

Korngold, Erich　艾瑞希‧寇恩哥特，1897年生於布爾諾（Brno），1957年卒於好萊塢

Tote Stadt, Die「死城」

Krenek, Ernst　恩斯特‧克熱內克，1900年生於維也納，1991年卒於棕梠泉（Palm Springs）

Jonny spielt auf「強尼擺架子」

Lehár, Franz　法蘭茲‧雷哈爾，1870年生於柯瑪隆（Komáron），1948年卒於巴德伊丘（Bad Ischl）

Land of Smiles, The「微笑之國」

Merry Widow, The「風流寡婦」

Leoncavallo, Ruggero　魯傑羅‧雷昂卡伐洛，1857年生於那不勒斯，1919年卒於蒙特卡帝尼（Montecatini）

bohème, La「波希米亞人」

Pagliacci「丑角」

Ligeti, György　喬歐吉‧李格第，1923年生於狄修森瑪隆（Dicsöszentmáron）

Grand Macabre, Le「極度恐怖」

Marschner, Heinrich　亨利希‧馬希納，1795年生於吉陶（Zittau），1861年卒於漢諾威（Hanover）

Hans Heiling「漢斯‧海林」

Martinů, Bohuslav　波胡斯拉夫‧馬悌努，1890年生於波利池卡（Polička），1959年卒於瑞士黎斯陶（Liestal）

Julietta「茱麗葉塔」

Mascagni, Pietro　皮耶卓‧馬司卡尼，1863年生於利佛諾（Livorno），1945年卒於羅馬

Cavalleria rusticana「鄉間騎士」

Massenet, Jules　朱爾‧馬斯內，1842年生於蒙陶（Montaud），1912年卒於巴黎

Cendrillon「灰姑娘」

Chérubin「奇魯賓」

Don Quichotte「唐吉訶德」

Hérodiade「希羅底亞」

Manon「曼儂」

Werther「維特」

Maw, Nicholas　尼可拉斯・馬奧，1935年生於葛蘭森姆（Grantham）

Rising of the Moon, The「月亮升起了」

Maxwell Davies, (Sir) Peter　彼得・麥斯威爾戴維斯（爵士），1934年生於騷福德（Salford）

Lighthouse, The「燈塔」

Taverner「塔文納」

Menotti, Gian Carlo　強・卡洛・梅諾第，1911年生於卡德里亞諾（Cadegliano）

Amahl and the Night visitors「阿瑪爾與夜客」

Consul, The「領事」

Medium, The「靈媒」

Telephone, The「電話」

Messiaen, Olivier　奧立維耶・梅湘，1908年生於艾維儂（Avignon），1992年卒於巴黎

Saint François d'Assise「阿西斯的聖法蘭西斯」

Meyerbeer, Giacomo　賈柯摩・梅耶貝爾，1791年生於佛各斯朵夫（Vogelsdorf），1864年卒於巴黎

Huguenots, Les「胡格諾教徒」

Monteverdi, Claudio　克勞帝歐・蒙台威爾第，1567年生於格里摩那（Cremona），1643年卒於威尼斯

Incoronazione di Poppea, L'「波佩亞加冕」

Orfeo, L'「奧菲歐」

ritorno d'Ulisse in patria, Il「尤里西返鄉」

Mozart, Wolfgang Amadeus　沃夫岡・阿瑪迪斯・莫札特，1756年生於薩爾茲堡，1791年卒於維也納

Bastien und Bastienne「巴斯欽與巴斯緹安」

clemenza di Tito, La「狄托王的仁慈」

Così fan tutte「女人皆如此」

Don Giovanni「唐喬望尼」

Entführung aus dem Serail, Die「後宮誘逃」

Finta giardiniera, La「冒牌女園丁」

Idomeneo「伊多美尼奧」

Lucio Silla「路其歐·西拉」

Mitridate, re di Ponte「彭特王米特里達特」

nozze di Figaro, Le「費加洛婚禮」

Zauberflöte, Die「魔笛」

Musorgsky, Modest　莫德斯·穆梭斯基，1839年生於卡瑞佛（Karevo），1881年卒於聖彼得堡

Boris Godunov「鮑里斯·顧德諾夫」

Khovanshchina「柯凡斯基事件」

Nicolai, Otto　奧圖·倪可籟，1810年生於俄羅斯皇帝堡（Königsberg），1849年卒於柏林

lustige Weiber von Windsor, Die「溫莎妙妻子」

Offenbach, Jacques　傑克·奧芬巴赫，1819年生於科隆，1880年卒於巴黎

Belle Hélène, La「美麗的海倫」

Contes d'Hoffmann, Les「霍夫曼故事」

Grande-Duchesse de Gérolstein, La「傑羅斯坦大公夫人」

Orpheus in the Underworld「奧菲歐斯在地府」

Pfitzner, Hans　漢斯·普費茲納，1869年生於莫斯科，1949年卒於薩爾茲堡

Palestrina「帕勒斯特里納」

Ponchielle, Amilcare　阿密卡瑞·龐開利，1834年生於帕德爾諾法索拉羅（Paderno Fasolaro），1886年卒於米蘭

Gioconda, La「喬宮達」

Poulenc, Francis　法蘭西·浦朗克，1899年生於巴黎，1963年卒於巴黎

Dialogues des Carmélites, Les「加爾慕羅會修女的對話」

Voix humaine, La「人類的聲音」

Prokofiev, Sergei　瑟吉·浦羅高菲夫，1891年生於烏克蘭桑索夫卡（Sontsovka），1959年卒於莫斯科

Fiery Angel, The「烈性天使」

Love for Three Oranges, The「三橘之戀」

War and Peace「戰爭與和平」

Puccini, Giacomo　賈柯摩·浦契尼，1858年生於魯卡，1924年卒於布魯塞爾

bohème, La「波希米亞人」

fanciulla del West, La「西方女郎」

Gianni Schicchi (Il trittico)「強尼·史基奇」（三聯獨幕歌劇）

Madame Butterfly「蝴蝶夫人」

Manon Lescaut「曼儂·雷斯考」

rondine, La「燕子」

Suor Angelica (Il trittico)「安潔莉卡修女」（三聯獨幕歌劇）

tabarro, Il (Il trittico)「外套」（三聯獨幕歌劇）

Tosca「托斯卡」

Turandot「杜蘭朵」

Purcell, Henry 亨利·菩賽爾，1658或1659年生於倫敦，1695年卒於倫敦

Dido and Aeneas「蒂朵與阿尼亞斯」

Fairy Queen, The「仙后」

Rameau, Jean-Philippe 尚－菲利普·拉摩，1683年生於第戎（Dijon），1764年卒於巴黎

Boréades, Les「波雷亞的兒子們」

Castor et Pollux「卡斯特與波樂克斯」

Hippolyte et Aricie「易波利與阿麗西」

Ravel, Maurice 莫利斯·拉威爾，1875年生於西布（Ciboure），1937年卒於巴黎

Enfant et les sortilèges, L'「小孩與魔法」

Heure espagnole, L'「西班牙時刻」

Rimsky-Korsakov, Nikolai 尼可萊·林姆斯基－高沙可夫，1844年生於提克溫（Tikhvin），1908年卒於呂本斯克（Lyubensk）

Golden Cockerel, The「金雞」

Legend of the Invisible City of Kitezh and the Maiden Fevronia, The「隱城基特茲與少女費朗妮亞的傳奇」

Rossini, Gioachino 喬秦諾·羅西尼，1792年生於佩薩羅（Pesaro），1868年卒於巴黎

barbiere di Siviglia, Il「塞爾維亞的理髮師」

Cenerentola, La「灰姑娘」

Comte Ory, Le「歐利伯爵」

Ermione「娥蜜歐妮」

gazza ladra, La「鵲賊」

Guillaume Tell「威廉·泰爾」

italiana in Algeri, L'「阿爾及利亞的義大利少女」

Mosè in Egitto「摩西在埃及」

Otello「奧泰羅」

Semiramide「塞米拉彌德」

turco in Italia, Il「土耳其人在義大利」

Rubinstein, Anton 安東·魯賓斯坦，1829年生於維克瓦提內茲（Vikhvatinets），1894年卒於彼得霍夫（Peterhof）

Demon, The「惡魔」

Saint-Saëns, Camille 卡繆‧聖桑，1792年生於巴黎，1921年卒於阿爾及耳（Algiers）

Samson et Dalila「參孫與達麗拉」

Schoenberg, Arnold 阿諾‧荀白克，1874年生於維也納，1951年卒於洛杉磯

Erwartung「期待」

Moses und Aron「摩西與亞倫」

Shostakovich, Dmitri 迪米屈‧蕭士塔高維契，1906年生於聖彼得堡，1975年卒於莫斯科

Lady Macbeth of the Mtsensk District「姆山斯克地區的馬克白夫人」

Smetana, Bedřich 貝德瑞希‧史麥塔納，1824年生於波希米亞利托密守（Litomyšl, Boh.），1884年卒於布拉格

Bartered Bride, The「交易新娘」

Smyth, Ethel 艾瑟‧史密絲，1858年生於倫敦，1944年卒於沃肯（Woking）

Wreckers, The「毀滅者」

Spontini, Gaspare 葛斯帕瑞‧史朋丁尼，1774年生於瑪堯拉提（Maiolati），1851年卒於瑪堯拉提

vestale, La「爐神貞女」

Strauss II, Johann 小約翰‧史特勞斯，1825年生於維也納，1899年卒於維也納

Fledermaus, Die「蝙蝠」

Strauss, Richard 理查‧史特勞斯，1864年生於慕尼黑，1949年卒於加爾密希─帕登克沈（Garmisch-Partenkirchen）

ägyptische Helena, Die「埃及的海倫」

Arabella「阿拉貝拉」

Ariadne auf Naxos「納索斯島的亞莉阿德妮」

Capriccio「綺想曲」

Daphne「達芙妮」

Elektra「伊萊克特拉」

Frau ohne Schatten, Die「沒有影子的女人」

Friedenstag「和平之日」

Intermezzo「間奏曲」

Liebe der Danae, Die「達妮之愛」

Rosenkavalier, Der「玫瑰騎士」

Salome「莎樂美」

schweigsame Frau, Die「沈默的女人」

Stravinsky, Igor 伊果‧史特拉汶斯基，1882年生於羅蒙諾索（Lomonosou），1971年卒於紐約

Oedipus Rex「伊底帕斯王」
Rake's Progress, The「浪子的歷程」
Sullivan, (Sir) Arthur　亞瑟・蘇利文（爵士），1842年生於倫敦，1900年卒於倫敦
Gondoliers, The「威尼斯船伕」
HMS Pinafore「圍兜號軍艦」
Iolanthe「艾奧蘭特」
Mikado, The「天皇」
Patience「耐心」
Pirates of Penzance, The「潘贊斯的海盜」
Princess Ida「艾達公主」
Ruddigore「律提格」
Sorcerer, The「魔法師」
Yeomen of the Guard, The「英王衛士」
Szymanowski, Karol　卡若・席馬諾夫斯基，1882年生於烏克蘭提莫佐夫卡
（Tymoszówka），1937年卒於洛桑（Lausanne）
King Roger「羅傑國王」
Tchaikovsky, Pyotr　彼得・柴科夫斯基，1840年生於坎斯可─佛金斯克（Kamsko-
Votkinsk），1893年卒於聖彼得堡
Eugene Onegin「尤金・奧尼根」
Queen of Spades, The「黑桃皇后」
Thomas, Ambroise　安伯洛斯・陶瑪，1811年生於麥次（Metz），1896年卒於巴黎
Hamlet「哈姆雷特」
Mignon「迷孃」
Tippett, (Sir) Michael　麥可・狄佩特（爵士），1905年生於倫敦，1998年卒於倫敦
King Priam「普萊安國王」
Midsummer Marriage, The「仲夏婚禮」
Ullmann, Viktor　維特・烏爾曼，1898年生於布拉格，1944年卒於奧希維茲集中營
（Auschwitz）
Kaiser von Atlantis, Der「亞特蘭提斯的皇帝」
Vaughan Williams, Ralph　勞夫・佛漢威廉斯，1872年生於下安普尼（Down
Ampney），1958年卒於倫敦
Hugh the Drover「牲口販子休」
Pilgrim's Progress, The「天路歷程」
Riders to the Sea「出海騎士」
Verdi, Giuseppe　喬賽佩・威爾第，1813年生於朗柯雷（Roncole），1901年卒於米蘭

Aida「阿依達」

Aroldo「阿羅德」

ballo in maschera, Un「假面舞會」

Don Carlos/Don Carlo「唐卡洛／斯」

Ernani「爾南尼」

Falstaff「法斯塔夫」

forza del destino, La「命運之力」

giorno di regno, Un or finto Stanislao, Il「一日國王」或「偽裝史丹尼斯勞」

Luisa Miller「露意莎・米勒」

Macbeth「馬克白」

Nabucco「那布果」

Otello「奧泰羅」

Rigoletto「弄臣」

Simon Boccanegra「西蒙・波卡奈格拉」

Stiffelio「史提費里歐」

traviata, La「茶花女」

trovatore, Il「遊唱詩人」

Vêspres siciliennes, Les「西西里晚禱」

Wagner, Richard　理查・華格納，1813年生於萊比錫，1883年卒於威尼斯

fliegende Holländer, Der「漂泊的荷蘭人」

Götterdämmerung (Der Ring des Nibelungen)「諸神的黃昏」（尼布龍根的指環）

Lohengrin「羅恩格林」

Meistersinger von Nürnberg, Die「紐倫堡的名歌手」

Parsifal「帕西法爾」

Rheingold, Das (Der Ring des Nibelungen)「萊茵的黃金」（尼布龍根的指環）

Rienzi「黎恩濟」

Siegfried (Der Ring des Nibelungen)「齊格菲」（尼布龍根的指環）

Tannhäuser「唐懷瑟」

Tristan und Isolde「崔斯坦與伊索德」

Walküre, Die (Der Ring des Nibelungen)「女武神」（尼布龍根的指環）

Walton, (Sir) William　威廉・沃頓（爵士），1902年生於歐登姆（Oldham），1983年卒於伊斯基亞（Ischia）

Bear, The「熊」

Troilus and Cressida「特洛伊魯斯與克瑞西達」

Weber, Carl Maria von　卡爾・瑪莉亞・馮・韋伯，1796年生於尤汀（Eutin），1826

年卒於倫敦

Euryanthe「尤瑞安特」

Freischütz, Der「魔彈射手」

Oberon「奧伯龍」

Weill, Kurt 寇特・懷爾，1900年生於德騷（Dessau），1950年卒於紐約

Aufstieg und Fall der Stadt Mahagonny「馬哈哥尼市之興與亡」

Threepenny Opera, The「三便士歌劇」

Weir, Judith 茱蒂絲・威爾，1954年生於阿伯丁（Aberdeen）

Blond Eckbert「金髮艾克伯特」

Wolf-Ferrari, Ermanno 厄爾曼諾・沃爾夫―菲拉利，1846年生於威尼斯，1948年卒於威尼斯

segreto di Susanna, II「蘇珊娜的祕密」

Zemlinsky, Alexander 亞歷山大・曾林斯基，1871年生於維也納，1942年卒於紐約

florentinische Tragödie, Eine「翡冷翠悲劇」

Zwerg, Der「侏儒」

Zimmermann, Bernd Alois 伯恩特・阿洛伊・秦默曼，1918年生於科隆，1970年卒於科隆

Soldaten, Die「軍士」

附錄二　特稿作者簡傳

Allen, Thomas

湯瑪斯‧艾倫，1944年生於席能港（Seaham Harbour）。英籍男中音。初次登台：1969年，威爾斯國家歌劇院（費加洛：「塞爾維亞的理髮師」）；1971年柯芬園（唐諾德：「比利‧巴德」）；1973年格林登堡（帕帕基諾：「魔笛」）。1981年紐約大都會（帕帕基諾）。1987年米蘭史卡拉歌劇院（唐喬望尼）。優秀的比利‧巴德（威爾斯國家）與唐喬望尼（格林登堡、史卡拉、柯芬園）詮釋者。於1985年薩爾茲堡、亨采翻版的蒙台威爾第「尤里西返鄉」飾尤里西。於1986年倫敦（英國國家歌劇團）布梭尼（Busoni）「浮士德」的英國舞台首演飾同名主角。1989年受封CBE（註1）。

Baker, Janet

珍妮特‧貝克，1933年生於唐卡斯特市，哈特費德（Hatfield, Doncaster）。英籍次女高音。1956年凱薩琳‧費瑞爾大賽二獎得主。歌劇初次登台：1956年牛津大學歌劇社。1959年起與韓德爾歌劇協會領銜演出。1962年起參加奧德堡音樂家，首演布瑞頓「歐文‧溫格瑞夫」的凱特（1971年：電視；1973年：柯芬園），1976年首演布瑞頓「菲德拉」（Phaedra）。紐約初次登台1966年（音樂會）。柯芬園初次登台1966年（荷蜜亞，「仲夏夜之夢」）。1967年起參加蘇格蘭歌劇團：朵拉貝拉（「女人皆如此」）、蒂朵（「特洛伊人」）、奧塔維安（「玫瑰騎士」）、作曲家（「納索斯島的亞莉阿德妮」）、葛路克之奧菲歐斯（1979）。格林登堡：戴安娜（「卡麗絲托」1970）、潘妮洛普（「尤里西返鄉」1972）。英國國家：波佩亞（「波佩亞加冕」1971）、瑪麗‧斯圖亞特（董尼采第1973）、夏綠特（「維特」1977）。1982最後一次歌劇演出，於格林登堡飾奧菲歐斯。演唱德、英、法文藝術歌曲、神劇，和馬勒作品與演唱歌劇同等傑出。自傳《整圈》（Full Circle）（倫敦，1982）。1971贏得漢堡莎士比亞大獎。1970受封CBE（註1）。1976受封DBE（註2）。1994受封CH（註3）。

Domingo, Placido

普拉西多‧多明哥（1941年生於馬德里）。西班牙男高音／指揮。初次登台：1957西班牙輕歌劇（zarzuela）男中音；歌劇男高音1961，墨西哥蒙特瑞（Monterrey）（阿弗列多，「茶花女」）；美國1961（達拉斯）（亞圖羅，「拉美摩的露西亞」）；紐約1965，市立歌劇團（平克頓，「蝴蝶夫人」）；紐約大都會1968（莫里齊歐，「阿德麗亞娜‧勒庫赫」）；史卡拉1969（爾南尼）；英國1969（倫敦），威爾第「安魂曲」；柯芬園1971（卡瓦拉多西，「托斯卡」）；薩爾茲堡音樂節1975（「唐卡洛斯」同名主角）。1962-5以色列國家歌劇團成員。1975初次演唱奧泰羅（漢堡）。義大利歌劇抒情和英雄角色的傑出詮釋者，同時也是優秀的羅恩格林、帕西法爾、瓦特和齊格蒙──1991於史卡拉和大都

會演唱帕西法爾、1993於拜魯特音樂節；1992於維也納演唱齊格蒙（「女武神」）、1997於柯芬園。也指揮歌劇，包括「蝙蝠」（柯芬園1983）和「波希米亞人」（大都會1985）。自傳《我的前四十年》（My First Forty Years）（紐約，1983）。

Douglas, Nigel

耐吉‧道格拉斯（1929年生於肯特郡蘭能〔Lenham, Kent〕）。英籍男高音。初次登台：1959維也納（魯道夫，「波希米亞人」）。1964起為蘇黎世歌劇團首席男高音、1964-8維也納國民歌劇院、1968-71蘇格蘭歌劇、1971威爾斯國家。曲目涵蓋八十個以上角色，包括艾華（「露露」）、隊長（「伍采克」）、羅格、希律、彼得‧葛瑞姆斯、威爾、亞盛巴赫，和魔鬼（林姆斯基─高沙可夫「聖誕夜」〔Christmas Eve〕）。首演：蘇特邁斯特「波娃麗夫人」的幸運兒（蘇黎世1967）〔Heinrich Sutermeister，瑞士作曲家，生1910；Madame Bovary；L'Heureux〕；賈第納「訪客」的菲利普（奧德堡1972）（John Eliot Gardiner，英國作曲／指揮家，生1943；The Visitors；Philip）；馬夏斯「僕人」的巴佐（卡地夫1980）〔William Mathias，英國作曲家，生1934；The Servants；Basil〕。於賴曼「李爾王」的英國首演飾肯特（英國國家，1989）〔Aribert Reimann，德國作曲家，生1936；Lear；Kent〕。維也納輕歌劇專家。常任廣播節目主持人，負責撰寫《傳奇聲音》（Legendary Voices）（1992）、《更多傳奇聲音》（More Legendary Voices）（1994），和《歌劇之樂》（The Joy of Opera）（1996）。

Evans, Anne

安‧伊文斯（1941年生於倫敦）。威爾斯裔英籍女高音。1968-78英國國家首席女高音，初次登台演唱咪咪，後飾有費奧笛麗姬、薇奧蕾塔、元帥夫人、亞莉阿德妮、艾莎、齊格琳和孔德莉。威爾斯國家初次登台：1974卡地夫，飾珊塔（「漂泊的荷蘭人」），後與該團演出克萊索泰米絲（「伊萊克特拉」）、皇后（「沒有影子的女人」）、蕾歐諾蕊（「費黛里奧」）、布茹秀德（「指環」，也至柯芬園演出）、唐娜安娜（「唐喬望尼」）、染匠的妻子（「沒有影子的女人」），和伊索德。拜魯特初次登台1983（歐爾特琳德和第三名編繩女）。1989-92於拜魯特演唱「指環」布茹秀德，另於倫敦（柯芬園）、柏林、尼斯、巴黎、杜林和蘇黎世演唱該角。紐約大都會初次登台1992（伊莉莎白，「唐懷瑟」）。

Hampson, Thomas

湯瑪斯‧漢普森（1955年生於印第安那州艾克哈特〔Elkhart, Ind.〕）。美籍男中音。1978贏得珞德‧雷曼大獎（Lotte Lehmann award）、1981得到紐約大都會面試機會。1981-4為杜塞道夫之萊茵河畔德意志歌劇團成員（Deutsche Oper am Rhein），飾「羅恩格林」的傳令官、（「納索斯島的亞莉阿德妮」）的哈樂昆等。1982於達木斯塔特演出亨采「宏堡王子」同名主角、聖路易演出「女人皆如此」的古里耶摩。初次獨唱會：

1983倫敦、1985紐約。初次登台：1983聖大非（馬拉泰斯塔，「唐帕斯瓜雷」）；1986紐約大都會、1988薩爾茲堡（伯爵，「費加洛婚禮」）；1993柯芬園（費加洛，「塞爾維亞的理髮師」）。舒伯特與布拉姆斯德文藝術歌曲、馬勒聯篇歌曲優秀演唱者。馬勒歌曲集評註版合編者。

Harewood, George, 7th Earl of

喬治‧海爾伍德伯爵七世（1923年生於倫敦）。英籍歌劇行政人員、作家、編輯。受父母激勵熱愛歌劇，二次大戰於義大利德國為戰俘時興趣加深。1950創立《歌劇》雜誌（Opera）（1950-3任編輯）。1951-3、1969-72為柯芬園董事會成員；1953-60為歌劇規劃管理者。總監：1958-74里茲音樂節（Leeds）；1961-5愛丁堡藝術節；1988阿德雷音樂節。1972-85薩德勒泉歌劇團（英國國家）總監、1986-95董事長。編輯《寇貝歌劇大全》（Kobbe's Complete Opera Book），第八、九、十版（1954、1976、1987），及寇貝之《插圖歌劇集》（Illustrated Opera Book）（1989）；合編（與安東尼‧皮悌〔Antony Peattie〕）《新寇貝歌劇集》（New Kobbe's Opera Book）（1997）；自傳《爭論與爭執》（The Tongs and the Bones）（1982）。1986受封KBE（註4）。

Isepp, Martin

馬丁‧伊賽普（1930年生於維也納）。奧地利出生之英籍鋼琴／大鍵琴家、演唱教師愛蓮‧伊賽普（Helene Isepp）之子。1957-93任職格林登堡歌劇團（1973-8總教練、1978-93音樂主任）。1973-7紐約朱利亞音樂院歌劇訓練主任；1978起為國家歌劇工作室音樂研究主任。參與班甫（Banff）、艾伯塔（Alberta）、伊斯基亞（Ischia）歌劇營。伴奏過多位頂尖演唱者。曾於格林登堡和紐約大都揮指揮莫札特歌劇。

Johnson, Frank

法蘭克‧強森（1943年生於倫敦）。英籍記者。1995起任《觀週刊》（Spectator）編輯。17歲展開新聞生涯，為《週日快報》（Sunday Express）信差。於地方報社工作九年後，在《太陽報》（Sun）跑三年政治線至1962。1972-9為《每日電訊報》（Daily Telegraph）議會觀察作家與社論作家，後跳槽至《泰晤士報》（The Times），曾任該報駐巴黎與波昂記者。1988-93為《週日電訊報》（Sunday Telegraph）副總編、1993-4為代理總編。主要消遣為歌劇和芭蕾。幼時就讀的倫敦學校，定期為柯芬園提供男孩唱詩班團員演出小角色，引起他對歌劇興趣。1955年他首次於該院登台，飾演「指環」的一名尼布龍根侏儒，後參演「卡門」、「波希米亞人」、「顏如花」、「奧泰羅」、「特洛伊人」、「黑桃皇后」、「杜蘭朵」和「托斯卡」。他歌劇演出事業的巔峰，是1957年於柯芬園飾演諾瑪（卡拉絲飾）的兒子。

Jurinac, Sena

珊娜‧尤莉娜茲（1921年生於波士尼亞特拉夫尼克〔Travnik, Bosnia〕）。波士尼亞裔奧地利女高音。初次登台：1942於札格拉伯，飾咪咪（「波希米亞人」）。1944-83參加維也納國家歌劇團（初次登台飾奇魯賓諾，「費加洛婚禮」；告別演出飾元帥夫人，「玫瑰騎士」；倫敦初次登台1947）；1947-80薩爾茲堡音樂節（初次登台飾朵拉貝拉，「女人皆如此」）；1948史卡拉（奇魯賓諾，「費加洛婚禮」）；1949-56格林登堡（於愛丁堡藝術節飾朵拉貝拉；1950於格林登堡飾費奧笛麗姬，「女人皆如此」）；1959舊金山（「蝴蝶夫人」）；1963芝加哥（黛絲德夢娜，「奧泰羅」）。演出莫札特角色，以及作曲家（「納索斯島的亞莉阿德妮」）和奧塔維安（「玫瑰騎士」）尤其令人回味。事業晚期曾演唱「顏如花」之女司事。

Kennedy, Michael

麥可‧甘迺迪（1926年生於曼徹斯特）。1941-89任職《每日電訊報》北部版，1950起為該報寫作音樂評論，1986成為樂評聯合主筆；1989成為《週日電訊報》樂評。著有《哈雷傳統》（The Halle Tradition）（1960）、《哈雷1858-1983》（The Halle 1858-1983）（1982）、《曼徹斯特描繪》（Portrait of Manchester）（1971）、《皇家曼徹斯特音樂學院歷史》（History of the Royal Manchester College of Music）（1970）、《音樂迷人》（Music Enriches All）（皇家北方音樂學院歷史前21年，1994），和《巴比羅利：桂冠指揮家》（Barbirolli: Conductor Laureate）（1971）等書。其他著作包括編訂查爾斯‧哈雷自傳（1972）〔Charles Halle，1819-1895，出生德國、定居卒於曼徹斯特的鋼琴家，推動該市音樂活動，包括創立後以他命名的哈雷管絃樂團〕；阿德利安‧鮑爾特爵士傳記〔Adrian Boult，1889-1983，英國指揮家〕；艾爾加、佛漢威廉斯、布瑞頓、沃頓、理查‧史特勞斯和馬勒研究；編有《牛津音樂字典》和《牛津簡明音樂字典》。演講、主持廣播節目頻繁。1981受封OBE（註5）。1997受封CBE（註1）。

Langridge, Philip

菲利普‧藍瑞吉（1939年生於肯特郡郝克赫斯特〔Hawkhurst〕）。英籍男高音。1964前為專業小提琴演奏者，1962起演唱。初次登台：格林登堡1964（侍者，「綺想曲」）；柯芬園1983（漁夫，「夜鶯」）〔Nightingale，史特拉汶斯基歌劇〕；紐約大都會1985（費爾蘭多，「女人皆如此」）。與格林登堡巡迴歌劇團演唱佛羅瑞斯坦（「費黛里奧」）。為柯芬園與英國國家之布瑞頓角色專家，曾飾彼得‧葛瑞姆斯、威爾（「比利‧巴德」）、彼得‧昆特（「旋轉螺絲」），和亞盛巴赫（「魂斷威尼斯」）。1986共同首演伯特威索「奧菲歐斯的面具」之同名主角（英國國家）。1987薩爾茲堡音樂節（亞倫，「摩西與亞倫」）。也是傑出的楊納傑克詮釋者，以及知名的貝涅狄特（白遼士「碧雅翠斯和貝涅狄特」）。1994受封CBE（註1）。

Leigh, Adele

阿黛兒‧李（1924年生於倫敦）。英籍女高音。1948-56為柯芬園成員（初次登台飾詹妮亞，「鮑里斯‧顧德諾夫」）。首演「天路歷程」兩個角色（柯芬園1951），以及「仲夏夜婚禮」之貝拉（柯芬園1955）。美國初次登台1959波士頓（繆賽塔，「波希米亞人」）；1960紐約（蘇菲，「維特」）。1961起參加蘇黎世歌劇團。1963-72任維也納國民歌劇院首席女高音。1984自退休復出，於布萊頓音樂節（Brighton）演唱「巴黎人的生活」之嘉布麗葉〔奧芬巴赫歌劇，La vie parisienne；Gabrielle〕，以及1987於倫敦演唱桑德海姆「愚笨」之海蒂〔Stephen Sondheim，美國作曲／作詞家，1930年生；Follies；Heidi〕。1992起任教於皇家北方音樂學院。

Lott, (Dame) Felicity

費莉瑟蒂‧駱特（夫人）（1947年生於卻特能姆〔Cheltenham〕）。英籍女高音。初次登台：歌劇1973，艾賓頓獨角獸歌劇團（Unicorn Opera, Abingdon）（韓德爾「托勒梅歐」之瑟琉絲）〔Tolomeo，Seleuce〕；英國國家1975（帕米娜，「魔笛」）；柯芬園1976（首演「我們到河邊去」的女士／女孩三〔We come to the River，亨采歌劇；Lady/Girl 3〕）；格林登堡巡迴1976（伯爵夫人，「綺想曲」）；格林登堡1977（安，「浪子的歷程」）；美國1984（芝加哥音樂會）、芝加哥歌劇（伯爵夫人，「費加洛婚禮」）。於格林登堡另演唱過理查‧史特勞斯的奧塔維安（「玫瑰騎士」）、伯爵夫人（「綺想曲」）、克莉絲汀（「間奏曲」）和阿拉貝拉。1988慕尼黑（克莉絲汀）。1990紐約大都會（元帥夫人）。1991維也納國家歌劇（阿拉貝拉）。1992薩爾茲堡音樂節（伯爵夫人，「費加洛婚禮」）。歌曲作家年鑑成員〔Songmakers' Almanac，1976創立之英國合唱團，常依照特定主題舉辦演唱會〕。1990受封CBE（註1）。1996受封DBE（註2）。

Mackerras, (Sir) Charles

查爾斯‧麥克拉斯（爵士）（1925年生於紐約榭尼克塔地〔Schenectady〕）。澳洲籍指揮／雙簧管家。1943-6雪梨交響樂團首席雙簧管。1946至英國。1947-8學習指揮。初次登台：歌劇1948，薩德勒泉歌劇團（「蝙蝠」）；柯芬園1963（「凱特琳娜‧伊斯梅洛夫」）；紐約大都會1972（葛路克「奧菲歐」）；格林登堡1990（「法斯塔夫」）。1954-6英國廣播公司音樂會管絃樂團（BBC Concert Orchesta）首席指揮。。1966-70漢堡國家歌劇院。1970-8薩德勒泉音樂總監（1974改名英國國家）。1982-5雪梨交響首席指揮。1987-91威爾斯國家音樂總監。1951指揮楊納傑克歌劇，「卡嘉‧卡巴諾瓦」英國首演，之後指揮多齣楊納傑克歌劇，編訂部份樂譜。1978獲頒楊納傑克獎章。改編蘇利文芭蕾「波蘿樹梢」（Pineapple Poll）之音樂，重建其失傳的大提琴協奏曲。指揮、編訂韓德爾、J.C. 巴赫和葛路克歌劇。1965薩德勒泉「費加洛婚禮」演出使用十八世紀裝飾音，受到矚目。1974受封CBE（註1）。1979受封KBE（註4）。

McLaughlin, Marie

瑪麗・麥拉倫（1954年生於莫德威〔Motherwell〕）。蘇格蘭女高音。1977獲獎學金進入倫敦歌劇中心。1978在斯內普（Snape）於羅斯托洛波維奇指揮的「尤金・奧尼根」飾演塔蒂雅娜。初次登台：倫敦（英國國家）1978（安娜・高梅茲「領事」〔Anna Gomez〕）；柯芬園1980（芭芭琳娜，「費加洛」）；羅馬1982（伊莉亞，「伊多美尼奧」）；柏林1984（瑪澤琳，「費黛里奧」）；格林登堡1985（蜜凱拉，「卡門」）；紐約大都會1986（瑪澤琳）；薩爾茲堡1987（蘇珊娜，「費加洛」）；史卡拉1988（艾迪娜，「愛情靈藥」）。令人印象深刻的薇奧蕾塔（「茶花女」1987格林登堡）。其他角色包括「阿拉貝拉」的曾卡、「弄臣」的吉兒達，和懷爾「馬哈哥尼市」的珍妮。

McNair, Sylvia

席薇亞・麥奈爾（1956年生於俄亥俄州曼斯菲爾德〔Mansfield〕）。美籍女高音。初次登台：1980於印第安那波里斯參演「彌賽亞」；歌劇1982紐約（海頓「不貞受騙」之珊德琳娜〔L'infedelta delusa〕）；歐洲1984史威慶根（首演凱特伯恩「奧菲莉亞」之同名主角）〔Rudolph Kelterborn，瑞士作曲家，生1931；Ophelia〕；格林登堡1989（安・真愛，「浪子的歷程」）；薩爾茲堡、柯芬園1990（伊莉亞）；紐約大都會1991（瑪澤琳，「費黛里奧」）。曾於聖大非演唱「魔笛」帕米娜，於聖路易演唱「阿希娜」摩根娜。由哈農庫特和賈第納指揮與數個頂尖歐美樂團、重奏團合作。1990獲頒瑪莉安・安德森大獎。

Miller, Dr Jonathan

強納森・米勒博士（1934年生於倫敦）。英籍戲劇導演。於劍橋修得醫學位，在校時為《邊緣之外》（Beyong the Fringe）（1961）輕鬆諷刺劇四名作者演出者之一。莎士比亞等古典戲劇高評價製作人。1974首次製作歌劇：哥爾「亡命亞頓」的英國首演，新歌劇團（New Opera Company）〔Alexander Goehr，英國作曲家，生1932；Arden Must Die〕；格林登堡1975（「狡猾的小雌狐」）。固定與肯特歌劇團（「女人皆如此」、「茶花女」、「法斯塔夫」、「尤金・奧尼根」），以及英國國家歌劇團（「費加洛婚禮」、「旋轉螺絲」、「弄臣」〔背景設於1950年代紐約〕、「塞爾維亞的理髮師」、「阿拉貝拉」、「奧泰羅」、「托斯卡」、「天皇」，和「玫瑰騎士」）合作。紐約大都會初次製作1991（「卡嘉・卡巴諾瓦」）；柯芬園1995（「女人皆如此」）。曾與歐美多個歌劇團合作，並在伊斯基亞、皇家北方音樂學院和電視上教授大師班。1983受封CBE（註1）。

Porter, Andrew

安竹・波特（1928年生於開普敦〔Cape Town〕）。英籍樂評。任教：牛津萬靈學院1973-4；柏克萊加州大學1980-1。任樂評：《曼徹斯特衛報》1949（Manchester

Guardian）；《金融時報》1953-74（Financial Times）；《紐約客》1972-92（New Yorker）；《觀察者週報》1992-7（Observer）。《音樂時代》（Musical Times）期刊編輯1960-7。歌劇專家，供稿給許多期刊與字典。翻譯有數齣歌劇，包括威爾第「奧泰羅」、「法斯塔夫」、「唐卡洛斯」和「弄臣」，以及華格納「尼布龍根的指環」（為英國國家歌劇團）。重新發現並推動威爾第「唐卡洛斯」第一版本演出。出版五冊《紐約客》樂評合輯。

Rogers, Joan

瓊・羅傑斯（1956年生於懷海文〔Whitehaven〕）。英籍女高音。於利物浦大學修俄文，後進入皇家北方音樂學院師從喬瑟夫・沃德，及奧黛麗・蘭佛（Audrey Langford）。1981獲得費瑞爾紀念獎學金（Ferrier Memorial Scholarship）。參加皇家北方歌劇演出。初次登台：職業1982，艾克斯─普羅旺斯音樂節（Aix-en-Provence），飾「魔笛」之帕米娜；英國國家1983（樹精，「水妖魯莎卡」）；柯芬園1983（公主，「小孩與魔法」）；格林登堡1989（蘇珊娜，「費加洛婚禮」）；薩爾茲堡1991（莫札特午後音樂會演出）；紐約大都會1995（帕米娜）。音樂會曲目包括馬勒、佛漢威廉斯、艾爾加、布瑞頓、布魯克納、莫札特、拉赫曼尼諾夫、穆梭斯基等。

Sellars, Peter

彼得・謝勒斯（1957年生於匹茲堡）。美籍戲劇歌劇導演。1980於麻州劍橋以現代風格製作果戈的《欽差大臣》（Gogol，The Inspector General）。1981-2於麻州劍橋製作韓德爾「奧蘭多」、1982為芝加哥抒情歌劇團（Chicago Lyric Opera）製作「天皇」。1983任波士頓莎士比亞劇團總監，製作麥斯威爾戴維斯「燈塔」美國首演。1984任華府美國國家劇團總監。在紐約普爾契斯（Purchase）製作現代美國背景的「女人皆如此」（1986）、「唐喬望尼」（1987）和「費加洛婚禮」（1988）。英國初次製作：格林登堡巡迴歌劇團1987（歐斯博恩「蘇聯電氣化」首演）〔Nigel Osborne，英國作曲家，生1948〕；格林登堡1990，無對白的「魔笛」；柯芬園1995，「畫家馬蒂斯」。製作亞當斯「尼克森在中國」首演，休斯頓1987；「克林霍佛之死」首演，布魯塞爾1991。「阿西斯的聖法蘭西斯」，薩爾茲堡1992；「佩利亞與梅莉桑」，阿姆斯特丹1993；艾斯奇勒斯的「波斯人」，薩爾茲堡和愛丁堡1993〔Aeschylus，希臘悲劇詩人，公元前525-456；The Persians〕；「狄奧多拉」，格林登堡1996〔Theodora，韓德爾神劇〕。

Tear, Robert

羅伯特・提爾（1939年生於葛蘭摩根，巴瑞〔Barry, Glamorgan〕）。威爾斯男高音。1960受聘為聖保羅大教堂非神職牧師，與安布羅西歌手合唱團（Ambrosian Singers）合作。1986起任皇家音樂學院聲樂系國際主任。歌劇初次登台1963，英國歌劇團（昆特，

「旋轉螺絲」），1964-70為團員。柯芬園初次登台1970（連斯基，「尤金·奧尼根」）。首演：「糾結花園」之多夫，柯芬園1970〔The Knot Garden，狄佩特歌劇；Dov〕；「我們到河邊去」的逃兵（Deserter），柯芬園1976。與蘇格蘭歌劇團演唱威爾第和莫札特。於「露露」首次完整演出飾畫家，巴黎1979。薩爾茲堡音樂節初次登台1985（於亨采翻版的蒙台威爾第「尤里西返鄉」飾尤梅歐〔Eumeo〕）。1989格林登堡巡迴歌劇團（亞盛巴赫，「魂斷威尼斯」）；1992格林登堡（亞盛巴赫）。也為指揮家。自傳《由此撕開》（Tear Here）（1990）。1984受封CBE（註1）。

Terfel, Bryn

伯恩·特菲爾（1965年生於北威爾斯潘葛拉斯〔Pantglas〕）。威爾斯低音男中音。1988獲得費瑞爾紀念獎學金。1989贏得卡地夫國際歌唱大賽藝術歌曲獎。初次登台：歌劇1990，威爾斯國家歌劇團，卡地夫（古里耶摩，「女人皆如此」）；1991美國，聖大非（費加洛，同年另與威爾斯國家演出該角）；倫敦1991（英國國家）（費加洛）；柯芬園1992（馬賽托，「唐喬望尼」）；薩爾茲堡1992（精靈使者，「沒有影子的女人」；約翰能，「莎樂美」）；芝加哥1993（東那，「萊茵的黃金」）；維也納1993（伯爵，「費加洛婚禮」）；紐約大都會1994（費加洛）。音樂會曲目包括艾爾加、布瑞頓、佛漢威廉斯、韓德爾、蒙台威爾第、舒伯特。

Tomlinson, John

約翰·佟林森（1946年生於奧斯沃特威索〔Oswaldtwistle〕）。英籍男低音。初次登台：歌劇1972，格林登堡巡迴歌劇團（柯林，「波希米亞人」）和肯特歌劇（Kent Opera）(雷波瑞羅，「唐喬望尼」)；英國國家1974（僧侶，「唐卡洛斯」）；柯芬園1979（第五名猶太人，「莎樂美」）。1974於哥爾「亡命亞頓」的英國首演（新歌劇團）飾李德（Reade）。1983舊金山（皮門，「鮑里斯·顧德諾夫」）。1986北方歌劇團（梅菲斯特費勒斯，「浮士德」）。1987蘇格蘭歌劇（克拉葛，「比利·巴德」）。1988首次於拜魯特演唱弗旦，之後固定於該音樂節及柯芬園演唱角色。1990薩爾茲堡復活節音樂節（羅可，「費黛里奧」）。1991首演「圓桌武士嘉文」之綠衣武士（倫敦，柯芬園）。1993於柯芬園演唱薩克斯（華格納，「紐倫堡的名歌手」）。1997受封CBE（註1）。

Uppman, Theodor

西歐多·阿普曼（1920年生於加州聖荷西，保奧圖〔Pao Alto, San Jose, Calif.〕）。美籍男中音。1946歌劇初次登台，史坦福大學（帕帕基諾，「魔笛」）。1947於皮耶·孟德（Pierre Monteux）指揮的舊金山音樂會演出，飾佩利亞（瑪姬·邰特飾梅莉桑）。1948舊金山歌劇、紐約市立歌劇（佩利亞）。1951首演布瑞頓之比利·巴德（柯芬園）。1953-77為紐約大都會成員（初次登台飾佩利亞）。1970於「比利·巴德」美國舞台首演

（芝加哥）飾同名主角。1983首演伯恩斯坦「一個安靜的地方」（A Quiet Place）之比爾（Bill）（休斯頓）。

Vaughan Williams, Ursula

烏蘇拉・佛漢威廉斯（1911年生於馬爾它島首府瓦勒塔〔Valletta〕）。英籍詩人、腳本作家。1953嫁給作曲家勞夫・佛漢威廉斯。為他寫作以下之文字：假面劇「新婚日」（The Bridal Day）（1938）；「聖瑪格麗特讚美歌」（Hymn for St Margaret）（1948）；清唱劇「光明之子」（The Sons of Light）（1950）；「天路歷程」詩歌（1951）；分部歌曲「無聲與音樂」（Silence and Music）（1953）；清唱劇「郝迪」之「三王進行曲」（Hodie；March of the 3 Kings）（1954）；「最後四首歌」（Four Last Songs）（1954-8）；以及未完成歌劇「詩人湯瑪斯」（Thomas the Rhymer）（1957-8）之腳本。著作有《RVW傳記》（RVW：A Biography）（1964）。另為麥康琪歌劇「沙發」寫作文字（1956-7）〔Elizabetin Maconchy，英國作曲家，生1907；Sofa〕，以及賴道特〔Godfrey Ridout，加拿大作曲家，1918-1984〕、大衛・巴洛〔David Barlow，美國作曲家，1927-1975〕、威廉森〔Malcolm Williamson，澳洲作曲家，生1931〕、斯特普托〔Roger Steptoe，英國作曲家，生1953〕等人寫過文字。著有三部小說和五冊詩集。

Walton, Susana（Lady Walton）

蘇珊娜・沃頓（沃頓夫人）（1926年生於布宜諾斯艾利斯）。1948認識嫁給作曲家威廉・沃頓爵士，與他定居於那不勒斯灣的伊斯基亞島建築家園，包括世上最美麗的私人花園之一。1983威廉爵士去世後，她在他書房隔壁設立演奏廳，舉行年度課程，由一流製作人和指揮提供英國、義大利年輕聲樂家，為期三週的密集歌劇演戲訓練。她也定期擔任沃頓作品「立面」（Facade）中的朗誦者。她的沃頓傳記《立面之後》（Behind the Facade）於1988年出版。

註1：CBE=Commander of the Order of the British Empire大英帝國三級勳位
註2：DBE=Dame Commander of the Order of the British Empire大英帝國三級女爵勳位
註3：CH=Companion of Honour榮譽武士
註4：KBE=Knight Commander of the Order of the British Empire大英帝國騎士勳爵
註5：OBE=Order of the British Empire大英帝國四級勳位

附錄三 首演者中英對照

國家圖書館出版品預行編目資料

歌劇人物的故事／Joyce Bourne著；張馨濤譯.
 --初版.--臺北市：商周出版：城邦文化發行；2003 [民92]
 面； 公分
 譯自：Who's Who in Opera：A Guide to Opera Characters
 ISBN 986-7747-62-3 （平裝）
 1.歌劇

915.2 92004660

音樂河 007

歌劇人物的故事
Who's Who in Opera：A Guide to Opera Characters

作　　　者／Joyce Bourne
選 書 顧 問／何穎怡
譯　　　者／張馨濤
責 任 編 輯／郭乃嘉、賴譽夫
編　　　校／林家任

發　行　人／何飛鵬
法 律 顧 問／中天國際法律事務所周奇杉律師
出 版 者／商周出版
　　　　　　台北市愛國東路100號6樓
　　　　　　電話：(02)23587668　傳真：(02)23419479
　　　　　　E-mail: bwp.sevice@cite.com.tw
發　　　行／城邦文化事業股份有限公司
　　　　　　台北市信義路二段213號11樓
　　　　　　電話：(02)23965698　傳真：(02) 23570954
　　　　　　劃撥：1896600-4　城邦文化事業股份有限公司
　　　　　　城邦讀書花園　http://www.cite.com.tw
　　　　　　E-mail: service@cite.com.tw
香港發行所／城邦(香港)出版集團有限公司
　　　　　　香港北角英皇道310號雲華大廈4/F，504室
　　　　　　電話：25086231　傳真：25789337
馬新發行所／城邦(馬新)出版集團
　　　　　　Cite (M) Sdn. Bhd. (458372 U)
　　　　　　11, Jalan 30D/146, Desa Tasik, Sungai Besi, 57000 Kuala Lumpur, Malasia.
　　　　　　電話：603-90563833　傳真：603-90562833
　　　　　　E-mail: citekl@cite.com.tw

美 術 設 計／雞人視覺工作室
印　　　刷／韋懋印刷事業股份有限公司
總 經 銷／農學社　電話：(02)29178022　傳真：(02)29156275

本書經由牛津大學授權，經由姚氏顧問社安排出版.

■2003年3月初版　Printed in Taiwan.

定價599元
著作權所有，翻印必究　ISBN 986-7747-62-3